絕頂出青雲

武者・武學・武道

童旭東 編著

香港國際武術出版社

總目錄

序一

　　近日接到童旭東先生來電，希望我為他的新作《絕頂出青雲——武者、武學、武道》一書作序，並通過微信發給我書稿。通觀之下，深感童旭東先生是站在文化進步的宏觀視野去認識武術、認識我的祖父孫祿堂和孫祿堂武學，而不是出自一門一派之見。尤其是童旭東先生治學嚴謹，論述歷史人物和歷史事件，皆以當年的史料文獻為基礎，進行深入嚴謹的邏輯辨析，因此結論客觀、真實。論述祖父的拳理拳法，則皆以祖父的原著為基礎，結合現代科學的成果進行闡述，因此認識深入。該書不僅是一部研究孫祿堂和孫祿堂武學的重要參考書，而且對研究近500年來中國武學的文化、歷史、理論、技法也具有重要的參考意義。童旭東先生幾十年如一日鑽研武術史和武術理論、孫祿堂武學體系以及我祖父孫祿堂、我父親孫存周、我姑母孫劍雲等前人的生平事跡，其所見之深，實屬難得。故借此序文推介該書。

<div align="right">

孫婉容

2021年8月6日

</div>

　　孫婉容，生於1927年，孫祿堂之孫女、孫存周之女，曾任北京體育學院（今北京體育大學）訓練競賽科科長、射箭國際裁判，現任北京市武術運動協會顧問。

序二

　　清末至民初是我國徒手武藝發展的最高水平階段，從而湧現出一大批傑出的武術家，把中國武術推向從單純技擊到拳與道合的高度。孫祿堂先生就是其間最偉大的武術家。他用自己豐富的武學實踐，提煉、總結、歸納了眾多武術的實質，從中找到了武術的內涵統一性，融合並改造了形意拳、八卦拳、太極拳，冶三家於一爐，使之形成了獨特的孫氏武學體系。

　　孫祿堂先生畢生用自己的體悟，真實的對由武入道的運行軌跡做出了如實的記錄，從而得出拳與道合的正確結論。孫祿堂先生的五部著作是迄今為止思想性、技術性、可操作性最強的武術專著。

　　孫氏武學自創立以來，高臥眾山之巔，與世無爭，故孫氏傳人多隱修者。

　　如果把中國武術比作金字塔，而孫祿堂先生無疑就是金字塔頂上那顆最光耀的明珠。

　　童旭東先生此書對傳播、研究孫祿堂武學功莫大焉。

<div align="right">

劉樹春

2019年11月1日

</div>

　　劉樹春，生於1954年，1949年後孫劍雲所收的第一批入室弟子，曾任北京市武術運動協會形意拳研究會會長，現任北京市武術運動協會孫氏太極拳專業委員會主任。

自序 扶劍問天途 孤鳴雲霄外

在我大約3歲時，從小兒書中我崇尚項羽，那時手里總拎著一根棍子，模仿小兒書中的情節一個人自編自演，大概顯豁出我與"武"的宿緣。後來在文革中我父親被關進牛棚，我母親讓我住在我姥爺家，我姥爺為了讓我不出去亂跑，經常給我講《水滸傳》、《三國演義》和《聖經》里的故事，有時也講一些他早年接觸過的一些拳師的趣聞。因為早年他在天津租界學做西餐時，結識了老鄉張兆東，因張兆東先生的關系，我姥爺也認識了一些其他的拳師。但是我姥爺不練拳，只是認識一些拳師而已。

1975年我姥爺去世後，我上中學的班里有一些喜歡練武術的，受他們的影響，有時我也經常去北京各個公園和有練拳的場子里轉悠。自1975年到1990年，除去我在南京上大學的4年，我對北京各個公園和其他一些練拳的地界幾乎都轉了個遍，希望能看到武術高手。但是很遺憾，沒有見到一個能趕得上我在南京見過的劉子明先生那樣的功夫。所以，雖然我經常關註武術，但是沒有拜師學藝的意願。

在這十幾年里，從當年由我姥爺和劉子明等先生的講述中，讓我了解到孫祿堂先生的武功冠絕時輩，其技擊功夫更獨臻登峰造極之境，是近代以來其他那些拳師不能企及的。期間，我還去圖書館找到孫祿堂先生的五部拳著進行閱讀。通過對比多年來對各門各派武術的所見所聞，讓我有了去拜訪孫劍雲老師的想法。

1990年，我打聽到孫劍雲老師的住址後，不介而往。當時孫劍雲老師住在安貞西里，具體地址忘記了。

我見到孫劍雲老師後，提出想了解有關孫祿堂先生當年的一些情況。因為這時社會上已經出現有關孫祿堂先生和其他一些拳師的種種傳說，很多說法與我過去了解的情況大相徑庭。而且我通過查閱有關史料，發現這些傳說與當年史料的記載多有不符。尤其是這時一些武術類刊物將過去武術界的一些垃圾、惡棍、敗類吹捧的不成樣子。所以我想通過孫劍雲老師進一步了解、落實一些情況。換言之，我是為了打抱不平才正式踏入武術這個圈子的。

開始我只是替逝去的人打抱不平，後來是為學術打抱不平，于是幾乎得罪了整個武術界。

比如恢復歷史上真實的孫祿堂先生的武功造詣與武學成就，必然使得武術界其他各派的宗師們黯然失色，他們的傳人多年來制造的很多泡沫就破滅了，這必將要影響他們這些後人的利益。

所以他們當中的一些人拉起手來，抱團取暖，聯手捏造謊言，詆毀孫祿堂先生、孫存周先生以及我本人。

但是，隨著對相關史料的不斷挖掘、收集與分析整理，以及對武學研究的深入，使我更加堅定了自己當初對武術人物與武術學術的認識。我是從研究各派武術人物開始，涉入到武術這個圈子，逐漸拓展到研究各派武術的技理技法，再進一步發展到踐行武術體用。本書是對我多年來武術論文的選編文集，其中大部分沒有發表過。有些文章之間有關聯關系，大部分文章都是獨立成章的，為了文章的完整性，在基礎材料部分有重復出現的現象。

我從1975年開始接觸各派傳統武術到現在，已經46年，從1979年開始研究、關註各派武術的歷

史、技理技法、拳師造詣至今已42年。最近這一二十年，逐漸深入到關註中國武術與東西方哲思之間的關聯，其中深感孫祿堂先生建構的武學在哲理上獨樹一幟，有貫通和啟迪中西哲思之功。

無需諱言，孫祿堂武學雖然是迄今為止中國武學成就的巔峰，但同樣也擺脫不了歷史大環境的制約，突出的表現為孫祿堂先生是以舊瓶子裝新酒的方式來表述他的武學體系。這無疑為他人如何正確、準確的把握其武學帶來一定困難，需要研修者一方面具有相對全面的文史知識和認知上的穿透力，另一方面需要在實踐上深入到他的武學體系中，才能相對準確地認知和掌握其武學。關于孫祿堂先生為什麼要采取舊瓶子裝新酒的方式來表述他的武學，在本書第二篇·第一章"何謂孫氏武學"中專門回答了這個問題。

那麼，孫祿堂武學這個新酒難道不能裝進他自己的新瓶子嗎？

當然能，這正是我今天在做的事情，也是本書的使命之一。

由于孫祿堂武學是對中國武術進行了整體性、體系性的鼎革立新，這實際是建立在對中國武術的過去進行否定下的重構，包括對中國文化的揚棄。因此在這個過程中不可避免的要觸及到相關方面幾代人的既得利益和個人情懷。

如今將孫祿堂武學這個新酒裝進屬于其自己的新瓶子，這就必須要撕去舊標簽，必然要公開得罪那些舊標簽的受益者，同時為了還孫祿堂武學歷史與學術的本來面目就必須要進行歷史以及學理方面的斥偽。于是我必然成為當代一些人眼中的"武林公敵"。

但為了能更直切的顯豁武學真理，時代發展到今天已經不能再繼續用舊瓶子裝新酒，因此當代這個"武林公敵"舍我其誰？！

有人勸說：你費這麼大的勁干這件事，耗神、耗財、耗力，結果除了換來一片罵名外，必將一無所獲。因為你影響了當代武術界諸多利益集團的利益。最終的結局是使你自己處于四面楚歌、八面陰風、十面埋伏的險境中。你這項工作的阻力太大了。最理想的結果是你落得小樓孤影自言語，你的書最多成為極少數人研修的學術。

是的，我完全認同這個判斷，這也是我預見的結局之一，我認為結果甚至有可能比這還差。但正因為如此，就目前來看，也只有我能做這件事。這不是為了顯豁不群之情懷，而是為了讓自己內心踏實。我不做此事，自己心里不踏實。

孫祿堂武學是中國武學之道，不僅是技擊制勝之本，更關涉人生立命之本，而且是開放性的，是融匯中西哲思之途。所以，孫祿堂武學具有迄今為止其他武學體系或拳種不可替代的價值。

研修孫祿堂武學能夠使人獲得在孤然中自在與自強的特質，就眼下而言，這正是在新冠病毒可能會長期肆虐的新常態下，人類在自我生存與自我救贖中不可或缺的能力。

童旭東

2021年2月16日

緒論：有無不立 有無並立的極還虛之道

孫祿堂武學的宗旨是拳與道合。這在孫祿堂所著《拳意述真》自序中有很明確的闡述。

那麼，如何才能做到拳與道合？即武藝之體用何以合于道，立于與道合真的不敗之地？

這里涉及到三個層面的問題：

其一，什麼是孫祿堂武學的拳與道合？

其二，拳與道合與構建技擊效能是什麼關系？

其三，拳與道合對構建人文精神的啟示是什麼？

一、什麼是孫祿堂武學的拳與道合？

這里首先要弄清楚，在孫祿堂武學中的"道"指的是什麼？有什麼表現特征？

孫祿堂在其1915年出版的《形意拳學》中指出：

"在腹內氣之體言之，其大無外，其小無內。在外之用言之，可以不見而彰，不動而變，無為而成。夫人誠有是氣，至聖之德，至誠之道，亦可以知，亦可以為矣。在拳中即為大德小德。大德者，內外合一之勁，其出無窮。小德者，如拳中之變化生生不已也，譬如溥博源泉而時出之。如此形意拳中之內勁，即天地之理也，又人之性也，亦道家之金丹也。勁也，理也，性也，金丹也，形名雖異，其理則一。其勁能與諸家道理合一，亦可以同登聖域，能與天地合其德，與日月合其明，與四時合其序，與鬼神合其吉兇。"

即"道"這個"天地之理"在武藝中表現為"內勁"，而修為內勁的過程又是開啟人之"本來之性體"的過程，目的是構建"志之所期力足赴之"的能力。孫祿堂在其此後的一系列著作中反復論述"道"在拳中即內勁這個原理。

如陳微明在為孫祿堂的《八卦拳學》所作序文中記載了孫祿堂的一段話：

"雖然習武者非欲以藝勝人也，志士仁人養其浩然之氣，志之所期力足赴之，如是而已。"

又如孫祿堂在《八卦拳學》自序手稿中寫道：

"天之所覆，地之所載，日月所照，霜露所墜，凡有血氣者，皆秉天地之全氣全理而成，其形體百骸五官四肢，推之全球無異也。……前賢云：聖人之道無他，在啟良知良能，順其自然，作到極處，而成一個全知全能之完人耳。拳術亦然，凡初學習練時，但順其自然氣力練去，不必格外用力，練到極處，亦自成一個有體有用之英雄耳。"

再如孫祿堂在《拳意述真》自序中寫道：

"夫道者，陰陽之根，萬物之體也。其道未發，懸于太虛之內，其道已發，流行于萬物之中。夫道，一而已矣，在天曰命，在人曰性，在物曰理，在拳術曰內勁。所以內家拳術有形意、八卦、太極三派形式不同，其極還虛之道，則一也。……故古人創內家拳術，使人潛心玩味，以思其理，身體力行，以合其道，則能復其本來之性體。"

5

由此知，孫祿堂武學的拳與道合有兩個層面的含義，即拳與道合既是一個通過"復本來之性體"開啟自我意志，進而"志之所期力足赴之"踐行自我意志這一顯豁自主性的過程，同時也是開啟並構建技擊中"不見而彰，不動而變，無為而成"這種掌握技擊制勝效能規律的必然性過程。其法則是"極還虛之道"，于是將通過還虛這一復性過程中開啟的自我意志與不斷發現、不斷提升技擊制勝的必然性機能融合為一體。這是孫祿堂武學的拳與道合之義。

二、孫祿堂的拳與道合與構建技擊效能是什麼關系？

孫祿堂構建武學體系的目的之一是要解決實戰武藝技擊效能立于不敗之地的問題。

這里涉及三個方面的問題：

第一以無限制徒手及冷兵的格鬥制勝之藝（實戰武藝，下同）能否合于道？

第二實戰武藝如何才能合于道？

第三合于道的實戰武藝為何能立于不敗之地？

1、無限制格鬥及冷兵等實戰武藝能否合于道？

從武學上說這不是一個可以分析的命題，而是一個在實踐中能否印證的命題。為此孫祿堂一方面在《拳意述真》中對以董海川為代表的一些前輩的事跡做了介紹，借以證明這個命題，另一方面，孫祿堂更以自身的技擊造詣與戰績證明了這一命題的成立，對此相關史料記載甚多，在本書相關篇章中多有展示。

尤其是後來生理學內穩態理論的出現，為孫祿堂的這一命題的成立提供了現代生理學基礎。

但遺憾的是，在當代武術界有此造詣者已經見不到了。

2、實戰武藝如何才能合于道？

實戰武藝如何才能合于道，是孫祿堂五部拳著及其武藝體系構建的核心。

在這些著述中，孫祿堂從多個層面揭示了實戰武藝合于道的總法則是："有無不立、有無並立"的"極還虛之道"。這是研修體用孫祿堂武學體系的總的要義，即孫祿堂武學的中和之義。孫祿堂武學的具體規矩法則都是以此為宗旨的。

"有無不立、有無並立"是由後天之法返還先天良能這個不斷融入與熔鑄過程中的心法要義。無論是每個階段還是拳與道合的過程全體，實現"有無不立、有無並立"這個要義的法則是"極還虛之道"。

何謂有無不立？

這里有兩層意思，其一是指在技擊合道的過程中，孤有不立，孤無亦不立。其二是指技擊合道不是一次了事，而是一個向著全知全能的目標不斷發展的過程，因此有無之間是一個相互耦合作用的不斷發展、永無止境的過程。

所謂孤有不立，是指技擊中的規矩、技法、技能是一個要返歸虛無——返先天、化為本能的過程，如此才能發揮良能的功效即與道同符。而技擊中的規矩、技法、技能若沒有返歸虛無，沒有返先天，則不能成為良能，則技擊不能合于道，所以孤有不立。

所謂孤無不立，首先，如果只有虛無的狀態，沒有技擊中的規矩、技法、技能等具體"有"的形

式，這樣的虛無是沒有功用的，產生不了技擊效能。所以孤無不立。其次，技擊中的規矩、技法、技能是個需要不斷丰富與提升的無限發展的過程，這是一個需要不斷構建新的"有"的過程，"有"也是始終不可缺的。所以不是一次返歸虛無而了事，而是一個伴隨著"有"的不斷發展而不斷返歸虛無的過程。如此才能使技擊效能在合道——與道同符的前提下不斷丰富、不斷充實，不斷接近孫祿堂指出的全知全能這個目標。所以，這個"無"同樣也是一個永無止境的過程。

有無並立，是指在技擊合道的過程中，有無之間的關系是同時並存、相互作用、相互轉化、不可分離的關系。

關于何謂極還虛之道？

簡言之，極還虛之道是一個在充分踐行主體意志的前提下，由後天之體返先天之體的過程，更具體的介紹見第二篇第二章。

孫祿堂指出體用其學"得其一萬事畢"，這個"一"不是僅僅指虛無的狀態，而是指通過"極還虛之道"掌握"有無不立、有無並立"這個由後天之體返先天之體的過程。一旦掌握了這個過程中的規律，就可以使自己的實戰武藝不斷提升並且與道相合，換言之，即開啟了為自己的實戰武藝不斷融入新的內涵與動力並化為良能的本體。

3、合于道的實戰武藝為何能立于不敗之地？

從邏輯上講，道之所以為道，因為道是宇宙萬物中顛撲不破的必然規律的本體，所以拳與道合則技擊立於不敗之地。但是這種說法，不具有說服力，因為前提已經包括了結論。所以，這同樣不是一個僅靠邏輯就可以論證的命題。

合于道的實戰武藝為何能立于不敗之地？從歷史上講，這是史料中記載的孫祿堂一生武學實踐的表徵。從拳理上講，合于道的武藝是建立了不斷否定自身、不斷改進自身、不斷充實自身且化為本能的能力，這種能力能夠不斷突破自身的極限，而不斷自我完善，這是"極還虛之道"這一法則所規定的。孫祿堂根據其自身實踐指出，合于道的武藝能"心一思念，純是天理，身一動作，皆是天道，故能不勉而中，不思而得，從容中道，此聖人所以與太虛同體，與天地並立也。"（見《八卦拳學》第23章）因此，踐行合于道的武藝就進入了向著技擊時從容中道這一目標前進的航道，技擊能從容中道即立于不敗之地。而沒有掌握合于道的武藝，則因沒有進入向著從容中道的目標前進的航道，故難以突破自身的局限。這就是拳與道合即與道同符的武藝與一般俗藝的區別。

三、拳與道合對構建人文精神的啟示是什麼？

孫祿堂武學是通過"極還虛之道"踐行拳與道合，對構建人文精神的啟示是：將人的自主性與客觀的必然性融為一體，即通過還虛顯豁真我——本來之性體——形成自我意志，這一自我意志不是任何外在物利誘下的自我欲望，而是源自自我本來的那顆種子——自我性体，同時通過由後天返先天的極還虛過程不斷發現、掌握必然性規律——由此構建踐行自我意志的能力，于是將人的主體性與客觀的必然性融合為一體。這是孫祿堂武學對人文精神的啟示。

綜上所述，孫祿堂武學之所以代表了中國武學之道，其義大概在此。

第一篇 守先開後 功與禹侔

引言：為什麼要研究孫祿堂

研究中華傳統文化，無法繞過老莊孔孟。研究希臘古典文化，無法繞過赫拉克利特、蘇格拉底、柏拉圖、亞里士多德。研究近代西方思想，我們無法繞過休謨、康德、黑格爾和尼采。同樣，研究中國武學，我們無法繞過孫祿堂。

理由何在？

一、技擊造詣與武學成就的代表性與不可替代性

根據諸多武術史料記載，如果對前人不搞雙重標準，以同樣的史料擇取和評價標準逐一對比近代以來可考證的各派拳師，毫無疑問，孫祿堂是迄今為止既具有崇高的道德修養，又取得了劃時代的武學成果——對中國武術進行了整體性、體系性的鼎革與重構，同時還擁有卓絕的武功造詣和冠絕時輩的技擊功夫的唯一一人，即不可替代性，而其武學成就則堪稱是近代以來中國武學領域第一人，即代表性。本篇內容即依據史料對此作一概略介紹。

如：

1、陳微明（清史稿纂修之一）記載孫祿堂：

"……人品之高，道術之深，有非士大夫所能及者！……自士大夫以至于百家技術之人，其為學以干祿者為多，惟先生輕利樂道，久而彌篤，負絕藝不自表暴，故能知其深者絕少。容貌清癯，藹然儒雅，每稠人廣坐，靜默寡言語，及道藝，則精神四達並流，演繹開說，忽起舞蹈，奇變疊出，連環無窮，往往終日不厭。故微明遊客京師，雖饔餐不繼，而戀戀不忍去者，以感先生之德，意而欲略窺其門徑也。……夫以先生明大道之要，識陰陽之故，通奇正之變，解生勝之機，體之于心，驗之于身，精氣內蘊，神光外發，孟子所謂直養無害，塞乎天地之間者，先生勤而行之，服而不舍，……"——《國術聲》第三卷第四期，上海市國術館1935年出版

2、陳微明在其撰寫的"孫祿堂先生傳"中寫道：

"……道德極高，與人較藝，未嘗負，而不自矜。……"——《國術統一月刊》第二期，1934年8月出版

3、楊明漪（晚清濟南名學者，中華武士會秘書）記載孫祿堂：

"太極八卦形意三家之互合，始自涵齋，涵齋于三家均造其極，……因拳理悟透易理，及釋道正傳真諦、經史子集釋典道藏之精華，老宿所不能難也。旁及天文幾何與地理理化博物諸學，為新學家所樂聞焉。……三家拳學，為內外交修之極則，然向無圖解，涵齋精心結撰，拍照附圖又全書出自一手所編錄，形理俱臻完善，搊身心性命之學，示人人可由之途，直指本心，無逾此者。……涵齋之于拳勇，闡明哲理、存養性命、守先開後、功與禹侔。……"

"老輩中現存者如翠花劉、程四、秦月如，中輩如尚、周、程海亭、李光普、定興三李諸人，尤精粹中之精粹，至孫祿堂集三家之大成者，益不待言。"——《近今北方健者傳》1923年出版

4、中央國術館編寫的《國術史》記載孫祿堂：

"……嘆孫矯捷輕靈得未曾有。孫技雖精絕，遇同道中人，罔不謙遜，如無所能者，而忠義之心肝膽相照，尤非常人可與比也。……孫客奉時，曾擊走俄大力士，及屈服地方惡道，其事跡均為武術

家所樂稱道。……祿堂先生之為人，其技擊因已爐火純青，其道德之高尚，尤非沽名作偽者所可同日而語，術與道通，若先生者，可謂合道術二字而一爐共冶者也，世有挾技凌人者，應以先生為千秋金鑒。"——中央國術館《國術周刊》（152——153期合刊），1935年出版

5、《世界日報》記載孫祿堂：

"技擊功夫卒抵大成，……黃河南北無敵手，……其藝竟臻絕頂。"——《世界日報》1934年1月31日

6、《大公報》記載孫祿堂：

"合形意八卦太極三家，一以貫之，純以神行，海內精技術者皆望風傾倒。……為人重然諾，有古風粹然之氣見于面背。"——《大公報》1934年1月28日

7、姜容樵（中央國術館編審處處長）記載孫祿堂：

"……他的技藝無一不精，刀槍劍戟都比別人來得高妙，所以當時南北馳名，差不多壓倒了那些老前輩。人家就送他一個綽號，叫做萬能手，也真稱得起是蓋世英豪。……"

——《當代武俠奇人傳》第七卷（1930年出版）

8、《近世拳師譜》記載孫祿堂：

孫精易經黃老奇門遁甲諸術，體用如一，其拳械皆臻絕詣，技擊獨步于時，為治技者冠。徐東海督奉，招為內巡捕，清室意公亦折節師之，民七入總統府，授六等文虎章，民十七國術研究館成立，聘為武當門門長，蘇省國術館副館長等職，著有《形意拳學》，《八卦拳學》，《太極拳學》，《拳意述真》，《八卦劍學》等流傳于世，孫師一生術合于道，其武藝舉世無匹，晚年行止氣質迥異常人，世人疑之為神，民二十二年冬無疾卒于里第，子存周承其傳，亦名重于時。——中華體育會（上海）武德會1935年出版

9、《國術名人錄》（1933年出版）記載孫祿堂：

"批大郤、導大窾、神乎其遊刃"，"蓋孫于太極、形意、八卦入于化境，已罡氣內布。"

10、鄭證因（許禹生的弟子）在1947年刊登的《武林軼事》中記載孫祿堂：

"近五十年間，集太極、八卦、形意三家拳之大成者，為孫先生一人而已。……孫祿堂先生對于三派拳術，均有造詣，精心練者四十年，所以他對于拳術所得，于三派中長幼兩代，無出祿堂先生右者。"

11、梁漱溟1968年上書全國政協要求重印孫祿堂的拳著:

"中國固有之體育莫善于所謂內家拳者。內家拳概括形意拳、八卦拳、太極拳而言,其源本道家而來,……拳家直從養生修命為自身作功夫。孫著《拳意述真》之可貴,即在其透徹地揭出內家拳實為道家學,有非一般練習拳腳者之所知。惜其書出版早在五六十年前,少見流傳,而在古學晦塞之今日,吾尤懼其湮沒失傳,由是有志為之重印出版。"

——《梁漱溟全集》第七卷

縱觀近500年來中國歷代武術家,在史料中獲得如此廣泛的至高評價者唯孫祿堂一人而已。

二、武學成就的現實意義與獨到價值

孫祿堂武學的現實意義與獨到價值是揭示並提供了武學在當代精神生活中的價值意義。

具體而言,孫祿堂武學揭示了人的自主性與必然性(規律)之間的關系,將混沌與臨界、極動與極靜、和順與逆縮、自鎖與松空、活潑與恬淡、渾圓與六合、至柔與至剛、至虛與至誠通過極還虛之道由後天返先天,融合為一體,呈現出孫祿堂武學對于提升人的自主精神、認知建構與踐行能力上的獨到價值。

1、關于自主精神與踐行能力

孫祿堂在其《拳意述真》自序中講:

"內家拳術,使人潛心玩味以思其理,身體力行以和其道,則能復本來之性體。"

什麼意思?

即通過體用孫祿堂的內家拳術,能夠復人本來之性體,使人認識真正的自我,由此形成自我意志,這是自主精神的基礎。

在孫祿堂《八卦拳學》陳微明所作序中記載孫祿堂一段話,其中寫道:

"志士仁人養其浩然之氣,志之所期力足赴之,如是而已。"

什麼意思?

通過修為其拳,培育志之所期力足赴之這種踐行自我意志的能力。這是什麼?建立自主能力,也是建立自信的基礎。

孫祿堂又在"詳論形意、八卦、太極之原理"一文中寫道：

"人、物之性既居，起落進退、變化無窮，是其智也。得中和、體物不遺，是其仁也。……內外如一，成為六合，是其勇也。三者既備，動作運用，手足相顧，至大至剛，養吾浩然之氣，與儒家誠中形外之理，一以貫之。此形意拳之大概也。"

什麼意思？

通過形意拳能夠培育誠中形外的氣質。而誠中形外這種氣質是樹立自尊的基礎。這是自主精神的人文價值。

孫祿堂在《八卦拳學》自序手稿及第23章中寫道：

"聖人之道無他，在啟良知良能，順其自然，作到極處，而成一個全知全能之完人耳。"

"拳術之道亦莫不然。譬之在大聖賢，心含萬理身包萬象，與太虛同體，故心一動，其理流行于天地之間，發著于六合之遠，而萬物之中無物不有也，心一靜，其氣能縮至于心中，寂然如靜室，無一物所有，能與太虛合而為一體也。……心一思念，純是天理，身一動作，皆是天道，故能不勉而中，不思而得，從容中道，此聖人所以與太虛同體，與天地並立也。拳術之理，亦所以與聖道合而為一者也。"

什麼意思？

這是孫祿堂根據自身體悟指出，其拳練至造極，能夠造就全知全能之完人，達到從容中道的境界。從容中道正是身心獲得自由與自在的最高境界，也是自主性與必然性融合的最高境界。

孫祿堂在《拳意述真》自序中講：

"夫道，一而已矣，在天曰命，在人曰性，在物曰理，在拳術曰內勁。所以內家拳術有形意、八卦、太極三派形式不同，其極還虛之道，則一也。"

什麼意思？

其意是"道"在拳中體現為內勁，極還虛之道則是修為拳術與道相合的不二法門。

孫祿堂在"詳論形意、八卦、太極之原理"一文講：

"拳術之道，首重中和，中和之外，無元妙也。"

什麼意思？

拳術體用的原理是中和。

綜上，對上述孫祿堂這六段話做一個淺顯的概括就是：

修為孫氏武學是一個通過復本來之性體——認識真我，形成自我意志；

通過構建志之所期力足赴之的能力——構建踐行自我意志的自主能力，由此建立自信；

通過培育誠中形外的氣質——樹立自尊，顯豁自主精神的價值；

通過邁向從容中道這一境界的過程——獲得身心自由與自在，顯豁自主與必然的合一，這樣一個自我實現的過程。其方法是極還虛之道，其原理是中和。

這是孫祿堂武學在開啟、提升與構建自主精神與踐行能力上的獨到價值。

認識自我、踐行自我、樹立自尊、建立自信、獲得身心的自由與自在的這個過程正是一個人自主精神鑄造的過程。由此孫祿堂通過其武學體系凝練出中國武術精神。

孫祿堂揭示出中國武術精神具有三性，三性貫通為一體。

三性：主體性、實體性、神聖性亦即超越性。

貫通一體的是實踐性。

這就是通過體用孫祿堂武學的"極還虛之道"，"復人本來之性體"，由此開啟自我意志，建立"志之所期力足赴之"之能，向著成就"全知全能之完人"的目標自我實現。

其中"極還虛之道"彰顯出這一精神的主體性。通過"復人本來之性體"即認識自我，開啟自我意志與"良知良能"，而由此建構的感而遂通的技擊效能，則彰顯出這一主體精神是實體性而非虛幻。成就"全知全能之完人"，彰顯出這一精神的神聖性與超越。

上述這三性是通過培育"志之所期力足赴之"這一踐行能力與踐行過程來顯豁的。即其實踐性。

以上是孫祿堂對中國武術精神的凝練。這在中國武術史上是前所未有的成就。

2、關于認知建構

孫祿堂創造性的建構了極還虛致中和的武學體系，無論在武學領域，還是在更大範圍的中華文化領域，這都是前所未有的認識與踐行體系。其中"極"為"還虛"增設了主體性條件，即在"極"這個主體性的動力條件下進行還虛，極後天之法的同時返還先天虛無之本體，由此在踐行自我意志的場域充分發揮良知良能。為中國傳統文化中的八卦、五行、太極等認知框架註入了主體性這一新的內涵、動力與邏輯，這不僅為中國武學的技擊效能與道同符、立於不敗之地構建了實現的實踐之梯，而且也為中國傳統文化註入了新的生命力。因此，孫祿堂對中國傳統文化亦具有鼎革之功。

孫祿堂在1915年至1927年期間，以其一系列劃時代的武學著作從武學體用實踐的角度提出"極還虛"和"無有並立，有無不立"的思想及體用體系，其最後出版的一部著作是1927年的《八卦劍學》。而這一年德國哲學家海德格爾出版了他的《存在與時間》這部劃時代的、象徵著現代哲學的開山之作。中德這兩位偉大哲人如

孫祿堂手書

同接力般的先後從各自不同的視角——武學體用與哲學認知這兩個視角揭示了有與無之間最為深刻的關系，即揭示了針對某一事物的形成與發展的在場要素與不在場要素之間的相互作用與關系。反映出中西文化在這裡的互鏡與相通，同時也體現了孫祿堂武學深遠且獨到的文化意義。

因此，對孫祿堂在武學及文化領域里的定位是：

孫祿堂是迄今為止近500年來中國最傑出的武學宗師，其創立的武學體系開創了中國武學發展的新紀元，同時對中華文化亦有鼎革、揚棄之功。

所以，探究中國武術的未來，就要深入研究孫祿堂及其武學體系。

第一篇 第一章 守先開後 功與禹侔
——孫祿堂事功與年譜

一、孫祿堂事功

孫祿堂（1860——1933），生活在十九世紀末二十世紀初的中國，斯時中國經受著來自三個方面的劇烈沖擊：

文化沖突，東西方文化之間的反差沖撞。

列強壓迫，戰敗後的一系列不平等條約。

國內分裂，推翻滿清統治後的各地自治。

在此滄海橫流之際，孫祿堂以其所創立的武學體系對中華文化進行了鼎革與重構，為其註入了主體性精神，喚起自我意志的覺醒，其武學為人類開辟了一個新的認知與生存維度。這就是通過拳與道合的武學實踐，以發現自我、實現自我為目標，汲取各類文化的合理內核，使之融合為一，謀求自主性與必然性的統一。而不是盲目加入文化沖突的一方去全面否定另一方。這一時期，尼采、懷特海、海德格爾等人也以他們的思想影響著未來世界！從世界文化範圍和歷史角度考量孫祿堂及其武學，則有利于理解這位誕生于中國的武學哲人。

孫祿堂是一位以武入道的哲人，孫祿堂既是一位實戰技擊的不敗聖者，也是一位擁有宏深哲思的智者。同時代的楊明漪記載孫祿堂"因拳理悟透易理，及釋道正傳真諦、經史子集釋典道藏之精華，老宿所不能難也。旁及天文幾何與地理理化博物諸學，為新學家所樂聞焉。"（《近今北方健者傳》）孫祿堂的武學"掬身心性命之學，示人人可由之途，直指本心，無逾此者。"（同上）楊明漪這個評價與當年其他史料記載是相互呼應的。

我以為研究孫祿堂以及他的武學體系，若沒有發現新的可靠的史料證據，則沒有理由偏離上述這個基本的史實坐標。

孫祿堂的思想既不是"中體西用"，也不是全盤西化、棄中入歐，更不是如辜鴻銘一般頑固守舊，而是確立以人的自我認知、自我意志和自我實現為本，在此宗旨下融匯中西一切學術。孫祿堂在《八卦拳學》自序手稿中寫道："天之所覆，地之所載，日月所照，霜露所墜，凡有血氣者，皆秉天地之全氣全理而成，其形體百骸五官四肢，推之全球無異也。人既無異，即萬理出于一源，萬派出于一脈也。……聖人之道無他，在啟良知良能，順其自然，作到極處，而成一個全知全能之完人耳。……無論何派，先格物致知，身體力行以致極處，嗣後再與內外二派同道之人，互相研究，各得其益。若能研究十數家技藝，將理得之于心，與己之理化合而為一，其余無論中外技藝，即使形名相別，習練相殊，其理可一見而知也。……"

這里孫祿堂提出"己之理"，且這個"己之理"可以與萬物、萬派的天下之理融通一體。那麼這個"己之理"是什麼呢？

孫祿堂在其《拳意述真》自序中寫道：

"使人潛心玩味，以思其理，身體力行，以合其道，則能復其本來之性體。"

因此這個"己之理"源自自我本來之性體——真我。

孫祿堂指出其武學的目的是使"志士仁人養浩然之氣，志之所期力足赴之，如是而已。"（《八卦拳學》陳微明序中記載孫祿堂語）

這裡孫祿堂開示其武學的宗旨，是通過體用其武學使萬理與"己之理"化合為一，由此"復本來之性體"——認識真我，進而造就"志之所期力足赴之"之能，以實現真我意志。

那麼如何去實現？踐行的方法是什麼？

孫祿堂在其《拳意述真》自序中寫道：

"夫道者，陰陽之根，萬物之體也。其道未發，懸于太虛之內，其道已發，流行于萬物之中。夫道，一而已矣，在天曰命，在人曰性，在物曰理，在拳術曰內勁。所以內家拳術有形意、八卦、太極三派形式不同，其極還虛之道，則一也。"

即踐行的方法就是"極還虛之道"。極還虛之道這一方法及其思想即非中學亦非西學，但與中西學術都有關聯，這是孫祿堂從其武學的體用實踐中總結的原理，其意義超越武學領域，具有深遠的普遍的方法論意義。

所以，在研究孫祿堂及其武學時需要把握上面闡述的這條主線。

前面講了，孫祿堂是由武入道，因此在介紹孫祿堂及其武學時，就需要了解孫祿堂由武入道的歷史背景，包括社會宏觀背景和武術發展的歷史背景這樣兩個方面。

●中華武藝復興是以16世紀為起點，以戰陣、齊勇為表征的軍旅武術為發端，到17世紀、18世紀武術朝著單兵化、徒手化、養生化演化，以及開始將導引吐納引入武技的研修，並將對技法的研究逐漸深入到對勁力研究的層面。到19世紀，隨著對勁力研究的不斷深入，技擊能力與個體特征的融合突顯，產生了勁力特征卓然于時的幾大拳系。

●庚子之亂不僅加速了清朝的覆滅，也再一次給中國武術以巨大的沖擊，尤其是義和團運動的負面影響，社會上尤其是文化界對習武者普遍鄙夷，甚至認為拳與匪幾為同類，乃至對武術這種文化載體的排斥。孫祿堂感到這個問題如果得不到解決，他所體悟的拳與道合的武學就不可能得到健康的發展，必然被淹沒在歷史的潮流中。所以，他那時特別關註如何彰顯武術的修身價值，使人們認識到武術具有與文一理、與道同符的至高文化地位。

●孫祿堂對中國武術文化的提升不是把傳統文化與武術做牽強附會的拉扯，而是通過其武學對中國傳統文化賦予新的內涵，使其對提升技擊制勝效能具有實際指導作用，由此彰顯中國武術文化與技擊制勝效能這二者互為表里，由此證明了武術的文化內涵是武術本體中的東西，而非牽強附會的關聯和塗抹，于是為武術所呈現的文化內涵與文化價值建立了根基。所以孫祿堂在提升武術文化、闡述其修身價值的同時，也極大的提升了其技擊制勝效能。而技擊制勝立于不敗之地的最高境界就是與道同符，即拳與道合。這就是孫祿堂構建完備技擊制勝效能並與道同符的武學體系的原因。

孫祿堂經過數十年對各派武學堅持不懈的研究、實踐與提煉，于1915年最終發現了中華武學統一的原理和統一的技能基礎結構，創立了拳與道合的武學體系。這就是以極還虛致中和為原理、以孫氏形意、八卦、太極三拳合一的技能結構為基礎、融會百家與道同符的武學體系。

孫祿堂武學體系雖然是借《易經》立論，以儒釋道諸家學理為參照，但其內涵是對儒釋道諸家學說的揚棄。

孫祿堂創立並建構了以極還虛之道為法則的武學體系，該體系將後天的自主性合于先天的自主性中，這是中國武術史上前所未有的創新性成就，其表征是，孫祿堂的武學體系一方面在技擊效能上與道相合，建立了使技擊立于不敗之地的理法，另一方面構建了哲武一體、體物不遺的修身學說，為中國傳統文化註入了新的動力。

●孫祿堂創立的以極還虛致中和來完備內勁的原理，構成了中國武學的基本理論。其特點為：揭示了因敵成體、感而遂通這種能力的究竟是內勁，內勁就是將技擊技能化為良知良能。內勁生成與完備的原則是中和，需要由後天之法而返先天本能，其方法是極還虛之道。明確了內勁是武學體用的核心。在歷史上首次揭示了內勁的奧秘和修為內勁的原理。結束了自明末吳殳提出"因敵成體"以來，歷代拳家不斷摸索追求"因敵成體"的境界，但多憑個人天賦苦無具體理法指導的現狀，開辟了技擊制勝全新的技理空間。

●孫祿堂為三拳建立的共同基礎是：以中和為宗旨，以極還虛為總則，以內勁為統禦，以無極式、三體式為基礎，以九要為規矩，以順中用逆、逆中行順為要義，以有無並立又有無不立為法門。孫祿堂將人的自主性貫穿于其武學體系中，雖然形式上是以《易經》立論，語境上是以儒釋道諸家學理為參照，但其內涵實質是對儒釋道諸家學理的鼎革，在技擊效能上是對當時武學的全面超越。

孫祿堂創立的拳與道合的武學體系，使技擊藝術首次成為一個建立在開啟本來之性體，以踐行自我意志為宗旨，以完備技擊制勝效能為基礎，不斷創新、不斷融合、開放性的武學體系，並升華為修身育德、完善人格精神和身心機能的體用顯學，即使武學成為將自主性與必然性統一一體，顯豁生命價值的修身實學。

●孫祿堂一方面極大的提升了技擊制勝效能，建立了使技擊制勝立於不敗之地的完備的效能基礎，創立了拳與道合的武學體系；另一方面，他深感技擊無法抗衡現代火器。那麼武藝的未來功用在哪里？孫祿堂提出："習此藝者，非欲以藝勝人也。志士仁人養其浩然之氣，志之所期，力足赴之，如是而已。"于是在他的蒲陽拳社，其教學宗旨轉向文武並修，以開啟本來之性體，構建自我意志，充分發揮良知良能，以踐行自我意志為詣歸。

●因此自1915年起，孫祿堂開始撰寫了一系列武學著作，以闡發其武學原理和技術體系。從1915年到1932年的這18年里，孫祿堂率先撰寫了《形意拳學》、《八卦拳學》、《太極拳學》、《拳意述真》、《八卦劍學》等一系列武學專著，以及《論拳術內外家之別》、《拳術述聞》、《詳論形意、八卦、太極之原理》等武學文論，開創了武學發展的新紀元。

二、孫祿堂年譜

該年譜是以孫劍雲編纂的《孫祿堂武學錄》"孫祿堂先生大事記"（人民體育出版社2001年1月出版）為基礎，依據當年諸多史料記載，通過辨析，對其增刪、修訂而成。

1860年12月26日（農曆：咸丰十年十一月十五日申時），孫祿堂（諱福全，號涵齋）誕生于河北省完縣（現屬望都縣）東任家疃，其父孫國義，清封文林郎，其母安氏夫人。①

1865年，孫祿堂讀私塾。並從本村吳某、李某等學習武術。

1872年，童試中附生，後因貧輟學，隨李奎元習形意拳。

1875年，經李奎元舉薦，孫祿堂隨郭云深深造形意拳，前後近8年。

1878年，孫國義去世，②時孫祿堂在西陵從郭云深學藝，聞之返鄉，愧悔交加，夜半于村外棗林自縊，至清晨被路人解救，因此時孫祿堂內功造詣超凡，故而復生。

1880年，孫祿堂隨郭云深去山西訪車毅齋、宋世榮等，期間與門內外各派拳師較藝，皆輕取之。

1881年，經宋世榮函邀，孫祿堂再赴山西，得宋世榮講論內功修為有若無、實若虛之理，孫祿堂晚年將此次經歷寫入"論拳術內外家之別"。

1882年，孫祿堂經郭云深推薦，去北京從白西園學藝，期間結識程廷華，在程廷華啟發下遂從程廷華習八卦拳械。

1885年，孫祿堂在程廷華鼓動下開始云遊，據1934年2月1日《世界日報》記載：

《世界日報》1934年2月1日

"程庭華謂孫曰：'吾授徒數千，從未有天資聰慧復能專心不懈如汝者，故汝目下能學有所成者。雖曰彼此間有師徒之天緣，余乃悉心教授，要亦汝生有宿慧始能達此。余意，汝之技，黃河南北，已無敵手。可去矣，行矣！祿堂！前途珍重，毋貽余憂！'于是，孫遂離平至蓉城訪某公習易經，蓋八卦拳之精義，皆包涵在易經中，故孫欲求精進起見，乃有此舉，經其孤心苦詣研究之結果，孫之藝竟臻絕頂。嗣後遨遊南北數省，聲名雀起，國內技擊家無不知有孫福全其人矣。"

期間，孫祿堂訪少林、武當、峨眉等地，每到一地，聞有藝者，必訪至，與人較技，未嘗負，亦未遇其匹。多次孤身迎戰群匪，皆戰而勝之，奪得古名劍"朝虹"一柄。所到之處，聲名鶴起。③

1888年，孫祿堂歷時三年余，先後云遊11省，于是年返回保定家中。不久，孫祿堂與當地武林發生衝突，孫祿堂輕取其宗師，于是對方查知孫祿堂有每日去某茶店飲茶之習，安排20余人埋伏在某茶店伺機暗算孫祿堂，時孫祿堂已臻于不聞不見之中感而遂通而制勝之境，使前後偷襲者昏撲于地，隨之又以內功使之恢復，期間與其他伺機者從容交談，令彼等無不深服之。④

同年，孫祿堂在家鄉創立蒲陽拳社。該社是一所以武術為手段、以修身為目的的鄉村武術學校。其宗旨是"復人本然之性體"，以期"志之所期力足赴之"，講究文武兼修，因材施教，開啟良知良能。期間，孫祿堂因故先後與周玉祥、武林志等交手，皆輕取之。周、武二人皆被金警鐘收錄在《國術名人錄》中，為晚清以來的名武師之一。

1889年，孫祿堂與未婚妻張昭賢完婚。

1890年，孫祿堂得長子孫煥章，字星一，後成為中國早期鐵路工程管理人才。

1993年，孫祿堂得次子孫煥文，字存周，後成為中國傑出的武術家、技擊大師。

1893年前後孫祿堂受孫紹亭之邀，孤身前往定興，獨自與華北武藝錚錚者百余人交手，傷彼數十人，致其鳥獸散，而孫祿堂未遭一傷。由此人稱"平定興"。⑤

1896年，孫祿堂看望老師程廷華，程廷華與孫祿堂試藝後，對孫祿堂的武功極為驚嘆，對其弟子張玉魁、李文彪、馮俊義等曰："孫祿堂之武藝已臻至虛合道之境，獨步天下矣。"

1898年，郭云深去世，郭云深去世前將其一生的武學心得《解說形意拳經》托人交與孫祿堂。以示孫祿堂為其衣缽傳人。⑥

1899年，孫祿堂得三子煥敏，字務滋，其子自幼得中西學雙向培養，文武兼修，後考入留美預科。

1900年，程廷華死于八國聯軍槍下，震動武林，孫祿堂聞訊後，赴京探望其子程海庭等。

1901年，孫祿堂受肅親王善耆禮聘，赴肅王府教授善耆武藝，期間除與之談論武技外，從無一事請托，其氣度從容，武藝高絕，令善耆甚為敬重，⑦善耆與徐世昌談及孫祿堂時曰："此人不僅有豪俠之氣，更有聖人之象"。

1907年，孫祿堂應徐世昌之聘去東北三省總督府為其幕賓，實為內巡捕，負責徐世昌護衛之責。期間，有俄國格鬥家途徑奉天，經俄國公使館提議，請與孫祿堂交流，孫祿堂應邀前往，並按照俄方提出的規則交手，結果輕取俄國格鬥家。

1909年，孫祿堂隨徐世昌返回北京，先後在法政學校、郵傳部擔任武術教官。⑧

1912年，孫祿堂在友人處初次認識郝為真，並與郝為真進行交流，初，相敘投契，繼而孫祿堂請問太極拳之意，兩人遂作切磋，郝為真自嘆弗如，遂作罷。⑨郝嘆曰："異哉！吾一語而子通悟，勝專習數十年者。"不久，郝為真病臥宣武門，孫祿堂聽說後將郝為真接入家中請醫治療，郝為真痊愈後感到無以為報，知道孫祿堂正在研究綜合各派、究其根本原理，于是主動將自己多年研修太極拳的心得理法相告。⑩孫祿堂以德尊以師禮。同年，次子孫存周黃袱獨杖，遊歷南北數省。

1914年，孫祿堂得幼女孫書庭，字貴男，號劍云，世以號行，後成為中國著名武術家、太極拳大師。自1912年至1914年孫祿堂隨徐世昌遊，期間孫祿堂曾參加世界大力士格鬥大賽，獲總冠軍。⑪又因故與通背拳家張策較藝，孫祿堂輕取張策。⑫

1915年，孫祿堂受聘國務院衛隊武技教官。同年孫祿堂首次在北京開班收徒。⑬同年編著出版《形意拳學》，轟動當時，這是歷史上第一部公開出版的形意拳專著，該書將拳理與哲理統一一體，互為表裡，對提升中國武學的文化地位和技擊效能功莫大焉，在中國武術史上具有劃時代的意義。

1917年，孫祿堂編著出版了《八卦拳學》，該書是中國武術史上有關八卦拳的首部專著，該書對中國武術具有里程碑意義，主要體現在三個方面：

其一，該拳著中的理論不僅對八卦拳，而是對中國武術體系的建構具有指導意義。

其二，該拳著對八卦拳的技擊實踐具有卓絕的引領效果，使八卦

拳技擊技藝提升到一個新的境界。

其三，該拳著具有宏遠的人文意義，為中國傳統文化建立了實證的根基。

1918年，孫祿堂受聘為中華民國總統府武承宣官，實際負責總統徐世昌的護衛工作。

1919年，孫祿堂完成編著《太極拳學》一書。創立了孫祿堂太極拳體系。⑭

1920年，日本柔術家板垣來華，與多人較藝，未遇敵手，後通過官方聯系，要求與孫祿堂進行拳術交流，孫祿堂按照板垣提出的方法交流，結果輕取板垣。⑮

1921年6月，孫祿堂公開出版發行《太極拳學》一書，這是武術史上第一部公開出版的太極拳專著。⑯該書以先天真一之氣即內勁闡明太極之理，建立了全新的卓然獨立的太極拳理論與技術體系。標志着由此孫祿堂完成鼎革三拳，創立三拳合一的武學體系。

1921年6月22日民國政府內務部（510號）文批準孫福全（祿堂）呈送《太極拳學》發行影印件

孫祿堂通過鼎革、重構八卦、形意、太極三拳理法，使三拳合乎天地人三元之性質，從而為全部技擊技理技法的優化乃至與道同符建立了共同基礎。即通過創立三拳合一的武學體系，完備了技擊制勝的基礎，同時為提升技擊效能達至拳與道合建立了共同基礎。

1922年，孫祿堂從總統府退休，同年三子孫務滋因意外事故，得破傷風，不治去世。孫祿堂親自扶棺送行，悲慟天地。

1923年，孫祿堂應北京行健會之聘請，每月去中山公園來今雨軒內講授武學。同時孫祿堂每月去天津數日，在英租界155號教授吳景濂拳術。

同年，《近今北方健者傳》出版發行，作者為中華武士會秘書、李存義的弟子楊明漪，楊明漪記載孫祿堂于形意、八卦、太極三家拳術皆臻登峰造極之境，並集之大成，創三家合一之學，以儒家孟子和佛家禪宗六祖比喻孫祿堂的武學成就，則當之無愧。認為孫祿堂對中國武術以及中國文化的貢獻——"守先開後，功與禹侔"。

1924年，孫祿堂編著《拳意述真》出版發行，孫祿堂以前人及自身經驗闡明拳與道合之義，是為中國武學之經典。乃至1968年，文革破四舊期間，梁漱溟上書全國政協，力陳要求保存、重印孫祿堂的這部著作。⑰

1925年，經李景林多次函請，邀請孫祿堂去天津一會，于是孫祿堂赴津與李景林見面，經數日

交流，李景林深服之，遂以弟子禮師孫祿堂。⑱于是重金禮聘孫祿堂為省署咨議，請孫祿堂幫助他改進、完善武當劍法。

1927年，孫祿堂編寫出版《八卦劍學》，該書首次提出慧劍的技理、技法，使劍法技擊與道合一。**要點如下：**

1、提出八卦劍法之道，用之為八卦，體之為太極，所謂一本萬殊之理。

2、揭示出劍法的核心在于以虛無為本體，以"九要"為規矩，"步法不外數學圓內求八邊之理，手法亦不外八線中弧弦切矢之道"，"求我全體無處不成一個〇而已"。練就成無形的"慧劍"，于是能感而遂通，不動而變，變化通于神。

3、總結出左右手納卦訣、練劍要法八字要訣、用劍要法十字要訣。

4、提出八卦拳是八卦劍的基礎，欲學此劍，必先習此拳。

5、提出八卦劍有正劍、變劍，揭示由正劍而入變劍之道。

1928年3月24日，國術研究館（後改稱中央國術館，下同）成立，4月孫祿堂受聘為國術研究館教務主任兼武當門門長，下旬經天津乘海船去上海，期間遇颱風，于4月27日到達上海，先後被致柔拳社、中華體育會、法政學校、儉德儲蓄會等多家團體挽留講學及表演，極為轟動。5月7日到達南京。5月11日，國術研究館舉行歡迎該館主任孫祿堂的儀式暨開課典禮。期間館方收到針對孫祿堂的匿名毀謗信，所言皆是憑空捏造。孫祿堂知道後，不滿意這里的人事環境，當即提出辭職，掛冠而去。⑲張之江、李景林為了將孫祿堂留在國術館體系內，在國術研究館教學師資尚未

進入正軌的情況下，火速與江蘇省政府主席鈕永建商議，于5月27日成立江蘇省國術分館，地址設在南京道署街江蘇水陸公安管理處舊址，鈕永建擔任館長，擬請孫祿堂全面主持江蘇省國術分館的教務工作。7月1日，孫祿堂就任江蘇省國術分館教務主任（後改稱教務長）。⑳10月以嘉賓身份應邀出席中央國術館首屆國術國考，位居尊位，居中而坐。㉑在最後取得最優等15人中，孫祿堂之弟子有5人。㉒

1929年，孫祿堂在這年元旦的江蘇省旬刊首頁上發表"江蘇全省國術運動的趨勢"一文，倡導國術統一，提出國術統一應以形意拳為本。

同年4月，上海市舉行第二屆國術考試，聘請孫祿堂為評判長，褚民誼、胡樸安、孫存周、朱國福、楊澄甫、吳鑒泉、陳微明、葉大密、傅秀山、佟忠義等10余人為評判員。

同年6月，赴杭州，參加浙江省國術館開館儀式。

同年11月，浙江省政府聘請孫祿堂為浙江國術遊藝大會副評判委員長，其子孫存周被聘為首席檢查委員，弟子多人被聘為評判及檢查委員。此次比賽結果，前10名中有3位是孫祿堂的弟子。㉓

同年12月，上海舉行國術大賽（全國徒手擂臺賽），聘請孫祿堂為評判主任，評判員有張兆東、陳微明、葉大密、吳鑒泉、佟忠義等20余人。㉔比賽結果前三名均為孫祿堂的弟子。㉕

1930年初，時有日本柔術格鬥高手6人來到上海，在日本駐上海領事館官員陪同下專訪孫祿堂比武，時孫祿堂住在弟子楊世垣處——愛兒緒路6號。孫祿堂知柔術擅長地面技，于是提出自己平躺于

地，讓日方中5人以他們任意的方式鎖住自己的四肢及頭部，讓另一人喊三下，三下之內，若孫祿堂不能起身，則判孫祿堂負，若孫祿堂起身，則判日人負。于是日方同意依此辦法進行比試。結果當對方喊到"二"時，孫祿堂一躍而起，五位日本格鬥家被彈出數丈外，一時不能爬起。由此日本6位格鬥家深服之。整個比武過程由日本領事館人員錄影，該膠片至今還保存在日本。第二天，日本6位格鬥家與日本領事館人員再次造訪，邀請孫祿堂去日本講學一年，年薪20萬元大洋。孫祿堂婉言謝絕。㉖

1930年5月，孫祿堂受聘為江蘇省國術館副館長兼教務長，㉗同時仍兼任中華體育會、儉德儲蓄會等處的教務長。

1931年，9．18事變爆發，10月孫祿堂辭去江蘇省國術館副館長兼教務長的職務，返回北平。

1932年，中央國術館《國術周刊》第85期發表孫祿堂的"詳論形意、八卦、太極之原理"一文，提出"拳術之道，首重中和，中和之外，無元妙也。"

1933年，中央國術館聘請孫祿堂擔任中央國術館第二屆國術國考評判員，孫祿堂辭而未就。

同年9月，孫祿堂預言自己去世之日，夫人張昭賢讓女兒孫劍雲陪同孫祿堂去德國醫院做全面體驗，檢查結果出來後，德國醫生認為孫祿堂的身體狀況比年輕人還要好。此後，家人又請名醫孔伯華為孫祿堂診察，孔伯華把脈後認為："孫先生六脈調和，這麼好的脈象還是第一次碰到。"

同年11月，孫祿堂辟谷不食20余日，而每日習字練拳無間，至12月16日早晨6點5分，孫祿堂對家人曰："我視生死如遊戲耳。"一笑安然而逝。㉘

三、孫祿堂去世後武術界反響

1934年1月28日，上海、南京、天津等地國術界為孫祿堂舉行公祭。《大公報》、《世界日報》、《申報》、《民國日報》、《京報》、《社會日報》等諸多報刊報道孫祿堂逝世及生平事跡，評述孫祿堂的武學"令海內精技藝者皆望風傾倒"㉙，孫祿堂是"中國太極拳術惟一名手"㉚、"孫藝乃卒抵大成"，孫祿堂的技擊功夫于"黃河南北無敵手"、"其藝竟臻絕頂"㉛等。

同年8月，《國術統一月刊》第二期刊登"孫祿堂先生傳"，記載孫祿堂："道德極高，與人較藝未嘗負"。

同年年底，孫祿堂的夫人張昭賢去世。

1935年，中央國術館《國術周刊》（152期——153期合刊）刊登了該館編纂的《國術史》"孫祿堂"，內中記載孫祿堂："技擊因已爐火純青，其道德之高尚，尤非沽名作偽者所可同日而語，術與道通，若先生者，可謂合道術二字而一爐共冶者也，世有挾技淩人者，應以先生為千秋金鑒。"

同年，中華體育會（上海）的武德會出版的《近世拳師譜》記載孫祿堂："其拳械皆臻絕詣，技擊獨步于時，為治技者冠。……其武藝舉世無匹，世人疑之為神。"並記載其子孫存周的武藝"絕塵時下矣"。

同年，上海市國術館出版的刊物《國術聲》刊登陳微明早年的文章以紀念孫祿堂："微明遊京師，遇完縣孫祿堂先生，授以內家拳術，以為先生乃幽燕豪俠之流也。及其處之既久，乃知先生人品之高，道術之深，有非士大夫所能及者！……惟先生備然侗然，無成心，無私見，故能兼取眾善而為我之用，無相拂之辭焉。自士大夫以至于百家技術之人，其為學以干祿者為多，惟先生輕利樂道，久而彌篤，負絕藝不自表暴，故能知其深者絕少。……故微明遊客京師，雖饔餐不繼，而戀戀不忍去

者，以感先生之德，意而欲略窺其門徑也。夫以先生明大道之要，識陰陽之故，通奇正之變，解生勝之機，體之于心，驗之于身，精氣內蘊，神光外發，孟子所謂直養無害，塞乎天地之間者，先生勤而行之，服而不舍，……"

1938年12月，北平市國術館為景仰國術先賢，對以往在北京國術界享有盛名者，共列出孫祿堂等12人，公開搜求遺影，代為放大，陳列正廳，以慰諸公。見北平國術館刊物《體育月刊》第五卷第12期。

1947年，《北平日報》5月6日、7日，連載由許禹生的弟子鄭證因撰寫的"武林軼事"，內中記載孫祿堂："近五十年來，集太極、八卦、形意三家拳之大成者，為孫先生一人而已。……所以，他對于拳術所得，于三派中長幼兩代，無出祿堂先生右者。……"

通過以上提供的孫祿堂一生的主要事功、年譜及當年武術界、社會各方對孫祿堂的評價，可參孫祿堂生平、德藝、事功之大概。

註：

① 《孫祿堂先生軼事》1934年胡儉珍等編纂，內中記載："先生生于咸丰十年十一月十五日申時"、《世界日報》1月31日"國術名家孫福全軼事"一文記載："孫生于咸丰十年。"

② 孫國義碑文《清封文林郎孫府君墓志》記載："光緒四年而殁"。

③ 1935年4月30日《山西國術體育旬刊》第24期《記國術家孫福全事》。

④ 《世界日報》"國術名家孫福全軼事"1934年2月1日。

⑤ 《孫祿堂先生軼事》1934年胡儉珍等編纂。

⑥ 《拳意述真》第一章，1924年3月出版。

⑦ 《大公報》1934年1月29日"孫福全傳"記載："清史意公慕君名，折節下交，君無一言請托，以是縉紳先生益重焉。……"

⑧ 《江蘇省國術館年刊》"本館現任職教員履歷一覽"1929年7月31日出版。

⑨ 《孫祿堂武學錄》"孫祿堂先生大事記"孫劍雲編纂，2001年1月人民體育出版社出版。

⑩ 《拳意述真》第四章，1924年3月出版。

⑪ 《江蘇省文史資料匯編》中"孫祿堂鎮江授拳側記"一文記載："國術館秘書吳心谷說：'孫師拳技高超，民初參加世界大力士比賽，獲得冠軍。英國《泰晤士報》曾以頭版頭條刊載此新聞'。"民初時，吳心谷為袁世凱政府譯官處翻譯。因該資料匯編中未提供《泰晤士報》具體刊登此事的時間，故尚未查找刊登此事的《泰晤士報》原件。

⑫ 同⑨，又據杭州《民國日報》1929年11月10日"國術遊藝大會籌備記"一文記載："民初時，孫祿堂因師友之故，于天津武士會中與張秀林比武較藝，孫藝勝一籌，……"。

⑬ 《國術周刊》創刊號"拳家自述"一文，天津道德武學社1935年2月17日出版。

⑭ 《太極拳學》自序，時間落款為："民國八年十月直隸完縣孫福全謹序"，即1919年10月。

⑮ 《世界日報》"國術名家孫福全軼事"1934年2月3日。

⑯ 1921年6月22日民國政府內務部（510號）文批準孫福全（祿堂）呈送《太極拳學》發行，這是歷史上第一部公開出版發行的太極拳專著。

⑰《梁漱溟全集》（第七卷）"重印孫著《拳意述真》序言"。

⑱《新報》1931年12月7日"李景林軼事"記載："李景林之能劍，已蜚聲海內，……縱橫燕趙齊魯間，罕可與敵，復遇孫祿堂氏，角技不勝，于是而知內功練劍，實具有神化不測之妙，遂以弟子禮師孫。"

⑲《小日報》"近代武術聞見錄"1947年8月21日。

⑳《江蘇省國術館年刊》1929年7月31日出版。

㉑ 同⑰。

㉒《第一次國考特刊》1928年12月中央國術館出版，此次國術國考最優等共計15名，其中朱國福、朱國禎、顧汝章、馬承智、寶來庚等先後拜在孫祿堂門下。

㉓《浙江國術遊藝大會彙刊》1930年3月浙江省國術館出版，在最優等前10名中，曹晏海、胡鳳山、馬承智皆為孫祿堂的弟子。

㉔《民國日報》1929年12月20日"上海國術比賽大會開幕"一文記載："評判主任孫祿堂"。

㉕《申報》1930年1月7日"國術比賽大會總決賽之結果"一文記載："第一曹晏海、第二馬承智、第三張熙堂"此三人皆為孫祿堂之弟子。

㉖ 據孫祿堂的弟子楊世垣所述。

㉗《申報》1930年5月9日"國術館改組後之新訊"一文記載："江蘇省國術館董事會推定葉楚傖、孫祿堂為正副館長"。

㉘《國術統一月刊》第二期"孫祿堂先生傳"，1934年8月出版。

㉙ 同⑦。

㉚《京報》1934年1月29日"太極拳名手孫祿堂無病逝世"一文中記載："中國太極拳術惟一名手孫祿堂氏，技術精妙，已臻上乘。且對于奇門數學，亦有相當之研究。……"

㉛ 同④。

聽過不少這類說法："我沒有繼承前輩的功夫，但我繼承了前輩的武德。"

果真能如此嗎？

難道武德與武功沒有關系嗎？

在討論武德之前，先要界定一下武德與一般道德或其他道德的區別。

武德之所以是武德，不同一般道德或其它道德的特征有三：

其一，其德源自于武。

其二，其德的內涵與武不可分，具有其它道德所不具備的內涵，即不可替代性。

其三，其德的表達形式只能以武來表達。

那麼什麽是武呢？

就是技擊，包括徒手技擊和冷兵技擊兩類。

那麼什麽是德呢？

對此古今中外各家有不同的解釋。就德這個中國字而言，其最原始的含義從"德"字的結構中表達了出來，德是個會意字。在甲骨文中，"德"字的左邊是"彳"（chì）形符號，它在古文中是表示道路、亦是表示行動的符號，其右邊是一只眼睛，眼睛之上是一條垂直線，這是表示目光直射之意。而目光表征著一個人的內心，所以德這個字的意思是：行動與內心的統一，這就是"德"。德這個字在金文中的會意就更加直接了，"目"下面又加了"心"，這就是說：目正、心正的行為，即誠于中即為德。在小篆中，仍然有其會意：其右邊的上方變成了"直"，即直心為德，也就是良知。

什麼是良知？

所謂良知就是不被任何外來物所規定的，完全出自自我的自由意志。近代西方哲學家康德也認為道德是良心。

所以，對于人而言真正的德不是任何束縛自己的外來物，而是自我通過自由意志對自我的規定：自律。而這一自律的內容並非僅僅存在于自我的認定中，而是可以被他人感知的，之所以能被他人感知和承認，是因為具有利他的特性。

因此，德的基本特征有二：其基礎是出自自我意志的自律，自我意志是德的前提。其表征是具有利他性，利他性是德的形式，而且這個形式是可以被感知的，這就是道德感。

將這兩者結合起來就是：出自自我意志的自律，且這種自律具有利他的特征，這就是德。

換一個角度講，在有能力侵害他人的情勢下，通過源自自我意志的自律沒有去侵害他人，這就是德。

所以，德是以自由意志和能力為前提、為條件的。倘若一個人還沒有形成自由意志或者在某個領域還處于低能的地位，也就談不上擁有在這個領域特屬的德！

所以，武德首先不能是來自任何他加的戒律，而必須是屬于自我意志的自律。其次，武德不同于一般道德之處，就是必須以具備高超的格鬥制勝能力為前提、為條件，即在武——技擊格鬥方面不能是一個沒有出眾的格鬥制勝能力的人。因此，沒有經過格鬥能力訓練的人只可能涉及一般道德，而談

不上武德。

談論武德，其基本前提有二，一是自律，二是武技。

因此，對于同樣的一個行為，在武德上的意義卻是不同的。比如：對于比武，強者對弱者，"點到為止"是強者武德，所謂手下留情。但是兩個武技半斤八兩的人比武，終有一方苦勝，雖然也沒有傷害對方卻談不上武德。

同樣，面對挑戰的態度也是如此，強者面對弱者帶有侮辱性的挑戰，謙退不鬥狠是武德。但是弱者面對強者帶有侮辱性的挑戰，不應戰，則是懦夫。所以武德是以自律和武技為前提的。被迫地遵循戒律和武技上的弱者是談不上武德的。即任何一種並非出自自由意志的行為，都不是真正的德，此外一個在格鬥能力上的弱者對于強者也談不上有什麼武德。

所以，武德是強者（意志上的強者和武技上的強者）的仁慈，而不是弱者的遮羞布。

那麼武德的具體人格是什麼呢？

這就是建立在自我主體意志下的以剛勇和平為其基本特征的人格，主要包括明識、沈勇、慈悲、堅毅、融通這五個人格要素。

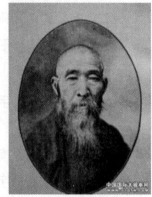

孫祿堂先生

昔日我國有武德典範，清史纂修之一陳微明記載孫祿堂"道德極高"，中央國術館編纂的《國術史》記載孫祿堂"忠義之心肝膽相照，尤非常人可與比也"，"術與道通"，堪稱"千秋金鑒"，《大公報》記載孫祿堂"有古風粹然之氣見于面背"，可見孫祿堂的道德境界直如浩氣經天，日月可昭，故本章擇錄相關史料五篇，略作淺釋。

1、孫祿堂先生六十壽序——陳微明撰寫

微明遊京師，遇完縣孫祿堂先生，授以內家拳術，以為先生乃幽燕豪俠之流也。 及其處之既久，乃知先生人品之高，道術之深，有非士大夫所能及者①！蓋先生兼通奇門數理，精于易②，著有《形意》《太極》《八卦拳》諸書③，其術大抵借後天之復先天，由有為以歸無為，摧剛而為柔，揉直而為曲，內健外順，體乾用坤，故能沖虛不盈，變動不居，隨機制勝，時措之宜④。嘗曰：'天下之理，同歸殊途，一致百慮，大道無名，體物不遺，惟湛密者能睹其微，中和能觀其通，夫其神全者，萬物皆備于我，其不相通者，必一曲一偏之士也。'⑤微明聞有殊才異能，必訪其人，然精于藝者，不能通其道，善為言者，不能徵于行，或守一。先生之言，暖暖姝姝而自悅，不知天地之大，四海之廣，惟先生備然侗然，無成心，無私見，故能兼取眾善而為我之用，無相拂之辭焉⑥。自士大夫以至于百家技術之人，其為學以干祿者為多，惟先生輕利樂道，久而彌篤，負絕藝不自表暴，故能知其深者絕少⑦。容貌清瘦，藹然儒雅，每稠人廣坐，靜默寡言語，及道藝，則精神四達並流，演繹開說，忽起舞蹈，奇變疊出，連環無窮，往往終日不厭⑧。故微明遊客京師，雖饔餐不繼，而戀戀不忍去者，以感先生之德，意而欲略窺其門徑也⑨。今歲庚申冬月十五日，先生六十初度之晨，無以為祝嘏之獻，僅略述先生行誼，以為壽言⑩。夫以先生明大道之要，識陰陽之故，通奇正之變，解生勝之機，體之于心，驗之于身，精氣內蘊，神光外發，孟子所謂直養無害，塞乎天地之間者，先生勤而行之，服而不舍，其為壽，豈有涯哉⑪！

註釋：

①陳微明此文作于1920年，陳微明記述自己開始認識孫祿堂時，原以為孫祿堂不過就是"幽燕豪俠之流"，相處日久，發現孫祿堂"人品之高，道術之深，有非士大夫所能及者"。士大夫指知識精英階層，即兼有很高社會地位和很高學識的知識分子。陳微明本人就出身于士大夫的階層，他認為孫祿堂的人品之高、道術之深，是當時士大夫即知識分子精英階層所不能及的。

②記載孫祿堂"兼通奇門數理，精于易"。說明孫祿堂具有極為深厚的中國傳統文化的修養。

③即《形意拳學》、《八卦拳學》和《太極拳學》。

④這裡記錄了孫祿堂的武學體系是："借後天之復先天，由有為以歸無為，摧剛而為柔，揉直而為曲，內健外順，體乾用坤"，所以具有"隨機制勝，時措之宜"之效。直到今天，這仍是中國武學尤其是在技擊體認上達到的最高成就。當代中國技擊落後于世界一流水平，其因之一即脫離了這個框架。

⑤陳微明記載的這段話，體現了孫祿堂的武學境界。將陳微明記載的孫祿堂的這段話，與多年後孫祿堂發表于1929年的《拳術述聞》一文做一對照，清楚地呈現出孫祿堂極為謙遜的品德。這就是孫祿堂常常將自己早在多年前就已經深悟的道理，卻謙虛地添列在多年後他人的言談中，並說自己是受其啟發。這是孫祿堂一貫的謙讓作風。對武學思想如此，對武功造詣更是如此，孫祿堂一向是把自己早已達到的造詣說成是他人的成就，並表示自己不如他人。這本來是孫祿堂的謙德。正如《國術名人錄》中所記載的，孫祿堂武藝精絕，但與人交談時，非常謙虛，如無所能者。然而，多年來總有人利用孫祿堂的謙虛，作為詆毀孫祿堂武功造詣的根據，可謂別有用心。

⑥陳微明說自己在聆聽孫祿堂論武時有一種精神上的滿足感，使自己的精神融于天地四海之間，由此反映出孫祿堂博大的修養與情懷。陳微明認為，在他所接觸過的人中，只有孫祿堂達到自然而完備的境地，包容天地，兼取眾善而為之用，通達無礙。

⑦陳微明認為自古至今，無論是士大夫還是從事其他行業的人，大多是為了追名逐利而已，然而孫祿堂卻對這些名位、利益看得很輕，只是樂于追求真理，久而彌篤，雖然孫祿堂武藝卓絕，卻從來不對人彰顯。所以，幾乎沒人知道孫祿堂的武功造詣究竟精深到何等程度。

⑧陳微明在這裡生動地描述了孫祿堂篤于道藝的風采神情。

⑨陳微明記述自己客居京師時生活窘困，然而仍然不忍離開這裡，其因就是有感于孫祿堂道德之崇高，自己想進一步發現孫祿堂為何能夠具有如此高越的道德。由此記述，反映出孫祿堂巨大的人格魅力。

⑩根據陳微明的記載，庚申冬月十五日是孫祿堂六十周歲生日。庚申年是1920年，冬月是農曆11月。

⑪根據陳微明的這段記載，孫祿堂的人格和武藝已經與道完全融合一體，體之于心，驗之于身，與道同符。

2、孫祿堂先生傳（陳微明撰寫，《國術統一月刊》1934年第二期）

孫祿堂先生，諱福全，直隸完縣人也。幼從李奎垣先生讀，兼學形意拳，又從奎垣之師郭云深先生學，所至必隨。郭騎而馳，先生步行，手攬馬尾。日常行百數十里。至京師，又從程庭華先生學八

卦拳。後遇郝維楨先生，得太極之傳。故先生精三家之技而能融合為一。至若外家拳械，通者數百種。蓋先生于武術，殆有天授焉①。徐世昌督奉天，嘗居其幕下。保知縣，後為總統府校尉承宣官②。南京國術館成立，聘為武當門主任。以忌之者眾，不合辭去。後江蘇國術館聘為副館長兼教務主任，成就武術人才甚眾③。先生通易理及算數、奇門遁甲、道家修養之術④，道德極高，與人較藝未嘗負，而不自矜⑤。喜虛心研究，老而不倦，所詣之精微，雖同門有不知者⑥。蓋先生于武術，好之篤、功之純，出神入化、隨機應變、而無一定法。不輕炫于廣眾，故能知其深者絕少⑦。完縣嘗大旱，貸錢利半于本，先生憐焉，散錢于鄉農而不取其息，樂善好施，莫不感德⑧。任江蘇國術館副館長三年，倭人入寇，先生遂歸北平，壬申九月，忽欲回鄉里，家人留之不可，既歸⑨。每日書字練拳無間，惟不食者二旬，預知歿之日，臨終見佛至接引，囑家人誦佛號、勿哀哭，安坐而逝，曰："吾視生死猶遊戲耳。"⑩其所養至此，豈偶然哉？⑪ 先生著有形意、八卦、太極拳學、八卦劍學、拳意述真傳于世。子存周得其傳。余承先生教誨二十余年，略知先生生平，謹為之傳。

註釋：

①由此記載可知，孫祿堂于武學博綜貫一，精一而博通，故能融會貫通，是位非常勤奮的武學天才。

②徐世昌任東北總督是1907年到1909年，時東北匪患成災，于是徐世昌聘請孫祿堂來其幕下，任總督府內巡捕。1918年徐世昌當選民國大總統後，又聘請孫祿堂為總統府武承宣官，實際上還是負責徐世昌的安全工作。徐世昌號弢齋，為表示他與孫祿堂親近，建議孫祿堂與他並號，取號涵齋，故孫祿堂晚號為涵齋。據楊世垣（1907年——1999年，孫祿堂先生的弟子、吳景濂先生之甥）回憶，他多次聽吳景濂（曾擔任民國時期的參議院議長和眾議院議長，拜在孫祿堂先生門下學拳）說：徐世昌曾對他講自己的道德修養不及孫祿堂。因此，徐世昌從不把孫祿堂作為自己的下屬對待，而是結為契友。又據孫劍雲講，孫祿堂在總統府時，每到年底時，徐世昌對總統府其他人員都是給包著銀圓的紅包，而送給孫祿堂的是他手寫的一幅字，同樣孫祿堂回送給徐世昌的也是自己手書的一幅字。

③文中所稱的南京國術館，實際上是地點在南京的中央國術館，1928年3月24日成立，4月中央國術館聘請孫祿堂任該館的教務主任兼武當門門長。1928年4月孫祿堂由天津乘船南下，同月下旬到達上海，受到上海國術界的盛大歡迎，並極力挽留。5月7日，孫祿堂乘火車到達南京，11日中央國術館召開歡迎孫祿堂來館的儀式，並舉行開課典禮。當館方請孫祿堂鑒定館中教師武藝水平時，罕有被肯定者。同時孫祿堂收到匿名毀謗信，孫祿堂當即提出辭職，這是"忌之者眾"一句的背景。此後館方極力挽留，但由于孫祿堂與張之江在課程安排上意見不一，孫祿堂遂掛冠而去。館方為了把孫祿堂留在國術館體制內，于是立即籌備組建江蘇省國術館，6月1日成立董事會籌備建館事務，7月1日正式聘請孫祿堂任該館的教務主任，全面負責館內教務工作，1930年5月又加聘孫祿堂擔任該館副館長，鈕兼任館長。孫祿堂在江蘇省國術館三年余，成就了一批傑出的武術人才。

④孫祿堂對奇門遁甲、易理等中國傳統文化有著極深的研修。其研修成果，主要通過其武學體系得以體現。此外世傳孫祿堂的諸多事跡中，確有許多超乎常人能力的記載。

⑤孫祿堂自20余歲出道後，一生與人切磋、較藝無數，從無一負，被認為是當時武林的第一高手，生前享有"虎頭少保，天下第一手"之稱。然而孫祿堂待人謙讓，從不驕矜。

⑥孫祿堂一生研究技擊，老而不倦，以至孫祿堂在技擊上所達到的造詣，是他的那些同門所不知道的。陳微明自幼喜好武術，1925年後，更以武術為職業，接觸的拳家極多，因此，他的這個評價是具有代表性的。

⑦根據筆者多年來的考訪，當年凡是與孫祿堂有過一定程度接觸的人，無不以"神"來形容孫祿堂（參見《孫氏武學研究》第五章）。所謂"聖而不可知之，謂之神。"

⑧此處記載僅為其一，孫祿堂生前曾多次賑濟鄉里，救助同道。其事跡不勝枚舉。此乃孫氏家風。

⑨九·一八事變後，即1931年10月，孫祿堂返回北平。但文中所記壬申（1932年）九月歸鄉，則有誤，據孫劍雲回憶，孫祿堂最後一次返回家鄉是1933年11月。

⑩對于孫祿堂去世前的這段記載，筆者曾詢問過孫祿堂的後人，如女兒孫劍雲、孫女孫叔容、孫子孫寶安以及鄉里任蘭芬等，他們所談與此記載完全吻合。

⑪ 陳微明認為，孫祿堂所表現的這一系列神奇現象絕非巧合，而是孫祿堂的修養確實達到了這種境地。

3、《近今北方健者傳》記孫祿堂（楊明漪①撰寫，1923年出版）

1、孫福全

孫福全字祿堂，晚號涵齋，直隸完縣人，形意師李魁元李存義，逮事郭云深，八卦師眼鏡程，太極師郝為真②。為真師亦畣先生（逸其姓），亦畣先生師武禹襄，武受之河南懷慶府陳氏清平，蓋與楊陸禪同源也。八卦、形意兩家之互合，始自李存義眼鏡程，太極八卦形意三家之互合，始自涵齋，涵齋于三家均造其極，博審篤行者四十年③。近著三家拳學行于世，其言明慎，一歸于自然，而力辟心中努力、腹內運氣等說④。因拳理悟透易理，及釋道正傳真諦、經史子集釋典道藏之精華，老宿所不能難也。旁及天文幾何與地理理化博物諸學，為新學家所樂聞焉⑤。民國十一年冬，遇之津門，親授三家精意于同人，自黎明談至午夜，指畫口說，無倦容疲態，十余日如恒。問之，則曰："是吾常也，倦則溫太極十三式一遍，即解耳。"⑥先是孫之弟子某，盛道孫設教某縣某寺時，以

《近今北方健者傳》1923年出版

狸貓上樹勢，手足貼于牆上，身離牆外，如弓形，可一時許，足痕去地丈余。學者至今保之，以為矜式。面詢孫，孫曰："兒童輩饒舌哉。"言次，手足貼于牆，曰："今只能若斯而已，予老矣，不能踐前跡。"乃下。視之，足離地可四五尺，此則中西學理所不能明，蓋重心在背，人之手足無吸盤之構造，不得吸定也⑦。又云："郭先生虎拳，一步可走三丈，馨予能僅及二丈五，先輩之難及，斯其一端耳。"請試之，果二丈五⑧。是年孫已六十一歲，體不及五尺，貌清臞，骨如柴，腹如餓狀，無努張之致，而力無窮也⑨。所述各家拳理拳勢極博，擬皆著錄尚未也，近有出世之想，亦未決⑩。問以形意力實，八卦力巧，太極力靈，何以可合？曰："譬之物，太極皮球也，八卦鐵絲球也，形意鋼球也。惟其皮，故無屈無伸，不生不滅，惟其透，故無失無得，無障無礙，惟其鋼，故無堅不摧，無

物不入，要皆先天之力也，皆一氣之流也，先則不後，一則不渚，乾健也，則視為純剛，坤順之，則執為純柔。固無此理，如執血氣為人之素，或執肌肉為人之素，豈通論也耶。余載所著之拳學，請各探討焉可也。然予老矣，吾道賴諸師弟光大之。"⑪

明漪曰："涵齋形意拳學，所謂心意如同人在平地立竿，將立定之時一語，與淨宗所謂如垂綸釣深潭相似之言正同⑫。八卦拳學，所述程先生神化功用之言，與丹經無異⑬。太極拳學，述五字訣，可謂兼釋道兩家之奧⑭。而涵齋猶曰：'以力生血，以血化精易，以精化氣以氣歸神難。此中不只有甘苦可言，直有生死之險矣。學者可于力上求，勿輕向氣上覓。一入歧途，戕生堪虞。古人之不輕傳人，匪吝也，不忍以愛人之術殺人耳。無明師真訣，切不可盲從冒險。'⑮三家拳學，為內外交修之極則，然向無圖解，涵齋精心結撰，拍照附圖又全書出自一手所編錄，形理俱臻完善，掬身心性命之學，示人人可由之途，直指本心，無逾此者⑯。鄧完白以隸筆作篆⑰，康南海論書⑱，至以儒家孟子佛家六祖諛之⑲。夫完白以漢篆結胎成體，漢篆固多隸筆，完白無破法之嫌，亦不得謂有尊古之功，一視孟子六祖，闡發之績，瞠乎後矣⑳。涵齋之于拳勇，闡明哲理、存養性命、守先開後、功與禹侔㉑。如以康氏諛鄧之言譽涵齋，可以不愧㉒。顧安得好學敏求心知其意者，而與之論定之哉！㉓然從此衣缽不傳，而三家拳術遍于宇內，有必然者㉔。至涵齋功候之純、學問之邃，予淺陋未能窺其深，不敢贊一詞也㉕。"

註釋：

① 楊明漪（1889—1933），名溌，字明漪，山東歷城人，青年時考中秀才，其學識淵博，凡經史子集、書法金石、佛學道學、武術，多所涉獵，著有《胡然集》、《近今北方健者傳》。參加過辛亥革命，為逃避追捕，匿居天津，入中華武士會，拜于李存義門下。

②這里楊明漪記載，在形意拳方面，孫祿堂逮事郭云深，這與陳微明的記載是一致的。說明孫祿堂從學于郭云深為當時河北形意拳界所公認。至于楊明漪所記孫祿堂師李存義，則有誤。孫祿堂早年曾得到李存義的指導，但不是師徒關系。此外，郝為真與孫祿堂亦非師徒關系，郝為真是為報搭救之恩主動提出傳授其拳，以供孫祿堂研究統一各派時參考。

③楊明漪記載八卦、形意兩家之互合，始自李存義和程廷華。太極八卦形意三家之互合，始自孫祿堂，孫祿堂于三家均造其極，博審篤行者四十年。由此可知，當時武術界公認孫祿堂在太極、八卦、形意三門功夫上皆達到登峰造極的境界，並首次將三門拳學融合為一體。此外，根據楊明漪的這段記載，孫祿堂通過博審篤行四十年，致力于融合太極八卦形意三家。楊明漪寫這段話是1922年，由此說明，早在四十年前孫祿堂就開始在博審篤行的基礎上進行融合太極八卦形意三家的工作。博審篤行這四個字非常重要，說明孫祿堂先生是在對多個武術流派（不限于太極八卦形意三家）廣泛研究與實踐的基礎上，完成對太極八卦形意三家的融合。

④楊明漪認為孫祿堂所著的《形意拳學》、《八卦拳學》、《太極拳學》三部著作明察審慎，其要義是歸于自然。

⑤ 楊明漪認為，孫祿堂是由拳理而悟透易理及釋道正傳真諦、經史子集釋典道藏之精華。認為孫祿堂在中國傳統學術上的造詣極為精深，即使那些老學究們在學問方面也無法難倒孫祿堂，並且記載孫祿堂對于天文幾何與地理理化博物諸學也很感興趣並有所涉及。由此可見孫祿堂學養的深厚與宏

博。孫祿堂的學識與修養，不僅當時在拳術家中絕無僅有，即使是在文人學者中也屬罕見。因此當時的拳術家們罕有能理解孫祿堂的武學思想和功夫造詣者。

⑤ 楊明漪于1922年冬在天津遇到孫祿堂，見到孫祿堂教授諸同人三家精義，一連十余日，自黎明至午夜。這里言明教授同人，而非專指弟子。由此可知當時很多武術界同人都得到過孫祿堂的詳細教授和指導。由此可見，當年孫祿堂教授同人而不求師徒之名分，其影響甚廣，大而無形。孫祿堂作為一代武學宗師名副其實。

⑦ 楊明漪記載了自己親眼目睹孫祿堂凌空躍起四、五尺高，用手足將自己的身體吸于牆面而不使落下。楊明漪認為，孫祿堂的這種能力是當時中、西學都無法解釋的。對于孫祿堂表現出來的這種超常能力，目前我們既不能證實，也不能證偽，只可留存此記載。

⑧ 根據目擊者楊世垣回憶：孫祿堂手提燈籠，可一步達三丈五尺。因尊師之故，在人前只跳兩丈五尺（見《孫氏武學研究》第五章）。近年來有人利用孫祿堂在這段言談中的自謙，認為孫祿堂的武功不及前人，這實為陋見。首先，楊世垣記載孫祿堂一步走三丈五，只是不在人前顯露。其次，中國武功的造詣高低，不在于單項運動能力，而在于技擊制勝的整體性中和能力。即使單項能力不及前人，不等于技擊能力不及前人。換言之，世界綜合格鬥冠軍不等于是世界跳遠冠軍。更不能用孫祿堂的自謙之語，來否定楊明漪記載的孫祿堂的武功登峰造極的史實。

⑨ 有人根據孫祿堂容貌瘦小枯干，並且不用力而勝人，誤以為孫祿堂精于技巧而非力雄。根據楊明漪在這里的記載，孫祿堂雖然瘦小枯干，然而力無窮。又據《形意拳學》陳微明序所言："不運氣而氣充，不加力而力無窮"，所謂"中和之氣"，亦稱"先天真一之氣"。因此，此力非肌肉血氣之力，乃神氣之力，故力無窮也。

⑩ 楊明漪在這里記錄了孫祿堂曾有出世之念。這與孫劍雲所談相吻合。據孫劍雲介紹，她父親預言自己去世之日，並告訴了家里人，家人垂淚不已，孫祿堂說："你們不要哭了，要不是為了你們，我早就走了，不會等到現在。"

⑪ 楊明漪在此記錄了孫祿堂提出的形意、八卦、太極三家拳學的三球勁力模式。這是早在1916年時，孫祿堂在《八卦拳學》自序手稿中對形意、八卦、太極三家拳學勁力特點所做的高度概括。這是武學發展史上首次出現的勁性模型理論。這里所記錄的孫祿堂言"吾道賴諸師弟光大之"，說明當年孫祿堂所教授的對象主要是他的諸位師弟。

⑫淨宗指淨土宗，中國佛教宗派。因專修往生阿彌陀佛淨土法門，故名。因中國第一代祖師慧遠曾在廬山建立蓮社提倡往生淨土，故又稱蓮宗，實際創立者為唐代善導。歷代祖師並無前後傳承法統，均為後人據其弘揚淨土的貢獻推戴而來。

⑬歷代丹經數量巨大，可稱浩瀚，並無特指。孫祿堂在《八卦拳學》中所參考的丹經主要是劉一明所著《周易闡真》。劉一明(公元1734--1821)，清代著名道士，號悟元子。別號素樸散人。山西平陽曲沃縣(今山西聞喜縣東北)人。劉一明深研《易》學，兼通醫術，是當時著名的醫學家，內丹家。他認為"《易》非卜筮煉度之書，實皆窮理盡性至命之學"。其內丹學具有明顯的三教合一思想，特別是儒道融合思想十分濃厚。主張"丹道即易道，聖道即仙道"。其《指南針序》有"在儒謂之中庸，在釋為之一乘，在道謂之金丹"。他強調絕情舍愛，忍辱守垢。在《修真九要》中論述修真九件

要事是勘破世事、積德修行、煉己築基、和合陰陽、審明火候、外藥了命、內藥了性。其中第一要事是"勘破世事"，為此他作《通關文》，在其中的色欲關、榮貴關、財科關、窮困關等問題上，大都引進佛教思想加以解說。在"積德修行"的問題上，他又表現出儒道融合的思想。他對內丹學的闡發頗為全面。主張性命雙修，"若欲成道，非性命雙修不可"，先命後性，循序漸進。在《修真辨難》中，他把丹法分為上、中、下三等，分藥物為內外，謂內藥生于自身，為元性，外藥乃虛空中真一之氣，為元命。並采理學之說，謂性分天命之性與氣質之性。劉一明的著作有《易理闡微》、《孔易闡真》《陰符經註》《道德經會要》《修真九要》等等，民國初年匯刻成冊，稱為《道書十二種》。

⑭ "五字訣"為"心靜、身靈、氣斂、勁整、神聚"，為李經綸(1832-1892)所作。李經綸，字亦畬，河北永年望族。父世馨，字貽齋，咸豐元年辛亥(1851)歲貢生，候選訓導。同治元年壬戌(1862)舉孝廉方正，不仕。性聰敏，工小楷。亦畬有弟三人，長弟承綸，字啟軒，光緒元年乙亥(1875)舉人，勤著述，好考古。次弟曾綸，字省三。三弟兆綸，均有聲庠序。鄭元善中丞督師河南，延請經綸入幕，參贊軍機，報請朝命以巡檢用。後辭歸，經商，復從次弟曾綸習種牛痘，兄弟二人全活小兒患痘疹者甚眾。廣平府太守長啟(滿族)聞而善之，為立局開診，先後二十余年。咸豐癸丑(1853)，亦畬年二十二，始從母舅武禹襄學太極拳，身體力行者二三十年，仿禹襄總結經驗體會之法，隨時記錄，粘貼于墻壁，一再修訂，最後整理成文，著有《五字訣》(心靜、身靈、氣斂、勁整、神聚)一篇、《撤放密訣》(擎、引、松、放)一篇、《走架打手行工要言》一篇、《太極拳小序》及跋各一篇，于1881、1882年間將武禹襄太極拳論文益以己作，手抄三本，一自存，一交弟啟軒，一交門人郝和(字為真，1849-1920)。

⑮孫祿堂年輕時，為求明師、真訣經常訪遊各地，曾遇張真人授以真訣，故有此論。

⑯楊明漪這里對孫祿堂所著《形意拳學》、《八卦拳學》、《太極拳學》的評價，代表了當時大多數武術界同人的觀點，說明孫祿堂的這三部著作代表了當時武學的最高水平，即"為內外交修之極則，形理俱臻完善，掬身心性命之學，示人人可由之途，直指本心，無逾此者。"由此可見孫祿堂武學貢獻之巨，將中國武學發展到一個新的高度。

⑰鄧完白，（1743——1850）名琰，字石如，後改頑伯，號完白山人，安徽省懷寧人。性廉介好古，工四體書。日夜臨摹鐘鼎、石鼓、秦漢的刻石、瓦當文等。筆者不通書法，以下錄於一般評論，認為鄧完白篆隸工夫極深奧，是清代書法界巨擘，被認為是自李斯、李陽冰以來的名家。時人對鄧完白的書藝評價極高，稱之"四體皆精，國朝第一"，他的書法以篆隸最為出類拔萃，而篆書成就在于小篆。他的小篆以斯、冰為師，結體略長，卻富有創造性地將隸書筆法糅合其中，大膽地用長鋒軟毫，提按起伏，大大丰富了篆書的用筆，特別是晚年的篆書，線條圓澀厚重，雄渾蒼茫，臻于化境，開創了清人篆書的典型，對篆書一藝的發展作出不朽貢獻。

⑱康南海，即康有為，（1858——1927年），又名祖詒，字廣廈，號長素，又號長素、明夷、更甡、西樵山人、遊存叟、天遊化人，晚年別署天遊化人，廣東南海人，人稱"康南海"，清光緒年間進士，官授工部主事。出身于士宦家庭，乃廣東望族，世代為儒，以理學傳家。他倡導君主立憲，奉孔子的儒家學說，致力于將儒家學說改造為可以適應現代社會的國教，曾擔任孔教會會長，擅書法。然私德甚差。

⑲楊明漪認為康南海對鄧完白書法的評價是不恰當的阿諛。

⑳楊明漪認為鄧完白的書法主要是繼承了漢篆的風格，並無實質性創新。

㉑楊明漪認為孫祿堂闡明了武學的哲理，使武學具有明心見性及養命之功。認為孫祿堂的武學成就守先開後，其文化功績可與大禹相媲美。

㉒楊明漪認為如用儒家孟子和佛家六祖來比喻孫祿堂在武學上的貢獻，是完全當之無愧的。事實上，孫祿堂的武學貢獻在于全面提升了中國武學的文化品位和技擊能力，其作用與成就遠遠高于孟子之于儒家、六祖之于佛家的成就。孫祿堂在武學上的地位與貢獻當與道家之老子、儒家之孔子相等同。

㉓楊明漪感慨：當今之世哪里能找到"好學敏求心知其意者"能與孫祿堂一同研究啊。表達了對孫祿堂的武學造詣獨步絕巔、渺無知音的感慨。

㉔楊明漪認為孫祿堂的武學揭示了武學真諦，從此三家拳術必然會遍于宇內，再無須傳授什麼衣缽了。迄今為止，近百年來的武學發展，證明了楊明漪當年的預言十分準確。

㉕楊明漪以"不敢贊一詞"來表達對孫祿堂的敬重。意指孫祿堂武功造詣之純厚、學問之深邃已超乎他的認知。一方面這是楊明漪的自謙，另一方面也說明孫祿堂的武學的確超越了那個時代。

4、中央國術館《國術史》中對孫祿堂的記載——"國術史續十八孫福全"（載于中央國術館《國術周刊》152——153期合刊）①

孫福全，字祿堂，晚號涵齋，河北完縣人，幼嗜技擊，曾拜郝為禎練太極，李奎元習形意，復拜程廷華、李存義二師學藝，悉心研究，日以繼夜，程李二師，復詳加教誨，孫遂能批大郤、導大窾，神乎其遊刃矣。于是馳名燕趙，無人不知活猴孫祿矣。清軍機大臣鹿傳霖之季子，性嗜武，喜騎馬，延孫師之。一日，鹿季子新得駿騎，乞孫同至郊外試馬，季子首先騎聘一匝，霜蹄逐風，誠良驥也，季子復懇孫策馬一試。孫曰："余勉強行之，未有所長，待季子放駛數趟，余再效顰可耳。"于是季子整鞍躍馬，揚鞭馳去，孫待馬行數弓，乃躡其後，縱身若飛燕之穿簾，附于馬上，如蜻蜓之點水，以兩手輕按季子之肩，斯時馬行若飛，人捷如猿，季子不知覺也，觀者咸彩聲雷動，嘆孫矯捷輕靈得未曾有②。孫技雖精絕，遇同道中人，罔不謙遜，如無所能者，而忠義之心肝膽相照，尤非常人可與比也③。清光緒年間，徐世昌任奉天大吏，征為內巡捕，繼而保舉縣缺，未臨位，即隨徐入京。鼎革後，七年入總統府，充校尉承宣官，晉任陸軍少校實官④。民國十七，鈕永建主席江蘇，創辦蘇省國術館，延聘南下，擔任館長，所授水陸公安人員甚眾⑤。嘗語人曰："飯可一日不吃，拳一日不可不練，余七十老翁，健如少壯者，由于朝斯夕斯，從未間斷也。"⑥先生于二十三年遁歸道山⑦，其著述傳世者，有《太極拳學》、《八卦拳學》、《形意拳學》、《三才劍學》等書⑧。孫客奉時，曾擊走俄大力士，及屈服地方惡道，其事跡均為武術家所樂稱道⑨。晚年美丰鬢，道貌清癯，神情鶴立。與戎裝肖影，前後判若兩人⑩。其門弟子如龔劍堂、張玉峰、馬德川、童文華等，均一時知名之士。其男女公子曰存周曰貴男，均能傳其衣缽。祿堂先生之為人，其技擊因已爐火純青，其道德之高尚，尤非沽名作偽者所可同日而語，術與道通，若先生者，可謂合道術二字而一爐共冶者也，世有挾技凌人者，應以先生為千秋金鑒⑪。

註釋：

①中央國術館《國術周刊》存留至今者169期，先後由姜容樵、金一明主筆。姜容樵（1891——1974），河北滄州人，張兆東弟子，又拜李景林門下，平生著述甚多。先後執教江蘇省第十中學、在上海創辦尚武進德會、三十年代又發起組織"健康試驗社"、"擊技試驗社"。曾在中央國術館擔任編審處處長。金一明（1899——1966），揚州人，民國九年（1920年）肄業于金陵警官學校。唐殿卿、滌塵禪師等名家之高足，無門派之見，對各派武術研究甚博。曾任江蘇省國術館訓育處長、中央國術館編審處副處長。編撰出版了大量的武術叢書，保留了民國時期的大量武術史料，著作等身。此文發表在中央國術館發行的《國術周刊》上，是金一明為中國國術館教授國術史的講稿。

②此記載可知，孫祿堂精于騎術，而且輕功絕倫。據孫劍雲介紹，孫祿堂的馬上武藝極高，所用鐵槍重八十余斤，與敵交鋒，所向披靡，故有"飛槍神老祿"之譽，並能用鐵石弓連發五箭，五箭前後連成一直線，穿入同一個鴨蛋大的洞中。自孫劍雲記事起，到家中來訪諸多拳師中無一人能夠拉開其父當年所用的鐵石弓。

③孫祿堂雖然武功冠絕時輩，然而極為謙虛，如無所能者，而待人忠義誠懇、誠中形外，這從孫祿堂的諸多言行與文論中充分反映出來。孫祿堂的道德一向被世人所稱道，一般公認其人品之高尚，尤非常人可與之比也。

④如前所述，孫祿堂並非是徐世昌的私人保鏢，而是負責其總統府安全事務的政府官員。

⑤此處記載不準確，孫祿堂受張之江、李烈鈞、李景林等人的聘請，去中央國術館擔任教務主任兼武當門門長，後因"忌之者眾"，孫祿堂掛冠而去，改就江蘇省國術館教務主任，後任該館的副館長兼教務長。

⑥由中央國術館當年的這段記載可知，孫祿堂直到晚年時練武仍非常用功，朝斯夕斯，每日不斷，乃至孫祿堂七十歲時身體仍健如少壯。

載于1934年1月28日《大公報》

⑦ "二十三年"指民國23年，即1934年。文中這個記載有誤，孫祿堂仙逝于1933年12月16日，由于當時各大報刊都是在1934年1月報道孫祿堂去世，各地公祭孫祿堂也是在1934年1月，因此造成該文出現此誤。

⑧ 《三才劍》這里有誤，應該是《八卦劍》，孫祿堂生前出版過《八卦劍學》。

⑨ 孫祿堂在奉天（今沈陽市）時，曾輕取俄國技擊家，並曾多次協助軍隊剿滅地方惡匪。因功，曾被徐世昌保舉為知縣、知州。孫祿堂因篤于武學研究，未從仕途之道。

⑩ 由此記載可知，孫祿堂晚年時的氣質是"道貌清癯、神情鶴立"，與中年時的英武氣象前後判若兩人，由此反映出內在氣質的變化。

⑪ 由此記載可知，當時國術界公認孫祿堂的技擊造詣已臻爐火純青之境，而且道德高尚。因此號召國術界同人應奉孫祿堂為"千秋金鑒"。在1996年出版的《中央國術館史》中以"一代宗師、千秋武聖"為標題介紹孫祿堂，說明淵源有自。

5、《大公報》①1934年1月28日報道：

孫氏福全字祿堂晚號涵齋，世居縣之東任家疃。幼聰穎，讀書過目成誦，從李魁元師讀，師並授以技擊。君少孤，乃棄讀經商，以奉母。生平負氣節，好任俠，復從郭云深習形意拳，技由是大進，中年走京師，更師程廷華②、郝為真③，習八卦、太極諸拳。清室意公慕君名，折節下交，君無一言請托，以是縉紳先生益重焉。東海徐菊人督奉省，曾招君往，以功保知縣。晚年一度為公府承宣官，授陸軍少校，民國十七年，江蘇國術館聘福全為副館長，暇則臨池，于《奇門》、《算術》、《周易》諸書，靡不研究。君之論拳術也，不分派別，合形意八卦太極三家，一以貫之，純以神行，海內精技術者皆望風傾倒④。為人重然諾，有古風粹然之氣見于面背⑤。鄉有夫出數年，其妻貧不能守，君故托其夫之信，且予以金。其夫後果歸，得免仳離。君之隱德類如此。歲癸酉十月，以無病卒於里第，年七十有五，著有《形意》、《八卦》、《太極》、《八卦劍》、《拳意述真》等書。子存周能繼其傳。

註釋：

①大公報創刊號于1902年6月17日在天津法租界首次出版，其創辦人是英斂之（同時也是輔仁大學倡議者之一，屬清末保皇黨）。英斂之在創刊號上發表<大公報>序，說明報紙取大公一名為"忘己之為大，無私之為公"，辦報宗旨是"開風氣，牖民智，挹彼歐西學術，啟我同胞聰明。"英斂之主持《大公報》十年，政治上主張君主立憲，變法維新，以敢議論朝政，反對袁世凱著稱，成為華北地區引人註目的大型日報。1926年9月吳鼎昌、張季鸞、胡政之合組新記公司，接辦《大公報》。提出了著名的四不社訓："不黨、不私、不賣、不盲"。大公報續刊時發行量不足2000，到1927年5月漲至6000余，5年後達到5萬份，1936年突破10萬份，成為全國一流的新聞報紙和輿論中心。

② 此處記載有誤，孫祿堂是20余歲時從學于程廷華，並非中年。另外孫祿堂與郝為真之間並非是師徒關系。1912年郝為真來京訪友，期間與孫祿堂相識，後郝為真病臥逆旅，病情危重，孫祿堂聽說後，對郝為真施以救助。郝為真病愈後，為了報答孫祿堂的搭救之恩，了解到孫祿堂正在研究形意、八卦、太極三拳合一之事，于是主動提出將自己的太極拳傳授給孫祿堂，以便研究時參考。

③ 意公即肅親王善耆，善耆因孫祿堂的武功冠絕時輩，故折節下交，請孫祿堂入府教授自己武藝。期間，孫祿堂除了對善耆講授武藝外，從不請托善耆一事。于是善耆更加敬重孫祿堂。

④ "海內精技藝者皆望風傾倒"，由此可見孫祿堂在當時國術界之威望。

⑤ "有古風粹然之氣見于面背"一句源自《孟子恒解》，作者劉沅（1767——1855）在論述養浩然之氣時曰："孟子所謂充實之美，本于夫子之言，更加動靜交養，充實而有光輝，根于心、生于色，粹然見于面、盎于背，施于四體，四體不言而喻，先天乾元之氣充滿此身，故曰充實而有光輝之謂大。訖乎三千陰功、八百德行圓滿，在儒書謂之有至德而至道凝焉，正理正氣存諸心者，與天地同其高明博厚，著于事為者，與聖賢仙佛同其變化神明，皆莫非存神養氣之功，盡人合天實事。《易》曰，大哉乾元！剛健中正，純粹精也，乃孟子至大至剛之言所本。大而化之，聖而不可知，皆吾身之神氣合乎天地。而一念之動，帝謂潛通，裒影之微，乾坤在抱，至中至和，知我其天，無非此理。直養者以正理生正氣，無害者，無毫髮不合天理。理以載氣，氣以行理，天地亦止一神氣而已。生生而不窮，萬古而不息，為乾元之氣未嘗一息間斷，實虛無之理未嘗一息不存。《中庸》言，不顯之德，

極于無聲無臭。聲臭俱無，虛無何過于此？虛者未嘗不實，實者未嘗非虛。費而隱、微之顯，大道原止如此。"——在此描述了一個純粹之人的精神氣質與行止風神，《大公報》記載孫祿堂就是這樣的人。

⑥ 這段文字記載了一件軼事——某年孫祿堂返鄉，臨村有一婦人見孫祿堂回來，就問孫祿堂是否在外面遇見過她的丈夫，並告之她的丈夫已經幾年沒有音訊了，婦人說到年底他的丈夫要是還沒有回來她就要改嫁。孫祿堂見狀，就對婦人講，遇見過她的丈夫，她的丈夫還托自己捎錢回來，是自己忘記這件事了，隨即拿出十幾塊大洋給那婦人，告訴她，她的丈夫年底就會回來。婦人雖然拿到錢，但對孫祿堂的忘記之說頗有疑怨。這年年底，婦人的丈夫果然回來了，但是婦人的丈夫在外面從來沒有見過孫祿堂，更沒有托孫祿堂給家里帶過錢。夫婦二人才知道這是孫祿堂在救濟自己並挽救了他們的家庭。于是夫婦倆登門向孫祿堂表示感謝。諸如此類暗中救濟他人的事情在孫祿堂一生中數不勝數。

綜上，通過上述五份史料展示了當年孫祿堂武德風神之一瞥，可謂無一事不是源于自我意志，無一事不是出于良知自律，無一事不是以其卓絕蓋世的武功為基礎，無一事不是與道同符，無一事不是澤波眾生。所謂武德，此乃至境也。

第一篇 第三章 千秋金鑒：中國武術文化的道德感召

一個時期以來，一些人出于私利，利用編織謊言、散布訛傳，極力汙蔑、詆毀我們國家的先哲、英豪和聖賢。這是非常可悲的社會現象，這種現象在武術領域也有泛濫之勢。

建立一套力求準確並不斷接近客觀真實的武術歷史人物的研究範式，對于當代武術的研究與發展是極其必要的，對于規避當今研究武術史及武術人物時經常出現的有意或無意的捕風捉影、牽強附會、以訛傳訛、肆意歪曲、憑空捏造等尤為必要。

因此，客觀準確的認識武術史及武術人物，就必須以史料為依據並進行合乎歷史情境的分析與辨析，同時還要深入到相關人物的行為邏輯以及他所處的特定境域中進行符合邏輯的分析與判斷，才可能得出相對正確的認識。

那麼如何去甄別史料，其標準是什麼？

判斷一份史料的可靠性，需要從五個方面進行考量：

1）史實性，有可確認的當年實物（文字資料或物品）作為證據。

2）時間性，相關史料與所研究的對象具有同期性。

3）公信性，資料的公信性強弱分析與判別，如當年報刊、雜志、個人的信譽的甄別。

4）權威性，不是當年任何人寫的東西在可靠度上都可以一視同仁，還要看相對于具體事件的權威性。

5）互證性，史料之間能否互相印證。

史料符合這五性的程度越高，史料的可信度就越高，可被作為依據擇取的權重就越高。

研究武術人物的意義在于中國文化傳承的渠道之一是"立象以盡意"，而非單純說教，最生動的"立象"就是歷代聖哲、英豪們的行止。但經得住考證而仍可堪稱聖哲、英豪的人物在歷史上終究是鳳毛麟角，尤其在武術界，更是難得一見。按上述對史料甄別的五個標準，對明代嘉靖以來這數百年來可考證的拳師逐一考察，唯有一人堪稱聖哲，他一生行止充分彰顯著中國武學崇高的道德境界，他就是孫祿堂。

孫祿堂這位被當年國術界公認的"道德極高，與人較藝未嘗負"①、"技擊因已爐火純青，其道德之高尚"堪稱"術與道通"②、其武學貢獻"守先開後"、"功與禹侔"③的"千秋金鑒"④，卻被一些別有用心者不斷向其身上潑汙水，喪心病狂的不斷利用謊言篡改史實、惡意詆毀，一些人似乎熱衷褻瀆這位民族英魂，反映出這個社會某些群體靈魂的卑劣。此外，一些媒體打著所謂"武林團結"的口號，在評價孫祿堂的武學成就時，把明明只屬于孫祿堂個人的唯一性的造詣與武學成就，硬要加上"之一"，以示與其他人扯平，反映出在當今武術宣傳中，事實要給現實利益讓步的現象日趨嚴重。這些年我不遺余力的介紹孫祿堂，正是針對這些社會現象，力求再現史實，讓人們了解在中國武術史上曾出現過怎樣一位偉大的武學聖哲。

孫祿堂晚年照

研究、介紹孫祿堂及其武學、事跡和道德精神，我采取的方法是從孫祿堂所涉事件的相關歷史背

景出發，從相關人物與事件的史料證據與邏輯的統一中發現真相，認識人物與事件的真相和意義。

以上是我研究、介紹孫祿堂所遵循的宗旨。

研究孫祿堂，一方面是因為孫祿堂的武功造詣卓絕，另一方面是在他的身上呈現出一種崇高的道德精神,而這兩者之間是相互關聯的。因此，挖掘並讓今人認識孫祿堂的道德境界是有現實意義的。在上一章中通過當年的史料文獻展示了孫祿堂道德境界之一斑，毫無疑問，其代表了武術這個文化載體精神成就的高度。在本章中將依據既成史實和史料辨析對孫祿堂顯豁的精神境界作進一步的探討，共分五個方面：

1、樸道玄德，矢志不渝

2、實現自我、精神獨立

3、自強謙虛、淡然無極

4、勇于實踐、博綜貫一

5、誠中形外、潔身自律

1、樸道玄德，矢志不渝

什麼是最崇高的道德？

就是以自我意志（真我）為本體，于從容中道中實現真我，其表徵是通過把握必然性——道，對源于本來之性體的自我意志的踐行與顯豁，即所謂立德、立功、立言。對此孫祿堂篤志一生，踐行一生，堪稱典型。其特點是武與道合。

參與清史纂修之一的陳微明，作為一位與孫祿堂相處多年的親歷者，寫過一篇描寫孫祿堂道德境界的文章，對于如何理解中國傳統武德的至高境界具有非常重要的啟發，是一篇解讀中國傳統武德的經典文論，在上一章中，筆者對該文曾作簡註，但所註過簡，在本章中將對此進行補充：

"微明遊京師，遇完縣孫祿堂先生，授以內家拳術，以為先生乃幽燕豪俠之流也。及其處之既久，乃知先生人品之高，道術之深，有非士大夫所能及者！蓋先生兼通奇門數理，精于易，著有《形意》《太極》《八卦拳》諸書，其術大抵借後天之復先天，由有為以歸無為，摧剛而為柔，揉直而為曲，內健外順，體乾用坤，故能沖虛不盈，變動不居，隨機制勝，時措之宜。嘗曰：'天下之理，同歸殊途，一致百慮，大道無名，體物不遺，惟湛密者能睹其微，中和能觀其通，夫其神全者，萬物皆備于我，其不相通者，必一曲一偏之士也。'微明聞有殊才異能，必訪其人，然精于藝者，不能通其道，善為言者，不能徵于行，或守一。先生之言，暖暖姝姝而自悅，不知天地之大，四海之廣，惟先生備然侗然，無成心，無私見，故能兼取眾善而為我之用，無相拂之辭焉。自士大夫以至于百家技術之人，其為學以干祿者為多，惟先生輕利樂道，久而彌篤，負絕藝不自表暴，故能知其深者絕少。容貌清癯，藹然儒雅，每稠人廣坐，靜默寡言語，及道藝，則精神四達並流，演繹開說，忽起舞蹈，奇變疊出，連環無窮，往往終日不厭。故微明遊客京師，雖饔餐不繼，而戀戀不忍去者，以感先生之德，意而欲略窺其門徑也。夫以先生明大道之要，識陰陽之故，通奇正之變，解生勝之機，體之于心，驗之于身，精氣內蘊，神光外發，孟子所謂直養無害，塞乎天地之間者，先生勤而行之，服而不舍，其為壽，豈有涯哉。"

——這篇文章發表在上海市國術館1935年出版的刊物《國術聲》第三卷第四期上。

陳微明最先隨孫祿堂學習形意拳，因武功基礎弱，深感吃力，幾欲放棄習武，孫祿堂鼓勵曰："苟有氣，既能練。"于是陳微明堅持習武，改學八卦拳，兩年後，不介而往，訪楊澄甫學楊式太極拳，後以楊式太極拳家名世，對外授課也主要傳授楊式太極拳。此外，當時上海市國術館主要傳授吳鑒泉一系的太極拳、佟忠義的六合拳及摔跤以及靳云亭的形意拳。這是該文作者及該刊物的背景。由此反映出該文所述內容在當時國術界具有廣泛的客觀認同，而非孫祿堂的傳人出于個人利益的一門一派的宣傳。

孫祿堂示範八卦劍

陳微明在該文中講，他開始接觸孫祿堂時，以為孫祿堂只是豪俠一類的人物，經過一段時間的接觸，感到孫祿堂的人品之高、道德之深是士大夫所不能及的！

所謂士大夫是指以"道"的承載者為己任的官僚及文人群體，用現在的話講就是政治、文化精英階層。因陳微明本人就出身于士大夫這個群體，因此他有資格進行這般評價。

接下來陳微明介紹孫祿堂是如何通過他的武藝和品德承載、顯豁"道"的奧義和功效。

首先介紹了孫祿堂"兼通奇門數理，精于易，著有《形意》《太極》《八卦拳》諸書"。

"精于易"，易指易經包括《周易》、《連山》、《歸藏》三部，以及作為解釋其義的《易傳》。一般認為易經在中國文化中占有特殊的地位，甚至有人認為易經是"中國群經之首，是中國哲學的大成之作，是華夏五千年文明的活水源頭。"

關于孫祿堂精通易經，並非陳微明一人所記，也並非他個人的認識，楊明漪在《近今北方健者傳》中也記載孫祿堂

"因拳理悟透易理，及釋道正傳真諦、經史子集釋典道藏之精華，老宿所不能難也，旁及天文幾何與地理理化博物諸學，為新學家所樂聞焉。"

陳微明、楊明漪都是家學淵博的飽學高蹈之士，他們的這個評價是具有代表性的。

由此知孫祿堂對于以易經為代表的傳統文化極為精通，而他之所以能精通，除了追本尋源好學之外，正是源于孫祿堂在拳術上的造詣卓絕。孫祿堂是從一文一武兩個方向上探究著道，故能相得益彰，終至文武一理貫通，與道相合。所謂"君子務本，本立而道生。"（《論語》）

"兼通奇門數理"，

奇門數理的基礎是《易經》，因孫祿堂精于易，又進一步擴充其學，兼通奇門數理，並與其拳學結合，相融一體，故能神乎其藝。

"著有《形意》《太極》《八卦拳》諸書"，

這里陳微明強調的是孫祿堂的武學著述是以《易經》及奇門數理為理論基礎的，乃合道之論。其意是指孫祿堂的武學可以用《易傳·系辭上》中這段話來表達——

"夫易，聖人之所以極深而研幾也。惟深也，故能通天下之志。惟幾也，故能成天下之務。惟神也，故不疾而速，不行而至。"

與陳微明同為學者且兼擅武術的楊明漪認為孫祿堂所著諸書——

"為內外交修之極則，然向無圖解，涵齋精心結撰，拍照附圖又全書出自一手所編錄，形理俱臻完善，搊身心性命之學，示人人可由之途，直指本心，無逾此者。鄧完白以隸筆作篆，康南海論書，至以儒家孟子佛家六祖誚之。夫完白以漢篆結胎成體，漢篆固多隸筆，完白無破法之嫌，亦不得謂有尊古之功，一視孟子六祖，闡發之績，瞠乎後矣。涵齋之于拳勇，闡明哲理、存養性命、守先開後、功與禹侔。如以康氏誚鄧之言譽涵齋，可以不愧。" ——（《近今北方健者傳》）

楊明漪認為孫祿堂諸書"為內外交修之極則，……形理俱臻完善，搊身心性命之學，示人人可由之途，直指本心，無逾此者。……涵齋之于拳勇，闡明哲理、存養性命、守先開後、功與禹侔。"並認為以孟子、六祖比喻孫祿堂的功績，可以無愧。

故可謂立言。

接下來陳微明介紹了孫祿堂的武學要義——

"其術大抵借後天之復先天，由有為以歸無為，摧剛而為柔，揉直而為曲，內健外順，體乾用坤，故能沖虛不盈，變動不居，隨機制勝，時措之宜。"

即孫祿堂的技擊體系與道相合，換言之，是道在技擊中的具體呈現，故能立于不敗之地。

即所謂立功。

那麼為什麼孫祿堂能達到這個境界呢？

這里陳微明轉述了孫祿堂的一段話——

"天下之理，同歸殊途，一致百慮，大道無名，體物不遺，惟湛密者能睹其微，中和能觀其通，夫其神全者，萬物皆備于我，其不相通者，必一曲一偏之士也。"

這段話展示出孫祿堂以武悟道、以拳合道的切身體會和宏深高遠、與道相合的武學境界，其要義就是：中和、湛密、殊途同歸、萬物皆備、體悟不遺的神全意境。

接下來，陳微明把他接觸過的其他有特殊才能的人與孫祿堂做了一個對比——

"微明聞有殊才異能，必訪其人，然精于藝者，不能通其道，善為言者，不能徵于行，或守一。先生之言，暖暖姝姝而自悅，不知天地之大，四海之廣，惟先生備然侗然，無成心，無私見，故能兼取眾善而為我之用，無相拂之辭焉。自士大夫以至于百家技術之人，其為學以干祿者為多，惟先生輕利樂道，久而彌篤，負絕藝不自表暴，故能知其深者絕少。"

這里陳微明講自己只要聽說誰有特殊的才能或高超的武藝，一定要去拜訪其人，然而一些人雖然精通武藝，但其藝不能通于道，另外一些人善于言說，但是其行為不能驗證其說，還有一些人僅知守一煉丹而已，不能通達，體用不能兼備。只有孫祿堂從容中道、通達無礙、淡然無極、兼取眾善而為其所用，而且輕利樂道，久而彌篤，負絕藝不自表暴，乃至知其深者絕少。

繼而，陳微明說他自己當時在北京"饔餐不繼"，生活很困難，沒有保障，但是他不願意離開這里的原因就是因為孫祿堂道德的崇高，他欲窺其門徑。可見孫祿堂的道德魅力與高度達到了何等的程度。

文章最後，陳微明記載孫祿堂——

"明大道之要，識陰陽之故，通奇正之變，解生勝之機，體之于心，驗之于身，精氣內蘊，神光外發，孟子所謂直養無害，塞乎天地之間者，先生勤而行之，服而不舍，"

這是講孫祿堂的武功、智慧、言行完全呈現了一個得道者的風神。認為孫祿堂篤志于道，其浩然之氣，塞乎天地，其行止是道的化身，所謂"聖人抱一，為天下式"，因此他所呈現出來的德才如此崇高。

即所謂立德。

陳微明的這篇文章對于今人認識、理解孫祿堂有非常重要的意義，值得反復研讀。

有關對孫祿堂的道德境界的記載以及高度評價者並非只有陳微明一人，前面提到的中央國術館《國術周刊》上刊登的"國術史"以及當年《大公報》、《世界日報》、《國術名人錄》、《近世拳師譜》等史料上也都有類似的記載，這里對此就不一一介紹和評述了。

長期以來，我們對孫祿堂這位中國歷史上的武學聖哲認識的非常不夠。尤其在當代武術領域以及文化領域，對孫祿堂的認識大都十分膚淺幾至失真，而肆意汙蔑、造謠中傷者卻時而有之，對于一個社會的精神建設而言這是十分不幸的。

2、實現自我，精神獨立

美國當代哲學家安樂哲說：

"在每一個歷史時期，每一位重要的文化人物都不但以某種適合于其特定環境的適當方式體現著'道'，而且還能以其原創性的貢獻，在一個嶄新的方向建立'道'的動力。"

孫祿堂就是這樣一位以武學的方式體現著"道"，同時以自己原創性的貢獻為"道"建立了新的動力的傑出代表，他對"道"所貢獻的新的動力之一就是通過他所構建的武學為"道"註入了主體性，亦即精神性。

孫祿堂為"道"註入的精神性可以表述為：

以開啟本來之性體、踐行自我意志為旨，以極還虛致中和為法，通過完備內勁，開啟良知良能，進而形成志之所期力足赴之之能，乃至成就為一個全知全能之完人，由此構建生命的價值。

在孫祿堂這里，武學是通過提升技擊能力的過程來修身——是構建生命價值的一個法門，並非僅僅是一門搏鬥之術，為此孫祿堂全面鼎革了傳統武藝的理法，建立了孫祿堂武學體系。

那麼這一武學對人類文化的進步有什麼獨到意義嗎？

以我的淺見，其獨到之處體現在以下三個方面：

其一是揭示出中國傳統文化中天人合一中的那個天，不是在任何地方，只在對自己本來之性體的發現與發揮，所謂為天立心，此心就在自己的本心中。為天立心，就是通過自由意志發現真我進而建立自我意志。孫氏武學為此提供了一個實踐的途徑。

其二是揭示了通過武學完備身心適應機制是構建踐行自我意志之能的路徑。

其三是揭示了通過武學可以完備內心感悟圖式，而這一內心感悟圖式是有自身邏輯的。

身心適應機制的完備是踐行自由意志的基礎。內心感悟圖式的完備是智慧之根。

所以，孫祿堂指出武學是人生不可缺之一科。孫氏武學是通過文武兼修使人深入到自我意識與自由意志中進行自我意志的構建，同時通過還虛之功感悟自然

孫祿堂示範無極式

道法，由此建立踐行自我意志之能。即借"道"以認識並實現自我。

因此孫氏武學在認識上是能動的，即極還虛之道。其能動性即不同于傳統的儒釋道法門，也不同于近代的西方哲學，而是"有無不立，有無並立"，理性與感知的邏輯交互。

孫祿堂的武學深刻、準確地把握了有無關系，有無關系是認識宇宙的根本性關系。

根據筆者初步研究，孫祿堂武學體系對人類認知方面的建樹大略有如下五點：

1）給道註入了實體性和本體性的意義。

2）構建並揭示了道的體用規律。

3）註入並構建了道的精神內核。

4）揭示了真我的自我意志與適應的關系。

5）開辟了人類認識自我、實現自我和認識宇宙的一個新的維度。

有關上述這五個方面的進一步論述參見本書第三篇的第三章。孫祿堂以自己的一生踐行，印證著他為"道"註入的精神性。

孫祿堂通過其武學實踐認識了自我性體，由此踐行自我意志，並達到"心一思念，純是天理，身一動作，皆是天道"（《八卦拳學》）的境界。因此，雖然他多次被保知縣、知州，但棄而不仕，甘居布衣，以自己的自由意志認識到真我性體，由此確立了自己志在拳與道合、構建武學至道的自我意志。

因此，孫祿堂在其一生中顯豁出一種超然、獨立的精神，這一精神超越了世俗的價值取向，是自我意志的體現。

3、自強不息，淡然無極

據史料記載孫祿堂在技擊上努力、奮鬥的程度是其他人難以企及的。當年熱衷于收集武術家事跡的向愷然記載道："從來拳術家肯下功夫的，大概要推孫祿堂為最，……所以孫祿堂的武藝純熟自然到了絕境。"（《江湖異人傳》1925年出版）

再如山東省國術館教務長田鎮峰記載道："憑心而論，他（指孫祿堂，下同）研究技擊術的苦心孤詣，實為一般人所不及，

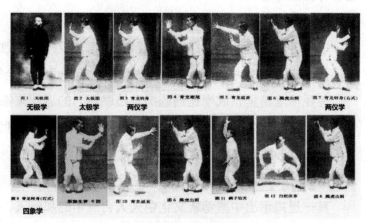

孫祿堂示範八卦拳組圖

他由磨練中而獲得的技術，亦為一般人難做到，他鍛煉上的勇邁和奮鬥，更為一般人勢所難能了。"（《求是季刊》1935年1月10日發行）

孫祿堂雖然武功卓絕，然而他謙虛好學在當時也是出名的。根據孫祿堂自述，他在弱冠之年就已經達到行止坐臥周身各處皆能觸之即發、撲人于丈外且無時不然的境地。這是很多武術家一輩子追求的目標，然而孫祿堂並不自滿，仍虛心求教，並聽從在內修方面頗有造詣的宋世榮前輩的指點，進一步追求"有若無、實若虛"的境界，此後不久孫祿堂又尋訪在內丹和易經方面有造詣者，請益學習，于是數年後，孫祿堂在內丹造詣上就進入到練虛合道的境地。

因此向愷然說：

"孫福全因有兼人的精力，所以能練兼人的武藝，他在北方的聲名，並不是歡喜與人決鬥，是因被他打敗的名人多得來的，是因為好學不倦得來的。"（《俠義英雄傳》1924年出版）

中央國術館編審處處長姜容樵也記載孫祿堂：

"這人也真奇怪，本領越是高強，求學的心越是真切，凡是同門的武師，不管是師爺、師叔、師伯、師兄，不管千里萬里山州川縣，問著訊，就要去拜訪，有一手專長，他也不肯放松。同輩師兄弟中就數他年紀最大，也就算他的能耐出類拔萃。"（《當代武俠奇人傳》1930年出版）

曾子曰："以能問于不能，以多問于寡；有若無，實若虛；犯而為校。昔者吾友嘗從事于斯矣。"

在這方面孫祿堂堪稱典範。

孫祿堂的努力與奮鬥不僅體現在武功上，還在于他學識宏深並與其武學融會貫通，所以他的武學成就能獨步于時。楊明漪記載孫祿堂：

"因拳理悟透易理，及釋道正傳真諦、經史子集釋典道藏之精華，老宿所不能難也。旁及天文幾何與地理理化博物諸學，為新學家所樂聞焉。"（《近今北方健者傳》1923年出版）

當年晚清翰林陳夔龍、狀元劉春霖等皆因仰慕孫祿堂的學識而拜于門下，還有很多著名學者因欽服孫祿堂的學識而前來請益，如馬一浮、莊思緘、陳三立、沈鈞儒等，此外軍政界要人如晚清肅王意公善耆、曾出任民國參、眾兩院議長的吳景濂、國民政府常委李烈鈞等都先後從學于孫祿堂。這些文化精英和政要人物甘願折節于孫祿堂門下，一方面因為孫祿堂的武功高絕、冠冕古今，另一方面是由于孫祿堂的道德修養和學識非一般人可及。

孫祿堂不僅在中國傳統文化上學養深厚，而且對于現代科學知識同樣表現出很大的興趣。他在北京時，一有機會就去高校旁聽天文、幾何、地理、物理、化學、博物等學科的課程。孫祿堂這麼做，一方面是他的求知欲使然，另一方面是由于他的武功已臻造極之境，所以他體悟的很多道理已經超出了武藝的範疇，他需要探求如何使拳術中的道理與其他學科的道理相互貫通，以究根本。這種探求，反過來也使他的視野更加宏闊。因此他晚年提出拳術能體萬物而不遺，所謂武至極而文，孫祿堂最為典型。

在孫祿堂道德精神中的另一個特點就是淡然無極，此頗合老莊之旨。

老子之德，乃道之德。老子說：

"生之，畜之，生而弗有，長而弗宰也，是謂玄德。"

意思是生產、養育萬物，但不占有萬物，助益萬物成長，但不主宰萬物，此為道之德。

在孫祿堂的道德中就生動地體現了這個品質。

比如，在當時武術家普遍對自己的技藝非常保守的年代，孫祿堂打破當時武術家把武術視為私產的陋習，率先拍攝並公開自己的拳照，先後出版了五部武學著作，通過著書立說傳播武術，惠澤天下。使當時各派的武術家無不從孫祿堂的武學著作中受益。楊明漪說："從此衣缽不傳，而三家拳術遍于宇內，有必然者。"（《近今北方健者傳》1923年出版）只是有的人承認，有的人明明受益了，嘴上不承認，一些人還把孫祿堂的文論改頭換面，偽造成古譜或什麼老譜。這種現象直到今天還時有發生。

當年孫祿堂不僅公開拳論，而且還常去各地公開講學，講學的對象並不限于自己的弟子，他的很多師兄弟和其他門派的武術家都曾得到他的悉心指導，他常常是通宵達旦地進行講授，不計名份，不求自己一門一派的光大，而是推動整個中國武術的提升，幫助所有武術人共同提高。孫祿堂的這些作法正合："生之，畜之，生而弗有，長而弗宰也，是謂玄德。"這在當時的武術家中，可謂罕見。

莊子形容聖人之德是"不刻意而高，無仁義而修，無功名而治，------淡然無極而眾美從之。"

孫祿堂行事頗合此旨，諸多記載表明孫祿堂生前總說別人比自己強，如無所能者，常常是"以能問于不能，以多問于寡，有若無，實若虛。"（《論語·泰伯》）然而事實卻是孫祿堂的武學令"海內精技藝者皆望風傾倒。"（《大公報》1934年1月28日）孫祿堂被當時武林公認是天下第一高手，享有"虎頭少保，天下第一手"的威名。正所謂"淡然無極而眾美從之"。孫祿堂的言行完全再現了中國古聖賢的風神。

4、勇于實踐，博綜貫一

在孫祿堂的精神中始終洋溢著一種絕勇超拔的氣蓋，主要體現在五個方面：

1）翻古出新的實踐與文化鼎革

孫祿堂不到30歲時，其技擊功夫就已經達到登峰造極的境地，因此程廷華認為孫祿堂的技擊功夫黃河南北已無敵手（1934年2月1日《世界日報》"國術名家孫福全軼事"）。但是要構建拳與道合的武學體系，不是自己技擊功夫獨高就能完成的，還必須建立技術體系與相應的理論支撐。孫祿堂聽說成都有某僧精通《易經》，而《易經》被認為是中國群經之首，是中國各類文化形態的學理之源。為此，他徒步萬里深入川、楚等地訪求在易經、丹經方面有成就者，請益學習。

此後，孫祿堂根據自己的武學實踐並結合所學，體悟到"道"在武藝中表現為中和之氣，孫祿堂將其稱為內勁，進而借用易經的理論框架和內丹修為理論，融入自己的武學實踐和內丹修為中的體悟，揭示出內勁的生成與完備之理。由此孫祿堂構建了通過完備內勁使武藝與道相合立于不敗之地的武學體系，其中蘊含的哲理對中華文化亦具有揚棄、鼎革之功。這里舉兩個例子。

其一提出極還虛之道的中和觀。

孫祿堂在其《拳意述真》自序中言：

"夫道者，陰陽之根，萬物之體也。其道未發，懸于太虛之內，其道已發，流行于萬物之中。夫道，一而已矣，在天曰命，在人曰性，在物曰理，在拳術曰內勁。所以內家拳術有形意、八卦、太極三派形式不同，其極還虛之道，則一也。"

這里提出的極還虛之道，是此前在中國文化中不曾有過的提法，還虛一般指道家丹道功夫中的煉神還虛，而極還虛的含義並不等同于此，而是另有新意——修為形意、八卦、太極三派拳術達到登峰造極的法則是，一方面進入還虛之境與道相合，另一方面，這一還虛是在極後天之所能的基礎上還虛。

上述這個過程體現在三個層面的自主性與必然性的統一上：即意志層面的自主性與踐行規律的必然性、體系（建構）層面的自主性與適應性（制勝）效能的必然性、運用層面的自主性過程與因敵成體的必然性結果，即所

孫祿堂示範孫氏太極拳

謂感而遂通。關于這一點在孫祿堂五部拳著中都有具體的體現，這里不贅。換言之，極還虛不是為了還虛的目的去減弱形意、八卦、太極的技擊效能，而是在主動追求極盡技擊制勝效能的基礎上還虛合道——所謂拳與道合，這一點充分體現在孫祿堂為三派拳術建構的體用方法上。

孫祿堂這個思想之所以重要，因為這個"極"具有主體性內涵，具有不斷改進、優化、創新技擊技能之義，對此無所不用其極，極還虛是在這個條件下的還虛。而道家所講的還虛僅僅是一種無為靜篤、順其自然的狀態，老子說："致虛極，守靜篤。萬物並作，吾以觀其復。"

孫祿堂提出的拳與道合的法則是將無所不用其極的制勝之藝與無為還虛的虛空本體這兩種狀態合二為一，有無並立，有無不立，相互作用，故能感而遂通，相得益彰。如此使技擊與道同一，技擊立于不敗之地，彰顯道在技擊中的功用。

在孫祿堂的武學體系中自強不息與守靜還虛是道的一體兩面，二者相互作用，並存一體，呈現一個循環往復的上升過程。

孫祿堂提出通過極還虛之道實現拳與道合以踐行自我意志這一法則與黑格爾提出的理性自由具有相似的辯證邏輯的內涵。

孫祿堂提出的極還虛之道中那個"極"為"還虛"增設了主體性條件，即在"極"這個主體性的動力條件下進行還虛，進而由後天的自主性合于先天本體的自主性，在這個過程中，後天自主源自先天本來之性體，並將其後天自主的技能合于先天本體的自主機能中。這是中華文化原來不曾有的邏輯。

在中國傳統文化中，無論道家還是儒家都缺乏主體性的意識和精神。孫祿堂武學的極還虛之道為中國傳統文化註入了主體性意識和精神，其意義深遠。所以，孫祿堂建構的拳與道合的武學體系對中華傳統文化具有揚棄、鼎革之功。

其二揭示出先後天八卦的客觀性，提出由後天返先天的內勁之理。

孫祿堂提出這個理論，在當時需要很大的理論勇氣和自信，因為先後天八卦這一理論在清初時被認為是偽學。

由于孫祿堂的武學實踐達到了與道合真之境，因此他以自身的武學體認為依據，化腐朽為神奇，為該理論開辟了生機。

先後天之說，始于宋儒理學，到清康熙時受到胡渭（1633－1714，清代經學家、地理學家）的批駁，胡渭從歷史考據的角度指出宋易中的河圖洛書（即先後天圖）並非《周易》經傳的原貌，而是出自宋人的作偽與附會。而胡煦（1655－1736，字滄曉，號紫弦）則從理學角度，通過邏輯推演論證河圖洛書這一先後天理論作為易經基礎的合理性。兩胡的學術之爭雖各有千秋，但從儒家重視道統的經學立場，胡渭占上風。

究竟何如？即使當時鴻儒們大多也一時難決。

孫祿堂依據其體用內勁的武學實踐和煉虛合道的內修經驗揭示出人體與拳術在客觀上都存在著先後天八卦這樣兩個系統，孫祿堂指出：

"若在拳中，則頭為乾、腹為坤、腎為坎、心為離、尾閭第一至第七大椎為巽、項上大椎為艮、腹左為震、腹右為兌。此身體八卦之名也。……自四肢言之，腹為無極、臍為太極、兩腎為兩儀、兩

兩胳膊兩腿為四象、兩胳膊兩腿各兩節為八卦。……此四肢八卦之名稱。以上近取諸身也。若遠取諸物，則乾為馬、坤為牛、震為龍、巽為雞、坎為蛇、離為雉、艮為狗、兌為羊。拳中則乾為獅、坤為麟、震為龍、巽為鳳、坎為蛇、離為鵰，艮為熊、兌為猴等物，以上皆遠取諸物也。以身體為八卦屬內，本也，四肢八卦屬外，用也，內者先天，外者後天。故天地生物，皆有本源，先後天而成也。……先後天二者具于人身，皆不離八卦之形體也。……亦猶拳術，即其卦象，教以卦拳，無非即八卦之拳，使習八卦之象也。……（《八卦拳學》）

孫祿堂進而指出先後天八卦相合不僅具有養生之效，而且是技擊達到登峰造極、與道相合的必由之途。

在此十多年後，美國生理學家坎農從生理學角度證明人體確實存在著類似先後天這樣兩個性質不同的系統，這兩個系統的協同作用正是生命得以存在、人体适应性得以提升的重要機制。由此從生理學角度印證了孫祿堂提出的先後天八卦相合這一拳學理論的合理性。

綜上，由于孫祿堂的武功達到自主與必然同一的境地，即技擊與道同符立于不敗之地的造極之境，因此，孫祿堂的視野與見地能夠超越了他所在的時代與文化環境去發現真理，為中華文化的鼎革與提升提供了新的動力。這是孫祿堂道德精神的重要特征之一。

2) 文化的自信與堅守

從孫祿堂所著的《形意拳學》、《八卦拳學》和《太極拳學》這幾部拳著中看到，孫祿堂寫這幾部拳著的主要目的是著眼于對武術文化地位的確定與提升。這是因為義和團運動之後，社會上尤其是文化界對習武者普遍鄙夷，甚至認為拳與匪幾為同類，乃至對武術這種文化載體的排斥。孫祿堂感到這個問題如果得不到解決，武術就不可能得到健康的發展。所以他著書的目的首先是為了彰顯武術的文化價值，在他的這三部書中開明宗義是為修身而作，目的是通過對拳學學理進行闡揚並與練拳實效相互印證，使人們認識到武術具有與文一理、與道同符的文化地位。因此，這也影響到他對太極拳的態度發生了轉變。

在1900年之前，孫祿堂並沒有把太極拳作為自己研修武藝的重點納入到自己的武學體系中。義和團運動之後，他重新思考武術的價值與功用，于是把修身——提升生命價值作為武術未來的主要社會功能，于是他開始關註太極拳，因為他看到了太極拳隱含的有利于在社會上闡揚、普及武術文化的特征，他後來宣揚太極拳也是因為這個。同時因為當時的太極拳在技擊效能上有明顯的不足，用孫祿堂自己的話說就是與他所習各家拳術之勁皆不相符合，所以孫祿堂從一開始就著重探究其所以然之理，以便改良當時的太極拳技術與理法，使之能夠經得起技擊實踐的印證，故由此促生了以形意、八卦為基礎的孫氏太極拳的創立。

孫祿堂著書的目的是通過揭示武學的根本性原理，即武學如何與道相表里，以此來提升武術的文化地位。

孫祿堂以《易經》為基礎框架為其武學立論，這是因為孫祿堂認識到《易經》是一個開放性、實踐性的建構性理論框架，為孫祿堂運用這一框架建構自己的理論與武學體系，提供了可能性空間。

孫祿堂一方面通過對自己武學體系的建構以及該體系在實踐中的效能，為儒釋道諸家學說提供了

新的內涵。另一方面，以易經為代表的傳統文化通過孫祿堂建構的武學體系顯豁了其長期以來被忽視的創新動力——建構性邏輯。孫祿堂由此提升了中國武術的文化品質與文化地位。

這是在新文化運動風起云湧之時，正值對中國傳統文化否定的浪潮中，孫祿堂沒有選擇回避，而是選擇在其學術形成之初就直面這一挑戰。

孫祿堂的凜然無畏、絕勇超拔，呈現于他獨立的精神意志中，表現出一種逆潮流而獨往的堅持真理的意志，以及為了這一目標在原則問題上的堅守和對于枝節問題的妥協，以及對待個人名譽的淡然。

3）技擊實踐與創新

孫祿堂的凜然無畏、絕勇超拔的這種精神還體現在他的技擊實踐和創新實踐上。

據陳微明記載，孫祿堂常"遊行郡邑，聞有藝者必造訪，或不服與較，而先生未嘗負之。"

根據當時史料記載，孫祿堂自20余歲起，只要聽說誰的功夫好，一定去造訪其人，與其比武印證。對挑戰自己者，他亦來者不拒。孫祿堂一生與人比武無數，未嘗一負，亦未遇可相匹者。此外，孫祿堂曾多次孤身迎戰數十名甚至百余名拳師的圍攻，戰而勝之。還曾多次只身深入匪巢，戰勝群匪等，甚至有徒手與持有手槍者比試，並戰而勝之的記錄。這些事跡被收錄在1934年1月31日至2月4日的《世界日報》"國術名家孫福全軼事"、《山西國術體育旬刊》"記國術家孫福全事"及《孫祿堂先生軼事》（1934年胡儉珍等編纂）諸史料中。

1934年2月1日《世界日報》記載孫祿堂"藝臻絕頂"，1935年《近世拳師譜》記載孫祿堂"其拳械皆臻絕詣，技擊獨步于時，為治技者冠。"及"其武藝舉世無匹，……世人疑之為神。"因此在近代武林中享有"虎頭少保，天下第一手"的威名。

而更能體現孫祿堂凜然無畏、絕勇超拔的是他的創新精神。孫祿堂深入研究過十幾家門派的武藝，發現了完備內勁的原理，建構了以體用內勁為核心、以極還虛致中和為法則、以因敵成體、感而遂通為效能表徵、以他鼎革的形意、八卦、太極三拳為基礎的融合百家、體用完備、具有開放性、建構性的武學體系，全面提升了中國武學的理念、理法、技術體系和技擊效能。

可以說在孫祿堂一生的事跡與事業中，始終彰顯著一種卓絕且謙遜的奮勇實踐與創新精神。

4）備然侗然，兼取眾善

在陳微明記述孫祿堂的文章中有這樣一段話：

"惟先生備然侗然，無成心，無私見，故能兼取眾善而為我之用，無相拂之辭焉。"（《國術聲》1935年第三卷第四期）

一個胸襟博大、格局宏闊高遠的聖者形象躍然紙上。

的確，孫祿堂正是以其融合百家、兼取眾善、實現自我的氣度與精神，成就其學、成就其人。

姜容樵記載孫祿堂：

"這人也真奇怪，本領越是高強，求學的心越是真切，凡是同門的武師，不管是師爺、師叔、師伯、師兄，不管千里萬里山州川縣，問著訊，就要去拜訪，有一手專長，他也不肯放松。同輩師兄弟中就數他年紀最大，也就算他的能耐出類拔萃。所以無形中也就推他為小八俠之領袖、斌字輩之魁首。他的技藝無一不精，刀槍劍戟都比別人來得高妙，所以當時南北馳名，差不多壓倒了那些老前

輩。人家就送他一個綽號，叫做萬能手，也真稱得起是蓋世英豪。"（《當代武俠奇人傳》第七卷1930年出版）

同樣向愷然對孫祿堂也有類似的記載：

"孫福全因有兼人的精力，所以能練兼人的武藝，他在北方的聲名，並不是歡喜與人決鬥，是因被他打敗的名人多得來的，是因為好學不倦得來的。"（《近代俠義英雄傳》1924年出版）

陳微明、姜容樵、向愷然等從不同的角度記述了孫祿堂這種備然侗然、從容中道、無成心、無私見、兼取眾善以及好學不倦的氣質與精神。

如：孫祿堂在弱冠之年其內功就已經氣通小腹、小腹堅硬如石，達到行止坐臥周身各處皆能觸之即發、撲人于丈外且無時不然的境地。他遊歷各地，與人切磋、較量，沒有遇到對手。這是很多武術家一輩子追求的目標。然而孫祿堂並不自滿，仍能虛心求教，聽從在內修方面頗有造詣的宋世榮的指點，進一步追求"有若無、實若虛"的還虛境界。此後孫祿堂通過訪遊各地，拜訪在丹道修為和易經方面有造詣者，經過進一步研修，達到煉虛合道、拳與道合的境界。

孫祿堂的這個經歷正是極還虛之道的一個例證，即無論自己的功夫達到怎樣令人贊譽的程度，心態始終歸零，如無所能者，聽得進別人的批評意見，不斷進行自我否定，在自我否定中追求極致。這種在不斷的自我否定中進行自我建立之勇正是內心大勇的體現。

兼取眾善，需要具備無私心、無成見的格局、境界以及好學不倦的精神，其根本是內心對自我性體——道的篤誠，故能備然侗然，從容中道，這些構成一個人的精神整體，是一個人完整人格的顯豁。孫祿堂的拳與道合，其目的是復人本來之性體，踐行自我意志，構建生命的價值，其意義不僅在于自我實現，對于一個社會和國家氣質的鑄造也是極為必要的。

5）全知全能，遊乎浩然

孫祿堂在其《八卦拳學》自序（手稿）中寫過這樣一段話，彰顯了他的武學理念：

"聖人之道無他，在啟良知良能，順其自然，作到極處，而成一個全知全能之完人耳。"

孫祿堂在《八卦拳學》第23章中又寫道：

"拳術之道亦莫不然。譬之在大聖賢，心含萬理身包萬象，與太虛同體，故心一動，其理流行于天地之間，發著于六合之遠，而萬物之中無物不有也，心一靜，其氣能縮至于心中，寂然如靜室，無一物所有，能與太虛合而為一體也。或曰聖人亦人耳，何者能與天地並立也，曰因聖人受天地之正氣，率性修道而有其身，惟身體如同九重天，內外如一，玲瓏透體，無有雜氣擾入其中，心一思念，純是天理，身一動作皆是天道，故能不勉而中，不思而得，從容中道，此聖人所以與太虛同體，與天地並立也。拳術之理，亦所以與聖道合而為一者也。"

從上述這兩段話中顯豁出孫祿堂對生命價值的認知與踐行境界——"心一思念，純是天理，身一動作皆是天道，......與太虛同體，與天地並立。"——成為一"全知全能之完人"。孫祿堂以其一生為此不斷地奮勇踐行並通過自我實現來印證其說。

5、誠中形外，潔身自律

1934年1月28日《大公報》記載孫祿堂"為人重然諾，有古風粹然之氣見于面背。"

這里所說的"有古風粹然之氣見于面背"不僅是指一種慎獨的精神，而且這種精神是出自一種內

在的粹然，是一種自律。既不是為了別人的認同，也不是任何外部道德律的約束。

中央國術館《國術周刊》152——153期合刊"國術史"記載孫祿堂"而忠義之心，則肝膽照人，尤非常人可與比也。"

這些都是對孫祿堂誠中形外這種氣質的記載。相關事例頗多，以下述幾則為例說明之：

其一，孫祿堂呈現出的誠中形外的精神，不僅是一般所指的內外一致、說到做到，也不僅僅是誠懇待人，而是對"道"——真我的誠中形外。

所謂誠中，是誠于自己的性體，孫祿堂認為本來之性體即"道"，此性體與"道"同一。孫祿堂在其《拳意述真》自序中指出：

"夫道者，陰陽之根，萬物之體也。其道未發，懸于太虛之內，其道已發，流行于萬物之中。夫道，一而已矣，在天曰命，在人曰性，在物曰理，在拳術曰內勁。"

即"道"是萬物的本體，對于人而言，就是其本來之性體。

《大公報》1934年1月29日

其二，孫祿堂的誠中形外還表現出一種發自內心的慈悲情懷。老子把慈列為他的三寶之首。

據《大公報》記載："鄉有夫出數年，其妻貧不能守，君故托其夫之信，且予以金。其夫後果歸，得免仳離。君之隱德類如此。"

關于這件事，上一章已述，在此不贅。諸如此類暗中救濟他人的事情在孫祿堂一生中數不勝數。

當年孫祿堂周濟武林同道則更為經常，孫祿堂為了幫助同道不惜犧牲自己的武名。

孫祿堂從南方返回北平後，當時北平很多學校、機關都來聘請孫祿堂去講拳，孫祿堂借此經常向校方推薦那些生活窮困

中央國術館《國術周刊》152——153期合刊"國術史"

的拳師。為了說動校方改聘這些拳師，孫祿堂謊稱他們的功夫比自己好。可謂是善意的謊言。因為孫祿堂知道以這些拳師的水平，教授學校學生們鍛煉身體綽綽有余。孫祿堂為了幫助同道，不吝惜犧牲自己在武術界的武名，如果沒有一種發自純粹良心的道德，是不可能做到的。

孫祿堂還多次賑濟鄉里，並表現出高度的道德智慧和至誠的道德情懷。

有一年家鄉大旱，饑民遍地，當時孫祿堂拿著全部積蓄回去賑災，因為災民太多，杯水車薪，不夠分的。而且災民的情況不同，有的是極為困難，有的實際上還能勉強應對，如何把賑災的錢落到最需要的人那里呢？于是孫祿堂宣布放貸給大家，利息與城里的高利貸一樣。當時城里是貸錢利半于本，孫祿堂與城里不同的是不需要財產抵押，因此只有真正走投無路的災民才來借貸。當孫祿堂把自己的錢"借"給災民後，有人議論孫祿堂的心腸黑，借著災情發財。孫祿堂聽到這些議論後，亦不作

任何解釋。

災情過去後第二年的年底，孫祿堂把去年借貸的災民們召集來，借貸的人們認為孫祿堂叫他們來是要他們還錢，忐忑不安，結果孫祿堂當著他們的面把他們去年借貸的貸據全部燒掉，所有本息全部不要了。災民們大喜過望，感動不已。有關孫祿堂的這類事跡很多，一直流傳到現在。

其三，孫祿堂的道德精神與康德的道德自律也有相通之處。

如何理解？

康德的道德原則是自律。黑格爾指出真正的道德就是良心，"是自己同自己相處的這種最深奧的內部孤獨，在其中一切外在的東西和限制都消失了。"

孫祿堂一生的言行也非常生動地體現了這種以自律為特徵的道德良心。

孫祿堂成名很早，20多歲時就已經成名，經濟收入一直可觀，那時中國人有了錢後幾乎離不開兩樣東西，一個是煙槍，一個是納妾，近代很多政治、文化名人都是如此，更不要說拳師這個群體，但是孫祿堂一生能夠自覺地不沾煙毒、不納妾，不沾染任何不良嗜好，恬淡從容，完全出自一種內在的自律。

孫祿堂的道德內涵並不僅僅是潔身自律，更有其內在的原則，這是一種真正發自內心的自我意志，是自我意志的絕對存在。孫祿堂晚年對自己生死的選擇，正是這種精神的高度體現。

1931年"九·一八"事變爆發，不及一月，整個東北淪陷。當時孫祿堂剛剛初選了五位有條件繼承自己衣缽的弟子，準備做進一步的考察與傳授。但是面對國難，孫祿堂毅然中斷傳授，並辭去待遇很高的江蘇省國術館副館長的職務（月薪400大洋），返回北平，勸說在北方帶隊伍的一些自己的弟子，放棄各自為政，聯合抗日。

最後，孫祿堂對生命的抉擇，更充分的顯豁出他的自我意志。

1933年9月，孫祿堂對夫人預言自己駕鶴之日，夫人大驚，遂命女兒孫劍雲帶孫祿堂去德國醫院（今北京醫院）作全面體檢。孫祿堂道："我身體無恙，去何醫院。只是我要走了。"夫人疑而不信，堅持要孫祿堂去檢查，無奈，只得由小女孫劍雲陪伴去做體檢。檢查後德國醫生史蒂夫說："孫先生的身體無任何不良跡象，比年輕人的身體還要好。"歸後，夫人又請名醫孔伯華來家中為孫祿堂檢查，把脈後，孔伯華說："孫先生六脈調和，無一絲微瑕。這麼好的脈象，我還是第一次遇到。"家人遂安。同年11月，孫祿堂再次回到故里，不食者兩旬，每日習拳練字無間。收劉如桐等18人為記名弟子。至12月16日早上（夏曆十月二十九日卯時），孫祿堂對家人曰："佛來接引矣。"遂命兒子孫存周去戶外燒紙。于六點零五分，孫祿堂面朝東南，背靠西北，端坐戶內，囑家人誦佛號，勿哀哭，並曰："吾視生死如遊戲耳。"一笑而逝。這是一種超然而又決然的瀟灑離去。

可以說孫祿堂把生命過程看透了，把人生看透了。隨時能夠按照自己內心的自由意志來決定自己的行為、生活乃至生命，其精神獨立于一切外在的因素，這是自由意志的最高境界。

孫祿堂生前的社會聲譽崇高，很多政要、文化達人都對孫祿堂持弟子禮，但是孫祿堂視名利富貴如浮云，輕利樂道，久而彌篤，其精神之獨立，不為精神之外的任何東西所束縛。

孫祿堂通過其武學開創了一個嶄新的文化領域——武與道合的文化領域，為人類提供了一個新的認識自我、實現自我和認識世界的維度與途徑。

綜上所述，孫祿堂用其一生體道合真，為此奮勇踐行，並在這個過程中呈現出——

樸道玄德、矢志不渝，

實現自我、精神獨立，

自強不息、淡然無極，

勇于實踐、博綜貫一，

誠中形外、潔身自律諸項道德精神的深厚內涵以及深遠的感召力和高貴人格。

這一道德精神顯豁出生命的價值。

史實表明，在迄今為止的中國武術史上，孫祿堂在武學建設、道德實踐、技擊功夫、學識修養、文化建設等五個方面皆臻至境，是武學領域最傑出的代表人物，功在千秋。

第一篇 第四章 遊戲三昧而詭奇：孫祿堂比武事跡摘錄

《北京市武術運動協會檔案》（2013年版）第37頁"孫祿堂"條記載：

"孫祿堂每聞有藝者，必訪至，與人較藝未嘗負，亦未遇可相匹者，技擊獨步于時，其藝已臻絕頂。"

因孫祿堂與人比武逸聞甚多，本章僅從當年有史料明確記載的相關事跡中摘錄數則，以管窺孫祿堂技擊功夫的冰山一角。

第一節 輕取東瀛

曾看到幾份史料都記載了當年孫祿堂與日本武士交流之事。如《新中華報》1929年11月8日報道：因日本武士與孫祿堂多次比武，日本武士屢試屢敗，故在浙江國術遊藝大會前日本武士又組團來華籌備與孫祿堂比武。

《浙江國術遊藝大會匯刊》1930年3月出版　　《新中華報》1929年11月8日（第二版）

另據《浙江國術遊藝大會匯刊》（1930年3月出版）記載，截止到這次遊藝大會閉幕，孫祿堂已經三次打敗日本武士。恰巧我所了解的孫祿堂與日本武士比武的情況也是三次，只不過此三次是否就是彼三次我就不清楚了。

我了解的孫祿堂與日本武士們三次比武的情況大致如下：

1、民國三年即1914年由北洋政府財政部的一位官員陪同某日本武士拜訪孫祿堂，期間該日本武士提出與孫祿堂交流武技，孫祿堂讓日本武士提出交流的方法。該日本武士提出按照柔術方法交流，孫祿堂同意。于是他請孫祿堂躺在地面上，他壓在孫祿堂身體上面固鎖住孫祿堂，問孫祿堂是否可以解脫。結果在該日本武士完成其全部動作後，孫祿堂身體一縮即解脫，並瞬間把日本武士壓在自己下面。這時孫祿堂莞爾一笑，將日本武士拉起來。日本武士站起身後突然發動攻擊，被孫祿堂扔至座椅上。這時陪同來的這位財政部官員有些緊張，擔心孫祿堂打日本武士，連說"老師到此為止"。不久，日本方面派員請孫祿堂去日本教學，傳授其武藝，聘金是6萬大洋。但是被孫祿堂婉言謝絕。

2、民國9年即1920年有日本著名武士板垣前來拜訪孫祿堂，並進行比武交流，此次比武過程《世界日報》記者作了如下記載——

"時有日本著名柔術家板垣者，來遊中國，恃其柔術與華人鬥，所向無敵。因之板垣驕甚。嗣聞孫祿堂之名，即訪孫，請一較身手。孫對板垣謙遜如常，不肯較力。板垣誤以為孫為膽怯，請較益堅。孫力辭不獲，乃允之，並依板垣所提出之比賽方法，于客廳中設一地毯，二人並臥其上，板垣以雙腿夾住孫之雙腿，兩手攀抱孫之左臂，曰：'余將使用柔術，只需兩手一搓，汝左臂將斷。'孫笑答曰：'請汝一試可也，余意制之亦非難事。'板垣聞言，露驚駭之態，即開始用力，孰知剛一發

動，兩臂如受重大打擊，尋且震及全身，此時板垣非惟手腿不能堅持孫體，即全身被震，滾至離孫兩丈外室隔處。四旁站立之孫之弟子及外界觀眾甚多，至此莫不大聲喝彩。板垣自地爬起，臉紅耳赤，腦羞成怒，突由身旁掏出手槍，孫之弟子方欲上前制止，孫從容謂曰：'不必不必，看他如何打法。'乃立于板垣對面靠牆而待。板垣舉槍瞄準，自意必中，誰知槍聲響畢，板垣視之，已失孫所在。方詫異間，忽有笑聲發自板垣身後，反視之孫也。蓋板垣動槍機時，孫即一躍至板垣身後矣。至此觀眾嘩然大笑，板垣垂頭喪氣辭出。數日後，板垣婉托多人說孫，欲從孫學藝，孫未允焉。"

3、我所知道的孫祿堂與日本武士的第三次比武，就是1929年底，日本武士組團來華與孫祿堂比武。比武時間是在1930年初，地點是愛兒緒路6號，這是楊世垣在上海購置的一處帶有庭院的洋房。根據楊世垣回憶①，比武過程如下：

"祿堂先師來江南後，各方政要巨賈名人學者紛紛邀請先師去講授國術，上海儉德儲蓄會是當時上海最著名的學術組織之一，該會邀請先師每月抽空10天來上海去該會講課。先師來上海時，多數住在支變堂家，有時也住在我家，愛兒緒路6號。民國19年，有六位日本技擊家來到我家（其中一人懂中文），提出與先師比武。當時先師不在上海。我考慮到先師已經年過古稀，就沒有告訴先師。當他們第二次來時，我說由我代先師與他們切磋，他們不同意。他們說，孫師回來時要我通知他們。先師那時是媒體報界追逐的對象，來去行蹤很難瞞住，當不久先師來我家住時，這六位日本武術家又找上門來，我不肯讓他們進來，就說：先師不在。但他們執意說先師就在這里。這時存周出來，準備與他們動手，結果被先師制止。祿堂先師請他們進來，問他們準備如何比試。他們提出，只比試功力，不比試技巧。先師說："那好，我躺在地上，你們挑五個人以任意方法按住我，你們另一個人喊三下，如果在三下之內我不能起來，就算你們贏了。"這話由那位懂中文的日本人翻譯過去，幾位日本人覺著這是個玩笑，最後經先師再次確認這個比試方法後，他們同意按這個方法比試。于是先師平躺在地上，五個日本人，其中一個最魁梧的，騎在先師身上，按住先師的頭和胸，其它四人，以他們各自的方式鎖住先師的四肢。另一人喊：一、二，三字尚未出口，只見祿堂先師一躍而起，五個日本人都被放出兩丈外，撲倒在地，一時竟未能起身。先師將他們一一扶起，他們驚詫萬分，由一人說了句什麼抱歉之類的話，就惶恐地離去了。第二天，他們又來到我家，這次多了兩人，一共8個人，我以為是他們不服又找來了兩個幫手，結果一問，這兩個人是日本領事館的官員，他們說：日本天皇邀請先師去日本教授武技，每月的報酬是兩萬塊大洋。請先師至少去一年。先師說："我老了，哪兒都不去了，如果你們想研究我國的武術，可以通過中國政府與國術館聯系，那里的教師更年富力強。"他們再三懇請，先師還是婉言謝絕了邀請。"

經過這次交流，6位日本武士對孫祿堂的武功極為崇拜，但不解其奧，故提出希望與孫祿堂再做了

一次交流並對整個過程進行錄影，此錄影帶存留至今，雖研究至今仍不知孫祿堂如何能這般輕取諸武士。

筆者以為孫祿堂乃神氣卓絕。當年陳微明在浙江國術遊藝大會上看了各派名家的武功造詣後，唯對孫祿堂的武功造詣感嘆道："其精神壓到一切，名下無虛。"②

孫劍雲講："先父從不認為國外的武藝有何高明之處，因為先父與俄國、日本諸多技擊家交流，都是讓他們把各自最拿手的功夫使出來，然後輕取之。讓他們從心里徹底服輸。先父講，跟他們交流就要一下子使他們服了，讓他們把各自最得意的絕技使出來，結果讓他們的那些絕技不見效，他們才會徹底認輸。又云，與同道交流亦如此，要讓人家把拿手的本領用出來，這樣才能了解他們的東西。先父一生與人切磋、比武未嘗一負，未遇其匹。"③

孫劍雲1985年應邀去日本進行訪問交流，日方給予了隆重歡迎，可謂淵源有自。

第二節 技冠華夏

孫祿堂一生與人比武事跡甚多，關于這一點在《中國武術史料匯刊》（臺灣教育部編）中也有記載。孫祿堂自20餘歲後，多次遊歷全國各地，只要聽說誰的武功好，必前去交流，孫祿堂一生與人比武無數，未曾一負，亦未遇可相匹者。因此，姜容樵在其《當代武俠奇人傳》中稱孫祿堂"真稱得起是蓋世英豪。"④熱衷收集武林事跡的向愷然在其書中記載孫祿堂："他在北方的聲名，是因被他打敗的名人多得來的，是因為好學不倦得來的。"

孫祿堂打敗的名人多，但不能把他打敗這些名人的事跡都寫在這里，因為其中一些人已經被他們的傳人奉為宗師，寫出來容易引發口舌之爭，所以本章僅從當年報刊報道的事跡中擇其二三，以管窺一斑。

1、孫祿堂與周祥

周祥，又名周玉祥，他是一位與孫祿堂同時代的技擊名家。在《近今北方健者傳》中，周祥與程殿華、劉鳳春、尚云祥、定興三李等同被列為當時國術家中精粹中之精粹的代表人物之一。

周祥比武事例甚多，在《近今北方健者傳》和《國術名人錄》中對他比武事跡均有記載。在2012年《武當》第8期"周祥先生二三事"一文中，記載了周祥技勝張策、杜心五等名家的事跡，以及周祥孤身力降5位持槍兵匪的事跡。所以說，周祥是當時武林中的佼佼者。

然而周祥在與孫祿堂較技時，孫祿堂先後兩次輕取周祥。這個事跡在《近今北方健者傳》和《國術名人錄》中皆有記載。

"……同門孫福全字祿堂，亦未與之面會，孫道經大名，聞周在，心竊喜，投刺造訪，周不識，即問其紀綱，對曰：'名題于刺，為孫福全。'周愕然曰：'彼何人，余向未聞名。雖然可速客入。'孫察覺其意，竊自悔討，嘗聞周麻子殊狂傲，好矜己薄人，以今視之，同門友猶如此，況他人乎。余誠為多事，然亦不得入。及曾晤，周果不識孫，率爾問曰：'若來訪我，必為武術中人，未知君所習何門何派？'孫佯裝愚駿，曰：'不過花拳耳。'周令孫伸臂試力，若弱難縛難，意欲敵人乎，欲將孫拑于地，孫反躬一轉，用鬼探頭法，將周擲出十數步外，幸為墻垣所攔，未曾傾跌，蓋孫于太極、形意、八卦入于化境，已豈氣內布，周再迴手，孫復撲周于墻。周察其手法，非花拳中人，

暗思孫福全豈即孫祿堂乎？蓋孫以字行，而周目不識丁者，故有此誤，……"（摘自《國術名人錄》"武清周玉祥"，臺灣中華武術出版社1971年再版第47頁）

1918年，楊明漪在天津曾就此事親自向周祥核實，得到周祥的肯定。縱覽《國術名人錄》所記各派拳家中，記載該書收錄的兩位國術名家皆被另一國術名家（孫祿堂）輕取，這在該書中是絕無僅有的。

2、孫祿堂與張策

張策，字秀林，通背拳專家，雖然張策未被收錄進中央國術館《國術史》以及《近今北方健者傳》、《國術名人錄》等當時的國術家名錄中，但亦為當時燕趙地區武術名家之一，其傳人眾多。浙江國術遊藝大會曾聘張策為評判委員。1929年11月10日杭州《民國日報》"國術遊藝大會籌備記"一文記載：

"國術遊藝大會定于本月15日開幕，所邀國術專家已到大半。近日籌備委員會主任李景林、副主任孫祿堂又遣鄭佐平、楊澄甫二君北上邀請通背拳專家張秀林、形意拳專家鄧云峰南下擔任評判委員。據知情者云，民初時，孫祿堂因師友之故，于天津武士會中與張秀林比武較藝，孫藝勝一籌，張因此負氣出關。蓋因孫張本為盟兄弟，往日過從甚密，張在北方亦負盛名，經此當眾蒙羞，遂與孫生隙。後孫曾極力挽救，薦張于郵傳部電話局任武技教習，然而二人交情已難復其初。今借國術遊藝大會之機，孫又托其盟弟楊澄甫、弟子鄭佐平北上，邀請張、鄧二氏南來，以盡去前嫌，共同發揚國術。"

這段報道雖然未詳言孫祿堂與張策比武的具體細節，但孫祿堂技勝張策，且技高一籌，是當年武林公認的事實。

3、孫祿堂與李景林

李景林在近代中國武術史上名聲籍甚，其劍法、拳法為當時國術界所罕見者，人稱"飛劍李景林"。當時國術名家拜在李景林名下者有數百人之多。1995年，我與李天驥數次通話，其中問及當年在孫門外何人武藝為最？李天驥說："你知道李景林嗎？"顯然，這是他的答案。

而李景林在武功上最欽服的人就是孫祿堂。1931年11月7日上海《新報》有"孫祿堂與李景林"一文，記載了孫祿堂與李景林相識以及交流的過程：

"……李壯年時，藝聲縱橫南北，雖未能辟易千人，而百數十眾非李對手，尤以掌、趾之間皆具有特殊之實力，閑時略施其技，每伸一掌，或飛一趾，墻壁可以洞穿，一時傳為奇技。而李亦自炫不群。而孫之太極拳，亦蜚揚燕趙間，罕可與敵。李恒鄙之曰：雕蟲小技耳。一日同會于某友私邸，李則睥睨左右，自炫其能。孫終默然不語，座客咸以戲言諷之曰：君等皆當代奇士，曷弗當場小試乎？李初謙拒不動，既久李遂技□而起，孫亦知難卻，復向眾曰：'吾乃草茅下士，手足不知輕重，今最好請其擊我，若能近及我身，既是吾敗如何？'眾異其言，時素悉李之技能者，多為孫虞，顧孫自作

斯言，然亦無術補救也。于是孫、李同出庭院，相對而立，其間相距尋丈。李急舉其素可穿壁之巨靈掌，奮力飛擊，復進以趾，詎知李之掌、趾尚離孫在三尺以外，已堅不可進，且感覺麻痛不支。李始悉自力不可與敵，遂匍匐于地，獻以弟子禮，此李從孫習藝之由來也。事後有詢于孫者，孫莞爾曰：'李之外功極佳，但外功則以力勝，且以剛勝。吾練太極拳，重在內功，內功則以氣勝，且以柔勝。此學派不同，非強弱也。'孫言似近謙遜，然亦可證武術之內功外功，有所軒輊矣。"

《新報》1931年11月7日

此文在《新報》刊登時，孫祿堂、李景林均健在，該報記者在刊登前曾核實此事，得到肯定。

第三節 獨步武林

孫祿堂作為近代以來有記載的實戰技擊功夫第一人，其實戰功夫已臻絕頂。何謂實戰技擊？無限制的生死搏殺之藝。在現存的史料中，記載了孫祿堂多次與人實戰格鬥的事跡。

1、連環村

中國北方，尤其是華北地區村鬥十分普遍，且多為惡鬥。又因清末戰亂不斷，匪患甚劇，因此，在鄉村中習武之風蔚然。孫祿堂年輕時也曾被卷入一場村鬥中。

據1934年2月3日《世界日報》"孫福全軼事"及胡儉珍1934年編輯的《孫祿堂先生軼事》中記載：

"祿堂先生鄉居時，有本村某姓之女嫁與鄰村，因在夫家受虐待，決意為女出氣訪先生求助，先生謂：'此系家務事，外人何得為力。'女家懇之再三，先生無奈允焉，前去講理。夫家村名連環村，乃十八村相連故名。於村之中央設一警鐘，如一村發生事故，則十七村之人系來相助，團結性甚固。先生即隨女家至連環村，當向夫家責以大義。夫家云：'汝何必多管閑事，知趣者快走，免討苦吃。'先生憤極，雙方遂口角。忽警鐘大鳴，但見鄰村之人多持兵械蜂擁而至，先生見事已僵，遂將來時置于車上之白蠟桿抽出執以防身，終不肯動手。不料對方節節相逼舉械攻之，先生不得已，使用點定法，遠則以桿，近則以手，被點者已有數十人倒地。村人大驚，暗中派人至縣城報官，縣長立派馬快數名來村捉拿兇手。先生旋聞有人云：'縣中官人來矣。'先生私謂：本意來做說人，現勢已迫，不願再招麻煩。乃且戰且走，將出村。遙望來有數匹快馬，馬上皆系官人模樣。村人群呼：'兇手逃矣！'官人馳馬來追，竟不能追上。約里許，至一河畔，寬約兩丈余，先先生一躍而過，捕快竟為所阻。返村，則見多人臥地，口能言，身僵不能動，急返縣報告。縣長聞報，已明白一、二，問曰：'動武者是否相貌清瘦，身量不高。'眾謂：'是'。縣長曰：'此孫師祿堂也。'急至村問明始末，當即責女夫家不應虐待，並命人速請先生返，縣長迎曰：'請老師速將傷眾治愈，弟子已將彼等重責矣。'先生從之，將被點之人一一治好。一場風波卒告平息。"

2、平定興

河北定興縣自古武風甚盛，高手輩出。孫祿堂因其武功冠絕于時，將定興發展為孫氏拳的第二故鄉，培育出眾多技擊大家，如孫振川、孫振岱、肖玉昆、朱國福、朱國禎、李敦素等。

在胡儉珍1934年編輯的《孫祿堂先生軼事》中，記載了一段孫祿堂在定興以一敵眾、所向披靡的事跡：

"祿堂先生居定興時，有某甲之仇人約集一二百人尋某甲械鬥。某甲求助于先生，先生詢某甲共約若干人？某甲佯答：百餘人。先生允其請，遂攜一齊眉棍隨某甲行。中途與敵遇，對方人眾均持器械，見某甲大罵。某甲畏其勢，掉頭即遁。先生無奈獨立迎戰。為首一人，體偉力雄，持一棍粗如搽，舉向先生頭部猛擊。先生閃身，以桿還擊，中其太陽穴，壯者倒地矣。眾大嘩，一齊湧上。先生揮動臘桿，左沖右撞，擋者折臂斷肢，傷亡甚眾，余作鳥獸散。先生返，責某甲不應先逃。某甲曰：'余不逃，勢必死，無補于事。此後訟事由余負責，不與先生涉也。'由是人稱先生為'平定興'。"

3、"朝虹"古劍

孫祿堂多次遊歷全國各地，出入險阻，訪賢問隱，期間多次孤身迎戰群匪，皆戰而勝之。在《山西國術體育旬刊》第24期《記國術家孫福全事》一文中記載了一段孫祿堂孤身迎戰群匪的事跡：

"孫脫猿窟後，路過周家坪，夜宿荒廟，遇群匪，孫徒手與鬥，擊退群匪，並奪得劍一口，劍柄鑲有'朝虹'兩字，寶劍也，孫後即終身佩之以自衛。……

孫即離周家坪，乃由迤南大道，直入四川，一日，達野三關地方，時已入暮，該地風俗，男女雜居，形似苗人，四周重山峻嶺，居民恒頭纏孔巾，足打裹腿，內藏利刃，巡遊附近，遇有行人，不慎露財者，即劫其財，而殺其人，孫是夜即臨其境，頗具戒心，路遇一古刹，即借宿其中，該寺無僧道，主事者，為一燕領虎頭之中年壯老，目光炯炯，步趾間沈著有力，一望即知為具有武功者，孫以是更加註意，步步為營，隨機而事，該漢既允孫借寓。……少頃，聞門外有人呼曰：'北方人請出一談！'孫胸有成竹，乃起身避于門左，拔去門閂而答曰：'請進'。語甫畢，見由外昂然走進一人，視之，即系進寺時所見者，該漢手持火燭，入室後置于桌上，顧孫言曰：'我輩英雄作事，毋庸藏頭露尾，君系此中人，敢請領教。'孫遜謝曰：'余乃一行路商人，不解老板所言，意何所指。'該壯漢大笑曰：'君進門時，步履間情形，及細察食物等舉動，余已知君深具武功，何必謙遜，若此即請至前院一敘。'孫此時知拒亦無效，且亦欲觀其技，乃慨然允諾。同到前院，月光下，見此壯漢由囊中取出小刀五把。謂孫曰：'請以此領教如何？'孫漫應：'可'，此壯漢即後退數尺，揚手擲刀，只見白光一道，直奔孫咽喉而來，孫乃蹲身用口將刀咬住，此時第二三刀連接又至，孫急偏身閃過，同時趁勢縱至壯者身後，伸手一擒壯者後頸，略一用力，已將彼擲于門外，仆于地上，孫曰'哪位再來？'其時壯者自地爬起，羞慚滿面，連呼拜服，拜服，並請孫至屋內談話，孫放膽進屋，落座後，壯者自稱亦河北人，名連岳城，寄居此地，做江湖買賣……"

當年孫祿堂以一敵眾以及孤身迎戰眾山匪等事跡，乃是無限制生死格鬥，其對實戰技擊功夫的驗證遠超一般切磋比武及擂臺比賽。

第四節 武與道合

1、保定茶社

孫祿堂指出，拳術練至合道是將真意化到至虛至無之境，于是其意至真，所謂至誠之道可以前知，故具有雖不聞不見卻能感而遂通因敵制敵之能。孫祿堂在30歲前，就已經達到這種境界。在1934年2月1日《世界日報》刊登的"孫福全軼事"上，就有這樣一段記載：

《世界日報》1934年2月1日

"孫（即孫祿堂，下同，筆者註）漫遊各省後復歸保定從商，谋什一之利，得資以奉母。其時保定摔跤之風大盛，摔跤者多傲然自得，輕視一切。每每無故肇事，一般技擊家為避免麻煩計，從無久寓該地者，而孫竟久寓之，遂遭摔跤者之嫉，群謀懲之。一日孫赴茶肆品茗，方入門，迎面有一壯漢用雙風貫耳手法，向孫兩太陽穴猛擊，身後另有一人施展摔跤慣技掃趟腿，來勢如急風暴雨，猛不可擋。兩旁茶客無不失色，孫竟于從容不迫之間，用手指點壯漢之腕，同時起腿微蹬，前後二人應聲跌出丈余，並殃及其它茗客。其用掃趟腿者駭然倒地，憊不能興矣。至此孫始徐徐曰：'何惡作劇如是耶？'斯時尚有同黨預伏四旁者二十余人，均驚駭不止，叩地求恕。孫曰：'諸君請起，彼此好友不可如此。'言畢舉步就座。因當蹬腿時系用內功之力，故鞋底已脫。乃授資茶役購新鞋一雙。仍與彼等談笑盡歡而散。此事傳出後，聞名訪拜者日眾。孫苦之。遂棄商返里，研究天文奇門等學，以助深造。"

2、聚餐遇襲

楊世垣在天津南開上學期間拜在孫祿堂門下，楊世垣對我講過這樣一件事：

"那時祿堂先師每月去天津數日，有一次與同門聚會，觥籌交錯間，有一同門見祿堂先師正與人交談，自祿堂先師身後忽起腳蹬祿堂先師，結果足去人空，祿堂先師已到該同門身後，以手拍其肩，該同門跌坐在地，該人愣了片刻後對眾人說：'果然有不聞不見之知覺。'"

3、電梯疑案

1928年12月23日上海《瓊報》記載了這樣一件事：

"月前某小報有記載拳術家孫祿堂，一日蹬新新公司電梯，為仇人鐵砂手所傷。據熟悉孫君者語，則謂絕無此事。孫為少林北派，其絕技為金鐘罩，兵刃且不易傷，何況于鐵砂手。曩者，孫有十年前之仇，人某精點穴術，一日途遇孫，欲隱以此傷之，為孫覺而某已倒地，而孫則砭立不動。某起立笑謂孫曰：'汝技固佳，恐不久在人世也。'孫公莞爾而答曰：'吾固無恙，然吾為汝危，需領吾藥方解君危，否則將不治也。'後某果病不起，飲孫藥方愈。蓋點穴術凡三種，一名麻醉穴被創者，一時麻醉仍能蘇醒。二名死穴被創者，立時斃命。三名絕穴，受創後當時不致死然數日後必不可救。某所施者為絕穴，技固高，然禦之以金鐘罩，則不為功。故孫得以不虞其暗箭傷人也。"

有關孫祿堂在上海被人點穴暗算之說，傳聞已久，言人人殊，尤其是孫祿堂被人實施點穴暗算的過程罕有當年報紙進行具體報道。這篇報道描述了孫祿堂被人實施點穴暗算的整個過程，雖屬一家之

言，但乃當年記載，對探究孫祿堂的技擊造詣，亦有參證價值。

　　據筆者多年考察，當年孫祿堂對外宣稱自己被人暗算點穴所傷，實際上是孫祿堂編造的一個說辭，目的是制造一個能推脫不必要的應酬以及隨時能抽身俗務的理由。因為孫祿堂晚年一直修習道功，需清靜獨處。故編出這個說辭，每以夙傷復發，需要調養為由，閉門謝客，或臨機辭卻俗務。⑤

第五節 神化詭奇

1、無字信與劍仙

　　孫劍雲曾講過一件事。在其父孫祿堂從江南回來的第二年（應該是1932年）深秋，有一天家里收到一封信，信封上無字，送信的人說請交給孫祿堂，別的話沒講。家人將信交給孫祿堂，孫祿堂拆開信封，內無一字。孫祿堂便把信收了起來。

　　第二天下午孫祿堂自己就出去了。孫劍雲感到情況有些不同尋常，那時孫祿堂在北平隱居，外出時一般總帶上孫劍雲，即使自己單獨外出，一般也告訴家里去哪里，而這次卻不同。大約一個時辰後，孫祿堂回來了，孫劍雲急忙問他父親去哪里了？孫祿堂告訴她，新認識了一個朋友，並約好明年與另一位朋友去峨嵋山見面。孫劍雲問這是位什麽樣的朋友？于是孫祿堂告訴了她見面的大致經過：

　　原來昨天這封信就是這位朋友送來的，信中雖無一字，但通過信紙中的劍氣，孫祿堂已感應出此人所處的大致方位和內中意思。故第二天下午孫祿堂在那人所處附近的一個茶館靜候，在不到一個時辰里，在進來的人中，有位氣質不凡者，該人與孫祿堂臨桌而座，數分鐘不到，該人色變且額頭見汗，孫祿堂心意一收，那人過來向孫祿堂作揖，告之自己來自峨嵋山，並約孫祿堂明年去峨嵋山與其師相會。

　　孫劍雲說這是劍仙尋友，先驗證功夫、人品，然後交友。

　　關于孫祿堂去峨嵋山會劍仙一事，在給鎮江陳健侯的信中也有提及。故《近世拳師譜》記載孫祿堂"孫師一生術合于道，其武藝舉世無匹，晚年行止氣質迥異常人，世人疑之為神。"所述皆有明證。

　　孫劍雲雖然否定隔空揮拳擊人的空勁，但對神氣感應之事並不否定。孫劍雲認為這是兩類事。

2、遊戲三昧乎

　　孫祿堂晚年受邀南下，先後擔任中央國術館教務主任兼武當門門長、江蘇省國術館教務長、副館長、中華體育會教務主任、中華國術聯合會理事等。陳微明講：孫祿堂的武藝融化各派，超神入化，遊戲三昧而詭奇，其功夫讓人匪夷所思。孫劍雲講過江蘇國術館成立時的一件事：

　　"江蘇國術館成立時，館內國術教師中有許多名家、高手，他們一再要求先父表演一下功夫，如果分別搭手試藝，容易傷別人的面子。于是先父講：'就在這個大廳里，你們一起來抓我，誰能摸到我的衣服，就算他優勝。'這個大廳約能容納200多人，當時在大廳里的國術館教師和學生有百余人。大家聽到先父這樣講，起先沒有動，有幾個與先父熟悉些的，走過來將先父圍住，就在他們欲抓住先父時，忽然先父不見了。不知何時先父到了圈外，這時有人喊，要大家圍圍把先父圍住。然而就在大家看準的先父的位置，一起圍過來抓先父時，又不見了先父。先父的長衫也不脫去，就在這個大廳里，或從人隙中，或從頭頂上，往來飄忽。後來直到眾人都累了，也沒有人能碰到先父的衣服。我

站在旁邊也未能看清楚先父究竟是如何閃展騰挪的。"（《一代宗師孫祿堂逝世六十周年紀念冊》中
"緬懷我的父親孫祿堂"）

3、三問而證道

孫祿堂在《太極拳學》"太極拳之名稱"一節中講：

"太極即一氣，一氣即太極，以體言，則為太極，以用言，則為一氣。"

孫祿堂在《太極拳學》"太極學"一節中又講：

"太極者，在于無極之中，先求一至中和，至虛靈之極點。其氣之隱于內也，則為德，其氣之現于外也，則為道。內外一氣之流行，可以位天地，孕陰陽，故拳術之內勁，實為人身之基礎，在天曰命，在人曰性，在物曰理，在技曰內家拳術。名稱雖殊，其理則一，故名之曰太極。"

那麼這個太極一氣練至最高境界有什麼神奇效用呢？知者鮮矣。孫振岱之子孫雨人晚年在給孫劍雲的信中記載了一件事，大概可以說明之：

"孫祿堂太夫子晚年返鄉，途經定興，受到縣政府的熱情接待。當時縣長有位故交，是留洋學習物理學的。聽到很多有關太夫子神奇的傳說，一定要見識、研究一下。太夫子不喜歡當眾表演，但是縣長也一再要求，盛情難卻，于是答應做一個遊戲。太夫子說："好吧，我就表演一個。"隨後問大家："在座的諸位今天身體如何？有沒有不適的？"大家回答："沒有什麼不適啊。"太夫子接著問道："現在你們感覺怎麼樣，還舒服嗎？"這時屋子里的人個個虛汗立下，癱軟不起，都說心口難受。這時祿堂太夫子又問："現在好點了嗎？"大家緩了口氣，都說好些了。于是祿堂太夫子說："這是一氣之作用，不知物理學可否解釋？"那位縣長的故交，雖是留洋學物理學的，也驚駭不已，……最後說他也不能解釋其中的道理。當年在武林中已經沒有人能跟祿堂太夫子比武了，如果太夫子想取誰性命，他還不知道，就已經不行了。祿堂太夫子武功之高，是當時其他人望塵莫及的。能得到點兒皮毛，就足以稱雄一方。"

以上所錄皆為當年史料中的記載和當事人的回憶，有史可依，有據可考。信者，姑且信之，疑者，姑且疑之，見仁見智，留此存照而已。

註：

①楊世垣（1907年11月22日————1999年11月7日），字紫辰，江蘇無錫人。出身于無錫名門望族。16歲時，師從孫祿堂。後考入上海南洋大學，攻讀路礦。

②《小日報》1947年8月28日"近代武術聞見錄"作者陳微明，陳微明回憶浙江國術遊藝大會期間各派拳師演練時的情況，謂孫祿堂演練形意雜式捶時其"精神壓到一切，名下無虛"。

③1992年孫劍雲參加全國太極拳推手研討會後，談其父孫祿堂與人比武時言此。

④《當代武俠奇人傳》第47回第11頁，1930年出版。

⑤有關此事進一步的辨析參見本篇第五章。

第一篇 第五章 通乎道，形解神化：孫祿堂的夙愿

這個標題取自1934年陳微明撰寫的"祭孫祿堂先生文"中的一句，該文刊載在1934年《金剛鑽月刊》第1卷第6期，該文之可貴，在于不隨波逐流，不盲從當時知識界崇尚的那些所謂的"科學"認知，而是只依據事情本身來寫。全文如下：

"嗚呼！先生弃此浊世而去矣，将使吾徒何所问业而依归。先生北还旧都，忽忽三载，先生之徒，每忧教诲之睽违。闻先生康强无病，忽欲归故乡，不容暂留，必前知之灵机。语其子曰：'吾临命终，前时二刻，吾告尔知。'果分秒而不移。昔在春申，先生语徒，功德圆满，三年吾将归去，闻者茫然莫解其意，安知撒手而永离。先生盖通乎道，形解神化。至于武术，殆其余绪，游戏三昧而诡奇。融化各派，旁及九流，无不研钻而精思，著述语显而意深，使学者可以循序渐进，而得乎矩规。先生提倡武术，厥功之伟，盖前代所未有，此语非余一人之私，乃天下之所公许。闻先生归道山，莫不咨嗟叹息而兴悲，况余小子，亲承教诲，二十余载于兹，嗚呼。先生往矣，已二旬有余，余始闻之，盖棺已久，不得匍匐往吊，惟有临风一奠，含泪而陈词。先生在天之灵，庶几降临，鉴其孺慕之诚，而尝此酒粱，嗚呼哀哉，尚享。"

文中"通乎道，形解神化"可能會讓一些人質疑，然而此說並非誑語，確有實跡。

1923年出版的《近今北方健者傳》"孫祿堂"中記載：

"是年孫已六十一歲，體不及五尺，貌清臞，骨如柴，腹如餓狀，無努張之致，而力無窮也。所述各家拳理拳勢極博，擬皆著錄尚未也，近有出世之想，亦未決。"

這段記載與孫劍雲當年所言相吻合。

孫劍雲講過三件事：

其一，孫祿堂在去國術研究館（後改稱中央國術館，下同）前，經常與一關姓者，家里人叫他關大叔，一同修煉道功。這位關大叔每次到家里來即與孫祿堂在一間房子里一同修煉，一連幾天不出屋，也不許任何人看。後來有一段時間這位關大叔沒有來，有一天關大叔的孩子來到孫祿堂家，問關大叔最近來過沒有，孫祿堂講："最近你父親沒有來過，你們也不要找了，你父親走了。"

其二，孫祿堂在接到國術研究館的聘函後，沒有立即回復，後來講了句"俗緣未了"。

其三，孫祿堂晚年對家人預言自己去世之日，這時家人垂淚不已，孫祿堂厲聲說："哭什麼，要不是為了你們，我早就走了，不會等到現在。"

顯然，這里孫祿堂所言"走了"不是指塵世間的離家出走，而是指出世修行。

那麼，孫祿堂是何時有此出世修煉之志的？

在1934年由孫祿堂的弟子胡儉珍等人整理的《孫祿堂先生軼事》和1934年2月2日在《世界日報》刊載的《孫福全軼事》中都有記載：

在孫祿堂20多歲時，他聽從老師程廷華的建議云遊各地，尋訪各地的高人、隱士交流。在川楚交界處遇一道服老者，老者姓張，輕功高超，見孫祿堂天賦極高，勸孫祿堂隨其歸隱修道。當時孫祿堂怦然心動，但考慮到家中還有老母需要奉養，故婉言謝絕。在這次接觸中，該老者授以"節食養氣法"，大概屬于辟谷養氣一類功法。

所以，孫祿堂出世的緣分在他年輕的時候就已經埋下了根由。又根據《近今北方健者傳》中楊明漪的記載，直到孫祿堂61歲時仍沒有放棄這個夙願。

于是問題來了，這時孫祿堂的母親已經過世，孫祿堂為什麼沒有下決心出世修行呢？

據孫劍雲講，這與孫祿堂的季子孫務滋的突然去世和次子孫存周的意外傷眼有關。

孫務滋是孫祿堂最寄予期望的孩子，自幼接受中西雙向教育，原本考上留美預科，但因政府方面的問題，這屆留美預科學子無法馬上開赴美國。在這期間，孫務滋在上海太倉中學當兼職教師，教授英語和體育，由于當時學校沒有女體育教師，孫務滋在練習高低杠時，因該器具長期沒有專人檢查維修，故杠子突然斷裂，孫務滋落杠時被銹鐵紮破肋部。事後又因大意未及時進行處理，感染破傷風。于1922年不治去世。

孫務滋的去世對孫祿堂刺激甚大。

緊接著1924年，孫祿堂的次子孫存周因意外事故傷及左目（與比武無關），孫存周是職業武師，傷一目後，眼睛看物體對焦失準。孫劍雲講，有一次她要下樓，孫存周想攔住她，結果卻沒有攔住。

這兩件事使孫祿堂感到現在還不是自己出世修行的時候，家里的事還割舍不了，這個家還需要他支撐，因此暫時打消了自己出世修行的念頭。大概這就是孫祿堂後來對其家人講："要不是為了你們，我早就走了，不會等到現在。"這句話的緣由。

所以，孫祿堂以年近古稀之齡最終接受國術研究館聘請，南下傳授武術三年余。

那麼，一個多年有志于修仙成道者在應國術研究館聘請南下後，如何在塵世中延續自己的修行之路呢？

孫祿堂自然要考慮到這一層，而且他必然要預設辦法，只是相關行止不是一般凡世俗眾能理解的。

孫祿堂讓一般人最不好理解的有三件事：

第一件是剛到國術研究館不久就毅然提出辭職。

第二件是來到上海不久就自稱自己遭到點穴暗算乃至受傷吐血。

第三件事是剛通過江蘇省民政廳函件發出告示，要親自招收一個只有5個人的高級班，結果不及一月孫祿堂就提出辭職北返。

這三件事實際上都與孫祿堂晚年一直隱修仙佛功夫，為以後形解神化做準備有關。

關于孫祿堂剛到國術研究館不久就提出辭職一事，在本書附件2"孫祿堂辭去國術研究館任職實

錄"一文中已有交待。

孫祿堂剛到國術研究館就收到針對他的匿名毀謗信，信中皆是肆意捏造的毀謗之言。對于一個志在出世、需要清淨者看到這里這種狀況自然要選擇避之。所以，當即孫祿堂就提出了辭職。

這就不難理解當年孫祿堂為什麼看到國術研究館的人事環境後，斷然掛冠而去。

關于孫祿堂到上海不久就自稱自己遭到點穴暗算乃至受傷吐血一事，更使很多人不理解，一個在全國享有極高聲譽的技擊大師為什麼要編出自己遭到點穴暗算乃至受傷吐血這樣的"窘事"呢？

首先孫祿堂下江南後，並未因入世而放棄修行成道之志，這在陳微明的《祭孫祿堂先生文》中已有表述，孫祿堂要在入世的環境下繼續他的修行，故對于自己的武名早已不是他看重的事情。比如，他在北京時，有一些學校高價聘請他去教拳，而那時北京有一些拳師的武功雖然不及孫祿堂，但也具有一定造詣，他們生活窘迫，孫祿堂為了照顧這些拳師，每每向請他去教拳的機構和學校推薦這些拳師，並說他們比自己的功夫好。

其次，孫祿堂到南方後，由于他在國術界享有極高聲譽，《大公報》記載"海內精技藝者皆望風傾倒"，每日訪客甚多，而且各種難以推掉的應酬之事亦多，而孫祿堂是一個需要清靜、獨處的人，尤其需要建立一定環境讓自己每日能有一段時間靜心修煉出世功夫。因此對于一些應酬或俗務是他要想辦法規避的，所以他要找一個合理的借口，于是孫祿堂就編造出自己遭到點穴暗算乃至受傷吐血一事，這樣隨時可以以傷情復發、需要調養的名義推掉一些不必要的應酬。

對此相關論證可參見《中國武學之道》第10章第11節以及微信公眾號《武學與武道》"眾說紛紜的孫祿堂遭暗算之說"（附後）。

筆者編著《中國武學之道》時，還沒有找到有關此事在當年報刊上的報道，因此該書中的有關論述是對有關此事的各種說法進行邏輯推斷。近年有位趙先生找到了幾份當年報刊對此事的報道，從這幾份當年報紙的報道中，也支持了我在前面兩文中的結論。

其一，1928年8月7日的《時事新報》報道"孫祿堂氏受傷記"署名津：

北方拳術大家孫祿堂氏，年已古稀，國術無不精通，前者滬上人士，因慕孫氏之令譽，禮聘其南下，孫氏乃欣然來滬，為時業已數月，現孫氏授技于儉德儲蓄會，從而學者，極為踊躍。日前孫氏偶動遊性，往先施遊樂園取樂，購票後即乘電梯登樓，梯中乘客非常擁擠，孫氏忽覺腰際受掌腕碰擊，但當時並不置意，但至遊樂場中，始發覺該處微呈酸痛，知系受內功家所暗損，于是亟返寓所，打靜坐功夫，以療傷，三日後，口中吐血數塊，始告痊愈云。此事系友人周君告余者，爰濡筆志之。

其二，1928年11月24日《今報》"孫祿堂暗遭鐵沙手"署名娟娟：

老英雄孫祿堂先生，以拳藝蜚聲朔方，人每津津樂道其逸聞瑣事，不肖生所著近代俠義英雄傳，已略見一斑，此次因國民政府提倡武術，孫君應聘南來，南人震于盛名，咸以一觀丰采為快。然而樹大招風，忌之者亦未嘗無人，傳聞日前孫君遨遊新新公司，將蹬電梯，突有人自其身捱過，孫君微覺有異，擬覓取此人，而電梯已冉冉上升，終成邪尹。迨孫君回寓，解衣自視，審之有人以鐵砂手傷己。鐵砂手者，蓋以斗貯鐵砂，而以習藝者日夕手指入斗摩擦，迨其藝成就，而手指已與鐵砂同其堅韌，蓋武術家所最難最畏之一種武術也。孫君雖絕藝在身，而鐵砂手所傷處，亦痕跡宛然，且曾吐淤血數口，復經長期間以運氣自療，始克霍然，有之見此鐵砂手之可畏也。雖然，武術家同類相殘之心

理，依然如昨，頗以為非中國國術前途之福也。

其三，1928年12月23日《瓊報》"孫祿堂勿怕鐵沙子"署名神玉：

月前某小報有記者載拳術家孫祿堂，一日登新新公司電梯，為仇人鐵砂手所傷。據熟悉孫君者語，則謂絕無此事。孫為少林北派，其絕技曰金鐘罩兵刃且不易傷，何況于鐵砂手。曩者，孫有十年前之仇，人某精點穴術①。一日途遇孫，欲隱以此傷之，為孫覺而某已倒地，而孫則矻立不動。某起立笑謂孫曰：'汝技固佳，恐不久在人世也。'孫公莞爾而答曰：'吾固無恙，然吾為汝危，需領吾藥方解君危，否則將不治也。'後某果病不起，飲孫藥方愈。蓋點穴術凡三種，一名麻醉穴被創者，一時麻醉仍能蘇醒。二名死穴被創者，立時斃命。三名絕穴，受創後當時不致死然數日後必不可救。某所施者為絕穴，技固高，然禦之以金鐘罩，則不為功。故孫得以不虞其暗箭傷人也。

註：

①文中"孫有十年前之仇，人某精點穴術。"一句，應該排版時逗號位置有誤，根據前後文，應該是"孫有十年前之仇人某，精點穴術。"

其四，1929年2月12日《民國日報》"中華國術研究院近聞"：

"上海中華體育會國術研究院，自籌備以來，急極進行。現悉教務方面，仍由該會教務主任孫祿堂氏主持一切。教授除原有外，業已分電北平添聘專家數位。學科方面教授，大半系各大學教授兼任。院址亦以擇定法租界霞飛路（嵩山路巡捕房斜對面）李梅路，交通便利，屋宇寬敞，日來索章報名者，絡繹不絕云。"

下面對以上幾家當年報刊的報道作一說明與辨析：

1、關于1928年8月7日的《時事新報》"孫祿堂氏受傷記"署名"津"的這篇報道，呈現了以下內容：

所稱孫祿堂被暗算的幾個關鍵點是：

時間：在1928年8月7日之前。

地點：先施遊樂園。

場所：在電梯內，人多非常擁擠。

暗算方式：內功家暗損。

受傷部位：腰際，微呈酸痛。

處理方式：回寓所打坐以療傷，三日後，口中吐血數塊，始告痊愈。

消息來源：聽一位周君告訴作者的。

于是單就這篇報道而言，雖然有地點和事件發生的場所，但時間只是日前，即1928年8月7日之前，沒有具體時間，尤其敘述的整個事發過程缺少證人，因此有如下幾個疑點：

1）孫祿堂一向喜歡清靜，因何突然"偶動遊性，往先施遊樂園取樂"？

2）孫祿堂是一個人去的，還是和他人一起去的？如果是和他人一起去的，這個人或這些人是誰？

3）此事發生時，目睹者都有誰？

4）孫祿堂打坐療傷後吐血數塊，誰親眼看到這一幕？

5）當時上海無論中醫還是西醫的治療水平都是在全國甚至是全亞洲條件最好的。孫祿堂在吐血數

塊沖開穴道後，為何不去醫院做一次徹底檢查或進一步的治療？難道身邊沒人關心？

6）該報報道的這件事是由周君轉述給署名"津"這位作者的，為什麼周君要向這位作者講這件事？這位周君是誰？事情發生時他在孫祿堂身邊否？

以上這些問題是弄清該報報道的這一事件真偽虛實的關鍵。但是這些關鍵點在這篇報道中皆未涉及。

所以，單就這篇報道的內容來說，只是源自周某的一個帶有諸多疑點的傳言，其真偽虛實並不落地。

2、關于1928年11月24日《今報》"孫祿堂暗遭鐵沙手"署名娟娟這篇報道，呈現了以下內容：

報道的內容來自傳聞，但沒有說具體來自誰。

時間：日前，即從前。

地點：新新公司電梯口。

場所：將蹬電梯時。

暗算方式：鐵砂掌。

受傷部位：不詳。

處理方式：長期間以運氣自療，始克霍然。

消息來源：傳聞，但傳聞來源不詳。

同樣，單就這篇報道而言，雖然有地點和事件發生的場所，但時間只是日前，即從前，沒有具體時間，來源是傳聞，同樣缺少證人，唯獨突顯了暗算的功夫是鐵砂手，而不是籠統的"內功暗損"。並將孫祿堂被暗算的地點由先施公司電梯內，變為新新公司的電梯口。孫祿堂被暗算究竟是一次還是兩次？難道在新新公司電梯口又被暗算一次？

3、關于1928年12月23日《瓊報》"孫祿堂勿怕鐵沙子"署名"神玉"的這篇報道，呈現了以下內容：

該報的這篇文章是駁斥1928年11月24日《今報》那篇"孫祿堂暗遭鐵沙手"報道的內容，其立意是指出《今報》那篇"孫祿堂暗遭鐵沙手"報道的內容是來自不實的傳聞，而《瓊報》這篇則是"據熟悉孫君者語，則謂絕無此事"。並披露了另外一件事，即孫祿堂曾遭十年前一個仇人的點穴暗算，但孫祿堂無恙，並使實施暗算者受傷。但該報敘述的這件事也沒有具體的時間、地點、證人。事件發生的場所只是籠統的途遇。但點明了暗算者實施的手法是點穴。

通過以上三篇當年有關孫祿堂遭到暗算的報道，呈現出來的內容皆是傳說、據說，因此都缺少證人。故其報道內容的真偽虛實皆不能確定。

那麼當年就孫祿堂遭到暗算一說究竟有沒有更翔實具體一些的史料呢？

1947年9月16日《小日報》刊載了陳微明的《近代武術聞見錄》一文，其中專門談了當年孫祿堂親自對他講的自己遭到暗算一事，以及陳微明所見的情況。內容如下：

"師即南來，應中央國術館武當門主任之聘，因師名聞南北，忌之者眾，有匿名信毀師之名譽，師即退還聘書。前已述及。有一次師從南京來滬，同李督辦大少爺①，住三馬路孟□②旅社，值星期日，兩人午飯後至先施遊樂園玩，上電梯時，師覺有人在背後□了一下，既上樂園，心中不舒服，

即與李曰："我們回旅社去罷。"李聞之極詫異，說"方來為何就要回去？"師曰："回去再說。"既回到旅社，說："我被人點穴了。"李尚不信，師即練太極拳一二遍，又打了一小時坐，突然吐了兩口血。是日中南銀行周作孚請師在禪□齋吃飯，周亦師之徒也，並約余，余到禪□齋，師□我到另一房內，述先施電梯上被人點穴一事。余不甚信，因師生來與人無冤無仇，何人下此毒手，何人有此本領，又何以為人□用乎？余□，或者無意碰了一下，師遂□為人耳點③？師曰："不然，程廷華□師對我說，點穴有閉穴開穴死穴啞穴種種之分，點了開穴，心中發涼不久即吐血。點了閉穴，心中發悶，一時不吐，然終有一日大吐之時。我心中發涼，知是被人點了穴，周作孚請吃飯，我一到，一點都不能吃，今晚估計搭夜車回南京。"我說："□□□，有此不測之事，萬不可去，因上海有□好□科醫生，可來往一診。"師曰："聽說你念大悲咒□病甚靈，何不為我念幾遍大悲咒水，飲之看如何？"余即取一杯茶，念了二十一遍大悲咒，師即□起，一飲而盡。約半小時，師曰："我覺得心里好些。"及客到齊，周作孚請師就坐，師謂余曰："先覺胸中難受，不想□□，現在好得多，可以吃一點。"師即隨去入座，吃菜甚香，並吃一碗飯。飯畢，仍乘夜車回南京。此後曾吐血④，師逢人說陳微明大悲咒治病極靈。"

註：

①"李督辦大少爺"指李景林的長子李書剛，李書剛是孫祿堂先生的記名弟子，但他不練拳，稱呼孫祿堂先生"大伯伯"，他喜歡研究中醫，故時常向孫祿堂先生請教中醫。

②該報年代已久，很多字已十分模糊，無法辨認，凡此皆以□代之。

③"師遂□為人耳點"，此句文義不通，該報在排印方面時常出現錯誤，這里應該是把字排顛倒了，此句應該是"師遂□為人點耳"才與前後文義相貫通。

④"此後曾吐血"，陳微明此語是因孫祿堂此後曾以"吐血"一說為借口，謝絕一些要推脫的應酬，乃至9.18事變後，孫祿堂即以此說為托詞辭去江蘇省國術館副館長的職務，突然北返。否則，此句與緊隨其後的"師逢人說陳微明大悲咒治病極靈。"在文義上自相矛盾，邏輯上不通。

《小日報》刊載的陳微明這篇回憶文章雖然有幾處排印方面的錯誤如字句顛倒、漏字等，也存在因年代久遠，一些字體難以辨認的問題，但總體上不影響該文所述內容的基本情況的表達。

在該文中，陳微明敘述了當年他與孫祿堂就所謂被暗算點穴一事交談的來龍去脈，並對整個過程作了十分具體的交代。且陳微明所述的內容，有證人周作孚、李書剛等，文章發表時這些人都健在。此外，陳微明的文字與為人一向享有清譽，故該文所述內容的可靠性是前面幾篇報道不能比的。在陳微明這篇回憶中有關孫祿堂被點穴暗算一說的關鍵環節有如下幾點，對于判斷當年孫祿堂是否被點穴暗算致傷是特別關鍵的：

1、所謂點穴事件的起因是當天早晨孫祿堂攜李書剛乘火車從南京來上海趕赴其弟子周作孚在當晚組的一個飯局。

2、孫祿堂與李書剛于中午到達上海，午飯後與李書剛一同去先施遊樂園。

3、李書剛與孫祿堂同去，但自始至終未發現孫祿堂有被人點穴的任何跡象，故當孫祿堂稱自己被點穴後，"李尚不信"。

4、孫祿堂回旅社後先打太極拳，後打坐一小時。至少打坐的時候是需要清淨的，旁邊是不能有人

的。

5、在打坐一小時後，孫祿堂突然吐了兩口血，文中未交待李書剛是否在一旁看到。

6、陳微明自己聽說此事後，也不甚信。其理由是孫祿堂與人無冤無仇，而且想不出誰能下此毒手、誰有這等能耐。

7、孫祿堂把陳微明叫到另一室內，借程廷華的話引導陳微明相信此事。

8、陳微明建議孫祿堂去看醫生，告知上海有"有□好□科醫生，可來往一診。"但孫祿堂堅持不去，而是說聽說陳微明"念大悲咒□病甚靈"，要陳微明念念大悲咒試試。

9、孫祿堂說，在陳微明念大悲咒前，自己不想吃飯，念後"好得多"了，並且"吃菜甚香，並吃一碗飯。飯畢，仍乘夜車回南京。"

10、此後，孫祿堂"逢人說陳微明大悲咒治病極靈。"

此外，孫劍雲曾對我說"當年報紙報道先父被點穴後，有人提出要通過報紙消息的來源查找那個點穴的人。先父講是他讓周作孚透露給報紙的。"故1928年8月7日的《時事新報》報道"孫祿堂氏受傷記"一文中向報社透露此事的周君應該就是周作孚。

通過陳微明敘述中的這10個關鍵環節，可以對孫祿堂自稱被人點穴暗算導致吐血這個過程做一梳理辨析：

孫祿堂自稱遭到點穴暗算時，與孫祿堂一同去先施樂園的李書剛，卻自始至終未發現有何跡象，不相信孫祿堂被人點穴。孫祿堂是一位多年遊歷全國各地、在江湖上出生入死幾十年的實戰家，警惕性一向甚高，被人點穴，怎麼會在當時沒有任何反應？因此，連陳微明聽說後也感到"不甚相信"，乃至孫祿堂特意把陳微明叫到另一室中引導陳微明相信。

孫祿堂打坐時是不準旁人在身邊看的，這個孫劍雲講過多次，連她都不準看。所以在孫祿堂打坐時，李書剛不可能在旁邊，而按照文中所述是在打坐一小時左右時突然吐血。因此，孫祿堂自稱吐血這個場景，李書剛不可能看到。

關于所謂孫祿堂是否吐血，據孫祿堂另一弟子支燮堂講，"祿堂夫子說：'我是把硯臺里的墨汁倒了進去。這事你就不要說出去了。就這樣演下去好了。'"

那麼，孫祿堂當時是否真的吐了血？

其實這從陳微明建議孫祿堂去看醫生，告知上海有"有□好□科醫生，可來往一診。"但孫祿堂堅持不去，而是說聽說陳微明"念大悲咒□病甚靈"，要陳微明念念大悲咒試試。——這一情節中即可判斷真偽。

因為去看醫生，若看中醫要號脈，一號脈就知道剛才是否吐過血、身體是否受傷。若看西醫，把剛才吐過的東西一化驗，即真相大白。所以孫祿堂堅持不去醫院，而是讓陳微明念大悲咒，喝下符水後，就說好多了。然後"吃菜甚香，並吃一碗飯。飯畢，仍乘夜車回南京。"那時從上海乘火車到南京要8個小時。孫祿堂當天一早趕早班車由南京到上海，又趕當日的晚班車由上海回南京。這是一個年近古稀的人在剛遭受重創以致吐血後的表現嗎？

而且更可疑的是，孫祿堂始終不提殺手可能是誰，也沒有找人調查殺手是誰的意思。當時無論是孫祿堂自己的社會關係，還是他的一些弟子如姜懷素、杜月笙、陳微明的社會關係，都具備尋找這個

殺手的條件。但孫祿堂似乎完全漠視此事。如果真的存在這樣一個殺手，那麼對于一個還要繼續在南京、上海等地傳授、推廣自己武學的武術家來說，會如此忽視這個暗算自己的殺手是誰嗎？

很明顯孫祿堂在與陳微明談話中有意回避這個問題，而是一個勁的引導陳微明相信自己被點穴暗算。

更耐人尋味的是，把這件事透露給報社的人就是這次組局的周作孚，周作孚是孫祿堂的弟子，如果沒有經過孫祿堂的授意或允許，這可能嗎？那麼，為什麼孫祿堂要把自己被暗算受傷的事廣而告之？而且又以"孫祿堂氏受傷記"這個顯赫標題？

顯然，通過梳理事件發生前後過程的這些關鍵環節，不難發現其實這是孫祿堂早就設計好的一出戲，目的就是讓外界知道自己遭受了暗算，雖然經過陳微明念大悲咒病情"好得多"，因此不需要看醫生，但通過與陳微明談話又制造出自己這個"傷"今後隨時可能復發的輿論，這就為自己日後因情因勢隨時能從俗務中抽身制造了一個合理的借口。

這是一個身在紅塵中同時又是有志于修行成道者，為了能隨時規避、辭卻俗務設計的一個借口。這個借口不僅為孫祿堂在江南這三年多擋住了一些不必要的應酬，而且也為孫祿堂後來近乎唐突的突然辭職北返，提供一個合理的借口，埋下了伏筆。

這就是孫祿堂在9．18事變後突然提出辭去江蘇省國術館的職務。

1931年，孫祿堂對陳微明等人講，自己功德圓滿，3年後將歸去。回鎮江後，江蘇省國術館館長也是江蘇省民政廳長胡樸安以為孫祿堂要返回北方，故請孫祿堂考慮教一個提高班再走。孫祿堂考慮後，表示最多可以再留下一年。于是于1931年9月17日上報給江蘇省教育廳一個申請函，內容大略是申請國術館增設一個特別高級班，年齡在18歲到25歲之間，一年畢業，這個班與以前各屆不同，重點是提高技藝，只招收5人，由孫祿堂親自教授。該函件見1931年9月28日的《江蘇省政府公報》856期。

然而翌日9．18事變爆發，隨後東北形式急轉而下，不及一月丟失整個東北。此時全國爆發抗日救國運動，人心浮動，孫祿堂感到他的這個特別高級班在此環境下很難取得應有的成效。于是孫祿堂在剛剛上報江蘇省教育廳提出國術館開設特別高級班這一申請幾天後，突然向江蘇省教育廳提出辭職，理由是"咳血癥加劇"。由于孫祿堂在三年前就已經制造了被所謂點穴暗算導致自己吐血的輿論伏筆，所以不久就得到了批復，並公示在《時事新報》上。

孫祿堂返回北平後，北平國術館副館長許禹生多次請孫祿堂去館中指導，被孫祿堂婉言謝絕。

孫祿堂回北平後，每日在家中隱修，不介入任何俗務。于1933年12月16日6點05分在老家屋內形解神化而去。

至于當年孫祿堂修煉的功夫究竟是道家的功夫還是佛家的功夫？筆者不得而知。

孫祿堂早年接觸過佛道兩家的功夫。按照孫祿堂的武學著作所述，其修煉方法屬于道家金丹功夫。但按照史料對孫祿堂去世時的記載："囑家人誦佛號、勿哀哭，安坐而逝，曰：'吾視生死猶遊戲耳。'"（《孫祿堂先生傳》1934年8月陳微明撰），似又屬于佛家一脈。筆者非佛道兩門中人，因此只知道孫祿堂所修的功夫不出成仙或成佛之門。

有人問：為什麼孫祿堂一定要以"咳血加劇"為名來辭職，不能找別的理由嗎？

因為，第一，孫祿堂平日身體健如少壯，這是中央國術館出版的《國術周刊》上記載的，所以只說衰老或身體不佳，沒有人相信。第二，孫祿堂剛剛向江蘇省教育廳提出開辦一個"特別高級班"，沒過幾天突然就要提出辭職，很難找到其他合適的理由。所以，用上了這個他早就為自己設計好的隨時抽身的理由，即所謂"曾被點穴暗算吐血，如今加劇了。"第三，孫祿堂之所以公開在當時的報紙上宣布以這個理由辭職，也是為他返回北平後拒絕其他方面的"俗務"邀請做鋪墊。

實際上在孫祿堂形解神化後，當年史料中對孫祿堂為什麼辭職北返有明確記載——"任江蘇國術館副館長三年，倭人入寇，先生遂歸北平，"（《國術統一月刊》第二期"孫祿堂先生傳"），即孫祿堂辭職北返是因為9.18事變。

以上所述是"祭孫祿堂先生文"這篇史料中關于孫祿堂最終形解神化這一記載的背景。

孫祿堂是以一個大徹大悟的得道者及拳與道合的武學宗師的認知、以一個技擊上的絕世強者及智者的生存狀態，去成就仙佛之道。這絕非是一般宗教信仰或宗教情懷可以解釋的，這同樣是一個值得進一步追索的話題。

一個得道者的行止與境界是世俗之人難以想見的。

同時根據上述史料可知，多年來流傳的一些訛傳不攻自破。

如尤志心等人捏造的如下一幕——

江蘇省國術館遷址到鎮江後，因其岳父陳健侯與孫祿堂見面時，診斷出孫祿堂偶有吐血。但孫祿堂為了試他的醫術，故意不承認自己曾吐血，被陳健侯指出是肺俞穴曾受傷。結果孫祿堂對陳健侯醫術之高明非常驚訝，而主動收他為徒。

而事實是——

由上述諸多史料即知，在江蘇省國術館于1929年2月遷址到鎮江之前，1928年8月7日，孫祿堂的弟子周作孚就將孫祿堂被暗算導致受傷吐血之說刊載在《時事新報》上，以後一些報刊紛紛在報道此事。因此，早在孫祿堂認識陳健侯之前，孫祿堂被暗算導致吐血之說已經在媒體上傳的沸沸揚揚，因此孫祿堂怎麼可能會用這件事來考驗陳健侯的醫術？肺俞穴受傷導致吐血，這在中醫傷科也是常識。孫祿堂怎麼會因此對陳健侯另眼相看？所以，尤志心等人的說法純屬胡編。

再如，有人說，孫祿堂自從被傳出遭暗算致傷後就不在上海公開教拳了，也不讓孫存周在上海公開教拳。因此孫氏太極拳在上海流傳不廣。然而上述史料表明，1929年2月成立的 "中華國術研究院"，"仍由該會教務主任孫祿堂氏主持一切。"說明那個時候孫祿堂一直來上海教拳，而且還在繼續擴大教學規模。因此"孫祿堂先生自從被暗算受傷後，就不在上海公開教拳了，也不讓孫存周先生在上海公開教拳。"這個說法同樣是訛傳。

孫氏太極拳傳播不廣是因為其難度，一個三體式就讓很多人堅持不下來。不僅當年如此，今天也一樣，要學真正的孫氏太極拳，一個無極式、一個三體式是基礎，大部分人過不了這個門檻。

此外，還有一個誤傳，孫劍雲講孫祿堂從南方回北方前，要選三個人跟他學三年，而事實是要挑選五個人，第一年在國術館學習，後兩年跟他回北平深造。但是由于9．18事變導致東北淪陷，整個社會環境發生重大突變，使得這一計劃未能實現。

由于孫祿堂在江南時，孫劍雲年紀尚小，對于一些事情記的並不準確。這是在口述史中經常出現

的問題。

附：

眾說紛紜的"孫祿堂遭暗算"之說

關于孫祿堂晚年在上海某商場上電梯時遭到暗算的傳說，我收集各方材料並研究此事30余年，可謂言人人殊。除了當年幾份不同報紙各不相同的報道之外，親口對我講過這個傳說的人甚多，如老輩中的孫劍雲等，同輩中的孫叔容、孫婉容、孫寶亨、李慎澤、支一峰、李天驥等，社會上傳說此事者更多，寫成文字的如陳微明、曹樹偉等。而且即使是同一個人，如孫劍雲在對我講述這件事時，也常常是每次所述多有出入。本文僅就上述這幾位當年對這一傳說的口述作一梳理。

現將他們的說法列于下，並對照既成事實進行辨析：

一、孫劍雲關于此事的三個說法

1、孫劍雲的第一個說法

1995年，孫劍雲應山西科學技術出版社之約，準備編寫出版《孫氏太極拳劍》一書，其中該書的理論部分孫劍雲要我協助編寫。期間，因涉及到陳健侯的後人所稱孫祿堂秘傳陳健侯卍字手一事，我向孫劍雲問起社會上傳聞的孫祿堂在上海被點穴暗算一事。孫劍雲講：

老先生（即孫祿堂，下同，筆者註）到上海不久，其新舊弟子尤其是上海的弟子和朋友一定要老先生去逛逛上海的繁華。老先生出于禮貌，無奈之下與眾人去了先施、大新等幾個百貨公司，當從先施百貨公司的電梯內出來時，有人借人多擁擠，乘機從後面點了老先生的死穴。老先生出來後對弟子們說我被人點了死穴，隨即返回下榻的月宮飯店。用了一天左右的時間沖開了穴道，吐出一團黑血。便恢復正常，並自己開了藥方進行調治，不及一月，便徹底痊愈。以後也無任何遺癥。所以不存在陳健侯治病之說。

孫劍雲在講述這件事時，還有白普山等人在場。

2、孫劍雲的第二個說法

2001年夏，孫劍雲在北京市百亭公園為孫祿堂舉行立銅像儀式，當時我看到孫劍雲比數月前明顯消瘦，且顯得很疲憊，事後不久，我去孫劍雲家看望她，當時有人也在孫劍雲家，是誰記不清了。閑談中，那人問起當年孫祿堂在上海被點穴暗算這個傳說。孫劍雲講："你是聽誰說的？"那人講："是聽李慎澤說的，李慎澤說是您講給他的。"孫劍雲講："是的。"于是孫劍雲又說了說這件事：

老先生在大新百貨公司等電梯①，在上電梯的時候人多擁擠，大家一擁而上，老先生跟在後面，就在電梯關門時，正好有個穿黑衣的女人一閃而過，點了他的死穴。老先生到了樓上後，對跟著的弟子講：'我被人點穴了，回去吧。'幾個弟子問是誰，老先生說：'好像是個穿黑衣的女人'，幾個弟子去找，沒有找著。老先生回家後打坐一天，吐出一團黑血，此後便恢復了正常。

3、李慎澤在其《武林名宗》（河南人民出版社1991年7月出版）一書中根據孫劍雲的講述，對此進行了藝術性渲染：

"孫祿堂向來珍惜時間，來江南三年，除了一些必要的社會應酬之外，就是教徒、練功、習字、讀書，從不無故外出，有時到那些名勝古跡或風景勝地去遊覽，也是在朋友邀請和陪同下，才不得不

69

去。尤其到上海之後，除來往必行的幾條街道之外，很少到別處去。現聽學生們要陪他出去走走，他不禁心動，因為他決定明天春天就要離開江南，再不去走走就沒機會了，于是他欣然允諾。

師徒數人談笑風生，興致勃勃地遊覽了城隍廟，隨後信步來到繁華地區，走進華興百貨公司，這里遊人顧客甚多，登電梯十分擁擠。

電梯升至四樓，師徒們擠將下來，沒走幾步，忽然見孫祿堂臉色突變，額上掛了幾顆汗珠，對徒弟們說道："不好！趕快回去！"眾徒見他面色蒼白，要回去，以為他身體一時不適，忙問何故，孫祿堂也不作聲，直往電梯間走去，眾徒只好陪他乘電梯下樓。等走出華興大樓之後，孫祿堂對弟子們說道："剛才我被人點了死穴，幸虧此人功力不大，尚容時間調治。走！趕快回家。"眾徒忙問："是什麼人干的？"孫祿堂道："在擠電梯時下的手，我覺得好象有人碰我一下，當時並未註意，故未看清是何人，可能是個穿黑衣的女人。在擠電梯時，她一直在我身後。上了電梯她就不見了，想必早已溜走了。"于是由支燮堂、業夢俠兩個徒弟護送他返回寓所，其余幾人忙去尋覓那黑衣女人。誰料他們尋遍了華興大樓和附近地區，也未見到那黑衣女人的蹤影。

……

當晚孫祿堂叫來家人、弟子說道："上海每日來訪之人甚多，使我不得靜養調治，明日回鎮江去，閉門謝客一個月，定能調治痊愈。"……

孫祿堂回到鎮江，果然閉門謝客，每日靜坐調息，導引吐納，運用內丹功法疏通經絡，以真氣驅逐疾患，並配合藥物治療，效果十分明顯，不到一個月的功夫，精神如常。

一日清晨，劍云為父親洗刷痰盂，卻見痰盂內有許多黑血，她不禁大驚，忙問父親："哪里來的這麼多血？"孫祿堂笑道："就是這些東西在體內作怪，吐出來也就沒事了。"劍云這才恍然大悟，高興得跳了起來。原來，孫祿堂用一個月功夫，以內功調治，終將體內之淤血排吐而出，徹底痊愈。……"

上述關于孫祿堂在上海某商場上電梯時被點穴暗算的三種說法，在時間、地點上皆不同，但這三種說法皆出自孫劍雲所述。

鑒于此，有一次我問孫劍雲："老先生（指孫祿堂）在南方時，先後被暗算了幾次啊？"孫劍雲臉一沈，反問道："一次還不夠啊？你想讓老先生被暗算幾次啊？"過了一會兒，孫劍雲說："其實老先生被暗算這事，誰也說不清楚。支燮堂說，痰盂里黑乎乎的東西是老先生把硯臺里的墨汁倒進去了。"

由上可知，孫劍雲的三種說法在事件發生的時間、地點上相互矛盾，難以作為判斷此事真偽的直接證據。

那麼，為何在孫劍雲的回憶中會出現這些自相矛盾之處呢？

其因就是，1928年孫祿堂南下江南時，孫劍雲並不在孫祿堂身邊，孫劍雲是1929年才下江南的。而社會上最早出現孫祿堂被點穴暗算這個傳聞是在1928年夏。所以，對于這件事孫劍雲也是聽來的，並非是直接見證人。到孫劍雲晚年時，由于距此傳聞出現的時間久遠，孫劍雲把一些聽來的東西相互記混，造成在說此事時出現相互矛盾。

二、曹樹偉關于此事的說法

曹樹偉是葉大密的弟子，他在"太極拳的奧秘·我的師父葉大密先生"一文中寫道：

"從葉師的口述中，知道了數十年前孫祿堂老先生在上海大新公司上電梯時中人點穴暗算的經過。那時的大新公司相當熱鬧，孫祿堂和一些弟子、朋友一起遊玩公司，正擠在人群中準備上電梯時，突覺腰上的穴位被人點中，由于公眾場所人山人海，所以無從尋找真正的兇手。（當然是仇家所為，事後據說可能是一個十五、六歲的少年所做。）當時，孫祿堂知道不妙，立刻趕回家中打坐行功，並請精于推拿術的葉大密先生幫助推拿導引。

經過這樣及時的雙管齊下，總算不致當時送命渡過了危險期。據葉師說，當時因醫學上尚無化驗等先進技術，故推拿導引吐出似豆腐腦似的白色東西，不知是什麼，就算這樣，孫祿堂老前輩本人知道自己尚能活兩年，跟很多的學生弟子都說過，結果事實證明孫老前輩確實是在兩年後去世的。……"

曹樹偉這段敘述中有多處訛傳硬傷，如云：孫祿堂在上海大新公司上電梯時中人點穴暗算。經查上海大新公司于1936年1月10日開業，而孫祿堂于1933年12月16日仙逝，難道孫祿堂在仙逝後兩年又回到凡間與一干弟子、友人去大新公司遊玩？再如，根據當年報紙報道，有關孫祿堂被點穴一說的報道相繼出現在1928年夏，如1928年8月7日《時事新報》報道"孫祿堂氏受傷記"。如果按照曹樹偉這篇文章所云孫祿堂是在此後兩年去世的，那麼應該是在1930年去世。然而孫祿堂于1930年全年都在江蘇省國術館任職，先為教務長，後為副館長兼教務長，直到1931年10月才返回北平。談何"事實證明孫老前輩確實是在兩年後去世的"？顯然，此說亦屬訛傳。另外，"時因醫學上尚無化驗等先進技術"之說亦屬不實之言，如上海的公濟醫院（今上海交通大學附屬第一人民醫院）、同仁醫院等早在上世紀20年代就設有針對各科的檢驗科和化驗室。故曹樹偉所云"據葉師口述"的這段敘述中存在多處不實的硬傷，屬于以訛傳訛之說，不足為據。

至于這些不實之言究竟是出自葉大密還是曹樹偉以訛傳訛，不必深究。總之，所述與事實不符。

三、支一峰關于此事的說法

1993年到1994年我在深圳蛇口工作，期間與支一峰時有過從，據支一峰講：

1928年夏，在大新百貨公司上電梯時孫祿堂感到身後有異，後知是有人為報夙仇實施點穴暗算。孫祿堂為了化解夙仇，同時也為了不傷害對方，有意讓人散布自己被點穴暗算受傷，以了對方報仇之心。實際上孫祿堂並沒有受傷。

這類說法的代表是支燮堂之子支一峰等。其依據是支一峰記載的支燮堂口述。其中發生地點在大新百貨公司亦屬誤傳，而發生時間與當年報紙報道相符。

四、李天驥關于此事的說法

1995年，在我與李天驥的幾次通話中，談到孫祿堂與李玉琳的事。李天驥講：

孫老先生對我父親很信任，孫老先生剛到南方不久，就電召我父親盡快南下。孫老先生說自己被人點穴暗算了，時常需要靜心調養，這時需要有人在外面把守，不能讓人打擾。就讓我父親和孫存周輪流把守。但是孫老先生被誰暗算的？甚至有沒有被人暗算？沒有人能說清楚。

對于李天驥的這個說法，我又征詢了孫劍雲的意見，孫劍雲說："那是開始的時候。後來我二哥

跟李玉琳鬧了別扭，老先生（指孫祿堂）就讓李玉琳跟著李景林，李玉琳就不在老先生身邊了。"

　　經查，李玉琳是于1928年7月到達上海，李玉琳到上海後，與孫祿堂、孫存周等參加在上海法租界舉行的由李景林領銜的中華義勇團武術表演。

五、孫叔容等人關于此事的說法

　　2002年，孫叔容準備出一冊紀念她父親孫存周誕辰110周年的紀念冊，請我提供一些相關材料。期間，我又問起關于孫祿堂被點穴暗算這個傳說。孫叔容講：

　　關于祖父被點穴暗算受傷的事，先父是否認的。記得有一次有人問先父關于祖父被點穴的傳聞，先父回答說："開始我也以為真有那麼回事，後來才知道那是家嚴為了討個清淨躲避打擾，自己就編了這麼個借口。"

　　另據孫寶亨講："先父給我們講祖父的經歷時，從來沒有講過祖父被暗算受傷的事。如果真有這麼回事，先父是不會不說的。"

　　後來，就這件事我又詢問孫婉容，孫婉容講："我父親最喜歡我，家里發生過的一些大事都跟我說，如果真有我爺爺被點穴暗算的事，我父親是不會不跟我說的。但我父親從沒有講過這類事。"

　　綜上可知，無論是孫劍雲，還是孫叔容、孫婉容、孫寶亨、李慎澤、支一峰、李天驥、曹樹偉等對于孫祿堂被點穴暗算這一傳說的說法不一，即使孫劍雲自己前後說法亦不一。然而一個重要的事實是，自武林有此傳說以來，所有關于孫祿堂被點穴暗算一說的源頭都是出自孫祿堂自己之口。孫劍雲講："是周作孚按照先父的意思把先父被點穴的事透露給報紙上的。"周作孚是孫祿堂的弟子。而傳說中那個實施暗算的一方，對于如此轟動的武林事件，竟然近百年來始終默不作聲。換言之，如果孫祿堂自己對外不說，沒有人知道孫祿堂被點穴暗算。因此如果確有此事發生，實施暗算或是仇家所為，或是要羞辱孫祿堂武名者所為，那麼，他們總該通過報紙或其它渠道公開發聲，由此才達到目的。然而，近百年來所謂的施暗算的一方始終默默無聲，這是不合情理的。

　　為何會出現這種不合邏輯、難以解釋的現象？

　　孫叔容轉述的孫存周所言："開始我也以為真有那麼回事，後來才知道那是家嚴為了討個清淨躲避打擾，自己就編了這麼個借口。"此語真可謂一語道破天機，捅破了這張窗戶紙。

　　由此讓我想起孫劍雲曾多次談起孫祿堂在家中閉關修煉時，經常多日在室內閉門不出，而且不許任何人窺探的事情。乃至孫祿堂修煉什麼，孫劍雲也不清楚。孫劍雲講，有一次她試圖窺探，事後被孫祿堂嚴厲訓斥，不準她今後窺探。因此可以想見，如果孫祿堂直截了當的說自己因為要閉門修煉，這期間不能接待任何人，則必然會引起更多人的窺探動機，甚至孫祿堂自己的弟子學生也會去窺探，這勢必要打擾孫祿堂的練功。所以，孫祿堂以自己遭到點穴暗算需要靜養為借口，編造這樣一個說法，以便推掉一些不必要的應酬，為自己創造一個閉門謝客、專心修煉的環境，這是合乎情理的。如同張果老佯稱自己過世一樣，都是修行之人為了在塵世中獲取清淨的修煉環境不得已而為之的一種辦法。對此，從當年陳微明對孫祿堂的記載中也可以看出端倪——"昔在春申，先生語徒，功德圓滿，三年吾將歸去，聞者茫然莫解其意，安知撒手而永離。先生蓋通乎道，形解神化。至于武術，殆其余緒，遊戲三昧而詭奇。融化各派，旁及九流，無不研鑽而精思。著述語顯而意深，使學者可以循序漸

進，而得乎矩規。先生提倡武術，厥功之偉，蓋前代所未有，此語非余一人之私，乃天下之所公許。……"（摘自陳微明"祭孫祿堂先生文"，1934年《金剛鑽月刊》第1卷第6期）

由此可知孫祿堂晚年志在形解神化。

然而，當年孫祿堂為自己靜心修煉避客而自編的這個借口被後來一些人改編、演化成多個版本的訛傳，影響至今，其中有人意欲利用這個訛傳以成一己之私，于是乎，有"秘傳卍字手"之說，為編造自己獨得孫學之秘做鋪墊。也有人想利用這個訛傳來貶低、詆毀孫祿堂的功夫造詣。所以，長期以來這個訛傳愈傳愈廣，花樣翻新。但是訛傳終究還是訛傳，訛傳不是事實。現在仍舊有些人要利用這個訛傳來說事，不過是別有用心而已。

註：

①上海大新公司于1929年籌建，至1935年建成。有關點穴暗算的事發地點傳說不一，有先施公司、大新公司、永安公司、華興公司等不同的說法。

第二篇 仰之彌高 鑽之彌堅

目錄

引言 尋繹孫祿堂武學的研修範式

孫祿堂的武學著作及其體用體系大概是被當代武術界誤解最多，且被一些人包括某些武術運動管理者及某些專業人士有意忽視、淡化、矮化和曲解最為嚴重的武學體系。尤其在當代以立場決定結論、以權力扭曲歷史的文化生態下，對孫祿堂及其武學成就的淡化、矮化以及曲解必然還將持續一個歷史時期，乃至一些人有意將其從中國武術史中剔除。而中國武術在現實中的沈淪，恰好證明這是一個時期以來有意淡化、矮化孫祿堂及其武學的必然結果。

孫祿堂武學是孫祿堂在一個特殊歷史時期和文化背景下，以他獨到的武學體悟和獨特的方式對中國武術進行的整體性、體系性的鼎革與重構，其學術之淵宏、境界之高遠與表述之隱晦在一定程度上造成人們長期以來對其武學的誤解、誤讀，甚至也為一些人的刻意曲解提供了某種"方便"。因此，筆者在本篇中就如何建立孫祿堂武學的研修範式作一探討，以期能為正確的研修和認識孫祿堂武學提供參考。

正確認識孫祿堂武學需要從三個維度進行聚焦：

其一歷史評價

其二學術研修

其三科學成果

一、歷史評價

關于對人物的評價，尤其對歷史人物而言，首先要以事實和可靠的史料為基礎，而不能僅以口述和逸聞為依據。其次要對史料進行符合邏輯的分析與甄別，我對史料甄別、分析的原則如下：

1、史實性，有可確認的當年實物（出版物、報刊或物品）作為證據。

2、時間性，相關史料與所研究的對象具有同期性。

3、公信性，史料的公信力權重分析與甄別，包括人的公信力和物及文字資料的公信力等。

4、權威性，不是當年任何史料都具有同樣的可靠性，還要看出處的權威性。

5、互證性，史料之間能否互相印證。

史料符合這五性的程度越高，可靠度就越高，作為辨析、評價依據的權重就越高。

例如關于對孫祿堂的評價，按照上述甄別、分析史料的五項原則，我選擇了源自不同出處、具有高度符合上述五性的五個方面的史料作為評價的基礎。

1、《近今北方健者傳》，該書1923年出版，作者楊明漪是中華武士會秘書，中華武士會是當時中國北方最具影響的武術組織，匯聚了各個門派眾多有代表性的拳師。在該書編寫過程中，楊明漪曾與多位同道溝通意見，此外，楊明漪不是孫祿堂的弟子。在《近今北方健者傳》出版後，該書得到武術界各方的廣泛認同，所遺漏者，唯八卦拳名家馬貴，對此楊明漪在出版時曾補充提到。因此總體上講，這份史料對拳師的總體評價符合上述五性的程度甚高。

2、清史館篡修之一陳微明對孫祿堂的記載，如《國術統一月刊》第二期"孫祿堂先生傳"（1934年8月出版）、《金剛鑽》1934年第6卷第1期"祭孫祿堂先生文"、 1935年6月《國術聲》第

三卷第四期"孫祿堂先生六十壽序"、1947年9月9日《小日報》刊載陳微明記載的孫祿堂當年對形意拳和太極拳的看法等。陳微明不僅與孫祿堂有長期且直接的交往,而且他是當年清史稿纂修之一,其為人及文字一向素有清譽。陳微明對自己的聲譽看得很重。此外,陳微明對外傳授的是楊氏太極拳。因此,陳微明對孫祿堂的記載亦具有很強的史實性、客觀性、公信性和權威性。

3、1932年浙江省國術館出版了《國術史》,作者李影塵不是孫祿堂的弟子,而且浙江省國術館傳授的太極拳是楊氏太極拳。孫祿堂不在該館任職。因此,該《國術史》中對孫氏太極拳的記載,具有相當的史實性、客觀性、公信性和權威性。

4、《世界日報》、《大公報》、《京報》、《申報》、《北平日報》等都是在近代中國有影響、有公信力的報刊。

如《京報》創刊于1918年10月5日,由報人邵飄萍與潘公弼于北京創辦,無黨無派,不以特殊權力集團撐腰,主張言論自由,自我定位是民眾發表意見的媒介。名聲傾動一時。一年後中國北方各省皆有該報代派處,1919年8月《京報》因屢次發表揭露、批評政府腐敗文章,被當時安福系政府查封,至1920年9月17日復刊。該報主張言論自由,關註社會和國家命運、揭露腐敗為原則辦報。《京報》報道中揭露真相,惹怒了當權軍閥,邵飄萍被殺。

1926年4月24日,邵飄萍從俄國駐北京大使館被張翰舉騙出而被拘捕,26日被槍決。同日,《京報》被封,終期2275號。

1929年,在邵飄萍的第二夫人湯修慧女士主持下,再度復刊,並在他蒙難三周年之際出版了紀念特刊。1937年7月"七七事變"後,湯修慧撤離北平,拋棄了全部資產,《京報》正式停刊。

初期報館地址在前門外三眼井胡同38號。復刊後在騾馬市大街魏染胡同30號。邵飄萍故居在32號。舊址尚存。

由此可知,《京報》歷任主編皆為有氣節、有正義感者。故該報對孫祿堂的記載具有相當的史實性、客觀性、公信性和權威性。

《世界日報》由成舍我于1925年2月10日創辦,因為該報立場公正不阿、言論公正,加上消息靈通正確,不畏強權暴力,講實話、說真話,其社會公信力甚佳,被認為是中國近代報業史上的一個榜樣和奇跡。因此該報對孫祿堂的記載具有很高的史實性、客觀性、公信性和權威性。

對《大公報》、《申報》、《民國日報》、《中央日報》、《北平日報》等就不在這裡一一介紹了,撇開政治立場,這些報刊都是在當時很有社會影響力和分量甚重的大報,這些大報公然去造假或吹噓一個拳師的可能性幾無,當年這些報刊對武術活動及其人物的報道在社會上一直具有很高的公信力和認同度。總體上講,這些報刊的客觀性和公信力是日偽時期的《實報》等遠不能及的,云泥之別,不能相提並論。

5、中央國術館出版的《國術周刊》刊載的該館編纂的"國術史"。中央國術館隸屬國民政府,是民國時期全國武術管理的最高機構。該館編纂的"國術史"對孫祿堂的記載,具有相當的史實性、客觀性、公信性和權威性。

上述五個方面史料中對孫祿堂的記載具有充分的史實性、時間性、公信性、權威性,而且相互之間對孫祿堂的記載又具有很高的互證性,而非孤證。因此具有很高的可靠度和公信力,可以相對客

觀的呈現孫祿堂及其武學在中國武術史上的影響與地位。根據這些史料結合孫祿堂的武學著述是筆者研究孫祿堂的主要依據。此外，在此基礎上通過辨析、甄別其他一些報刊的相關報道及口述史，以期對孫祿堂及其武學有一個更為立體、生動的追溯。

以上以孫祿堂為例，說明本書對歷史上拳師這個群體所遵循的研究原則。筆者提供的甄別史料的五性是甄別武術史料應遵循的基本原則。

《金刚钻》1934年第6卷第1期

二、學術研修

何謂研修？

針對某一對象以研究和習練為基礎的體用與認知。

何謂範式？

範式的概念和理論是美國科學哲學家托馬斯·庫恩提出的，但在本文中並不套用庫恩的概念，而是指針對某個具體領域形成的一套有效的研究、學習與認知模式。

（一）研修孫祿堂武學與研修其他武學有什麼不同嗎？如果有，其特殊性是什麼？

研修孫祿堂武學與研修其他拳派的不同，主要表現為孫祿堂武學具有三個特殊性：

1、立意的特殊性。孫祿堂武學不是一個拳派或拳種，而是孫祿堂通過對中國武術進行整體性、系統性的鼎革立新式的揚棄所形成的體用體系。

2、表述方式的特殊性。孫祿堂是在新舊、中西諸多文化沖突中立一家之言，故采取以舊瓶子裝新酒的方式表述其武學體系。

3、學術本身的特殊性。具有超越其時代的認知、獨立不群的精神內涵、廣大精微的文化體徵和對中西哲思之間的互鏡。

這三個特殊性決定了孫祿堂武學與其他拳派、拳種不在一個學術層次與認知維度上。

下面分別就這三個方面的特殊性作一簡述：

關于孫祿堂武學立意的特殊性，即孫祿堂武學不是一個拳派或拳種，而是孫祿堂通過對中國武術進行整體性、系統性的鼎革立新式的揚棄所形成的體用體系，顯豁在孫祿堂武學的技理體系、技術基礎和實際效能這三個層面上。

相關論述參見本篇第一章、第二章及第三章。

關于孫祿堂武學表述方式的特殊性，即孫祿堂是在新舊、中西諸多文化沖突中立一家之言，故采取以舊瓶子裝新酒的方式表述其武學體系，顯豁在孫祿堂所著五部拳著以及他的一系列文章和楊明漪、陳微明等人對孫祿堂談話的記載上。

相關論述請參見本篇第一章、第二章、第三章、第八章和第九章。

關于孫祿堂武學學術的特殊性，即其學術具有超越時代的認知、獨立的精神內涵、廣大精微的文化體徵和對中西哲思之間的互鏡，重點參見本篇的第一章至第十三章各章以及第三篇的各章。

（二）研修孫祿堂武學的方法與範式：

1、基本原則：面對事情本身，回到歷史情境中認識孫祿堂武學，這里至少包括三個方面：

1）回到相關背景

2）回到具體人物

3）回到學術實質

下面就這三個原則，分別論述之：

1）何謂回到相關背景？

背景即環境系統，環境系統決定需求及實現的路徑，需求決定動機（目的）。

就如何研修孫祿堂武學而言，其環境系統至少需要從這一時期宏觀的歷史環境和具體的武術環境這兩個層面深入其里，聚焦需求，顯豁動機。

作為宏觀的歷史環境，這一時期的中國社會是三大矛盾的沖突與疊加：

（1）中西文明的矛盾

其矛盾表現為，歐美等西方社會經過長達近500年的文藝復興與思想啟蒙，其政治文明、思想深度、科學技術、社會福祉將當時滿清社會遠遠拋在身後，使得當時中國社會的一些有識之士如早期的郭嵩燾以及後來的譚嗣同、嚴修、孫中山等感到政治體制以及政治文明的變革是問題的根本。這一矛盾也直接滲透到文化領域和社會的多個方面。作為天性無不深思其理的孫祿堂很早就接觸到這一層面的一些人士如善耆、徐世昌、嚴範孫等，這必然對孫祿堂能夠站在一個視角高闊的文化制高點上重構中國武術產生某些影響。

（2）新舊文化的矛盾

民初興起的新文化運動是中國近代社會新舊文化矛盾的爆發點，打倒孔家店對于揭露和聲討專制制度確有積極的一面，但同時缺失歷史認知的深沈。比如當我們批判或否定某一事物時，首先要研究其之所以能夠存在的合理性，同樣當我們宣揚某一事物時，首先要探究其合理性的邊界。新文化運動在對以儒家為代表的舊文化的聲討時，沒有對春秋時期孔孟學說中的合理性與董仲舒以及之後的儒家學說對中國社會專制制度的萬劫不復進行深入分割。尤其是沒有充分的認識到文化變革不僅要以制度建設為基礎，而且倡導者的自身行為更具昭示作用。以自身的現象昭示其效用是孫祿堂在建構其中國武學體系時最為顯明之處。

（3）社會種群的矛盾

主要體現為民族矛盾、信仰矛盾、群落矛盾。

民族矛盾主要有滿漢、蒙漢、回漢以及漢與土苗之間的矛盾。

信仰矛盾集中的呈現在義和團運動中。據馬士在《中華帝國對外關系史》中統計，被義和團殺害的洋人僅231人，其中多數是積德行善的傳教士，而被義和團殺死的中國教民和無辜百姓卻有數十萬之多。義和團制造的有名的重大慘案就有朱家河慘案、北京慘案和山西太原慘案。造成中國北方社會人群的嚴重分裂。乃至直接影響中國社會文化階層對武術的態度。義和團運動結束後10年，陳公哲在上海為霍元甲籌建武術學校時不敢用拳字，取個時髦的西洋名——"精武體操學校"。陳公哲講，時人見"拳"色變，以為是匪類余孽。同樣，天津中華武士會在成立時，在"中華武士會公啟"中羞嗒

嗒的表明借鑒了日本武士道的精神而成立。對日後中國武術影響最大的南北兩家民間武術組織，不約而同的為了回避"拳"這個傳統概念，分別從西洋和東洋的"武"文化中引進 "體操"、"武士"的詞匯來標榜武術。可見義和團運動對中國武術的負面影響之深。

群落矛盾，由于太平天國、撚軍、義和團的持續爆發，造成晚清時期匪患不斷，村落之間，人們自願的組成各自的護莊、護村的武術組織。同時，因各種利益沖突，不同村落之間也經常爆發流血群毆。

上述這三大矛盾的相互交織和影響是這一時期宏觀環境的主要特征。這三大矛盾的疊加效應對當時中國武術造成的直接影響是：

中國武術的文化之根由何處立足？

中國武術的效能如何為其文化築基？

如何通過對中國武術的體系性建設來構建更廣泛的文化認同共同體？

這三者是促生孫祿堂武學形成的宏觀背景和動力。

作為這一時期微觀的武術環境有如下三個特點：

其一，人們對提升自身技擊能力的需求激增。

清末時期，由于中國社會上述三大矛盾的進一步加劇，造成各地戰亂與各類流血沖突的進一步升級，由于太平天國及撚軍相繼而起，造成這時清政府已沒有精力限制民間武術的開展。隨後又有義和團運動的爆發，社會環境迫使人們對掌握武技（無限制實戰格鬥）的需求激增，掌握實戰武技成為當時人們十分迫切的現實需求。這就對中國實戰武技的制勝效能在清末民初時達到自元代以來的巔峰營造了客觀條件。

其二，各門各派武技之間的相互交流與守秘交織一體。

由于武技是當時人們的護命技能或維生的生計，而非競技，因此，一方面各門各派甚至個人的具體練法是不對他派以及他人公開的，但同時又都想從他人那里得到其核心技法的貴匙。所以，在一部分相互友好者中存在武技的交流，但都是有保留的交流，在保留自己核心技術的同時，又想了解對方的核心技術與練法。因此，在這個過程中每個人的收獲取決于他們的天賦。個別極具天賦者，可以由微見著、由表及里，如孫祿堂就曾對其子女講："我這麼給你們講，你們還掌握不了，當年無論誰的東西，只要讓我看見一眼，他的東西就是我的了。"

其三，由于上述這兩個方面的原因，造成在不同門派的武技之間在形式上有趨同之勢，但在效能上，差異化卻進一步加劇。

由于各派對基本規矩的要竅和訓練方法不公開，不僅造成不同門派之間的技擊效能差異化甚大，而且即使是在同一師門下的不同弟子之間，其技擊功夫的高低亦存在天壤之別。武技交流在一定程度上進一步加劇了不同人之間在武功造詣和技擊效能上的差異。如陳微明記載，孫祿堂的武功造詣不僅遠高出他的那些同門，甚至他掌握的很多技術內容是他的那些同門所不知道的①。

上述這三個特點，一方面造成人們對中國武術技擊效能的需求在清末民初時達到歷史巔峰，並由此刺激中國武技的技擊效能在這一時期的極速提升。另一方面也說明中國傳統武技是一個在不同門派與不同人之間，在技理、技法、基本規矩與制勝效能上存在巨大差異的門類。無論哪個門派都代表不

了中國傳統武技整體的歷史風貌，同時每個拳師也只代表他自己，而不能代表其門派的其他人。

2）何謂回到具體人物？

通過分析具體人物對象在不同階段的需求與所處的環境，認識其行為邏輯和目的。通過具體人物的行為，認識其學術實質、學術態度和學術思想。

如孫祿堂對太極拳的真實態度和創立其太極拳的方式，就需要通過剖析孫祿堂這個人物在這一階段所處的環境、他的需求以及他的實際行為來呈現其實質，如此才能認識清楚。相關論述見本篇第一章、第八章、第九章、第十二章、第十三章及附件3。

所以，沒有對相關對象整體性、系統性的深入研究，就不可能形成正確的認識，即使在概觀的層面上也難以形成正確的認識。

3）何謂回到學術實質？

通過其學術的形成過程和其學術整體，從具體中認識一般，認識其學術的宗旨和實質。

還以孫祿堂對太極拳的真實態度和他創立的孫氏太極拳為例，相關論述參見本篇第一章、第八章、第九章、第十一章、第十二章、第十三章，這裡從略。

2、認識和研修孫祿堂武學需要遵循的基本範式：

1）通過深入其學說的整體性去剝離其表、顯豁其質。

如無論對孫氏形意拳、孫氏八卦拳還是對孫氏太極拳，都需要從孫祿堂三拳合一的武學體系的整體角度去認識和研修，而不能相互孤立的去認識和研修孫氏形意，八卦、太極這三拳。孫氏形意，八卦、太極三拳誠如孫祿堂所指出的，是"將夙昔所練之形意拳、八卦拳、太極拳三家合而為一體，一體又分為三派之形式。三派之姿勢雖不同，其理則一也。"即孫氏形意，八卦、太極三拳是孫祿堂將其所學各派合而為一體之後，由這一體中又重構的三派。所以，孫氏形意，八卦、太極三拳的根本都是孫祿堂將其所學各派通過鼎革立新融合為一體後的這個融合後的一體之原理，故曰其理則一，而不是融合為一體之前的各派拳術之理。這是研修孫祿堂武學的關鍵。

2）從其具體要領中認識其一般性的實質，從其形而下中體悟其形而上。尤其當具體論述與一般論述出現文字表義上矛盾時，要從具體中去規定和闡釋一般。而不能反過來。

如孫祿堂在其《太極拳學》第三章第二節懶紮衣學圖解中講"右足後跟極力往上蹬勁，頭亦極力往上頂勁，心要虛靈。"隨之孫祿堂將這稱為虛靈頂勁。

右足極力上蹬、頭極力上頂而心要虛靈是孫祿堂對該式走架的具體要求，而隨後所云的虛靈頂勁屬一般性描述。

如何闡釋孫氏太極拳的虛靈頂勁？

顯然不是虛虛的頂頭，而是足極力蹬、頭極力頂而心虛靈。即要用具體去規定和闡釋一般。

由此才能理解孫祿堂提出的極還虛之道的具體狀態。

在孫祿堂的《太極拳學》中，由于他是用別家的舊瓶子裝自己的新酒，因此孫祿堂在對其拳式進行講解時，類似上述之例的這種論述和註釋甚多，其論述中的具體要求顯豁的是孫氏太極拳行拳走架理法規矩的實質，即行以孫祿堂提出的極還虛之道，而孫祿堂有時套用的一些別家的標示性用語則屬于舊瓶子的標籤，為了貼標籤，他對本非同義的二者進行了刻意的模糊式關聯。

因此，今人在研修孫氏太極拳時，要遵循的是孫祿堂對各式動作的具體要求，而對出現的這些舊瓶子上的標簽則是要完全剝離的東西。如此才能真正讀懂和掌握孫祿堂的《太極拳學》及其太極拳。

3）認識並建立立象式、用典式、類比式思維。

研修、認識孫祿堂武學需要建立立象式、用典式、類比式思維。

立象式思維，源自《易傳》的"立象以盡意"，是《易傳》的哲學、美學觀點，意謂聖人用確立《易》象的辦法來充分表達自己的意識。孫祿堂武學是以《易經》作為其理論框架，故亦從其說。只是這里的象不僅是指卦象，還有孫祿堂示範的拳照。孫祿堂拳照本身透露出太多的理法要義。

用典式思維，這是中國古詩詞中常見的藝術思維，以一個範典來顯豁其意，是一種啟發式的思維邏輯。這在孫祿堂的拳著中也時有所見。如孫祿堂經常借用《易經》、《中庸》、《大學》乃至佛家、道家的用語來啟發對其拳理、拳意的體悟。然而孫祿堂武學有其獨立的精神、哲思與文化內涵，並非是儒釋道諸家學說的一個"附庸"，相關論述見本篇第二章、第三章和第三篇各章。

類比式思維，是佛家常用的一種啟發式思維。這種啟發式的類比用語在孫祿堂對其拳式拳意的具體闡釋中經常用到。建立類比式思維需要通過師傳規矩與具體練習感受之間相互啟發，進而得到慧悟的能力。類比是人類思維的一個重要維度。對于人類的思維而言，類比思維與邏輯思維具有互補作用。研修孫氏武學有助于培育類比思維的能力。

4）捕捉其在不經意間流露的言談記載。

不經意間的言談，常常暴露最真實的思想和意旨。當年楊明漪、陳微明、金一明等人記載的孫祿堂與他們不經意間的言談，是理解孫祿堂武學的重要路徑和依據，如楊明漪在《近今北方健者傳》中的記載、陳微明及金一明等人有關孫祿堂的回憶文章。

5）從同時代人相關的論述中，多角度的聚焦並透視其實質。

這其中尤以楊明漪、陳微明等人對孫祿堂武學的認識和闡釋得到當時武界的普遍認同，最接近孫祿堂武學的原旨。

三、科學成果

通過本篇各章，可以看到孫祿堂武學中的諸多認知與理法具有時空上的超前性，如孫祿堂對內勁的性狀與體用法則的揭示、對開啟內勁的先後天兩大系統的揭示都是在孫祿堂去世多年後，才被現代乃至當代的科學成果和科學思想證明其理法的正確。因此，如果對當代科學成果沒有一定的了解，理解孫祿堂武學是困難的。

註：

①陳微明"孫祿堂先生傳"刊登在《國術統一月刊》第2期，1934年8月出版。

第二篇 第一章 何謂孫氏武學①

摘要：孫氏武學是孫祿堂通過揚棄他所研習過的形意、八卦、太極三家拳學以及所涉獵的十多家武藝，參照他自身的技擊體用實踐，創立的以孫氏形意拳、孫氏八卦拳和孫氏太極拳為基礎，具有完備技擊制勝效能並與道同符、博綜貫一的武學體系，其人文意義是將自主性與必然性融合一體。

一、孫氏武學創立的背景

孫氏武學這個名稱是在大約20多年前最先由我提出的，但孫氏武學作為一個客觀存在，則是早在100多年前就已經形成了完備的武學體系，只不過當年沒有這個叫法。然而由于後面將要提到的兩方面原因，造成長期以來人們對孫祿堂創立的孫氏武學不理解甚至誤解，這其中不僅包括一般的武術練習者，還包括專業武術研究者以及多年練習孫氏三拳的人，而且時間跨度達百余年。

此話依據何在？

早在一個多世紀前，陳微明記載了孫祿堂的一段感慨，那時孫祿堂被武術界譽為天下第一高手②，經常被請去給同時代的拳師講授他的武學，這其中包括一些被今人譽為大師、宗師者，然而孫祿堂感慨道："吾言雖詳且盡，猶慮能解者百人中無一二人，吾懼此術之絕其傳也。"③也就是說在當年孫祿堂的接觸者中幾乎沒有人能真正理解孫祿堂的武學，以至孫祿堂擔心他的武學將要絕傳。

那麼到了上世紀50年代末60年代初，也就是半個世紀前是個什麼情況呢？

當時國家體委武術科準備出一冊陳、楊、武、吳、孫五式太極拳的合成本，有關五式太極拳的總論寫出後，孫劍雲看後，表示不同意，因為孫氏太極拳的拳理不是這個總論中論述的拳理，其理不同，所以提出孫氏太極拳的理論單寫。但卻被人誤解為傲慢，交涉無果。無奈之下，孫劍雲要回她的孫氏太極拳稿件，退出五式合編，自己出單行本。問題還是出在人們對孫氏太極拳不理解上。

這件事在顧留馨的日記中有記載④。

今天孫氏太極拳面臨同樣的情況，幾十年來我接觸過專業和民間武術界不少人，給我的感覺是其中大部分人不僅對孫氏太極拳不了解而且還存在著諸多誤解，經常冒出一些荒謬之說。

如2020年有人在"世界太極拳網"辦的"太學堂"直播中稱形意拳、八卦拳下盤沒有陰陽，只有太極拳下盤有陰陽，所以孫祿堂要學太極拳。這種說法顯然既有悖于拳理，也不符合史實。說明該人既不了解形意拳和八卦拳的理法，也不了解孫祿堂當年因何研究太極拳。

形意拳從無極式轉一氣含四象開始兩足就分陰陽了，以後內外五行的演化更是周身內外陰陽相互轉換與並立的過程，兩足始終是在陰陽轉換的演化中。怎麼能說形意拳的兩足沒有陰陽呢？

八卦拳更不用說，八卦本身就是太極的演化形式，研習八卦拳時兩足同樣是始終在陰陽交變中。

所以，他的這種說法反映出他根本不了解孫祿堂當年為什麼要研究太極拳。

又如，孫劍雲的記名弟子翟金錄，此人並不懂孫氏太極拳，但卻在這個"太學堂"中稱孫氏太極拳拳架95%與武氏太極拳相同，這個論調之荒謬有甚于夢囈。因為無論在對太極以及太極拳的定義以及理法上，還是在技能結構與效能基礎上，孫氏太極拳都與武式太極拳存在著根本性的不同。

如從效能基礎上講，孫氏太極拳的效能基礎是無極式，孫氏太極拳的無極式是在臨界不平衡狀態

下通過無思無意的混沌狀態來開啟人體中和之氣這一太極狀態。而武式太極拳無極式是通過穩定平衡態下的有意引導之法產生的氣感。所以，孫氏無極式的功能態與武氏無極式的功能態是不同的，由此轉入太極的功能態及其產生的效能同樣也是不同的。關于武氏太極拳對無極式及太極的相關論述在武禹襄拳論、《廉讓堂太極拳譜》及吳文瀚的《武派太極拳體用全書》中都有相關論述。一經對照，即知孫、武兩家太極拳各自建立的無極狀態以及太極狀態存在著質的不同。

孫祿堂在《太極拳學》中強調無極式是其太極拳的根，因此，孫氏太極拳與武氏太極拳從根子上——所建立的效能基礎上就完全不同。

此外，就拳式結構而言，孫氏太極拳的身法、步式是三體式，而武氏太極拳的身法步式是小弓步。身法步式是拳中各項技能形成與發揮的基礎，由于孫氏太極拳與武氏太極拳所建立的技能基礎不同，式中蘊含的勁路、勁意、勁勢自然不同。所以，孫氏太極拳形成的技能與武氏太極拳形成的技能同樣存在根本性的不同。

最後，在技理技法上，根據孫祿堂《太極拳學》中"太極拳之名稱"一文，孫祿堂對何謂太極、何謂太極拳及其如何體用太極都做了鼎革立新式的定義和立意，其與陳楊武吳等派太極拳不在同一個維度上，相關論述見本篇第八章和第九章。

因此孫氏太極拳在技理技法上與武氏太極拳不存在實質性的傳承關系。

于是問題一：為什麼武術界長期以來不理解孫氏武學？

其原因主要有二：

其一，當年孫祿堂把孫氏武學這種新酒裝進了別家的舊瓶子。

其二，孫祿堂釀造的新酒是一種超前的武學創新，表現為孫祿堂對當時中國武術進行了全面的體系性建設與體系性提升，其對中國武術鼎革立新的深度、廣度與高度都是前所未有的。

先談第一點，當年孫祿堂創立孫氏武學采用了用舊瓶子裝新酒的方式。

何謂舊瓶子？

舊瓶子就是已有的拳名、拳式名稱以及一些表述形式。

何謂新酒？

新酒就是孫祿堂創立的以孫氏形意拳、孫氏八卦拳、孫氏太極拳為基礎的武學體系。

依據孫祿堂在其《太極拳學》自序中所述，孫氏三拳是"將夙昔所練之形意拳、八卦拳、太極拳三家合而為一體，一體又分為三派之形式。三派之姿勢雖不同，其理則一也。"這就是說經過孫祿堂提煉、揚棄、重構他此前所學的形意、八卦、太極三家使之融合為一體這個過程，使得此前的形意、八卦、太極三拳經孫祿堂揚棄與融合後，重構為的孫氏形意、孫氏八卦、孫氏太極三拳。于是在前一個"三"和後一個"三"之間發生了質的升華。這個揚棄過程中的重構與融合實際上是對原有三拳進行鼎革、升華與再造，經過這樣的鼎革立新產生了孫氏形意、八卦、太極三拳，孫氏三拳其理則一，構成了統一的武學體系。

雖然孫祿堂在其武學體系與著作中清楚地呈現了他的武學理論、理法、技法等皆是鼎革立新之學，但並沒有用文字強調這是他的鼎革立新之作，而且沿用了已有的拳名以及大部分拳式的名稱，這就容易造成人們按照某些固有觀念對孫氏武學產生認識上的模糊和誤解。

從某種程度上說，當年孫祿堂的這種做法類似用舊瓶子裝新酒。

那麼當年孫祿堂為什麼要用舊瓶子裝新酒呢？

這就涉及到孫祿堂著書弘道以及孫氏三拳創立的背景、動機與宗旨。

1900年庚子之亂，不僅加速了清朝的覆滅，也再一次給中國武術以巨大沖擊，尤其是義和團運動的負面影響，社會上尤其是文化界對習武者普遍鄙夷，甚至認為拳與匪幾為同類，乃至對武術這種文化載體的強烈排斥。

這種排斥到什麼程度了呢？

舉個例子，1909年精武體操學校在上海成立，1911年中華武士會在天津成立，這一南一北的兩個武術組織是日後對全國影響最大的兩個武術組織，一個借用西洋體育的概念"體操學校"，一個借用了東洋日本武士道的概念"武士會"。為什麼會這樣呢？

陳公哲在他的回憶錄《精武會50年》中寫道：

"'拳術'二字之引起世界認識之不良印象者，時當滿清光緒26年，即公元1900年，義和團起事于天津傳授團員以拳棒符咒，謂能避槍炮子彈，此種印象深印于士大夫及外人腦中，以為凡練習拳棒者，皆為拳匪余孽，有識之士，莫不退避三舍。丁此時期，提倡武術，其難可知。"

這時距義和團運動已經過去10年左右了，但其負面影響依然深重。

所以，在庚子事變後孫祿堂感到武術的文化價值與文化地位這個問題若得不到解決，那麼他所體悟到的拳與道合的武術文化就不可能得到正常的發展，甚至要被淹沒在歷史的潮流中。

因此，孫祿堂那時特別關註如何才能彰顯武術的文化價值，使人們認識到武術具有與文一理、與道同符的至高的文化地位。

在孫祿堂後來所著的《形意拳學》、《八卦拳學》和《太極拳學》等幾部拳著中，都開明宗義指出此三拳皆為修身而作，反映出這幾部書的主要目的就是對武術文化地位的確立與提升。

回到1901年，因此從這時開始孫祿堂把目光轉向太極拳。

有些人總喜歡把孫祿堂研究太極拳這件事說成是太極拳如何能"打"的證據，但這個說法只是反映了這些人自己的意願而已，並非事實。孫祿堂研究太極拳並不是因為太極拳多麼能"打"而要研究太極拳，實際上從一開始他就發現當時那些太極拳並不怎麼能"打"。因此在1900年之前，孫祿堂並沒有把太極拳作為研修技擊的重點納入到自己的武學體系中。

1900年庚子之亂後孫祿堂開始關註太極拳，是沖著太極拳更適合文人練習，希望通過文化界人士練習武術，宣傳武術的文化價值，借此提升武術的文化地位。同時他也發現那些太極拳的勁與他所掌握的十幾門拳術的勁都不合。

不合在哪里呢？

關于這件事孫祿堂之女孫劍雲對筆者講過。

孫劍雲說："先父開始接觸太極拳時發現他們那些太極拳的身法步式多是弓步或馬步，有的是大弓大馬、有的是小弓小馬，這些都不能與先父的形意拳、八卦拳的身法步式相合，先父的形意拳、八卦拳的身法步式是三體式，身法步式是拳勁的基礎。所以先父感到自己的勁與他們那些太極拳的勁都不相符合。後來先父在創立自己的太極拳時，把三體式作為太極拳的基礎，這樣才把三拳合而為一。

練我們家的太極拳要先練三體式，三體式是我們家太極拳身法步式的基礎。"⑤

事實上身法步式決定著拳術的勁力特征。

孫劍雲又講："另外當年先父發現他們那些太極拳雖然不適用于實際格鬥，但在練法和道理上有特點，習練容易，適合普及，在道理上強調松柔的作用，感到這個拳容易被文人接受。"⑥

也就是說孫祿堂看到了太極拳背後的文化價值，以及適合文化人練習。這對于他那時特別關註如何彰顯武術的文化地位很有啟發。尤其太極拳推手這種遊藝形式，是適合文化人認知武術中道理的一種有效方法，這是當時其他拳術難以替代的。這並不是說其他武術如形意拳、八卦拳的文化品質低，而是形意拳、八卦拳在入門階段其基礎功夫的門檻就高，如形意拳以三體式為基礎，一般沒有武術基礎的文化人練三體式很難堅持，這個基礎練不下來，後面的拳就更無法練了，因此也就無法去感受其中的文化價值。所以為了能夠通過文化人彰顯武術的文化地位，那時孫祿堂開始關註太極拳。

當時孫祿堂采取的策略是通過自己提煉出太極拳與道同符之理，借助文化界人士傳揚武術的文化價值，提升武術的文化地位。

那麼，孫祿堂不通過文化界人士去提升武術的文化價值行不行呢？

那將是非常困難的。因為一個職業拳師說武術好，彰顯其具有文化意義，充其量最多讓人們感到你這個拳師的文化修養高，但很難改變社會對武術的看法。人們會認為是這個拳師為了自己的生計給他的武術牽強附會塗抹文化色彩，而不是武術本來就具有這種文化價值。因此還是難以提升武術的文化地位。

所以，要想提升武術的文化地位，就需要文化界精英即士大夫階層認可武術的文化價值，並參與倡導武術。

此外，孫祿堂發現當時太極拳在實際格鬥的技擊技能上存在著結構性缺陷。有人對此可能不服氣，不服氣歸不服氣，但要有勇氣面對史實。

如1928年中央國術館首屆國術國考、1929年11月浙江國術遊藝大會擂臺賽、1929年12月上海國術大賽擂臺賽、1933年10月第五屆全國運動會國術比賽及第二屆中央國術館國術國考，這五次民國時期最具代表性的擂臺賽成績都一再證明了這一點，這麼多次的比賽，練習陳楊武吳諸派太極拳者中沒有人進入過前10名，因此這就不是一個偶然現象。

此外這幾次比賽是不戴拳套的，而且以倒地為負，相對而言更有利于練太極拳者的技術發揮。但成績卻如此不佳，所以不能不說是這些太極拳的技術結構不適合技擊。

但這一時期的一個現象更值得探究，從1928年到1933年這5年是國術運動發展的高峰，雖然這時上述幾派太極拳的擂臺戰績不佳，但卻是這幾派太極拳尤其是楊吳兩派太極拳取得爆發式發展的時期。說明這一時期太極拳的發展與其技擊效能的相關性甚低。也就是說太極拳的發展並不是依賴其技擊效能。

回到孫祿堂關註太極拳這件事上來，這是1901年到1912年這個時間段，孫祿堂對當時他所接觸的太極拳評述的非常委婉，用他的話說，是他所接觸的太極拳的勁與他所研習的各家拳法的勁皆不符合。盡管孫祿堂在接觸太極拳後，很快就掌握了如何體用太極拳的勁，並令太極拳家郝為真非常驚訝，郝為真驚嘆道："異哉！吾一語而子通悟，勝專習數十年者。"（《拳意述真》陳微明序）意思

85

是說孫祿堂對太極拳的體用勝過專練太極拳幾十年的人。但是孫祿堂仍不滿意，因為此時他還沒有把太極拳的勁融入到自己的技擊體系中來，因為這種融入需要對原有太極拳的理法進行揚棄、提升和再造，即鼎革立新。

那麼如何揚棄、提升、鼎革、再造太極拳？

實際上，孫祿堂從一開始接觸太極拳，就著重探究太極拳體用的所以然之理，以便鼎革、重構、再造太極拳的理法，使之納入到自己的武學體系中來。這在他的《八卦拳學》自序手稿中表達的很清楚。

當年孫祿堂對太極拳的重構是從兩方面著手，一方面是提升太極拳的技擊效能，使之經得起技擊實踐的印證。另一方面使太極拳之藝與道同符，並與他的形意拳和八卦拳共同構成完備技擊效能的體系。孫祿堂先後用了三年的時間完成了這個武學體系的創立。也由此促生孫氏太極拳的誕生。

由于孫祿堂研究太極拳的初衷是闡揚武術的文化價值、提升武術的文化地位。所以，孫祿堂

《近今北方健者傳》1923年出版

就要把自己對武術文化以及對武術技擊效能所做的這一系列創新性、獨創性貢獻表述為不是自己的獨創性成就，而是舊有的那些武術本來就具有的價值。

這就是為什麼孫祿堂要把新酒裝進舊瓶子。

即孫祿堂把通過自己的實踐與天才研悟創造出來的與道同符的武學體系表述為是武術對他的造就，用孫祿堂的話講就是"其拳能復人本來之性體"，同時把他提煉出的或者更確切的說是他賦予武術的與道同符的文化內涵表述為是武術本來具備的道理。由此來提升武術的文化地位。

孫祿堂之所以這麼做，還涉及到一個傳統文化的審美價值傳統，因為在中國傳統文化中尤其是儒家是不講究鼎革立新這種觀念的，而是強調道統，崇古為道。造成很多明明是後人鼎革立新的文化成就，卻一定要找一些古矩作為支撐。在這種文化環境下，也造成孫祿堂采取用舊瓶子裝新酒的方式推出他創立的武學體系包括其太極拳，以便使當時社會的文化階層能夠接受武術具有與文同等的文化地位。由此讓我們感受到當年孫祿堂為了弘道于天下，已經達到極高的無我境界。

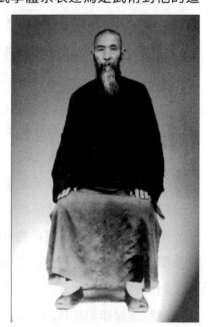

孫祿堂先生

所以陳微明認為孫祿堂是一位真正的得道者，他對中華武術的貢獻之大前無古人⑦。中華武士會秘書、濟南名士楊明漪也認為孫

禄堂對武術的貢獻"守先開後，功與禹侔"⑧。

認識這一點對于正確認識孫禄堂創立的武學體系特別關鍵，對正確認識孫禄堂武學思想是非常重要的。

前面談到人們不理解孫禄堂武學的另一個原因是孫禄堂的新酒是一種超前的武學創新，顯豁為對當時的中國武術進行了全面的體系的創新與體系性的提升與重構。

那麼孫禄堂是如何建構和提升中國武術文化和武術體系的？

提升武術文化不是把傳統文化與武術進行牽強附會的關聯，而是必須使這一文化內涵對提升技擊制勝效能具有實際的指導作用，由此彰顯武術文化與技擊制勝這二者互為表里，如此才能證明賦予武術的文化內涵是武術本體中的東西，而非牽強附會的關聯和塗抹，只有這樣，武術的文化內核與文化價值才站得住腳。

1934年陳微明撰寫的"祭孫禄堂先生文"

所以，孫禄堂在提升武術文化、闡述其修身價值的同時，必須提升其技擊制勝效能，使之互為表里，且技能結構完備，具有立于不敗之地的功效。而使技擊立于不敗之地就是發現技擊立于不敗之地的規律，以此建構武學體用體系，即拳與道合。所以那時孫禄堂要構建能夠完備技擊制勝效能使之立于不敗之地的與道同符的武學體系，這就是他後來創立的以三拳合一為基礎的武學體系。

關于孫禄堂對中國武術整體性的鼎革與提升是一個宏大的話題，當年孫禄堂的武學思想以及他由此建構的三拳合一的武學體系都是極為超前的，這是對中國武術進行了從技擊制勝立于不敗之地到文化建設的體系性建構和體系性創新，使技擊制勝與道互證而合一。相關論述參見本篇第二章、第三章、第十二章和第十三章，本章這里不作展開。

孫禄堂三拳合一武學體系的著眼點不僅是對當時中國武藝的技能進行總體提升，而且更關註武藝研修對于完善人格與提升生命價值的影響。孫禄堂在其《八卦拳學》自序手稿中寫道：

"聖人之道無他，在啟良知良能，順其自然，作到極處，而成一個全知全能之完人耳。拳術亦然，凡初學習練時，但順其自然氣力練去，不必格外用力，練到極處，亦自成一個有體有用之英雄耳。"

陳微明為孫禄堂《八卦拳學》所作序文中記載了孫禄堂一段的話：

"志士仁人養其浩然之氣，志之所期力足赴之，如是而已。"

孫禄堂在此指出：研修武學的意義在于使研修者成為一個志之所期力足赴之的體用兼備的英雄乃至全知全能之完人。這是孫禄堂對其武學體系的立意。

孫禄堂創立的武學體系的這個立意不僅遠遠高于當時武術界各派拳師的認知，也高于當時文化界諸多聞達的認知。實際上，迄今為止一些專業武術研究者也沒有達到從這個高度去認識中國武術。造成長期以來他們把大漢奸馬子貞的新武術捧為民國時期武術成就的代表，而對孫禄堂取得的從完備武術技擊制勝效能到提升、鼎革武術的文化品質這一開創性、整體性、體系性的創新成就卻視而不見。反映出某些專業武術研究者包括一些民間武術研究者認識上的淺薄與陋謬，造成他們對孫禄堂武學不

僅不理解而且懷有深深的抵觸。

這正是此酒是啥酒？百年罕人知。

孫祿堂構建的形意、八卦、太極三拳是建立在構建孫氏形意、八卦、太極三拳合一武學體系這個宏大背景下的成果。這是認識孫氏三拳時常常被人有意或無意忽視的一個關鍵之處。

孫祿堂是以原來所習的形意、八卦、太極三家及所涉獵的其他十多門武藝為基礎→著眼於完備技擊制勝立于不敗之地這一效能並使之與道同符，通過參照自己多年體用實踐的切身體悟→經過提煉、揚棄與互融使之合為一體→重構並再造了形意、八卦、太極三拳→形成了孫氏形意拳、孫氏八卦拳和孫氏太極拳→為完備技擊制勝立于不敗之地並與道同符建構了統一的體用基礎→這個基礎表現為建立了完備的體用內勁的哲理、技理、技術、技能、技法、規矩與形式這一武學體系。這個武學體系就是孫祿堂釀造的新酒。

對于這一點，近人中以梁派八卦拳家李子鳴的認識相對深刻和準確：

"綜觀孫先生之武技，得自四五位名師之盡心親傳，更加他自身之鑽研苦練，對于形意、八卦、太極三家內家拳術均能造其極，本其心得而創造發展，成為孫式形意、孫式八卦、孫式太極，並創三家合一之說。曰：'形意力實，八卦力巧，太極力靈。問何以三家可全？曰：比之于物，太極皮球也，八卦彈簧球也，形意剛球也。惟其空，故不屈不伸而不生不滅；惟其透，故無失無得，無障無礙；惟其剛，故無堅不摧，無物不入。要皆先天之力，一氣之流也，何不能合成。其三家形式雖不同，其理皆合，應用亦各有所當也。'惟孫先生能將三門拳術融會貫通，合而為一，體用完備，集內家拳術之大成，為一代名家大師，創宗立派者。孫先生技與道合，其威名享之于海內外。"（《八卦掌精要》488頁，張全亮著）

二、孫祿堂三拳合一的武學體系與孫氏三拳

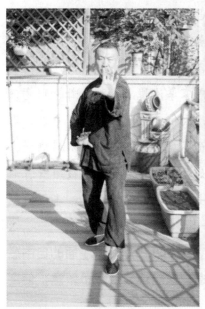

作者演示的孫氏三體式（正面）

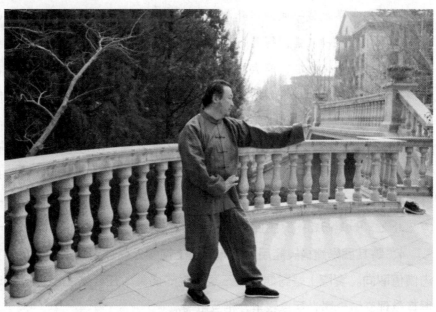

作者演示的孫氏三體式（側面）

前述孫祿堂的新酒是他創立的以三拳合一為基礎的拳與道合的武學體系。孫祿堂的這個武學體系對中國武學的提升是從文化建設與道同符和技擊效能立于不敗之地這二者合二為一，使之相互印證、

相輔相成、融合一體、互為表里進行構建的。

那麼這個武學體系是什麼時候完成的呢？其主要特點是什麼呢？

按照孫祿堂在其《八卦拳學》自序（手稿）所述是1915年。

孫祿堂三拳合一武學體系的主要特點是從五個方面對中國武術進行了整體性、體系性的創新型建設：

1、提出作為中華文化最高範疇的道對于個人而言是其本來之性體，對于技擊而言則表現為內勁，技擊合于道則立于不敗之地。技擊是個人的格鬥制勝之藝，內勁是將個人本來之性體的發揮與構建技擊制勝效能融合為一，是自主性與必然性的統一體。由此孫祿堂構建了以完備內勁為統禦的技擊體系。孫祿堂在《拳意述真》自序中寫道："夫道者，陰陽之根，萬物之體也。其道未發，懸于太虛之內，其道已發，流行于萬物之中。夫道，一而已矣，在天曰命，在人曰性，在物曰理，在拳術曰內勁。所以內家拳術有形意、八卦、太極三派形式不同，其極還虛之道，則一也。"對此，陳微明在為《拳意述真》所作序文中闡釋道："三家之術，其意本一，大抵務勝人尚力氣者，源失之濁，不求勝于人，神行機圓，而人亦莫能勝之者，其源則清，清則技與道合。先生是書皆合乎道之言也。"

2、借用易經為其武學理論框架之源，並借鑒《周易闡真》中丹道理論的語境，通過融入自己的技擊實踐發展為拳理，用以指導在武藝研修與體用中在充分開啟和發揮個人本來之性體的同時構建立于不敗之地的技擊制勝效能，即完備內勁。

3、提煉出完備內勁的體用法則，以極還虛之道圍繞著直中、變中、虛中來完備技擊制勝效能，揭示出這一法則與儒家的誠中、釋家的空中和道家的虛中之理相互呼應，即所謂誠一、萬法歸一、抱元守一，這里的"一"即指道——即本來之性體在武藝中的具體呈現——內勁。對此，孫祿堂在《拳意述真》自序中寫道："三派拳術之道始于一理，中分為三派，末復合為一理。其一理者，三派亦各有所得也：形意拳之誠一也、八卦拳之萬法歸一也、太極拳之抱元守一也。古人云：'天得一以清，地得一以寧，人得一以靈，得其一而萬事畢也'。三派之理，皆是以虛無而始，以虛無而終，所以三派諸位先生所練拳術之道，能與儒釋道三家誠中、虛中、空中之妙理，合而為一者也。"此外，陳微明在為孫祿堂的《八卦拳學》所作序文中記載了孫祿堂的一段話："今內家拳法惟太極、八卦、形意三派各不相謀，余三十年之功乃合而一之。蓋內家之技擊也，必求其中，太極空中也、八卦變中也、形意直中也，中，則自立不敗之地，偏者遇之靡不挫矣。形意攻人之堅而不攻人之瑕，八卦縱橫矯變，太極渾然無間，隨其來體不離不拒，而應之以中，吾致柔之極，持臂如嬰兒，忽然用之，彼雖賁育無所施其勇，雖萬鈞之力皆化為無力。雖然習武者非欲以藝勝人也，志士仁人養其浩然之氣，志之所期力足赴之，如是而已。"由此可窺孫祿堂三拳合一武學體系形上形下一體之意。

4、將其武學建構與體用中主體的自主性融入儒釋道三家的語境中，彰顯武學體用中主體的自由意志價值取向。實際上是對儒釋道三家學說的揚棄。在心法上借用儒釋道三家語境，並賦予新意，使之與其拳理交融一體，互為表里，相互啟發。

5、通過構建孫氏形意、八卦、太極三拳，完備內勁體用的法則與結構，由此完備技擊立于不敗之地的效能結構，顯豁以易經為源頭的中華文化是一個建構性的踐行邏輯體系，即在踐行中建構，在建構中踐行。進一步論述參見本篇第二章、第三章。

孫祿堂通過上述這五個方面的開創性成就構建了拳與道合的武學體系，其具體內容在他的五部武學著作和諸多文論中都有詳細論述。因其內容博大精深，在這里不展開介紹，有興趣者可以去研讀孫祿堂的著述。

由上可知，孫祿堂構建的拳與道合、三拳合一的武學體系有兩方面意義：

其一為提升、完備技擊制勝效能與道同符立于不敗之地建立了體用基礎。

其二為提升武術文化的精神與價值建立了堅實的踐行基礎。

三、關于孫祿堂三拳合一武學體系的貢獻及歷史地位：

首先，孫祿堂通過構建孫氏形意、八卦、太極三拳為技擊與道同符立于不敗之地建立了統一且完備的技理、技能與技術基礎，這是孫祿堂三拳合一的武學體系最為顯豁的成就，這個技理、技能與技術基礎有兩個特點：

其一能將技擊中直中、變中、空中各自的特性都提煉到極致並發揮到極處，成為提煉技擊技能、技法與道同符立于不敗之地的基礎。

其二使三拳建立在共同的基礎上。

這聽上去似乎是矛盾的。

孫祿堂是如何解決這個看似的矛盾呢？

孫祿堂以自身卓絕的武功造詣和超越世人的見識，發現了對立兩極之間存在著共生的樞紐，這就是他開啟的極還虛之道⑨。

同時，孫祿堂發現技擊制勝的基本要則無非三者：直中、變中、空中⑩，三者與道相合之理乃誠一、萬法歸一和抱元守一⑪。于是孫祿堂以孫氏形意拳為基礎建構直中與誠一的技擊效能，以孫氏八卦拳為基礎建構變中與萬法歸一的技擊效能，以孫氏太極拳為基礎建構虛中與抱元守一的技擊效能。

同時，孫祿堂又為三拳建立了共同的規矩、理法以及共同的技能基礎，即三害、九要等規矩和以中和為宗、以虛無為本、以極還虛為法、以內勁為統禦等理法，以及孫氏無極式、孫氏三體式等技能基礎，于是將自主與必然、混沌與臨界、極動與極靜、和順與逆縮、自鎖與松空、渾圓與六合、至柔與至剛、至虛與至誠等這些看上去相互對立的要義皆由極還虛之道這一法則由後天返先天，融合為一體。

這樣孫祿堂通過建立三拳合一的武學體系，提純三拳各自性能到極致，並使之互補完備，共同構成技擊效能與道同符立于不敗之地的完備的體用基礎，由此構成博綜貫一的武學體系。

綜上所述，孫祿堂三拳合一武學體系的核心是開啟並踐行自我意志、完備人格、發揮良知良能、提升人的生命價值。當年孫祿堂的武學體系培育了眾多武學大師，故楊明漪預言：

"涵齋之于拳勇，闡明哲理、存養性命、守先開後、功與禹侔。……然從此衣缽不傳，而三家拳術遍于宇內，有必然者。"

什麼意思？

其意是，孫祿堂在武學上闡明哲理、守先開後的功績可以與大禹相比，以後武術技擊就沒有什麼秘密衣缽可傳了，形意、八卦、太極這三家拳術從此必然會遍于宇宙，澤惠眾生。時至今日，事實已經證明楊明漪的這個預言是有遠見的。

回到本章的題目——何謂孫氏武學？

綜上所述，對孫氏武學的定義就是：

孫氏武學是孫祿堂通過揚棄他所研習的形意、八卦、太極三家拳學及其所涉獵的十多門武藝，參照他自身的技擊體用實踐，使之融和一體，創立的以孫氏形意、孫氏八卦和孫氏太極三拳為基礎的具有完備技擊制勝效能使之立于不敗之地的與道同符的武學體系，旨在開啟自我本來之性體、踐行自我意志、提升生命的價值。

孫氏武學的體用特征是：

孫氏武學體用的本體是內勁，其運化之理是中和，其修為方法是極還虛之道，其體用的核心是內勁在直中（誠一）、變中（萬法歸一）、空中（抱元守一）的作用，其作用的原理是于動靜相交處（動靜交變之機）圓研相合，其作用之特征是無屈無伸、不生不滅，于不聞不見中感而遂通、因敵制敵，具有神行機圓，人莫能勝之之效！

孫氏武學的貢獻是：

其一，發現並建立了實戰技擊立于不敗之地的原理、法則、技能結構、技法體系等效能基礎，具有融合百家、博綜貫一之效。

其二，發現並建立了通過武學開啟自我性體、形成自我意志、構建踐行能力的法則與途徑。使武學成為一門發現自我、實現自我生命價值之學，具有志之所期力足赴之之功。

其三，將上述兩者融合為一體，將主體的自主性與技擊立于不敗之地的必然性機制融合為一。

因此，通過對孫祿堂武學的實踐，具有從一個新的維度對中西文化的進行理解、揚棄與融通的作用。

孫祿堂武學的哲理具有穿越時空與諸多西哲進行對話之義，如：

1、孫祿堂武學體系的建構邏輯與康德形而上學認知體系的建構邏輯的互鏡。

2、孫祿堂武學三大體系與黑格爾哲學三大體系在各自內在關系上的邏輯同構。

3、孫祿堂武學極還虛之道的邏輯內涵與黑格爾辯證邏輯的互鏡。

4、孫祿堂與尼采對人生意義認識上的互鏡。

5、孫祿堂的極還虛之道與懷特海的過程哲學的互鏡。

6、孫祿堂武學的內勁作用與坎農生理學內穩態之間的機制同構。

7、孫祿堂武學體系的效能生成原理與洛倫茲混沌理論之間的互鏡。

8、孫祿堂與普利高津在混沌到有序這一關系認識上的互鏡。

9、孫祿堂提出武學體悟不遺的修身效能與皮亞傑的發生認識論的互鏡。

以上孫祿堂武學與上述諸位西哲學術之間的這種互鏡顯豁為一種穿越時空的對話。而這種中西哲人哲思之間的對話，對人類思想的啟迪，尤其對個人的精神鑄造以及精神生活都是有益且有趣的一個路徑與視角。迄今為止，在中國武學領域乃至文化領域唯有孫祿堂武學具有這種穿越時空的維度。

顯然上述對孫氏武學的簡介有些繁瑣，不同于其他拳種簡介的範式，因為孫氏武學並非是一個拳種，而是孫祿堂在一個宏大的宇宙觀下構建的體用體系。孫氏武學的這個立意與其他任何拳種都不在同一個維度上。所以簡介的方式也就不同。

歷史地位：

由于當代已無人能再現孫祿堂武學的技擊效能，因此對孫祿堂武學的評價，首先要以事實和可靠的史料為基礎，而不能不加辨析的以傳說為依據。其次要對史料進行符合邏輯的分析與甄別，我對史料甄別、分析的原則如下：

(1) 史實性，有可確認的當年實物（出版物、報刊或物品）作為證據。

(2) 時間性，相關史料與所研究的對象具有同期性。

(3) 公信性，史料的公信性強弱分析與判別，包括人的公信力和物及文字資料的公信力。

(4) 權威性，不是當年任何史料都具有同樣的可靠性，還要看出處的權威性。

(5) 互證性，史料之間能否互相印證。

史料符合這五性的程度越高，可靠度就越高，作為評價依據的公信力和權重就越高。

按照上述辨析史料的五項原則，我甄選了具有客觀性和代表性的6份史料作為研讀本文時的史料參考：

1、《近今北方健者傳》對孫祿堂的記載，該書1923年出版，作者楊明漪是中華武士會秘書，該書出版前楊明漪曾與多位同道溝通意見，而且楊明漪不是孫祿堂的弟子。《近今北方健者傳》出版後，得到武術界各方的廣泛認同，所遺漏者，唯八卦拳名家馬貴，對此楊明漪在出版時曾提到。因此，總體上講這份史料具有很強的史實性、客觀性、公信性和權威性：

"孫福全字祿堂，晚號涵齋，直隸完縣人，……太極八卦形意三家之互合，始自涵齋，涵齋于三家均造其極，博審篤行者四十年。近著三家拳學行于世，其言明慎，一歸于自然，而力辟心中努力、腹內運氣等說。因拳理悟透易理，及釋道正傳真諦、經史子集釋典道藏之精華，老宿所不能難也。旁及天文幾何與地理理化博物諸學，為新學家所樂聞焉。……三家拳學，為內外交修之極則，然向無圖解，涵齋精心結撰，拍照附圖又全書出自一手所編錄，形理俱臻完善，掬身心性命之學，示人人可由之途，直指本心，無逾此者。……涵齋之于拳勇，闡明哲理、存養性命、守先開後、功與禹伴。……然從此衣缽不傳，而三家拳術遍于宇內，有必然者。至涵齋功候之純、學問之邃，予淺陋未能窺其深，不敢贊一詞也。"

2、清史館纂修之一陳微明對孫祿堂的記載：

(1) 《國術統一月刊》第二期"孫祿堂先生傳"1934年8月出版，內中記載："先生通易理及算數、奇門遁甲、道家修養之術，道德極高，與人較藝未嘗負，而不自矜。喜虛心研究，老而不倦，所詣之精微，雖同門有不知者。蓋先生于武術，好之篤、功之純，出神入化、隨機應變、而無一定法。不輕炫于廣眾，故能知其深者絕少。"

(2) 《金剛鑽》1934年第6卷第1期"祭孫祿堂先生文"，內中記載："先生蓋通乎道，形解神化。至于武術，殆其余緒，遊戲三昧而詭奇，融化各派，旁及九流，無不研鑽而精思，著述語顯而意深，使學者可以循序漸進，而得乎矩規。先生提倡武術，厥功之偉，蓋前代所未有，此語非余一人之私，乃天下之所公許。"

(3) 1947年《小日報》9月9日刊載陳微明撰寫的"近代武術聞見錄"中記載了孫祿堂當年（1915年，筆者註）對形意拳和太極拳的看法："太極拳容易，我先教你形意拳，形意拳學好，其他拳不難。"

與此相應，1929年元旦孫祿堂在《江蘇旬刊》上提出統一國術的建議，孫祿堂在該旬刊卷首篇寫道：“練習國術，當以形意拳為本也。能如是，則統一與普及問題，均迎刃而解矣。”

（4）“孫祿堂先生六十壽序”《国术声》第三卷第四期，上海市国术馆1935年6月出版。相关内容介绍见第一篇第二章、第三章。

3、1932年浙江省國術館出版了《國術史》，作者李影塵，他不是孫祿堂的弟子，在介紹太極拳發展史時，唯對孫氏太極拳給予了——“孫氏太極拳，近世頗負時譽”的評價。

4、1934年1月17日《申報》及1934年1月29日《京報》都記載了時論孫祿堂的太極拳造詣——“孫祿堂氏，中國太極拳術唯一名手。”

5、中央國術館出版的《國術周刊》（152——153合刊）“國術史”記載孫祿堂：

“祿堂先生之為人，其技擊因已爐火純青，其道德之高尚，尤非沽名作偽者所可同日而語，術與道通，若先生者，可謂合道術二字而一爐共冶者也，世有挾技淩人者，應以先生為千秋金鑒。”

6、1947年5月6日、7日《北平日報》刊載的鄭證因撰寫的《武林軼事》，鄭證因是許禹生的弟子，非孫祿堂這一系傳人，鄭證因在其《武林軼事》中記載道：

“孫福全字祿堂，晚年別號涵齋，……近五十年間，集太極、八卦、形意三家拳之大成者，為孫先生一人而已。……孫祿堂先生對于三派拳術，均有造詣，精心練者四十年，所以他對于拳術所得，于三派中長幼兩代，無出祿堂先生右者。”

上述6个方面史料都具有充分的史實性、時間性、公信性、權威性和互證性，是具有甚高權重的史料，足以反映孫祿堂及其武學的歷史地位與文化貢獻。此外還有諸多史料與上述史料中的評述雷同，相互呼應，在此不一一列出。

註：

①《何謂孫氏武學》一文被收錄在由中國體育科學學會主辦、南京體育學院承辦的“2020海峽兩岸暨港澳民間青年中華武術（國術）交流大會論文集”中，這裡對原文中的一些內容又進行了調整。

②見《北京市武術運動協會檔案》人民體育出版社（2013年版）第37頁“孫祿堂”條。

③見《八卦拳學》1917年4月出版，“陳微明序”。

④見《顧留馨日記（1957——1966）》（上下集）2015年12月臺灣逸文出版社出版，顧元莊、唐才良整理。

⑤筆者1995年協助孫劍雲編寫《孫式太極拳劍》一書時，聞孫劍雲言此。

⑥同上

⑦見陳微明“祭孫祿堂先生文”，刊載在《金剛鑽》1934年第6卷第1期。

⑧見《近今北方健者傳》“孫福全”條，1923年出版。

⑨見《拳意述真》1924年3月出版，孫祿堂“自序”。

⑩見《八卦拳學》1917年4月出版，陳微明“序”。

⑪同⑨。

第二篇 第二章 孫祿堂的武學建構：體用中的建構

在我論述孫祿堂構建其武學體系的一些文章中，表達了這樣一種觀點，即——

孫祿堂所構建的一套由後天返先天的以感而遂通為特征的使技擊效能具有立于不敗之地機制的武學體系，其方法是具有辯證邏輯特征的極還虛之道，其目標是造就"志之所期力足赴之"之能以踐行自我意志，乃至全知全能，于是與康德的認知建構體系、黑格爾的辯證邏輯方法和尼采的權力意志動力呈現出一種互鏡關系。

其中孫祿堂對武學體系的建構與康德對形而上學認知體系的建構在建構方式上具有一種顯著的平行性互鏡關系。這一關系對于二者而言都是一個值得深入探究其原因的話題。但這不是本文的論題，本文重點探究孫祿堂是如何建構其武學體系的？通過了解孫祿堂如何建構其武學體系，可能會呈現出其與康德建構的形而上學認知體系存在某種建構邏輯的互鏡關系。

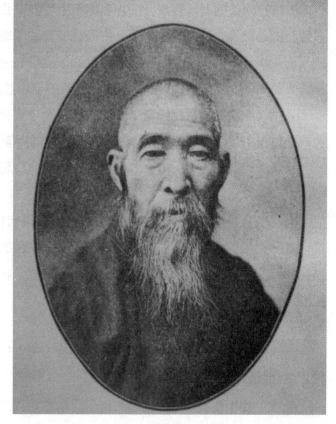

孫祿堂

一、孫祿堂建構其武學體系的意義、目的、背景、面對的問題及其成就

1、意義

揭示出格鬥技藝的根本原理——是通過極還虛之道使格鬥技藝上升為對自我本來之性體的體用，以此為中國武學構建了體系性體用框架，開啟了中國武學發展新紀元。

2、目的

構建中國武術的文化價值，即著眼于人的整個生命過程，立意于提升人的生命價值，使得構建的中國武術文化是一種關乎人的存在價值的文化，亦即使這個文化能夠影響並決定著武術的核心效能——無限制格鬥致勝及文化價值——全知全能。

3、背景

社會背景，內憂外患的劇烈動蕩，尤其是義和團運動對中國武術的負面影響。

文化背景，中西文化的反差與沖突。

武學背景，對中國武術文化開始出現朦朧的覺悟，同時與普遍的愚昧並存。

4、問題

如何建構中國武學使之體用完備、與道同符。

由于義和團運動的負面影響，社會上尤其是文化階層對習武者普遍鄙夷，甚至認為拳與匪幾為同

類，乃至對武術這種文化載體的極大反感和排斥。孫祿堂感到這個問題如果得不到解決，他所體悟的拳與道合的武術必然會淹沒在歷史的潮流中。所以，他那時特別關註如何彰顯武術的文化價值，使人們認識到武術具有與文一理、與道同符的文化地位。

5、成就

孫祿堂構建的武學體系，一方面揭示了使技擊合于道、立于不敗之地的原理與法則，即揭示了技擊致勝的必然性規律及理法；另一方面，使其武學能開啟人的本來之性體，發揚人的自由意志，為中國武術建構了人文價值的基礎，通過其武學為中國傳統文化註入了主體精神，所謂為天地人立法，為踐行人與天地並立築基，實際是為踐行自我的自由意志築基，以此構建人的道德實踐的基礎。

必然（即掌握規律）與自由（即利用規律發揮自我本來之性體）是孫祿堂武學兩個核心目的，二者都是以自主性為特征。這是孫祿堂武學的本質特征。

孫祿堂認為通過拳與道合的體用實踐，能夠發現真實的自我性體——"復本來之性體"①，進而"志之所期力足赴之"②。

因此，孫祿堂武學對應于人掌握必然與實現自由這個目的開啟並建立的性體具有一體兩面的特征，其一，如何使技擊合于道，即為掌握技擊制勝的必然規律立法。其二，為開啟和踐行自我意志立法，即為充分自由的發揮自我性體、從容中道立法，即道德法則。通過掌握必然規律、利用必然規律實現自我意志。

這是孫祿堂武學針對的主題。

因此，孫祿堂武學首先為如何使技擊合于道立法，即拳與道合——為使技擊致勝、立于不敗之地建立牢固的基礎。

孫祿堂武學在打牢武學體用如何使自我性體得到充分發揮、如何使技擊合于道立于不敗之地這個過程中，同時也為解決道德法則建立了體認的基礎——即如何充分自由的發揮本來之性體，踐行自我意志，所謂"志之所期力足赴之"乃至"成為一個全知全能之完人"③。

以往儒釋道諸家學說對自我性體或道的感悟方式，或是囿于自我冥想的體認層面，或是顯豁在處世的倫理與方法層面，而不能直接顯豁于自我性體效能的現象層面，因此不能印證自我性體的真實存在。孫祿堂是將自我性體顯豁于格鬥時獲得技擊致勝效能的現象層面，通過這個過程開啟對自我性體的直接顯豁。在這個過程中不斷深化对自我真實性體的認識与發揮，進而不斷完善構建踐行自我性體之能。

由此，孫祿堂以其武學為中國傳統文化的天人合一這一思想進行了創造性的發揮與構建：

其一，人能夠體用的是什麼？即人體用的邊界在哪里？

孫祿堂武學揭示人的體用邊界——自我性體，而非他物。孫祿堂的武學體系是通過由後天返先天，改良生理、變化氣質，開啟並充分發揮自我本來之性體，乃至體萬物而不遺。因此，天人合一不是讓人合于天，而是對自我性體的認知與體用的過程。

其二，人應該體用什麼？

如前所述，就是通過體用孫氏武學認知自我性體，發揮自我性體。孫祿堂在其《形意拳學》中指出：

95

"形意拳中之內勁，即天地之理也，又人之性也，亦道家之金丹也。勁也，理也，性也，金丹也，形名雖異，其理則一。" ④

孫祿堂又在其《拳意述真》自序中又指出：

"夫道，一而已矣，在天曰命，在人曰性，在物曰理，在拳術曰內勁。"

所以天命即人本來之性體，孫祿堂武學是通過拳中開啟內勁的效用來顯豁自我的本來之性體。

因此，孫祿堂指出："天道即人道" ⑤。

孫祿堂根據自身的經驗揭示出，人一旦開啟並充分發揮自我本來之性體則能進入：

"心一思念，純是天理，身一動作皆是天道，故能不勉而中，不思而得，從容中道，此聖人所以與太虛同體，與天地並立也。" ⑥這樣一種絕對自主、自由、自在的境界。這是作為人的最高道德成就的表征。

其三，人對自我的最高期許是什麼？

神明——返回自身。這是孫祿堂武學的最終目標，通過研修體用其武學達到 "與天地合其德，與日月合其明，與四時合其序，與鬼神合其吉兇。" （孫祿堂《形意拳學》第十四章）的境地。即通過 "復本來之性體" 構建 "志之所期力足赴之" 的能力，最終向著成為一個 "全知全能之完人" （孫祿堂《八卦拳學》自序手稿）而踐行，此即踐行自由（自主）與必然統一的最高境界。

綜上，孫祿堂揭示出通過研修體用其武學，人最終可以成為掌握、利用宇宙萬物規律來踐行自我意志的完人，其人格精神與天地並立。孫祿堂武學將技擊致勝的根本歸復為本來之性體的發揮與人格精神的再造，這是迄今為止中國武學達到的至高境界。

二、孫祿堂武學的貢獻與架構

孫祿堂武學的主要貢獻即其獨到的效能是：

首先回答或說解決了實戰中與道同符、立于不敗之地的技擊制勝的能力是如何建立起來的。

其次開啟了認知自我性體，充分發揮自我性體之途，即拳與道合。

最後孫祿堂以自身的技擊造詣、技擊實踐和道德行止印證了其說，顯豁了其武學體系的效能。所以，在研究孫祿堂武學時，不能脫離史料中對孫祿堂個人技擊造詣、技擊戰績以及道德修養的記載。相關史料參見第一篇各章、本篇第十五章及第六篇第十六章。

關于實戰中與道同符、立于不敗之地的技擊制勝的能力是如何建立起來的？

孫祿堂揭示出，要形成立于不敗之地的技擊致勝能力，既不是完全靠臨敵時一拳一腳的原始反應（原始反應不同于先天本能，屬于後天形成的條件反射，一些習武者以及武術研究者將原始反應與先天本能混為一談，但原始反應不是源自中和之氣的作用，沒有融入內穩態的機制中，不具有先後天相合的機能。）就可以破敵，也不是靠掌握諸多固定的招法就可以破敵，而是需要建立自身對應各種技擊狀態的適應性自主模式來破敵制勝。既不是僅僅靠原始的條件反射，也不是靠被動的去研究如何應對敵人各種攻擊的招法招式，而是通過建立自身完備的適應性自主模式，使敵人的各種攻擊總能納入到我的適應性自主模式中來，因敵制敵。這個模式是先後天相合的模式，即由後天返先天建立的模式，其作用效能就是孫祿堂所概括的 "于不聞不見、無形無意中，不生不滅、感而遂通"，所謂 "拳

無拳，意無意，無意之中是真意。"⑦亦如陳微明對孫祿堂武學技擊模式的描述："不求勝于人，而神行機圓，人亦莫能勝之。"⑧——即孫祿堂武學的格鬥制勝不是我要怎麼打你，而是你要我怎麼打你——因敵制敵。

于是問題就成為——針對各種格鬥現象，因敵制敵的作用效果是如何按照孫祿堂建立的適應性自主模式發生作用的？

孫祿堂通過他構建的三拳合一的武學體系對此作出了回答。

孫祿堂以此為目的，來構建以其形意、八卦、太極三拳合一為基礎的與道同符的武學體系。

孫祿堂從三個方面構建了使各種技擊狀況依照適應性自主模式發生作用的機制，即從技能結構、作用模式、生理機能的由後天返先天，來構建這一機制。

其中技能結構是直中、變中、空中，作用模式是通過明、暗、化三步功夫形成感而遂通的作用模式，生理機能是易骨、易筋、洗髓，提升骨、筋、氣、神的品質，皆是本著極還虛之道的法則，由後天返先天。這是迄今為止中國武學在技擊領域做出的最重要的貢獻。

于是又有下面三個問題需要作出解答：

1、孫祿堂建構的技擊技能結構、作用模式、生理機能是如何構成能夠應對各種技擊現象的適應性自主（反應）模式的？

2、孫祿堂建構的技能結構、作用模式、生理機能是如何由後天返先天的？

3、什麼是"極還虛之道"？

關于第一點，孫祿堂建構的技擊技能結構、作用模式、生理機能是如何構成能夠應對各種技擊現象的適應性自主（反應）模式的？

前面已述，孫祿堂是通過構建與道同符的形意、八卦、太極三拳合一的武學體系完備直中、變中、空中這三大作用機能的適應性自主（反應）模式，構成能夠應對各種技擊狀況的適應性自主（反應）模式。

這里有兩個關鍵問題：

其一，為什麼直中、變中、空中三種作用機能涵蓋了技擊中所有作用機能？

關于直中、變中、空中的來源，源自陳微明為孫祿堂的《八卦拳學》寫的序文，其中記載了孫祿堂的一段話：

"今內家拳法惟太極、八卦、形意，三派各不相謀，余三十年之功乃合而一之。蓋內家之技擊也，必求其中，太極空中也、八卦變中也、形意直中也，中則自立不敗之地，偏者遇之靡不挫矣。"

孫祿堂在《詳論形意、八卦、太極之原理》⑨一文中又云：

"形即形式，意即心意，由心所發，而以手足形容也。……其拳有五綱十二目。五綱者，金、木、水、火、土，五行也。而拳中有劈、崩、鑽、炮、橫之五拳。十二目者，即十二形也，有龍、虎、猴、馬、鼉、雞、鷂、燕、蛇、鷹、熊是也。其取此十二形者，即取此性能，而又能包括一切，所謂盡人之性，則能盡物之性。……人、物之性既居，起落進退、變化無窮，是其智也。得中和、體物不遺，是其仁也。心與意合、意與氣合、氣與力合，為內三合。肩與胯合、肘與膝合、手與足合，為外三合。內外如一，成為六合，是其勇也。三者既備，動作運用，手足相顧，至大至剛，養吾浩然

之氣，與儒家誠中形外之理，一以貫之。此形意拳之大概也。

謂之八卦者，由無極而太極，太極生兩儀，兩儀生四象，四象生八卦，參互錯綜。拳既運用八卦之理。……陽極而陰，陰極而陽，逆中行順，順中用逆，求其中和，氣歸丹田。……心在內，而理周于物，物在外，而理具于心。近取諸身，遠取諸物，奇正變化，運用不窮。而又剛柔相濟，虛實兼到。空而不空，不空而空。此八卦拳之妙用也。

抱元守一而虛中。虛空而念化。實其腹而道心生，即此意也。太極從無極而生，為無極之後天，萬極之先天，承上啟下。能與天地合德，日月合明，四時合序，與鬼神合其兇吉。練到至善處，以和為體，和之中智勇生焉。極未動時，為未發之和，極已動時，為已發之中。所以拳術一道，首重中和。中和之外，無元妙也。"

由上知，孫祿堂是從至大至剛、奇正變化、以和為體三個方面皆合于中和之道，來構建其武學體系"中則自立不敗之地"的完備性。用最淺顯的話講，孫祿堂建構的形意拳的特點是至大至剛、無堅不摧。孫祿堂建構的八卦拳的特點是奇正變化、極盡變化之能事。孫祿堂建構的太極拳的特點是以和為體，能與萬物恰合其機。也就是孫氏形意拳極盡誠中形外之至大至剛之能，孫氏八卦拳極盡奇正變化之能，孫氏太極拳極盡臨機恰合之能。即通過孫氏形意拳培育至大至剛的直中克敵之能，通過孫氏八卦拳培育變化無窮的變中制敵之能，通過孫氏太極拳培育臨機感應恰當打法的空中制敵之能，于是將直中、變中和空中三者構成一個完備的具有自主作用機能的體系。由於所有的技擊作用都不出這個"直中、變中、空中三者耦合一體"的作用模式中，所以，孫祿堂武學體系的直中、變中、空中三種作用機能涵蓋了技擊中所有作用機能。

其二，孫祿堂建構的武學體系的作用模式是如何包含直中、變中、空中這三大作用機能的，又如何構成適應性自主模式的？

直中的基礎是內外合一、至大至剛。其內有煉精化氣、煉氣化神、煉神還虛之次第，其外有易骨易筋洗髓之次第，以及合理的拳式結構與運行模式。將此內外之道合一，運用時，作用協同一體。這正是孫氏形意拳解決的問題。

變中的基礎是將內外變化、體用之道合于易理。需要建立人體內外八卦即先後天八卦與拳中八卦的關系。在這個基礎上極盡拳中變化之能事。這正是孫氏八卦拳解決的問題。

空中的基礎是抱元守一而虛中，虛空而念化。由無極而太極，體用動靜交變之機。需要建立在虛無氣勢中極虛靈、至中和的感應之能事。這正是孫氏太極拳解決的問題。

淺顯的說，在接觸的一瞬孫氏太極拳告訴你變或不變以及怎樣變。孫氏八卦拳在未接觸時告訴你如何通過變化造勢，以及在接觸的瞬間根據孫氏太極拳告訴你的怎樣去變而變，孫氏八卦拳提供最大程度的各種變化可能。孫氏形意拳在與敵接觸的一瞬告訴你如何產生最大的作用功效，無論怎樣變，還是這麼變或那麼變，當變無所變時，這時就要靠作用協同的程度論成敗。孫氏形意拳提供了最充分的作用協同能力。孫祿堂武學體系將孫氏太極、八卦、形意三拳建立在共同的技能基礎上，以內勁為統馭，將技擊中何時變、變或不變、怎樣變、如何變，以制勝為目標相互協同、融合一體，形成自主作用，構成一個自組織的功能體系，這個體系也因此具有了至中和、至虛靈之靈性，這個靈性就是內勁這個機制。

孫氏形意、八卦、太極三者的關系是：

八卦拳屬天——變中（萬法歸一）、形意拳屬地——直中（誠一）、太極拳屬人——空中（抱元守一），孫祿堂武學建立了天地人這三者之間運動變化、相互作用達到高度協同的邏輯關系。

孫祿堂武學體系對其形意、八卦、太極三拳之間的邏輯關系呈現為：

首先，孫祿堂為其形意、八卦、太極三拳建立共同的技理基礎。這個共同技理基礎就是以極還虛之道構建了由後天之體返先天本能的內勁體用技理，其核心技能基礎就是通過無極式、太極式、三體式開啟內勁這個體用核心。

其次，孫祿堂以極還虛之道使其形意、八卦、太極三拳能極盡充分的發揮各自特性的效能，並使三者互為動力、互為中樞，構成一個開放性的不斷自主優化的武學體系。

即通過體用孫祿堂武學，顯豁——天——變化的無限性、地——協同的實體性、人——適應的選擇性三者一體，構成具有完備技擊適應性模式的自主效能體系。

具體地說——

八卦拳屬天，培育奇正變化之理，體用極盡變化之能。因此就變化而言，八卦拳為最，亦為此道築基。其使太極一氣感應之意通過其變化自如之功（變化的無限性）得以發揮形意協同作用之效。因此，從變化自如的層面，八卦拳連通了太極拳與形意拳這二者的功效，是使之得以最大發揮的中樞。

形意拳屬地，培育格物致知之道，極盡至大至剛、協同作用之能。因此就形與意之間的協同作用而言，形意拳為最，亦為此道築基。其使太極一氣感應之意以及隨感而變（應變）的八卦拳效能發揮出最終制勝的作用功效（協同的實體性）。因此從協同作用的層面，形意拳連通了太極拳與八卦拳這二者的功效，是使之得以最大發揮的中樞。

太極拳屬人，培育一氣運化的自然之理，極盡空靈感應中適應性自主選擇之能。因此就空靈感應而言，太極拳為最，亦為此道基礎。其使技擊時因何如此變化、因何如此作用都有依據（適應的選擇性），貫穿變化與作用的全過程。因此從空靈感應的層面，太極拳連通了八卦拳與形意拳這二者的功效，是使之得以最大發揮的中樞。

變化的無限性、協同的實體性與適應的選擇性之間既是一種互為動力邏輯關系，又是一種互為中樞的邏輯關系。

孫祿堂發現了上述這一邏輯關系並以此鼎革、重構形意、八卦、太極三拳，提純三拳各自特性，在理法上使三拳各自充分發揮各自的中樞與動力作用，相輔相成，同時又一理貫通，融合為一，這個一就是以極還虛之道由後天之法返先天良能。三者之間這種相互作用構成一個開放性的不斷提升技擊致勝效能的自主機制，使三者構成了與道同符立于不敗之地的武學體系的完備的基礎。

關于第二點，孫祿堂建構的技能結構、作用模式、生理機能是如何由後天返先天的？

孫祿堂建立的形意、八卦、太極三拳的技能結構，都是建立在由後天之法返先天本能這個基礎上的，即其狀態（功能態）、理法、規矩、形式皆以此為宗。這在孫祿堂所著五部拳著及拳式中皆有充分體現。換言之，孫祿堂構建的極還虛之道這一武學體用法則即為此而設。孫祿堂建立的形意、八卦、太極三拳的作用模式，皆具有不生不滅、不聞不見、感而遂通的適應性自主技擊模式，這一模式通過明勁、暗勁、化勁三步功夫逐級形成。

孫祿堂建立的由其形意、八卦、太極三拳形成的身心機能,就是通過練習其形意、八卦、太極三拳，產生易骨、易筋、洗髓之功，在此基礎上完備內勁，其進階次第為煉精化氣、煉氣化神、煉神還虛、煉虛合道，由此形成由後天之體返先天之體的作用機制。

關于第三點，什麼是極還虛之道？

極還虛之道是體用孫氏形意、八卦、太極三拳總的法則，之所以孫祿堂鼎革的形意、八卦、太極三拳能極盡充分的發揮各自直中、變中、空中的特性效能，並使三者互為動力、互為中樞，構成一個開放性的不斷自主優化的武學體系，其在方法論上的原因，就是孫祿堂建立了極還虛之道的法則，孫祿堂運用極還虛之道使其武學體系將技擊效能無所不至其極與發揮性體、還虛合道融為一體。

極還虛之道作為孫祿堂武學的方法論其背後的哲理涉及多方面的文化現象，若展開論述，非一部專著難達其意，故在這里不展開論述，本章僅從淺顯層面介紹其五個基本要義：

相反相成、至極點、還虛以及目的性（階段性）、條件性（層次性）。

極還虛之道在孫氏武學體系中既顯豁于方法論的層面，也體現在對每一個具體專項技術的要求與具體狀態的層面。

孫祿堂是以"逆中行順"⑩來實現相反相成，以"順中用逆"⑪實現還虛，以不同層級功能態極點的建立確定其目的性，以效能進階規律確定其條件性，以自身卓絕的武學造詣構建其"極"。

相反相成指孫祿堂武學從理論、技術體系到具體的練法、用法、規矩、要則皆是從具體目標狀態的反向入手而與自身合一，由此進入到更高（效能）目標的功能態，直至與道相合。

至極點呈現為對不同階段能力極點的設立，包括可能存在的最終的極點，如孫祿堂的功夫造詣，可以認為是迄今為止史料中有確切記載的功夫極點。

作為不同階段的極點，至極點是建立每個階段功能態的極點。每個階段至極的極點狀態都是對前一個階段至極的極點狀態的突破，因此至極點是一個具有階段性、層次性的不斷發展的過程。

還虛是由低效能的功能態上升到具有質變的高效能的功能態的條件，此乃技能與道相合的條件，同時還虛又是確立每個階段極點的邊界條件，並由此建立相應的規矩、要則。

目的性即顯豁于每一個階段的效能目標。

條件性指極還虛這一方法論中的極與虛都是相對于所對應的階段性條件的。

極還虛之道所蘊含的五個要義——相反相成法則、臨界點（階段極限點）、還虛狀態、目標系統（階段性）、目標條件（層次性）的邏輯關系是：

1、確定目標系統，目標系統不是憑空想出來的，而是取決于兩個方面：

現有的經驗（認知）——目標指向

現有的條件（能力）——目標分解

因此目標系統確定後，隨著實踐的深入形成動態的目標系列，即這是一個不斷調整的動態系統。

2、目標與相應的條件不可分。條件性是依據現時的能力和實踐過程中的目標指向來確定。即根據現有的能力確定最近目標，同時最近目標的確定又是下一個目標的條件，這中間以前人的實踐經驗和自身實踐過程中的感悟力作為依據。所以，目標——條件——實踐三者構成一個相互耦合作用的自主調節的循環關系。這個相互耦合作用的循環關系是目標效能升級的基礎。

3、實現目標的方法——相反相成。需要發現反向的對應對象，這同樣取決目標——條件——實踐（確定反向對應目標）這一相互耦合作用的循環關系。

4、每個階段目標都是對應于現有能力的極限或稱臨界點。這個極限的確定取決于能否進入還虛狀態。

5、還虛狀態是以調息為依據，調息的目標是進入息無狀態，即胎息。

以上是極還虛之道所顯豁的五大要素：目標系統、目標條件、相反相成法則、臨界點（極限點）與還虛狀態（由息無進入虛空）之間的邏輯關系。

孫祿堂的極還虛之道是通過對其武學的體用踐行使在場要素（極）與不在場要素（還虛）皆臻其極且融和一體，使技擊效能產生質變升華，顯豁出這是一個動態的發展過程。

因此，極還虛之道是使身心獲得真知、發揮自身性體最大化的途徑，達到"心一思念，純是天理，身一動作，皆是天道"（《八卦拳學》第23章），並通過技擊時感而遂通、從容中道的制勝效能以證之。由此極還虛之道為中國文化最高範疇的"道"融入了主體性內涵和動力。

極還虛中的"極"具有主動性或說主體性，就是我要這樣做，不是別人要我這樣做，而且是極盡所能。在這個過程中還虛的目的是通過空靜，排除外欲，認識自我，開啟並發揮自我性體本能。兩者交互作用，使積極自主的踐行過程合于自我性體的發揮。

極還虛不是為了還虛的目的去減弱武技的技擊效能，而是在主動提升、極盡完備技擊制勝效能這個基礎上和過程中還虛合道，即極後天之法構建技擊技能，並通過還虛使之返還先天本能，由此充分發揮良知良能，使技擊效能進入"不求勝人，而神行機圓，人亦莫能勝之。"（《拳意述真》陳微明序）的境地。這一點充分體現在孫祿堂為其武學建構的體用體系上。

孫祿堂這個思想對于中華文化來說具有特殊意義。因為這個"極"具有自主成就自我意志的含義，體現在武學修為上就是要不斷優化、創新技擊技能，所謂無所不用其極，極還虛是在這個條件下還虛。這個過程就是由後天之極返先天本能的過程，自我身心在這個過程中不斷近道、合道。

孫祿堂武學就是這樣一個在自我認知、自我否定、自我超越、自我建立的過程中，使武藝的技擊效能達到登峰造極，同時發揮本來之性體、開啟智慧、完善自我意志踐行能力的修為體系。這是一個循環往復的上升過程，在這個過程中不斷深化自我認知、樹立自尊、建立自信、獲得身心的自由與自在。

孫祿堂建構的武學體系源自以易經為代表的中華文化框架和其自身的技擊實踐，而最終孫祿堂建構的武學體系則實際上是對中國傳統文化的揚棄。

其實這正是以易經為代表的中國傳統文化所蘊含的建構邏輯的特征。

孫祿堂研究武學的理論基礎是以易經為源頭的八卦、五行、太極這類學說，這是一種以實踐為特征的建構性的認知體系的邏輯框架，其與思辨認知體系的建構邏輯雖然不同，但又具有某種互鏡關系。

由八卦、五行、太極這類學說建構的認知體系是否有效，取決于具體的實踐者，即在這一邏輯框架下的某個領域的實踐者同時又是這一領域內的這一實踐體系邏輯的建構者。由此建構的認知體系一旦有效，則與科學定律一樣具有必然的普遍的普適意義。因此，這一建構邏輯就要求實踐者需要依據

自己的實踐為其增加新的邏輯內容與發展動力。孫祿堂以他建立的武學體系創造性的顯豁了八卦、五行、太極這類學說是一種開放性的踐行邏輯的學說。

所以，八卦、五行、太極這類學說與固定的科學定律是不同的。科學定律是非此即彼，其一是指導人們的實踐，其二是被人們新的實踐或實驗結果所推翻，而不是在運用這一定律指導實踐的過程中去建構這一定律自身。如愛因斯坦的相對論不是在對牛頓力學的實踐中建構出來的，換言之，不是在牛頓力學的框架下建立起來的，黎曼幾何也不是在對歐幾里得幾何的實踐中和歐幾里得幾何的框架下建構出來的。而《黃帝內經》等中醫理論是在對五行學說的實踐中建構出來的，而且每一代中醫在實踐這一理論時又不斷充實、細化、完善這一理論。八卦、五行、太極這類學說構建的邏輯框架給實踐者在這個框架中針對具體的實踐領域不斷增加具體的邏輯內容以不斷拓展的空間。這是實踐邏輯體系與思辨邏輯體系的區別。實踐邏輯體系與思辨邏輯體系的相同點都是通過對先前成果的反思進行新的建構與發展。

孫祿堂對其武學體系的建構顯豁為是在這一邏輯框架下進行建構的極為傑出的一個範例。

註：

① 《拳意述真》1924年3月出版，孫祿堂"自序"。

② 《八卦拳學》1917年4月出版，陳微明"序"。

③ 《八卦拳學》孫祿堂"自序"手稿（1916年5月）。

④ 《形意拳學》"第14章"，1915年5月出版。

⑤ 《形意拳學》"第6章"，1915年5月出版。

⑥ 《八卦拳學》"第23章",1917年4月出版。

⑦同④。

⑧ 《拳意述真》1924年3月出版，陳微明"序"。

⑨1932年中央國術館《國術周刊》第85期。

⑩ 《八卦拳學》"第18章"，1917年4月出版。

⑪同⑩。

第二篇 第三章 孫祿堂武學概要：特征、框架、基礎、問題、成就

關鍵詞：孫祿堂、武學、先後天、極還虛之道、形意、八卦、太極、三拳合一、適應性自主模式、易筋、易骨、洗髓、直中、變中、空中、先天機制、先天結構、先天法則，後天技能、後天技法、後天返先天、後天之體、先天之體、逆運、順中用逆、逆中行順、內勁、內穩態、臨界點、變化、協同、選擇。

內容提要：通過介紹孫祿堂武學的特征、總體框架、總問題，回答孫祿堂武學是如何通過極還虛之道由後天之體返先天之體構成先後天合一之體的適應性自主模式（內勁作用）的，以及這種技擊致勝模式是如何能立于不敗之地和怎樣實現的。

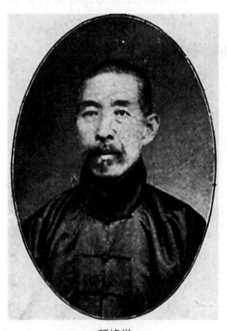

孫祿堂

有人說我們對武術理論不感興趣，尤其是理論框架對于武術技能的提高沒有什麼直接用處。我們需要知道的是具體的練法，即怎麼練？能達到什麼樣的效果？

的確，如果孫祿堂、孫存周等人在世時有如今這樣的研究環境和社會環境，自然先從具體練法和體用效果入手，更能直接說明問題。當年孫祿堂、孫存周教人采取的就是這個路子，對此劉子明、周劍南等人都曾談起過。很遺憾，自孫祿堂去世到孫存周晚年，始終沒有今天這樣的研究環境和社會環境。所以，孫存周晚年時無奈的感嘆道："孫氏拳讓我帶進棺材里去了。"

今天我們所能知道的只有孫祿堂、孫存周等留下來的武學技理的框架，具體的訓練方法幾乎已經散失殆盡。因此，也只能從這里入手去探究孫祿堂武學。只有在這個技理框架的基礎上，通過今人的研修實踐，重新摸索、建構孫祿堂武學。如果連孫祿堂武學的技理框架我們也不去研究，那麼，連探究的基礎也沒有。其結果就如同當今世面上見到的孫氏太極拳，早已失去了孫氏太極拳最基本、最起碼的規矩和狀態（功能態）。

所以，探究孫祿堂武學體系的理論與技術框架是未來有可能部分復興這一代表中國武學至高成就的唯一途徑。換言之，這也是目前唯一現實且可能的入手之處。依據我多年來的體會，研究這一技理框架結合相關的歷史情境，實際上對提升武術的技術能力有顯著、直接的積極作用。故非空談。

第一部分 关键词释义

1、孫祿堂

孫祿堂（1960——1933），河北省完縣東任家疃人，今屬望都縣，是孫氏武學創始人，其武學成就、技擊造詣以及道德修養在武術史上皆享有極高的聲譽。如——

《近今北方健者傳》①評價孫祿堂的武學成就"守先開後、功與禹侔"，評價他的武藝"于形意、八卦、太極三家皆造其極"。

《世界日報》記載孫祿堂的技擊功夫"竟臻絕頂"②。

《大公報》記載孫祿堂的武學成就"令海內精技藝者皆望風傾倒"③。

《申報》、《京報》等記載孫祿堂為"中國太極拳術唯一名手"④。

中央國術館《國術周刊》中"國術史"記載孫祿堂"因技擊已爐火純青，術與道通，"評價孫祿堂之道德是國術界的"千秋金鑒"⑤。

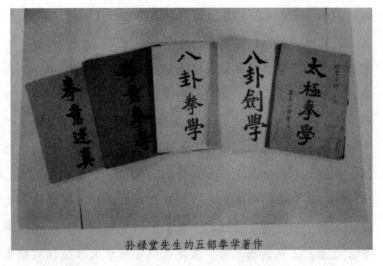

孫祿堂先生的五部拳學著作

《近世拳師譜》記載孫祿堂的技擊功夫"為治技者冠"、"其武藝舉世無匹"⑥。

上海法科大學教務長沈鈞儒評價孫祿堂是"海內唯一國技專家"⑦。

清史纂修陳微明記載孫祿堂"道德極高"、"與人較藝未嘗負"⑧，"通乎道、形解神化"，于武術"融化各派"，"遊戲三昧而詭奇"⑨。

《北平日報》刊登鄭證因記載孫祿堂"近五十年間，集太極、八卦、形意三家拳之大成者，為孫先生一人而已。"及"三派中長幼兩代無出祿堂先生之右者。"⑩

《北京市武術運動協會檔案》記載："孫祿堂于形意、八卦、太極三家及輕功、點穴等皆臻登峰造極之境，涉獵南北各派拳械，通者達數百種，集有清以來武藝之大成，通過創立孫式形意拳、孫式太極拳、孫式八卦拳提升了中國武學的技擊效能和文化品質，開創中國武學發展新紀元。"及"孫祿堂每聞有藝者，必訪至，與人較藝未嘗負，亦未遇可相匹者，技擊獨步于時，其藝已臻絕頂。"⑪

史料中對孫祿堂類似的記載甚多，不一一枚舉。

2、武學

所謂武學是指通過研修運用徒手或冷兵器進行搏鬥制勝而產生的學術，其內核是對這種技擊制勝規律的發現與運用，其外延是由此對人的身心和社會活動所產生的種種影響。

3、先後天

先後天的理論源自先天八卦與後天八卦，孫祿堂在此基礎上，將人體劃分為先後天兩個系統，來研修拳術。孫祿堂在《八卦拳學》"八卦拳形體名稱"中對此做了規定：

"近取諸身，遠取諸物，于是始作八卦，以通神明之德，以類萬物之情。是以八卦取象命名，制成拳術。

近取諸身言之，則頭為乾、腹為坤、足為震、股為巽、耳為坎、目為離、手為艮、口為兌。若在拳中，則頭為乾、腹為坤、腎為坎、心為離、尾閭第一至第七大椎為巽、項上大椎為艮、腹左為震、腹右為兌。此身體八卦之名也。

自四肢言之，腹為無極、臍為太極、兩腎為兩儀、兩胳膊兩腿為四象、兩胳膊兩腿各兩節為八卦。兩手兩足共二十指也。以手足四拇指皆兩節，共八節，其余十六指，每指皆三節。共合四十八節，加兩胳膊兩腿八節，與四大拇指八節，共合六十四節，合六十四卦也。此謂無極生太極，太極生

兩儀，兩儀生四象，四象生八卦，八八生六十四卦之數也。此四肢八卦之名稱。以上近取諸身也。

若遠取諸物，則乾為馬、坤為牛、震為龍、巽為雞、坎為蛇、離為雉、艮為狗、兌為羊。拳中則乾為獅、坤為麟、震為龍、巽為鳳、坎為蛇、離為鷂，艮為熊、兌為猴等物，以上皆遠取諸物也。以身為八卦屬內，本也。四肢八卦屬外，用也。內者先天，外者後天。故天地生物，皆有本源，先後天而成也。

內經曰，人身皆具先後天之本，腎為先天本，脾為後天本。本之為言根也，源也，世未有無源之流，無根之本，澄其源而流自長，灌其根而枝乃茂，自然之理也。

故善為醫者，必先治本。知先天之本在腎，腎應北方之水，水為天一之源。因嬰兒未成，先結胞胎，其象中空，有一莖透起如蓮蕊，一莖即臍帶，蓮蕊即兩腎也。而命寓焉。知後天之本在脾，脾為中宮之土，土為萬物之母，蓋先生脾官而水火木金循環相生以成五臟，五臟成，而後六腑四肢百骸之以生而成全體。先後天二者具于人身，皆不離八卦之形體也。

醫者即知形體所生，故斷以卦體，治以卦理，無非即八卦之理，還治八卦之體也。亦猶拳術，即其卦象，教以卦拳，無非即八卦之拳，使習八卦之象也。由此觀之，按身體言內有八卦，按四體言，外有八卦，以八卦之數，為八卦之身，以八卦之身，練八卦之數，此八卦拳術，所以為形體之名稱也。"

4、極還虛之道

極還虛之道見于孫祿堂在其《拳意述真》自序：

"所以內家拳術有形意、八卦、太極三派形式不同，其極還虛之道，則一也。"

有關極還虛之道的進一步闡釋見本篇第二章。

5、形意、八卦、太極

本文所論形意、八卦、太極三拳為孫祿堂的形意、八卦、太極三拳。孫祿堂對這三拳的定義與闡釋見《詳論形意、八卦、太極之原理》一文⑫。

6、三拳合一

指孫祿堂將其形意、八卦、太極合為一體。相關記載見《八卦拳學》陳微明序及《近今北方健者傳》"孫祿堂"。有關三拳合一的闡釋見本文第二部分——正論。

7、適應性自主模式

見本文第二部分——正論。

8、易筋、易骨、洗髓

孫祿堂在其《拳意述真》中提出研修武藝有三步功夫："易筋、易骨、洗髓"——

"易骨：練之以築其基，以壯其體，骨體堅如鐵石，而形式氣質，威嚴狀似泰山。

易筋：練之以騰其膜，以長其筋（俗云：筋長力大），其勁縱橫聯絡，生長而無窮也。

洗髓：練之以清虛其內，以輕松其體，內中清虛之象：神氣運用，圓活無滯，身體動轉，其輕如羽（拳經云：三回九轉是一式，即此意義也）。"

9、直中、變中、空中

直中、變中、空中源自陳微明為孫祿堂《八卦拳學》所作序中記載孫祿堂的一段原話——

"余讀孫祿堂先生形意拳學，見其論理精微，因往訪之，先生欣然延見。縱談形意拳之善，並授以入手之法，言形意逆運先天自然之氣，中庸所謂致中和，孟子所謂直養而無害，皆此氣也。今內家拳法惟太極、八卦、形意三派各不相謀。余三十年之功乃合而一之，蓋內家之技擊也，必求其中，太極空中也、八卦變中也、形意直中也，中，則自立不敗之地，偏者遇之靡不挫矣。

形意攻人之堅而不攻人之瑕，八卦縱橫矯變，太極渾然無間，隨其來體不離不拒，而應之以中，吾致柔之極，持臂如嬰兒，忽然用之，彼雖賁育無所施其勇，雖萬鈞之力皆化為無力。"

楊明漪在《近今北方健者傳》中亦記載孫祿堂對形意、八卦、太極三拳性質的論述——

"譬之物，太極皮球也，八卦鐵絲球也，形意鋼球也。惟其皮，故無屈無伸，不生不滅。惟其透，故無失無得，無障無礙。惟其鋼，故無堅不摧，無物不入。要皆先天之力也，皆一氣之流也，先則不後，一則不淆。乾健也，則視為純剛，坤順之，則執為純柔。固無此理，如執血氣為人之素，或執肌肉為人之素，豈通論也耶。"

有關本文對直中、變中、空中的闡釋見第二部分——正論。

11、先天機制、先天結構、先天法則，後天技能、後天技法、後天之體、先天之體

見本文第二部分——正論。

12、後天返先天

見孫祿堂《形意拳學》總綱"形意無極學"以及孫祿堂《八卦拳學》第十八章"八卦拳先天後天合一說"，孫祿堂在該章中論述道：

"周易闡真曰：先天八卦，一氣循環，渾然天理，從太極中流出，乃真體(真體者，即丹田生物之元氣亦吾拳中之橫拳也)未破之事，後天八卦，分陰分陽，有善(善者，拳中氣式之順也)有惡(惡者，拳中氣式之悖也)，在造化中變動，乃真體已虧之事，真體未破，是未生出者(未生出者即拳中起鑽落翻未發之式也)，須當無為(無為者，無有惡為)。無為之妙，在乎逆中行順，逆藏先天之陽，順化後天之陰，歸于未生以前面目(即拳內陰陽未動以前形式)，不使陰氣有傷真體也。真體有傷，是已生出者(即拳起落鑽翻，發而不中也)，須當有為(有善有惡之為)，有為之竅，在乎順中用逆，順退後天之陰，逆返先天之陽，歸于既生以後之面目(即拳中動靜正發而未發之間之氣力也)。務使陽氣還成真體也(即還于未發之中和之氣也)。先天逆中行順者，即逆藏先天陰陽五行，而歸于胚胎一氣之中(即歸于橫拳未起之一氣也)，順化後天之陰，而保此一氣也(保一氣者，不使橫拳有虧也)。後天順中用逆者，即順退已發之陰，歸于初生未發之處，返出先天之陽，以還此初生也。陽健陰順，復見本來面目，仍是先天後天兩而合一之原物。從此別立乾坤、再造爐鼎，行先天逆中行順之道，則為九還七返大還丹矣。今以先天圖移于後天圖內者，使知真體未破者，行無為自然之道，以道全形，逆中行順，以化後天之陰。真體已虧者，行有為變化之道，以術延命，順中用逆，以復先天之陽，先後合一，有無兼用，九還七返，歸于大覺，金丹之事了了，再以金丹分而言之。金者氣質堅固之意，丹者周身之氣圓滿無虧之形。總而言之，拳中氣力上下內外如一也，此為易筋之事也，今借悟元子先後天八卦合一圖，以明拳中拙勁歸于真勁也。"

13、逆運

見孫祿堂《形意拳學》總綱第一節"形意虛無含一氣學"以及孫祿堂《八卦學拳》第十八章至第

二十章。孫祿堂在其《形意拳學》總綱第一節"形意虛無含一氣學"寫道：

虛無者，〇是也。含一氣者Φ是也。虛無生一氣者，是逆運先天真一之氣也。但此氣不是死的，而是活的，其中有一點生機藏焉。此機名曰先天真一之氣，為人性命之根，造化之源，生死之本，形意拳之基礎也。將動而未動之時，心內空空洞洞，一氣渾然，形跡未露，其理已具，故其形象太極一氣也。

第一勢

起點半邊向右，兩手下垂，左足在前，靠右足里踝骨，為四十五度之勢。內舌頂上腭，此勢是攬陰陽，奪造化，轉乾坤，扭氣機，逆運先天真陽，不為後天假陽所傷也。"

14、內穩態

本書所言的內穩態源自《軀體的智慧》，1932年出版，作者，W·B·坎農。

內穩態是生物體先天具有的適應機制——即控制自身體內環境使其保持相對穩定的自動負反饋調節機制。

15、順中用逆、逆中行順

見孫祿堂《八卦拳學》第十八章至第二十章。

16、內勁

見孫祿堂《拳意述真》"自序"及"第四章"，孫祿堂在該書"自序"中寫道：

"夫道者，陰陽之根，萬物之體也。其道未發，懸于太虛之內，其道已發，流行于萬物之中。夫道，一而已矣，在天曰命，在人曰性，在物曰理，在拳術曰內勁。所以內家拳術有形意、八卦、太極三派形式不同，其極還虛之道，則一也。"

孫祿堂在該書"第四章"中對內勁的作用機制寫道：

"拳經云：拳無拳，意無意，無意之中是真意。如此者，不見而章，不動而變，無為而成，寂然不動，感而遂通也。老子云：'得其一而萬事畢'。人得其一謂之大。拳中內外如一之勁用之于敵，當剛而剛，當柔則柔，飛騰變化，無入而不自得，亦無可無不可也。此之謂一以貫之。一之為用，雖然純熟，總是有一之形跡也，尚未到至妙處，因此要將一化去，化到至虛無之境，謂之至誠至虛至空也。如此大而化之之謂聖，聖而不可知之之謂神之道理，得矣！"

第二部分　正論

一、孫祿堂武學的特征

1、與道同符的體用體系

孫祿堂武學在歷史上首次揭示出技擊立于不敗之地的途徑是以"極還虛之道"（《拳意述真》自序）⑬為法則，通過由後天之體返先天之體的過程達到先後天之體相合,由此獲得感而遂通、從容中道的技擊之能（《八卦拳學》第18章至23章）⑭，即完備內勁。為後來的武學發展構建了與道同符、立于不敗之地的體用框架。

2、鼎革立新的理法結構

孫祿堂構建的技擊致勝能力不是囿于針對每一種具體打法去設計應對的招式，而是使任何技擊狀態都能納入到自己先天之體的機制中。這個先天之體是通過後天返先天的過程來開啟、充實的先後天相合的適應性自主模式，其效能誠如陳微明所云："不求勝人，神行機圓，人亦莫能勝之。"（《拳意述真》陳微明序⑮）這一格鬥致勝模式在中國武術史上具有鼎革意義。

二、孫祿堂武學的總體框架

孫祿堂將適應性自主模式構成的技擊制勝能力建立在三個維度上：

第一優化生理氣質，即易骨、易筋、洗髓（《拳意述真》），是對骨、筋、氣、神的質變升華。

第二優化體用結構，即身式的基本結構及其運行與作用結構合乎先後天相合之理，由此形成孫氏形意、八卦、太極三拳。

第三優化作用機制，即構建了將直中、變中、空中融為一體的感而遂通的作用機能（《八卦拳學》陳微明序）。

上述這三個維度構成孫祿堂武學體系適應性自主模式的技擊制勝技能。雖然上述三個維度的具體規矩方法屬于後天行為，但都是以先天機理為依據的，即在生理氣質、體用結構、作用機制這三個方面都存在由後天返先天的機制，其根源是人本來具有良知良能。

孫祿堂圍繞著上述這三個維度對中國武學進行了五個方面的體系性建構：

對人體生理的建構：易骨、易筋、洗髓。

對勁力形成與發生狀態的建構：明勁、暗勁、化勁⑯。

對技擊技能、技法體系的建構：直中、變中、空中。

對運動能力的建構：飛騰變化，動靜合一⑰。

對人格精神、踐行能力、生命價值的建構：通過復本來之性體，志之所期力足赴之。

以上五者構成孫祿堂對中國武學進行的體系性建構，由此形成了以孫氏三拳合一為基礎的孫祿堂武學體系。

孫祿堂武學體系可分為六大組成要素：

先天機制、先天結構、先天法則，後天技能、後天技法、由後天返先天的法則。

先天機制：中和之氣，其效能之一——內穩態適應機制。

先天結構：天地人三元一體⑱，即變化、協同、感應三元結構。

先天法則：至虛、至空、至誠、中道⑲。

後天技能：直中、變中、空中的技能結構與技術體系。

後天技法：理法、功法、打法、練法等訓練體系。

由後天返先天的法則：順中用逆、逆中行順的極還虛之道。

通過研修孫祿堂武學開啟復本來之性體的過程⑳，是一個由微見著，逐漸貫通形而下至形而上于一體的過程，在這個過程中不斷認知、踐行、實現自我性體（自我意志），為自我意志的實現不斷註入動力。這就是主體性精神。由此孫祿堂武學為中華文化註入了新的內涵和動力。構成以自我認知、自我實現為本體，以建構不斷超越自我踐行能力為表徵的道德精神。

孫祿堂三拳合一的武學體系：

孫祿堂構建的三拳合一的武學體系是其武學框架的基礎，也是他為中國武術進行體系性再造建立的總的框架基礎，其特徵是孫祿堂對中國武術進行了從技擊制勝到文化建設的體系性建構和體系性創新，使技擊制勝與道同符，而立于不敗之地。

孫祿堂三拳合一武學體系不僅著眼于對當時武藝的技擊效能進行總體提升，而且還關註到武藝修為對于提升生命價值的貢獻。孫祿堂說：

"聖人之道無他，在啟良知良能，順其自然，作到極處，而成一個全知全能之完人耳。拳術亦然，凡初學習練時，但順其自然氣力練去，不必格外用力，練到極處，亦自成一個有體有用之英雄耳。" ㉑

孫祿堂在此指出：研修拳學的意義在于使研修者成為一個能夠"志之所期力足赴之"的人，一個向著全知全能之完人和體用兼備的英雄不斷進取的人。這是孫祿堂對其武學體系的立意。

孫祿堂為其形意、八卦、太極三拳建立了共同的技能基礎、理論基礎和基本規矩，三拳共同的技能基礎是孫氏無極式、孫氏三體式，共同的理論基礎是以極還虛之道由後天返先天的修為理論，即三拳皆以中和為宗，以虛靈為本，以極還虛為法，以內勁為統禦，于是使其武學體系既具有復性之功，又具有技擊與道同符、立于不敗之地之能。共同的基本規矩是"去三害、守九要"等。

孫祿堂三拳合一武學體系的特點，就其舉舉大者而言，有以下五個方面：

1、揭示了作為中華文化最高範疇的道對人而言，則為"本來之性體"，在武技中則顯豁為內勁，武技合于道則立于不敗之地。由此孫祿堂構建了以完備內勁為統禦的技擊體系。

孫祿堂揭示的內勁，後來被證明是有生理學依據的，其生理學原理就是內穩態機制。孫祿堂將這一機制通過其武學體用體系拓展到技擊制勝的層面。

內穩態這一機制表現為：目標差→信息傳遞→負反饋調節→回到目標，這樣一個自動自主的適應性循環過程。內勁在這個過程中是可以不斷拓展的，具有一種適應性的自主學習機制。有關內勁涉及的生理學、系統學原理，可以參見坎農的《軀體的智慧》、維納的《控制論》、艾什比的《控制論導論》、普利高津的《從混沌到有序》及金觀濤的《系統的哲學》。

2、以易經為其拳理框架，借用《周易闡真》中丹道修為的語境，將其發展為拳理。

3、提煉出完備內勁的體用法則，圍繞著直中、變中、空中來完備技擊技能制勝效能，揭示出這一法則與儒家誠中、釋家空中和道家虛中之理相互呼應，即所謂誠一、萬法歸一、抱元守一㉒，由此上升到哲理層面，這里所謂"一"就是"道"，在拳中具體呈現為——內勁。

4、將儒釋道三家的心法與孫祿堂構建的拳理相互印證、相互啟發，在這個過程中，對以儒釋道三家為代表的中華文化進行了揚棄，為中華文化註入了主體性精神。

5、通過構建孫氏形意、八卦、太極三拳合一的武學體系，完備了技擊制勝的效能結構，同時顯豁出這一武學體系不僅是一個技擊體用體系，而且也是一種認知邏輯和方法論。

孫祿堂通過上述這五個方面的創新性成就構建了三拳合一、與道同符的武學體系，其具體內容在他的五部武學著作和諸多文論中都有詳細論述。因其內容所涉淵宏，這里不展開，有關內容的進一步討論參見本篇第二章、第十二章、第十三章。

由上可知，孫祿堂構建的拳與道合、三拳合一的武學體系具有兩方面意義：

其一，為提升中國武藝的技擊效能與道同符並立于不敗之地建立了共同的基礎。

其二，為鼎革武術的精神、提升武術的文化價值建立了堅實的基礎。

綜上可知，孫祿堂創立的三拳合一武學體系具有的效能是那些僅僅兼練而未經融合為一體的三拳無法企及的效能。

三、孫祿堂武學的體用核心

以極還虛之道由後天之體返先天之體構成先後天合一之體的適應性自主模式（內勁作用模式）是如何成為可能的？其技擊制勝是怎樣實現的？

對于孫祿堂武學這個核心問題可以分為三個問題進行探究：

首先，要搞清楚在孫祿堂武學中何為先天之體？何為後天之體？以及什麼是適應性自主(內勁作用)技擊致勝模式，簡稱適應性自主模式？

根據孫祿堂武學，對先天之體有五個基本規定：

第一，普遍性，在人體先天結構與先天機能中普遍存在的生命之所以存在的那個機制（相對正常人體），如生理學中稱為免疫系統的內穩態這類機制。

第二，必然性，顯豁在內勁這一作用機制上，如作為內勁機制的內穩態的調節作用必然向著系統穩態（目標）即自身得以存在的目標運行。

第三，個體性，不同個體之間的本質區別是先天本體的不同。

第四，拓展性，先天機能是可拓展的，具有可拓展性，如可以將人體內穩態機制拓展到技擊作用的層面成為內勁。

第五，不變性，先天本體及其作用機制在拓展中是不變的，如內穩態的作用機制不會隨著作用範圍的拓展而改變。

孫祿堂把先天劃分為兩個層次，一個是未經"逆運"的先天機能，即人出生後隨著後天的自然生長，機體自然形成的機能。另一個是經過"逆運"開啟的先天機能，即通過"逆運"開啟的具有更強的適應效能的先天良能——內勁。後者——經過"逆運"開啟的先天良能是孫祿堂武學由後天返先天所開啟的先天之體，即先後天相合之體。

同樣，孫祿堂把後天也分為兩個層次，其一是指那些不能返先天之用的結構、規矩、功法、技法、打法、訓練方法。其二是指那些雖然是通過後天經驗建構的結構、規矩、功法、技法、打法、練法等，但其中都遵循著返先天的機理，即這些都合乎開啟先天真一之氣（孫祿堂亦稱之為中和之氣、內勁、金丹）的原理——如孫氏三拳。

孫祿堂武學體系是通過後天之體返先天之體，形成先後天合一的武學體系。

孫祿堂武學的先天之體，指通過"逆運"返歸的人體生來與具的結構、機能和行為等本來就潛在的、最大可能的適應性自主模式。

孫祿堂武學的後天之體，指通過後天自主實踐與經驗形成的功法、技法、心法、戰術及體用方法等，皆合乎返歸先天的法則，即皆合乎極還虛之道，能夠形成先後天合一之體。

所謂適應性自主模式，即內勁作用模式，其要義有三：

第一，適應性，指人體先天的適應機制，如生理學的內穩態機制，具有自動（自主）負反饋調節的特征。這是人體形成感而遂通技擊效能的先天機制的基礎。

第二，自主性，其一是指構成技擊能力的功法、技法、打法的具體內容皆源自練習者後天經驗的自主選擇以及相應的訓練。這部分屬于後天。其二是指后天自主要素随着返先天的过程逐渐显豁为是先天性体的自主结果。其三是指當先後天相合後，在格鬥中與敵接觸瞬間的感而遂通的應敵過程是不經過大腦思考，而是由身體的先天機制自主產生的過程，即先天自主性。

第三，當將後天自主修為的要素與先天的適應機制融為一體後，即先後天相合後，後天自主修為的要素在原有效能上會發生質的升華。如孫祿堂以神氣制敵。

以上三種特性構成適應性自主技擊制勝模式——即適應性自主模式，亦即內勁作用模式。

其次，要搞清楚在孫祿堂武學中先後天之體是如何相合的？

如上所述，孫祿堂依據其武學實踐發現在人的精神與生理結構機能的作用機制中存在著由後天之體返先天之體的機制。由此孫祿堂總結、提煉出一整套的相應的結構、原理與法則，使後天經驗之體返先天良能之體，形成先後天相合之體，這就是孫祿堂構建的以三拳合一為框架的武學體系，其總的法則就是極還虛之道。

有關極還虛之道的基本要義參見本篇第二章。

最後，先後天相合之體是如何構成適應性自主模式的？以及適應性自主模式如何將任何攻擊都能融入其作用模式的？

孫祿堂發現技擊制勝的所有模式都可以納入到直中、變中、空中這三種作用模式中，所以直中、變中、空中這三種作用模式可以構成完備的技擊作用模式。

此外，最高效的技擊作用機制是無形無意、不生不滅、不聞不見、感而遂通的技擊作用機制，即適應性自主作用機制。

于是，孫祿堂通過構建三拳合一的武學體系，將直中、變中、空中這三種作用模式與適應性自主作用機制融合一體。前者源自後天經驗，後者源自先天之體。將二者融合一體的法則仍是極還虛之道，其特點是：將一系列對立狀態通過極還虛之道這一總法則，由後天之體返先天之體，先後天合一，如將混沌與自主、渾圓與六合、自鎖與松空、活潑與恬淡、至柔與至剛、至虛與至誠、無意與真意，自主與自然及動靜互寓與相生、松緊互寓與相生等狀態，皆通過極還虛之道由後天返先天，融合為一。由此通過體用孫氏武學構建主體的自主性與客觀必然性的統一。

具體的講——

將直中、變中、空中三種作用模式，通過後天混沌狀態下的臨界（極限）不平衡狀態進入空靜狀態，按照順中用逆、逆中行順的法則由後天之體返先天之體，形成先後天相合的中和之體，即由中和之氣支配的先天之體。由此構成相應于技擊狀態的適應性自主模式。其程序是通過無極式、三體式、三拳的走架、對練到領手、散手等一系列的訓練方法，以及實戰檢驗，形成在技擊狀態下使這一先後天相合的適應性自主模式的效能範圍不斷拓展，極其效用。

由于這一先後天相合的適應性自主模式是通過直中、變中、空中這三種作用模式構建的，而這三

種模式包含了所有的技擊狀態，因此能夠將技擊中的任何格鬥狀態都融入到這一作用模式中，通過不斷由後天之體返先天之體的過程，自主拓展自身的適應性自主能力，產生"神行機圓，人莫能勝之"之效。

這是孫祿堂構建的以三拳合一為基礎的、與道同符的武學體系的獨創性貢獻和意義。

孫祿堂構建的三拳合一的武學體系的貢獻，不僅在歷史上首次為中國武學建立了技擊與道同符、立于不敗之地的效能體系，同時還具有啟發並賦予人生價值與意義的功效，即開啟認知真我，構建踐行真我之能，乃至成為一個"全知全能之完人"。自近代以來，認為拳即是道者一般皆停留在泛泛而論的層面，真正構建了拳與道合的武學體系並以自身的技擊造詣、道德修養印證者，唯孫祿堂一人而已。

註：

① 《近今北方健者傳》1923年出版，作者楊明漪，李存義弟子，中華武士會秘書。

② 《世界日報》1934年2月1日"孫福全軼事"。

③ 《大公報》1934年1月28日"孫福全傳"。

④ 《申報》1934年1月17日、《京報》1934年1月29日皆報道"太極拳名手孫祿堂無病逝世"、孫祿堂是"中國太極拳术惟一名手"。

⑤ 中央國術館《國術周刊》152——153合刊"國術史·孫祿堂"。

⑥ 《近世拳師譜》"孫祿堂"，中華體育會武德會1935年出版。

⑦ 《興華》第25卷第18期，第44頁，1928年出版，沈鈞儒時任上海法科大學教務長。

⑧ 《國術統一月刊》第二期"孫祿堂先生傳"，1934年出版。

⑨ 《祭孫祿堂先生文》刊載在《金剛鑽》1934年第6卷第1期。

⑩ 《北平日報》1947年5月6日、7日兩日連載"武林軼事·完陽孫祿堂"，作者鄭證因，曾在北平國術館學習，從師于北平國術館副館長許禹生，生平喜歡收集各派國術家事跡。

⑪ 《北京市武術運動協會檔案》（2013年再版）第37頁"孫祿堂"條。

⑫ 中央國術館《國術周刊》第85期。

⑬ 《拳意述真》孫祿堂著，1924年3月出版。

⑭ 《八卦拳學》孫祿堂著，1917年4月出版。

⑮ 陳微明，清史館纂修，素有清譽，在上海創辦"致柔拳社"。

⑯ 見于《拳意述真》第四章。

⑰ 見于《八卦拳學》第22章。

⑱ 見于《八卦拳學》"自序"手稿。

⑲ 見于《形意拳學》第六章。

⑳ 見于《拳意述真》"自序"。

㉑ 同⑱。

㉒ 同⑳。

《形意拳學》1915年出版

引言

一百年前的1915年孫祿堂的《形意拳學》公開出版，通過對比《形意拳學》公開出版前後各家武術著作中技理的蛻變可知，孫祿堂的《形意拳學》是中華武學史上一個里程碑，是中華武學文化進入到一個全新境界的分水嶺。

為什麼這麼說呢？

其一，孫祿堂以其《形意拳學》構建的形意拳體系在中國武學體系中居于核心地位，可以說是中國武術核心中的核心，基礎中的基礎。

其二，孫祿堂的《形意拳學》顯豁出他對中國武術進行的體系性的創新和體系性的建設，其影響極為深遠。

但是人們要真正讀懂《形意拳學》並認識其意義並不容易，無論在當年還是在今天，即使是專業從事武術理論研究的工作者，能讀懂《形意拳學》之意蘊者歷來都是鳳毛麟角。所以，當年孫祿堂感慨："吾言雖詳且盡，猶慮能解者百人中無一二人。"①

《形意拳學》之難懂並不是文字晦澀，事實上該書文字通俗易懂，而是難在三個方面：武學境界、文化底蘊、認知能力。因此，我認為對于今人來說，不要說讀懂《形意拳學》全部內容，即使要想讀懂《形意拳學》部分意蘊，至少需要三個方面的素養：武學基礎、文化積澱和思維能力。

《形意拳學》之難懂首先表現在武學境界上，孫祿堂的武學境界是拳與道合。

1923年出版的《近今北方健者傳》中記載，形意拳、太極拳、八卦拳三家拳學由孫祿堂集之大成，孫祿堂于三家皆造其極。

1935年出版的《近世拳師譜》記載孫祿堂"其拳械皆臻絕詣，技擊獨步于時，為治技者冠。……一生術合于道，其武藝舉世無匹。"

當時武林中公認孫祿堂是一位技擊功夫登峰造極、武功造詣獨臨武學巔峰的大宗師。宋世榮認為孫祿堂的武功造詣"學于後，空于前，後來居上，獨續先宗絕學。"②

由這樣一位獨臻武學至高境界的作者寫的著作，的確需要人們以篤誠之心去研讀，否則必然摸不到其邊際。

一、孫祿堂武學高明在哪里

孫祿堂武學最為高明之一例就是創立了"極還虛之道"的方法論，極後天之法優化、創新技擊制勝之能，同時通過還虛返還先天本能，在這個過程中使技擊與道同符，立于不敗之地。孫祿堂的《形意拳學》開啟了"極還虛之道"的技理體系。

有關孫氏形意拳如何極後天之法優化、創新技擊之能，參見本篇第五章"形意行意辯真詮"，這里不贅述。本章重點介紹體用形意拳如何由後天之法還虛，即如何返先天的問題。

孫祿堂在《形意拳學》中以混沌開闢天地五行為綱，以天地五行化生十二形為目，進而再以十二形化生萬形以求全天地萬物之理，即完備內勁也。從而使其形意拳成為所有技擊技能的基礎。

故孫祿堂在1929年元旦《江蘇旬刊》上發文強調統一各派國術應該以其形意拳為基礎。這是孫祿堂建構的形意拳體系的主旨，並特別強調形意拳的基礎是無極、太極兩學。

這個學說和理法體系讓很多人十分費解，因為其無極學所呈現的無極式不過是一個類似立正的姿勢，加以混混沌沌的神意狀態，而呈現太極學的太極式就是一個轉身45度的一個半蹲姿勢。這兩個動作怎麼成了形意拳的基礎呢？

這正是反映出孫祿堂在武學實踐、見識與境界上的超越他人之處。

其因就是孫氏無極式有其獨到的視角和功效。

孫祿堂創立的形意、八卦、太極三拳旨在開啟並完備內勁的體用，而內勁實際上就是對人體免疫力機制的拓展，將這一機制拓展到技擊格鬥的層面發揮作用。其核心就是具有負反饋自動（自主）調節機制這一特性。

根據孫氏無極式，對該機制開啟與拓展的條件有二：

其一是由混沌而自主。

其二是由臨界而調節。

因此，即開啟和拓展技擊過程的負反饋自動（自主）調節機制——內勁就需要從合乎技擊狀態的形與意的混沌與臨界入手。

孫氏無極式與其他門派樁式的最大區別，是孫氏無極式同時具備混沌態和臨界不平衡態，而其他門派的樁式多是建立在穩定平衡狀態，或雖然也有單腿支撐這種近似臨界平衡的樁式，但單腿支撐時，陰陽、虛實已分，故又失去混沌的狀態。惟孫氏無極式在提升人體免疫力方面具有不可替代的卓絕效果。

孫氏無極式進入到內外虛靈狀態的心法由孫祿堂所開示："平地立竿，如立沙漠之地"。③

這種"平地立竿，如立沙漠之地"的拳式結構及身心狀態正是身體的臨界不平衡態與心意的混沌態的合一。孫氏拳的特性之一就是通過這種混沌中的臨界不平衡來開啟身體的自主平衡能力，由此喚起並提高身體的負反饋自主調節能力。

由孫氏無極式的練法可知，身心體驗無極生一氣的狀態，可以從最自然、最簡易的形態入手，使人一步入門，由此抓住拳學體用的核心，體會到後天返先天的過程狀態，以後逐步拓展這一狀態。將無形的虛無一氣（亦稱先天真一之氣、中和之氣）與有形的技擊效能結構融合為一家，並不斷深化、完善，先後天合一，于是開啟、完備內勁。內勁是拳中將虛無一氣與拳式的技擊效能結構二者融合為一的結果，亦即內外合一。孫祿堂指出這種內勁不是在腹中運氣，而是來自形神全體的良能。

有人可能會說，在萇乃周的武學中已有關于中氣的論述。然而孫祿堂的這個理法在認識與實踐的成就上要遠遠高于萇乃周的中氣論。萇乃周的中氣論乃是有為之法，其法是用意積氣于小腹虛危穴內，如"必須用口盡力一吸，上閉咽喉，氣由上而直下，至丹田，兩肩一塌，兩肘一沈，兩肋一束，氣自擎于中宮，不致胸中無物矣。"④

顯然這與孫祿堂通過虛無之意還虛，形成以虛無一氣為本的感而遂通的內勁效能這一法門是背道而馳的，所產生的效果亦不同。

雖然萇乃周也提醒初學者，"初學莫言煉氣，先將身法、步眼比清，又不可使力，須因勢之自然，徐徐輪舞，務將外形安放一家，再令輕活圓熟，轉關停頓，操縱開合，一一如式，勢勢展施，將筋節骨骸，處處松開，方得為妙。"⑤但是其說仍屬于泛俗之論，還沒有認識到技擊中感而遂通的內勁是通過臨界不平衡態與混沌之意相融合這一不二法門來開啟先後天相合這一內勁狀態的。

萇乃周在其"中氣論"中提出要用口盡力吸氣，氣擎于中宮之說，使人容易操作和理解。而孫祿堂揭示的混沌生虛無一氣之理——即由無極學、太極學入手，通過臨界不平衡態與混沌之意的融合來開啟先後天相合這一內勁狀態的法門，使慧根不足者不易理解、難以掌握其義。但是那種容易被人理解和掌握的操作——刻意積氣于中宮的做法，正是孫祿堂所摒棄的，因為腹中運氣這種練法無法產生感而遂通的內勁。

孫祿堂依據自身的武學實踐揭示出內勁作用的特性是：具有"獨能伸縮往來，循環不窮，充周無間也。"（《形意拳學》第十三章）乃至"感而遂通"——"拳無拳，意無意，無意之中是真意。"（《形意拳學》第十四章）這一自主特性，即根本無須有意運使，乃無形無相無意之用。

孫祿堂在《形意拳學》第十四章中論述其內勁之作用：

"在腹內氣之體言之，其大無外，其小無內。在外之用言之，可以不見而彰，不動而變，無為而成。夫人誠有是氣，至聖之德、至誠之道亦可以知、亦可以為矣。在拳中即為大德小德。大德者，內外合一之勁，其出無窮。小德者，如拳中之變化生生不已也，譬如溥博源泉而時出之。如此形意拳之道拳無拳，意無意，無意之中是真意至矣。學者知此，則形意拳中之內勁即天地之理也，又人之性也，亦道家之金丹也。勁也、理也、性也、金丹也，形名雖異，其理則一。其勁能與諸家道理合一，亦可以同登聖域，能與天地合其德，與日月合其明，與四時合其序，與鬼神合其吉兇。"

孫祿堂創立的這種以內勁為統禦的武學體系，具有至誠、至虛、至空的感而遂通之能，其效能不生不滅、無時不然，遠超那些意念假借之功。考中國武術史，這是前所未有的武學認知和成就，其在技擊效能上，要高于萇乃周在"中氣論"裡所主張的用意禦氣的武學體系，因此，在拳學體用的理論與成就上《形意拳學》是中華武學發展的一個新高度的里程碑，直至今日仍是中國武學體用的核心和至高成就。

二、研習孫祿堂的形意拳如何入手

孫祿堂的《形意拳學》立意于虛無一氣亦稱中和之氣的體用，其法則是極還虛之道，其要義乃先後天相合，其作用乃無為而成。

然而孫祿堂的《形意拳學》讓一般練習者在學拳時常常感到難以找到具體用功的抓手，所以，曾有人批評孫祿堂的《形意拳學》空洞玄虛。殊不知，極還虛之道正是掌握其拳學的精微絕妙處，而且《形意拳學》中實實在在的抓手也有，只是一些人因為茫然不解其大旨，造成視而不見而已。

這個抓手是什麼呢？

就是象！

《周易·系辭上》："書不盡言，言不盡意。"指出"聖人立象以盡意。"

于是對《周易》深有研究的孫祿堂在《形意拳學》中就采取了立象的方法以達其意。

在這里不得不說到文化背景的問題。

闡述一門武學之意，不要說在當時，即使是在現在也是極難盡達其意的。我本人也好，張烈師兄也好，都是受過理工科大學教育的，而且張烈師兄是擁有國家專利的電機工程師，我是國家現行兩部工程技術規範的主編和6項國家技術專利的第一發明人，但在寫有關武術技理時我們常有詞不達意或掛一漏萬之感。張烈師兄對我說，本來以為寫三體式，幾百字就能寫清楚，後來發現寫了一萬多字，也寫不完全。我本人更是如此，始終不敢寫拳術教學類的書，因為說實話，在我看拳術的教學是無法寫的，寫必掛一漏萬，難達其意。現在尚且如此，更況100年前。尤其還有當時文化背景的制約。

孫祿堂武學的法則是以中和為原則的極還虛之道，完備內勁，由後天返先天，其修為過程是有無並立又有無不立，其旨無中生有，又有中存無。當時生理學對人體機能的認知還沒有觸及到這一步。直到孫祿堂的《形意拳學》出版以後17年，美國生理學家坎農出版了《軀體的智慧》，才從生理學實驗的角度提出內穩態，由此生理科學才開始觸及到人體中內勁的一些性狀。所以說，在100年前的文化、科學背景下領會孫祿堂的《形意拳學》確實不容易。于是"立象以盡意"是當時唯一可行也是最有效的方法。

在這方面《形意拳學》開創了中國武學著作一個先河，就是孫祿堂把自己的拳照放在書中以立每式之象而盡其意。所以，學習形意拳要反復觀摩孫祿堂在書中的拳照，由拳照中揣摩其意。這是習者在體會形意拳時可以實實在在的用功抓手。

孫祿堂在《形意拳學》中將培育虛無一氣與發生最佳的技擊效能的結構基礎融合一體，通過返先天的過程化為內勁，並通過立象以盡其意表達其理。由此標志著拳與道合已不僅是一種感悟、一種思想，而是有具體法則可依的實學，即以極還虛之道為總則的體式、規矩、法度，由此建構的形意拳具有"內外合一、至大至剛"這種"誠一"、"直中"之功用⑥。

此後，中華武學的研修進入到一個新的境界，一些有識者逐漸開始關註虛無的功用，一些門派出于宣揚自家的目的，仿此學說的理論逐漸出籠，有的是以所謂"老譜"的面目，有的則改頭換面示以所謂現代拳學，然而由于這些拳論不能準確地理解孫祿堂的拳理，因此終不能抵拳學真意。

筆者曾翻閱這些"老譜"，有的自稱出自清代，然而究其各家"老譜"公開出籠的時間皆在《形意拳學》公開出版之後。由此可見《形意拳學》在中華武學發展史上是一個劃時代的標志，促使中華

武學發生了質的蛻變。

三、孫祿堂武學的歷史地位和作用

為了進一步說明《形意拳學》在中國武術發展史上的地位和作用，需要簡要回顧一下中華武學發展歷程的三個重要階段。

第一個階段以俞大猷、唐順之、戚繼光、程宗猷和吳殳為代表，其主要成就有三：一是對器械運用的研究達到一個高峰，尤以槍、棍為最。二是武學思想的初步形成。三是對不同勁力與技法的運用條件有了初步認識。

為什麼第一階段要從這一時期算起，因為在此之前，系統的武術文論沒有流傳下來，因此對其學術達到的水平難以評估。自明朝中期，武術文論逐漸丰富，對這一時期武術水平的總體評價有據可依。這一時期，俞大猷對棍法的研究與總結，唐順之對技擊中勢法的論述，戚繼光對武學思想及對諸多拳術的匯總，程宗猷對四種兵器運用的匯總以及吳殳對槍法的系統論述，基本涵蓋了這一時期武藝的特征和取得的成就。平心而論，這一時期對武學的認識，還集中在招法、勢法的層面，對勁力的認識尚顯粗淺，因此還處于中華武藝復興的起步期。

第二個階段以姬龍峰、張孔昭、曹煥斗、萇乃周為代表，其主要成就有三：一是對勁力的研究逐漸深化，開始出現形成整勁的六合要則以及對這種整勁運用的認識及相應技法。二是對徒手技擊技法的研究更加全面、深入。三是開始認識到中氣在技擊中的作用。

第三個階段是以董海川、李能然等人為發端，由郭云深、李存義等人發展，最終由孫祿堂集之大成並通過他所創立的武與道合的武學體系為標誌，其主要成就有三：其一是武與道合的武學思想與體系的形成。主要成就是：以內勁為核心的體用體系的形成，對技擊技能、技法最優化的共同基礎的發現與建立。其二是對武學修身作用認識的深化。其三是對中國武學哲理的奠基。

這其中，孫祿堂的《形意拳學》、《八卦拳學》、《太極拳學》、《拳意述真》、《八卦劍學》是這一時期——武學發展到其巔峰時期的最重要的代表作。

最後要提示的是，理解《形意拳學》還必須具備一定的傳統文化的素養和感悟力。這種素養不僅需要文字訓詁方面的造詣，還要具有理解文字背後意象的能力。

孫祿堂在《形意拳學》中借用儒釋道醫四家經典學說來闡發拳理，如果研習者只是從儒釋道醫四家經典的表層文義來理解其拳理，則必流于淺表，不能深入其義。因此，要求研習者必須對儒釋道醫四家經典能夠了解其意蘊，既能入得其內，又能出得其外，真正理解其文字背後的意象。所以，對研習者的文化素養和悟性都有一定的要求。

如孫祿堂在《形意拳學》"總綱形意無極學"中寫道：

"無極者，當人未練之先，無思無意，無形無象，無我無他，胸中混混沌沌，一氣渾淪，無所向意者也。世人不知有逆運之理，但斤斤于天地自然順行之道，氣拘物蔽，昏昧不明，以致體質虛弱，陽極必陰，陰極必死。于此攝生之術，概乎未有譜也。惟聖人獨能參透逆運之術，攬陰陽、奪造化、轉乾坤、扭氣機，于後天中返先天，復初歸元，保合太和，總不外乎後天五行拳八卦拳之理，一氣伸縮之道。所謂無極而能生一氣者是也。"

就上面這段話，以筆者的文學知識，是不敢強做註釋的，因為這裡所涉及的不僅僅是文字理解的

問題，而且還包括對中國古典宇宙觀的認識及體驗。

其要核是：一氣是什麼？一氣是怎麼來的？如何體驗到一氣？

這不是從文字到文字就可以做出回答的。在孫祿堂上述這段文字中，融合了老子的思想、易經的思想和道家修煉的體驗。一般讀者將其融會貫通、悟透其義並不容易。

筆者理解這段話，所謂逆運之術就是形意拳、八卦拳技理、規矩、要則，對于無極式而言，就是混沌與臨界之意。

于是引導研習者通過無極式的象並結合文中引用的道理，進入到無極狀態，至于在這個狀態中會產生什麼，不要用心思去管，而是由其自然生發。但千萬不要理解為這是什麼自發功，這跟氣功中自發功不沾邊。而是身心良能的開啟。

所以諸如內外合一之周身整勁、渾圓一氣之意等，皆從無極式就開始築基了，這個基礎就是讓整個身心進入到一個無內無外、無思無相的虛無狀態中，產生"復初歸元"之功，"所謂無極而能生一氣者是也。"

接著孫祿堂在"形意虛無含一氣學"中寫到：

"虛無者，〇是也。含一氣者⊙是也。虛無生一氣者，是逆運先天真一之氣也。但此氣不是死的，而是活的，其中有一點生機藏焉。此機名曰先天真一之氣，為人性命之根，造化之源，生死之本，形意拳之基礎也。將動而未動之時，心內空空洞洞，一氣渾然，形跡未露，其理已具，故其形象太極一氣也。"

在這段話中孫祿堂參考了《周易闡真》中"先天橫圖"中的理論，但並非照搬其說，而是做了重要修正，引入⊙，將代表虛無的〇與代表虛無一氣的⊙這兩者做了區分，說明真正進入虛無狀態是以生一氣為標準，其中虛無即逆運之術。而在《周易闡真》中沒做這種區分，以〇代表虛無一氣，認為虛無即一氣，一氣即虛無，忽略了非常關鍵的對方法與結果的區分。逆運即虛無是方法，目的是要進入到空而不空的先天真一之氣（中和之氣）⊙的狀態。因此，劉一明的理論容易使人誤把頑空也當成虛無。

所以要理解這段話的意思，不是找到這段話的出處就能理解的。還必須對其出處的背景及原義能有所了解，才能深入理解這段話的真意。

再舉一例，孫祿堂在"形意三體學"中寫到：

"三體者，天地人三才之象也，在拳中為頭手足是也。三體又各分三節：腰為根節（在外為腰，在內為丹田），脊背為中節（在外為脊背，在內為心），頭為梢節（在外為頭，在內為泥丸）。肩為根節，肘為中節，手為梢節。胯為根節，膝為中節，足為梢節。三節之中各有三節也。此理乃合洛書之九數，丹書云：道自虛無生一氣，便從一氣產陰陽，陰陽再合成三體，三體重生萬物張。此之謂也。所謂虛無一氣者，乃天地之根，陰陽之宗，萬物之祖，即金丹是也。亦即形意拳中之內勁也。世人不知形意拳中內勁為何物，皆于一身有形有象處猜想，或以為心中努力，或以為腹內運氣，如此等類，不可枚舉，皆是拋誇弄瓦，以假混真。故練拳者如牛毛，成道者如麟角，學者不可不深察也。以後演習操練，萬法皆出三體式，此式乃入道之門。形意拳中之總機關也。"

孫祿堂在這段文字中將河書洛圖、周易、《悟真篇》以及《周易闡真》的理論融合為一，形成其

拳理，以此論述三體式的意義。

所以，如果文化素養不足，就很難理解這段論述的真正含義。

比如，為什麼要用金丹來比喻虛無一氣呢？

《周易闡真》"金丹圖"中說"所謂虛無一氣者，乃天地之根，陰陽之宗，萬物之祖，即金丹是也。世人不知金丹是何物事，皆于一身有形有象處猜量，或以為金石煅煉而成，或以為男女氣血而結，或以為心腎相交而凝，或以為精神相聚而有，或以為在丹田氣海，或以為在黃庭、泥丸，或以為在明堂玉枕，或以為在兩腎中間，如此等類不可枚舉，皆是拋磚弄瓦，認假作真。故學道者如牛毛，成道者如麟角。殊不知金者，堅久不壞之義，丹者，圓明無虧之義。丹即本來先天真一之氣，此氣經火煅煉，歷劫不壞，故謂金丹。"

也就是說由虛無產生的先天真一之氣，是經過鍛煉形成圓明、穩固的狀態，即金丹。所以要用金丹來比喻先天真一之氣。

怎樣鍛煉？逆運。

如何逆運？以極還虛之道為法則的孫氏形意拳。

筆者示範的孫氏三體式

先天真一之氣從無極式開始體認，經三體式、五行、五行連環、五行生克、十二形、雜式捶、安身炮及散手等將先天真一之氣圓明、穩固的程度不斷深化，達到拳無拳、意無意，無意之中是真意，成為體用如一的金丹，即內勁。其要義為中和，其法則為極還虛之道。由此使技擊立于不敗之地，與道相合。故所修拳式越接近極限（臨界）狀態，由此鍛煉的先天真一之氣就越為圓明、穩固。所以站三體式要向極限（臨界）狀態發展。

因篇幅所限，以上僅舉幾個例子，說明《形意拳學》是一部劃時代的武學經典，是一門綜合性的大學問，需要具有深厚的武學修為與境界、傳統文化方面的素養、認知與感悟能力，才有可能逐步領會其要義。理解《形意拳學》絕不能靠浮于文字表義所譯成的所謂白話文就能解讀其意的。

孫祿堂的《形意拳學》雖然已經出版了100年，但該書呈現的境界和技理體系仍然占據著中華武學的至高點，需要有識者共同努力，探索其義，將對中華武學的再次復興意義重大。

註：

①《八卦拳學》陳微明序，1917年4月出版。

②源自宋世榮送給郝湛如《拳意述真》扉頁上的題詞。

③《形意拳學》"總綱．第二節"。

④《萇氏武技書》由徐哲東（1898——1967）整理、厘定，1932年出版。

⑤同上。

⑥"內外合一、至大至剛"、"誠一"、"直中"是孫祿堂提煉的形意拳特性，分別見于《形意拳學》（1915年）、《拳意述真》自序（1924年）、中央國術館《國術周刊》85期"詳論形意、八卦、太極之原理"（1932年）、《八卦拳學》陳微明序（1917年）。

第二篇 第五章 形意行意辯真詮

引言

有關形意拳的研究，歷來不乏各類拳譜、拳著，但真偽混雜，良莠不齊。作為探究形意拳真諦，最重要的一部經典就是1915年孫祿堂撰寫並出版的《形意拳學》，通過對比這部拳著公開出版前後各家武術著作中技理的變化可知，孫祿堂的這部《形意拳學》是中華武學發展史上一個里程碑，從此中華武學進入到一個新的境界。本章對形意拳的研究，就是以這部《形意拳學》為主要參考。

第一節　三層道理、三步功夫、三種練法

有關形意拳的三層道理、三步功夫、三種練法的論述最早見于《拳意述真》，在《拳意述真》中孫祿堂把這一成就列在他的師爺郭雲深的名下。隨著時間的推移，一個奇怪的現象浮出水面，這就是在郭雲深其他各支傳人那里不僅未見這一理論，甚至還有人質疑這個理論。因此筆者推測形意拳三層道理、三步功夫、三種練法的理論來源大約有兩種可能，其一是這個理論其實是由孫祿堂建構的，但是孫祿堂出于敬師之德，將這一理論歸功在郭雲深的名下，這也是孫祿堂一貫的作法。其二是這個理論是由郭雲深建立的，獨傳給孫祿堂。筆者認為後一種的可能性不大，因為即使是郭雲深將此理論獨傳給孫祿堂，那麼在郭雲深教授其他傳人武藝時多少也可以看到一些反映這一理論的實踐特征。很奇怪，在郭雲深的其他傳人那里看到的拳論與此理論相差甚遠。因此，我傾向于形意拳的三層道理、三步功夫、三種練法的理論是由孫祿堂建構的，至少這個武學進階體系最終是由孫祿堂完成建構的，其意義在于把技擊制勝的基礎建立在改造人的精神氣質、生理機質等心身機能上，這不僅極大地提升了技擊制勝能力的基礎，也使武學與修身緊密地結合為一體。

孫祿堂在《拳意述真》"第四章形意拳"中寫道：

一、三層道理：

1、練精化氣。

2、練氣化神。

3、練神還虛，練之以變化人之氣質，復其本然之真也。

二、三步功夫：

1、易骨：練之以築其基，以壯其體，骨體堅如鐵石，而形式氣質，威嚴壯似泰山。

2、易筋：練之已騰其膜，以長其筋，俗語："筋長力大"，其勁縱橫聯絡，生長而無窮也。

3、洗髓：練之以清虛其內，以輕松其體。內中清虛之象神氣運用，圓活無滯，身體動轉，其輕如羽。拳經云：三回九轉是一式，即此意義也。

三、三種練法：

1、明勁：練之總以規矩不可易，身體運轉要和順不可乖戾，手足起落要整齊而不可散亂。拳經云：方者以正其中，即此意也。

2、暗勁：練之神氣要舒展而不可拘。運用圓通活潑而不可滯。拳經云：圓者以應其外，即此意也。

3、化勁：練之周身四肢運轉，起落進退皆不可着力，專以神意運用之，雖是神意運用，惟形式規矩仍如前二者不可改移。雖然周身運轉不着力，亦不能全不着力，總在神意之貫通耳。拳經云：三回九轉是一式，亦即此意義也。

由孫祿堂完成建構的三步功夫、三層道理、三種練法的武學進階體系，實際上是從全面改造、優化身心機能的層面建構技擊能力的基礎。孫祿堂明確且系統的把改造、提升人的精神、生理機能作為提升技擊效能的基礎，並建立了相應的理法體用體系。由此極大地提升了武藝的技擊效能並與養生、修心並行不悖，徹底改變了中國武藝發展的走向，這在武學發展史上是一次質的飛躍。

中國武藝的復興是從招法、勢法開始，至姬際可總結出六合要則，進入到探究勁力形成規律的層面。再到萇乃周把中氣引入武藝修為中，深入到探究如何發揮人體中氣作用的層面。再經郭雲深等人的實踐，發現在不同心法下修為中氣在效能上存在差異，認為刻意去積蓄中氣與在"有若無、實若虛"的狀態下培育中氣這二者在改善身心功能上存在質的差異，後者的修身效能和技擊效能都遠優于前者。終至孫祿堂發現了开启和体用最佳的中氣狀態即中和之氣亦稱先天真一之气的方法，揭示了此氣在技擊中產生最優效能的進階方法和基本原理：三步功夫、三層道理、三種練法和極還虛之道，以及建立了相應的理法要則，使技擊能力上升到一個全新的境界。

因此在孫祿堂的第一代傳人中不乏在人體機能及技擊功夫方面高越逸群、卓然不凡者。對于前人功夫的種種傳說，由于今人無法再現，既難以證實，也難以證偽。所以這里暫且放下，只談談我自己的切身經歷，或許多少可以折射出這一武學體系在鍛煉效果上的些許特點。

1978年到1982年筆者在南京上大學，期間認識了劉子明，當時劉子明已經八十多歲了，有一次談到拳勁，他在屋內信手打出一記劈拳，出手自然而迅猛，勁如霹靂，屋子的窗戶振動有聲，筆者在離他約2米外的地方站著，感到一股強大的威勢撲身而來，不由地倒退兩步，靠在櫃子上。劉子明卻自嘲說："我這個歲數了還只能打出這種勁，孫存周看見了，一定要罵我的。"因他的形意拳是孫存周教的。後來他對筆者講，他打出的這種勁大概算是明勁，是最初級的勁力。

從那時起到現在，四十多年過去了，筆者遊走各地，無論是各派民間武師的示範表演，還是電視上各類頂級的拳擊、散打、自由搏擊和UFC賽事，包括各派拳師的VCD和視頻，再也沒有看見如此自然迅猛、剛整冷爆的勁力。想想那還是一位八十多歲的老人的發力。他自嘲說，他那種發力是最初級的、要挨老師罵的發力。由此可見今人在勁力品質上與前人的巨大差距。

在1993年和1994年那兩年，筆者去深圳工作，筆者的一位師兄支一峰當時也在深圳，那時筆者在蛇口，他在皇崗，當時交通不方便，好在他有摩托車，每一兩個月他會來蛇口與我聊聊拳術。支一峰師兄是支變堂的兒子，他的功夫得自他的父親，另外也曾得到過孫存周和孫劍雲兩位的指導。有一次他對筆者說，最近幾年他摸索到點東西，雖然比他父親的勁還差得遠，但好像多少能沾上點邊了。

筆者對他說："我能不能體會體會？"

他說："怕你受不住，算了。"

因為那時筆者跟孫劍雲老師學拳雖已三年多，但是筆者沒有下什麼功夫，由于好奇心的驅使，筆者堅持請他讓筆者體會一下，筆者對他說："你收著點勁，讓我體會一下這個勁的意思就行。"這樣他同意了。

他讓筆者伸出一只胳膊，半曲著小臂，他如同訪客敲門一樣，很輕巧的用手指在筆者小臂上敲了一下，似未用力，頓時令筆者痛入骨髓，直穿心臟，身體一下癱軟，心悸口幹。他讓筆者不要坐下來不動，要筆者緩步走走，大約過了20分鐘，筆者才緩過勁來。這還是支一峰收著勁、沒有完全放出來的效果。于是知道這種看似輕巧自如的無爆發之勁，其威力之大超乎一般，其打擊效果是一般爆發力所不具備的。

大概兩個月後，筆者與支一峰再次見面，這次筆者請他再讓筆者體會一下這個勁。這次在他出手時，筆者有意回收小臂，意在化解，結果他的手指下意識的追了一下，敲在筆者小臂上，這次因為是他下意識追了一下，其勁直穿心臟，令筆者當即癱軟在地，話都說不出來了。他扶著筆者走了好一會儿，筆者才緩過點勁儿，可以說話了。筆者問他這個勁是怎麼練出來的，支一峰講："按照孫氏拳的規矩按部就班自然的練，功夫到了，你身體內外的東西就開始換了，出來的勁自然就非一般發力可比。"遺憾的是，支一峰後來出車禍去世了，無法進一步請他做具體指點。

自支一峰去世後，直到現在，二十多年過去了，筆者再也沒有遇到能發出這種既輕巧自然又威力深巨之勁的人。以筆者的體會，支一峰這種勁的打擊效果遠在所見到的中外各類格鬥的爆發力之上，運用也更為冷突、輕巧、自然靈便，實戰價值非其他拳勁可比。支一峰講這是因為他身體里外的東西開始換了，出來的勁自然就非同一般。這確實講出孫氏拳也是孫氏形意拳的一大特點。

什麼叫身體內外的東西開始換了？

筆者理解就是骨、筋（包括內膜）、髓、氣、神開始發生變化了。

孫祿堂指出形意拳可以作為各家拳技的共同基礎，其道理之一大概就在于此吧。

這里涉及到什麼是孫祿堂的形意拳，即孫祿堂的形意拳重點要解決技擊能力什麼方面的問題。

孫祿堂形意拳的特性之一，是發現了感而遂通這一能力的形成機制和修為方法，即不斷提升人體的內穩態及其效用範圍。

孫祿堂的形意拳的特性之二，是解決了不斷提升人體精神氣質和機能的問題。由此解決了在技擊時如何把握最佳時機，以及如何不斷突破作用效能極致的能力問題。

孫祿堂形意拳的特性之三，是發現了技擊技法之間相互作用的規律和生生不已的衍生轉化之道，同時還提供了融合百家的基本方法——格物之功，即通過盡人之性、盡物之性，實現能力的不斷提升、變化無窮。

以上孫祿堂形意拳的三大特性顯豁了形與意的高度統一，達到形意如一、內外合一，最終將形意拳提煉為以中和為原理，具有誠一的性質和實中、直中的體用特征的武學。

那麼，作為這樣一門拳學，當從何處入手呢？

孫祿堂通過對形意拳的進一步優化為此搭建了進階之梯。但是很遺憾，由于目前在傳承上出現斷檔，沒有人能再現此拳的威力，因此只有通過孫祿堂所著《形意拳學》一書管窺其端倪。

第二節　形意合一從何處入門

孫祿堂在《形意拳學》中講：

"形者，形象也，意者，心意也。人為萬物之靈，能感通諸事之應，是以心在內，而理周乎物，物在外，而理具于心。意者，心之所發也，是故心意誠于中，而萬物形于外，內外總是一氣之流行也。"

這段話是什麼意思呢？

是講人具有心物之間相應感通的先天能力，通過形意拳的修煉，可以做到心物相應，形意一體，即將人體先天的內穩態機制拓展到人體的技擊作用層面，使後天能力歸復先天，先後天相合，于是形與意皆化為先天真一之氣——內穩態機制運行下的內外相合。此即形意拳名稱之意義。

所謂形意，意即內心圖式，形即形體表達，二者協同如一。形意協同，則內心感覺到了，同時打擊的形態就到了，二者同步，于是神乎其用。此外，與人交手，虛虛實實，布形取勢，于是能意在彼先，意在彼先，自然感應靈敏，恰合其機，此亦是形意合一之妙。

所以，在技擊中形與意實乃一體，既互為其用，又協同一體，二者不可分，因此形意拳這個叫法才是最準確、最深刻的，而不是心意拳或意拳這些叫法，雖是個拳名，但反映出對技擊制勝規律在認識上的差距。

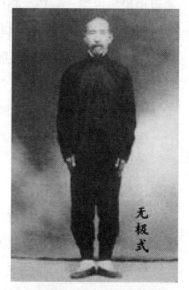

那麼從何處入門體悟其理呢？孫氏無極式。

各個拳派無極式的形式不同，有很多種。哪種最為合理呢？

這就要從心物相應、先後天相合、內外一致、形意合一、以式達理這些原則來判斷。

筆者對比了不同拳派的無極式，發現孫祿堂示範的無極式最為合理。為什麼這麼說呢？

因為練習孫氏無極式，最初目的有二：其一進入太極狀態，即開啟內勁。其二是將五種功能態合為一體：

孫氏無極式是通過在臨界不平衡狀態下的無思無意的混沌狀態開啟中和之氣，由此進入到極空靈的狀態，即太極狀態——內勁。

孫祿堂先生示範的無極式

這個太極狀態包含著五個功能態：

其一是由丹田一點生發的渾圓一氣之意，即由身體的臨界不平衡和心意的混沌合一開啟的極中和、極虛靈的功能態。

其二是各向均勻的機動狀態，使運動變化在任何方向都具有一致性。

其三是松沈輕靈同一，啟動時能最為直接，幾乎無須變化重心。

其四是練出身體的中軸即意軸，由百會到腳後跟，此軸有凌空之勢，全身松散開，掛在此軸上。

其五是心靜如鏡，心神感應確切，內外澄明。

因此，站無極式的效果，一方面取決于由混沌——靜心——心鏡這種內在的演化狀態，另一方面也取決于身體外形架構從臨界不平衡狀態發展為極虛靈的狀態。

那麼孫氏拳無極式如何站？

孫氏拳無極式近似立正姿勢，身體直立，兩腳後跟相並，兩腳尖分開，兩腳夾角為九十度，身體重心坐在兩足跟交界處，使兩腳掌均勻受力，同時兩腿直立，膝關節處微微松開，周身如平地立竿，立于空虛之地。心中空空洞洞，內無所思，外無所視，伸縮往來，沒有節製，進退動止，皆無朕兆。

以上是孫氏無極式的站法。

那麼其他的無極式是如何站呢？

其他的無極式，大約有外形為兩腳分開與肩同寬和兩腳相並這樣兩種。其內意分為有引導意識和無引導意識這樣兩種。中軸都是由百會到會陰，而不是到腳後跟。總之，其他無極式的形態皆與孫氏無極式不同，有的拳派甚至沒有無極式，謂之起式，有的雖名以無極式，但實際卻用意念引導，與無極之理已大相徑庭。

孫氏無極式的這種站法，其超勝之處在于開啟人體在無極的狀態下自動調節身體平衡的效果，這是兩腳分開與肩同寬那種無極式或沒有無極式的修為、直接從起式行拳所不具備的功能。

為了進一步闡述這個問題，需解答兩個問題：

第一無極式的意義和作用是什麼？

第二如何才能充分地體現拳術中無極式的意義和作用？

由此就便于人們判斷各家拳術建立的根基的合理性及優劣。

1、無極式的意義及作用

關于無極式的意義，孫祿堂指出無極式是拳術之"根"。為什麼這麼說呢？因為無極式是引發先天真一之氣即太極一氣——內勁的基礎，同時形成身體動靜之樞——中線即意軸，並通過身體的臨界不平衡態，由虛無之意中引發身體產生自動調節平衡的功能，將內穩態的自主調節功能拓展到身體運動的層面，這就是太極即內勁的起點。所以，無極式是拳術之根。

那麼如何才能充分地體現拳術中無極式的意義和作用？

首先是要進入無極的狀態。

什麼是無極的狀態？

于內是"心中空空洞洞，內無所思，外無所視，伸縮往來，進退動止，皆無朕兆。"

于外是中正清虛。

于是身心處于混沌、篤靜、虛靈狀態。

這是練習無極式要進入的狀態。

所以，一切有為的意念導引，都不是修為無極式的狀態。

但是意念要進入"心中空空洞洞，內無所思，外無所視"這種無極混沌的狀態，對一般人而言確實是有一定困難的，不是誰想做到就能做到的。

當一個人讓自身的外形安靜下來後，其意識並不會隨外形立即空靜下來，種種意識接踵而至，心中仍然是紛亂起伏頻呈。何況站孫氏無極式時，身體外形在開始階段是處于臨界不平衡狀態。所以，通過站無極式進入到無極混沌的狀態需要一個修練的過程。

因此站無極式時，在最開始階段就有一個不斷自我暗示的過程，這個暗示就是"來者不拒，住者不留，去者不追。"

前面反復強調練孫氏無極式是由心意的混沌和身體的臨界不平衡狀態下逐漸進入到極空靈的狀態，而非刻意求空。

當真正進入空靈的那一時刻，暗示不存在了，感覺自己的身體也不存在了，此刻空而不空，那麼什麼是"來者不拒"？就是對于心中（頭腦中）出現的意識幻象，不要強行地去壓制或壓抑，更不可急躁。越去壓制或壓抑，意識就越亂，心中就越躁。所以，任何意識、念頭來了，也就來了，不要阻擋。

那麼什麼是"住者不留"？就是對于盤桓于頭腦中的意識或念頭，不要讓這種意識留在頭腦中，要主動地打斷這種意識。

對于較頑固的意識，要以平靜安詳地心態，不斷地打斷這種意識。

那麼什麼是"去者不追"？就是不要去回憶或追想剛才閃過的某種意識。站無極式時，有時會產生一些非常誘人的一閃而過的靈感，這個靈感可能會對我們解決生活、工作中的某個具體問題很有誘惑力，站無極式時，對這些靈感都要放掉，不要去追想和回憶。

進入真空是求不來的，心越求，心越亂。因此，心要放下。把心放下是貫穿日常生活始終的修養，不僅僅是站無極式時才要求的。站無極式時當然要放下，不站無極式時也要放下。只有把心放下，才能由安入定，由定中入空靈，空靈妙有，所謂空而不空。

無極式及其虛無一氣的狀態是孫氏拳的根，若沒有體悟到虛無一氣，就談不上懂孫氏拳。動作做的再漂亮，難度再大，也只是徒有其表，而失其質。

所以，練習孫氏拳一定要練無極式，要深入無極的狀態，進而進入太極的狀態，開啟先天真一之氣——內勁。形成身體各個方向啟動迅捷、變化靈敏、移動同性、勁力均勻的狀態。由此由丹田一點生成意軸，即運動與勁力之樞。

在無極式中意軸由百會、重心和兩足根交界點的連線組成。

2、孫氏無極式的完備性

孫氏無極式的完備性，一方面取決于進入無極的混沌狀態，另一方面也取決于身體外形姿勢。兩者缺一不可。

關于如何達到無極的混沌狀態的方法前面已述。那麼，作為符合無極狀態的身體最佳姿勢是什麼呢？

首先需要明確的是，這裡的無極狀態作為其功用是針對拳術技擊而言的。因此評價無極式的功用的優劣不僅要符合無極的狀態，而且還要最大程度地合乎技擊的功用，即是否合乎開啟內勁。因此，其衡量標準就是：

第一，是否合乎心意的混沌與身體的臨界不平衡狀態統一一體，產生至虛靈的太極狀態，即內勁。

第二，形意的統一，變化的靈捷，運動各項同性和全身勁意的均勻性是否充分。

以上二點是衡量一個無極式是否優越、是否完備的標準。

孫氏三拳的無極式是無極式的最佳結構，其根據也在于此。

練習孫氏無極式的各項要求，就是心意的混沌與身體的臨界不平衡統一一體的狀態，由此進入至

虛靈至中和的狀態，即太極——內勁的狀態。其中兩腳跟相接、兩腳成九十度、重心坐在足跟處的狀態，最大程度地滿足了形意的統一，變化的靈捷，運動的各項同性以及勁力的均勻等這些條件。下面說明之：

關于第一點，孫氏無極式是否合乎心意的混沌與身體的臨界不平衡狀態統一一體，產生至虛靈的太極狀態——內勁。

孫祿堂在其《八卦拳學》第6章中對無極式的狀態、練法、規矩、心法都作了詳細論述：

"起點面正，身子直立，兩手下垂，兩足為九十度之形式，如圖是也。兩足尖亦不往里扣，兩足後根亦不往外扭。兩足如立在空虛之地，動靜不能自知也。靜為無極體，動為無極用。若言其靜，則胸中空空洞洞，意向思想一無所有，兩目將神定住，內無所觀，外無所視也。若言其動，則惟順其天然之性旋轉不已，並無伸縮往來節制之意思也。然胸中雖空空洞洞，無意向思想之理，但腹內確有至虛至無之根，而能生出無極之氣也。其氣似霧，氤氤氳氳黑白不辨，形如湍水，混混沌沌，清濁不分。惟此拳之形式未定，故名謂之無極形式也。此理雖微，但能心思會悟，身體力行到極處，自能知其所以然也。"（見孫祿堂《八卦拳學》）

孫祿堂這段話將孫氏無極式的狀態、練法、規矩、心法都包括了。明確顯豁了孫氏無極式的練法就是針對心意的混沌與身體的臨界不平衡狀態統一一體，產生太極——至虛靈至中和——內勁這個狀態的。

關于第二點，孫氏無極式在形意的統一，變化的靈捷，運動各項同性和全身勁意的均勻性方面是否充分。

首先，身體的重力線位置一定要使身體的左右對稱分布，否則，就不能滿足各向同性的要求。身體的重力線位置要使身體左右對稱分布，只有三種形態：

第一種，兩腳跟相並、兩腳成九十度、重心坐在足跟處。

第二種，兩腳分立，重心坐在兩腳連線的中點上。

第三種，兩腳並攏，重心坐在兩腳連線的中點上。

兩腳分立的缺點是移動時需要先調整重心，形意不能充分的統一，步法也不夠靈捷。因為，重心落在兩腳連線的中點上，在邁步前需要先調整身體重心。兩腳相離的越遠，調整的過程就越長，所花的時間就越多。意到步到，形意協同，需要重心調整過程越短越快越好，其最小值就是兩腳跟相接，重心在兩腳跟相接處，此處也是身體平衡的臨界點，即平地立竿。

那麼為什麼兩腳並攏這個姿勢也不是無極式的最佳姿勢呢？

第一，兩腳並攏後兩腳跟並不能相接，兩腳跟的距離大於兩腳跟相接，身體重心沒有處在一個非平衡臨界點上。

第二，身體潛在的各個運動方向上移動均勻性差，此外身上勁力在周身各向上也難以做到平均。無法體會到渾圓一氣的狀態。

而兩腳跟相接、兩腳軸線成九十度、重心坐在足跟處的這種姿勢，使上述兩種無極式姿勢（即第二種和第三種無極式）的缺點降低到其最小值。因為兩腳跟相接，移動時調整重心的距離最短，功到極處無需調整，距離為零，形與意統一程度最高，形隨意動得最快。又因為兩腳分開成九十度，也就

是任何一只腳與自己的正向與橫向都是四十五度，所以，無論是前進、後退，還是左右移動，或是轉動，各向運動同性最好，消除了弱平衡的方向，因此在縱橫兩個方向上移動都能相對均衡、自如。

所以孫氏無極式是無極式的最佳結構。

那麼有人可能要問：為什麼站孫氏無極式時重心要坐在足跟處而不是坐在腳心或前腳掌處呢？

第一，為了形成臨界非平衡態，這是引發身體自動調節能力——內勁的條件。

站無極式時，如果身體沒有處在臨界非平衡狀態下的混沌狀態，就不可能進入至虛靈至中和的太極狀態——即無法開啟內勁。

第二，為了形與意的統一即變化、移動的靈捷。

身體重心落在兩腳跟相接處時，調整的距離與時間最短。比如，若身體重心落在兩腳腳心連線的中點或兩腳前腳掌連線的中點時，身體在移動或轉動時則需要先將重心移到兩足中的某一足上，然後才能移動或轉動。顯然這就不如重心落在兩足跟相交處更為靈捷、合理。

一個無極式看似簡簡單單地一個立正的姿勢，卻來不得半點含糊。因為只有當其最佳的外形結構與虛靈的神意狀態兩者合一，才能形成拳中空而不空的起點，才能使空而不空中的那個空發揮出最佳的、極致的不空的功用，此即極還虛之道之一例。倘若無極式的外形結構有瑕疵，由無極式中的那個無或者空所發揮出來的功用就不是最佳的功用。

因此，練習孫氏拳，對于無極式的練習不可草草而過。而是要下一定的功夫去練習。即使有了一定的基礎，每次在演習走架時，也要從無極式開始，認真體味其中的空而不空之義。

孫氏三拳的無極式是統一的，這是三拳合一之根。

此外，站孫氏無極式一般要經歷三層境界，才算登堂入室。即松沈——輕靈——空明。

其實無論站無極式、三體式，還是行拳走架，乃至技擊實戰都要經歷這三層境界，孫氏拳只有在技擊時達到空明的境界，才算進入門徑。

然而要達到每一層境界，存在很多誤識，需要不斷辨認。所以有三年內不可一日無師之說。練習無極式一般常犯的錯誤有三，所謂三忌：一是意念假借，二是昏昏欲睡，三是身體鼓弄。

既然是無極式，就要進入無思無意的混沌狀態。進入無思無意的混沌狀態為的是使身體產生在無思無意這種狀態下的先天功能，這個先天功能在生理學上叫做內穩態。在武藝中，這種功能就是無意之中產生的真意，由這個真意產生的作用，就是內勁。所以，任何意念假借都將使練習者遠離這個目標。

無極式從混沌入手，目的是使練習者不要專意于某種意念，但決不是昏昏欲睡，而是將目光定住，外無所視，內無所觀。在這個混沌狀態下逐漸進入空明之境。一旦進入，全體透空，內外澄明。用于技擊時，是由無極式開啟的太極狀態——即至中和、至虛靈的狀態產生作用，由此形成的感知能力讓你能夠敏銳地感知對手的內意，產生預知之能，知彼意，于是能意在彼先。因此，昏昏欲睡地站無極式是錯誤練法。

站無極式時，身體自發地會產生微調，這種微動是無意的，不是通過大腦指使的，是由身體自動產生的，不是有意讓身體鼓弄，而是純任自然。

因此，站無極式要知道有此三忌。

前面講了無極式要經歷三層境界：松沈──輕靈──空明，以下根據支一峰的講述，作一簡略介紹：

站無極式最初的效果是頂吊松沈，頭頂百會如有一線向上凌空吊起，整個身體如同衣服一樣自然垂掛在此線上即身體的意軸上。

松沈的境界，不僅僅是自我感覺，更是要對別人產生效果，自己不加一絲力，但別人卻很難擡起你的胳膊，覺得非常沈，好象你的胳膊內灌有水銀一般。

站無極式有個從上提下沈到上下一致、頂天立地，全身猶如透空的過程，到了上下透空的階段就是進入到輕靈的境界。同樣這個輕靈的境界也不僅是自我感覺，更有實際的效果，基本的效果就是舉步輕靈，身體移動變化迅疾自如，身動而不自知，身法、步法的變化感而遂通。若有一定的慧根，則能更進一步引發輕功，無須跳躍，身體能夠飄離地面。

再進一層，就進入到空明境界，進入這個境界，前知（預知）能力大大提升，對體內身外的情況及將要發生的情況都感應得清晰確切。如同通過透明玻璃看玻璃內外之事一般。所謂至誠之道可以前知之意。故有感而遂通之效。

練習無極式，是從混沌開始，逐漸到空明的境界才能算入門。

練習無極式要貫穿修習拳術的始終，在這方面與練習三體式是一樣的。

那麼站無極式站多久為合格呢？

站無極式不是以時間論功夫，而是以產生至虛靈至中和的太極一氣狀態為合格。由此開啟中和之氣──內勁。由無極式開啟丹田之氣──太極狀態，由此太極一氣拓展貫通為一線──意軸──即頭、重心、足跟，再由此意軸通過孫氏三體式拓展為天地人三元一體，再由此三元一體拓展為孫氏形意、八卦、太極三拳，最後由此三拳構成提純、融合百家之藝與道同符、博綜貫一、立於不敗之地的完備的武學體系。

因此，孫祿堂在其武學著作中反復強調無極式是其武藝之根。由此無極式開啟了進入內勁之門，進而通過孫氏三拳從神氣、質地、運動及動力機能等層面對人體身心進行了質的改造與提升。所以將武藝建立在孫氏無極式這個極為簡約、精深又極為高效的式子上，是迄今為止中國武學最精妙的發明之一。

無極式以養神、開啟先天真一之氣、形成身體意軸為主旨，由混沌中見空明，但對於改造筋骨、形成最佳勁力結構並非其主要功效，這步功夫的建立，就需要由孫氏三體式來完成。孫氏三體式是將無極式開啟的先天真一之氣──太極一氣──內勁的作用進一步拓展，拓展到改良筋骨、形成最佳勁力結構的層面，成為所有技擊技能產生最優效能的基礎。正如孫祿堂所云："萬法皆出三體式。"

那麼孫氏三體式是個什麼狀態呢？

第三節　奇妙的三體式

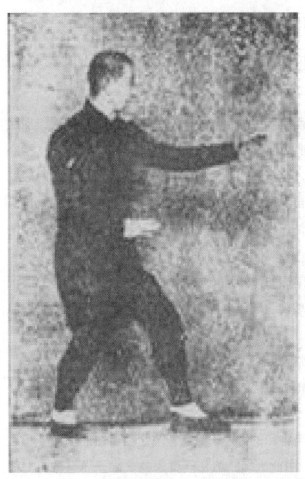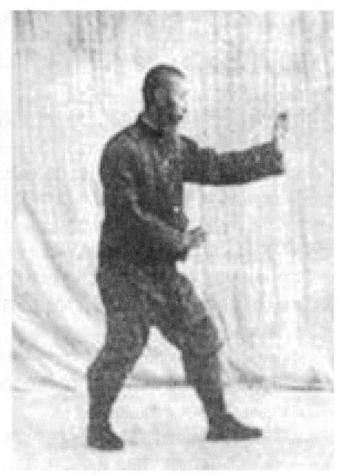

右圖是孫祿堂先生示範的側面前傾三體式，左圖是孫祿堂示範的側面直立非極限三體式。

前面講了通過對孫氏無極式的修為，使人進入到太極的狀態，接下來就是使太極的狀態成為勁力的基礎，這個工作就要由三體式來築基。

三體式有很多種形式，從外在形態上看，似乎形態都差不多，但是鍛煉效果則是大相徑庭，所謂差之毫厘，失之千里。

三體式不僅有單重和雙重之別，還有周身勁意之別，有的是前後互撐勁，有的撐膝半跪，強調前竄之勁，有的著重左右掙裹之勁等，這些三體式都不能產生周身全體的感而遂通的勁意效果。而孫氏三體式練就的是周身渾圓一氣之意與六合整勁之勢的合一，此意其大無外，其小無內，渾圓一體，所生之勁有無相生、圓直互寓、揉直為曲，故能產生周身全體的感而遂通的勁意效果。

關于站三體式的功效，歷史上有個著名的典故，就是"入門先站三年樁"。這個故事是講齊公博的。

齊公博開始練拳時，悟性比別人差，動作總做不到位。于是他的老師孫祿堂就讓他不練別的，只練習三體式，每天練幾個小時，左右腿互換反復練習，這樣一站就是三年。這時齊公博站到內氣鼓蕩、衣襟抖擻、神光外發的程度。于是齊公博悟性大開，對于各種拳式之意很快就能掌握，不久武藝達到高深的境界，周身如有電流，與其他門派的人交手，一觸就能將對方打出，使對方失去戰鬥力，被當時武林同道譽為"活電瓶"。

據說當年姜容樵曾在其文章中對楊氏太極拳極為推崇。一次在上海某拳社，楊氏太極拳某名家與人推手，屢屢得手，興致頗高。姜容樵在一旁贊嘆不已。時靳雲亭邀請齊公博前來參觀，靳雲亭數次鼓動齊公博上去一試，皆遭齊公博婉拒。這位楊氏太極拳名家看到這一幕，又見齊公博瘦小枯幹，便主動招呼齊公博上來，此時齊公博已經沒有退路，只好上場一試。

齊公博上場與某一搭手，只見齊公博兩手緩緩一送，某即跟蹌後退，再試亦然。某當即臉色就有點不好看，說："你的功力不小，勁真大。"言外之意，齊公博靠本力贏人不算真本事。齊公博答道："我要用勁就不是這個了。"于是兩人再次搭手，這次未見齊公博有絲毫動作，搭手瞬間，某一個跟頭摔了出去，未能起身，經人扶起後，臉色灰白。齊公博說："這是我的勁。"在一旁觀看的黃柏年拍拍姜容樵的肩膀說："還是咱們形意拳厲害，不過這個勁一般人練不出來。"

後來齊公博隨師回京，尚雲祥聞訊後，特來驗證齊公博的功夫，謂之："真是活電瓶，簡直碰不得。"

再如，有一次齊公博蹲在場院里吃飯，有人悄悄至齊公博的背後，突然從後面欲摟抱齊公博，欲將其弄倒，結果手去人空，那人自己仰面倒地，此時齊公博已站在一丈開外，回頭看著那人，繼續吃飯。由此可見，齊公博的功夫達到了于不聞不見中感而遂通的程度。

齊公博武藝傳神，雖生得瘦小枯幹，但其拳，靜如泰山，動如鬼魅，勢如浪卷，勁如霹靂。當年作為李景林隨從兼文書的劉子明對齊公博有這樣一段記載頗為傳神：

"齊公博河北完縣人，拜孫祿堂先生為師，得形意、太極、八卦三家之傳，嗜武寡言，瘦小木訥，雅若宿儒，惟其拳有東橫泰岱、潮湧錢塘之勢，而其勁有凌霄霹靂、搖動天地之威，詣甚深。民十九，公博至江南，與孫存周、孫振岱、孫振川等二三朋輩相互砥礪，各地通家凡觀其藝者，多駭然斂手。偶有試之者，公博舉手間，觸彼皆靡。"

這是齊公博中年時的武藝風采，據孫劍雲講，此後齊公博更臻無聲無臭而制人之境。當年武林中一些前來想摸齊公博底的人，一看到齊公博的功夫，無不驚服，便打消了比試之心。所謂不戰而屈人之兵。

齊公博認為是孫祿堂讓他在拳術上經歷三步功夫，邁上三大臺階。第一次是孫祿堂在家鄉時期，花了數年時間親手教授他三體式及形意拳和八卦拳。第二次是他跟隨孫祿堂去山西，每日聽孫祿堂給別人講拳，他自己則下場子里交流、實驗，獲益甚多。第三次是隨孫祿堂南下講學，經常得到孫祿堂親自指導，加上與各派拳師交流。終入化勁神明之境。

除此之外，楊世垣說：齊公博有慧根，有至誠之心。在這點上，非他人可及。

但追其最初開悟，則是孫氏三體式的功勞。

那麼孫氏三體式如何練呢？

孫氏拳有兩種練法，一種是由虛無而始，起手就從拳中各式的極致規矩里練起，在這種極致規矩中求虛無。另一種也是由虛無而始，無中生有，循序漸進，而漸臻極致之則，始終不離虛無。前者適合于有一定功夫基礎或身體素質超強者，後者適合于功夫基礎或身體素質相對薄弱者。對于一般常人，兩種練法交互進行，可以給人以啟發。

練習三體式也是如此。

第一種方法是，按照極限狀態也稱臨界狀態的規矩要求站三體式，在這個狀態下返虛無。

第二種方法是，先在身體舒適的狀態下進入虛無，逐漸加大難度，拓展虛無狀態的空間，逐步接近極限狀態（臨界狀態）。

孫氏拳最終三體式即極限（臨界）三體式是一套規矩、一種形態，而不是多個，但過渡的形態和規矩則有很多種。不知上述之理者，便會誤以為孫氏拳有多種不同的三體式。

于是有人可能要問，哪種方法更好呢？

答案是如果在35歲以前開始練拳，則兩種方法都要了解，交互練習，才更有利于步入正軌。如果在35歲以後才開始練拳，以前沒有從事高強度體育運動的基礎，則一般說來，根據自身的身體素質而定，從第二種方法的某個階段入手，總以能做到神氣虛無、松順自然為度。

從這個意義上講，孫氏三體式是個修為系列，大致分為六步：

最初級：正面前傾三體式。

初級：側面前傾三體式。

準中級：正面直立三體式。

中級：側面直立非極限三體式。

準高級：準臨界側面直立（準極限）三體式。

高級：臨界側面直立（極限）三體式。

因此按照過渡的方法站三體式，則是一個逐漸深入的過程。由何式入手站，取決于練習者的素質基礎。

站三體式關鍵有兩條參考線：一條線是後足跟內側的切線並與後足軸線成45度，同時與前手的方向平行，簡稱為A線。另一條線由身體重心隨重力線到地面的延長線，簡稱為Y線。由這兩條線確定站不同三體式時身體重心的位置。

正面前傾三體式，前腳順直，前腳第三個腳趾踩在A線上。同時Y線落在後足踝骨內側前一拳的位置。肩胯朝向正前方。

練習時的要點：

1、前手大魚際與後足跟相通。

2、邁步大小以不牽動身體重心為準，邁步後，身體重心前移一拳左右，前膝頂勁與命門互撐。

3、兩肩向外松開之意與兩手內合之意對應。

4、兩手前後有撕棉之意。

5、兩膝含內扣之意，不露內扣之形，兩膝與兩足同向。

6、兩足跟含著向里扭勁之意，不露形。

該式雖然六合之勢充分，但在六合之勢與渾圓一氣之意合一上，尚不充分。

側面前傾三體式，前腳順直，第三個腳趾踩在A線上。同時Y線落在後足踝骨內側前一拳的位置。肩胯四平，形成平面的法線與正前方成45度。

練習時的要點：

在正面前傾三體式體會要點的基礎上，重點體會開肩、開胯、開胸、闊背以及身法的斜中寓正，

即看斜是正，看正是斜，身法勁意的變化暗含其中。

何謂開胸？即胸前有一虛圓。

該式不僅在六合之勢上與正面前傾三體式一樣充分，而且在渾圓一氣之意與六合之勢的融合上，比正面前傾三體式充分。

正面直立三體式，前腳順直，前腳第三個腳趾踩在A線上。同時Y線落在後足踝骨內側位置。肩胯朝向正前方。

練習時的要點：

1、前手大魚際與後足跟相通。

2、邁步大小以不牽動身體重心為準，邁步後身體重心在原位不變，前膝頂勁與命門互撐。

3、兩肩向外松開之意與兩手內合之意對應。

4、兩手前後有撕棉之意。

5、兩膝含內扣之意，不露內扣之形，兩膝與兩足同向。

6、兩足跟含著向里扭勁之意，不露形。

該式將無極式站出的意軸融入到三體式中，百會、身體重心的連線沿照海穴落在後足踝骨內側。該式開胯的程度比前面的前傾三體式更為充分，對後腿支撐的能力要求更高。

側面直立非極限三體式，前腳順直，第三個腳趾踩在A線上。同時Y線落在後足踝骨內側的位置。肩胯四平，形成平面的法線與正前方成45度。

筆者示範的單重直立非極限三體式

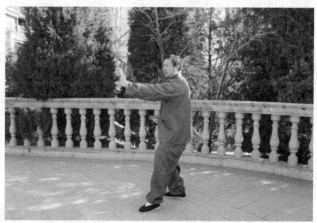

筆者示範的單重直立非極限三體式（側面）

該式難度大于比前面三種三體。該式比前面三種三體式能更充分地體會球勁之意，即能夠相對充分的將渾圓一氣之意與六合整勁之勢融合一體。該式勁路之起落路徑是，起自後足跟，沿後腿外側上升，通過後背至前臂外側如遊龍纏繞盤旋騰然而上至前手手指，同時自前手大魚際，沿前臂內側通過肩窩至胸窩，再至丹田，並繼續沿後腿內側下落，經照海穴落至後足足跟。其勁路，起自後足的太陽膀胱經，落回後足的少陰腎經。乃練三體式時調息階段之關竅。

準臨界（極限）側面直立三體式，前腳順直，前腳第二個腳趾與大腳趾之間的趾縫踩在A線上同時Y線經水泉穴沿後足踝骨的內側落向足跟。肩胯四平，所形成平面的法線與正前方成45度。

該式比側面直立非極限三體式的難度更大，該式的重點同樣是渾圓一氣之意與六合整勁之勢融合

一體，但該式對于松緊共生的要求更高，產生的氣勢更加充實。該式特點是在側面直立非極限三體式的基礎上突出緊中求松、松緊共生的狀態。

臨界（極限）側面直立三體式，前腳順直，前腳大腳趾踩在A線上。同時Y線落在後足踝骨的內側後沿，沿大鐘穴落向足跟。肩胯四平，所形成平面的法線與正前方成45度。同時開肩、開胯、開胸、闊背，最充分的呈現周身渾圓一氣與六合整勁之勢的融合一體。其要義有五：

其勢，六合與渾圓一體。

其意，極致與虛無一體。

其氣，起落與開合一體。

其形，整、散、虛、實一體。

其機，動、靜、圓、研一體。

將上述五者融入先天真一之氣——中和之氣，則為內勁。

在上述五者未融入先天真一之氣前，首先從三體式中逐漸體悟這五個一體。由此入手，逐漸使這五個一體融合為一，化為先天真一之氣，進入內勁狀態。

該式難度極大，身體重心有將要遊離出體外的感覺。若無前四步功夫基礎，一般人根本站不住。該式突出孫氏三體式是從臨界非平衡態進入自主平衡態這一極虛靈的狀態，開啟先天真一之氣——內勁對重心的控制。

支一峰言：若能堅持站此式，則感而遂通之效就由此彰顯。若能站一兩個小時，如齊公博，則能產生身如電人的效果，其勁雄渾、靈妙、深透已非常人所能知，更非常人所能及。

以上介紹了孫氏三體式的功夫次第，展示了孫氏三體式是一個修為系列。

下面將重點介紹正面前傾三體式、側面前傾三體式、正面直立三體式、側面直立非極限三體式這四種過渡三體式的形態特征、技術標準、勁力狀態。而臨界（極限）側面直立三體式因筆者本人造詣不逮，不敢輕言之，就不在此介紹了。

介紹分基本形態、具體規矩和勁意狀態及要點，這樣三個方面來簡述。

1、正面前傾三體式

其形態是兩肩兩胯正對前方。

標準是前手食指、鼻尖、前足大腳趾及前足足跟、後足踝、尾閭穴在同一個垂直于地面的平面上，身體重心落在後足踝骨內側前一拳的位置。同時前手往前推，肩根往回抽。前膝前頂，兩胯根回抽。後手放在肚臍下。前後兩手的掌根下坐，手指張開如抓球狀，掌心內凹，兩手之間有撕棉之意。前後兩肘下垂，兩肩松開，前胸往後背貼，背部肩胛骨自然向兩邊外側松開。

勁力狀態，身體前後勁力充沛飽滿，十字勁，前手之力對應尾椎和後足的踝骨內側，手足之間勁力通達。此式特點是縱向楔入勁明顯，前後勁強勁，但橫向纏繞的整體螺旋勁不明顯。

這是開始站三體式時，讓人體會一下什麼叫正，什麼是十字直橫互寓。但此式不能充分體現孫氏拳的技術特點。

因此只是在剛開始練習時體會一下十字勁。練有一定基礎後，就要轉向側面前傾三體式，而不可長期駐足于此式中。

2、側面前傾三體式

其形態就是1929年再版的《形意拳學》（第四版）暨《孫祿堂武學錄》中的孫祿堂三體式拳照。這時身體軀干的法向與正前方成四十五度，所謂側肩側胯。

身體四肢的動作標準與上略同。所需特別註意處，就是周身勁力要均勻，特別是兩肩根、兩胯根處的外開與內抽比前式更突顯。這是周身用力均勻的關竅。

勁力狀態，該式前後左右勁力均勻飽滿。這時將前手所受的壓力傳遞到後足踝骨內側的難度加大了，必須周身用力均勻，肩根、胯根處同時外開內抽，前肘極力垂住，同時在命門處將脊椎拉直，尾骨對向後足足跟，才能將此力通達傳遞到後足踝骨的內側。于是將周身勁力的均勻與手足之間的勁力的相通統一起來，也就是將正與斜、螺旋與中直、平圓與立圓統一起來。這是孫氏拳的技術特點。所以，當年在國術館民眾班教學時，雖然這個三體式降低了孫氏三體式的難度，但此側面前傾三體式仍能體現孫氏拳圓直一體這個技術特點，因此，采用該三體式作為入門基礎，而不采用正胯三體式為基礎，正胯三體式不能體現孫氏拳圓與直一體這個技術特點。

側面前傾三體式重點體會的就是周身勁力的均勻，圓與直的統一，所謂圓中寓直，揉直為曲。

3、正面直立三體式

各項練法與正面前傾三體式大致相同，唯邁步後身體重心位置不變。故難度加大。該式與前兩式相比，有接近臨界平衡之意。

正面直立三體式的體會重點，其一是將頂（前膝）撐（脊椎命門）之意達到極致。其二是對後腿支撐力的要求加大，體悟緊中求松。

4、側面直立非極限三體式

標準形態就是《形意拳學》前三版中把孫祿堂所示範的三體式姿勢中將前後手型由順掌改為立掌的形態。身體其他各處皆與《形意拳學》前三版中孫祿堂先生所示範的三體式姿勢基本相同。

練習時有五點需要格外註意：一是下蹲，二是開步，三是肩胯、身軀與手臂的狀態，四是呼吸，五是身勁。

下蹲，一定要感覺自己的尾閭穴垂直坐向後足的足跟，坐到坐不下去為止。開始練習時，身體軀干面的法線方向與正前方成45度，要讓自己的後背一側、臀部一側輕輕地、均勻地貼敷在牆上，並沿著自己的重力線往下蹲坐，在下蹲的過程中，後背一側、臀部一側要始終均勻地輕敷在牆上，力度不變，尾閭穴以意落向後足足跟。只有這樣下蹲，才可能找到下蹲的極點。使曲腿下蹲形成自鎖，此時後腿的膝關節內側的彎曲角度一定是135度。

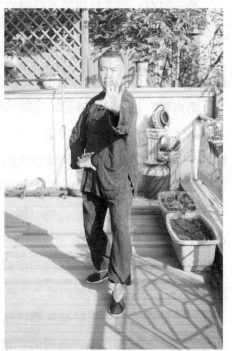

孫氏側面直立非極限三體式正面照

開步，下蹲成太極式後，一式含四象，即雞腿、龍身、熊膀、虎抱頭，此時開步邁腿，在邁腿時，要盡量使自己身體重心的空間位置不發生移動。即依然要保持下蹲時後背、命門、臀部輕輕地、

均勻地貼敷在牆上，力度不變的狀態。做到這一步是極其困難的。但是開始練習時要盡量做到接近這種狀態。如此，才能體會到胸、腹、臀部位松空，而周身其它各處漲滿，在身架結構力的基礎上進一步增長周身內外合一的鼓蕩勁。相對充分的感知六合整勁之勢與渾圓一氣之意的融合一體。

肩胯、身軀與手臂的狀態，站三體式時，肩胯要同時向外松開，肩胯內根要同時回抽，卷抽至丹田，兩肩兩胯內窩要開，身前似含有一巨大的圓柱。前胸左右擴展，向身體內側略呈凹形，前胸有貼向後背之意，頭頂起，腰胯下塌，提肛。前臂之小臂要水平，肘尖指地，肘窩朝天。同時，前手、前膝要極力往前頂並與肩根、胯根回縮形成頂抽之勢，並使身體意軸盡量不要前移。前手食指、鼻尖、前腳的大趾要在同一個垂直面上。所謂要三尖相照。如此周身骨節節節伸開，隨呼吸開合鼓蕩。

呼吸，要均勻、深長，逐漸形成自然。開始練習由調息入手，鼻吸鼻呼，吸氣時，意念由手指尖引領著周身毛孔吸入，同時有皮貼骨之感。呼氣時，體內之氣由後背及手臂毛孔呼出，同時手臂及背部汗毛和肌膚有渾圓漲滿之勢。進而呼吸時感受到內外呼吸之氣的交換。呼吸時，背部及外肩、外胯始終松開，而胸、腹、肩窩、胯窩及臀部則要始終松弛，如此循環，謂之調息。此意由有意漸臻無意，逐漸歸于息無。

身勁，站三體式不可在某一處或某一對力格外用力，而要各處用力盡量均勻。身體的上下、左右、前後，通過三體式結構使身體各處用力均勻。初期練習，先從六對力入手。

第一對力，頭頸的虛灵頂勁與落氣塌腰及命門飽滿、尾閭穴上提為一對。

第二對力，前手前頂與肩根回抽為一對。

第三對力，兩手食指指天與肘尖指地為一對。

第四對力，前腿膝蓋前頂與前腿大腿根（胯窩）回抽為一對。

第五對力，兩手通過肩胛骨前後拉開（如拉弓一般）即兩肩向外橫開與兩手之間里裏外翻之勢相對應為一對。兩手之間里裏外翻之勢是，前小臂里裏，後小臂外翻，後手中指以意指向前手食指。

第六對力，兩足跟外扭、同時兩膝里合（皆是有意無形）與兩胯外開為一對。

以上六對力即要同時出現，又要力度均勻、同步。不可使某一對力格外突出用力。如此，身勁才能均勻，則身體的球勁（無邊界球勁，下同）由此開始生成。

練習孫式三體式，特別要註意的就是開（肩、胯）、縮（肩根、胯根）、垂（肘）、頂（頭、手、膝、舌）、塌（腰）、提（尾閭穴、谷道）和周身球勁之意。以上這幾個要素是冷崩硬彈之勁形成的基礎。

頂頭、豎項、塌腰，肩胯同步縱轉，松身醒氣，展背貼脊，手去足踏，催節對榫，頂抽沈提，裏翻崩斷，打回頭力共同構成發力之關竅。沒有三體式的功夫，上述要領就無法準確做到。

勁力狀態，與側面前傾三體式所不同的是身體重心即重力線單軸落地。側面前傾三體式的意軸是自百會經重心落向地面，兩腿成三角支撐。而此式——側面直立非極限三體式的意軸是自百會經身體重心到後足根踝骨處，再到落向地面，一軸貫通，獨立支撐。此意軸要對應準確，自主平衡、穩靜虛靈。因此要有孫氏無極式的功夫基礎。

側面直立非極限三體式要求周身勁力均勻、圓整、虛靈，六合整勁之勢與渾圓一氣之意融合一體，即直圓合一，同時產生移動靈活自如之效，成為球勁。

當年在國術館民眾班即普及班是半年一期畢業，如果要以側面直立非極限三體式為標準，首先需要站上幾個月的無極式，需站出功夫，形成意軸，才能練習側面直立非極限三體式。因此為了讓學員有時間了解更多的武技，只好降低三體式的難度，因此當年孫祿堂在1929年《形意拳學》第四版中示範的側面前傾三體式是為普及的需要，降低了原來孫氏三體式的難度而設。而在我上一輩那些孫氏拳高手中，一直都是以臨界（極限）直立三體式為歸詣的。

孫氏三體式自然生成鼓蕩勁，該勁不是兩手臂之間的開合，真正鼓蕩勁是外形結構不變，而周身呈現開合鼓蕩之氣勢，乃體內之氣有開合鼓蕩之勢，練有一定成就者，能身體的外形架構不變，而周身產生出高頻的振蕩力。再進一步則能產生電擊力的效果，如支一峰，為筆者親身體驗其勁者。更高明者，則能周身如電、勁若遊針，如齊公博、支燮堂等前輩。此種功夫由微漸著，所謂不動而彰之功。

孫氏三體式站出電擊力後，周身融合，頂天立地，含蓄著無窮、無限的勁勢。冥冥中油然而生：天小我大，惟我獨尊之意。此意並非是有意冥想出來的，而是自然而至，真真切切的。

孫氏三體式，看起來簡單，做起來難，規矩要求精致嚴謹。所以練習孫氏武學，三體式要多站。這里面有無窮的功能、景致和奧妙，但是需要超人的毅力。因為開始站孫氏三體式時，猶如上刑般的難受，開始練習這個階段，其難受的程度不是一般人可以忍受得了的。堅持站三體式最鍛煉意志力。那麼站三體式站到什麼程度算是合格呢？最基本的要求是：自然出拳，疾緩自如，周身伸展，身上不較力，也不格外用力，能使對手擋不住，撥不開，拉不動，打不散。三體式就算初步合格，可以開始練習劈拳了。三體式沒有達到這個標準，練習劈拳的意義就不大。劈拳作為基本功，在某種意義上就是活步的三體式。

最後介紹一下練習孫氏拳為什麼最終要站臨界（極限）三體式？

因為在這個極限（臨界）狀態下，身體處于臨界非平衡狀態，同時身心進入松靜狀態，由此產生極虛靈、極中和的內勁，即將孫氏無極式之意融入到三體式中。

此時，周身陽面的筋脈一同拉緊到極限，而同時身體的陰面即肩窩、胯窩、胸、腹完全松弛，心意虛靈空靜，如此使周身如一彈簧球，外緊內空，身體在高度拉緊的同時含蓄著空靜虛靈之機，隱含著連續自然爆發的感而遂通之能。這是極與虛的高度結合的體式，顯豁的正是極還虛之道。

極還虛之道是貫穿孫氏拳始終的，從無極式、三體式到孫氏三拳中的各式以及整個行拳過程，皆要不失此意。換言之，練習拳術若喪失"極"去追求"虛無"將大大降低技擊能力，同樣，只知求其"極"而不知同時還虛將使拳術的發揮失去靈性，所形成的技擊能力流于下乘，不能與道相合。所以，惟有極還虛才是拳與道合、藝臻最上乘的不二法門。

形意拳源自心意六合拳，但在修為的指導思想和方法上為之一變，更加強調對精神氣質、生理機能的改良、再造，于是產生質的提升，尤其在勁力的品質和效能上達到了一個新的高度，在這些方面比心意六合拳提高了一大步，尤其是孫氏形意拳將此發展到極致。

關于孫氏三體式對身心機能的改善、潛能的開啟、靈性的增長，以筆者對所遇者的考察有如下功效：

骨骼，孫氏三體式可以極大地提升骨密度，促進骨骼更加堅實。比如可以增加肋骨間的密實度，

並使兩肋由馬鞍形變為直拱板形。同時能夠打開由脊椎和肩胯組成的兩個十字，即拉伸脊椎，開肩開胯。

筋絡，孫氏三體式可以極大地提升肌腱的質量以及周身筋脈的彈性性能，使周身筋脈形成三個層次的彈性網。其最初征兆就是：四正八筋，也稱四正八柱。

肌肉，孫氏三體式可以極大地提高其連通性、均勻性和肌肉結構的合理性以及肌肉中血液的納氧量。

血液，孫氏三體式可以有效地降低血脂，提升免疫力和血液的微循環能力。

呼吸，孫氏三體式可以極大地提升人體通過皮膚進行自主呼吸的能力。

神經，孫氏三體式可以極大地提升神經感應能力，促使中樞神經與植物神經的協同作用。

內分泌，孫氏三體式可以極大地提升內分泌系統的效能和平衡能力，如對于男子，可以提高腎上腺、睪丸素、胰島素的分泌量和各類內分泌之間相互平衡的能力。

內膜，孫氏三體式可以極大地地提高體內內膜的厚度和強度。

勁力，孫氏三體式產生的勁圓整通透，觸之有如電擊，具有感而遂通之效，即所謂內勁。

動靜，孫氏三體式是建立在臨界非平衡條件下的樁式，能產生極快、極隱蔽的啟動能力，並構成動靜合一的基礎。

神氣，孫氏三體式以中和為要則，有中存無，無中生有，不運氣也不積氣于腹，純任自然，具有蓄神養氣之作用。

前面講了孫氏形意拳的特點之一，就是對精神氣質和生理機能的全面改良和質的提升，使得勁力的品質和效能獲得質的飛躍。

如支燮堂原本肺癆三期，走三步就要吐一口血，通過站三體式，不僅治愈了肺癆而且身體強健，其身體機能的改良更是一般人難以企及的。1948年周劍南（後去臺灣，是臺灣地區著名武術家）曾去拜訪支燮堂，支燮堂對說他說，自己練拳這十幾年里，只練三體式和劈拳這兩個式子。但是就這兩個式子使支燮堂的內功造詣不同一般。我友楊良驊或跟從或見識過許多著名拳師，他認為，解放後在上海，論內功造詣無人能出支燮堂之右。關于支燮堂內功技擊造詣有如下幾個例子可管窺一斑：

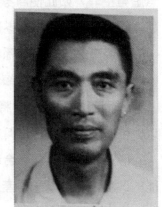

支燮堂先生

例1，據支燮堂的老學生章仲華講，支燮堂讓人隨意打他，他以身體接之，觸之瞬間一個反彈，將那人打出三丈外。上世紀的30年代初，支燮堂與某拳師比武，支燮堂以一記馬形將該拳師打的凌空飛出，撞破對面磚墻，倒于隔壁另一室中。

例2，抗戰前，支燮堂在鄭州鐵路局的楊世垣處與某心意六合拳家交流，雙方一接觸，支燮堂就把某打了出去，某跌落于地，不得其解。隨後支燮堂背著雙手讓某再來試，並告知不還手，某以"刮地風"蹬支燮堂的小腿，結果支燮堂不僅毫發無損，而且紋絲未動，某再次倒地，且傷了自己的腳。某驚駭莫解，支燮堂講這是氣充周身之故。

例3，抗戰勝利後，支燮堂曾先後與當時上海著名的兩位凌空勁專家推手，支燮堂將劈拳勁融入推

手中，分別將二人推的跌跌撞撞，直到提起送出。

例4，上世紀五十年代，支變堂因故與二十余人沖突，這些人中有不少人是練有十大形、查拳、綿拳等功夫的，而且各持扁擔等物，支變堂一人獨鬥眾人，瞬間將二十余人制服，使他們的頭皆歪向一側而不能豎起。後至派出所，支變堂在民警勸說下，紛紛將眾人的頭頸復原。

例5，支一峰回憶說："有一次顧留馨來訪，談到孫家拳的功夫。我父親說：'我的體會是周身全體要有感而遂通的功夫，此外手掌有吸力、手指有透力，足從口出，足尖點在硬木楞上點掉一塊。達到這些，差不多算及格。'隨後我父親做了演示。顧留馨對我父親講：'這樣的功夫，除了您，在上海現在沒有人能做到。'"這是上世紀六十年代的事。

例6，上世紀五十年代支變堂通過孫氏形意拳練出一種奇妙的勁，與人搭手時，支變堂手臂不動，使對手則感到自己體內如有遊針刺入心臟，于是不敢搭手，驚跳而出。周元龍講，他們曾經做過一個實驗，讓十個人（都不是支變堂的學生、弟子）排成一隊，後面人的雙手扶著前面人的雙肩，最前面一人雙手與支變堂雙手相搭，傍邊的人隨便寫一個數字，並不告訴其他人，只讓支變堂一人看到，于是按照這個數字，支變堂能讓隊中站列的第幾人立即驚跳而出。整個過程，支變堂手臂沒有任何動作。問那人為什麼驚跳出來，那人說，感覺忽然有剛針刺入自己體內。周元龍寫不同的號碼先後試了數次，屢試不爽。對于此事，筆者也曾問過支一峰，支一峰說他父親後來不再做這類表演，因為怕傷人。支一峰講："我父親晚年內功日益精進，搭手中沒有任何動作，意到勁至，令所試者虛汗透體癱軟在地，已然跳不出來了。"

例7，上世紀六十年代上海市某推手冠軍找支變堂推手，搭手瞬間，某一個跟頭摔了出去。這位太極拳推手冠軍根本無法化解支變堂的勁，來不及做出反應，就摔了出去。

例8，當代上海某著名拳師找靳云亭的弟子潘家仁試藝，一觸之下如遭電擊，該拳師一下退了出去。後來潘家仁去拜訪支變堂，支變堂坐在椅子上讓潘家仁隨意進擊，支變堂用一個手指一點潘家仁的來拳，這回潘家仁一個跟頭摔了出去。潘家仁被隨同來的人扶起後，不敢再試，對支變堂的功夫拜服不已。

例9，上海某練習綿拳者，練有鐵臂功，喜歡找人磕碰小臂，一般人都承受不了。一日，某在公園里遇見支變堂，于是提出與支變堂碰碰手臂，結果碰了沒有幾下，某就受不了了。支變堂說："我有意收著勁沒用呢，你怎麼就不行了？"

由支變堂的這些事例可證孫氏形意拳三體式具有變化氣質、改造生理的特殊功效。形意拳的出現尤其是發展到孫氏形意拳，使中國武藝的修身與技擊效能進入到一個空前的新高度，其特征就是自然而極致，自然到感而遂通的程度，同時技擊基礎要素的品質無所不至其極。所以說，孫祿堂的形意拳是中國武藝發展史上的一個里程碑。

第四節　五行拳的功用及次序

筆者在以前的文章中曾介紹過支變堂在最初練拳的十幾年里只練三體式和劈拳，劈拳是形意拳五行拳里的第一個拳式，可見其重要。

那麼什麼是形意拳的五行拳？

即劈崩鑽炮橫五種拳式，孫祿堂在《形意拳學》中指出：

"五行單習，是謂格物修身。而後五行拳合一演習，是謂連環，為齊家，有克明德之理。此（指五行炮對練）謂家齊，是五行拳各得其當然理之所用。而又謂明德之至善也。先哲云：為金形，止于劈。為木形，止于崩。為水形，至于鑽。為火形，止于炮。為土形，止于橫。五行各用其所當，于是乃有明德之至善之謂也。故名五行拳生克變化之道也。"

由此可知，練習形意拳中五行拳的意義有三：

一為進入格物修身之學，二為體悟克明德之理，三為獲得明德之至善之效。

此三者皆源自儒家四書之一的《大學》。當年筆者初讀《形意拳學》至此處，心中甚不愉悅，頗感突兀，拳術乃實戰格鬥制勝之道，以儒家修身立德解之，頗感牽強附會。此後經過一段時間的習拳研悟，方略知以此儒家學說寓以拳理自有深意。

孫祿堂在《形意拳學》"凡例"中明確指出："是篇發明此拳之性質，純以養正氣為宗旨"，此宗旨與孟子"善養浩然之氣"之修身學說一脈相承。

因此孫祿堂在《形意拳學》中論拳術之意義時皆與修身之義相對應。進而孫祿堂對於拳中各階段練法的闡述，也是借儒家修身學理來闡述其義理，使練習者明確每個階段體悟的要義。使練習者明確每個階段體悟的重點。

孫祿堂構建的形意拳的特點之一是變化氣質、改造生理，是對身心的精神氣質和生理機能進行全面改良和質的提升，由此使得勁力品質和效能獲得質的飛躍。這本身就是修身的學問，所以孫氏形意拳技擊能力的修為是以修身為基礎。

因此，孫氏形意拳與其他一些拳派不同，不是一上來就針對具體的技擊招法去構建其能力，而是圍繞修身這個人生大本去提升人的身心的整體機能。這是在研修孫祿堂形意拳時需要有所認識的，否則將會捨本求末或不知所云。

那麼什麼是格物修身？

格物修身一詞源自《大學》：

"欲修其身者，先正其心。欲正其心者，先誠其意。欲誠其意者，先致其知。致知在格物。物格而後知至，知至而後意誠，意誠而後心正，心正而後身修，……"

孫祿堂指出："五行單習，是謂格物修身"。

在這裡是指通過五行拳單習開始體悟變化氣質、改造生理，由此得到拳中的道理，達到身悟心知此拳之理的境地。

由五行單習格物致知者：性體、身心機能、其拳之體、其拳之用等諸項之理。

通過五行拳單習，身心致知五行拳各式之理。

如劈拳，其基本原理並非是練如何用掌去劈人，而是要體悟其內外依據：

于內要合於《黃帝內經》的五行理論，通過三體式，體悟太極一氣，並以此氣為根，通過劈拳開通肺氣，肺經乃諸經之首，此經開通後，為此後諸經的開通打下基礎。

于外要體會勁力的起鑽落翻循環之理。因為技擊中所有的勁力不出起鑽落翻之道，此為勁力作用的基本形態。

劈拳所練者乃一氣之起落，此氣由內引外，內動外隨，起落不失六合，練之化為內勁，此為劈拳

之理，並由此產生修身之效。

因此，形意拳打人並不依賴于某一具體招式，看似一個日常自然動作，即有起鑽落翻內外依據，觸之即產生技擊效能。如齊公博、支燮堂他們打人時，即使外形看似不動，然而周身勁力起鑽落翻循環不已，一觸即發，感而遂通，其勁性狀如電，傷人神魂。

所以說，孫氏形意拳把中國武藝的技擊效能提高到一個空前的高度，其特征是極其身心功用而出于自然而然、從容中道。孫祿堂指出拳術之根本就是神氣二者而已。一旦得着神氣這個內在依據，于是進入"得來萬法皆無用"一途。所謂萬法皆無用，實際上是將萬法皆化為神氣之中，自有而歸無，由後天而返先天，故能無中生有，孫祿堂根據自身的技擊經驗指出："身一動作，皆是天道，故能不勉而中，不思而得，從容中道。"

至于劈拳如何練習，孫祿堂在《形意拳學》中已有詳論，此乃真經，需細參之，恕不贅述。

在這裡筆者談幾點個人體會，權當續貂而已。

劈拳中所謂劈物之意所指的是內氣的上下起落，而非指外形動作。而且這個劈拳的動作要源自于土（三體式之相合之體），由土生出，源自太極一氣，呈現為六合之勢與渾圓之意融合一體，也就是由孫氏三體式的狀態中所產生的一氣上下起落運動。

因此，練習劈拳不是練習手部動作如何由上向下劈物，而是體會身體內一氣之起落運動，這種一氣之起落有劈物之意。換言之此式要練就的是周身一氣之劈，周身之意如球如輪如浪之翻滾——"有劈物之意，故于五行之理屬金，其形象斧"，這裡指的是周身之氣而非指手臂的外形動作。作為外部動作的形態，既可以是有起鑽落翻的劈勁，也可以是無起落之形的直挫勁。

劈拳動作，要點有六：

1、前手回拉下落時，用意抽回至丹田，通過肩開、肘橫、後足蹬起等內外十字之意配合來完成，而身體其它各處不動。如果這些沒有，單獨的前手回拉就成頑空或拙力。這點甚是微妙。

2、前手起鑽時，吸氣下沈，沈至丹田，再隨重心落到足底。手往上起時肘向下墜，肩井處有下沈之意，同時後足將身體送出半步，前足落地的同時外擺45度，頭頂百會與前足足跟的連線垂直于地，兩足成90度形式，肩胯同時打開，肩胯根齊抽住勁。脊椎拉直，命門飽滿，頭起頂意。

3、過步時，由單足支撐全身，後足撞至前足踝骨的高度，中軸穩固，不得絲毫搖晃。若沒有三體式基礎是做不到的。同時兩小臂極力向里裹，而兩肩極力向外開，含蓄不見形。

4、邁步時，足尖上提，同時抽胯，不僅蘊含整勁，且蓄以靈動變化。

5、落翻時，由縱胯、轉胯帶動雙手小臂一齊外翻，身體轉動及下落時要肩胯四平，用力均勻，不得歪斜。小臂落翻時吐氣，由脊背、周身毛孔吐出之意，同時意軸頂起，直達百會。

6、勁走脊背，落翻時，周身如裹緊的彈簧突然彈開，胸前要有虛圓，兩個十字同時打開，由肩胯齊開帶動全身六合之勁，產生冷硬崩彈之力。

孫劍雲教授筆者形意拳時說，劈拳就是動步的三體式。也就是三體式左右換步，孫氏三體式乃六合與渾圓一體之球勁，此球乃無邊界之渾然無邊之球，故運轉過程為劈，此轉換由球勁生出並始終不失球勁之意。這是開始練習劈拳時應該著重體會的內容。

開始練習劈拳重在"體悟"，只有"體"具備了，才能研求"妙用"之機、勢、法，因為"妙

用"是以"體"為基礎的，故孫存周強調練習技擊時要遵循"體外無法"的原則。如果周身一氣的起落之意尚未形成，就去研求動作之用，其所用的就不是周身一氣的起落變化，而只是手足的外部動作而已，這就失去了形意拳之大本。這是當今練習形意拳者常犯的錯誤。

另一個需要關註的是動作幅度與勁力表現的關系。

三體式之轉換即為球勁（無邊界之球勁，下同）之轉換其形態如周身一氣之鼓蕩，動作幅度越小越容易找到這個形態，但運用的範圍也就越小，產生的勁力效能也差。見一些人打劈拳，勁力只到肘部，雖然身體有彈簧鼓蕩之意，但是其實用性差。章仲華講，支燮堂要求練習拳術時要先練長勁，周身全體舒展放開，把勁放遠，長勁出來了再練習短勁。練習劈拳先要練習把身體各節充分打開，將周身球勁瞬間充沛到極致，而且要自然形成，在此打開過程中完成一氣之起落，使周身之氣運行有劈物之意，此為劈拳的練法。

支燮堂在劈拳上有很深的造詣，既能一個劈拳將人打出三丈外，不傷其身，又能將人打得原地不動，五臟透爛（戰亂時遇匪，曾獨身力戰五位持槍的劫匪，皆一掌斃之），還可以用抹勁將圍攻自己的二十余人的頭抹歪于一側，控制有度。因此，長勁打得出來，短勁的威力才大，巧勁才能生成。長勁是基礎。

練習長勁要從發力時充分松開兩個十字入手。

那麽什麽是兩個十字呢？

就是由脊椎與肩胯組成的兩個十字。兩個十字同動非常重要，此為整體發力的要竅之一。

那麽什麽是縱跨呢？

就是邁步時兩胯前後瞬間打開。過步時抽提起落，落步時足胯協同、瞬間顛蕩。

劈拳內涵十分丰富，孫存周說："一切用掌的勁力都可由劈拳之意演化而來。一切用拳的勁力都可以從崩拳中演化出來。"

以上所談是針對初練劈拳時需註意的要點。

當劈拳練至純熟後，可以加入單操發力練習，單操時每一個動作都要發力充分，是為輔助劈拳練習的一個變例。

作為劈拳單操的一個變例，以其第一個動作為例，假定這時三體式是左前右後，左拳回落下塌這把勁，不能靠左胳膊的局部力向回拉，而是通過轉胯螺旋抽回左拳。在抽回左拳前，左掌要極力前頂，左肩根要極力回抽，肩胛骨充分打開，同時左膝極力前頂，左胯根極力回抽。這時打回頭勁，體現在轉胯和重心前移這下。

那麽如何轉胯以及重心前移呢？

這就涉及到足胯動作的協同。胯逆時針向左轉45度，兩胯及身體軀干呈現與頭部一致向正前方的方向，同時右足隨右胯轉動45度，轉動的同時，右腳的前腳掌極力含住蹬勁，右足跟欠起，右足尖向正前方。同時身體重心瞬間移至左足踝骨處。這是左拳隨著轉胯和身體重心前移落塌至身體丹田處。所謂打回頭勁也稱打順逆，就是將本來身體的前後伸展之力突然向前足踝骨處下落崩塌。產生身體重心向前，帶動左拳突然向後崩塌的勁力效果。所以，左拳向後這把崩塌勁是由右足的蹬足與身體轉胯相協同的整體力驅動而生的，其勁要打出回頭力的效果，動作要點有三：

1、向後發力前，勁意極力向前頂。向前發力前，勁意極力向後回縮。無論前頂還是回縮，都是以螺旋形式。

2、發力之瞬，若向後發力，則重心前移。若向前發力，則重心後移。

3、或拳或掌，手臂的裏翻形于外，實為周身整體的螺旋運動，其意抽拉崩斷。

能知頂抽沈提、裏翻崩斷之意與回頭、順逆之理，則崩斷力得矣。以上三條要則是講定步發力。若動步，則又有變化。所謂變化分三種情況，一踏中，二撞入、三沾粘。而崩斷力用于動步中踏中之時。所謂踏中，即踏入對手中線的重心。

用時勁力與打法密不可分，二者一體。

那麼什麼是頂抽沈提呢？

頂抽沈提指的是全身內外的狀態，開始練習時，需要針對每個動作、每個拳式，一一找出其相反相成的對應點。

故站三體式時，全身大節一定要均勻充分松開。只有周身大節充分伸展松開，才談得上體會頂抽沈提。做動作時，更是要如此，即使是做束身的動作，同樣要有頂抽沈提的狀態。頂抽沈提是整勁爆發充分的關竅之一，其作用是在預發力或臨界發力時幫助你找到周身整體力的爆發點。這是在練習爆發力初期要特別關註的，以後經過反復練習，這個狀態已能自然隱藏在內心的動作模式中，則在發力前無任何跡象，發力之瞬，其勁如自虛空而出。所以在練習整體爆發力初期，在將發而未發時，周身內外的頂抽沈提之意是需要掌握的。下面舉例簡要說明。

練習爆發力的初期階段，做每一個動作都要找到爆發點。如前面例舉的劈拳的第一個動作，前手攢拳回落，這個動作要把爆發力的崩塌勁打出來。在發力前要找到周身內外的狀態就是頂抽沈提：

頂，前手、膝、後足跟、舌、頭。

抽，意、肩根、胯根。

沈，氣、肘、肩井。

提，神、食中二指、肛。

當頂抽沈提隨著氣息感覺很充分時，突然轉胯，同時重心移至前腳踝骨處，與此同時前手攢拳回落走塌勁，如把天拽塌一般，所謂恨天無把。前面周身的頂抽沈提越充分，前手的回落下塌勁越迅疾整爆。雖然是回落勁，同樣如鋼筋崩斷一般。

劈拳的第二個動作，前手將拳從嘴處鑽出，同時後手攢拳翻轉拉至後胯根處。這個動作要爆發的充分，同樣發力前要找到周身內外頂抽沈提的狀態：

頂，肘、膝、後足跟、舌、頭。

抽，意、肩根、胯根。

沈，氣、肘、肩井。

提，神，拳、肛。

當頂抽沈提這個狀態在發力前很充分時，突然前足外擺開胯，同時重心移至後足踝骨處，與此同時前手外翻自嘴處鑽出，後拳外翻至後胯根。重心移動與外擺、翻鑽、開胯同時動作，協同一致，前手如同要把地球掀起一般，所謂恨地無環。整個動作如鋼筋突然崩斷，又如同身體四下炸開。

以上這兩個動作是劈拳一式行拳中最不容易找到爆發點的動作，但如果找到周身內外頂抽沈提的狀態，這兩個動作的爆發力就能做的很充分。

故頂抽沈提對應的周身整勁的爆發狀態是裏翻崩斷。這里又涉及到十字貫通、周身對應等要領。

因此，細講還有頂抽沈提和發力時周身內外各對應點的關系問題，這些細節需要面對面的示範和講解，才不致導致理解上的歧義。

以上只是以這兩個動作為例，說明頂抽沈提與爆發力的關系，尤其是在練習時與崩斷力的關系。一些看上去很不容易找到發力模式的動作，只要找到頂抽沈提，其爆發點就變得容易了，而且能產生整體爆發崩斷力的效果。

格物致知出自《禮記·大學》，自東漢鄭玄為其作註以來，歷代學人，言人人殊，唯孫祿堂以其武學體用之道證之、註之，可謂別開生面，有化腐朽為神奇之功，為鼎革中華文化的人文價值註入了新的動力。

那麼什麼是崩拳呢？

孫祿堂指出："崩拳者，屬木，是一氣之伸縮，兩手往來之理也。勢如連珠箭，在腹內則屬肝，在拳中即為崩，所謂崩拳如箭，屬木者是也。其拳順則肝氣舒，其拳謬則肝氣傷。肝氣傷則脾胃不和矣。其氣不舒，則橫拳亦必失和矣。此拳善能平氣舒肝，長精神，強筋骨，壯腦力，故學者，當細研究也。"

前面所談劈拳是練就一氣起落循環之理，這里介紹的崩拳是練就一氣伸縮之道。要練就縮則退藏于密，伸則充彌六合。作為崩拳練就之勁，其外在的表現形式就是周身的彈射之力，冷崩也。其外形是兩手往來、勢如連珠箭，其勁勢是于起落旋轉、圓直一體中產生彈射力。

孫存周講，凡是用拳的都是崩拳的勁。

關于崩拳之意及練法，孫祿堂在《形意拳學》中已示極則，在此不贅。這里筆者結合自身體會介紹六個關註點：

1、練習時，身隨步，手隨身。練習崩拳進步時，力從足起，同時縱跨，通過足胯協同將身體平著送出，足胯同動，軀干隨之，手臂隨身而動，不能用軀干拖帶著足動。進步時，要即進即跟，前腳剛一落地，後腳跟步即刻到位，不能遲緩。對敵運用時，則身追手，足追身，手隨意。對敵運用與初期練時的主從次序是反過來的。初期練習時，練與用是兩段功夫。

2、勁藏身後，進步時脊椎與肩胯的兩個十字舒展開，命門飽滿，以重心為樞的意軸，和以脊椎為樞的形軸，成為三角形對應關系。跟步時後足後胯起落協同一致，身體重心落在前足踝骨處，跟步落地瞬間，身體重心激蕩。順步時，縱跨發力，合步時，轉胯發力。總是落步時發力。進步過程為起鑽，落步之瞬為落翻，周身旋進旋出，足胯協同運動，落步顛頤。真正崩拳打對了，對手就借不上力。傳言太極大捋能破崩拳，此系不懂崩拳用法者之訛傳。

3、趟步。崩拳進步時用趟步，起步時，前足足尖翹起，有前趟之意，落步時，前足足跟先落地，隨之前足尖扣地。所謂趟，是指邁步時由後足之力將全身送出，整體平動，全身拳架架構在邁步時不變形。故前足足尖之力即是後足送出之整體彈射之力，此力由丹田之氣發出，丹田之氣如箭射出，上達頂門，下至足跟，前達拳鋒及足尖，後至脊背。其勁如箭，發勁走十字形，故曰整體彈射之勁。

4、順中用逆。如崩拳進步時，前足一落地，即含有向後回蹬之力，但不顯形。後足跟步時，後胯抽胯、提腳尖，足胯協同。落地發力，後手出拳乃是由前手隨著縱跨或轉胯向後回拉之力引出後手向前的直崩勁，向前出拳時兩肩肩根、兩胯胯根要向回抽。後足腳掌落地之瞬，足跟向下顛顫，其勢出自拳鋒與後足跟如一筋貫通，拉緊崩顫。

5、重心平動。平動者有二，一是進步時身體重心要平動，不能有起伏。二是兩肘要平動，不能有起伏。即以肘尖至拳面的整個小臂為拳。

6、裹翻崩斷。打出整體的崩斷之勁，如在打後手崩拳時，先要有前手勁力向前同時後手極力向後之意，此意由頂膝抽胯帶出。出拳瞬間，前後互撐之力突然反向回彈，如拉伸的鋼筋崩斷，產生整體彈射之勁，體現在形式上是螺旋式的裹翻彈射勁，通過足胯協同帶動周身至小臂裹翻旋動伸縮往來。在縱向彈射的同時，橫向裹翻螺旋，故曰圜研彈射之力。

歷史上運用崩拳最著名者為郭云深，有"半步崩拳打遍天下"之稱，此非崩拳的招法殊勝，而是崩拳具有圜研彈射周身整勁所致。

崩拳與劈拳一樣，名之為拳，實乃先天真一之氣所生之勁。劈拳乃一氣之起落，既有一擊斃敵之效，亦可用于控制對手，制而不傷。崩拳乃一氣之伸縮，圜研彈射，多用于一擊必殺。當然功夫高妙者，運用崩拳時亦能掌握分寸，制人而不傷人。如孫存周、裘德元、齊公博、支燮堂等皆有這等造詣。

孫祿堂在《形意拳學》中揭示了形意拳中五行拳的意義是修為一氣體用之理，即劈拳乃一氣之起落，崩拳乃一氣之伸縮，鑽拳乃一氣之曲曲流行，于流行中突然翻閃而出，忽隱忽現，其勁具有翻閃之性狀。而炮拳是一氣之開合，其勁如炮彈炸裂，渾圓炸力也。橫拳乃一氣之團聚，其勁如球翻滾，隱而不發。關於劈崩鑽炮橫五拳之意及理法、氣象，要以孫祿堂《形意拳學》為極則，筆者所述僅為參考。

那麼在劈拳之後為什麼要練崩拳呢？這里就涉及到五行拳的練習順序問題。

在對武術的認識中，包括當代一些武術專業人士也常犯一些小兒科式的錯誤。

問題出在哪兒？出在對傳統文化理解能力上的欠缺。

中國武術的基礎源自傳統文化，但當代一些武術傳習者對傳統文化的認識甚淺，有些認識常常是錯誤的。看待事物浮于淺表，經不住推敲。如形意拳中五行拳的練習順序問題，就突出呈現了這一點。一些人提倡按照五行相生的順序來練，試問為什麼要按照五行相生的順序來練呢？

他們認為，生什麼練什麼。

生什麼練什麼，這麼做的依據在哪兒？

如果為此繼續找理由，就要弄出笑話。因為這個思維方向就是錯的。換言之，按照五行相生的順序來練五行拳這種思維本身就太過淺陋並缺少依據，因此必然導致對五行拳相互關系在認識上進入誤區。

五行拳的練拳順序問題，所針對的是人體整體機能的提升，其答案只有按五行理論來找，五行理論的核心是如何有利于陰陽的整體平衡而不是根據五行相生的順序生什麼練什麼。中醫學已經作了成功示範。

那麼正確的五行拳練拳順序是什麼？

五行拳正確的練拳順序是劈崩鑽炮橫，為什麼是這個順序，而不是某些人所倡導的劈鑽崩炮橫？

因為練習五行拳所對應的是臟氣的改善，求的是內臟氣血的調和平衡。所以，五行中有先後天、有陰陽，求的都是提升自主平衡狀態即中和。

以先後天論，依據《醫宗必讀》腎為先天之本。為什麼先練劈，因為劈屬金，開肺氣，金生水，是以後天開啟之肺氣生先天之腎水。先練劈拳的目的，就是從充實人體先天之本——腎氣入手。

為什麼緊接著要練崩，因為崩屬木，順肝氣，木生火，是以後天之肝氣生先天之心火。

因為通過劈拳生先天之水，所以要通過崩拳生起先天之火。目的是水火相濟，使之先天之心腎之氣相交、水火平衡。

接著練鑽拳，鑽屬水，再練炮拳，炮屬火，求得後天之形的水火相濟。只有在先天水火平衡的基礎上，才有利于使後天之形的水火平衡，使外動（後天之形）的水火合乎內在（先天之氣）的依據，于是才能先後天相合。產生內動外隨之效。

最後練橫拳，橫屬土，土生金，土旺得木，亦生萬物。金開通，氣通也。木開通，意直也。生萬物，即意含于土中。感而遂通者，一氣隨意吞吐，即無意之中是真意，化歸中和。

外動之形：劈崩鑽炮橫。

所生之氣：水火木土金。

于是對于所生之內氣：水火相濟，木土平衡，以金開啟先天之本——腎水，進而逐次開通臟腑各經，形成平和之氣。所以，劈崩鑽炮橫這個順序才是符合中醫理論的練拳順序。

那麼為什麼要先水火，後木土？

因為水為先天之本，繼而以火平衡，水火相濟，木土為肝脾乃後天之本，先天在先，後天在後，有先天為根據，後天才能合于先天。

這是劈崩鑽炮橫這個順序的內在生化機理。

劈鑽崩炮橫的錯誤在哪里呢？

在于違反了臟氣平衡的原理。

劈拳為金，生水，然後練鑽拳，鑽拳為水。生水後練水，這種邏輯不是五行理論的邏輯，亦不符合中醫理論，屬于俗陋的日常類比邏輯，卻不懂得這個水不是日常所說的那個水，而用水來形容腎氣的性狀。生水後練水，則沒有平衡之物。五行理論及其中醫理論是平衡理論，生一機能就要引另一機能與之平衡，則為善，而不是不斷強化某一機能，不斷偏離平衡態。不斷強化某一機能違背五行理論及中醫學的人體平衡原理。所以生水後，不能再練水。

通過劈拳開肺氣（金），引腎氣（先天之水），下一步就要練與此相平衡的東西，這個東西就是引火，拿什麼引火呢？木也，所以劈拳練成後一定要練崩拳，引心火（先天之火）。目的是使先天水火平衡。先天平衡了，後天才有依據。 所以要先練劈崩，後練鑽炮。這是按照五行理論和中醫學的平衡原理來的次序。

所以，劈崩鑽炮橫的練拳順序合乎五行及中醫理論。而劈鑽崩炮橫的練拳順序則為俗陋之見，且有悖于五行及中醫理論。

再以陰陽平衡論，劈拳，金氣者，乃陽消陰長的性狀，所謂少陰，所以需要由陰消陽長的性狀來平衡，陰消陽長者木氣也，所謂少陽，崩拳能疏通木氣，少陰通過少陽才能平衡，所以要先練劈拳隨後即練崩拳，如此才能陰陽相合。這是劈、崩二式的內修之義。

故練習劈拳後隨即練習鑽拳是錯誤的，鑽為水，屬重陰，劈拳練成後，練鑽拳，兩者為陰上加陰（少陰加重陰），不得平衡。久之，下得功夫越大，給自己的身體種下的病因就越大。

那麼為什麼要先劈、崩二式而後練鑽、炮二式呢？

因為劈、崩二式對應的是肺經和肝經，此二者對氣血的作用是理其機，即善化氣血二者的機能。鑽拳屬水，所改良者乃腎經，腎經乃氣之動力，屬重陰。炮拳屬火，所改良者乃心經，心經乃血之動力，屬重陽。故鑽拳、炮拳改良的是氣血的動力系統。二者一為重陰一為重陽，故能平衡。

先練劈、崩，為的是先理其氣血機能與平衡，後練鑽、炮，為的是提升氣血動力與平衡，最後練橫拳，使氣血進入到一個新的、更穩定的自主平衡狀態——提升氣血機能中和的效能。這是一個逐次提升身體機能自主平衡的過程，由微見著，由少及重。

因此五行拳的內在功效是改良、提升身體氣血機能系統、動力系統並使之達到一個更高水平的自主平衡態（中和）。

如此，內五行才更為和順，也才可能隨意而動，即意氣相合，為外五行能與之相隨建立基礎。

因此無論站多少種樁都無法代替五行拳的功效，意念假借更不可能代替五行拳的功效。這又進入另一個話題。對此話題暫不在這里展開談。

第五節 克明峻德之至善

孫祿堂在《形意拳學》中說："五行單習，是謂格物修身。而後五行拳合一演習，是謂連環，為齊家，有克明德之理。……"

此後，孫祿堂在其《形意拳學》的十二形中進一步指出形意拳有"格致萬物"、"克明峻德"、"德之至善，並與道合真"之功。

對于孫祿堂的這些認識，初聞之似有牽強附會之嫌，經深入研究，才感悟到此論甚是精當。

比如孫祿堂指出：五行拳連環演之有克明德之理。

那麼何謂克明德之理？

就是通過五行拳連環演練感悟五行拳中各拳之勁轉化之理：于內是一氣流行中不同性狀的轉化之理，于外是六合之勁的不同性狀的轉換之理。即五行拳各拳之勁生生不已之道。故以大學中"克明德"概括之，即強調五行拳連環演練重在體悟五行拳各拳之勁間的相互轉換關系以及所以然之理，這是演習五行連環拳所要研悟的重點。而這往往是一般武藝家所不能深入或易于忽視的拳中精奧。其意義在于這是使拳法、拳勁能夠生生不已、感而遂通、隨機應變、不斷翻新的基礎。換言之，研習五行連環拳不是為了表演套路，而是于此中求得五行拳各拳之勁的相互轉化關系，體悟其中的中和之理。

孫祿堂在《形意拳學》中指出：

"五行分演，而為五行拳（五綱之謂也）。合演而為七曜連珠（連環之謂也），分合總是起鑽落翻陰陽動靜之作為。勿論如何起鑽落翻，總是一氣之流行也。起落鑽翻亦是一氣流行之節也。《中庸》曰：'喜怒哀樂這未發謂之中，發而皆中節謂之和。'拳技亦云：起鑽落翻之未發謂之中，發而

皆中節謂之和。中也者形意拳大本也，和也者，形意拳之達道也。五行合一，致其中和，則天地位，萬物育矣！若知五行歸一和順，則天地之事，無不可推矣。天為大天，人為一小天，天地陰陽相合能下雨，拳腳陰陽相合能成其一體，皆為陰陽之氣也。內五行要動，外五行要隨。靜為本體，動為作用，若言其靜，未露其機，若言其動，未見其跡，動靜正發而未發之間，謂之動靜之機也。先哲云：知機者其神乎。故學者當深研究此三體相連，二五合一之機也。"

此論即透徹地揭示了五行拳連環演習之意義，所謂克明德之理。

將五行拳連環研練至純熟，就要進入到五行炮對練的階段，孫祿堂借用《大學》里的語義，謂之家齊，此乃五行拳各得其當然理之所用。而又謂明德之至善。

為什麼這麼講呢？

五行炮對練所修悟者是五行拳各拳勁性之間相互作用的生克之理，這是在技擊中合理運用技法、以巧勝拙、以理勝人的基礎。

對于五行生克對練套路，形意拳各個流派的觀點不同。大致分為兩類，一類是以孫祿堂的形意拳為代表，認為這是體悟"五行拳各得其當然理之所用"進而掌握"五行拳生克變化之道"的途徑。另一類則認為五行生克對練套路是沒有用的教條，只能束縛人在技擊中的能動性。

那麼五行生克對練套路即"五拳生克五行炮"是束縛人的教條嗎？

先讓我們看看孫祿堂是如何講述"五拳生克五行炮"的。孫祿堂在《形意拳學》第七章指出——"五拳生克五行炮"所練者是——"五行拳各得其當然理之所用，而又謂明德之至善也。為金形，止于劈。為木形，止于崩。為水形，止于鑽。為火形，止于炮。為土形，止于橫。五行各用其所當。于是乃有明德之至善之謂也。故名五行拳生克變化之道也。"

有的拳家將這段文字理解為：劈拳克崩拳，炮拳克劈拳，鑽拳克炮拳，橫拳克鑽拳，崩拳克橫拳。的確，孫祿堂在其《形意拳學》第七章中的五拳生克五行炮拳對練中安排了上述這樣一種循環生克的關系，但是孫祿堂在這章的最後特別指出：

"來往循環，直如一氣之伸縮往來之理，若得此拳（指五拳生克五行炮拳對練，筆者註）之意味，真有妙不可言處，先哲云：'太極之真，二五之精'亦是此拳之意義也。"

這真是點睛之筆，對理解五拳生克五行炮拳對練至為關鍵。換言之，五拳生克五行炮拳對練是否是束縛人的教條，關鍵要看練習者如何去認識和體悟：

認識淺薄、慧根低者自然會認為這是束縛人的教條。而認識深透、慧根高者則能體悟到這是引人悟得"太極之真，二五之精"的橋梁，使習者由此體悟"五行拳各得其當然理之所用"進而掌握"五行拳生克變化之道"，達到無為而成的性體良能。故孫祿堂指出：由此"得其當然理之所用"，"有明德之至善之謂也"，"直如一氣之伸縮往來之理"。使技擊進入到"打若未打，不打而打"的感而遂通、與道相合的境界。

所以五拳生克五行炮拳對練並非是束縛人的教條，而是引人身知"五行各用其所當"之理的必經之途。避免不合其性能地亂用一氣。這就如同算術中的四則運算法則，不懂四則運算法則的人同樣可以計數，但是學會四則運算法則，則使人能夠掌握算術運算的一般原理，得其"變化之道"。當然在其初學階段，四則運算法則似乎也是束縛人的教條，然而一旦掌握其理就成為大大提升人的計算能力

的途徑。在拳術中五拳生克五行炮拳這一對練套路的作用即類于此。

五拳生克五行炮拳對練套路深層次的意義就是孫祿堂指出的："來往循環，直如一氣之伸縮往來之理。"其意義是技擊中有實效的動作（動作表徵著勁力和技法）都應是一組動作群中的一個部分，上乘技擊中的一拳一腿，絕非是孤立的一拳一腿，而是在這一拳一腿的後面隱含著一組隨機而生的動作群，這組動作群具有包羅萬象的生克循環的關系，即具有因敵而生、因敵制敵的組合技擊動作。這種因敵而生、因敵制敵的組合技擊動作，是通過五拳生克五行炮拳對練套路的練習開始入門，掌握其理。由此進一步啟發研習者在此基礎上結合自己的技擊實踐進一步創新這類組合技法。因此，五拳生克五行炮拳對練套路這一練習方法為拳術的技法組合（組合打擊）的生成與創新奠定了理法基礎。

技法組合即動作群的理念不僅體現在孫氏形意拳中，太極拳的四正打輪也是此理。拳擊、散打的高手與低手的區別也在于此，雖然表面上看都是一拳一腿，低手在打出一拳一腿後沒有相應于反饋的連續變化，所以常常給對手以可乘之機。而高手在打出一拳一腿後總有相應于反饋情況的隨機連續變化，往往使對手無機可乘。因此，"五拳生克五行炮拳對練套路"深層次的意義就是啟發習者建立動作群的意識，不斷優化、不斷創新動作群，並逐步深化為良知良能，達到無為而成的境地。即有中求無，無中生有。如此才能達到感而遂通的境地。因此，通過五拳生克五行炮拳對練，使練習者體悟到五行拳各拳之勁用于何處、止于何處，得其當然之理，于是明德而止于至善。故孫祿堂以明德之至善概括之。

以上為五行拳單習、連環、對練之意義，具有格物致知、克明德以及明德之至善之理。于是形而下與形而上一理貫通。這在中國武學發展史上是為首創之舉，真正將技擊術建立在道的高度。

通過五行拳完備了肺、肝、腎、心、脾五氣與五拳的關系，即建立了內五行與外五行之間的自主協同與平衡關系，由此悟得中和之理，得內外合一、生生不已、合理作用、止于至善之道。此乃進一步修為拳學、深化身心機能之基礎。

五行拳練出真正的成就後，就要進入到十二形的修為。但是這里要說的是，能把五行拳練好就已經非常不容易。這步基礎功夫一定要打好紮牢，否則十二形是練不出名堂的。形意拳尤其是孫氏形意拳是特別強調基礎功夫的品質，這是急不得的。當年支燮堂一個三體式、一個劈拳一練十余年，心無旁鶩，因此支燮堂的拳勁在解放後獨步海上，非他派拳家所能及。以後支燮堂才逐步擴充練習五行拳中的其它四拳及十二形。所以，若五行拳沒有練到內外相合、內動外隨，就不要急于練習十二形。

關于十二形的意義，孫祿堂在《形意拳學》中揭示道：

"天為大天，人為小天。拳腳陰陽相合，五行和化，而形意拳出焉。氣無二氣，理無二理。然物得氣之偏，故其理亦偏，人得氣之全，故其理亦全。物得其偏，然皆能率夫天之所賦之性，而能一生隨時起止，止于完成之地。至于人，則全受天地之氣，全得天地之理，今守一理，而不能格致萬物之理，以自全其性命，豈非人之罪哉！況物能跳舞，效法于人。人為萬物之靈，反不能格致萬物之理，以全其生，是則人而不如物矣，豈不愧哉！今人若能于十二形拳中，潛心玩索，以思其理，身體力行，以合其道，不惟能進于德，且身體之生發，亦可以日強矣。學者胡不于十二形拳中，勉力而行之哉。十二形者，是天地所生之物也，為龍、虎、猴、馬、鼉、雞、鷂、燕、蛇、(鳥臺)、鷹、熊是也。諸物皆受天地之氣而成形，具有天理存焉。此十二形者，可以概括萬形之理。故十二形為形意拳

之目，又為萬形之綱也。所以習十二形拳者，可以求全天地萬物之理也。"

由此可知十二形對于格致萬物之理、效其性能具有承上啟下之功效。這是孫祿堂所構建的十二形的意義，也是研習孫氏十二形的重點，孫氏形意拳之十二形即為此而設。其中除龍形外皆為現實中實際存在的動物。于是這裡有一個問題，是否一定要見過這十二種動物才能練好十二形，以效其性能呢？

這裡不可把十二形的練習歸為仿生學，十二形所求者，意也。即十二形乃以形會意，以意盡性，而獲其能。

若不能明其性能之理，即使每天盯著十二形中某種動物觀看，也得不到其性能。如馬是最常見的動物，有幾個趕車的把式能掌握好馬形的勁力特徵？當今一些人研究武術時，自己沒有深入的體認，又不能潛心其理，而是喜歡趕時髦，什麼都要往新名詞上靠，專好賣弄一些不懂裝懂的東西，笑話百出。

筆者認為，若能親眼觀摩相關動物的活動習性自然很好，但無法親眼觀摩，其實也無妨。因為十二形是形意拳前輩針對十二種動物（包括一種想象中的動物）的性能進行提煉後的歸類。實際上就是拳中十二種性能的分類。因此關鍵是掌握這十二種性能並使之化歸為本能。

如前面提到的龍形，孫祿堂指出：

"龍形者，有降龍之勢，有伏龍登天之形，而又有搜骨之法。龍者真陰物也（龍本屬陽，在拳則屬陰），在腹內而謂心火下降。丹書云：龍向火中出是也，又為雲，雲從龍，在拳中而謂龍形。此形式之勁，起于承漿之穴（即唇下陷坑之處，又名任脈起處），與虎形之氣輪回相接。二形一前一後，一升一降是也。其拳順則心火下降，其拳謬則身必被陰火焚燒矣。身體必無活潑之理，而心竅亦必不開矣。故學者，深心格致，久則身體活潑之理，自然明矣。"

由此可知研習龍形的重點有三：一是降龍之勢，二是伏龍登天之形，三是搜骨之法。

降龍之勢是指氣的運行，即心火下降，任脈之理。

伏龍登天之形是指龍形的性能，具有在身體的整體架構形態不變的狀態下，身體凌空拔地而起的性能。所以練習龍形升騰不是靠兩腿向上跳，而是要練出輕身騰空之功。

1962年在上海，孫存周演示龍形時，身體騰然而起，身體的整體架構不變，頭頂至天花板後，緩緩落下。這是龍形中伏龍登天之性能。

搜骨之法是指龍形的另一功效，拔脊開胯之功。孫祿堂對這式的要求是前後換腿時，身體重心上下不得起伏。因此對脊椎各節的拉伸與開胯要求甚高，以此帶動周身勁力的傳遞與轉換，故曰搜骨之法。

以上是以龍形為例，說明即使沒有見過實際動物，通過得其規矩、會悟其意，掌握該形的演習特性，亦能得著該拳之性能功效。十二形單習掌握純熟後，即要進入相互轉換、相互演化的練習，即雜式捶。雜式捶是將五行與十二形合而演之，相互演化，貫通一體。

關于雜式捶的意義，孫祿堂指出：

"雜勢捶者，又名統一拳，是合五綱十二目統一之全體也。在腹內能使全體無虧。《大學》云：'克明峻德'也。註：此譬言似屬離奇，然實地練習則知。在拳中則四體百骸內外之勁如一，純粹不

雜。其拳順則內中之氣獨能伸縮往來，循環不窮，充周無間也。《中庸》曰：'鬼神之為德，其盛矣乎"，註喻變化無方。其勁不見不聞，潔內華外，洋洋流動，上下四方，無所不有。至此拳中之內勁，誠中形外而不可掩矣。學者于此用心習練，可以至無聲無臭之極端矣！先賢云：'拳中若練到此時，是拳無拳，意無意，無意之中是真意'，此之謂也。"

即通過雜式捶使五行拳與十二形演化一體，變化自然，內外如一。所謂"克明峻德"。

關于孫祿堂在這裡所揭示的內勁之性質具有"其勁不見不聞，潔內華外，洋洋流動，上下四方，無所不有。" 這一性狀，當年上海體育宮的周元龍曾對支燮堂做過實證檢驗，時支燮堂通過孫氏拳練出一種勁，與人搭手時，支燮堂手臂不動，對手則感到自己體內如有遊針刺入心臟，于是不敢搭手，驚跳而出。筆者認為孫氏拳的這種勁已經超出力學的範疇，在我們目前接觸過的所有人中，沒有任何人達到這種境地。

學生排一隊跟自己的老師推手，老師讓第幾個出來，第幾人就出來，這種表演我們見過很多，尤其在公園裡。這裡有暗示的成份。另外這些做教師的手臂都有動作，所用技巧仍屬于力學傳導的範疇，不及支燮堂的純以神行、勁若遊針擊人之妙。支燮堂此勁並非隔空擊人，而是雙方有接觸，但無動作，且能傳遞，可謂其勁不見不聞，潔內華外，洋洋流動，上下四方，無所不有乎？

中國傳統武藝確有不可思議之境，然若親身體驗，非修至深層不可。在孫祿堂的傳人中，先後有裘德元、孫存周、齊公博、崔老玉、孫振川、孫振岱、支燮堂等諸多弟子皆達到這等高深境界。我輩中之董岳山、陳垣、駝五爺、何回子等多人亦臻此境。然而由于多種原因，孫氏拳在傳承上出現斷代。如今已經沒有人達到這種境界了。

雜式捶練至純熟後，就要通過安身炮對練得其當然之所用，止于至善，合于道。

關于安身炮，孫祿堂指出：

"安身炮者，譬如天地之化育，萬物各得其所也。在腹內氣之體言之，其大無外，其小無內。在外之用言之，可以不見而彰，不動而變，無為而成。夫人誠有是氣，至聖之德，至誠之道，亦可以知，亦可以為矣。在拳中即為大德小德。大德者，內外合一之勁，其出無窮。小德者，如拳中之變化生生不已也，譬如溥博源泉而時出之。如此形意拳之道，拳無拳，意無意，無意之中是真意至矣。學者知此，則形意拳中之內勁，即天地之理也，又人之性也，亦道家之金丹也。勁也，理也，性也，金丹也，形名雖異，其理則一。其勁能與諸家道理合一，亦可以同登聖域，能與天地合其德，與日月合其明，與四時合其序，與鬼神合其吉凶。學者胡不勉力而行之哉。"

安身炮並非僅僅是一個對練套路，而是引人體悟五行拳和十二形中各式之氣、之勁、之法當然之所用的道理，並進一步拓展和深化技擊中的動作群意識與相應的技能、技法，由此進入德之至善，所謂止于至善、與道合真之境。

孫祿堂在《形意拳學》"下編 形意天地化生十二形學"中寫道：

天以陰陽五行，化生萬物，氣以成形，而理即數焉。乾道成男，坤道成女，而人道生焉。天為大天，人為小天。拳腳陰陽相合，五行和化，而形意拳出焉。氣無二氣，理無二理。然物得氣之偏，故其理亦偏，人得氣之全，故其理亦全。物得其偏，然皆能率夫天之所賦之性，而能一生隨時起止，止于完成之地。至于人，則全受天地之氣，全得天地之理，今守一理，而不能格致萬物之理，以自全其

性命，豈非人之罪哉！況物能跳舞，效法于人。人為萬物之靈，反不能格致辭萬物之理，以全其生，是則人而不如物矣，豈不愧哉！……十二形者，是天地所生之物也，為龍、虎、猴、馬、鼉、雞、鷂、燕、蛇、(鳥臺)、鷹、熊是也。諸物皆受天地之氣而成形，具有天理存焉。此十二形者，可以概括萬形之理。故十二形為形意拳之目，又為萬形之綱也。所以習十二形拳者，可以求全天地萬物之理也。

由此可知，孫祿堂建構的形意拳是以五行為綱、十二形為目，進而概括萬形之理，可以求全天地萬物之理的系統性、開放性且形上形下貫通一體的武學體系。

因此，從無極式到安身炮，孫祿堂完成了他建構的形意拳體系的總體框架，該體系自無極式、三體式、五行拳單習、五行拳連環演習、五行生克五行炮對練到十二形單習、雜式捶、安身炮，再到進一步化合萬物，融合百家，博綜貫一，形成一個層次分明、體系嚴整、與道合真的開放性的拳學體系，這在武學發展史上可謂開創之舉，極大地提升了人們對武學的認識和武學所具有的效能。所以說孫祿堂的《形意拳學》是武學發展史上的一個里程碑。

孫祿堂曾指出他所建構的形意拳可以作為統一國術之本，因為孫祿堂建構的形意拳是一個體用完備、形上形下貫通一體的開放性的拳學體系。

《拳意述真》"自序"

前面講了安身炮只是一個基礎，此後還要進行多種針對本能極限反應的訓練，都是無固定形式、無限制的本能訓練。孫存周曾準備將這部分訓練方法整理成書，後來受到反真功夫運動的影響，孫存周未能實施，晚年感嘆道："得了，孫家拳讓我帶進棺材裡去了。"透露出一種無奈的悲涼。

綜上可知，若無極式、三體式沒有站出究竟，練習五行拳就失去根據，沒有基礎。同樣五行拳單習沒有練出究竟，練習五行連環拳就失去基礎，五行連環拳沒有練出究竟，五行生克炮拳就失去參照的根據。十二形、雜式捶、安身炮之間的關系也是此理。所以，形意拳非常註重每一步功夫的質量。

孫祿堂指出：無極式之混沌開辟五行和太極式之虛無含一氣是形意拳之根本，三體式為拳中萬法之基礎，形意拳在此基礎上逐步拓展，每一步功夫都要以此為據，都要練至無所不至其極，並合于虛無一氣之體，所謂極還虛之道。由此建立的形意拳成為各家武藝共同的基礎，使技擊建立在"拳無拳，意無意，無意之中是真意"的基礎上。

故形意拳有五行拳為綱，十二形為目之說。

孫祿堂的形意拳高度呈現了其技擊之道的核心——完備內勁之體用，內勁乃是由無極而生、由太極而化、由三體而成其體用之本，故具有身心改善、氣質優化、潛能開發、靈性成長的種種效驗，由

此可體悟《老子》中"修之于身，其德乃真"之義理。因此梁漱溟認為：孫祿堂的武學"透徹地揭出內家拳實為道家學"。（《梁漱溟全集》第七集"重印孫著《拳意述真》序言"）而實際上，孫祿堂武學的意義遠遠超越于此，相關論述見本篇第一章、第二章、第三章、第十二章及第三篇第三章。

第六節 極還虛之道

孫祿堂在《拳意述真》自序中指出：

"夫道者，陰陽之根，萬物之體也。其道未發，懸于太虛之內，其道已發，流行于萬物之中。夫道一而已矣，在天曰命，在人曰性，在物曰理，在拳術曰內勁，所以內家拳術，有形意、八卦、太極三派，形式不同，其極還虛之道，則一也。……"

何謂極還虛？極還虛乃培育和完備內勁之道。內勁既是一種機制也是一種能力，作為一種機制體現為人體的內穩態機制，即自動反饋調節機制。作為一種能力是將格鬥制勝諸要素融入這一機制成為身心本能。所以內勁的完備就有一個由微見著的培育過程。極還虛是將後天研修的格鬥制勝諸要素的極致能力通過還虛的過程化為本能，使其格鬥制勝諸要素升華至與道同符。

開豈自動反饋調節機制需從還虛入手。

培育格鬥制勝諸要素的極致能力並將其融入到這一機制中，就需從不斷發現格鬥制勝諸要素的極限狀態入手，乃至不斷超越。

所以孫祿堂為此發明了極還虛之道，並由此構建了孫氏形意、八卦、太極三拳。

因此所謂極還虛之道，是指修為拳術要使其技能精益求精、無所不至其極，同時要將這種技能化歸虛無一氣，成為身體本能，產生感而遂通的技擊效果，從容中道。而在這個過程中，所修為的各種技擊技能的品質及效能也將發生質變。

孫祿堂又指出：

"三派拳術，形式不同，其理則同。用法不一，其制人之中心，而取勝于人者則一也。按一派拳術之中，諸位先生之言論形式，亦有不同者，蓋其運用或有異耳。三派拳術之道始于一理，中分為三派，末復合為一理。其一理者，三派亦各有所得也，形意拳之誠一也、八卦拳之萬法歸一也、太極拳之抱元守一也。古人云：'天得一以清，地得一以寧，人得一以靈，得其一而萬事畢也。'三派之理，皆是以虛無而始，以虛無而終，所以三派諸位先生所練拳術之道，能與儒釋道三家誠中、虛中、空中之妙理，合而為一者也。……"

在這里孫祿堂點明形意拳的極還虛之道是通過"誠一"來完成的。

那麼什麼是誠一呢？

就是形勢與心意的高度協同，內外合一。孫祿堂的形意拳體系就是為此而設立。這是形意拳最核心的特征或說特性。

有人認為，意比形更本質，認為行意拳比形意拳在語義上更為深刻。大謬也！

形意拳之所以在武學成就上超越心意六合拳，其原因之一就在于認識到形與意的同一性，無論對于技擊還是修身在提升拳術效能和勁力品質上，形意之同一具有決定性。

這是孫祿堂的形意拳對中國傳統文化的揚棄和獨到的貢獻，揭示出形與意之間存在的這種交互作

用的共生關系，這一共生關系無論在認識上還是在身心機能的提升上都是最為根本的關系。所謂誠中形外、意自形生之理。

對此，孫祿堂在《形意拳學》指出：

"形者，形象也。意者，心意也。人為萬物之靈，能感通諸事之應。是以心在內，而理周乎物，物在外，而理具于心。意者，心之所發也。是故心意誠于中，而萬物形于外，內外總是一氣之流行也。"

揭示出內外一氣流行、形與意之間的交互作用是為拳學之本。

所以不能把拳術修為僅僅歸于意或重意輕形，這些都是在拳學認識上存在的誤識。形與意的關系如同陰陽，兩極相關，實乃一體。

孫祿堂的形意拳所體現的是：有無相系（有無並立、有無不立）、動靜相生、內外合一、協同一體的易骨、易筋、洗髓的演化邏輯。其形意拳的修為是于自然、和順、虛無中無所不用其極，極整、極順、極靈，育化靈妙之元神的先天真一之氣，由此修為感而遂通、無所不至其極的制勝功效，于是至誠合道。究其根本，誠乃孟子修身養氣之義，所謂"養浩然之氣，至大至剛，以直養而無害，則塞于天地之間，其為氣也，配義與道。"孫祿堂以其形意拳印證並發揮此理，構成迄今為止武學中最上乘的境界。

孫祿堂通過其武學提出的極還虛之道具有哲學和武學兩個方面的含義：

極還虛中的"極"就其哲學含義而言，類似當代哲學中在場的概念，屬于孫祿堂提出的"有無並立，有無不立"中"有"的意蘊。

在孫氏武學中"極"又有兩個層面的意思：

其一是指針對各種構成技擊效能的"有"的要素如技術、技巧、身體機能及體用規矩等要不斷的進行優化、無所不至其極。即指針對戰勝任何對手的所有技擊技能都要力臻其極，包括構建技擊的技能結構要無所不至其極。

其二是指在上述前提下極其所能而還虛，致虛極。

極還虛中的"還虛"其哲學含義類似于當代哲學中不在場的概念，屬于孫祿堂提出的"有無並立，有無不立"中"無"的意蘊。在孫氏武學中指通過還虛使針對任何技擊狀態的技術、技巧、機能及體用規矩等化為虛空自性、成為本能自然而出，針對任何具體的技擊狀態，形成最合理、最恰當的運用技擊技能的能力。即"還虛"的作用是將構建的技擊技能化為本能。

極還虛是使在場的要素之極與不在場的要素之極統一一體，"有無並立，有無不立"，二者相輔相成、統一一體，形成最有效的作用效果。

西方經典哲學看重在場的要素，著眼于"有"，形成以邏輯和實驗為特征的知識系統的認知體系，但當代西方哲學已經轉向重視不在場要素的影響，認識到"有"與"無"的統一，如海德格爾。中國傳統文化對在場要素的認識不如西方經典哲學深刻，尤其缺少主體性意識，看重不在場要素的影響，強調天人感應等。

孫祿堂的極還虛之道，是通過對其武學的體用踐行使在場要素與不在場要素皆臻其極而得以統一，即"有"與"無"的統一，並顯豁這是一個動態的不斷發展的過程。顯豁出"極還虛"及其"有

無並立，有無不立"是使身心獲得真知、真理與自由的途徑，達到"心一思念，純是天理，身一動作，皆是天道"，並通過技擊制勝時的感而遂通、從容中道以證之。由此極還虛之道為"道"增加了新的內涵和動力。

對于極還虛，在中國傳統文化中往往不重視何謂"極"，常常把"無所不用其極"與"還虛"對立起來。而在西方經典文化中一般不認同"還虛"具有實體性。孫祿堂通過其建構的武學體系使極還虛得以實現，並通過該體系在技擊中發揮極高的制勝效用以印證其真理性。極還虛中"極"具有主動性或說主體性，就是我要這樣做，而且是極盡所能。在此過程中還虛的目的是通過靜篤、空淨，排除外欲打擾，認識自我並發揮虛空自性的作用，開啟良知良能。極還虛使"極"與"還虛"兩者交互作用，使積極主動的認知與實踐過程源于發揮自我的本性。

極還虛不是為了還虛的目的去減弱武技的技擊效能及其創生動力，而是在主動創生、提升、極盡完備技擊制勝要素與制勝效能這個基礎上和過程中還虛合道，在極後天之法的同時，通過還虛返還先天良能，使技擊功夫合于自性，臨敵制勝，從容中道。這一點充分體現在孫祿堂為其武學建構的修為體系中。

極還虛，在生活中用句通俗的話講，就是高標準做事，同時心態始終歸零，低姿態做人，由此不斷反省自身，持續自我改進。

孫祿堂的這個思想之所以特別重要。因為這個"極"具有自主成就自我意志的含義，旨在建立"志之所期力足赴之"的能力。體現在武學修為上就是不斷改進、優化、創新技擊技能，所謂無所不用其極，極還虛是在這個條件下還虛。如此循環往復，在這個過程中，不斷認清自我，建立自我意志，實現自我。即通過極還虛之道"復本來之性體"以明其志（即建立自我意志），進而培育"志之所期力足赴之"之能（即身心的高度自在與自由）。

這個過程就是由後天之極返先天性體的過程，自我身心在這個過程中不斷近道、合道。

孫祿堂自1915年至1927年，以其一系列劃時代的武學著作從武學體用實踐的角度提出"有無並立，有無不立"的"極還虛之道"方法論及其修為體系。孫祿堂最後出版的一部著作是1927年的《八卦劍學》，而這一年德國哲學家海德格爾出版了他的《存在與時間》這部象征著現代哲學的開山之作。中德這兩位偉大哲人如同接力般先後從各自不同的視角——武學體用與哲學認知這兩個不同視角揭示了有與無之間極為深刻的關系。反映出中西哲人在這里的互鏡與相通，同時也體現了孫祿堂武學獨到的文化價值。

自義和團運動後，習武術者在社會上聲名狼藉，在一般民眾心中習拳者與匪幾為一家。中國武術作為一種文化形態已經完全敗落。中國武術本身所蘊藏的豐富且深遠的文化內涵與人文價值，已被混雜在由義和團運動泛起的厚厚汙垢之下。如何重構中國武術的文化價值，是擺在當時具有文化情懷且見識深遠的武藝家面前最為緊迫的問題。

此時，孫祿堂以其卓絕的遠見、學識和蓋世無雙的技擊功夫，撰寫了一系列武學著作，重構了中國武術的文化價值，並對其技擊效能進行了空前提升，《八卦拳學》就是他最重要的代表作之一。

100年前，即1917年4月，孫祿堂撰寫的《八卦拳學》公開出版，這是一部劃時代的、至今仍屹立在武學領域巔峰的作品。但是100年來能看懂此書者極少，能夠領會其大意者亦不多見。時至今日能略懂此書大意者幾無。

就以這門拳術現在的名字八卦掌為例，民國時一直稱為八卦拳，上世紀五十年代後改稱八卦掌，反映出從上世紀五十年代以來武術界管理者及一些所謂的專業人士在認識與素養上的淺陋，他們不知道作為一個拳名中的拳指的是拳術，而非是拳頭。比如太極拳，雖然也是以掌法為多，但仍叫太極拳。通背拳也是以掌法為多，同樣也稱通背拳。舍棄八卦拳而用八卦掌命名該拳，不僅從名稱上舍棄了這門拳術作為一門拳學的意蘊，而且從拳意上影響到在對該拳的認識上趨向低俗化，即囿見于體味該拳的一些表面形式。從對拳術命名這個側面，反映出半個多世紀以來武術界學術研究的匱乏。因此不難理解100年來幾乎沒有人能讀懂孫祿堂這部《八卦拳學》，因為僅拳學這兩個字對于他們而言就已難明其意了。

當然《八卦拳學》作為武學領域里一部劃時代的著作，並非僅僅體現在書名上，該書劃時代的意義體現在三個方面：

其一，該拳著中的理論不僅對八卦拳，而是對中國武學體系的建構具有指導意義。

其二，該拳著對八卦拳技擊的體用實踐具有卓絕的引領作用，使八卦拳技藝提升到一個新的境界。

其三，該拳著具有宏遠的人文意義，對中國傳統文化有鼎革之功。

之所以說《八卦拳學》不僅對八卦拳，而是對中國武學體系的建構具有指導意義，就在于在該書中，孫祿堂通過揭示拳學修為在人體中存在的內外八卦系統，將"易理"根植于武學體系中，由此為武學的體用研修建構的理論框架，因此使得武學的研修有了得以參照的理論把手，同時通過武學實踐，反過來又對易理指導拳術有修正與揚棄的作用。易理與武學技擊實踐的關系是一種在相互作用下的建構性關系。二者在這個過程中耦合一體，由此建構了自己——中國武學體系。于是拳與道合就不僅是一種意願，而是成為一個有據可依的體用體系。

所以說，孫祿堂《八卦拳學》的技理成就不僅對八卦拳，對一切拳術的修為都具有普遍的指導意義。

拳學修為在人體中存在內外兩個系統已被現代生理學所證明，內外兩個系統合理的交互作用，能夠提高人體內穩態的水平，而內穩態是人體生命得以存在的必要機制。在《八卦拳學》中孫祿堂將這一機制稱為內勁，拳學的作用就是將此機制拓展到技擊體用的層面。如此才能形成感而遂通的技擊效果，即"拳無拳，意無意，無意之中是真意"的技擊狀態。因此原中國武協主席鄭懷賢認為，孫氏八卦拳在練就感而遂通這一靈機上最優。修為靈機使技擊上升到一個新的境域。

很遺憾，當代的某些八卦拳（他們稱八卦掌）練習者，不是去潛心研究這部經典，而是以他們淺陋的認識和道聽途說的謊言、訛傳為據，詆毀、中傷孫祿堂的武功及這部武學經典，他們另行其事，著書立說，不僅未逮八卦拳真義，而且笑話疊出，如劉敬儒在其主編的《八卦掌》一書中以頗為嘲諷的口吻寫道：

"《周易·說卦》中的乾卦是馬，坤卦為牛，震卦為龍，巽卦為雞，坎卦為豕，離卦為雉，艮卦為狗，兌卦為羊是有其道理的，既然孫先生'易之義蘊，一一行之于拳術，'則應遵循《周易·說卦》之形，把八掌定為馬、牛、龍、雞、豕、雉、狗、羊才對，不知是否因為卦中的牛太笨，羊又太溫順任人宰割，馬不如獅子威猛，豕和狗又不太光彩，于是把馬改為獅，把牛改為麟，把豕改為蛇，把狗改為熊，羊改為猴，才顯得又神氣，又多能又威猛呢？……"

由這段話確實暴露出劉敬儒對《周易》認識的無知。

那麼，在《周易》中乾坤震巽坎離艮兌這八個卦象的義蘊究竟是什麼呢？

乾卦乃剛健的象徵，坤卦乃和順的象徵，震卦乃變動的象徵，巽卦乃為增入的象徵，屬木有生長之義，坎為水的象徵，有從于下，而無不自得之義，離為明亮的象徵，艮為山的象徵，有抑止，止于背之義，兌為悅的象徵，有愉快主動之義。但作為剛健、和順、變動、增入、生長、從下而自得、明亮艷麗、抑止于背、愉悅主動等義蘊並非只有馬、牛、龍、雞、豕、雉、狗、羊這八種動物的某些性質才可以形容，《周易·說卦》之所以用馬、牛、龍、雞、豕、雉、狗、羊這八種動物是因為這些是農業社會中農家常見之物（龍本身就有雷電變動之義），人們容易通過對這八種動物之性的類比中對八卦特性有所領悟。換言之，在技擊功能中體現為剛健、和順、變動、增入、生長、從下而自得、明亮艷麗、抑止于背、愉悅主動這八大性質，完全可以通過其他更適合技擊特性的動物進行類比，通過象形取意，得其性質，以盡拳中技擊之能的八卦之義。于是孫祿堂將其形意拳中形意互寓、意自形生的技理引入到八卦拳的體系中，使之八卦所對應的八形更切合技擊中的剛健、和順、變動、增入、生長、從下而自得、明亮艷麗、抑止于背、愉悅主動等義，其拳意雄渾、巧變、靈捷、迅疾，以盡八卦技擊之性。而劉敬儒那種認為乾卦只能對應于馬的說法，是因為不懂《周易》中象形取義的意蘊，因此產生認識上的謬誤。

我多次提醒，如果不去認真深入地研究孫祿堂武學這一武學領域的至高點，當代的武學研究與發展只能在低層次的深谷中徘徊，不可能走出迷途，更不可能步入造極之軌。

孫祿堂的八卦拳至少從三個方面極大地提升了中國武藝的技擊效能，其相關技理見于《八卦拳學》，在此不贅述。這三個方面是：

其一通過揭示人體內外八卦和拳中八卦的卦象與對應關系，以達易理與武學實踐之間通過相互耦合、相互參證與修正，構成開放性、建構性的武學理論以指導技擊實踐。

其二提出八卦拳先後天八卦合一的理論，揭示內勁生化之理。

其三構建了八卦拳修為體系，提煉出八卦拳十大基礎功架。

孫祿堂運用《易經》指導技擊修為的核心是修為內勁，即靈機，孫祿堂稱其為太極。孫祿堂借用劉一明《周易闡真》的語境並有所修正和發揮，在拳理拳法的層面做了進一步的建構，這就是八卦拳的先後天八卦合一之理，其對所有拳術提升至與道同符具有普遍的指導意義。

此外，在具體技術層面，孫祿堂構建了十大基礎功架即單換掌、雙換掌、八形掌並提煉出鋼絲盤球的八卦拳勁意及穿掌技法。

如，孫祿堂以獅形掌極盡乾卦剛健之至之義，以達勇猛、嚴烈之最。這是一個通過揭示獅形的性質，由意象啟發拳式中拳意，再由此拳意開發身體功能的過程，即性質→意象→拳意→功能的過程。所以，即使沒有見過獅、麟、龍等物，通過孫祿堂在書中揭示各形之性質以及示範其形式，立象其意，給人以意象，再通過各式的意象悟得各式之拳意，即"立象以盡意"，最後通過得其拳意進而開發練習者的技擊技能即相應的勁意、勁勢等。

孫祿堂構建的八形掌是將形意拳的技理融入到八卦拳修為體系的一個成功實例。由此極大提升了八卦拳的技擊效能。

此外，孫祿堂提升了八卦拳技擊效能的基礎結構，就是將形意拳三體式融入八卦拳的身法、步式中，以此對八卦拳技術的基礎結構作了進一步優化與完善，並在此基礎上提煉出八卦拳的基本功能結構——鋼絲盤球勁意與勁勢的結構。

在孫祿堂之前，很多練習八卦拳者是通過打板子、戴泥手套等方式來獲取勁力，八卦拳式自身的勁力結構及其勁意、勁勢特性並沒有被充分提煉出來。

關于鋼絲盤球之義，孫祿堂言："惟其透，故無失無得，無障無礙。"①又云："惟身體如同九重天，內外如一，玲瓏透體"，②故有"空而不空，不空而空"之所謂"變中"之妙用。③

據此並對照《八卦拳學》，可知鋼絲盤球之拳意有如下六個性質：

纏拿，此為纏拿之勁意，並非僅僅是指運用擒拿的技擊技法，此種纏拿之義，乃手法、身法、步法之纏拿，甚至彼此尚未接觸時以意將對方拿住，使之一時無措，或僅以一個點接觸就產生控製對方身體的效果。其原理之一，旨在"制意"。

滲透，輕微接觸對方，甚至僅僅輕微接觸對方的梢節如手臂、拳掌等處，卻能使勁力傷彼內臟乃至神魂。基礎是孫氏三體式，此為先天真一之氣所致，所謂先天之力。

吸力，孫氏八卦拳練到高明處，身體產生吸力，楊明漪在《近今北方健者傳》中記載他親眼目睹孫祿堂在室內淩空五尺吸身于牆的功夫，此勁有制人氣血神魂之效。

冷崩，無兆中突發冷崩之力。基礎有二：其一是依托先天真一之氣，所謂空而不空。其二是源自孫氏八卦拳周身纏撐而生成的整體硬崩之力。其勁如霹靂電閃，迅疾無兆，有一擊斃敵之效。

透空，此意之用全仗極變化之能事，手眼身法步之變化無兆無窮，且無不恰合其機，視之身前，忽焉身後，他人擊我，一擊即空，所謂不空而空。若我進彼身，無論其如何防守，無孔不入，如水銀瀉地，攻守自如皆能先知。何以至此？因孫氏八卦拳合于易理，並融入奇門遁甲之術。

飛騰，陳微明言："孫祿堂先生之八卦拳劍飛騰變化，神鬼莫測，殆未曾有。"④因孫氏八卦拳

有輕身之效。

上述孫氏八卦拳鋼絲盤球之義的6個性質皆以先天真一之氣為基礎。

孫祿堂對八卦拳技擊能力的另一個提升，就是完善了八卦拳的穿掌技術。

關于這項技術，孫祿堂在他的著述中沒有提及，但其弟子鄭懷賢曾指出這是孫祿堂八卦拳的特長之一。其理合乎易理，具有神乎其變之能。孫存周說極盡變化之能事⑤。

孫祿堂對八卦拳技擊效能的提升，使得從其學八卦拳的一批弟子技擊功夫高超。因此孫祿堂的八卦拳得到當時武林人士的普遍推崇。

關于孫祿堂本人在八卦拳上達到的成就，史料記載甚多，這裡擇取幾條具有權威性和公信力者，如：

1、李存義的弟子、中華武士會的秘書楊明漪在其《近今北方健者傳》中記載：

《當代武俠奇人傳》1930年出版

"八卦、形意兩家之互合，始自李存義眼鏡程，太極八卦形意三家之互合，始自涵齋，涵齋于三家均造其極，博審篤行者四十年。"

涵齋是孫祿堂的號，由此可知孫祿堂的八卦拳已臻登峰造極之境。

2、1934年2月1日《世界日報》上記載了八卦拳名家程廷華認為孫祿堂的技擊功夫于黃河南北已無敵手。程廷華是八卦拳開派者董海川的弟子，也是孫祿堂八卦拳的老師。其評價的權威性自不待言。

3、八卦拳第三代名家姜容樵在《當代武俠奇人傳》中記載：孫祿堂的八卦拳為同輩中其他人所望塵莫及。時姜容樵是中央國術館編審處處長，他的這個評價公開發表在其《當代武俠奇人傳》中，並強調該書所言，"事必確實，語有明證。"

4、浙江省國術館出版的《國術史》中記載："程廷華先生的諸弟子中以孫祿堂先生為最優。"

5、1926年《申報》4月18日記載："完縣孫祿堂先生，受八卦拳劍于程先生廷華，飛騰變化，神出鬼沒，余生平所見，殆未曾有。"

6、1935年《近世拳師譜》記載：孫祿堂的技擊獨步于時，為治技者冠，其武藝舉世無匹。⑥

由此可知，根據當年多方史料的記載，在武功上孫祿堂是當時武林的第一人，更是八卦拳成就的第一人。這不僅呈現在當年諸多文字史料的記載中，在民間野史傳說中也普遍持這種觀點。

　　如當年曾涉獵多門內家拳的張義尚記載：

　　"形意、八卦以孫祿堂先生為第一。……程傳弟子中，以孫祿堂為最知名。據云董海川先生臨終之時嘆曰：'吾誠有負爾曹，我之功夫，汝曹未得十分之二三也，我有師弟應文天，異日若有機緣，可以事之'。孫既得程氏之學，不自滿足，遍歷名山大川，探訪應師之蹤跡，卒于川楚交界煙雲飄渺之某高山中相遇應師，得竟八卦掌之全功。其轉掌之時，能身影連成一線，更或四周皆見其身，其生平軼事甚多，野史不少記載，早已膾炙人口"（見張義尚所著《武功薪傳》）。

　　該文關于孫祿堂探訪應文天之說，史料未有記載，疑有訛傳之誤，然而記載唯孫祿堂得竟八卦掌之全功，則反映出當時國術界對孫祿堂八卦拳的高度推崇。由此反映出孫祿堂八卦拳的技擊功夫遠勝他人，是自董海川以來八卦拳技擊功夫的第一人。

　　當年不僅孫祿堂的八卦拳被當時武林最為推崇，其次子孫存周的八卦拳也被認為是代表了八卦拳的一個高峰。孫存周在浙江國術遊藝大會上表演八卦劍後，被評價為已臻爐火純青之候。孫存周的八卦拳更被當時武術名家秦鶴岐認為："不讓董老公（即董海川）。"此外，當年孫祿堂之幼女孫劍雲在21歲時就以八卦拳及劍法成名。在1935年出版的《國術周刊》中，記載孫劍雲"尤精八卦，曾充鎮江、江蘇等，國術館之女教授，拳藝得輕靈派之上乘，劍之更有獨到之處，敗其手下者，大有人在，凡江南一帶，無人不知孫女士為劍術名家者，……"在孫祿堂的第一代、第二代弟子中在八卦拳上有驚人造詣者就更多，如裘德元、孫振川、孫振岱、齊公博、曹禿領、駝五爺等。之所以如此，是由于孫祿堂對八卦拳的技術結構和理論都做了極大的優化和質的提升，而其技理的基礎就體現在《八卦拳學》一書中。

　　綜上，《八卦拳學》不僅對八卦拳，對中國各派武術技擊效能的提升都具有重要的指導意義，直至今日仍具有至高價值。

　　關于《八卦拳學》對中國文化的意義，是通過對孫祿堂武學的體用實踐使作為中國文化之根的《易經》成為一門能不斷豐富、不斷建構的實踐性、開放性的認知體系，即通過技擊實踐反過來能不斷深化、修正、豐富易理本身。于是為中國文化之根建立了人人可實踐體驗的實證場域，為中華文化的進一步提升與揚棄開闢一個新的途徑。

　　所以，孫祿堂的《八卦拳學》是中國武術史上一個里程碑，直到今天仍是中國武學的巔峰之作。在該書出版百年之際值得紀念與宏揚。

註：

① 《近今北方健者傳》"孫祿堂"楊明漪著，1923年出版。

② 《八卦拳學》第23章，1917年4月出版。

③ 《八卦拳學》陳微明序，1917年4月出版。

④ 《申報》1926年4月18日。

⑤ 《孫存周先生誕辰110周年紀念冊》"八卦拳淺說"，2003年11月出版。

⑥ 《近世拳師譜》"孫祿堂"，1935年出版。

第一節 八卦成就八卦拳

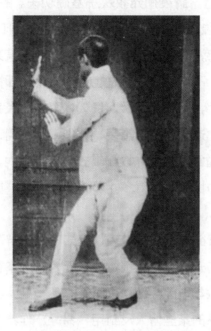

孫祿堂先生示範八卦拳轉掌

目前武術界對于運用《易經》建構八卦拳（俗稱八卦掌，下同）的理論存在著不同的看法。某些人甚至認為用《易經》建構八卦拳的理論是八卦拳技擊能力退化的主要原因。

那麼，引入《易經》來指導八卦拳的研習是八卦拳技擊功夫退化的原因嗎？

回答這個問題，需要從歷史事實和技理本身這兩個層面來解答。

首先，何以證明自從把《易經》引入指導八卦拳的研習後，八卦拳的技擊功夫退化了？

當我們回顧八卦拳發展歷史的時候，發現事實卻恰恰相反，自從孫祿堂引入《易經》指導八卦拳的體用，使八卦拳的技擊效力得到空前提升，因此不僅程廷華之子程海庭從其論，尹福之子尹玉章亦從其說，而且一批八卦拳的新銳拳家脫穎而出，進而提升了八卦拳的社會影響力。這種變化通過對比清末出版的《清稗類鈔》中對各派武術的介紹可見端倪。

《清稗類鈔》中記載了一批清代著名拳派、拳家，在所記載的拳家中沒有董海川及其弟子，所記載的拳術中也沒有八卦拳或八卦掌等拳名。然而自1917年孫祿堂的《八卦拳學》把《易經》引入到八卦拳理論體系後，不過十余年功夫，八卦拳已經成為當時中國最有影響力的四大名拳之一（見1928年出版的《國技論略》及1933出版的《國術名人錄》的評價）。當然這種變化與民國初期武術地位的提高有一定關系，但在同樣的歷史背景下，八卦拳能夠從千百種拳派中脫穎而出，成為當時中國的四大名拳之一，則不能不說這與當時八卦拳的技擊效能所產生的社會影響力有著更為直接的關系。關于把易經引入八卦拳使八卦拳的技擊效能獲得了巨大提升，這里不妨舉一個具體的例子：

孫祿堂在總統府擔任武承宣官時期（1918年——1922年），天津英租界某公館函請孫祿堂推薦兩位高手去教授八卦拳，于是孫祿堂推薦了師弟李某某和自己的弟子裘德元。聘家讓他們二人分別教自己的兩個兒子。裘德元與李某某早就認識，裘稱李為師叔。李某某身材奇偉，氣宇軒昂，尤善塌掌，

掌功驚人，大將良馬的氣度，曾跟隨孫祿堂去東北，並以戰勝當地名家李風九而馳名。而裘德元身材瘦小，相貌平平，論輩分，比李某某小一輩，因此聘家自然對李某某更加看重。

聘家請李某某教長子以求深造，請裘德元教次子基礎功夫。長子18歲，已有三年八卦拳基礎。次子15歲只練過半年轉掌。一年後，聘家命二子演習，次子不讓其兄，隨之聘家命二子較技，次子勝出。李某某大驚。于夜半無人時，叩裘德元房門，裘德元請李某某入，並對李某某施以大禮。李某某對裘德元說："我教人不如你，不知打人是不是也不如你。"即提出與裘德元比試，裘德元連稱："不敢。"李某某不允，言罷進手，裘德元閃避，良久，李未沾裘身，裘德元雖未反擊，然李某某已知裘德元身法奇妙，自己不如矣，遂作罷。李謂裘："你掌力如何？"裘德元諾諾曰："還請師叔指教。"遂用雙掌將地上兩個30斤重銅球吸起，以塌掌式，繞行屋內，先慢後快，至疾如旋風，仍以塌掌吸住銅球不落。拳家皆知，吸力比發力難得多。吸力純以內功，能有此等造詣者極少。因此李某某大為嘆服，遂告辭。

翌日李某某向聘家辭職。聘家欲留不住。後裘德元知李某某辭職，深悔自己魯莽顯露功夫。李某某回京後將裘德元武技高超之事告知孫祿堂，稱贊裘德元是八卦拳後起之秀。以後孫祿堂又將李某某薦于某縣任保安司令。遺憾的是數年後因兵亂，李某某竟死于亂兵槍下，甚為可惜。李某某亦為一代八卦掌技擊大師。如今李某某一系的某些傳人反對用《易經》作為八卦拳的理論指導，並以訛傳訛，或捏造謊言,極力詆毀孫祿堂。而裘德元乃孫祿堂的弟子，他是孫祿堂以《易經》構建八卦拳這一體系下培養的一代技擊高手。

以上是從事例上講。那麼從理論上講，引入《易經》來指導八卦拳的研習會使八卦拳技擊功夫退化嗎？

眾所周知，太極這一名詞最早出現在《易傳》中，《易傳》是對《易經》的註釋。如今這幾乎成為太極拳具有文化內涵和該拳功效深奧的一個依據。

但是當把《易經》引入八卦拳後，在當今一些人哪里竟然遇到完全不同的待遇，似乎成了一種罪過。這究竟是《易經》真的跟研習八卦拳不能有聯系？還是一些人的門派之見在作怪？亦或他們對孫氏八卦拳卓絕超群的技擊效能的嫉妒在作怪？我們認為這是不難判斷的。

首先《易經》在中國文化中具有不可替代的作用，被認為是中國傳統思想文化中自然哲學與人文實踐的理論根源，是中國古代思想、智慧的結晶，被譽為"大道之源"，對幾千年來中國各個領域都產生了深刻的影響。武學若成為一門學術，必須建立理論根基，而其理論溯源，在中國傳統文化的框架下，就不得不接續《易經》。所以，為一門拳術建立理論使之提升，成為學術，就要建立這門拳術與《易經》的關系，作為其理論之源，進而深化認識，這是在中國傳統文化背景下使這門技藝得以深化與進步的必然結果。否則就無法成為學術，而為無源之水，其技與理無法發生相互耦合，難以深入。

其次，孫祿堂把《易經》作為八卦拳的理論基礎並非是一般的引用，並非如陳鑫的《陳氏太極拳圖說》沒有在拳術與易理之間建立起技理與易理之間的關聯，難以用來指導拳術的建構與研習，而是孫祿堂依據自己的武學實踐發現了易理與拳術之間存在著密切關聯，建立了先後天八卦在人體與拳術上具體的對應關系，將劉一明《周易闡真》的內丹理論嫁接改造為拳理，由此重構了八卦拳的理法，

使其技擊、健身與修身效能都得到空前的提升。這些在孫祿堂《八卦拳學》和《八卦劍學》兩書中都做了綱領性的說明。

當然孫祿堂也指出爻卦與拳術終不能等同，爻卦在拳術架構、體系的構建與研習中只起到框架性的提示作用，而非一一對應的具體理法。但這種理論上的啟發與提示對于武學研修中的再建構，進而使認識不斷深入、體悟不斷提升、拳技不斷優化，乃至使拳合于道是非常必要的。

比如，現代生理科學已經證明人體存在內外兩個環境系統（見1932年坎農所著《軀體的智慧》），兩者之間的相互影響，對于維護人體的生命機制——穩態機制甚為重要。而孫祿堂在1917年出版的《八卦拳學》中已將人體分為內外（八卦）兩個系統，指出兩個系統按照一定的方式相互作用能使內外八卦相合，這是開啟自我認知、優化生理機能與提升技擊格鬥效能的基礎。

孫祿堂在《八卦拳學》"八卦拳形體名稱"中指出：

是以八卦取象命名，制成拳術。近取諸身言之，則頭為乾、腹為坤、足為震、股為巽、耳為坎、目為離、手為艮、口為兌。若在拳中，則頭為乾、腹為坤、腎為坎、心為離、尾閭第一至第七大椎為巽、項上大椎為艮、腹左為震、腹右為兌。此身體八卦之名也。自四肢言之，腹為無極、臍為太極、兩腎為兩儀、兩胳膊兩腿為四象、兩胳膊兩腿個兩節為八卦。兩手兩足共二十指也，以手足四拇指皆兩節，共八節，其余十六指，每指皆三節。共合四十八節，加兩胳膊兩腿八節，與四大拇指八節，共合六十四節，合六十四卦也。此謂無極生太極，太極生兩儀，兩儀生四象，四象生八卦，八八生六十四卦之數也。此四肢八卦之名稱。以上近取諸身也。若遠取諸物，則乾為馬、坤為牛、震為龍、巽為雞、坎為蛇、離為雉、艮為狗、兌為羊。拳中則乾為獅、坤為麟、震為龍、巽為鳳、坎為蛇、離為鷂，艮為熊、兌為猴等物，以上皆遠取諸物也。以身體為八卦屬內，本也。四肢八卦屬外，用也。內者先天，外者後天。故天地生物，皆有本源，先後天而成也。內經曰，人身皆具先後天之本，腎為先天本，脾為後天本。本之為言根也，源也，世未有無源之流，無根之本，澄其源而流自長，灌其根

八卦圖

162

而枝乃茂，自然之理也。故善為醫者，必先治本。知先天之本在腎，腎應北方之水，水為天一之源。因嬰兒未成，先結胞胎，其象中空，有一莖透起如蓮蕊，一莖即臍帶，蓮蕊即兩腎也，而命寓焉。知後天之本在脾，脾為中宮之土，土為萬物之母，蓋先生脾官而水火木金循環相生以成五臟，五臟成，而後六腑四肢百骸之以生而成全體。先後天二者具于人身，皆不離八卦之形體也。醫者即知形體所由生，故斷以卦體，治以卦理，無非即八卦之理，還治八卦之體也。亦猶拳術，即其卦象，教以卦拳，無非即八卦之拳，使習八卦之象也。由此觀之，按身體言，內有八卦，按四體言，外有八卦，以八卦之數，為八卦之身，以八卦之身，練八卦之數，此八卦拳術，所以為形體之名稱也。

由此孫祿堂依據其武學實踐將身體的內外八卦系統與拳術的八卦系統建立了具體的對應關系，這是一項劃時代的武學成就，為在運用《易經》于武藝體用的過程中，在實踐中再建構，更有效的指導拳術的體用建立了理法基礎。

那麼以八卦為特征的《易經》在拳術的修煉中具有什麼獨到的指導意義呢？

其意義就是啟發對拳術三個層次的變化規律的認識與掌握：

其一是對于自身內外機能的提升與演化規律的掌握。淺顯地講就是掌握變化氣質、改造生理的規律，明其變化之道。

其二是在技擊中對對手可能發生的變化規律的掌握。淺顯地講就是掌握在格鬥中對對手各種變化的預知能力。

其三是對拳術與天地萬物之間的相互關系以及變化規律的掌握，達到所謂天人合一的境界。于是能借天地萬物之機勢以用之，故使技擊功夫能超神入化。

關于《易經》的學術價值與作用，相關研究成果甚多，在此無須贅述。這里僅舉兩個例子：

例一，在1929年浙江國術遊藝大會籌備會上，褚民誼提出不進行實際對打（褚氏一直反對對打），借助于歐美方法測試武術家力量，以決定名次高低。孫祿堂當即提出異議。孫祿堂認為，有武藝者不一定力氣就大，有力氣者未必就擅長武藝，武藝體現為對技擊規律的掌握，于是提出當眾實驗。孫祿堂伸出右手食指，請在座者挑一位身魁力大者搬自己伸出的手指，看看能否搬彎。于是挑出一人，那人剛握住孫祿堂伸出的手指，孫祿堂繞其轉身一圈，孫祿堂未動用內勁功力，只是信步繞圈，其人立足不住，亦隨之轉圈，其人連轉數圈，因無法立足，終不能搬彎孫祿堂先生的手指。故褚民誼的提議作罷。

這反映出什麼道理呢？

其道理有二：

第一，孫祿堂意在彼先，知道彼如何變化，因此總能變在對方將動之前，控制對方的重心，使對方用不上力。

第二，是掌握了如何僅通過相互位置的變化就能控制住對方重心並化解對方來力的規律。

期間孫祿堂把手指交給對方，有意收住內勁不攻擊對方，也不用任何其它化解的功夫，僅靠走轉就化解了對方來力。這是把《易經》中的變化之理引入拳學修為中所產生的神奇效果。通過這個實驗證明技擊中以理勝人的效果。孫祿堂進行此實驗時不以功大壓人，故使人信服其理。

例二，孫存周能僅用一個手指一點或一搭對方的手臂或身體的任何部位（不用點穴法），就使對

方不能動，所謂制意。被點者稱："雖然他只是一個手指搭在我的手臂上，可感覺全身被制，象被鋼筋纏住一般，動不了。"這里孫存周即未用點穴手，也未用滲透力，就把對方控制住。這同樣是意在彼先的緣故，使對方無論想朝哪里解脫，都被孫存周的勁預先控制住，使之無法解脫，于是全身哪里都不能移動。

以上這一動一靜兩個例子只是孫祿堂和孫存周小試牛刀，作為示範其作用道理而已，並未展示他們真實的技擊造詣（諸如飛騰、神變、內勁、打法等絕藝）。

由此可知孫氏八卦拳將《易經》引入到拳學修為中的效果：通過窮變化之理，達到極變化之能事。這種變化不僅是閃轉騰挪、飛騰遁隱，還包括自然而然之中動作平易的神明意變，而同樣效果神奇。

因此修為孫氏八卦拳可以使人深入體認易理，並通過掌握易理提升拳藝的效能，如上例中展示的彼此間特定的空間變化可以成為控制對方勁力作用的要素之一，即變化的運動空間可以產生某種勁力效應。

孫祿堂依據《易經》又將奇門遁甲引入到拳學修為中，其效果非凡。陳微明說："其飛騰變化，神出鬼沒，余生平所見，殆未曾有。"但這部分內容自孫存周去世後，就隨他而去，目前沒有繼承者，已成絕響。

孫祿堂所著的《八卦拳學》啟發人們認識到在武藝研修中引入《易經》不僅是建構中國武學理論的途徑之一，而且對中國文化亦具有再建構的揚棄之功。

通過卦象在身體及拳式之間建立對應關系，啟發研修者發現並掌握拳中體用的規律，尤其是在技擊中神其變化的規律，是孫祿堂在武學上的重大貢獻之一。

所以，研修拳學若要達到登峰造極的境地，極變化之能事，就必須對《易經》有精深的研修和造詣。

據1934年2月1日《世界日報》記載，當年程廷華認為孫祿堂的技擊功夫于黃河南北已無敵手，但是孫祿堂仍要訪求在《易經》上有精深造詣者去深入進修，即是這個原由。所以有了孫祿堂去四川訪某公研修《易經》之行。經此行研修，孫祿堂的武藝達到登峰造極之境。

此後孫祿堂仍不自滿，每到一地必訪求在《易經》上有精深造詣者相互交流，不斷提升自己在《易經》上的造詣，同時對現代科學也深感興趣，不斷學習新的知識，增益文化修養。在1923年出版的《近今北方健者傳》中記載孫祿堂：

"因拳理悟透易理，及釋道正傳真諦、經史子集釋典道藏之精華，老宿所不能難也。旁及天文幾何與地理理化博物諸學，為新學家所樂聞焉。"

由上可知，文化修養對研修拳學的重要。當代某位"八卦掌名家"，僅獲得過八卦掌觀摩表演金牌，並無技擊實踐戰績，卻自以為是，他以自己淺陋的見識以及偏聽偏見著書立說，散布訛傳，歪曲、貶低孫祿堂，良可慨也。

孫祿堂對八卦拳技理的建設在很大程度上還借用了劉一明《周易闡真》的內丹修為語境，如"八卦拳先天後天合一式說"、"八卦拳陽火陰符形式"等，據此來闡述如何通過先後天八卦相合使拙勁歸于真勁的道理。

孫祿堂的八卦拳造詣之所以超勝卓絕，原因之一就是能修為出真勁即以先天真一之氣為基礎的內勁，其勁性如鋼絲盤球，其作用特征是感而遂通。

關于劉一明(公元1734--1821)，乃清代道士，內丹學家，號悟元子，別號素樸散人。山西平陽曲沃縣（今山西聞喜縣東北）人。劉一明在其所著《會心內集》自述云：年十七（乾隆十五年，1750），身患重病，百藥不效。次年赴甘肅南安養病，愈醫愈重，喜遇真人賜方，沈屙盡除。十九歲外遊訪道。二十二歲在榆中（今屬甘肅）遇龕谷老人授以內丹秘訣，遂師之。此後，為求參證，居京師四年，河南二年，堯都（今山西臨汾縣南舊平陽縣，為古之堯都）一年，西秦（今甘肅靖遠縣）三年，來往不定者四年。十三年間，三教經書，無不細玩。然于疑難處，總未釋然。乾隆三十七年，復遊漢上，又遇仙留丈人，經其指點，十三年疑團始被解釋云云。

劉一明精通內丹、《易》學，兼通醫理，撰著有《周易闡真》、《悟真闡幽》、《修真辨難》、《象言破疑》、《修真九要》、《陰符經》註等，以發揮內丹之學，為著名內丹學大家。

劉一明雖被其某些晚輩後學追為全真道龍門派傳人，但其內丹修為方法及其理論并非源自全真道龍門派，而是源自龕谷老人和仙留丈人，按照劉一明自述中的描寫，龕谷老人是位儒士，而仙留丈人亦類于儒士的名號，皆非全真道道人的字號，因此劉一明的內丹修為方法及其理論並非來自道教全真道，而是屬于來自儒道隱修一脈。

孫祿堂根據自身的技擊實踐，結合《易經》和醫理，對八卦、形意、太極三拳的技理技法進行了重構，並據此優化和完善了八卦拳、形意拳和太極拳的技術體系，不僅對這三門拳學，對整個中國武學的提升與發展都具有極大意義。

第二節　　轉來轉去轉什麼

對八卦拳稍有了解的人都知道，八卦拳的基本運動形式就是轉圈。除了八卦拳外，自然門武術也有這個運動特點。那麼轉圈的功效是什麼？

其實轉圈與轉圈不同，其中不同的規矩決定了功效的不同。孫祿堂在其建構的八卦拳的轉圈中融入無極混沌之理、三體式之身勢及鋼絲盤球之勁意，並要求轉圈時要合乎弧切八線的幾何學原理，將此融入到作為八卦拳基礎的太極式中──即轉掌中。

孫祿堂指出：

練時步法，不外數學圓內求八邊之理，勾股弦之式。其手法亦不外弧弦切矢之道，立法如是。──────求我全體無處不成一○而已。（《八卦劍學》序言）

孫祿堂說：

夫八卦天也，形意地也，太極人也，三家合一之理也。練習之法，形意以經之，八卦以緯之，太極以和之，即聖人云：興于詩，立于禮，成于樂也。余嘗自揣三元性質：形意譬如鋼球鐵球，內外誠實如一。八卦譬如絨球與鐵絲盤球，周圍玲瓏透體。太極如皮球，內外虛靈，有有若無，實若虛之理，此是三元之性質也。形象雖分三元，要不出人丹田之氣也。天地人三才，亦即太極一氣之流行也，故三家合為一體。（《八卦拳學》手稿自序）

這兩段話極為精辟，點出了八卦拳轉圈的意義。

作為最初步的研習要點，筆者體會有二：

1、建立對彼此之間對運動位置的控制能力。

2、建立動靜如一的渾圓一氣之意與六合整勁之勢合為一體，即"求我全體無處不成一○"，形成孫氏八卦拳獨有的鋼絲盤球之勁的體用基礎。

孫祿堂將八卦拳的基礎轉掌稱為太極式，將由此演化出的單換掌稱為兩儀式，筆者深感該式對培養以上這兩大基礎的效能非比尋常。

那麼什麼是建立對運動位置的控制能力呢？

就是建立對彼此之間的運動位置以及空間變化如何合理利用的意識這種能力，即在技擊中如何最充分的利用空間的能力。通過直、擺、扣三種步法的角度、速度與步勢，控制我與彼之間虛實兩個相互轉化的所有可能的運動位置、距離與空間。孫氏拳的意圈就是通過轉圈變掌開始拓展丰富的。

在技擊中位置感、距離感非常重要。一般人的位置感、距離感主要是靜態的，尤其對彼此之間運動的位置、距離的感覺即不全面也不準確，因此在這方面訓練有素的人打一般人，就如同打靶子一般。運用八卦拳進行技擊時，並非是一味地繞著對手跑圈，這是影視作品對八卦拳技擊的誤解。以筆者的體認，八卦拳技擊時的步法多以天罡步、之字步為主。

練習位置感、距離感，在初期階段需要由老師引領著走位置，練習時設定條件，相互奪位，以後通過散手練習逐漸培養瞬間的距離感和位置感，此乃實戰時造勢奪機的基礎之一。

如果轉圈還沒有轉好，還不能做到運動和順流暢、穩靜靈捷、松空自如，走位置的效果就要大打折扣。所以轉圈——八卦拳的太極式是各拳式的基礎。

關于轉圈時的規矩，在孫祿堂《八卦拳學》中有具體要求，這里不贅述。

今人習拳多不能甘于簡樸，因此在基礎功夫上多不能深入。其結果如張烈所說，如看書只翻目錄，對拳中任何一式之義都沒有真正掌握。

昔人習拳，僅太極一式（轉掌），一練數月，每日至少轉兩個時辰。轉到周身如電，才算功成。張兆麒講，其師孫振川從人身邊一過，相互並未接觸，甚至彼此四目未接，已使對手精神悚然，感到恐怖的氣氛。此乃轉掌功深所致。張兆麒自己就有過這種體會，亦見有前來試藝者因此拜倒在孫振川腳下。當年擂臺驕子曹晏海在與孫振川試藝時，亦因此拜服于孫振川。同樣，齊公博在天津時亦曾以轉掌令眾拳師驚服而放棄比試之心。

反觀今日習八卦掌者，大多轉掌時毫無勁勢可言，或僵或散，或搖搖晃晃，低著頭，東一把、西一把地亂摸一氣，自我陶醉，其實已遠離正軌。

至于在技擊中相互接觸的情況，習孫氏八卦拳有成者其勁更為神妙，具有"制虛"之極靈極透之勁。劉子明言，當年張熙堂一秒九拳，其出拳速率不在當代職業拳擊手之下。張熙堂與孫存周切磋，張熙堂虛晃一拳，被孫存周手指一觸其臂，張熙堂立即不能動，瞬間全身被制。此即"制虛"之靈妙之勁。孫存周此項功夫並非僅劉子明一人所述，周劍南及支一峰、楊良驊、萬勇南等都曾分別談起過孫存周類似的例子，其勁如自虛空中生出。孫存周之所以能夠具有"制虛"之能，是因為總能預知對方的變化，並能身心合一，身隨意動，勁隨意變，變在彼先，虛空壁立。所以孫祿堂以玲瓏透體形容

八卦拳，此即孫氏八卦拳鋼絲盤球之意的特性之一。孫存周不僅在一般切磋中能如此，即使在電光火石般的實戰中，亦能如此。其基礎即得益于孫氏八卦拳的轉掌。

如前所述，孫氏八卦拳的轉掌是將《易經》中河圖洛書之義引入其轉掌的要則中，故能極變化之能事。

此種"制意"、"制虛"之勁確為孫氏拳所獨精。筆者也曾與支一峰進行實驗，即使在接觸瞬間筆者手臂迅速回收，被支一峰手指觸到，立即心悸癱軟。據筆者幾十年來的見聞，無論是現代各類格鬥技能還是其他傳統武術拳派，皆未見有此種勁。

關于鋼絲盤球之意，孫祿堂言："惟其透，故無失無得，無障無礙。"

孫祿堂又云："惟身體如同九重天，內外如一，玲瓏透體"，故有"空而不空，不空而空"之所謂"空中"之妙用。

因筆者在孫氏八卦拳上造詣甚淺，故筆者不敢對孫祿堂此言以私意解之。筆者多年收集孫門前輩史料，經匯集孫門前輩的言談、事跡，略知鋼絲盤球之勁如下五個性質，纏拿、深透、冷崩、透空、飛騰。

此外，鋼絲盤球勁中的所謂鋼絲盤繞，有兩方面含義：

其一，對于自己而言是要通過纏擰之勁練出整體崩彈之力。

其二對于對方而言，我一動即將對方纏拿住，其用有三個層面，入門時是通過彼此雙方手臂的接觸，在走動中將對方纏拿住，內含72把擒拿等，即走控功夫。進而手指一搭對方，即將對方纏住，雖然只是點接觸，通過走位產生將對方纏住的效果。而神化者，能雖未接觸，從對方身邊一走，即產生控制對方身心的效果，孫門前輩中有此造詣者不乏其人，我輩中何道人亦有此造詣。此為八卦拳鋼絲纏繞之功。

而鋼絲盤球的玲瓏透體，則體現在動靜變化合乎易理及對奇門遁甲的運用上，我身如虛空，所謂身體如同九重天，進敵如水銀瀉地，無孔不入，不能阻擋。化敵如身體透空，看有似無，身形未動，而重心已變。如此方得著孫氏八卦拳的鋼絲盤球勁之意。

關于孫氏八卦拳的飛騰之功，聽孫劍雲言，孫氏八卦槍若盡其用，非有輕功不可。當年周劍南在上海向孫存周請益，鄭懷賢去信囑咐周劍南要學孫存周的八卦槍，謂之"甚是奇功"。但是孫存周沒有接這個話荐，也許因周劍南沒有輕功基礎，因此難學此藝之用。當年孫存周、孫振川、孫振岱等擅孫氏八卦槍者皆輕功高超。

輕功分三個層次，一為平衡，二為靈捷，三為飛騰。

平衡有靜功、動功兩種，靜功如今人表演踩雞蛋、踩氣球等，實際是通過調節身體平衡與所踩之物如雞蛋、氣球的接觸面，使雞蛋、氣球等物均勻受到壓力，于是不易破損。此乃對力學一般作用原理的應用。

平衡中的動功，如當代跑酷，是通過快速運動中身體的協調能力以慣性力來平衡身體。因此需要有很好的速度能力、動態平衡的協調性和彈跳能力。給人以靈捷之象。

而輕功之上乘者乃飛騰淩空，並非速度、彈跳、平衡等能力所能致，實乃先天真一之氣之妙用，如孫祿堂在高粱穗上奔跑、在人群頭頂上飄過等。此種功夫非養氣至深而不能為。同樣孫存周走虎形

能一步三丈，亦非肌肉之素所能達，當今男子世界跳遠紀錄也不過8.95米，不及三丈，而且有助跑。孫存周的一步三丈，無助跑而至，先天真一之氣的作用。

故孫祿堂言，鋼絲盤球之意是以先天真一之氣為基礎。

孫氏八卦拳之鋼絲盤球之意絕非僅是形容之語，而是有確切精深之義。陳微明在為孫祿堂《八卦拳學》所作序文中記載孫祿堂對其言：形意拳攻人之堅不攻人之暇，八卦拳縱橫矯變，即孫氏八卦拳運用特點是制人于虛空變化之中。

形成鋼絲盤球之意的要點有三：

一曰以孫氏三體式為基礎，將六合整勁之勢與渾圓一氣之意融合一體，動靜如一。最基礎的能力是能以一條腿代替兩條腿，所謂雞腿力。

二曰周身骨節螺旋伸展、節節松開。

三曰轉腰擰身，自腳跟纏擰至手指，內開外合。

以極還虛之道通過練習孫氏八卦拳將此三者融合為一。

其中擰腰為八卦拳之特色，形意、太極皆不擰腰，而是松腰。八卦拳也有松腰，即換式那一刻，那一刻即是變換之機樞。所以，八卦拳之練習由不變式——久轉太極式到不斷變式來感悟變化機樞。

形意、八卦、太極三拳入手時練習路徑各有不同，形意拳是以六合發勁、整齊如一為其入門時練習路徑。八卦拳是以腰身擰轉、走轉矯變為其入門時練習路徑。太極拳是以渾然無間、沾粘綿隨為其入門時練習路徑。三拳所同者，乃極還虛之道，即皆以先後天相合之理、渾圓一氣之意和六合整勁之勢為本，內中之理分而言之為八卦、五行、太極，合而言之實乃中和一理（自主性），即極其後天之能而返先天，體用先天真一之氣，即內勁之理。雖為一理，但三拳各有擅場，構成天地人互補完備之體，此即孫氏三拳之義。

故孫氏三拳兼練，若皆有所得且能融會貫通，則入大道之軌，乃武學中得大成就者，能至是者鮮矣，孫門第二代中能達此境界者，也不過數人而已。

轉掌要轉到天上有眼。入門從圓中弧切八線入手。先練八步一圈，以後逐步成為自然，無論圈大圈小皆合幾何之理。圈小者，可三步一圈，並化為三角步。圈大者，可幾十步一圈，亦能做到分毫不差，無意中似自己有眼于天，故能分毫不差。八卦拳有成就者，雖被眾人圍堵，信步走轉，便能走出重圍。故孫門前人中在八卦拳上有造詣者皆有孤身鬥眾之能，如孫存周的弟子駝五爺（姓赫，失其名），憑一口短刀手刃17個帶槍的蒙匪，若無天上有眼的功夫，是做不到的。

前面講了，孫氏八卦拳含有飛騰變化、奇門遁甲之能，基礎仍是走圈。

走圈時，心氣要穩靜，決不能氣喘籲籲，要豎頂塌腰，肩胯要松沈，食指挑眉，但肩不能聳，身體中軸挺拔，兩胯松塌，胸前含虛圓，身體頂天立地。兩足走趟步，邁步抽胯，步履靈捷，橫走豎撞，百會處含有淩空之意。

開始轉圈時兩膀酸痛，乃開肩拔背之功。若初學者練八卦拳，兩膀無酸痛感，說明一定沒有練對。同樣如果初練太極拳背不酸痛，初練形意拳腿不酸痛，則一定沒有練對。

不要小看轉圈，當今真正轉正確的人並不多見。即使當年，把八卦拳練的不出大謬者也不多。金警鐘在山東省國術館《求是》月刊上曾撰文，講述他見程海庭的某位老弟子和張兆東的某位老弟子皆

有二三十年的功夫，表演八卦拳、形意拳時，一趟拳下來竟然氣喘籲籲。看看今天的一些所謂名家不也是這樣嗎？！問題就出在轉圈的規矩不正確或轉圈的功夫沒有下到家。

有人問，轉掌快好慢好？

答：在心氣穩靜、身體重心不起伏、身體中軸不晃動的前提下越快越好，越靈捷、越自如越好。

第三節　　自然步與趟泥步

孫氏八卦拳廢棄趟泥步改為自然步，是其步法技術上的一次提升。

有人可能會問：不練拳的人都是自然步，這怎麼能算是一次步法技術的提升呢？

孫氏八卦拳的自然步與一般自然步的區別為：

1、孫氏八卦拳的自然步解決了啟動無征兆的技術問題，而一般自然步解決不了這個問題。

2、孫氏八卦拳的自然步解決了在移動中如何使快、穩、變、整四者相統一的技術問題，所謂靈捷輕固，完整一氣。而一般自然步解決不了如何使快、穩、整相統一的問題，更解決不了快、變、穩、整四者統一的問題。

那麼孫氏八卦拳的自然步靠什麼解決啟動無征兆及快、穩、變、整四者統一這兩大技術問題的？

靠得是孫氏三體式並結合自然趟走的方式。

孫氏三體式另文專述，這里不贅。

自然趟走也稱滾拔步：邁步時前腳跟先著地，前腳滾，後腳拔，移步時，腳尖挑起並抽住胯。

傳統八卦掌的趟泥步的目的雖然解決快、穩、整的統一問題，因為沒有站三體式的功夫，所以增加了起腳、落腳都要平起平放的要求，對于變化自如靈捷是不利的。

因此，相比而言若以靈捷輕固、完整一氣為標準，孫氏八卦拳的自然滾拔步解決的更好。

為什麼這麼說呢？

因為孫氏八卦拳以孫氏三體式為基礎，解決了用一條腿代替兩條腿的問題，運動中身體與地面是點接觸，同時周身有凌空飛騰之意，使得在身法、步法快、穩、整的基礎上變化更加靈活自然，因此在八卦拳的技術中用自然趟步替代了趟泥步。

所以說，孫氏自然趟步即滾拔步是步法技術上的一次提升和解放。

孫氏八卦拳自然趟步怎麼走？

如今已有了視頻可以參照，如孫劍雲和黃萬祥的視頻，這是最直接的感受和學習的模本。

就筆者體會而言，如果沒有孫氏三體式的基礎，趟泥步是一定要練的。

走趟泥步要由慢開始，嚴格地按照趟泥步的要求，身形豎頂塌腰，兩腳平起平落，前足如有阻力，平著趟出，後足如從泥里拔出，平起跟進，身體重心要平穩，不能有上下起伏和左右的晃動。行走時頭頂上擺一碗水，水不灑出。隨著穩定性的提高，行走速度逐漸加快。

有人問：練這個有什麼用？

趟泥步的運用，一般用在接敵的一瞬間，而且是在對方將要打上自己的那個瞬間，步走趟泥，手呈十字，重心平動，一碰即將對方打出。其作用就是足下突然啟動時上身穩靜，使對手感覺到反擊時已來不及閃退，其作用如形意拳的趟步。

但是趟泥步也有一個弱點，就是當采取主動進逼時，易進不易退，因為當兩腳養成平起平落的習慣後，造成對腳滾動運行的靈敏性下降，致使後撤不靈。經過1928年和1929年幾次全國性擂臺賽的檢驗，很多上過擂臺的八卦拳傳人在技擊時就放棄了趟泥步，改走自然步，只是在实施打击时用趟步，其用法與形意拳崩拳的趟步相類。

實踐表明孫氏八卦拳的自然趟步更為迅捷穩固、變化靈活自主，時論董海川之後，唯孫祿堂竟得八卦掌全功。以至于某些人誤以為孫祿堂在八卦拳上另有傳承。

如練習楊式太極拳的張義尚在看過孫存周演練的孫氏八卦拳後，被其身若龍遊、勢若鷹翻的神韻所傾倒，自稱魂牽夢繞幾十年。因無機緣，後來張義尚去練了若干年別家的八卦掌，認為這些八卦掌非內家上乘之藝。不知張義尚當年從師于何人？不過有一點可以肯定，就是張義尚所習的八卦掌一定不是孫氏八卦拳，因為張義尚講，他練的八卦掌要練趟泥步。

要不要練習趟泥步已經成為孫氏八卦拳區別于其他門派的八卦掌的一個標志。

此外，程海庭的弟子孫錫堃認為八卦掌不及太極拳柔。孫祿堂在《八卦拳學》中指出練習八卦拳使身體如同百煉鋼成繞指柔。孫振川認為孫氏八卦拳之柔勁與太極拳相同，在柔的方面孫氏形意拳、孫氏八卦拳與孫氏太極拳並無二致，並言孫氏八卦拳亦為至柔至順之道。孫存周對孫氏八卦拳的體用總結為兩句話，在運用上，具有"極變化之能事，有莫測其由之慨"，在練法上，要求"雖一式之微，莫不有柔、巧、速、小、閃、展、騰、挪之妙。"柔是擺在第一位的。由此可知孫氏八卦拳是對原傳八卦掌進行優化、鼎革後的拳術，使八卦拳之藝能始得完善、卓然脫穎而出。

上世紀三十年代曾任浙江省國術館副館長的鄭佐平稱贊孫存周的技擊功夫"技擊獨步海上，拳械絕逸江南。"1935年出版的《近世拳師譜》記載孫存周的武藝"絕塵時下"。孫存周最嗜者就是孫氏八卦拳。可見孫氏八卦拳在技藝上之獨到。

第四節　　四步功夫

練習孫氏八卦拳有定步、活步、變掌、穿掌四步功夫。在介紹這四步功夫之前，先要介紹孫氏八卦拳練用兩段功夫的一個要則。

練習孫氏八卦拳有一個從身隨步變、掌隨身換，到身隨掌換、步隨身變的過程。這看上去，似乎是完全矛盾、背道而馳的。其實這一矛盾性恰恰構成一個正確的、系統性的研習要則。

開始練習時一定要身隨步變、掌隨身換，其目的是為了建構掌、身、步協同一體的運動能力，並養成正確的運動身勢。否則，在轉身變化時，膝關節很容易扭傷。當練習日久，已經形成身隨步變、掌隨身換的運動習慣，即身步掌一體，並已成為本能時，則要開始向身隨掌換、步隨身變的方向發

展，目的是為了求得掌身步的變化靈捷如意，使身步掌的變化與意的變化能協同一體，意一變，掌身步就能隨之而變，掌身步與意協同一體，形成意動身至的能力。這是孫氏八卦拳能夠"極變化之能事、有莫測其由之慨"的原因之一。

其原理與汽車制造相類，制造汽車的構造一定是輪子帶動車身，當汽車制造完畢，輪子與車身形成一體時，則是由駕駛方向的方向盤引導車身。因此，判斷一條拳術原則合理與否，一定要看這是在哪個條件下，否則將失去一個提升自己武藝的正確方向。身隨步變、掌隨身換是體其本，而身隨掌換、步隨身變是得其用。先要體其本，然後才能極其用。其實不僅是八卦拳，太極拳、形意拳也是如此，運用時都是梢節領起周身之勁。但開始練習拳術，體會周身整勁傳遞時，則是由足至胯，由胯至脊，有脊至肩，由肩至肘，由肘至手。

因此，我們不能拿前者否定後者，也不能拿後者否定前者，兩者是一個修為體系中的兩個不同階段所要遵循的要則。

過去老拳師教拳從不多說，你練到哪一步，才說哪一步的話，多說一句，聽上去意思會完全相反，你自己就糊塗了。所以那時候師徒要住在一起，孫劍雲說："三年之內，不可一日無師。"但今天不同了，信息發達，即使老師不說，各種傳媒上有很多練拳的要則，任何階段的習拳者都可以看到，所以理解力以及辨別力就非常重要。

話回到孫氏八卦拳，據劉樹春講，昔日別家八卦掌只有身隨步變、掌隨身換這個要則，沒有後面的身隨掌換、步隨身變。因其修為的步法不能追身。無論是趟泥步，還是鶴步都難以做到這一點。孫氏八卦拳是以孫氏極限三體式為基礎，即能培育出一條腿代替兩條腿的技能，周身一軸獨立，與地面是單點接觸，故極為靈活自主，具有啟動迅疾無兆的能力。由于有孫氏極限（臨界）三體式這個基礎，所以才能夠向身隨掌換、步隨身變上修為，達至步能追身、身能隨掌、掌能隨意而變——形意一體的境地。否則，就是意識上想向這個方向修為，能力也達不到，因為沒有建立起相應的技能基礎。

由此可知孫氏極限（臨界）三體式作用大焉，萬法皆出三體式，一語點破玄關。故孫氏八卦拳自清末形成以來，即以其技擊效能獨步天下。可惜的是自從孫存周去世，孫氏八卦拳卓絕的技擊真義也隨之而去。

關于孫氏八卦拳的四步功夫練法，臺灣武術史研究專家周劍南（1910年——2008年）曾在其文章中提到。周劍南曾向鄭懷賢學習過孫氏八卦拳，並得到孫存周的短期指點。據他記載練習孫氏八卦拳經過的四個步驟是，定步、活步、變掌、穿掌。這是孫氏八卦拳的特點，在其他八卦掌系統中沒有看到。李天驥也曾說，孫氏八卦拳是個非常精深、完整且內容十分丰富的系統，非一部書就可以包含的。關于孫氏八卦拳完整的技術體系目前已經見不到了，在孫祿堂的《八卦拳學》中只是披露了該拳的一個基本技術框架、修為原理和修為的基本原則。

該拳的基本框架由十二個部分組成，即無極學、太極學、兩儀學、四象學、乾卦獅形學、坤卦麟形學、坎卦蛇形學、離卦鷂形學、震卦龍形學、艮卦熊形學、巽卦鳳形學、兌卦猴形學。此十二個部分共由十個定掌組成，即單換掌、雙換掌、獅子掌、返身掌、順勢掌、臥掌、平托掌、背身掌、風輪掌、抱掌。這是基本的十個掌式，皆可由單換掌、雙換掌演化出來。此十掌構成孫氏八卦拳的綱要。對這十個掌式，先練定步，後練活步。以後再練變掌和穿掌。

定步怎麼練？

必須以孫祿堂《八卦拳學》上的講解為準，《八卦拳學》對定步十掌的練法有照片有解說，堪為迄今為止研修八卦拳的最高經典。此外還可以參照孫劍雲的《孫氏八卦拳》教學光碟。另外，據劉樹春講，孫氏八卦拳的練法特點是，轉掌時身體兩胯連線的延長線與轉掌時走圈的半徑線即圓圈的法線重合，要求轉掌時對著轉掌時的圓心通過擰腰進行轉掌。所謂定胯扭腰，也叫調胯擰腰，有腰胯反擰之意，對身體內膜機能的提高尤為見效，練出猶如鋼絲盤球般的彈簧纏擰之勁。此外，當轉掌純熟時，要求身隨掌換，步隨身變，即手隨意、身追手、足追身，這些要求與孫氏形意拳、孫氏太極拳運用時的要求相同。孫氏八卦拳是以孫氏形意拳為基礎，通過孫氏形意拳已將手、身、足練成為一家、合為一體，手即是身、身是即足，掌一變化，身、足能與之一體變化，故變化更為靈捷。

最後就是孫氏八卦拳走自然趟步，不走趟泥步，其道理也是因孫氏八卦拳是以孫氏形意拳為基礎，頭身腿足之間的關系是以孫氏三體式為規模，只不過把三角步式變化為斜長方步式而已。因為具有以一條腿代替兩條腿之能，因此暗含著形意拳的蹬趟、頂拔之勁。開始練習時公轉帶自轉，當身上勁力和順後，則自轉帶公轉。轉掌時要嚴守三害九要，遵循中和、

孫劍雲演示八卦拳

自然的原則，培育先天真一之氣，即內勁，此種練法是在提煉並極盡八卦拳與形意拳各自技能特色的基礎上，使兩者融合一體。

活步十掌的練法要求邊走邊變，練習活步從始至終不能有任何停頓，練就的是走中變、變中走的走打之能。活步練法，行走時周身螺旋伸展，將身體自轉與公轉相合一體，合于圓研相合的研點上。此亦為孫氏八卦拳的修為特色之一。這種練法在孫祿堂的《八卦拳學》中無法用圖片示範，可參學的資料有孫劍雲、黃萬祥演示的孫氏八卦拳光盤及視頻。孫劍雲、黃萬祥研練的八卦拳、八卦劍視頻資料是當今極為難得的學習模本。

黃万祥演示八卦拳

當把定步、活步十掌都練之精確、自然、純熟後，就要練習變掌，如何變？其原則在孫祿堂的《八卦拳學》中有提示，但要掌握其變化之道，其一必須得有明師親手引領，才能初步知其然。其二必須精通《易經》，才能在明師引領及講解下，舉一反三，知其所以然。由此才能真正深入孫氏八卦拳之理，才有可能修為出孫氏八卦拳技能、技法的神髓。

所以，研修八卦拳若不懂《易經》就不可能真正掌握八卦拳的神髓。有些人不懂八卦拳是以《易經》為理論框架的武藝，一門心思地在勁和招式上下功夫，結果終其一生進不到八卦拳"極變化之能

事，有莫測其由之慨”這一技擊技能的神髓。時論董海川去世時對其弟子們說：“吾誠負爾曹，我之功夫，汝曹未得十之二三，……”。究其因，在董海川諸弟子中對《易經》有造詣者幾無，故其諸弟子中無人能夠得到八卦拳全藝。

在當代各類八卦拳的視頻資料中，真正具有八卦拳變掌痕跡的只有孫劍雲和黃萬祥兩人而已，其他人演練的所謂變掌與固定套路無異，並非是能隨意而變且又符合技擊要義者。

八卦拳變掌的掌式仍是以八卦拳的十大掌為基礎，相互變化。而八卦拳穿掌則是在八卦拳十大掌的基礎上，可以把任何拳派的技法皆能融入到八卦拳的體系中，

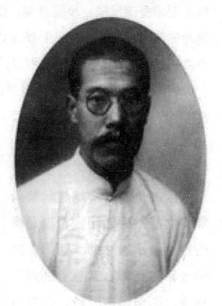

孫存周

隨意交互而變，且皆合于內勁之體用，顯豁出孫氏八卦拳與易理相表里，故具有“極變化之能事、有莫測其由之慨”的造詣。所以，不懂《易經》是不可能達到這種造詣的。孫氏八卦拳的特色之一就是把《易經》與八卦拳的技能技法融合為一體。

孫氏八卦拳的穿掌是八卦拳散手練法，在穿掌這個層次上非筆者所能詳解，故不妄議，僅以前人造詣舉例呈現之。

周劍南說：“孫存周日常生活中任一動作，你只要仔細觀察就可以發現皆合乎八卦拳之理。”故孫存周技擊時其法皆出于自然。

至若八卦拳在技擊上的獨到效用，孫存周更是達到驚人的境地，這里僅舉幾個典型的孫氏八卦拳打法之例，為了避免不必要的口水戰，這里對與孫存周交手者皆隱其姓名，僅以某代稱之。

例1，孫存周19歲時與有“臂聖”之稱的通背拳某宗師交手，因初次交流，對彼打法不熟悉，則以孫氏八卦拳獨到的穿掌閃戰之能采取長伏之法，誘彼意起之際，賺身閃進，其變無兆，以掖掌將某擊臥于地。某被擊後，原地未動，直接臥于地上。所謂長伏之法是遠襲突擊之法，通過矯變造勢，察敵神意稍有猶疑之象，突然啟動，因敵成體，變打合一。此乃穿掌突擊之一例。

例2，孫存周在與聞名全國的某八卦拳大師切磋時，因相互熟悉，對方又系八卦門內的長輩，孫存周運用了孫氏八卦拳獨到的走控技能，十字環中，以梢制根，使對方完全被制，進不得進，退不得退，發不得發，化不得化，使某不得已而屈服。此法穿梭走控，是將太極之空、八卦之變與形意之實結合至善的一種藝術，融合沾控之靈、走變之妙、壓頂之勢為一體。可視為穿掌緩用之法。

例3，孫存周在與聞名全國的某查拳名家正面比武時，因某有“千斤力”之稱又身材高大，擅長攦跤，孫存周則運用孫氏八卦拳的冷鞭閃戰之藝，倏忽間伏身閃側，一腳將某踢撲于地。此閃戰之要，是以突起之勢驚踏死門（我有距離，彼無距離的位置），迫其調身，在其將動之際，突施遠擊，擊其變勢之瞬。需要啟動隱蔽迅疾、變化神速自如、軀體伸縮如鞭。變勢得機，突施冷擊，此乃穿掌突擊之法要。

例4，京城有位號稱“單指震乾坤”的山西心意拳某名家，一次在扶送孫存周出門時，某突施冷手，孫存周隨感而發，肩上一抖，將該心意拳名家扔到他剛才坐著的椅子上，喀的一聲將椅子面砸裂了。此乃孫氏八卦拳的周身猶如鋼絲盤球的彈簧力所致，可謂周身是手。此勁乃穿掌之基礎。

例5，楊良驊講：孫存周與上海知名的某大力士遊戲，只用一個手指搭在該大力士的手臂上，該大力士無論怎樣用力，都擡不起自己的手臂。此乃孫氏八卦拳的觸點纏人之妙勁。此乃穿掌緩用的基礎勁意之一。

例6，支一峰講：孫存周與人動手時，用手指觸到你，你就動不了了，不是你不想反抗，而是心驚魂散，身體瞬間癱軟，完全不聽使喚了。這是一種非常奇妙的勁，散手運用時無論對方出手疾緩虛實，觸之瞬間可使人魂散，為孫家拳所特有。有關孫存周運用這種勁的例子，除了支一峰講過，劉子明、郝家俊、張烈、周劍南等也曾談起過。此乃八卦拳穿掌功臻神化之勁。

例7，孫存周與某少林拳及拳擊好手切磋，孫存周讓某在地上畫一個3米左右見方的框子，孫存周和某都在框子里面，孫存周讓某任意進攻，孫存周運用孫氏八卦拳身步變化，結果直到某筋疲力盡了，也沒有碰到孫存周一下。某稱贊說：“你的身法真夠快的。”這時其它人都看著某笑。某有些納悶，于是有人讓某脫下身上的襯衣，某脫下襯衣一看，這才大驚失色，只見襯衣後面就象墩布一樣成為一條一條的布條。原來，孫存周每次閃避的同時就在某的身後捎一掌，某後背的襯衣立即隨著孫存周的掌鋒裂開。由于孫存周不想傷著對方，所以力道只用到表面。如果力道用的稍微深一點，就早把某傷著了。由此可知孫氏八卦拳穿掌步法之妙。

例8，一次孫存周應邀與一些武術界人士乘船遊太湖，時孫存周站在船邊遠眺，在座的一位武林名家某早就聽說孫存周身後長了眼睛，于是要跟孫存周開個玩笑，在孫存周身後襲擊，某欲將孫存周踢入湖中，不想腳去人空，孫存周把某往湖水中帶去，隨即把某往水里掠了一下又把他拉了上來，某驚恐的臉已變色。船上的人都為孫存周的機敏反應而驚嘆，有人說孫存周身後有眼。其實並非孫存周身後真長了眼睛，這是孫氏武學的技擊基礎，于不聞不見之中感而遂通之能，所謂至誠之道可以先知。此亦是孫氏八卦拳穿掌的不動而變之功。

例9，張烈說，孫存周看上去拎20斤面都費勁，而自己是舉重二級運動員，認為孫存周在力量上不如自己。有一次有人送來三斤點心，外面紙包用紙繩系著，孫存周用小手指背面的指甲尖將這包點心挑起來，小手指平直，不向下傾斜。這是孫氏八卦拳勁氣貫于指尖的功夫，當時張烈做不到。此乃孫氏八卦拳穿掌最基礎的功勁。

例10，因劍術名家李景林讓自己的女兒李書琴向孫祿堂學習八卦劍，作為投桃報李，孫祿堂讓兒子孫存周與女兒孫劍雲一同向李景林學習武當對劍，月余而得。臨別聚宴，因孫存周以家傳八卦劍聞名于世，有某問孫存周，李之武當劍比八卦劍如何？孫存周說：“猶如太極拳與八卦拳之比。李老師之武當劍實為太極劍，我前所習者為八卦劍。”某又問：“何者為優？”孫存周說：“兩者各有所長，優者在人不在劍。”李景林一旁聞言，嘆曰：“存周性真，從無阿諛奉承之言。其劍術本不在我之下，又虛心好學，月前若行比較，或能各守門戶，今日若行比較，我必不能勝。蓋存周已悉知我劍之訣，而我尚不明存周用劍之竅。”孫存周對李景林說：“要說竅門，與老師的武當劍其實是同理：收視返聽。只不過老師的武當劍是兩劍相接的時候聽對方的勁。學生的八卦劍是在兩劍未接的時候聽對方的勢。”李景林一拍桌子說：“好！這叫鐵路警察各管一段，用的還是同一套規矩。”某聞此言，頗有不服之意，請與孫存周切磋，某擅苗刀，因無相當之竹刀，以齊眉棍代之。孫存周以竹劍相迎。由李景林喊號，一聲令下，某閃賺劈進，孫存周早至其身後，以竹劍附其頸側，某羞敗，隨之借

故離席而去。此亦是穿掌身法步法之功效。

例11，大約1935年，有個法國擊劍家來上海，被東亞體專請去介紹流行于歐美的擊劍運動。當時東亞體專也開設國術課，這位法國人曾經得過重劍比賽的世界冠軍。他看了中國的劍術表演，很不以為然，認為完全是舞蹈，不能比賽。並與學校的幾位國術教師進行了劍術交流與示範，幾位國術教師確實完全不是這位法國人的對手。第二天晚上校長陳夢漁參加一個招待鄭炳垣的宴會，席間談起中國劍術不及西方劍術實用的問題，同來的章啟東說他可以介紹一個真正懂中國劍術的人去跟這位法國劍術家交流。陳夢漁聽章啟東這樣講也感興趣，于是約好由他去約法國人。宴會結束後，章啟東就去找孫存周。孫存周聽說跟法國劍術家交流擊劍，也感興趣。第二天下午章啟東接到陳夢漁的電話，說晚上在其下榻的華懋飯店見面。見面在八樓的會客廳。寒暄後，通過翻譯說明了交流的方式，法國人使用自帶的金屬劍，劍尖套上個皮套，孫存周使用中國式竹劍，進行點到為止的交流。結果連試多次，每次都是哨聲一響，不出三秒，孫存周的竹劍就準能抵在法國人的咽喉處，而法國人的劍始終未能碰到孫存周。使這位法國擊劍家對孫存周的劍術驚異不解，同時又佩服的五體投地，並建議孫存周應該參加奧運會。孫存周說：“我的劍不是用來比賽的，此劍所以靈捷，全在修身上。”故知穿掌運用之本，乃修身功夫。

例12，孫存周劍術功夫超群，在江蘇省國術館，孫存周同時與四位分別擅長武當劍、八卦劍和達摩劍的教師對陣，結果孫存周以八卦步閃轉騰挪，突然一個旋動，使四人各中一劍，四人皆未刺中孫存周。眾人一時莫解其妙，對孫存周的劍術佩服的五體投地，孫存周對眾人說：“與其說我是靠劍法取勝，不如說我實際是依仗八卦拳的變化取勝。我的劍法皆在八卦拳法之中。”

由以上諸例可知，穿掌之用法並非臨敵時一定要轉來轉去，而是身步一體、動靜如一、變勢得機的體用內勁之道。

有關孫存周在技擊方面的事例甚多，其藝已臻神明，以上僅是孫存周在技擊中運用八卦拳技藝諸多事例中的幾個，不足以反映孫存周技擊功夫之全豹，但由此可管窺孫氏八卦拳在技擊效能上的一些特征。

孫存周

近世拳師譜

六四

孫存周諱煥文，號二可，老武師孫祿堂之次子，幼嗜弓馬，能百步穿楊，及長得家傳武藝，如形意八卦太極等，技遂益精，睥睨京畿，弱冠出行，遊歷江南數省，有聲於斯，其拳行如奔馬，勢若遊龍，世所罕有，一日存周去彈子房遊戲，被其盟兄以球杆誤碰眼鏡，玻璃紮入眼球，失左目，其父聞之，良久無語，忽感慨曰，吾學無繼乎，換得吾兒一命，蓋存周性甚直，常與人比較藝術短長，無論長幼尊卑，一經較藝，高低即現，挫敗名家尤眾，時人甚嫉之，經此意外，民十八，浙省張人傑學辦國術遊藝大會，存周復出，領銜檢察，所演遊身八卦掌技驚四座，臺下諸多八卦門老前輩無不驚奇讚歎，惟其父偶或搖頭，謂其火候未逮，誠恐其年少藝高，架驚招禍，故常示警耳，存周嘗服務蘇省國術館，現居海上，藝術與日俱增，絕塵時下矣。

《近世拳師譜》記載孫存周

第五節　　登峰造極

有人問：八卦拳（俗稱八卦掌，下同）登峰造極的功夫境界是什麼樣兒？

一百多年來，八卦拳竟臻登峰造極者，按照對事實的考察和史料的記載，唯孫祿堂一人而已。因此這里將孫祿堂八卦拳的一些事跡摘錄若干，以管窺八卦拳登峰造極功夫之一斑。

孫祿堂的八卦拳造詣是至中和至虛靈之道，是中和之氣之體用，其表徵是萬法歸一，如飛騰、變化、點穴、卸骨、擒拿、炸力、滲勁、吸力、動靜合一、于不聞不見之中覺險避之、于動中之靜中飛騰變化，其展示的技法有不動而變、變而不見其動、以一敵眾及蜈蚣蹦等絕藝。舉例如下：

孫祿堂先生演示八卦劍

1、關于孫祿堂的飛騰變化之功，這里摘錄史料中的两段記載：

1）1926年4月18日《申報》17版中由微明（即陳微明）記載：

"完縣孫祿堂先生，受八卦拳劍于程先生廷華，飛騰變化，神出鬼沒，余生平所見，殆未曾有。"

2）孫劍雲回憶孫祿堂在江蘇省國術館的一個事跡：

"江蘇省國術館成立時，館內國術教師中有許多名家、高手，他們一再要求先父表演一下功夫，如果分別搭手試藝，容易傷別人的面子。于是先父講：'就在這個大廳里，你們一起來抓我，誰能摸到我的衣服，就算他優勝。'這個大廳約能容納200多人，當時在大廳里的國術館教師和學生有百余人。大家聽到先父這樣講，起先沒有動，有幾個與先父熟悉些的，走過來將先父圍住，就在他們欲抓住先父時，忽然先父不見了。不知何時先父到了圈外，這時有人喊，要大家圍圍把先父圍住。然而就在大家看準的先父的位置，一起圍過來時，又不見了先父。先父的長衫也不脫去，就在這個大廳里，或從人隙中，或從頭頂上，往來飄忽。後來直到眾人都累了，也沒有人能碰到先父的衣服。我站在旁邊也未能看清楚先父究竟是如何閃展騰挪的。"

2、關于孫祿堂的點穴之藝，孫祿堂在《八卦拳學》中曾提到，至于在實戰中運用的例子，這里摘錄史料中兩例：

1）據1934年2月1日《世界日報》及胡儉珍在1934年編輯的《孫祿堂先生軼事》記載：

"祿堂先生漫遊各省後復歸保定從商，謀什一之利，得資以奉母。其時保定摔跤之風大盛，摔跤者多傲然自得，輕視一切。每每無故肇事，一般技擊家為避免麻煩計，從無久寓該地者，而先生竟久寓之，遂遭摔跤者之嫉，群謀懲之。一日先生赴茶肆品茗，方入門，迎面有一壯漢用雙風貫耳手法，向先生兩太陽穴猛擊，身後另有一人施展摔跤慣技掃趟腿，來勢如急風暴雨，猛不可擋。兩旁茶客無不失色，先生竟于從容不迫之間，用手指點壯漢之腕，同時起腿微蹬，前後二人應聲跌出丈余，並殃

及其它茗客。其用掃趟腿者駭然倒地，億不能興矣。至此先生始徐徐曰：'何惡作劇如是耶？'斯時尚有同黨預伏四旁者二十餘人，均驚駭不止，叩地求恕。先生曰：'諸君請起，彼此好友不可如此。'言畢舉步就座。因當蹬腿時系用內功之力，故鞋底已脫。乃授資茶役購新鞋一雙。仍與彼等談笑盡歡而散。此事傳出後，聞名訪拜者日眾。先生苦之。遂棄商返里，研究天文奇門等學，以助深造。"

1934年2月1日《世界日報》記載孫祿堂軼事

2) 據胡儉珍在1934年編輯的《孫祿堂先生軼事》記載：

"祿堂先生鄉居時，有本村某姓之女嫁與鄰村，因在夫家受虐待，決意為女出氣訪先生求助，先生謂：'此系家務事，外人何得為力。'女家懇之再三，先生無奈允焉前去講理。夫家村名連環村，乃十八村相連故名。於村之中央設一警鐘，如一村發生事故，則十七村之人系來相助，團結性甚固。先生即隨女家至連環村，當向夫家責以大義。夫家云：'汝何必多管閒事，知趣者快走，免討苦吃。'先生憤極，雙方遂口角。忽警鐘大鳴，但見鄰村之人多持兵械蜂擁而至，先生見事已僵，遂將來時置于車上之白蠟桿抽出執以防身，終不肯動手。不料對方節節相逼舉械攻之，先生不得已，使用點定法，遠則以桿，近則以手，被點者已有數十人倒地。村人大驚，暗中派人至縣城報官，縣長立派馬快數名來村捉拿兇手。先生旋聞有人云：'縣中官人來矣。'先生私謂：本意來做說人，現勢已迫，不願再招麻煩。乃且戰且走，將出村。遙望來有數匹快馬，馬上皆系官人模樣。村人群呼：'兇手逃矣！'官人馳馬來追，竟不能追上。約里許，至一河畔，寬約兩丈餘，先生一躍而過，捕快竟為所阻。返村，則見多人臥地，口能言，身僵不能動，急返縣報告。縣長聞報，已明白一、二，問曰：'動武者是否相貌清瘦，身量不高。'眾謂：'是'。縣長曰：'此孫師祿堂也。'急至村問明始末，當即責女夫家不應虐待，並命人速請先生返，縣長迎曰：'請老師速將傷眾治愈，弟子已將彼等重責矣。'先生從之，將被點之人一一治好。一場風波卒告平息。"

3、關于孫祿堂的擒拿、卸骨之功，依據史料記載各摘錄一例：

1）在黃元秀的《武林叢談續編》中記載了一個孫祿堂擒拿的例子：

"孫祿堂自幼好練武術，善八卦、太極、形意三種，孫稱三位一體。……曩為徐東海總統之侍衛，一日徐出會客，經過廊下，突有一人從側躍出，孫只手托其腰送出丈外，而不撲跌。總統徐行無阻。而某亦不傷，其技可為神矣。……"

一般擒拿以拿小關節、中關節為主，如手指、肘、膝、肩等，能擒拿對手大關節尤其是根節腰部者是為擒拿之登峰造極之功，因孫祿堂具有極強的滲透力，托其腰而勁滲于內，故能控制對方，使彼不敢不從，神乎其技。故黃氏有"其技可為神矣。"之評語。

2）據1934年2月2日《世界日報》和胡儉珍先生在1934年編輯的《孫祿堂先生軼事》記載：

"當老者去後，孫亦繼續借道鐵索下山，行三小時後，已抵山麓，時夕陽西斜，山下鄰村間，風景天然，令人心爽，孫流連不忍離去，少頃天色已晚，乃即寄寓一客店中，當進餐時，店中旅客，均集于一大間中，內有一客，秉性稍躁，促店夥開飯，聲調稍高，誰知竟觸怒該夥友，突以一滿盛熱酒之大瓦壺，猛向該客頭上擲去，客避之不及，竟被擊中，壺破酒溢，客頭身被燙，立即起泡，暈倒于地。他客大嘩，不知所措。店夥見已肇禍，呈隙欲逃，孫怒其悍不講理出手傷人，乃縱身躍至店夥身旁，伸一指點其肋下，夥友登時氣閉倒地。孫返身呼曰：'諸君勿噪，余有法醫治商客。'眾齊曰：'汝有何法？毋大言欺人！'孫置不辨，詢附近有藥店否，時店主聞警趕來在旁，答曰：'有'，孫命取紙筆來，即開擬藥方一紙，謂：'可用地榆五錢研成細末，用上好香油和之，調敷患處，若泡破水流，則以干面灑泡處，使之不遭風。七日可愈。'店主即將傷客擡至櫃旁，照方施治。眾觀至此，乃移目光于僵臥地上之肇事夥友，意其已死。群露驚怯之色。孫笑曰：'無礙，因其蠻橫，略加懲罰耳。'隨言隨以足微踢夥友身軀。夥友呀然已醒。孫又以兩指在其頭後一按，頭即下垂，不能擡起。但神情如常，行動無礙。孫復誡之曰：'待傷客愈後，余再使汝復原。蓋所以令汝知苦，下次不敢作惡也。'眾客為之稱奇不置。孫即在該店滯留七日，客傷果愈，乃將夥友復原。趕程前進。"

以二指點腦後頸椎一處乃以輕制重的卸骨之法。支燮堂曾孤身獨鬥二十余人，即以此法令二十余人皆頭歪垂一側而不能擡起。此法即由孫祿堂所傳。

4、關于孫祿堂的整體炸力，依據史料摘錄兩例。

1）據1934年2月3日《世界日報》和胡儉珍先生在1934年編輯的《孫祿堂先生軼事》記載：

"民國八、九年間，孫祿堂在京，先為徐世昌之侍衛，後升承宣官。時有日本著名柔術家阪垣者，來遊中國，恃其柔術與華人鬥，所向無敵。因之阪垣驕甚。嗣聞孫祿堂之名，即訪孫，請一較身手。孫對阪垣謙遜如常，不肯較力。阪垣誤以為孫為膽怯，請較益堅。孫力辭不獲，乃允之，並依阪垣所提出之比賽方法，于客廳中設一地毯，二人並臥其上，阪垣以雙腿夾住孫之雙腿，兩手攀抱孫之左臂，曰：'余將使用柔術，只需兩手一搓，汝左臂將斷。'孫笑答曰：'請汝一試可也，余意制之亦非難事。'阪垣聞言，露驚駭之態，即開始用力，孰知剛一發動，兩臂如受重大打擊，尋且震及全身，此時阪垣非惟手腿不能堅持孫體，即全身被震，滾至離孫兩丈外室隅處。四旁站立之孫之弟子及外界觀眾甚多，至此莫不大聲喝彩。阪垣自地爬起，臉紅耳赤，腦羞成怒，突由身旁掏出手槍，孫之弟子方欲上前制止，孫從容謂曰：'不必不必，看他如何打法。'乃立于阪垣對面靠牆而待。阪垣舉

槍瞄準，自意必中，誰知槍聲響畢，阪垣視之，已失孫所在。方詫異間，忽有笑聲發自阪垣身後，反視之孫也。蓋阪垣動槍機時，孫即一躍至阪垣身後矣。至此觀眾嘩然大笑，阪垣垂頭喪氣辭出。數日後，阪垣婉托多人說孫，欲從孫學藝，孫未允焉。"

1934年2月3日《世界日報》記載孫祿堂軼事

2）民國十一年，楊世垣在天津上學，同時常去中華武士會學習拳術，在孫祿堂去天津吳景濂宅教拳時，經李星階介紹，拜在孫祿堂門下。因楊世垣在入孫門前，在中華武士會學拳，認識諸多武術名家，又利用假期到過北京、河北、山東、山西等地拜訪各地拳術名家，以後楊世垣又在河南鄭州鐵路局工作一段時間，對河南各地的武術家也多有了解，因此楊世垣對北方及中原地區的武藝家頗為熟知。筆者曾問楊世垣關于爆發力哪家最優，楊世垣說：

"郭漢芝先生對我說，孫祿堂先生的炸力無人能及。孫祿堂先生發出炸力時，身外出現一團閃光，瞬間見光不見人，令人驚駭。唯孫祿堂先生慧而不用，從不輕露。我看見孫祿堂先生躺在地上剎那間發落出按著他的那五個日本人，這只是他用了自己的兩三成的炸力。那樣的功夫真不知道是怎麼練出來的。"

5、關于孫祿堂的滲透力，依據史料記載摘錄一例。

根據胡儉珍先生在1934年編輯的《孫祿堂先生軼事》記載：

"民國十六年夏，先生（指孫祿堂先生，下同）應天津門人之請每月赴津數日，教授諸徒。有李某，年四十許，武功頗深，經人介紹拜先生為師。先生頗喜之。李在津門眾徒中，年較長，眾以大師兄稱之。李既蒙先生青睞，更以己技自負，輒在師前流露自滿之意。一日乘諸師弟齊集時，突向先生曰：'請老師給弟子一手看看如何？'先生久知李之蓄意，遂曰：'可。'即以右手向李頭際打去，李急以手擋之，覺右臂被先生之手輕輕一打。先生曰：'即此夠汝承受矣。'李未覺如何，亦未介意。翌日清晨，眾人在練拳之際，李忽忽入，面色蒼白，向先生曰：'右臂痛不可忍，請老師設法救治。'伸臂視之，有似拳頭大小之黑塊，已呈紫色。先生遂含笑開一藥方授李，並曰：'速購服，遲則不治。'李服之數日後始愈，私謂諸師弟曰：'余已服老師之內功矣。'自此虛心練拳，自傲之心

179

不敢再有。"

胡儉珍記載的這件事是孫祿堂在訓徒時點到為止的懲戒，而事實上孫祿堂真實的滲透力造詣遠不止于此，在此無須贅述。孫祿堂的弟子胡儉珍亦得此滲透力之傳，據其侄胡順安記載：

"一日，我與伯父伯母共同吃過晚飯後，我如常給師父燒開水。儉珍公很高興，邊拆講拳械用法，邊順手取來一把綠豆，灑在一塊長約六十公分、寬約尺余、厚度十余公分的石板上，笑著說今天讓我開開眼界，我不解其意。只見儉珍公說著話，喝著茶水，用右手漫不經意地揉著綠豆。少項，儉珍公說，順安，你看看。我一看，石板碎裂，而綠豆完好如初，甚是驚奇，急問何因?儉珍公說：'這是內功，叫做傷內不傷外，只有潛心練習，功至深處，方可達成。'"

6、關于孫祿堂的吸力依據史料摘錄一例。

中華武士會的秘書楊明漪在其1923年出版的《近今北方健者傳》中記載了他親眼目睹孫祿堂以吸力將自己吸在牆上的一幕：

"先是孫之弟子某，盛道孫設教某縣某寺時，以狸貓上樹勢，手足貼牆上，身離牆外，如弓形，可一時許，足痕去地丈余。學者至今保之，以為矜式。面詢孫，孫曰：'兒童輩饒舌哉。'言次，手足貼牆上，曰：'今只能若斯而已，予老矣，不能踐前跡。'乃下。視之，足離地可四五尺，此則中西學理所不能明，蓋重心在背，人之手足無吸盤之構造，不得吸定也。"

7、關于孫祿堂于不聞不見之中覺險避之、感而遂通之例，在前面史料中已有所述，這里再舉一例。

楊世垣記載：

"那時祿堂先師每月去天津數日，有一次與同門聚會，觥籌交錯間，有一同門見祿堂先師正與人交談，自祿堂先師身後忽起腳蹬祿堂先師，結果足去人空，祿堂先師已到該同門身後，以手拍其肩，該同門跌坐在地，該人楞了片刻後對眾人說：'果然有不聞不見之知覺。'"

8、關于孫祿堂的不動而變以及變而不見其動的例子，這里依據史料各舉一例。

1) 所謂不動而變，指身體外形完全不動，而身體重心隨意而變。據孫劍雲回憶：

"先父在上海時，一次眾武術名家聚會，當時有人提議要先父表演一、兩個絕技。先父推脫不過，于是走到屋子的一面牆下，將身體一側（左或右）貼靠在牆上，先父靠牆里邊的腳外側和同側的肩緊貼在牆上，同時把外邊的另一只腳擡起來，就這樣保持十幾秒鐘後，回到座位上。在場的人都有些莫名其妙，不知道這個看似簡單的動作有什麼奧妙。于是先父要他們照著自己做的動作去試，結果沒有一個人能完成先父剛才做的這個看似簡單的動作。先父解釋說，這個動作可以用來檢驗一個人能否在外形絲毫不變的情況下，通過內功來改變自己的重心。幾十年來我還從沒有見過第二個人能夠象先父那樣完成這個動作。"

關于這個動作筆者也嘗試過，若不能做到以意改變身體重心，根本無法完成。此種功夫在技擊實戰中極有價值，變而使敵不知其變，看有實無，不空而空，對于誘敵制敵極為精妙。

2) 據1930年出版的《北派國術家掌故》中"孫祿堂"一文記載：

"光緒時，有蒲陽孫氏祿堂，以拳勇獨步一時，舉世無敵。其所精之藝為形意拳、八卦拳、太極拳皆內家絕學，祿堂更旁參外家各派，融會貫通，純以神行，集有清一代拳技之大成。江湖人稱天下

第一手。時有宮廷侍衛鼻子李者聞其名，欲約以公賽。知者多勸李曰，孫玲瓏透體，鬼神難測，不可公賽。李遂私訪，時孫隨肅王遊，知李大名，待李甚殷勤，謙遜如無所能。李疑為浪圖虛名輩，再三邀賽，孫乃從之。二人對立，旁者喊號，號聲方出，李尚定睛未動，已然跌出，時孫早立于李之身後。觀者皆未見孫何時動作，疑為神乎。李羞去，深悔此行。"

孫祿堂的此種功夫就是變而不見其動的例子。在前述孫存周的戰例中亦有類似的例子。筆者以為這是孫氏極限（臨界）三體式築基的功效。而張烈認為："站孫氏三體式練出的啟動能力如跑車法拉利，站其他的樁式的啟動能力如天津夏利，啟動能力天壤之別。"

9、關于孫祿堂以一敵眾和蜈蚣蹦的功夫，依據史料記載各舉一例。

1）據胡儉珍在1934年編輯的《孫祿堂先生軼事》記載：

"祿堂先生居定興時，有某甲之仇人約集一二百人尋某械鬥。某甲求助于先生，先生詢某共約若干人？某佯答：百餘人。先生允其請，遂攜一齊眉棍隨某甲行。中途與敵遇，對方人眾均持器械，見某大罵。某甲畏其勢，掉頭即遁。先生無奈獨立迎戰。為首一人，體偉力雄，持一棍粗如椽，舉向先生頭部猛擊。先生閃身，以桿還擊，中其太陽穴，壯者倒地矣。眾大嘩，一齊湧上。先生揮動臘桿，左沖右撞，擋者折臂斷肢，傷亡甚眾，余作鳥獸散。先生返，責某甲不應先逃。某甲曰：'余不逃，勢必死，無補于事。此後訟事由余負責，不與先生涉也'由是人稱先生為'平定興'。"

1934年胡儉珍編輯《孫祿堂先生軼事》手本

在孫祿堂的一生中多次孤身對敵，以一敵眾，所向披靡。這在《孫祿堂先生軼事》中有多處記載，孫祿堂的八卦拳（掌）的身步功夫在其中發揮重要作用。八卦拳祖師董海川及第二代的程廷華、梁振甫等和第四代的孫存周及我輩的駝五爺等亦有以一敵眾的事跡傳世。

2）楊世垣先生記載：

"祿堂先師來江南後，各方政要、巨賈、名人、學者紛紛邀請先師去講授國術，上海儲蓄儉德會是當時上海最著名的學術組織之一，該會邀請先師每月抽空十天來上海去該會講課。先師來上海時，多數住在支變堂家，有時也住在我家，愛兒緝路6號。民國19年，有六位日本技擊家來到我家（其中一人懂中文），提出與先師比武。當時先師不在上海。我考慮到先師已經年過古稀，就沒有告訴先師。

當他們第二次來時，我說由我代先師與他們切磋，他們不同意。臨走說，先師回來時要我通知他們。先師那時是媒體報界追逐的對象，來去行蹤很難瞞住，當不久先師來我家住時，這六位日本武術家又找上門來，我不肯讓他們進來，就說：'先師不在。'但他們執意說先師就在這裡。這時存周出來，準備與他們動手，結果被先師制止。祿堂先師請他們進來，問他們準備如何比試。他們提出只比試功力，不比試技巧。先師說：'那好，我躺在地上，你們挑五個人以任意方法按住我，你們另一個人喊三下，如果在三下之內我不能起來，就算你們贏了。'這話由那位懂中文的日本人翻譯過去，幾位日本人覺著這是個玩笑，最後經先師再次確認這個比試方法後，他們同意按這個方法比試。于是先師平躺在地上，五個日本人，其中一個最魁梧的，騎在先師身上，按住先師的頭和胸，其它四人，以他們各自的方式鎖住先師的四肢。另一人喊：一、二，三字尚未出口，只見祿堂先師一躍而起，五個日本人都被放出兩丈外，撲到在地，一時竟未能起身。先師將他們一一扶起，他們驚詫萬分，由一人說了句什麼抱歉之類的話，就惶恐地離去了。第二天，他們又來到我家，這次多了兩人，一共8個人，我以為是他們不服又找來了兩個幫手，結果一問，這兩個人是日本領事館的官員，他們說：日本天皇邀請先師去日本教授武技，每月的報酬是兩萬塊大洋。請先師至少去一年。先師說：'我老了，哪兒都不去了，如果你們想研究我國的武術，可以通過中國政府與國術館聯系，那里的教師更年富力強。'他們再三懇請，先師還是婉言謝絕了邀請。"

孫祿堂在地面上把五個鎖按自己的日本武術家同時震開，這是八卦拳（掌）中的絕技蜈蚣蹦。把五個人同時震開，在歷史記載中唯有孫祿堂一人而已。原安徽省武協副主席余永年曾告訴筆者，孫祿堂將蜈蚣蹦這個技法曾傳給馬承智，馬承智說："一對一時，運用該法破解對方的鎖拿一般還可以對付，一對二就難了，一對三，一般人都做不到。孫祿堂先生能一對五，這是登峰造極的功夫，需要內功極深才行。"

目前真正能掌握蜈蚣蹦技法的人已經見不到了。該法無論是在戰場上的無限制格鬥還是在目前UFC這類競技比賽中，在地面技術上是非常有實際意義的。因此蜈蚣蹦是一項目前值得挖掘的技擊技法。

以上依據諸家史料記載，摘錄了一些孫祿堂在輕功、點穴、卸骨、擒拿、炸力、滲勁、吸力、動靜合一等方面的事例，以及孫祿堂于不聞不見之中通過感而遂通因敵制敵、于動中之靜中飛騰變化和不

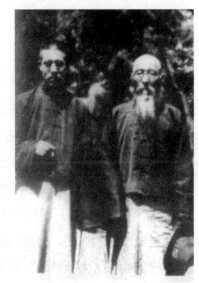

孫祿堂先生（右）与其子存周

孫祿堂先生與孫存周先生在上海

動而變、變而不見其動、以一敵眾、蜈蚣蹦等方面的事例。雖然事跡驚人，但也只是孫祿堂技擊造詣的冰山一角而已，不能完全體現孫祿堂冠絕古今的武學至境。選摘這些遺事，目的是通過摘錄孫祿堂數則與八卦拳技藝相關的武功事例來體現八卦拳技擊的至高境界。

然而迄今為止，為什麼唯有孫祿堂能功臻八卦拳的至高境界，這就與孫祿堂開創的三拳合一之學不能不說密切相關。

孫祿堂著《太極拳學》

引言

1919年孫祿堂完成了他的《太極拳學》這部專著，並于1921年6月出版。該書有何意義以致在該書出版100多年後還值得人們去紀念呢?

對此，我準備從以下三個方面做一簡介:

1、《太極拳學》成書與出版發行的時間

2、《太極拳學》對中國武學的開拓意義

3、《太極拳學》留給今人的思考

針對這三個方面，分為三個論題來談。

一、關于《太極拳學》成書與出版發行的時間

關于孫祿堂這部《太極拳學》的成書與出版發行有三個重要的時間節點:

其一，1915年孫祿堂出版的《形意拳學》與1917年孫祿堂出版的《八卦拳學》，孫祿堂這部《太極拳學》是前面這兩部拳著的延續，三者共同構成孫祿堂的武學體系的文本框架。

其二，1919年，孫祿堂完成了他的這部《太極拳學》的編著，根據孫祿堂自序落款的時間，是民國八年10月，即

《太極拳學》孫祿堂自序（左）及陳微明序（右）

1919年10月，故該書完成時間應該在1919年10月以前。此外，根據陳微明為該書所寫序文的落款時間，是1919年11月，可以作為旁證，陳微明在序中明確寫道："祿堂先生作太極拳學成命為序文……"，落款是己未年冬月，己未年即1919年。

1921年6月28日《政府公報》

關于該書的初版發行的時間有兩個源頭，一個源頭是1921年6月22日北洋政府內務部510號批文，批文是對孫福全（字祿堂，世以字行）呈送的《太極拳學》的發行批復應準註冊並發給執照。當時內務部總長是齊耀珊，批文上蓋他的官印。

此外，臺灣逸文出版社出版的《太極拳學》即是以這一版重印的。臺灣逸文出版社出版的《太極拳學》中對此有說明："太極拳學，1921年6月初版，本書據此重刊。"

另一個源頭是據孫劍雲所述，民國9年（1920年）日本柔術家板垣在看到這部《太極拳學》後上門找孫祿堂比武。

孫劍雲講《太極拳學》這兩個初版她原來都有，但沒有保存下來。最早的那個版本是由蒲陽孫寓發行。大概屬于私自發行，沒有註冊。這兩個版本的《太極拳學》內容一樣。

無論是1920年在蒲陽孫寓出版發行，還是1921年6月22日由北洋政府內務部批示出版發行，孫祿堂的《太極拳學》都是武術史上第一部公開出版發行的太極拳著作。因此在太極拳發展史上具有特殊意義，即太極拳從此跨進了通過媒體公開進行傳播的歷史階段。

二、《太極拳學》對中國武學的開拓意義

人們今天依然研究《太極拳學》這部拳著，絕不是僅僅因為這是武術史上第一部公開出版的太極拳著作，而是因為該書顯豁的武學思想、哲理以及技理技法在太極拳發展史乃至在中國武術發展史上具有極為重要的鼎革意義。就其犖犖大者而言至少有以下三個方面：

第一，孫祿堂這部拳著是站在一個著眼于對中國武術進行與道同符的體系性建構的宏大背景下鼎革、重構了太極拳理法與技術結構。

第二，孫祿堂在這部拳著中對太極給出了新的定義，揭示了太極拳新的意蘊，對太極拳的原理、技理、技法等進行了全面的鼎革立新式的建構，構建了全新的太極拳體用體系。

第三，孫祿堂在這部拳著中顯豁的思想、方法對中華文化的亦具有鼎革之功。

下面就從這三個方面對孫祿堂這部《太極拳學》作一簡要介紹。

1、孫祿堂這部拳著是如何站在一個著眼于對中國武術進行拳與道合的體系性建構的宏大背景下鼎革、重構太極拳理法與技術結構的？

前面講了，探討孫祿堂這部《太極拳學》對中國武術及太極拳的鼎革與建構，要從他的另外兩部拳著說起，即1915年發行的《形意拳學》和1917年發行的《八卦拳學》。

原因有二：

其一，孫祿堂這部《太極拳學》與他此前出版的《形意拳學》和《八卦拳學》雖然各自獨立成

書，但三者的理論基礎與技能基礎同一，相互構成一個統一的武學體系。如三部拳著的基本原理都是孫祿堂始創的內勁原理，基本法則都是極還虛之道，其技能基礎都是同一個無極式和三體式。

其二，孫祿堂在《太極拳學》、《形意拳學》和《八卦拳學》中常常對同一技理或同一個式子的論述具有相互補充論述的特點，如對內勁原理，如對無極式練法與狀態等，如果要全面了解其要義需要相互參照。

那麼，為什麼說孫祿堂是站在一個著眼于對中國武術進行與道同符的體系性建構的宏大背景下重構了太極拳的理法？

首先在孫祿堂的幾部武學著述中對此皆有明確的闡述，其次孫祿堂以他的武功造詣印證了其說。他在《形意拳學》自序中寫道：

"余于形意一門，稍窺門徑，內含無極、太極、五行、八卦、起點諸法。探源論之，彼太極、八卦二門及外家、內家兩派，雖謂同出一源可也。後世漸分門類，演成各派，實亦勢使之然耳。"

由于實際上在孫祿堂武學體系形成之前的形意、八卦、太極三家以及內家外家兩大派別，並非同出一源。故孫祿堂所云雖謂同出一源可也，實際遵循的是一種中國傳統文化的尊古語境，如孔子的述而不作，其實際之意是孫祿堂通過他建構的"無極、太極、五行、八卦、起點諸法"為中國武術建構了統一的理法架構，由此對中國武術進行整體性、體系性的建構。

如在陳微明為孫祿堂《八卦拳學》所作序中，記載了孫祿堂的一段話：

"余讀孫祿堂先生形意拳學，見其論理精微，因往訪之，先生欣然延見，縱談形意拳之善，並授以入手之法，言'形意逆運先天自然之氣，中庸所謂致中和，孟子所謂直養而無害，皆此氣也。今內家拳法惟太極、八卦、形意三派各不相謀，余三十年之功乃合而一之。蓋內家之技擊也，必求其中，太極空中也、八卦變中也、形意直中也，中，則自立不敗之地，偏者遇之靡不挫矣。'"

由此可知，實際上不要說內家外家兩派，即使同為所謂內家拳的形意、八卦、太極拳三家，在孫祿堂之前也是各不相謀，三者之間在基本原理與技理技法上並不存在一個統一基礎。這里孫祿堂總結、提煉出的直中、空中、變中這三類技擊法則，事實上涵蓋了格鬥制勝的所有狀態，孫祿堂據此通過其"無極、太極、五行、八卦、起點諸法"構建了他的形意、八卦、太極三家合一的統一的理法基礎，表明孫祿堂構建的三拳合一武學體系實際是他在對中國武術進行全面總結與提煉的基礎上，進行的整體性建構，其著眼點涵蓋了技擊制勝的所有可能。

那麼，孫祿堂是如何使他建構的武學體系與道同符呢？

孫祿堂在其《拳意述真》自序中寫道：

"夫道者，陰陽之根，萬物之體也。其道未發，懸于太虛之內，其道已發，流行于萬物之中。夫道，一而已矣，在天曰命，在人曰性，在物曰理，在拳術曰內勁。所以內家拳術有形意、八卦、太極三派形式不同，其極還虛之道，則一也。"

由此孫祿堂指出"道"是宇宙生命的本體，在不同事物中呈現為不同的功能現象（功能態）特征，而其理則一。而武藝與道同符的落腳點是開啟和完備內勁，其根本法則是"極還虛之道"。關于對"極還虛之道"的進一步解讀，見本篇第二章"如何研究孫祿堂武學"。

那麼，孫祿堂是如何據此建構其武學體系的基礎架構的？

孫祿堂在《八卦拳學》自序手稿中寫道：

"夫八卦天也，形意地也，太極人也，三家合一之理也。練習之法，形意以經之，八卦以緯之，太極以和之，即聖人云：興于詩，立于禮，成于樂也。余嘗自揣三元性質：形意譬如鋼球鐵球，內外誠實如一；八卦譬如絨球與鐵絲盤球，周圍玲瓏透體；太極如皮球，內外虛靈，有有若無，實若虛之理；此是三元之性質也。形象雖分三元，要不出人丹田之氣也。天地人三才亦即太極一氣之流行也，故三家合為一體。"

這里孫祿堂用《易傳》中天地人三元的邏輯框架來建構他的形意、八卦、太極三拳，由此建構其武學體系的基礎架構。

天地人三元這個思想源自《易傳·系辭下》中的三才："有天道焉，有人道焉，有地道焉。兼三才而兩之，故六。六者非它也，三才之道也。"這里所謂六者即六爻，是古人宏括宇宙萬物演化規律的基本框架。故三才在中國傳統思想中是宇宙中萬物生成演化的共同基礎。孫祿堂以天地人三元的思想構建其形意、八卦、太極三拳合一的武學體系，其目的是通過重構形意、八卦、太極三拳的理法，使三拳合乎天地人三元的性質，從而為宏括武藝萬法與道同符立于不敗之地建立共同的基礎。即孫祿堂構建其武學體系的視角，並不局限在形意、八卦、太極三家，而是著眼于技擊制勝效能的所有可能，以此對中國武學進行整體性建構。

關于孫祿堂構建的形意、八卦、太極三家之間的關系，參見本篇第一章、第二章、第三章、第十二章、第十三章。

所以，三拳合一並不僅僅是指孫氏太極拳，也包括孫氏形意拳和孫氏八卦拳，三拳共同構成三拳合一這一武學體系。

孫氏太極拳是三拳合一這一武學體系中三元中的一元。孫氏太極拳就是在此背景和目的下創立的。所以，孫氏太極拳的立意與其他各派太極拳皆不同。

關于孫氏太極拳的創立，孫祿堂在其《太極拳學》自序中寫道：

"將夙昔所練之形意拳、八卦拳、太極拳三家合而為一體，一體又分為三派之形式。三派之姿勢雖不同，其理則一也。"

此話什麼意思？

這就是說孫祿堂將他原來所學的形意、八卦、太極三家經過他融合為一體這個過程後，形成了孫祿堂自己的孫氏形意、孫氏八卦、孫氏太極這三派，這三派其理則一，構成天地人三元的邏輯關系，故能合為一家，由此構成孫祿堂三拳合一的武學體系。也就是說孫祿堂通過融合三派這個過程，揚棄了他此前所學的形意、八卦、太極三家，使得此前的形意、八卦、太極三拳經孫祿堂融合後，鼎革為孫氏形意、孫氏八卦、孫氏太極這三派。于是在前一個"三家"和後一個"三派"之間通過融合這個過程發生了質的改變和質的升華。

所以孫氏太極拳並不是承接于郝為真太極拳的一種新的演化形式，而是孫祿堂以他全新的立意，整體性、系統性始創了全新的太極拳理法體系，這一理法體系與陳、楊、武、吳等各派太極拳都存在著根本性的不同。認識到這一點，對于正確理解孫祿堂的《太極拳學》是非常必要的，對于學習孫氏太極拳更是非常必要的。

那麼在孫祿堂建構的三拳合一與道同符的武學體系中，這個“道”指什麼？

何謂道，老子講這是不可言說的，但老子還是留下了《道德經》。若借用現代語境去闡釋，從現象與本體這個層面講，道可以看作是宇宙生命的本體。與道同符就是與宇宙生命本體同符，這在孫祿堂《拳意述真》自序中對此有極深刻的闡述：

“夫道者，陰陽之根，萬物之體也。其道未發，懸于太虛之內，其道已發，流行于萬物之中。夫道，一而已矣，在天曰命，在人曰性，在物曰理，在拳術曰內勁。所以內家拳術有形意、八卦、太極三派形式不同，其極還虛之道，則一也。”

所以，孫祿堂構建的拳與道合的武學體系是從宇宙生命本體的層面對中國武術及太極拳進行了鼎革立新式的重構，其落腳點如前所述，是以其極還虛之道來開啟和完備內勁。

極還虛之道是孫祿堂始創性的方法論建構，在孫祿堂之前的中國傳統文化中不曾有這一提法，也是孫祿堂之前的武術史上未曾出現的認知。這是孫祿堂武學獨到的方法論貢獻。

2、孫祿堂的《太極拳學》是如何定義太極，如何對太極拳的原理、技理技法進行全面鼎革立新式的建構？

孫祿堂指出“道”作為宇宙生命的本體在拳中就是內勁，孫祿堂將其表述為太極。如他在《形意拳學》、《八卦拳學》和《太極拳學》中將虛無一氣、中和之氣、先天真一之氣及內勁等統稱為太極，這些名稱實際上是從不同角度來描述同一性狀，對這個性狀孫祿堂皆以太極或內勁一詞來表述。孫祿堂在《太極拳學》第二章中寫道：

“太極者，在于無極之中，先求一至中和，至虛靈之極點，其氣之隱于內也則為德，其氣之現于外也則為道。內外一氣之流行，可以位天地，孕陰陽。故拳術之內勁，實為人身之基礎，在天曰命，在人曰性，在物曰理，在技曰內家拳術。名稱雖殊，其理則一，故名之曰太極。”

孫祿堂根據其自身的體認指出太極不僅僅是一種陰陽自然演化的狀態，而且是具有生命體特征的性體，其性體如孫祿堂在《拳意述真》自序及《太極拳學》“太極拳之名稱”一文中所揭示的那樣，既是宇宙生命的本體，也是人的性體和生命存在的基礎，並可以通過他所構建的武學體系來充分體用、發揮其能。

據此孫祿堂對太極拳給出新的定義，他在“太極拳之名稱”一文中寫道：

“人自賦性含生以後，本藏有養生之元氣，不仰不俯，不偏不倚，和而不流，是為真陽，所謂中和之氣是也。其氣平時洋溢于四體之中，浸浴于百骸之內，無所不有，無時不然，內外一氣，流行不息。于是拳之開合動靜即根此氣而生，放伸收縮之妙，即由此氣而出。開者為伸、為動，合者為收、為縮、為靜。開者為陽，合者為陰。放伸動者為陽，收縮靜者為陰。開合像一氣運陰陽，即太極一氣也。太極即一氣，一氣即太極。以體言，則為太極，以用言，則為一氣。時陽則陽，時陰則陰，時上則上，時下則下。陽而陰，陰而陽。一氣活活潑潑，有無不（並）立，開合自然，皆在當中一點子運用，即太極是也。古人不能明示與人者，即此也。不能筆之與書者，亦即此也。學者能于開合動靜相交處，悟澈本原，則可在各式圜研相合之中，得其妙用矣。圜者，有形之虛圈是也，研者，無形之實圈是也。斯二者，太極拳虛實之理也。其式之內，空而不空，不空而空矣。此氣周流無礙，圓活無方，不凹不凸，放之則彌六合，卷之則退藏于密，其變無窮，用之不竭，皆實學也。此太極拳之所以

187

名也。"

在這里孫祿堂指出太極就是生命本體的真陽元氣，此氣的作用特征是"活活潑潑，有無不（並）立，開合自然，皆在當中一點子運用。"

那麼什麼是"一點子運用"？

孫祿堂指出這個"一點子運用"具有活活潑潑的自主作用的生命力特征，其作用機理同于人體生命本體的"造化之根、生死之本"（《拳意述真》自序）的作用機理，孫祿堂指出這就是太極的作用原理。

那麼什麼是作為人體生命本體的"造化之根、生死之本"這種作用機理呢？

從哲理角度講，孫祿堂認為太極就是生命體具有的活活潑潑"一點子運用"的先天自主性。

從現代生理學角度講，太極就是生命之所以得以存在的適應機制，這個"一點子之運用"的作用機制與生理學的內穩態作用機制同構，即具有自動負反饋調節機制這種自組織的穩態生成結構，即自主適應機制。

孫祿堂在"太極拳之名稱"中進一步指出太極這一機制在拳術中生成與運行的特征具有"有無不立、有無並立、圓研相合、活潑自然"的自主性狀，在技擊中這個機制表現為："無屈無伸，不生不滅，寂然不動，感而遂通"、"拳無拳，意無意，無意之中是真意"這種"因敵成體"的神妙作用。

于是在中國武術史上由孫祿堂最先揭示出技擊中"因敵成體"、"感而遂通"的究竟是完備內勁即完備太極一氣的作用，而太極一氣的作用機制就是生命體的"造化之根、生死之本"這一自主適應機制。孫祿堂指出這是一切拳術包括太極拳的根本。孫祿堂就是據此優化、重構、完備了中國武學體系，將此機制拓展到技擊作用的層面發揮作用，形成了孫氏武學體系。

關于孫祿堂對太極的闡釋，如果用最通俗的話來比喻，太極就是人們常說的身體免疫力的作用機制，生理學叫內穩態，這個概念是由美國生理學家坎農在1932年提出的，比孫祿堂用內勁、太極來描述同一性狀晚了17年。在這種現代生理學語境下，包括孫氏太極拳在內的孫氏武學體系就是使這種免疫力的作用效能與機制得以提升並拓展到技擊格鬥領域里發揮作用的武藝。

那麼，將身體內的免疫力機制拓展到人體的技擊行為機制中，有科學依據嗎？

2015年，來自哈佛醫學院，麻省總醫院，波士頓兒童醫院以及斯坦福大學的幾位生理學家發表了"人類中樞穩態網絡的結構連接"一文，該文通過實驗揭示了腦干中涉及穩態自主控制和心肺功能的區域與前腦中涉及自我平衡調節區域之間有連接。即腦干中涉及免疫力的內穩態區域與涉及身體自主平衡區域存在著連接結構。說明二者之間可以相互影響。

至此，從生理科學角度證明了某種特定的行為可以提升人體的免疫力，同時人體的免疫力機制也可以通過某種特定的行為拓展到技擊行為的機制中。

于是在孫祿堂1915年提出內勁、太極這一性狀後的100年，于2015年被當代生理學的研究成果證明他當年的這一發現及其所建構的拳理與當代生理學的最新成果具有相互呼應的關系。而在孫祿堂生活的年代，國內那些具有"科學知識"的武術專家們，最多不過是停留在用杠竿、平面幾何和解剖學的層面去解釋武術。由此可見孫祿堂的技擊造詣與武學實踐之精深使得他的認知遠遠超越了他所在的時代，這大概就是直到今天能真正理解孫祿堂武學的人仍十分罕見的原因之一。

綜上，孫祿堂對太極和太極拳給出如下定義：

太極的本體——中和之氣——內勁——金丹。

運化太極的法則——極還虛之道。

體用太極的途徑——開啟並完備內勁。

太極作用的原理——一點子之作用——發生于動靜交變之機——呈現在圓研相合之中。

太極作用效能——無屈無伸，不生不滅，不聞不見，感而遂通。

孫祿堂將同時具有上述這五個特徵的功能態定義為太極，而他的太極拳就是體用太極的拳術。

孫祿堂以他對太極原理的這一新的揭示來構建其武學體系。就孫氏太極拳而言，其身法身勢是以孫氏三體式構建其身法身勢，該式特點是將渾圓一氣之意與六合整勁之勢融合一體。

孫氏太極拳的運行特徵是：順中用逆，逆中行順、圓研相合，動靜一體。由此將其身法身勢形成勁路、勁意與勁勢。

效能特徵是：完備內勁，在技擊中具有無屈無伸，不生不滅，不聞不見，感而遂通，與太虛同體，與天地並立，從容中道的獨到效能。

因此，孫氏太極拳具有獨到的鍛煉效果，將一系列對立狀態融合一體，如將混沌與自主、渾圓與六合、自鎖與松空、極致與恬淡、至柔與至剛、至虛與至誠、無意與真意，自主與自然及動靜互寓與相生、松緊互寓與相生等狀態，皆通過極還虛之道由後天返先天，使之融合為一。由此通過體用孫氏武學構建主體的自主性與客觀必然性的統一。

顯然，孫祿堂的太極拳理論與武禹襄從舞陽鹽店找到的那篇"太極拳論"的立意完全不同，原理不同、法則不同，二者之間沒有道統和理法上的關系，不屬于同一源流。實事求是的講，盡管孫祿堂在《太極拳學》自序中對那篇"太極拳論"寫了句"恭維"話，但事實上，孫祿堂對太極及太極拳的認識以及所建構的太極拳的原理及技理技法等與那篇"太極拳論"在本質上是完全不同的。孫祿堂對太極及太極拳的立意在境界上遠遠高于那篇"太極拳論"，在技理、理法上孫祿堂的太極拳理論遠比那篇"太極拳論"深刻、精辟且真正合乎生命本體的發揮與技擊之道，而那篇"太極拳論"多為似是而非之說。

因此什麼是太極拳不能囿于外在形式，而是在于該拳能否具有開啟並完備內勁體用之效。

迄今為止，在對內勁即太極原理的揭示以及如何完備內勁體用方面，唯孫祿堂建構的極還虛之道的武學體系直抵核心且最為完備。所以當2001年為孫祿堂建立紀念銅像時命名為"太極宗師"，可謂名副其實。

3、《太極拳學》對中華文化的鼎革之功

1）為中國傳統文化中的"太極"註入了新的內涵

目前可以查證的關于太極一詞，最早出現在《易傳》中，《易傳》提出"無極而太極"，但沒有揭示由無極轉為太極的條件是什麼。

孫祿堂建構的武學表明：並非任何一種無極狀態都能自然轉化為太極這種特定的功能態，比如一對棄土或茫茫沙海，是不可能自然轉為一種具有陰陽之間相互演化的功能態。此外，太極也不僅僅是陰陽之間的對立、互寓、轉化、統一這個過程，而是太極這個功能態不僅是在特定條件下的無極狀態

中才能產生，而且其發展演化具有目的性驅動。

　　孫氏武學揭示出無極轉為太極的特定條件有二：混沌與自主。這就是孫氏無極式與其他各家無極式之所以不同的根本處。

　　孫祿堂指出，無極式是其太極拳的根。所以孫氏太極拳在這個根子上與其他太極拳就不同。此外，還要體認到太極拳的效能是通過對太極的體用過程中所隱含的目的性而生成的。這個目的性就是主體的自主性，但這個自主性不是任性的、隨意而為的，而是依托兩個把手，其一格鬥制勝，其二由後天之體返先天之體，將此二者一體，由此才能技擊與道同符。正是這個目的性驅動成為研修體用太極拳時不斷自我創生的動力。

筆者在羅馬

　　這就為中華傳統文化註入了主體精神，將人的自主性與客觀必然性融合、統一。

　　因此，在孫氏太極拳中太極之理不是停留在形而上的層面，而是體現在針對每一個具體目標的具體方法中。

　　所以在孫氏太極拳的修為中，太極之理不僅僅是指一種處理問題的方法以及陰陽之間的轉化過程，還有自主的目的性。這就為太極概念註入了主體性的內涵與發展動力。

　　2）化腐朽為神奇的文化鼎革之功

　　深入研究孫祿堂的太極思想與技理體系就會發現其對中華文化具有一系列的鼎革之功，為中華文化賦予了新的內涵和發展動力。這里再舉兩個例子：

　　（1）提出極還虛之道的方法論

　　孫祿堂在其《拳意述真》自序中提出的極還虛之道，是中國傳統文化中此前不曾有過的提法，還虛在道家是指丹道功夫中的煉神還虛，而極還虛的含義並不完全等同于此，而是另有新意：孫祿堂構建的極還虛之道中那個"極"為"還虛"增設了主體性條件，即在"極"這個主體性的自主條件下進入還虛，進而由後天返先天。這是中華傳統文化原來不曾顯豁的邏輯和修為體系。

　　孫祿堂提出的"極還虛之道"不是為了還虛的目的去減弱武術的技擊效能，而是在主動追求極盡技擊制勝效能的基礎上還虛合道，使技擊制勝之能成為先天本能，由此極大提升了技擊制勝效能，使之與道同符立于不敗之地。這一點體現在孫祿堂為其武學體系建構的技術結構與修為方法上。

　　誠如當代哲學學者鄧曉芒、張世英等人所說，在中國傳統文化中，無論道家還是儒家都缺乏主體性意識和精神。孫祿堂武學的極還虛之道為中國傳統文化註入了主體性的意識和精神，其意義極為深遠，由此為中國傳統文化的"道"增添了新的意蘊、維度與動力。

　　所以，孫祿堂建構的拳與道合的武學體系對中華傳統文化具有揚棄、鼎革之功。

　　（2）揭示出先後天八卦的客觀性，提出由後天返先天的內勁之理。

　　孫祿堂提出這個理論是在1915年——1919年間，這在當時是需要很大的理論勇氣和自信的，因為孫祿堂提出這個理論要面對來自兩個方面的文化挑戰，一方面，此時正是新文化運動全面否定傳統文化的高峰，孫祿堂以先後天八卦理論構建其武學體系，可謂不為潮流所動。另一方面，孫祿堂還要面對舊學的質疑。因為先後天八卦這一學說在清初時就已被認為是偽學。由于孫祿堂的武學實踐達到了

拳與道合之境，因此他是以自身武學實踐中的體認為依據，化腐朽為神奇，為該理論註入了生機。

先後天之說，始于宋儒理學，但到清康熙時受到學者胡渭的批駁，胡渭（1633年——1714年，浙江德清人）以他的《易圖明辨》10卷從歷史考據學的角度指出宋易中的河圖洛書（即先後天圖）並非《周易》經傳原貌，而是出自宋人的作偽與附會。而同一時期另一位著名學者胡煦（1655——1736年，河南光山人）則從邏輯推演的角度論證河圖洛書這一先後天理論作為易經基礎的合理性。

兩胡的學術之爭雖各有千秋，但因中國傳統文化重視經學本源，故胡渭占上風。然究竟何如在當時鴻儒中也一時難決。

孫祿堂則依據體用內勁的武學實踐和煉虛合道的內修體驗揭示出人體與技擊效能結構在客觀上都存在著先後天這樣兩個系統，並且揭示了先後天八卦在人體與拳術上具體的對應關系與邏輯。

孫祿堂進而指出先後天八卦相合不僅具有修為內丹的養生之效，而且是技擊與道相合立于不敗之地的必由之途。在此十多年後，美國生理學家坎農從生理學實驗角度證明人體確實存在著類似孫祿堂提出的先後天八卦這樣兩個性質不同的系統，這兩個系統的協同作用正是生命得以存在的最重要機制。

由此從科學的角度印證了孫祿堂提出的先後天八卦相合這一拳學理論的合理性。同時說明孫祿堂武學為宋儒理學註入了新的生機。

綜上所述，由于孫祿堂的武功登峰造極獨臻與道同一的境地，因此孫祿堂的視野與見地能夠超越他所在的時代與文化環境，為中華文化的鼎革與提升做出獨到的貢獻。

三、《太極拳學》給當代發展太極拳的啟示

通過這些年對孫祿堂的《太極拳學》及其太極拳體系的初步研究，對當代如何發展以太極拳為媒介的太極文化有如下幾點認識：

1、眼界，通過前面的介紹，我們知道孫祿堂對太極的立意是站在道——宇宙生命本體的層面，提升人的存在能力與生命價值的高度，建構其武學體系。即使僅就技術體系的層面而言，孫祿堂也是著眼于對整個中華武術技術體系進行重構，使之與道同符立于不敗之地，由此形成了宏觀太極、人文太極的理念。我以為這是今天發展太極拳文化應該繼承並進一步深入的路徑。研究太極拳不應拘泥于纏絲與抽絲、沾粘綿隨與纏拿摔靠這些表象去看待太極拳。

何謂太極拳正宗？其拳與道相合者為正宗。

2、人本，孫祿堂宏觀太極這一武學體系的重要意義就是通過武學實踐構築人的自主、自由與自在的實現途徑。主要體現在兩點：

1）自我發現與自我創生

孫祿堂在《拳意述真》中提出通過對其拳術的研修，能"復人本來之性體"。也就是說無論你的技擊造詣達到何等程度，首要的是通過研修技擊來發現你真實的自己。

無論研習哪一門武術，最終練就出來的東西絕不應該是如同工業生產線生產出來的一個模式刻出來的標準化產品，而是通過這門拳術掌握其中的原理、要則和體用規律並將此融合到自性中，形成合乎自身的武藝。這就是孫祿堂提出的拳要合于每個人的性體。所以，研修武術是一個自我發現與自我創生的過程。正因為如此，我一直強烈反對武術套路標準化，反對目前競技武術的評判標準，因為這

些東西極大的扼殺武術的靈魂──基于個性化的創造力和習武中的靈性與樂趣。

研修武術本該是一個自我認識和自我創生的過程，活活潑潑，生機無限。這是一百多年前孫祿堂就告訴世人的道理。但隨著儒家崇古的價值觀以及對普魯士教育思想與教育體系的引入，使得研習武術成為一個缺少想象力和創造力的、枯燥的、標準化的產品輸出。隨著對無限制格鬥制勝需求的弱化，導致奴性與刻板成為一些武術門派的價值內涵。這是研修武術、發展武術走入的誤區。

武術當然包括太極拳不是一門孤立的學科，而是一門包含著多種學科的綜合性的學問，其核心動力是人本，發展武術就應該還于人本，使之生機勃勃，誠如孫祿堂所說：“志之所期力足赴之。”為發揮人的生命價值構建基礎。研究太極拳的發展也是如此。

2）自在與自主

如何得以自在？

孫祿堂說：研修拳術旨在“復人本來之性體”，“志之所期力足赴之，如是而已”。──意指在認識自我的基礎上，進入自在與自主的境域。

只有當人真正認識了自己才能得以自在。

自在不是無所事事，而是自主創生，使自己進入到屬于自己的新的生命境界。

為了創生那片屬于自我的天地，自我發現、自在與自主三者互為條件，呈現出一個自主完善自我的過程。研修武學不僅是提升自身的格鬥能力，而且是通過認識自我本來之性體進行自在的自主創生這樣一個過程，行進在一個不斷自主完善自我的旅途中。

研修武術的過程就是一個自我認識自我、自我創生自我的過程，這是一個由彼（通過研修武術）及己（認識自我），又由己（根據自我意志）及彼（創新屬于自我的武藝）的過程。

己與彼在這個過程中，逐漸達到統一，所謂天人合一。這里這個天當然不是指自然界的天空，而是指天道，即萬物規律的本體，合一不是被動的順從天道，而是由認知而利用天道，目的是實現自我意志。這是孫氏武學對天人合一的解讀。

這個過程是一個在認識自我的過程中自在的自主創生的過程。所以，研修武術絕不是一個蒼白、枯燥的模仿式繼承，也不是一個在沒有認識真正的自我、沒有認識萬物規律下的自由發揮。而是一個在不斷發現自我、不斷發現萬物規律的基礎上的不斷自主創生的過程。

何謂自主創生？自主創造一個合乎自性的生命過程。

今天一些習武者似乎缺失的就是這種自我認知和精神境界。

3、理性，太極文化是一種以實踐為第一性的理性文化。如前所述，孫祿堂重構太極及太極拳的定義即基于此。而實踐性和理性必然使這一文化具有開放性特征，能貫通中西的哲思，因此孫氏太極拳的這一文化特征將使太極文化為中西文化之間的互鏡與相通做出獨到的貢獻。

4、多元，2001年我曾撰文指出武術包括太極拳的發展必然走向多元化。

近半個多世紀以來，因時代的發展以及中國（大陸）社會環境的諸多特殊因素（文化、政策等）使得社會大眾對實戰武技即無限制格鬥這類武技的需求降到冰點。但是這一時期對源自實戰武技的附帶功能如健身等方面的需求卻不斷滋生、發展──進入到對實戰武技的解構階段，從其格鬥制勝的功能中逐漸解構出修身、健身、養生、娛情、競技、表演、交友活動、商業運營、醫療保健等諸多功

能。

如今從實戰武技本體中滋生出的這些附屬功能已經發展為多元的文化形態。其原因就是武術包括太極拳的發展必然要迎合社會的多元化需求，這是任何一種文化發展的必然規律。

5、鼎革出新，武術及太極拳的多元化發展是時代多元化需求帶來的必然性。如何健康有序的多元化發展，其關鍵就是作為多元的各個維度要逐步建立適合自身文化特徵的價值標準和價值體系，並由此逐漸豐富各自的文化形態與內涵。例如，無限制格鬥與擂臺搏擊競技的價值標準是不同的。不同門派內部的推手試勁與擂臺競技推手的價值標準也是不同的。修身、健身、養生、娛情、競技、表演、交友活動、商業運營、醫療保健等皆是各有各自的價值標準，這些需要當代太極文化推廣者去不斷豐富、充實。但所有這些又都要萬象歸一，合乎提升人的身心健康，即太極拳道。

以上五個方面——眼界、人本、理性、多元與創新發展是一百年前孫祿堂的《太極拳學》對當今太極拳人的啟迪。

100年前《太極拳學》的出版發行，標誌著孫祿堂完成了對其武學體系三部曲的最後一部的闡發。孫祿堂的《太極拳學》與其《形意拳學》、《八卦拳學》既是迄今為止中國武學成就的巔峰，也是中華文化成就的一個里程碑，具有融通中西哲思，鑄造人的精神與自信的作用。因此值得今人深入研習與研究。

第二篇 第九章 《太極拳學》"自序"與"太極拳之名稱"
——再談孫祿堂對太極武學的重構

關于孫祿堂對太極武學的重構,不能浮于他的某些只言片語的自謙之說,而是要深入研讀孫祿堂的五部拳著及相關歷史文獻,才能得以正確的認識。

本文從孫祿堂《太極拳學》"自序"與"太極拳之名稱"一文談起,顯豁孫祿堂的太極拳與陳、楊、武、吳、趙堡等派太極拳在理法上並非同一源流,在技術體系上與之不存在實質性的傳承關系。孫氏太極拳是一門通過鼎革各派,重構的全新的太極武學,只不過孫祿堂采取的方法是把他的新酒裝進舊瓶子。

孫祿堂在《太極拳學》"自序"中寫道:

迨達摩東來講道豫之少林寺,恐修道之人久坐傷神,形容憔悴,故以順逆陰陽之理,彌綸先天之元氣,作易筋、洗髓二經。教人習之以壯其體。至宋岳武穆王,益發明二經之體義,制成形意拳,而適其用。八卦拳之理,亦含其中。此內家拳術之發源也。

元順帝時,張三丰先生修道于武當,見修丹士兼練拳術者,後天之力用之過當,不能得其中和之氣,以致傷丹而損元氣,故遵前二經之義,用周子太極圖之形,取洛河之理,先後易之數,順其理之自然,作太極拳術,闡明養生之妙。

此拳在假後天之形,不用後天之力,一動一靜,純任自然,不尚血氣,意在練氣化神耳。其中本一理、二氣、三才、四象、五行、六合、七星、八卦、九宮等奧義。始于一,終于九,九又還于一之數也。

一理者,即太極拳術起點,腹內中和之氣,太極是也。

二氣者,身體一動一靜之式,兩儀是也。

三才者,頭手足即上中下也。

四象者,即前進後退左顧右盼也。

五行者,即進、退、顧、盼、定也。

六合者,精合其神,神合其氣,氣合其精,是內三合也。肩與胯合,肘與膝合,手與足合,是外三合也。內外如一,是成為六合。

七星者,頭、手、肩、肘、胯、膝、足,共七拳。是七星也。

八卦者,掤、捋、擠、按、采、挒、肘、靠即八卦也。

九宮者,以八手加中定,是九宮也。

孫祿堂先生

先生以河圖洛書為之經,以八卦九宮為之緯,又以五行為之體,以七星八卦為之用,創此太極拳術。------自是而後,源遠派分,各隨己意,而變其形勢。……

在這篇自序里孫祿堂借著梳理張三丰太極拳理法的這種表述形式,實乃以己意發明之。但因為有這個替張三丰梳理其太極拳之理法的表述形式,因此套用了武禹襄傳下的太極拳理論的一些詞句,但其內涵則不同。

尤其在對"一理"的解讀上,孫祿堂闡明的一理是出自他自己武學實踐中的體認,並給出他對一

理的定義，即太極是中和之氣的體用之理，于是後面的二氣、三才、四象、五行、六合、七星、八卦、九宮等皆因此而有新義。即一理、二氣、三才、四象、五行、六合、七星、八卦、九宮是從九個方面對中和之氣進行建設，由此形成太極拳之體用。對此孫祿堂概括為：

以河圖洛書為之經，以八卦九宮為之緯，又以五行為之體，以七星八卦為之用，創此太極拳術。

那麼，孫祿堂通過對一理、二氣、三才、四象、五行、六合、七星、八卦、九宮這九個方面對中和之氣進行建設，由此賦予這九者的新義是什麼呢？

一理，指太極拳的體用原理就是中和之氣的開啟與作用之理。此理與道家的金丹修煉及形意拳的三層道理實為一個理法體系。在修煉原理上，孫祿堂借鑒了劉一明《周易闡真》的理論並將其發揮為拳術理法闡述之。

二氣，指太極拳體用時的動靜互寓、動靜合一，入手時由靜中生動，進而至動中求靜。此乃拳中開啟中和之氣的由後天而返先天之理。

三才，指太極拳體用時要三才一體，頭要領起周身之氣，這是頭的形態，同時孫祿堂在《形意拳學》"三體學"中特別指出：頭在內指泥丸。泥丸乃藏神之府，是激發中和之氣的中樞。中和之氣將三才合為一體，使神意之感應、身步之移動與手足等七拳之打法合為一體。手足要貫通一体，如此中和之气才能遍及周身。足要灵捷稳固，如此中和之气才能发挥其用。三才具备，浑圆一气之意与六合整劲之势融合一体，故三才是以孫氏三体式来筑基。

四象，指太極拳體用時無論動靜總要四象一體，即前後進退、左右移動，皆要通過順中用逆，合為一體，進中寓退，退中寓進，顧左而盼右，顧右而盼左，此中顧盼，即是用眼，更是用心。即觀左時，心的感應不能離右，反之亦然。所謂四象一體，渾圓一氣。其法合乎太極拳行拳時中和之氣的順中用逆、逆中行順之道。孫祿堂在其《八卦拳學》第18章到第22章中對此理法有詳細說明。

五行，指太極拳體用時的進退互寓、左右顧盼的動靜交變之機出自中定。中定既是指身體中軸的穩定，也是指中和之氣的穩定，即神氣安穩，由是知機得勢。進退顧盼皆要以中定為機樞。行拳時要外五行動作和順，內五行之五氣平衡。練習時先由外(動)引內(動)，再由外(動)隨內(動)，于是中和之氣貫通內外。

六合，指太極拳體用時的內外合一之理，中和之氣貫通內外，其拳勢使內三合與外三合合為一體，形成六合之勢。六合之勢實乃中和之氣在拳中的顯豁，基礎是孫氏三體式。體用時，無論動靜，周身內外不能失六合之勢。

七星，指太極拳以頭手肩肘胯膝足這七星為拳，由中和之氣、六合之勢統禦七星之用。

八卦，指太極拳運用的基本八法，所謂基本八法其意是基本技法要合乎易數八卦之理，相互間能生生不已，相互演化而法全。其法不限于掤、捋、擠、按、采、挒、肘、靠，亦有封、隨、串、導、捆、搬、提、摧，以及推、托、帶、領、搬、攔、截、扣等。孫劍雲多次指出，孫氏太極拳八法的名字雖與各派相同，即掤、捋、擠、按、采、挒、肘、靠，但用法與內意與各家太極拳皆不同，其要義是以中和之氣為統禦，具有"不生不滅、無屈無伸、感而遂通"之妙用，運用法則是于"動靜交變之機"中"圓研相合"，產生"丟而不丟，頂而不頂"之效。

九宮，指太極拳運用八法之機樞源自中定，以中定之神氣即中和之氣統禦八法之用。

以上解讀乃是根據孫祿堂披露的孫氏太極拳具體的修為法則、規矩而成文，所言皆有實據。

孫祿堂提出的一理、二氣、三才、四象、五行、六合、七星、八卦、九宮這一太極拳理法的邏輯關系是：

一理即指出此拳之體用皆以中和之氣為本體。後面的二氣、三才、四象、五行、六合、七星、八卦、九宮等講的是拳中對此中和之氣的體用法則。如二氣是指周身內外的動靜互寓以及動靜交變皆要據此中和之氣的運行為根據。三才是指無論怎樣動靜，都要通過中和之氣將感應（頭）、運動（足）、打法（手）貫通一體，三才一體出自中和之氣。四象指拳中每一動作，無論動靜，皆要將進退顧盼四者互寓，合為一體，符合中和之氣的運行。五行是指進退顧盼之機以及如何變化皆要源自中定，即源自中和之氣。六合是指無論動靜顧盼亦或中定，周身始終不失內外合一的六合之勢，開啟六合之勢的基礎是三體式，該式是中和之氣在拳中的顯豁的基礎。七星是指七星之用要以六合之勢為體，以中和之氣為本。八卦是指用法基礎框架要合乎八卦互寓與演化之理。九宮是指八卦運用之機源自中定。而中定源自中和之氣的穩固，即內勁金丹，亦稱太極。

孫祿堂云："終于九，九又還于一之數也。"這里的"一"即中和之氣，亦稱太極。孫祿堂在"太極拳之名稱"一文中寫道"太極即一氣，一氣即太極。以體言，則為太極，以用言，則為一氣。"

由上可知，孫祿堂是以一理、二氣、三才、四象、五行、六合、七星、八卦、九宮來描述一氣即中和之氣的生成、演化和體用的狀態及其要義。

孫祿堂在"太極拳之名稱"一文中揭示，太極拳之體用乃一氣之伸縮。在他闡述的這個由一至九中顯豁出這一氣之伸縮的奧義廣大精微。

顯然上述孫祿堂先生通過建構體用中和之氣的這九個方面所形成的太極拳之理法與武禹襄從舞陽鹽店找到的那篇"太極拳論"以及武禹襄本人的太極拳理法都是完全不同的，而且這種不同是對太極拳認識的維度、體用的維度以及在理法體系上的質的不同。

孫祿堂將通過太極拳開啟中和之氣的體用之理概括為：

以河圖洛書為之經，以八卦九宮為之緯，又以五行為之體，以七星八卦為之用，創此太極拳術。

所謂以河圖洛書為之經，是基於河圖洛書揭示的是宇宙天地陰陽變化的規律，以此"為之經"指太極拳體用的原理是出自河洛之理。

所謂以八卦九宮為之緯，指太極拳體用的法則是以先後天相合貫穿始終，借後天之形返先天之意，以極還虛之道開啟良知良能，構建感而遂通之內勁。此外，運用之道還要合乎奇門遁甲運化之理。

所謂以五行為之體，指太極拳的體用是以五行和合產生的中和之氣為本。

所謂七星八卦為之用，指太極拳之用是借七星八卦合乎易理而成。初習時，通過腳踏七星（如天罡步）、手演八卦（八法相生互變）而入其理，各家太極拳之八法的名稱雖同，但理法、技法不同。

以上內容是孫祿堂借著梳理、概括張三丰太極拳理法的名義，實際是表述他自己對太極拳技理、技法的建構。

進而孫祿堂指出他的太極拳是他的三拳合一武學體系的一個組成部分，而他的三拳合一武學體系

是一個更為宏觀的武學體系，孫祿堂寫道：

又深思體驗，將夙昔所練之形意拳、八卦拳、太極拳三家合而為一體。一體又分為三派之形式。三派之姿勢雖不同，其理則一也。……

孫祿堂這段話的意思是講，他將原來所學的形意、八卦、太極三家經過了融合為一體這個過程後，形成了自己的三派，即孫氏形意、孫氏八卦、孫氏太極這三派，三派其理則一，合為一家，即孫祿堂的三拳合一的武學體系。

也就是說孫祿堂將"三家合而為一體"這個過程，實際上是他對原有三家進行揚棄與重構的過程，經過這種鼎革立新式的融合與重構產生了孫氏形意、孫氏八卦、孫氏太極三拳，這三拳其理則一，構成了具有共同基礎的統一的武學體系。

關于三拳合一武學體系，孫祿堂在其《八卦拳學》自序手稿中闡明他是用《易傳》中天地人三元的性質來構建他的這個武學體系。孫祿堂在《八卦拳學》序文手稿中寫道：

夫八卦天也，形意地也，太極人也，三家合一之理也。練習之法，形意以經之，八卦以緯之，太極以和之，即聖人云：興于詩，立于禮，成于樂也。余嘗自揣三元性質：形意譬如鋼球鐵球，內外誠實如一；八卦譬如絨球與鐵絲盤球，周圍玲瓏透體；太極如皮球，內外虛靈，有有若無，實若虛之理，此是三元之性質也。形象雖分三元，要不出人丹田之氣也。天地人三才，亦即太極一氣之流行也，故三家合為一體。

天地人三元這個思想源自《易傳·系辭下》中的三才："有天道焉，有人道焉，有地道焉。兼三才而兩之，故六。六者非它也，三才之道也。"《易傳》以"天地人"三才來宏括宇宙萬物的演化。故三才在中國傳統思想中是宇宙萬物生成演化的共同基礎。

因此，孫祿堂以天地人三元的性質來建構其八卦、形意、太極三拳合一的意義，實際上表明他通過鼎革、重構八卦、形意、太極三拳的理法，使三拳合乎三元的性質，從而為中國武術的技擊效能與道同符立於不敗之地建立共同的完備的基礎。所以說，孫祿堂的三拳合一武學體系是一個更為宏觀的武學體系，這個武學體系旨在以太極之理（內勁之理）對中國武術進行整體性、體系性的鼎革與重構。當然，這個太極之理是孫祿堂定義的太極之理，即孫祿堂在《太極拳學》"太極拳之名稱"一文中對其太極及太極拳理法的定義。

孫祿堂《太極拳學》這篇自序為他在後面"太極拳之名稱"一文中給出他對太極及太極拳的定義埋下了伏筆，即表明他對太極及太極拳理法的定義淵源有自，源自他所"梳理"的張三丰的理論，實際上不過是借張三丰這個"舊瓶子"裝進自己的新酒而已。

孫祿堂的"太極拳之名稱"一文則清晰的顯豁出他的太極拳理論。那麼孫祿堂在"太極拳之名稱"一文中是如何定義他的太極以及太極拳理法的？

孫祿堂在"太極拳之名稱"中寫道：

"人自賦性含生以後，本藏有養生之元氣，不仰不俯，不偏不倚，和而不流，是為真陽，所謂中和之氣是也。其氣平時洋溢于四體之中，浸浴于百骸之內，無所不有，無時不然，內外一氣，流行不息。于是拳之開合動靜即根此氣而生，放伸收縮之妙，即由此氣而出。開者為伸、為動，合者為收、為縮、為靜。開者為陽，合者為陰。放伸動者為陽，收靜者為陰。開合像一氣運陰陽，即太極一氣

也。

太極即一氣，一氣即太極。以體言，則為太極，以用言，則為一氣。時陽則陽，時陰則陰，時上則上，時下則下。陽而陰，陰而陽。一氣活活潑潑，有無不（並）立，開合自然，皆在當中一點子運用，即太極是也。古人不能明示與人者，即此也。不能筆之與書者，亦即此也。學者能于開合動靜相交處，悟澈本原，則可在各式圜研相合之中，得其妙用矣。圜者，有形之虛圈是也，研者，無形之實圈是也。斯二者，太極拳虛實之理也。其式之內，空而不空，不空而空矣。此氣周流無礙，圓活無方，不凹不凸，放之則彌六合，卷之則退藏于密，其變無窮，用之不竭，皆實學也。此太極拳之所以名也。"

這是一篇在太極拳發展史上也是在中國武術發展史的具有劃時代意義的拳論，所以對于這篇拳論不僅研究太極拳的人應該深入研讀，研究中國各派武術者也應該深入研讀。

在這篇拳論中孫祿堂對太極做了全新的定義。

孫祿堂對太極的定義是以自身的技擊實踐和內修體驗為依據，部分借用了劉一明《周易闡真》中的語境，從生命的基礎真陽元氣的角度揭示了何為太極，在這個基礎上，孫祿堂從五個方面定義了太極：

太極本體——中和之氣——亦稱先天真一之氣、金丹等。

太極運化之理——中和。

太極體用之樞——內勁，內勁是將人體內穩態這一機制拓展到技擊作用的層面。

太極作用原理——一點子之作用——發生于動靜相交處——動靜交變之機——體現在圜研相合中。

太極作用方式與效能——無屈無伸，不生不滅，不聞不見，感而遂通。

因此，在孫祿堂這里先天真一之氣、中和之氣、內勁、金丹、一點子等實際上是從不同的角度論述同一個功能態的不同性狀。孫祿堂將這個功能態定義為太極。

而太極拳就是體用太極的拳術。

所以，孫祿堂對太極拳的定義在武術領域是前所未有之論，乃鼎革立新之說。孫氏太極拳是以內勁即道家所修之金丹作為太極拳體用的基礎和核心，通過拳術由後天返先天的順逆運化進入體用內勁之門，其理法詳見《八卦拳學》的第18章至第23章。

在技擊效能上，孫祿堂在其《太極拳學》"下篇"中指出，其太極拳"可以與形意拳、八卦拳，並行不悖矣，並行不悖，合三家並用，能丟而不丟，頂而不頂。"又云其太極拳之勁具有"無屈無伸，不生不滅"（見《近今北方健者傳》），于不聞不見中，感而遂通的效用。顯然這些理法已突破了歷代太極拳運用時講究隨屈就伸這一要則。

所以，孫氏太極拳是孫祿堂創立的孫氏武學體系的三大組成部分（三大框架基礎）之一。孫氏武學是孫祿堂以其所習形意、八卦、太極三家拳學及其所涉獵的十多門武藝為基礎，通過參照他自身的體用實踐，著眼于完備技擊制勝效能立於不敗之地而與道同符創立的鼎革立新之學。其中孫氏太極拳顯豁該體系的"虛中"之作用和"抱元守一"之理法。

因此，孫氏太極拳不僅僅是一個拳種，而是孫祿堂構建在一個宏大宇宙觀下的體用體系的三元基

礎之一。孫氏太極拳的這個立意與其他任何拳種都不在同一個維度上。故理解孫祿堂《太極拳學》中的"自序"，需要在這樣一個學術背景下去認識，才能知其真意。

研究前人的學問，必須回到他的歷史情境、文化環境和文本背景中才能獲得相對正確的認識。以今人的語境去批判古人語境下的表述是容易的，幾乎人人皆有這種能耐，但是這是最沒有出息的人幹的事，如同今人站在古人的墓前拔刀，要古人從地下跳出來與他決鬥一般荒謬。然而今天一些所謂的"文化學者"尤其是涉及武術文化的一些所謂的"學者"最喜歡幹的就是這類事。

回到歷史情境、學術背景、文化背景中研究前人的學術是一件十分艱難、龐大且深灝的工作。如在孫祿堂這篇自序中的這些文字：

二氣者，身體一動一靜之式，兩儀是也。

三才者，頭手足即上中下也。

四象者，即前進後退左顧右盼也。

五行者，即進、退、顧、盼、定也。

粗看下來，似乎其義十分膚淺，摘錄這幾句進行批判太容易了，有一般初中生的語文水平就夠了。但真要弄懂這幾句話的意思，就必須深入到以下這三個維度才能理解其意：

其一，文化背景，孫祿堂是站在《易經》這個文化背景的框架里來表述的。真要弄懂這幾句話，就必須對《易經》的表述之意有一個基本的了解，而不能用當代語境去理解。

其二，學術背景，孫祿堂這個表述是有其自己的武藝背景的，因此必須了解孫祿堂武學的基本思想和理論，才能理解這文字背後的含義。

其三，歷史情境，孫祿堂是在什麼歷史情境下寫的這部書，要了解他著此書的目的。

事實上，通觀孫祿堂武學，就知道孫祿堂武學為這些看似膚淺甚至有些牽強荒陋的文字註入了精深的法則、靈妙的功效以及深刻的哲思與奧義，由此也為《易經》這個認知框架註入的新的內涵和體認生機，更為中華文化最高範疇的"道"的體用增添了新的動力。

孫祿堂對中國武學文化的鼎革與揚棄是以實質性的立新作為對舊事物的否定，而不是以批判的面目呈現。

事實上那種為批判而批判或為情懷而信奉的做法都是最容易的事情，但這二者皆不是通向真知的途徑。

第二篇 第十章 孫氏太極拳與形意拳"三三理法"

近來有人對我揭示的"孫氏太極拳的拳理是孫祿堂的五部拳著，其理源自形意拳的三層道理和三步功夫，並部分借用了劉一明《周易闡真》中的語境，與其他各家太極拳的拳理不屬于同一個源流，在理法上與之不存在傳承關系"這個事實提出質疑，認為我是在曲解孫氏太極拳的拳理。

事實真是如此嗎？

我說了不算，你說的也不算，我是否曲解孫氏太極拳的拳理要以事實為依據。

孫祿堂在其《太極拳學》第二章"太極學"中指出：

"太極者，在于無極之中，先求一至中和，至虛靈之極點，其氣隱于內也，則為德，其氣之現于外也，則為道。內外一氣之流行，可以位天地，孕陰陽。故拳術之內勁，實為人身之基礎，在天曰命，在人曰性，在物曰理，在技曰內家拳術。名稱雖殊，其理則一。故名之曰太極。"

孫祿堂在其《形意拳學》"總綱第四節形意三體學"中指出：

"所謂虛無一氣者，乃天地之根，陰陽之宗，萬物之祖，即金丹是也，亦即形意拳中之內勁是也。"

孫祿堂在《形意拳學》第十四章中再次強調：

"學者知此，則形意拳中之內勁，即天地之理也，又人之性也，亦道家之金丹也。勁也，理也，性也，金丹也，形名雖異，其理則一。其勁能與諸家道理合一，亦可以同登聖域，能與天地合其德，與日月合其明，與四時合其序，與鬼神合其吉兇。"

由此可知形意拳三體式所修之內勁與孫氏太極拳所修之內勁為同一物，即金丹。

那麼在拳術中修為體用此金丹的方法和遵循的進階規律是什麼呢？

孫祿堂在《拳意述真》中提出"三三理法"，即：

三層道理——煉精化氣、煉氣化神、煉神還虛。

三步功夫——易骨、易筋、洗髓。

三種練法——明勁、暗勁、化勁。

所以說孫氏太極拳的拳理源自孫祿堂形意拳的"三三理法"及三體式之功效。

此外，孫祿堂對太極和太極拳的命名暨定義還借用了劉一明在《周易闡真》中的语境。只要將二者對照，便一目了然。對此就不在這里摘錄了。

上述這些是孫氏太極拳的拳理和技能、技法的根本，或謂根脈可也。

顯然這與陳、楊、武、吳、趙堡等各派太極拳的根脈皆不同，孫氏太極拳與上述諸派太極拳並非同源。

綜上可知，我提出的：孫氏太極拳的拳理是孫祿堂的五部拳著，其理論源自形意拳的三層道理和三步功夫，並部分借鑒的劉一明《周易闡真》中的語境，與其他各家太極拳的拳理不屬于同一個源流，更不存在傳承關系。這一論述完全合乎孫祿堂對其太極拳所述之原旨。

那麼為什麼孫門中的一些人總不情願承認孫氏太極拳是獨立于其他太極拳的一派，撇開他們對我個人的成見外，主要是他們既不了解孫祿堂在中國武術史上的貢獻和地位，也不懂孫氏太極拳的精妙在哪里，更不知道孫氏太極拳的技擊與修身功效都是遠在其他各派太極拳之上的。換言之，他們當

中雖然有的人與孫祿堂有血緣關系，但在他們內心深處對孫祿堂和孫氏三拳並沒有認識，故而沒有信心。

此外，也有一些人習慣于表面化的認識事物，他們的依據是孫祿堂在《八卦拳學》自序（手稿）中寫了這麼一段話：

"乃至辛丑年，又遇同道張秀林，楊春甫二君，精于太極拳學。余心又有甚愛之。及與二君互相研究，詢問此拳之勁，心中大相駭異，覺余所練兩拳之勁，又有各家之法相助，然並不能與此技之勁相符合，因此又與彼等加意研究三四月功夫，始略得其當然之理，如是復練習三四年，並不能知其底確詳細之理。後至民國元年，在北京得遇郝為真先生，先生精于太極拳學，初見面時互相愛慕. 余因愛慕此技，即將先生請至家中，請先生傳授講習，三、四個月功夫，此技之勁，方知其所以然之理。"

便認為太極拳比形意拳和八卦拳高明。這種認識就顯得太膚淺了。

因為孫祿堂所言他此前所習諸勁 "不能與此技（太極拳）之勁相符合" 並不等于諸勁不及此技（太極拳）之勁。

那麼孫祿堂所言諸勁 "不能與此技（太極拳）之勁相符合" 是什麼意思呢？

孫劍雲講： "先父開始接觸太極拳時發現他們那些太極拳的身法步式多是弓步或馬步，有的是大弓大馬、有的是小弓小馬，身法步式是武藝的基礎，這些都不能與先父的形意拳、八卦拳的身法步式相合，先父的形意拳、八卦拳的身法步式是三體式。所以先父感到自己的勁與他們那些太極拳的勁都不相符合。後來先父在創立自己的太極拳時，把三體式作為他的太極拳的身法步式，這樣才把三拳合而為一。練我們家的太極拳要先練三體式，三體式是我們家太極拳身法步式的基礎。"

身法步式對拳勁的形成作用大焉。

孫劍雲又講： "另外當年先父發現他們那些太極拳雖然不適用于實際格鬥，但在練法和道理上有特點，在道理上強調柔化的作用，習練容易，適合普及，感到這個拳容易被文人們接受。"

也就是說孫祿堂看到了太極拳背後隱含的文化價值，以及適合文化人練習這一特點。這對于他那時特別關註如何彰顯武術的文化地位很有啟發。尤其是太極拳推手這種遊藝形式，是適合引導文化人在安全的弱競技中體會拳術文化價值的一種有效方法，這是當時其他拳術難以替代的。當然，這並非是說其他武術如形意拳、八卦拳的文化價值低，而是形意拳、八卦拳入門階段的功夫基礎要求高，對抗強度高，如形意拳以三體式為基礎，一般沒有武術基礎的文化人練三體式很難堅持，這個基礎練不下來，後面的拳就更無法練了，因此也就無法去感受其中的文化價值。所以為了能夠通過引導社會文化精英參與宣傳武術的文化地位，那時孫祿堂要學習、研究太極拳。當時孫祿堂制訂的策略是通過自己提煉出太極拳與道同符之理，借助文化界人士傳揚武術的文化價值。

此外，孫祿堂發現當時太極拳在實際格鬥的技擊技能上存在著結構性缺陷（後來1928年中央國術館首屆國術國考、1929年11月的浙江國術遊藝大會擂臺賽、1929年12月的上海國術大賽擂臺賽、1933年10月第五屆全國運動會國術比賽及第二屆中央國術館國術國考中都一再證明了這一點，習練他派太極拳者從沒有人取得過前10名的成績），用孫祿堂自己的話說就是他所接觸的太極拳的勁與他研習過的各家拳法的勁皆不符合。盡管孫祿堂很快就掌握了如何體用太極拳的勁，並令太極拳家郝為

真非常驚訝，郝為真驚嘆道："異哉！吾一語而子通悟，勝專習數十年者。"（《拳意述真》陳微明序）其意是孫祿堂對太極拳的掌握勝過專練太極拳幾十年的人。

雖然如此，孫祿堂仍不滿意，因為他還沒有把太極拳的勁融入到自己的技擊體系中來，因為這種融入需要對原有太極拳的理法進行揚棄，即鼎革再造。

孫祿堂從一開始接觸太極拳，就著重探究太極拳體用的所以然之理，以便鼎革、重構、再造太極拳的理法，使之納入到自己的武學體系中來。孫祿堂對太極拳的重構從兩方面著手，一方面提升太極拳的技術效能，使之經得起技擊實踐的印證。另一方面使太極拳之藝與道同符。目的是使太極拳與他的形意拳和八卦拳共同構成完備的與道同符的技擊效能體系。孫祿堂先後用了三年的時間完成了這個武學體系的創立。也由此促生孫氏太極拳的誕生，成為這個武學體系的三元基礎之一。

此外，關于孫祿堂對太極拳的態度要進行一以貫之的考察。

在孫祿堂早年以實戰格鬥制勝為習武目標的時候，雖然接觸了楊健侯，但並沒有看上太極拳，沒有把太極拳納入到自己的武藝體系中。

在孫祿堂與郝為真交流後的第3年，即1915年陳微明拜訪孫祿堂，陳微明提出要學太極拳，此時孫祿堂已然貫通形意、八卦、太極三家（孫祿堂《八卦拳學》自序手稿），然而孫祿堂對陳微明講："太極拳容易，學了形意拳，學其他的拳都不難。"建議陳微明應該學習形意拳。這件事見于陳微明1947年發表的"近代武術聞見錄"。

此後，至1929年，孫祿堂在1929年元旦《江蘇旬刊》卷首發表"江蘇全身國術運動的趨勢"一文中更明確提出統一國術要以形意拳為本。

由此可知，孫祿堂始終認為他的形意拳是中國武術的核心。

還有人認為太極這個詞的文意比形意、八卦的文化層次高。

這個認識就更顯膚淺了。

首先八卦與太極這兩個詞同源，都是來自《易傳》，而且八卦本身就是用來描述太極演化規律的。談何文意的高低？

而形意更是太極一義在武藝中最直接的顯豁，形以達意，意以成形，形與意是不可分的，二者相互轉化，即並立一體又轉化無窮，此意與太極孕陰陽同義，而且更直接顯豁為武藝體用的要義。所以就武學而言，形意一詞比太極一詞更直切肯綮。

因此我經常講，不深入了解武術史及具體對象，就難以正確認識和研習孫氏拳。所以，經常看到孫氏拳的一些傳人守著金剛鑽寶庫不去取，卻滿世界的到處去撿玻璃渣。良可慨也！

其實在這方面我也是有教訓的。當年我受外面一些傳聞、議論的影響，對我收集的孫存周的史料以及從劉子明、肖云浦等人那里了解到的孫存周的功夫和事跡在宣傳時打了很大折扣。後來隨著對孫存周相關史料及事跡研究的不斷深入，才發現自己的失誤。其實早在上世紀的二三十年代，孫存周的武功在武術界的威望和影響已經是一人之下，眾人之上了。當我對孫存周的武功造詣有了一個相對清晰的了解時，這時候據劉子明對我講："孫存周先生看天下把式鬥拳如看童趣"已經過去了20多年了。而就在這期間一些了解孫存周的老人差不多都走了。因此失去了收集搶救孫存周武學遺珍以及事跡的最後時機。這是頗為遺憾的。如重心與一點子的關係，當年劉子明提到過這是孫存周披露的如何

獲得內勁的門徑。可惜當時我未能就此深入了解。直到今天，我已年過花甲，重拾舊賬，回味昔日所聞，似才略窺端倪。但已經沒有過來人具體指點了。

"一點子"乃孫氏三拳的核心理論，其精微奧妙非其他拳派的拳論可及，今人萬不可忽視。

有人以為我是在為孫氏拳瞎吹，殊不知我練拳很少，但因我遵循孫氏拳拳理，故被其他一些門派奉為一輩子追求的渾圓炸力，我僅幾分鐘就掌握了其要領。因為這在孫氏拳中屬于小兒科的東西，在初期練習孫氏太極拳走架的每個瞬間都蘊含著此勁，知孫氏太極拳的基本勁路即得此勁練法。

其實不僅孫氏太極拳如此，孫氏形意拳也一樣。如當代其他形意拳門派的一些名家打進步崩拳時，與其說跟步，不如說拖步。跟步與拖步的區別就是跟步落地時要形成二次加速度，即跟步落地要有鼓蕩勁，而拖步沒有。當然其他門派的個別人也有會跟步的，但並不多見，而且他們號稱這是幾十年的功力。聽著頗覺好笑，因為在孫氏形意拳中這是開始練習崩拳時就要掌握的技術要領，悟性好一點的，幾分鐘就能做到。所以研修武藝要以孫祿堂武學為指南，否則難入最上乘武學之正軌。

第二篇 第十一章 名同實異 尋繹微明

太極拳有諸多流派，各派的宗旨、要義、理法皆有所不同，有的差異不大，僅形式不同，而其理則一。有的不僅形式不同，道理亦不同，如孫氏太極拳乃是孫祿堂鼎革立新、自創的一派，從孫氏太極拳的根基無極式就呈現出來。孫氏太極拳無極式是從臨界非平衡態入于混沌再至空明之境進入自主平衡狀態，入手即從明心見性開始，進而其體式又以孫氏形意拳三體式為基礎展開各式之勁路、勁意、勁勢。而其他派別的太極

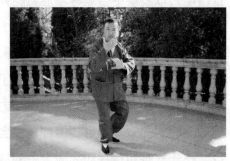

筆者太極拳照

拳則從穩定平衡態入手，而且不將明心見性作為其入手門徑，更不以形意拳三體式為身法、步式築基。因此雖然都名為太極拳，但宗旨、要義、規矩、理法、效能各有不同。

所以，練習太極拳，不能把張家拳的拳理套用在李家拳的練法上。這是練習太極拳者必須要註意的。

比如就以練習太極拳耳熟能詳的平衡、放松、伸展、呼吸、觀想、空靜等名詞為例，關於這些名詞在拳理拳法中的要義，孫氏太極拳與其他太極拳就存在根本區別。

有人根據各派太極拳存在某些表象上的相似，以及不同性質的參學關系，就認為各派太極拳出自一家，這個結論只是這些人自己的意願，並非事實。因為，這些相似只是某些表象而非實質。相關論述請參見"天下太極並非是一家"一文（微信公證號"武學與武道"）。其實單就這些表面現象而言，太極拳與大悲拳甚至瑜伽也存在著某種程度上的表面相似。但是，顯然太極拳與大悲拳或伽瑜伽並非一家。因此，不能以表面相似，就認定為一家。

話說回來，即使撇開孫氏太極拳最核心的特征——以金丹造詣為基礎的內勁，單就上述平衡、放松、伸展、呼吸、觀想、空靜這六個方面而言，孫氏太極拳與其他太極拳亦存在著質的區別，其區別就是孫氏太極拳遵循的法則是極還虛之道，而並非僅僅是還虛。

平衡，孫氏太極拳練就的平衡態，不是僅僅求得穩定平衡的能力，也不是僅僅求得動態平衡這種能力，而是建立從臨界不平衡態到自主平衡這種能力。

所謂臨界不平衡態是指臨界失穩的平衡態。

所謂自主平衡是指為了實現動作目標身體內外一系列自主（自動）形成的調節過程，這個動作目標是相應于現實能力這個條件的，而這個調節過程包括由平衡態到失穩狀態的全過程。換言之，自主平衡的核心是建立實現動作目標的能力，而不是拘泥于力學意義上的平衡。比如，若以某種打擊效果作為動作目標，如果在失衡的情況下能實現這一打擊效果，那麼失衡的過程也屬于自主平衡的過程。

臨界不平衡態與混沌態的合一是開啟、培育自主平衡能力的門徑。

所以孫氏太極拳是以臨界非平衡+混沌作為入門的重要基礎之一，從第一個式子無極式中就表現出來。

這是孫氏太極拳與其他太極拳之間存在的重大區別之一。

放松，孫氏太極拳對放松能力的建立是針對拳術體用中整體效能的發揮以及拳中各類專項能力的

建立與發揮這一系列目標條件的，是求得在這一系列目標條件下的完全放松，目的是使拳術體用時的整體能力以及拳中各類專項能力能夠更充分的發揮其效能。因此稱為目標放松能力。而不是不加任何條件的、絕對化的去追求放松。

比如，三體式是孫氏太極拳的重要基礎之一，但對于一般初學者站三體式有一定難度，姿勢還沒有完全調整好，常常就已經站不住了，因此開始站三體式時不容易做到完全放松，這時不能因此就不站三體式，而是要增加必要的腿部力量，在能夠嚴格按照規矩站三體式時盡量做到完全放松。在這里開啟三體式的效能是目標條件，完全放松或大松大軟是在能夠實現這個目標條件的基礎上的追求。所以，孫氏三拳包括孫氏太極拳中的放松都是針對目標（效能）條件下的放松，在這個條件下追求完全放松，無止境放松。

再如抖大竿子乃至抖幾十斤重的鐵槍，也是一樣，首先要具備拿得起大槍、鐵槍的基本力量，如果沒有這個力量，就要首先練出相應的力量。其次還要具備抖動大槍、鐵槍的能力。放松是在這個條件下的追求。在抖動或運用大槍、鐵槍時，不要刻意去用力，而是在能夠完成這個目標條件下最大程度的放松。

所以，練習孫氏拳有句俗話："沒勁先練勁，有勁不用勁"。

"沒勁先練勁"指練拳首先要具備基本的實現目標的能力。"有勁不用勁"指在具備了基本的目標能力後要完全放松，無止境的放松，使目標效能能夠最大化的發揮。

所以，無論是建立平衡能力，還是建立放松能力，孫氏拳的原則都是"極還虛之道"。而不是為平衡而平衡、為放松而放松、為空靜而空靜。即孫氏拳是在平衡與失穩、緊（用勁）與松（不用勁）、還虛與求其極等這些看似矛盾的狀態中求合一。雙方都是從對立面那里實現自己目標效能的最大化。孫祿堂建立的這個武學體用原則與黑格爾的辯證邏輯具有明顯的平行性。

放松的另一個要義就是松開，即在通過拳架行拳時要使身體各節充分伸展，由脊柱與肩胯構成的兩個十字的伸展帶動周身充分伸展。

伸展，要做到充分，做到沒有窮盡，就要與閉合相對應。這是構成行拳中渾圓一氣之意的基礎之一。所以充分的伸展是無邊界的渾圓。而無邊界的渾圓是通過對周身對應點的細化逐步實現。因此，充分伸展不是讓身體做單向拉伸。在這里伸展與閉合、有限（對應點）與無限（渾圓）是統一的。孫祿堂的武術技理處處都蘊含著深刻的哲思精義。

這里不得不說句題外話，有人洋洋灑灑幾十萬字寫中國武術思想史，卻對代表中國武術思想巔峰的孫祿堂武學思想茫然不解或渾然不知，這種"中國武術思想史"無法呈現中國武學思想的高度，更不能給人以啟發。

筆者研究武術歷史與理論數十年，始終認為孫祿堂武學思想是中國武學思想的巔峰，但長期以來被人們所忽視、曲解、甚至無視。對這一論題，這里就不展開了。

下面僅以孫氏拳通過無極式開啟建立自主平衡能力為例，顯豁孫祿堂武學的方法論在武學認知與實踐上的卓絕。

孫祿堂武學的方法論是"極還虛之道"。

"極還虛之道"從最淺顯處講有五個基本要義：相反相成、至極、還虛以及目的性（階段性）、

條件性（層次性）。

"極還虛之道"既顯豁于方法論層面以及整體狀態的極與虛的統一，也體現在每一個具體的專項技術要求與狀態上。

孫祿堂以逆中行順來實現相反相成，以順中用逆實現還虛，以專項能力的建立確定其目的性，以效能進階規律確定其條件性，以自身卓絕的武學造詣構建其"極"。

相反相成指孫氏武學從理論、技術體系到具體的練法、用法、規矩、要則皆是從反向入手而合一，進入到一個更高效能的功能態。

至極呈現為不同階段能力的極點和可能存在的最終的極點。

作為不同階段的至極，是建立每個階段功能態的極點。每個階段至極的極點狀態都是對前一個階段至極的極點狀態的突破，因此至極本身是一個發展的過程。

還虛是由低效能的功能態上升到高效能的功能態的條件，同時還虛又是確立每個階段極點狀態的必要條件，並由此建立相應的規矩要則。

目的性指顯豁于每一個階段的效能目標。

條件性指極還虛這一方法論中的極與虛都是相對于具體目標條件的。

以上是對"極還虛"要義所作的一個初淺解釋。

作為例子，"極還虛"這一方法論及其獨到價值從前面提到的形成自主平衡能力的方法與規矩中充分顯示出來。

如前所述，自主平衡能力是通過臨界非平衡態與混沌態的合一構成這一能力，其中臨界非平衡態是穩態平衡的反向，平衡通過反向的臨界失衡為達到一個更高效能的功能態——自主平衡創造了條件，所謂相反相成。

自主平衡相應的效能目標即其目的性。

自主平衡的目的性相應于不同的功夫階段，對應于主體具備的現時能力，即條件性。

至極，即喪失平衡的臨界態也是相應于不同的功夫階段的，這是一個不斷趨近極點的過程。

還虛的作用使得相反相成的臨界非平衡進入到一個新的功能態——出自本能的自主平衡。

這里臨界失衡的臨界點可謂"極"，並由混沌開啟還虛之門。由臨界失衡這個"極"點進入混沌並逐步深入到虛空之境的"還虛"狀態，由此構成自主平衡這種具有更高技擊效能的出自本能的功能態。

所以，相應于更有效的技擊功能態——自主平衡這一目標，不是在為平衡而平衡的狀態下可以形成的，即不是在追求更穩定的穩態平衡態下可以形成的，因為這將無法開啟自主調節平衡的狀態，而是從其反向的臨界不平衡的狀態下形成的。同時，由混沌進入還虛不是削弱自主平衡能力，而是開啟自主平衡能力的本能機制，進入感而遂通的境地。

因此，拳與道合不是為了合道而削弱拳術的技擊效能，而是通過拳與道合極大地提升乃至升華其技擊效能，由此使其拳立于"不求勝人，而神行機圓，人亦莫能勝之"的不敗之地。

故此，"極還虛"這個法則是孫氏武學之所以能冠絕于武學領域的根本。由此顯豁出孫祿堂"極還虛"這一思想的深刻與高卓，堪稱是迄今為止中國武學思想在方法論方面的巔峰。

對于"極還虛"中的"極"而言，這是一個需要不斷實踐與探究才能尋找到的"驛站"。仍以自主平衡為例，孫祿堂是以自己卓絕的武學造詣為依據為無極式設立了相應的狀態，建立了臨界非平衡態與混沌——還虛狀態合一的法則與架構，開示了"平地立竿，如立沙漠之地"的修習法門，由此建立了進入自主平衡態的門徑和要領。

對"極還虛"這一方法論的踐行是一個需要理論與實踐之間相輔相成、交互啟發，同時又循環往復不斷探究的提升過程。

以上是以孫氏無極式開啟自主平衡為例說明"極還虛之道"這一方法論的要義。

就孫氏武學而言，無論是其體系，還是其每個階段、每個方面及每個具體的規矩、法則都顯豁著"極還虛"這一要義。

比如前面介紹的放松與伸展這兩個行拳要則也是如此。

在孫氏太極拳中，放松不是無條件的，而是針對每個具體目標條件的放松，包括針對專項能力的放松，以形成整體爆發力為例，如前所述"沒勁先練勁，有勁不用勁"就是針對培育整體爆發力的體用要訣。

這個要訣同樣顯豁了"極還虛之道"這一方法論——相反相成、目的性、條件性、至極、還虛。

最充分的整體爆發力要從其反向不用勁——放松來實現，即相反相成。

其目的是運用時不用勁而所發之勁整爆，但是其條件是要先練勁，而且其勁力要練到還虛狀態的臨界點，即至極。

這個臨界點由誰來確定呢？

由調息→息調→息無——這是進入還虛狀態的臨界點或稱臨界邊界，當所練的勁力達到臨界，在將要失去但沒有失去還虛這個狀態時，即達到其臨界點，在此時要盡量完全放松，放松到進入虛無空靜的狀態，這個過程即極還虛。

而是否失去還虛狀態，則由是否處于調息狀態來確定的。

故後天能力的極限即臨界點是由能否做到調息來確定。隨著能力的提高，這個臨界點也是在變化的。所以，極還虛是一個循環往復無限發展的過程。因此孫氏三體式不是一個式子而是一個三體式系列，最終是極限（臨界）三體式。

所以，針對整體爆發力這個專項能力的培育過程同樣要遵循"極還虛"這個原理的相反相成、目的性、條件性、至極、還虛這五大要義間的邏輯關系。放松是在這個原理（邏輯）下放松，這就是前面提到的"目標放松能力"的含義。

再如伸展也是要遵循"極還虛"這個方法論原理進行伸展。充分的"伸展"要從反向的"回縮"入手——如開肩、開胯，先要通過對應點找到縮肩、縮胯的狀態，充分的伸展與回縮是一體的兩端，二者相反相成。用通俗的話講充分的伸展不是在一條線上進行拉伸而是一個球體的膨脹，而且這個球體是沒有邊界的。

伸展的臨界點同樣是以調息為極限（臨界），所謂至極。

而調息的目的是為了進入息無，即所謂還虛。

後面介紹的呼吸、觀想、空靜等要則同樣要遵循"極還虛"這個方法論原理。

孫氏拳的呼吸其目標是在技擊狀態時仍處于調息狀態，乃至最終達到息無的狀態，即沒有口鼻呼吸的狀態。但這個狀態要從反向的調息入手，從調節口鼻呼吸的方法入手。所謂相反相成。

調息方法要與拳中動作協同一致，從行拳到推手、散手，即相對于不同的目標條件，逐步進階，即條件性，乃至在技擊狀態時，此即調息目標的極點。

將這個調息、息調之意深入到無意之境，進入息無，此即還虛狀態。

同樣，觀想在孫氏拳中的目的是進入"不空而空，空而不空"之境。其法門也是要遵循"極還虛"。

比如練拳時進行觀想的目的是達到技擊時面前有人似無人，如入無人之境。為了培育這一能力，練拳時就要從其反向的"面前無人似有人"入手。

這種"面前無人似有人"的極致是將拳中的所有的動作狀態皆要合乎技擊狀態，同時與調息不悖，即所謂至極。

當將拳中所有的動作狀態不僅皆合乎技擊狀態，而且進入到在無意中（即不刻意）自然而然的息無之境，則逐步化為本能。即還虛。

那麼對于"空靜"呢？

有人提出空靜本來就是虛境，難道在求空靜時還要遵循"極還虛"嗎？

是的，因為孫氏拳進入空靜的目的是為了形成"空而不空，不空而空"的這種功效，並非為空靜而空靜。因此在獲得"空而不空，不空而空"這種能力的過程中，依然要遵循"極還虛"的相反相成、目的性、條件性、至極、還虛這一邏輯。

比如以孫氏無極式為例，其空靜的目的是開啟感而遂通的靈性，但這一靈性要從反向的混沌入手，即相反相成。而其條件性是平地立竿，這一臨界不平衡態。至極是要使這種混沌狀態深入到"如土木如石塊，到不覺、不知、不變動處，靠教絕氣息，絕籠羅，一念不生，（圓悟克勤禪師之語）這般境地，才能進入到"驀地歡喜，如暗得燈，如貧得寶，四大五蘊，輕安似去重擔，身心豁然明白照了諸相，猶如空花，了不可得，此本來面目，現本地風光露一道清虛，便是自己放身食命安閑無為快樂之地。"（圓悟克勤禪師之語）開啟明心見性之靈性，由此進入"空而不空"的還虛之境。

因此孫祿堂開示的法門是"平地立竿，如立沙漠之地"。

以上從孫祿堂"極還虛之道"的角度解讀了平衡、放松、伸展、呼吸、觀想、空靜這幾個太極拳常見的詞匯在孫氏太極拳中的要義。顯然其含義與其他各派太極拳都不同，功效更不同，因此，孫氏太極拳與其他各派太極拳在理論、理法、技能體系和效能上不屬于同一個源流。但長期以來專業及非專業的武術研究者無人進行這類研究。

中國太極拳如果要進入健康發展的軌道，就不能不顧事實的搞什麼統一標準，而是應該對各派的理法與技能特點進行高度提煉，把各派之間不同之處的原因及各自的道理講清楚。

當今一些人揮舞著"天下武術是一家"的虛偽大旗，急功近利的搞各派武術包括各派太極拳的統一標準，這將毀掉中國武術包括太極拳。請你們給自己積點德吧，你們那個段位制已經把中國武術毀的夠嗆了，不要再借著統一各派武術技術標準的名義把中國武術推向萬劫不復的深淵！

第二篇 第十二章 淺析形意、八卦、太極三拳合一

關鍵詞：形意、八卦、太極、三拳合一、建構、孫祿堂、天地人、思維邏輯、變化的無限性、協同的實體性、適應的選擇性、中樞。

內容提要：本文界定了三拳兼練與三拳合一的區別，提煉出孫祿堂三拳合一武學體系在五個方面的創新型成就，揭示了孫祿堂三拳合一武學體系不僅是一項拳與道合的踐行體系，而且還提供了一種獨到的思維邏輯和方法論。同時批評了時下一些不具有實質性創新內容的應景式思維。最後提出武學中想象力的基礎和限度。

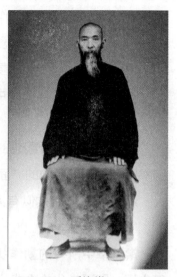

孫祿堂

自從1915年，孫祿堂創立了他的三拳合一的武學體系以來，在武術界時常聽到三種聲音：

其一，高度贊譽。這種評價主要在孫祿堂生前乃至他去世後的30年間。誠如1934年1月28日《大公報》刊登的"孫福全傳"中記載："合形意、八卦、太極三家，一以貫之、純以神行，海內精技術者皆望風傾倒。"

又如1947年5月6日《北平日報》鄭證因所著"武林軼事"中記載①——"近五十年間，集太極、八卦、形意三家拳之大成者，為孫先生一人而已。……所以他對于拳術之所得，于三派中長幼兩代，無出祿堂先生之右者。"

其二，搶奪成果。為此一些人把兼練三拳說成是三拳合一。于是認為三拳合一是出自那個所謂的"後門之會"。這個論調的代表人物是韓超群、馬禮堂。

其三，武斷貶低。認為三拳合一把形意、八卦、太極三拳都弄的不是原來的樣子了。使三拳失去了各自特性。這個論調的代表人物是徐紀。

以上三種評價中，第一種是當年職業武術界的主流評價，反映了當年武術界的公論。第二種是在孫祿堂去世後，一些人把三拳兼練混淆為三拳合一，說明他們根本不懂什麼是三拳合一。至今武術界中不少人仍沒有搞清楚這兩者之間存在著本質區別。反映出近幾十年來武術技理研究的淺陋。第三種，說明徐紀既不懂形意、八卦、太極三拳的特性，也不懂三拳合一為何物，亦或出于他的個人立場有意曲解、貶低，反映出他對近代武術史及其人物在認知上的偏狹與陋謬。

綜上，筆者感到有必要對三拳合一武學體系作一掃盲式介紹。

一、關于三拳合一的三個層次和三個基本特征：

1、三拳合一的三個層次：

下乘：三拳合一的武學體系使原有三拳的技擊效能皆有提升。

中乘：三拳合一的武學體系是融合百家之藝的基礎並使百家之藝的技擊效能皆有提升。

上乘：三拳合一的武學體系針對的是對中國武術進行體系性的整體建構，融合百家為一體，使之技擊效能與道同符，立于不敗之地。

決定三拳合一上中下三乘的關鍵，就是三拳合一建立在什麼基礎上，基礎不同，效能不同。

2、三拳合一的三個基本特征：

三拳具有共同的技能基礎。

三拳具有共同的理論基礎。

三拳合一產生的技擊致勝效能超越未經融合的三拳中的任何一門。

二、孫祿堂的三拳合一武學體系概略

孫祿堂構建的三拳合一武學體系是他對中國武術進行體系性建構的框架，是孫祿堂對中國武術進行的從技擊制勝到文化建設的體系性建構和體系性創新，使技擊效能與道同符，而立于不敗之地。

孫祿堂三拳合一武學體系不僅著眼于對當時武藝的技能進行總體提升，而且更關註武藝的修為對于人格的影響。孫祿堂說：

"聖人之道無他，在啟良知良能，順其自然，作到極處，而成一個全知全能之完人耳。拳術亦然，凡初學習練時，但順其自然氣力練去，不必格外用力，練到極處，亦自成一個有體有用之英雄耳。"②

孫祿堂在此指出：研修拳學的意義在于使研修者成為一個能夠"志之所期力足赴之"的人③，一個向著全知全能之完人和體用兼備的英雄不斷進取的人④。這是孫祿堂對其武學體系的立意。

孫祿堂為其形意、八卦、太極三拳建立了共同技能基礎和規矩，三拳共同的技能基礎是孫氏無極式、孫氏三體式，共同的規矩是去三害、守九要、中和要則。作為三拳共同的技理，都是由後天之法返先天之能。三拳都是以中和（自主）為宗，以虛靈為本，以極還虛為法，以內勁為統禦，于是使其武學體系既具有修身復性之功用，又具有技擊與道同符立于不敗之地之效能。

孫祿堂三拳合一武學體系的主要特點是從五個方面對中國武術進行了整體性、體系性的創新型建設：

1、揭示了作為中華文化最高範疇的道在武技中表現為內勁⑤，武技合于道則立于不敗之地。由此孫祿堂構建了以完備內勁為統禦的武學體系。

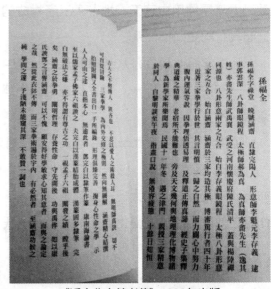

《近今北方健者傳》1923年出版

孫祿堂揭示的內勁，後來被證明是有生理學依據的，其生理學原理就是內穩態機制。孫祿堂將這一機制通過其武學體用體系拓展到技擊制勝的層面。

內穩態這一機制表現為：目標差→信息傳遞→負反饋調節→回到目標，這樣一個自動自主的適應性循環過程。內勁在這個過程中通過由後天之體返先天之體不斷拓展，漸臻完備，具有一種適應性的自主學習機制。有關其進一步的生理學原理，有興趣者可以參見坎農的《軀體的智慧》、維納的《控

制論》、艾什比的《控制論導論》、普利高津的《從混沌到有序》及金觀濤的《系統的哲學》。

2、以易經為其拳理之源，借用《周易闡真》中丹道修為語境，將其建構為拳理⑥。

3、提煉出完備內勁的體用法則，圍繞著技擊時的直中、變中、空中來完備技擊制勝效能⑦，揭示出這一法則與儒家的誠中、釋家的空中和道家的虛中之理相互呼應，即所謂誠一、萬法歸一、抱元守一⑧，由此上升到哲理的層面，這里所謂"一"就是"道"在拳中的具體呈現──內勁。

4、將儒釋道三家的心法與拳理相互印證、相互啟發⑨，通過體用其武學，對以儒釋道三家為代表的中華文化具有揚棄之功，尤其是為中華傳統文化註入了主體性精神。

5、通過構建孫氏形意、八卦、太極三拳合一的武學體系，完備了技擊制勝的效能結構，此結構體系與道同符。同時顯豁出這一武學體系不僅是一個技擊體用體系，而且也是一種認知邏輯和方法論。

孫祿堂通過上述這五個方面的創新性成就構建了三拳合一、與道同符的武學體系，其具體內容在他的五部武學著作和諸多文論中都有詳細論述，在此不贅。

由上可知，孫祿堂三拳合一的武學體系有兩方面意義：

其一為提升中國武藝的技擊效能與道同符而立于不敗之地建立了共同的基礎。

其二為鼎革武術的精神、提升武術的文化價值建立了堅實的基礎。

綜上可知，孫祿堂三拳合一武學體系具有的效能是那些僅僅兼練未經合一的三拳無法企及的。

三、孫祿堂建構的三拳合一武學體系對武學的啟示

如前所述，孫祿堂建構的武學體系不僅是一個技擊體用體系，而且也呈現為是一種認知邏輯體系以及方法論。

即通過武學體用──天──變化的無限性、地──協同的實體性、人──適應的選擇性之間的關系，尤其是體用由這天、地、人三者構成的普遍性的自主的適應性機制，折射出體悟邏輯與思維邏輯之間具有認知同構關系。

孫祿堂將此稱為：八卦拳屬天──變中（萬法歸一）、形意拳屬地──直中（誠一）、太極拳屬人──空中（抱元守一）⑩，孫祿堂武學建立了這三者之間相互運化、相互融合達到高度協同一體的邏輯關系。

孫祿堂三拳合一武學體系對這一邏輯關系呈現為：

孫氏八卦拳屬天，感悟萬物演化之理，體用極盡變化之能。因此就變化而言，孫氏八卦拳為最，亦為此道築基。其使太極一氣感應之意通過其變化自如之功（變化的無限性）得以發揮孫氏形意協同作用之效。因此，從變化自如的層面，孫氏八卦拳連通了孫氏太極拳與孫氏形意拳這二者的功效，是使之得以最大發揮的中樞。

孫氏形意拳屬地，感悟形意相生之道，體用極盡至大至剛、形意協同的作用之能。因此就形與意之間的協同作用而言，孫氏形意拳為最，亦為此道築基。其使太極一氣感應之意以及隨感而變（應變）的孫氏八卦拳效能發揮出最終制勝的協同作用功效（協同的實體性）。因此從協同作用的層面，孫氏形意拳連通了孫氏太極拳與孫氏八卦拳這二者的功效，是使之得以最大發揮的中樞。

孫氏太極拳屬人，感悟一氣運化的自然之理，體用極盡空靈感應中適應性自主應變之能。因此就空靈感應而言，孫氏太極拳為最，亦為此道的基礎。其使技擊時因何如此變化、因何如此作用都有依

據（適應的選擇性），貫穿作用與變化的全過程。因此從空靈感應的層面，孫氏太極拳連通了孫氏八卦拳與孫氏形意拳這二者的功效，是使之得以最大發揮的中樞。

淺顯的說，在與敵接觸的一瞬，孫氏太極拳告訴你變或不變以及怎樣變。孫氏八卦拳在與敵未接觸時，告訴你如何通過變化造勢，以及在接觸的瞬間根據孫氏太極拳告訴你的怎樣變，孫氏八卦拳提供最大可能的變化。孫氏形意拳在與敵接觸的一瞬，告訴你如何產生最大的作用功效，尤其是如何產生最大化的形意協同如一的作用功效。無論是怎樣變，還是這麼變或那麼變，最終都要通過形意協同的功效論成敗。孫氏形意拳提供了最大化的內外合一、形意協同的整體協同能力。當孫祿堂將孫氏太極拳、孫氏八卦拳、孫氏形意拳建立在與道同符的共同的技能基礎上時，技擊中何時變，變或不變，怎樣變，如何變，以及形意氣神的整體協同作用就成為一個自組織（自主）的功能體系，這個體系也因此具有了生命體特徵，所謂靈性，這個靈性就是內勁這個機制。

變化的無限性、協同的實體性與適應的選擇性之間既是一種互為動力的邏輯關系，又是一種互為中樞的邏輯關系。

孫祿堂從技擊實踐中發現了上述這一邏輯關系並以此鼎革、重構形意、八卦、太極三拳，提純三拳各自特性，在理法上使三拳各自充分發揮各自特性——中樞與動力作用，相輔相成，同時又一理貫通，融通為一。這種相互作用使得致勝效能不斷升華，使三者構成與道同符而立於不敗之地的武學體系的完備基礎。

所以孫祿堂建構的三拳合一的武學體系顯豁出一種宏深獨到的邏輯和方法論。

那麼，孫祿堂為什麼能夠通過其武學實踐提煉出這一邏輯，對當代人有何啟示？

參見本篇第十五章。

四、孫祿堂建構的三拳合一武學體系的創新功能

孫祿堂建構的三拳合一武學體系呈現出來的——變化的無限性、協同的實體性與適應的選擇性之間既是一種互為動力的邏輯關系，又是一種互為中樞的邏輯關系，這一關系體系實際是構建一切具有適應性自主創新機制的邏輯體系。

有關這方面的理論依據，涉及到對一系列相關系統原理的闡釋，這是另一個討論話題，我將專文另論。

在孫祿堂三拳合一武學體系呈現的創新機制中，想象力是這一機制激活的創新要素之一，顯豁在孫祿堂武學體系的各個方面，從整個武學體系的建構，到技理技法的建構，再到具體功法、打法的創新以及訓練方法的創新等，無不呈現出天才的想象力，故史載孫祿堂于武術殆有天授。

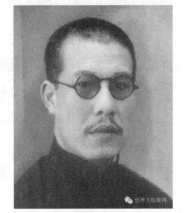

孫存周

五、武術中想象力的基礎與限度

在孫祿堂三拳合一武學體系的傳承者中，孫存周無疑是功夫最為傳奇和最具代表性者之一。

當年有人鑒於孫存周的武藝絕塵于時，向孫存周請益：技擊何以大而化之？

孫存周云：規矩、功夫、想象力。

關于孫存周強調想象力在技擊中的作用，劉子明、周劍南等都曾對我談起過。

然而想象力不同于胡思亂想，也不是什麼頭腦風暴，或什麼發散式思維，這些都是當代人自娛自

樂的小兒科式的自慰雞湯。

想象力是一種富有穿透力的直覺。在技擊領域中想象力的基礎是對技擊基本規律的掌握，即在技擊功夫上身並成為本能的基礎上，通過大量技擊實戰的經驗積累掌握了技擊格鬥的基本規律，在這個條件下才具備在技擊修為中如何去發揮想象力。

那麼，如何去發揮想象力呢？

孫存周講：反其道而行之⑪。

因此，當一個人沒有掌握技擊的一般規律——"其道"，也就談不上"反其道"，"反其道"還要合道——合于必然規律。

所以說技擊中的創新不是誰想創新就能夠創新的。沒有在體悟技擊規律方面的深厚積澱，創新就是一句空話。孫存周能夠在技擊的功法、技法、練法、打法上不斷創新、層出不窮，是因為他具備了創新的基礎，技擊經驗丰富，曾身背"黃包袱"遊歷各地武林，與人比武較量，掌握了技擊制勝的一般規律，此外他天賦異稟，尤其是起點高——自幼在孫祿堂三拳合一武學體系的培育下構建了創新能力的感悟圖式——邏輯結構，而且他功夫下的大，文武藝修養廣博深厚。

孫存周的學生劉子明說，孫存周在武藝上具有驚人的直覺，很大程度上來自他的想象力，此外也與他在藝術上的修養有關。一個人有沒有藝術修養，在一定程度上會影響他武藝的限度，因為一個人的藝術修養會影響一個人想象力的限度。

培養一個人在技擊上的想象力，一方面需要具備全面的武學造詣，建構創新能力的感悟圖式，而且還要在藝術上有所涉獵，具有一定的藝術感覺、審美修養。否則，即使苦練拳腳，也難以在技擊上達到大而化之的境界。

如果說建立三拳合一的武學體系離不開宏深的哲思，那麼發揮這一武學體系的創新功效，則離不開藝術感悟，蓋因真藝者通乎道。

註：

①鄭證因（1900～1960年），原名鄭汝霈、天津人，拜在北平市國術館副館長、楊氏太極拳名家許禹生門下學習武藝，民國時期著名寫實派武俠小說家，生前遍訪各派，喜好收集各派拳師事跡。

②孫祿堂所作《八卦拳學》自序手稿（1916年）。

③陳微明為孫祿堂《八卦拳學》所作"序文"中記載的孫祿堂語。

④同②。

⑤孫祿堂《拳意述真》自序。

⑥孫祿堂《八卦拳學》第18章到第21章。

⑦同③。

⑧同⑤。

⑨孫祿堂《太極拳學》第二章"太極學"。

⑩同②、③、⑤。

⑪《周劍南武術紀實》第三章"學習孫存周先生形意、八卦之心得筆記"。

第二篇 第十三章 三拳合一出新義

引言

在前面幾章中，介紹了孫祿堂通過構建三拳合一的武學體系為技擊制勝與道同符而立于不敗之地建立了共同的基礎。孫祿堂以自己不敗的技擊戰績印證了他的武學體系，史載孫祿堂"聞有藝者,必訪至，或不服與較，未嘗負之"①，確立了這一武學體系的實效性，其所蘊含的哲理精深雋永，關涉到中西兩大哲思體系的互鏡與貫通。

孫祿堂武學體系是建立在天地人一體這一宇宙觀下的體用體系，孫氏三拳是這一體系的三大基礎。孫祿堂以易經為框架，創造性的建構了八卦、形意、太極三拳合乎天地人三元的武學技理體系，而天地人三元構成了宇宙萬物關系的整體框架。關于孫氏武學天地人三元——形意、八卦、太極三拳之間的邏輯關系，見本書第二篇第十二章，這里不贅述。

孫祿堂在《拳意述真》自序中指出：

"三派拳術之道始于一理，中分為三派，末復合為一理。其一理者，三派亦各有所得也：形意拳之誠一也、八卦拳之萬法歸一也、太極拳之抱元守一也。古人云：'天得一以清，地得一以寧，人得一以靈，得其一而萬事畢也'。三派之理，皆是以虛無而始，以虛無而終，所以三派諸位先生所練拳術之道，能與儒釋道三家誠中、虛中、空中之妙理，合而為一者也。"

孫祿堂構建的三拳合一武學體系的著眼點不僅是對原有形意、八卦、太極三拳的鼎革與提升，更是著眼于技擊制勝的所有可能，由此發現了完備技擊制勝效能的邏輯與法則，並據此構建了與道同符的立于不敗之地的武學體系。

孫祿堂發現的完備技擊制勝效能的邏輯，即三拳合一武學體系中三拳之間存在的互為中樞、互為動力的這種邏輯關系（見上一章）。這一邏輯關系與黑格爾哲學體系中的三大哲學體系之間的邏輯關系表現出明顯的平行性。

黑格爾哲學的三個哲學體系是由邏輯學、自然哲學和精神哲學組成，三者的關系是——

第一，從"邏輯上"說，理念是在先的東西（即所謂邏輯在先），在這個意義下，邏輯學是講事物"靈魂"的哲學，自然哲學和精神哲學不過是"應用邏輯學"。

第二，從時間上說，自然是最先的東西，它先于人的精神，先于邏輯理念。

第三，從自然預先以精神為自己發展的目標來說，精神先于自然，從精神是理念與自然的統一與"真理"，是最現實、最具體的東西來說，精神更是"絕對在先者"。精神哲學是最高的科學。

上述三者中，任何一項都可以成為聯結其他兩部分的中項。

關于自然可以成為"中項"的問題，《小邏輯》說：

"在這里，首先，自然是中項，聯結別的兩個環節。自然，直接【呈現在我們面前】的全體，展開其自身于邏輯理念與精神這兩極端之間。但是精神之所以是精神，只是由于它以自然為中介。"說自然"直接【呈現在我們面前】的全體"，意思是說，自然具有直接性，在實踐上是最先的東西。

關于精神可以成為"中項"的問題，《小邏輯》說：

"第二，精神，亦即我們所知道的那個有個體性、主動性的精神。也同樣成為中項，而自然與

邏輯理念則成為兩個極端。正是精神能在自然中認識到邏輯的理念，從而就提高自然使回到它的本質。"這段話正是告訴我們，精神憑著自己的能動性，能克服它的否定面（自然）而回到自身，也就是說，精神是自然預定的目標。精神先于自然。《精神科學》中說，在精神中，"科學（指哲學）表現為一種主觀認識，這種認識的目的是自由，並且這種認識本身就是產生出自由的道路。"這里正是強調精神的特點是自由，實際上也是說明了精神哲學是最高的哲學。

關于邏輯理念可以成為"中項"的問題，《小邏輯》說：

"第三，同樣，邏輯理念本身也可成為中項，它是精神和自然的絕對實體，是普遍的、貫穿一切的東西。"《精神哲學》中說："理念把自己判斷為或區分為兩方面的現象（自然與精神），這種判斷把二者規定為它的（自我認識的理性的）顯現。"這兩段話明確地告訴我們，自然與精神是邏輯理念的顯現，實際上說明了邏輯理念是"邏輯在先的"的東西，是"絕對實體"，說明自然哲學和精神哲學是"應用邏輯學"。

因此，在西方經典哲學的巔峰成就與中國武學的巔峰成就之間竟存在著某種奇妙的平行性，即組成黑格爾哲學的三大哲學體系之間的邏輯關係與構成孫祿堂武學的三大武學體系之間的邏輯關係竟表現出如此突顯的平行性，這是一個非常有趣的現象，二者作為人類不同文化領域的最高成就，在各自體系架構上存在的這種平行性似乎隱藏著某種更值得深入探究的意蘊。

綜上，孫祿堂三拳合一的三大武學基礎的內在關係與黑德爾三大哲學體系的內在關係所呈現的平行性似乎表明不同領域哲思框架建構邏輯的同構，即影射出技擊至道與思辨邏輯的某種同構關係。

第一節 三拳合一的形成與意義

據李存義的弟子、中華武士會秘書楊明漪在1923年出版的《近今北方健者傳》中記載：

"太極、八卦、形意三家之互合，始自涵齋（即孫祿堂先生號，筆者註），涵齋于三家均造其極"及"至孫祿堂集三家之大成者，益不待言。"

即知孫祿堂是歷史上第一個把形意、八卦、太極三家武學互合為一體並于三家武學皆臻登峰造極至境的人，對此陳微明、靳云亭等也有類似記載。

這里隱然有一個追索，當年孫祿堂出于什麼要構建三拳合一的武學體系？

孫祿堂在1915年5月出版的《形意拳學》自序中寫道：

"余于形意一門，稍窺門徑，內含無極、太極、五行、八卦、起點諸法。探源論之，彼太極、八卦二門及外家、內家兩派，雖謂同出一源可也。後世漸分門類，演成各派，實亦勢使之然耳。"

在這里孫祿堂已經明確提出了各派武藝同源的思想。

那麼同源于何？

1915年正是孫祿堂三拳合一的完成之年，孫祿堂在其《八卦拳學》自序（手稿）中寫道：

"……自此以後晝夜習練，至三年（1915年，筆者註）豁然大悟，能將三家之勁合為一體。心中方無形意，八卦，太極之意。又始知三家皆三元之理。夫八卦天也，形意地也，太極人也，三家合一之理也。練習之法，形意以經之，八卦以緯之，太極以和之，即聖人云：興于詩，立于禮，成于樂也。余嘗自揣三元性質：形意譬如鋼球鐵球，內外誠實如一；八卦譬如絨球與鐵絲盤球，周圍玲瓏透

體；太極如皮球，內外虛靈，有有若無，實若虛之理；此是三元之性質也。形象雖分三元，要不出人丹田之氣也。天地人三才亦即太極一氣之流行也，故三家合為一體……。"

在這裡孫祿堂認為所有拳術若與道同符，其根本就是同源于丹田之氣——太極一氣，此氣又被孫祿堂稱為中和之氣、先天真一之氣、金丹、內勁。

孫祿堂的這個著眼點極為宏遠深邃，由此構成融通各派的宏觀太極武學的理念。就在這篇自序中孫祿堂又寫道：

"聖人之道無他，在啟良知良能，順其自然，作到極處，而成一個全知全能之完人耳。拳術亦然，凡初學習練時，但順其自然氣力練去，不必格外用力，練到極處，亦自成一個有體有用之英雄耳。"

孫祿堂在此指出研修拳學的目的在于成為一個體用兼備的英雄乃至全知全能的完人。

培育體用兼備的英雄之氣、踐行完人之志是孫祿堂武學的宗旨。

拳術要肩負起這樣的目的，自然就必須體用完備、與道同符，于是孫祿堂通過總結自己所研習的十余門武藝重構了形意、八卦、太極三拳，形成以三拳合一為框架的武學體系。

所以，三拳合一絕不僅僅是八卦、形意、太極三拳兼修這麼一件事情。而是要對各派武藝進行鼎革、再造，使之與道同符，同時具有人格再造之功。

在孫祿堂之前，形意、八卦、太極三拳兼練的人也有，但並沒有形成三拳合一的武學體系。真正完成三拳合一的武學體系，並達到三拳合一造极之境者，迄今為止只有孫祿堂一人而已。在孫祿堂三拳合一的武學體系完成之後，也沒有出現其它的三拳合一武學體系。雖然自稱者時而有之，但無論是其技術體系還是其學理皆荒謬陋弊不一，不具有提升中國武學體系與道同符之效。

從上述孫祿堂的自述中，反映出孫祿堂從以下五個方面構建其三拳合一的武學體系：

1、在武學原理上，認為不僅形意、八卦、太極三拳，乃至內家外家兩派實際上其原理應該同出"一源"。意味著所有武藝應該具有一個統一的原理。

2、經過孫祿堂優化、充實、提煉、重構所形成的形意、八卦、太極三拳構成了實現技擊制勝立於不敗之地的天地人三元體系。由此構成完備的技擊制勝與道同符的技理框架。

3、孫祿堂構建的形意、八卦、太極三拳的三元之理，如同經、緯、和以及詩、禮、樂對于中國文化的意義。

4、形意、八卦、太極三元之性質各有特點，形意譬如鋼球鐵球，內外誠實如一，八卦譬如絨球與鐵絲盤球，周圍玲瓏透體，太極如皮球，內外虛靈，有有若無，實若虛之理。

5、形意、八卦、太極三拳是三元一體的關系，其根本皆出自中和之氣的作用，即體用太極一氣（內勁）。

孫祿堂在自述中闡明的上述五點明確了構建三拳合一這一武學體系的目的和意義。

為了便于進一步理解，筆者在這裡對這個問題稍作展開。

天地人三元這個思想源自《易傳·系辭下》中的三才："有天道焉，有人道焉，有地道焉。兼三才而兩之，故六。六者非它也，三才之道也。"《易傳》以"天地人"三才來宏闊宇宙萬物演化的基本構架，與老子三生萬物的思想一理相通。換言之，三才在中國傳統思想中是宇宙萬物生成演化的共同基礎。因此，孫祿堂以天地人三元比喻八卦、形意、太極三拳合一的意義，實際上是說他通過重構八

卦、形意、太極三拳的理法，使三拳合乎三元的性質，從而為所有技擊制勝技能與道同符建立共同的基礎。換言之，通過建立合乎天地人三元一體的武學體系——三拳合一武學體系，為完備技擊制勝效能立于不敗之地並使之與道同符建立共同基礎。

此即孫祿堂構建三拳合一武學體系的目的。

需指出，孫祿堂是在自己形意、八卦、太極三拳功夫已然大成的情況下，又經過三年的晝夜研修，最終提煉出三拳的三元性質，以此重構形意、八卦、太極三拳之理法，形成三拳合一的武學體系，于是自1915年到1919年孫祿堂以此為目的著成《形意拳學》、《八卦拳學》、《太極拳學》三部拳著，以此闡述三拳合一的技理體系。所以三拳合一指的是孫氏形意、八卦、太極三拳構成的武學體系，而並不僅僅是孫氏太極拳。

因此孫祿堂構建的三拳合一的武學體系有兩方面意義：

第一，為技擊制勝效能與道同符立于不敗之地建立了完備的理法基礎。

第二，通過踐行這一武學體系，鑄造向著體用兼備的英雄乃至全知全能的完人這一目標而自我修行的人格精神。

孫祿堂以其三拳合一的武學體系培育了一批武學大師，時過境遷，有人承認，有的後人現在不承認。當年楊明漪曾預言："涵齋之于拳勇，闡明哲理、存養性命、守先開後、功與禹侔。……然從此衣缽不傳，而三家拳術遍于宇內，有必然者。"

什麼意思？

是說孫祿堂在武學上闡明哲理、守先開後的文化功績可以與大禹的文化貢獻相提並論，從此以後武術技擊就沒有什麼秘密衣缽可傳了，形意、八卦、太極這三家拳術從此必然會遍于宇宙。

事實已經證明楊明漪的這個預言是有遠見的。

綜上，孫祿堂三拳合一的武學體系為技擊效能與道同符而立于不敗之地建立了共同的基礎。同時通過對三拳合一武學體系的研修，造就一批向著體用兼備的英雄乃至全知全能的完人而踐行一生的人。這是一項迄今為止，在武學領域里劃時代的、最重要的成就。

自孫祿堂之後，迄今為止能真正做到三拳合一的人，據知有孫存周、裘德元、孫振川、孫振岱、齊公博等，真正三拳合一後，自能博綜貫一，武藝大成。

1934年，陳微明在"孫祿堂先生傳"一文中寫道：

"故先生精三家之技而能融合為一。至若外家拳械，通者數百種。蓋先生于武術，殆有天授焉。"

當代學者中有人認為"至若外家拳械，通者數百種"一說為誇張之言。但是，如果真正了解三拳合一的功效和意義，就知道陳微明的這段記載是完全可信的。因為三拳合一構建了使所有技擊技法合于技擊之道的基礎，一旦掌握此大本，對各種武藝的掌握則能撥云見日，直抵核心。因為這些武藝的核心技理在三拳合一中已經建立了基礎，所以掌握起來十分高效。誠如孫存周所言："他家的絕藝不讓我看見則罷，只要讓我看到，就是我的東西了。"這是由于掌握了技擊藝術的根本規律所致，三拳合一的意義之一即在于此。

因此孫祿堂三拳合一的武學體系常常把他人認為不可能之事變為可能，神乎其效，具有改良、優化百家之藝並使之相互融合與道同符的功效。

其實不獨孫存周這等武藝絕高者有這等體會，以武術票友自稱的劉子明也曾說，他自從研習孫氏三拳後，汲取各派武藝的能耐大進。

　　劉子明曾與中央國術館教師李元智交流拳術，劉子明打出來的八極、通背、太祖等拳術，讓李元智大為讚嘆，以為這三門拳術是劉子明的本門武藝。當李元智聽到劉子明講這三家拳法他只研習數月時，無論如何也不相信，以為誑語。

　　所以，一旦真正進入三拳合一的武學體系，就進入到武藝的核心，能極大地提升對技擊運動規律的體悟能力和體用效率，從而為汲取各家武藝精華融為一體建立了條件。所以，三拳合一這一武學體系並非是一個門派，而是為提升習武者的認知眼界、學習能力和研修效率搭建的高速軌道，是進入到最上乘武藝境界之梯。

第二節 三拳合一的實現

　　上一節指出孫祿堂構建的三拳合一的武學體系是提升、完備一切技擊制勝技能並使之與道同符的基礎。那麼三拳合一是如何實現的？

　　比如一個人形意、八卦、太極三拳都練，是否就一定能三拳合一呢？

　　答案是否定的！

　　一個人三拳都練，並不意味著他一定能把三拳融合為一體。

　　那麼什麼才是合一呢？

　　就是要融合為一個體系。

　　三拳兼練，若未融合一體，三拳之間你還是你，我還是我，相互之間沒有共同的基礎，故不能從同一個狀態中不加任何調整的生出三拳之用。

　　三拳合一，則三拳必須具有共同的基礎，形成一個體系，你中有我，我中有你，同時能把三拳各自性質發揮到極致，故可以從同一個狀態中不加任何調整的生出三拳之用。

　　那麼三拳兼練為何不一定獲得三拳合一的效果呢？

　　因為如果三拳沒有共同的基礎，就不能在同一個狀態下直接互相轉換。比如某類拳若以大馬步為基礎，其技術發揮都是在這種形式下完成的，就不可能直接轉換為以三體式為基礎的形意拳勁力，所以該拳就不可能與形意拳合一。同樣某拳若以大弓步為基礎，也是如此，它們都無法同一到三體式的結構中來。在運用時需要通過一個較明顯的調整過程才能成為三體式，因此它們與形意拳就是疊加關系，不是合一關系，不能從該拳的狀態直接發生形意拳的狀態。所以，三拳兼練是三拳的疊加關系，三拳合一是三拳具有同基共生的關系，即基礎同一，三拳互寓，同態共生。所以三拳兼練在效能上就不如三拳合一。

　　另一方面，這里還有一個把拳術建立在什麼基礎上更為合理的問題，是建立在大馬步、大弓步上更為合理，還是建立在其他基礎上更為合理，為此孫祿堂提煉出了孫氏三體式，這是迄今為止將六合整勁之勢與渾圓一氣之意融合一體的最合理的技擊與道同符的技能基礎結構。相關論證專文另述。

　　以上就是三拳兼練與三拳合一的不同。

　　武學的提升是個不斷融合的過程，單獨練太極、形意、八卦，其部分技能也可能融合，但如果沒

有為三拳建立共同的技能基礎，在基本規矩上沒有進一步的提煉、鼎革與融合，其三拳技能的融合的程度就不可能充分，更不可能完全融合為一體。

孫祿堂是通過提煉三拳的特性達到各自極致，並將三拳建立在共同的基礎上，由此使三拳相互融合一體並成為完備所有技擊效能與道同符的基礎，全面提升了技擊技能的基礎結構。因此能夠超越原有的太極、形意、八卦三拳的技擊效能。從而構建了使身心適應能力不斷提升的體用體系。

前面提到孫祿堂用剛球、鋼絲盤球和皮球來比喻直中、變中、虛中三種勁力特征，這是孫氏三拳對全部技擊勁力結構的整體提煉與升華。三種球勁的統一之處是六合整勁之勢與渾圓一氣之意的融合，此即孫氏三體式的結構特征。該式具有三個特點：點接觸即一軸貫通天地的單重運動、動靜合一、渾圓一體無邊界。

傳統武術基本步型無論弓步還是馬步都是三角架的形式，而非點接觸的球體，因此在勁力的發揮上靜與動不能統一于一體。孫氏拳的勁力結構是點接觸的無邊界渾圓球意。因此無論是孫存周還是孫劍雲都喜歡用孫氏八卦拳的形式來說明孫氏拳的特征，體現的就是孫氏拳勁力結構在動與靜上的完美統一。

前面講了，孫氏三拳合一武學體系是武技不斷融合、不斷創新的基礎，其完備性體現在對於一切有效的技擊技法都可以通過孫氏拳的規矩化為良知良能，于是納百川于海。

孫祿堂通過其卓絕的武學實踐，實現了對中國武學的全面鼎革與提升，他開啟了極還虛致中和的原理，使極與虛統一在中和（自主）的法則下，這對中華文化同樣具有鼎革意義。

作為三拳合一基礎中的基礎，其入門就是無極式和三體式。沒有孫氏三體式的基礎，孫氏形意、八卦、太極就沒法練習，一動即錯，不可能正確。按照孫劍雲的說法：根本就邁不出步去。

孫氏三體式是孫祿堂通過自身的不斷實踐、不斷融合、不斷改進、不斷提升，最終形成的孫氏三拳的基礎。孫氏三體式既不是直承于李奎元、郭云深、宋世榮，也不是取自程庭華、郝為真。而是孫祿堂自己的獨創。所以，孫氏三體式的技術要求與其它各家皆不相同。

孫氏三體式與其他各家三體式的區別：

孫氏三體式在技術上的特點是在單重的臨界非平衡態下，將六合整勁之勢與渾圓一氣之意融合為一體。法則是極還虛致中和。

單重是實實在在的能力，有確切的檢驗標準。即邁步時不牽動身體重心，且運動時動靜合一。

將六合整勁之勢與渾圓一氣之意融合為一體，則必須以單重為基礎，周身產生的球勁之意可通過觸摸來檢驗，因此並非僅僅是一種意識，此意乃是勁。

1933年，中央國術館第二屆國術國考期間，山西榆次的形意拳傳人白守華與童文華交流，童文華是孫祿堂晚年收的弟子，實學于孫存周，當時學習形意拳已經五年。白守華看見童文華演示的三體式和形意拳與自己的差異很大，提出交流。經過交流，白守華一動即被制，不動亦被制，攻不成、守不住，其形意協同之能遠遜于童文華。白守華在其師門中屬佼佼者，因此選來參加國考，結果在童文華面前完全不能匹敵。其差距就在基本功上，這個基本功的基礎就是三體式。白守華是劉奇蘭在山西一系的傳承，屬于河北派中與山西派有所交融的一派。後經童文華引見，白守華又認識了孫振岱，白守華對孫振岱的武功甚為驚嘆，認為孫振岱的武藝已超過了白守華自己的形意拳老師。

三拳合一由孫祿堂創立，但孫祿堂一向以舊瓶裝新酒的語境來表述其鼎革立新之學，盡量淡化其排他性，承續了歷代前賢的謙懷之德。惟一旦接觸後，才使人知道其學卓絕逸群，不同凡響。

　　孫氏三體式培養的單重不是兩條腿當一條腿，而是相反，要練出用一條腿代替兩條腿，其功能既具有單重時穩定的能力，還具有啟動、變化迅疾無兆的自主能力，因此站孫氏三體式要處于臨界態，產生極虛靈極中和之體。所以其效能不是用一條腿站獨立樁就能練出來的。這是在孫氏拳之前的中國武術中還沒有呈現過的技術。這是孫祿堂對中國技擊技術的獨到貢獻之一。

　　通過研究中國武術技術形態的發展，可以清楚地看到孫祿堂全面改進、鼎革、提升了中國武術的技能結構與功效。

　　孫祿堂的武學源于傳統，但是絕對不是僅僅繼承而已，而是進行了根本性地全面改造、創新、融合與升華，形成了孫氏武學，其特點體現在思想、理論、技能、技法、體用效能、體用方式等各個方面，有些在孫祿堂的書中已有披露，另一些在書中沒有披露。認識這些根本規矩上的區別是非常重要的。

　　比如，孫氏太極拳與武式太極拳在根本處就不同，這麼說不是強行割裂而是事實如此。

　　孫氏太極拳的基礎是無極式和太極式，在無極式和太極式上，孫、武兩家太極拳是完全不同的。換言之，孫、武兩家太极拳在基礎上、在根子上就完全不同，兩者之間不存在實質性的繼承關系。

　　此外，孫祿堂是最先公開出版形意拳、八卦拳、太極拳著作的人。一些人說孫祿堂寫的內容在他們家傳的老譜中都有，甚至更加詳盡。但是所有這些說法都經不住嚴格的史學方法的考證。

　　我們不是為了跟誰爭論，而是為了那些真正想了解孫氏拳的人提供一點參考。非要把不同的技術說成是一樣的，事實不會認可。比如有人說孫氏太極拳中的開合手一式是郝為真傳下的，其實這毫無依據。這麼多年來無論是在郝月如、徐哲東還是在吳文翰的論述中，他們都沒有能夠把這一式的道理說清楚，有關開合的練法，孫、武兩家區別甚大。武式太極拳傳人歐陽方學習了孫氏太極拳後，也深感兩者之間的這種區別，並認為孫氏太極拳的練法更為合理。

　　根據筆者的體會，練習孫氏拳絕不能拿別家的拳理作為指導，否則必然練錯。對此筆者自己是有親身體驗和教訓的。

　　孫氏拳處處不離點接觸的無邊界球勁，即六合整勁之勢與渾圓一氣之意，孫氏三體式作為孫氏拳最基礎的技術，其作用之一就是使這種無邊界的球勁上身。

　　孫氏三體式是孫氏三拳共同的基礎，但孫氏三體式不能代替孫氏三拳。孫氏三拳中的任何一拳都不能代替另外的兩拳，三拳互補，三拳共同構成一個體系，該體系通過完備內勁，構成完備全部技擊制勝能力並使之與道同符的基礎。

　　必須指出的是，練習不同派別的形意、八卦、太極難以獲得三拳合一的效果，因為在這些形意、八卦、太極的技術之間並沒有共同的基礎。除非研習者具有超拔的武學天賦，能夠發現並建立這樣的基礎，如當年孫祿堂那樣。

　　孫祿堂開始接觸太極拳時，也感到不能與他研習的形意拳、八卦拳相融合，以後經過10余年對太極拳技理的研修和提煉，直到1915年孫祿堂通過鼎革、創新，重構太極拳之理法，創立了孫氏太極拳，才真正做到三拳合一。

所以，認為無論練習哪家的形意、八卦、太極都能實現三拳合一，這是對三拳合一的誤解。

再有，不要以為同到化境就是造詣等同。分析判斷不同武學的品質與技擊效能要從結構與效能的角度進行深入的分析與實踐印證。絕不能依靠傳說中一個化境就把前輩之間的功夫都劃上等號了。這不是科學的求實態度。

"拳無拳，意無意，無意之中是真意。"這是形容武藝到了化境時的一句話。很多人沒有真正理解這句話，甚至曲解了這句話。

他們錯誤地認為如果一個人到了"拳無拳，意無意，無意之中是真意。"的程度，就不會失敗，無所不能了。這是非常錯誤的理解。

"拳無拳，意無意，無意之中是真意"，只是對運用某種技能純熟程度的一種描述。說明他對這種技能的運用達到感而遂通的程度。但是這時他的這種功夫的能力仍然是有限的，這個限度就是他的純熟只能限定在他已經掌握的技能範圍內。他不可能脫離他掌握的技擊技能產生感而遂通的技擊效果。比如如果他只擅長太極拳，他在技擊中就不可能感而遂通的使出八卦拳的技能進行技擊。所以，太極拳的化境不等于八卦拳的化境。反之亦然。

孫氏三拳合一的意義是構成一個以完備內勁為核心，形成一個能不斷適應各種技擊狀況，不斷吸收與優化所有技擊制勝效能使之與道同符的功能結構，構成一個能納百川于海的與道同符立于不敗之地的效能結構的總樞。進一步介紹見本篇第二章、第三章和第十二章。

孫祿堂三拳合一的武學體系在技擊領域里構成了一個開放性的、具有不斷創新功能的、完備技擊制勝效能與道同符的功能結構，因此其技擊效能遠遠高于孫祿堂在完成三拳合一前所接觸的那些形意、八卦、太極三拳。對此，陳微明記載道："所詣之精微，雖同門有不知者。"（《國術統一月刊》第二期"孫祿堂先生傳"）

第三節　為什麼是三拳合一

為何是三拳合一，而不是N拳兼練？三拳合一中"三拳"的意義是什麼？

在回答這些問題之前，首先需要弄清楚孫氏三拳與傳統三拳即傳統的形意、八卦、太極的根本區別在哪里。

孫氏三拳與傳統三拳的根本性區別就是：傳統三拳的三拳就是三拳，三拳之間雖然也可以產生一定耦合，但這種耦合是非自組織的，而孫氏三拳之間的耦合是自組織的，傳統三拳之間的功能及結構雖然也存在一定的互補性，但不具有完全互補性。而孫氏三拳之間的結構具有完全互補性。

那麼什麼是自組織耦合？什麼又是非自組織耦合？

自組織耦合是指若干個技能結構的功能系統之間通過自組織的自主過程能夠生成（融合成）一個更高一級的整體功能系統，即產生更高效能的作用功能。

非自組織耦合是指若干個技能結構的功能系統之間雖然也存在部分的連接，但無法通過自組織的自主過程融合成一個更高效能（效能質變）的

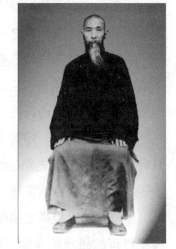

孫祿堂

整體功能系統。相互之間形成不了新的整體性的功能系統。

若干個技能結構的功能系統之間能否產生的自組織的自主耦合一體的關鍵就是：各技能結構的功能系統之間是否具有完全的互補性。

什麼是完全的互補性？

就是各個技能結構的功能系統之間具有同基異相閉和關系。即各個技能結構的功能系統之間具有共同的基礎、不同的相性（屬性）和相性之間構成閉和的自主適應關系。

那麼孫氏三拳之間存在的同基是什麼呢？

就是以極還虛之道開啟、完備內勁，作為其基本規矩是避“三害”、守“九要”，作為其發生結構是同一個無極式，作為其演化結構是同一個三體式。

那麼孫氏三拳的異相是什麼呢？

就是以孫氏三拳三個不同形態的太極式為起點的三種技能相性，即直中、變中、空中。也就是完備的作用協同、作用變化、作用選擇這三項效能特征。

那麼孫氏三拳之間的閉合性是什麼呢？

即三拳皆以內勁為統禦，以經、緯、和三者互補，形成天地人三位一體的技能結構。在培育感而遂通這一內勁機制的基礎上，構成三拳之間的直中、變中、空中互為中樞的關系，使作用選擇、作用變化與作用協同構成自主耦合關系。

因此，孫氏三拳之間具有完全的互補性。

關于孫氏三拳的作用選擇、作用變化與作用協同具有自主適應的完全互補性的耦合關系見本篇第十二章。

所以孫氏三拳構成一個具有自組織特征的完全互補性的功能耦合體系，形成了一個更高層次、更高效能的整體功能系統，能夠不斷優化、完備技擊效能，使之與道同符。

而傳統的形意、八卦、太極三拳不是同基的。

比如，孫氏三拳之前的那些形意、八卦、太極三拳，其無極式各不相同，而且那些太極拳、八卦拳也不是以三體式為基本結構。因此，孫氏三拳之外的形意、八卦、太極各家拳系之間無法通過自組織的自主過程融合成一個更高層次的功能系統，相互之間無法形成完全互補性的功能耦合結構。所以，雖然三拳同時練，卻不可能產生三拳合一的效果。

因此弄清楚了孫氏三拳與傳統三拳之間這些根本性的區別，也就明白了孫祿堂武學中三拳合一的特殊意義。

所以孫氏太極拳僅是孫祿堂三拳合一武學體系中的一元，但是這一元可以和另外兩元構成一個完全互補性的更高層次的整體功能結構。即孫氏太極拳的三拳合一體現在可以與孫氏形意拳和孫氏八卦拳構成自主耦合的完全互補性的完備的適應性功能結構（簡稱適應性自主功能結構）上。同樣孫氏形意拳和孫氏八卦拳在三拳合一中的意義也是如此。

孫氏武學中三拳合一的意義，在于孫氏三拳能夠通過自組織的過程使人體產生具有不斷優化、不斷完備的適應性自主功能結構，構成通向孫祿堂所云的全知全能這一境地的橋梁。這是孫氏三拳之外的那些傳統三拳原來的技能結構不經改良就無法具有的功能。

那麼，為什麼總講三拳合一？三拳合一與兩拳合一、四拳合一、五拳合一、N拳合一有什麼不同？

孫祿堂從技擊實踐中發現了變化的無限性、協同的實體性與適應的選擇性之間既是一種互為動力的邏輯關系，又是一種互為中樞的邏輯關系。不同拳種之間能否構成這一邏輯關系，是能否構成與道同符、立於不敗之地技擊效能結構的充要條件。孫祿堂以此為據鼎革、重構形意、八卦、太極三拳，提純三拳各自特性，在理法上使三拳各自充分發揮各自的中樞與動力作用，相輔相成，同時又一理貫通，融通為一。這三者之間的相互作用使得技擊致勝效能能夠自主的不斷升華，即使三者構成具有完全互補性的自組織適應系統，由此形成與道同符的立於不敗之地的武學體系的完備框架。對此，孫祿堂借用易理的語境用天地人三元一體來比喻之。詳見本篇第十二章。

那麼，兩拳可以合一嗎？

當然可以合一。但是這兩拳要具有三大功能特性——即變化的無限性、協同的實體性與適應的選擇性這樣的功能結構。即其中某一拳具有上述三大特性中的兩個，另一拳具有上述三大特性中的另一個，因此，實際上從功能結構的角度，仍屬于三拳合一的性質。

如果這兩拳只具有上述三大功能結構中的兩個，則難以構成一個具有完全互補性的自組織適應系統，因為兩個功能結構之間只能產生往復式交換的互補結構，所謂震蕩式的耦合結構。

那麼四拳可以合一嗎？

當然可以。但是四拳合一的基礎還是要回到作用選擇、作用變化與作用協同這三大結構的體系中，即三拳合一體系的框架中。在這個體系下進行進一步的融合。如果在這四拳中，已經有三拳構成完備的作用選擇、作用變化與作用協同三者合一的結構體系，即具有完全互補性的自組織適應系統，那麼對另一拳而言，就是如何在這三拳構成的功能結構的框架下，對該拳的技能進行優化，融入到這個體系中來。

因為三拳合一是諸多拳術間形成自組織功能耦合的基本結構。所以，五拳合一也好，N拳合一也好其基礎都是三拳合一。只有完成了三拳合一，才談得上更多拳性的合一。

這也就是孫氏武學三拳合一理論和技術體系的另一層意義。

上面提到自主結構，何謂自主結構？

以自組織的過程將技擊過程中的變（作用變化）、不變（作用協同）、怎樣變（作用選擇）耦合一體的功能結構。

第四節 內勁、太極、中和之氣與自主

孫祿堂三拳合一的核心是開啟並完備內勁，孫祿堂將內勁又稱之為太極、中和之氣、金丹、先天真一之氣等，所謂太極即一氣（中和之氣），其理是以極還虛之道致中和。這在本篇第一章中已有論述。孫祿堂武學所論的中和之理其效能是開啟內勁的體用。那麼，內勁的體用性狀是什麼樣的呢？孫祿堂在《拳意述真》中根據自身經驗寫道：

夫道者，陰陽之根，萬物之體也。其道未發，懸于太虛之內；其道已發，流行于萬物之中。夫道，一而已矣。在天曰命，在人曰性，在物曰理，在拳術曰內勁，所以內家拳術有形意、八卦、太極三派，形式不同，其極還虛之道則一也。……（《拳意述真》自序）

拳無拳，意無意，無意之中是真意。拳打三節不見形，如見形影不為能，隨時而發，一言一默，一舉一動，行止、坐臥、以致飲食、茶水之間，皆是用，或有人處，或無人處，無處不是用，所以無入而不自得，無往而不得其道，以致寂然不動，感而遂通也。……不見而章，不動而變，無為而成，寂然不動，感而遂通也。老子云："得其一而萬事畢"。……（《拳意述真》第四章形意拳）

內勁在技擊中的這一性狀，呈現的是生理學中機體內穩態的自主調節機能，即自主效能結構。這是通過以極還虛致中和由後天之體返先天之體的過程來實現的。在這個過程中通過"復本來之性體"認識真我，建構意志的自主性，即我要做什麼，同時形成技擊過程中機體的自主效能——感而遂通，進而構建武學體系的自主生成機制——一個開放性的以三拳合一為框架的博綜貫一的武學體系。由此形成意志自主、機能自主、體系自主的發生機制。而究其根源，則源自通過極還虛致中和。所以，孫祿堂指出"拳術之道，首重中和，中和之外，無元妙也。"又云："其極還虛之道則一也。"

由此可知，孫祿堂三拳合一的武學體系，其理為中和，其效能特徵為自主性，其法則為極還虛之道。

由此，孫祿堂武學為中國傳統文化的中和這一義理增添了新的文化內涵——自主效能機制。

孫祿堂通過其武學將中國傳統文化的中和、太極與源自西方生理學的"自主"概念貫通一體，並通過其武學體用的內勁效能顯豁其實效。孫祿堂武學的這一創新性成就對于中西文化皆有深化其意之功。

第五節 三拳合一顯奇能

孫祿堂三拳合一的武學體系在具體技能上有什麼創新嗎？

其創新是體系性的，以筆者淺見通過如下五個方面，可管窺這一武學體系在技擊技能上創新成就的冰山一角：

1、極致自然——說規矩

2、自主效能——說基礎

3、感而遂通——說內勁

4、雄渾通透——說勁力

5、完備開放——說體系

1、極致自然——說規矩

孫祿堂武學體系的一大特點是在自然中呈精密，在虛無中出極致。

那麼如何才能在自然中呈精密，在虛無中出極致呢？

孫祿堂通過對技擊技術的基礎進行優化、提升，構建了孫氏形意、八卦、太極三拳，並體現在孫氏三拳的規矩中。相關具體內容在前面各章已有介紹。本節重點介紹孫氏三拳規矩具有的三性：極限性，精密性，實用性。

極限性：孫祿堂發現了一系列提升技擊技能與效能的極限狀態，由此極限狀態而返虛無，再由虛無中產生極致的效能作用。要求出手只有一，無需第二打，一擊制敵。

精密性：孫祿堂總結、提煉出的技擊技能架構與運作要則，其規矩極為精密、嚴謹，皆符合生理。

實用性：孫祿堂總結、提煉的技擊技能是以大量高質量、高強度的技擊實踐為基礎的，符合生死搏殺時強對抗的實戰要求。由其規矩形成的技能、技法高效實用。

只有技擊技能符合極限性、精密性和實用性的要求，才能在高強度、強對抗的實戰中，通過內勁的作用機制產生感而遂通、以巧破敵、生生不已之效。只有極限性、精密性和實用性是通過內勁的作用來實現，才能使技擊技能化為本能，實戰時在自然中呈精密，于虛無中出極致。

　　孫祿堂提煉的技擊技能的要領和規矩是來自大量高質量、高強度的實戰經驗的總結，據向愷然記載，孫祿堂的名聲"是因打敗的名人多而得來的"（《近代俠義英雄傳》）。又據陳微明記載，孫祿堂"聞有藝者，必訪至，或不服與較，先生未嘗負之。"（《拳意述真》序）在1935年中華體育會出版的《近世拳師譜》中亦記載孫祿堂"技擊獨步于時，為治技者冠"，因此，孫祿堂創建的武學是以自身獨步于時的技擊實踐為基礎的，因此能使技擊技能無所不臻其極。

　　拳術中規矩的作用是通過有為的過程使研習者能知其門徑，同時規矩若要產生實際效果，在技擊中充分發揮其作用，則必須在虛無的狀態下形成感而遂通的作用效果，發揮良知良能。所以孫祿堂提出有無並立，有無不立的極還虛之道，旨在開啟理性的自主建構與生理機能的自主作用統一一體，相輔相成，相互啟發，即極還虛之道。這是孫祿堂武學的精要。

　　孫祿堂由此改進提升了原有的形意拳、太極拳、八卦拳的技能架構與體用理法，形成了孫氏三拳。

　　2、自主效能——說基礎

　　前面曾提到自主效能結構，孫氏三拳共同建立的技能基礎就是構建完備的自主效能結構，這是孫氏拳的技擊效能的基礎。那麼什麼是自主效能結構？

　　具有負反饋調節機制的自組織功能態的結構叫做自主效能結構。

　　那麼什麼是自組織功能態呢？

　　非經大腦思維決定而是由身體感應自動產生的具有特定的作用功能（這里指技擊制勝功能）的自組織行為，稱為自組織功能態。

　　以自主效能結構建立的技擊基礎，不是以力學上的平衡穩定為技術前提，換言之，不是以力學意義上的不失重、不倒地為前提，而是以如何實現動作目的、實現打擊效果即制勝為前提，進行技擊技能的建構，因此大大提升了技擊技能的效力及其創新空間，即大大拓展了技擊技能的創生與發揮的空間。這是孫祿堂構建的技擊技能體系的一個特點。

　　以筆者粗淺的認識，對于自主效能結構這種技擊能力的培養具有內外兩大能力的建設。

　　對于內，就是開發、拓展、完備技擊時形成感而遂通這一作用效能的空間。

　　對于外，就是不斷開發、提升、完備技擊技能、技法的作用效能。

　　通過孫氏三拳的修為使上述內外兩大能力建設統一一體。

　　比如俗云："以靜制動"，又云："大動不如小動，小動不如不動"等，可見在俗手看來動靜有別，不能如一。孫祿堂建構的武學則是動靜如一，動亦如靜，靜亦如動，不僅能"以靜制動"，也能"以動制動"，更能"以動制靜"，脫俗超勝。其方法是將體內的虛無一氣的開啟從練習無極式、三體式開始就建立在身體動靜的臨界狀態下，此後逐步拓展，使極動與極靜得以統一，形成能在高速運動與極限對抗的狀態下仍能處于至虛靈、至中和的狀態，故云極還虛之道。

　　孫祿堂發現了利用平衡與失穩之間臨界態的最佳方法，形成自主平衡狀態，並拓展為動靜合一的技擊技能體系，這是孫祿堂在武學上的又一重大發現與貢獻。

如孫氏無極式是于混沌狀態和臨界不平衡態進入"平地立竿"的自主平衡態，孫氏三體式則由此立竿生成球勁，具有一觸即發，啟動無兆之能，並將此式做為孫氏三拳的基礎，貫穿于三拳架構中。由此孫祿堂把形意拳雙重步改為單重步，大大提升了形意拳啟動和爆發的能力，把太極拳大弓步、大馬步改為三體步，大大提升了太極拳進退輕妙灵捷、變化無兆的能力，擴大了太極拳沾粘綿隨的條件，又把八卦拳趟泥步改為以三體式為基礎的自然趟步，從而提升了八卦拳變化閃戰與突擊的能力。因此，孫祿堂使三拳的技能基礎皆獲得極大提升。更為重要的是孫祿堂把形意拳、太極拳、八卦拳都建立在共同的無極式、三體式上，使三拳基礎同一，因此使三拳之能可以融合為一體，互補完備。

又比如孫祿堂發現臨界不平衡態在技擊中的特殊作用，就是根據技擊時的即時情況，由臨界不平衡態中感而遂通、隨機應變為某種外部身體平衡或某種外部身體不平衡狀態，以實施最有效的打擊對手的方法，所謂因敵成體，感而遂通。

孫氏拳通過臨界不平衡態進入自主平衡態在訓練方法上的特色之一就是點接觸，能用一條腿代替兩條腿，甚至如芭蕾舞般兩腳以足尖立地，而能自主平衡、運轉自如，即使讓別人攻擊自己，亦能從容應對，相機制勝。相關事例見孫雨人回憶孫祿堂軼事。孫氏拳前人中類似的例子還有很多，如我輩胡六爺打某拳派的創派者，胡六爺則是以前腳掌立地，在迅疾轉身中，用另一腳將對方抽倒。

關於孫氏拳在失重情況下如何自主的打擊對手，大致分為三種情況：

其一，在看似被動中，順隨對手之勢，通過利用失重過程實施打擊。

其二，主動連續攻擊中通過運用突然自主失重的過程實施連續打擊。

其三，在倒地瞬間，利用倒地過程或倒地時身體在滾動中連續交替支撐，實施連續打擊。

下面將舉例說明利用失重過程打擊對手的技術特點及戰術意識。

傳統武術拳師在技擊時，一般怕自己失重，怕被對方拔根，尤其是某些太極拳流派將此作為一個原則。但通過孫氏拳對自主效能結構的建立，在技擊時不怕自己失重、不怕被對方拔根，因為這時對自己失重時該如何應對已形成本能的反擊方法。如張烈與武氏太極拳某名家相遇，對方提出搭手切磋，搭手後，張烈故意被對方拔根，這時張烈順其勢加速扭身撞向對方，結果張烈站住了，而對方倒地，滿臉開花。再如肖格清與某名家較量，肖格清的重心被對方帶起，肖格清順勢騰身，空中橫臥，在此過程中出腿踢擊對方，使對方受創倒地，一時不能起身。孫氏拳在這方面有非常系統的技術訓練方法。篇幅所限，不一一枚舉。以上僅是在看似被動中如何通過順隨彼意、利用失重過程實施打擊對手的兩個例子。

張烈曾示範形意拳在不同技擊狀態下狸貓上樹的多種用法，其中就有在攻擊對手時與直拳連用，一馬三箭，最後以狸貓上樹式身體騰空雙腿齊出和身體騰空過程中兩腿先後踢出這兩種打法。這時的運用條件是，對方在你的攻擊下，其後退態勢及方向已經呈現，對方在這個瞬間已不具備反擊能力和調整能力，此時運用突然失重的方法以突然加速打擊節奏，常獲奇效。同樣孫氏拳在這方面有很丰富的技術內容，以及相應的訓練方法。因筆者對此缺少具體運用的經驗，這里僅介紹其用法大意。

有人可能要問，倘若在騰空失重打擊對手時沒有打擊到對手，或沒有產生一擊制敵的效果，這時怎麼辦？

在孫氏拳的自主效能結構中已將這種情況考慮在內，就是在騰空失重打擊對手時，就要有攻擊失

效倒地後如何繼續連續攻擊對手的技術。這種技術是孫氏拳技擊訓練體系中一個重要的組成部分。比如在孫振岱的詩文中提到的滾踢即為其一例。滾踢這種技術不同于猿功地躺拳的用法。滾踢是利用倒地過程及倒地後的翻滾過程連續踢絞對手的技術。

孫振岱有詩曰："滾踢截拳旋風肘，激絞連環無影手。去意似箭直追身，退步閃賺不見走。"詩中提到的滾踢是一種利用身體倒地後在快速翻滾中通過手、肘、肩、頭等觸地部位的交替支撐連續實施腿擊的技術。具有出乎對方意料的打擊效果。這種滾踢技術當年在江蘇省國術館中由孫振岱傳授，馬承智、宋長喜、楊文孝等得其傳。這種技法不僅在現存的傳統武術技法中難得一見，在當今UFC比賽中也不常見，亦未見有人介紹過這種技法，可見傳統武藝中許多有效技法在今天多已失傳。孫劍雲曾對筆者談過當年她的師兄們天天在一起摸爬滾打的情景。孫劍雲講，滾打是技擊中的實用方法之一，所謂摸爬滾打，其中滾踢是滾打中的一種。

孫氏武學所建構的自主效能結構，作為技擊技能的基礎，具有極大的開放性和極為丰富的技術內容，是一個不斷創新的技能結構。但因筆者的功夫所限，目前難以示範展現其效力。以上僅是通過幾個例子說明其大意而已。

孫氏武學的自主效能結構是宏觀太極武藝的具體呈現。將動與靜、失重與穩定等對立物統一在針對技擊時動作目的的自動反饋調節的自主過程中。

前面談了孫氏三拳在自主效能結構上的超勝的能力之一還有動靜合一的能力。動靜合一，不僅要做到外動而內靜，還要做到外靜而內動。

孫祿堂在講解孫氏拳時曾言："我雖外形絲毫不動，然而周身各處皆可以變化為重心，因我身體重心可隨意而變化。"

孫祿堂不僅這麼講，而且還設計並示範了身體外形不動但重心能隨意而變的一個檢驗方法，這就是將身體某一側的肩和足的外側同時貼靠在直立的墙面(這時身體兩肩的連線垂直于墙面)，將身体外側的腳提起，脫離地面，而這時身體兩肩的連線仍垂直于墙面，同時靠在墙面上身體里側的肩和足仍要緊貼在墙上，不能脫開。若能做到，則說明其人的功夫已開始進入到身體外形不變而重心能隨意而變的境地。能完成這個動作，以後才能逐漸達到在身體外形絲毫不動時身體各處皆可隨意成為重心的境界。

孫祿堂並沒有把上述這種境界作為拳學的最高境界，而是作為衡量內勁修為是否達到動靜合一的一個標準。如果你還達不到這個境地，說明內勁的作用範圍還處于初淺的層次。

有意思的是，有人有意或無意地把孫祿堂當年講的這個意思給篡改了，他們把"周身各處皆可以作為重心"改為"周身各處都可以作為支點"。如是，意思大變，當代任何一個優秀的專業體操、雜技或街舞選手都可以通過身體的變化，讓自己身體各處作為平衡的支點。"周身各處都可以作為支點"這個意思與孫祿堂講的"形不變，而重心隨意而變"的意思完全不搭界。所以說，要重視考據，不要以自己之意去篡改前人原話之意。誤己誤人。

"周身各處都可以作為支點"在孫氏拳中屬于初級階段的技能、技法層次，而非動靜合一這種高級層次。其含義有三個層面，而非只有一個。

其一是指運動層面，就是指在運動中乃至在倒地的情況下，周身各處都可以作為支點支撐身體各

處發揮技擊之能。其核心技能是身體任何一個部位都可以作為支撐周身骨系對樺的支點。

其二是指彼此接觸時，相互接觸點就是支點，這個支點不是通過力來支撐的支點，而是相互接觸時意的支點，通過這個點瞬間探知對方的勁意並控制對方的重心，如以周身勁勢據此支點包裹對方重心及其神意，如巨浪翻卷，又如天網恢恢。

其三是指意軸在身體上的自如轉化。

以上三者是對周身各處皆可作為支點的淺顯解釋。

3、感而遂通──說內勁

讀俞大猷的《劍經》、唐順之的《武編》、戚繼光的《拳經捷要》和程沖鬥的《耕余剩技》等著作，有一個共同的感受，就是無論是論技還是論勢，都是在有為的層面上，雖有見地，然未抵技擊制勝的核心。

至吳殳，談槍有六品，其所論神品"因敵成體，如水生波，如火作炎"始觸及技擊內核，然而其論只是感受描述，未能闡述其理法。

之後，先後有《拳經拳法備要》、《萇氏武技論》等出世，雖然在整勁的形成與運用以及在拳術與中氣的關系方面有所進展，然而其論仍未能揭示出技擊制勝的所以然之理。

直到孫祿堂提出內勁之義，始揭示出技擊制勝的所以然之理，如前面各章所述，孫祿堂揭示出完備感而遂通這種內勁體用是技擊制勝的核心和所以然之理，于是有三拳合一武學體系的構建。

關于三拳合一與完備內勁的關系，前面已述，這里從略。

4、雄渾通透──說勁力

上面提到內勁，內勁是通過對內穩態這一人體先天適應機制的拓展，使其融入到統禦技擊中的勁力效能及升華勁力品質的機制中，即所謂由後天之體返先天之體。因此在形成內勁的過程中，人體的內穩態與技擊勁力之間存在一個耦合過程。

因此，研究並優化技擊時的各種勁力對于內勁的形成同樣重要。

孫祿堂在提升技擊勁力品質方面貢獻巨大，由孫祿堂提升的勁力，其基本性狀是無邊界的球勁，此球至虛靈至中和，其大無外，其小無內，此勁以中和之氣為基礎，有三種基本性狀：剛球、皮球、鋼絲盤球，其共同的基礎是將六合整勁之勢與渾圓一氣之意融合一體。

因我沒有功夫，這里以多年來收集的各位孫氏拳前輩的敘述以及接觸過的幾位深具造詣的孫氏拳傳人的體會為依據，對此球勁的性狀整理如下，僅供參考，該勁特征主要體現在以下三點：

1、無論發力與否，周身各處均勻散開，同時又相互對應，周身之勁無處不成○，其意渾圓虛空無邊界。

2、勁力傳遞過程中沒有任何存留和消耗，且在傳遞過程中勁力效能整體激增，由根至梢，六合一體，其勢如自虛空發出。

3、重心以單重為主，移動自如無兆，動靜如一，在運動中以內勁為統禦的勁力運用的效果不減于在靜止時。

以上三點就是球勁的特征，即圓、整、透、空、靈。作為初級的造詣，是六合一體的內外合一之勁，發勁時，是將身體重心的最大移動速度、身體軀干的最大轉動速度、手、足的最大出擊速度與身

體開合的最大鼓蕩速度合之為一，協同一體。因此能產生最大的爆發力。

那麼什麼是身體機體的整體鼓蕩呢？就是每一發力，身體各處如充氣氣球突然炸開，周身勁意均勻，往復循環。練習時，力走十字，脊椎拉直，兩肩兩胯橫開，蹬、頂、塌、拔、松、圓，六者協同一致。

蹬是足蹬，頂是頭、膝、手三頂，塌是塌腰與足跟下踏，拔是脊椎拉直，松是肩、胯、手、臂及胸腹放松，圓是或手或足發力時要與周身上的對應點互相對應散開，形成一虛圓之勢。六者出自一氣之起落，勢圓，氣順，意直，十字貫通。

如此六合之勢與渾圓之意融合一體，循環不息，不生不滅，深透迅疾，無時不然。

由孫氏三體式開始求得球勁之意，並由孫氏三拳完備剛球、皮球、鋼絲盤球三種球勁之意，此三種球勁之意能融合百家技法，化歸內勁來統禦，于是感而遂通，動靜如一，雄渾通透，渾然一體，故其效力卓絕非凡，乃拳勁之大成，以孫祿堂獨臻至境，故近代以来整体爆发力之效能，以孫祿堂最为強大。

所憾者，今人多不知此三球之意，故坊间流行周身如彈簧之說，然而此种功夫在孫氏拳中乃初級功夫耳。

剛球、鋼絲盤球與皮球三勁是三種什麼勁？具體地講又如何合之為一體？

剛球勁，源自孫氏形意拳，是將鞭勁、架勁、螺旋勁、崩炸勁等合為一體，相互關系是其勁由崩炸而出，過程如鞭螺旋彈擊，遇阻時瞬間形成結構力如鐵楔楔入，而整個過程如炸彈爆炸之一瞬，將崩炸、鞭打、螺旋、楔入合為一勁瞬間完成，其發力過程處處傷人，最後落在楔入勁上，有無堅不摧之能。因為渾圓一體，六陽純全，源自中和之氣，周身內外如一，所以比喻為剛球。

其中：

崩炸，以養氣為根，養氣不足，崩炸效果就差。養氣是養中和之氣。

鞭打，是在四正八筋的基礎上周身的筋脈協同一體的結果，需有易筋的功夫。同時周身各關節，尤其是肩、胯、脊椎能充分松開，開合協同一致。這個做不到，鞭打的效果就差。

楔入，是架勁，取決于三者，其一是架子要整順，周身骨系節節對榫，同時大關節帶動小關節，螺旋而出，符合旋拱效應。其二是六合一體，周身內外協同一致。其三是要有易骨的功夫，骨骼堅實。

螺旋既是運動形式，也是勁力的形成和表現要素，螺旋起自腳跟，行至手指尖，周身于螺旋運動中彈炸鑽入，十字旋動。

所以發好剛球勁，需要修為的基礎就有上述這諸多方面。

因此剛球勁是復合勁，每個方面有若干個要點。發出此勁時，看上去就是一瞬，實際上有一個由周身松開到對榫攢緊的瞬間轉換，而且是周身整體的協同轉換，不得其關竅，不經過反復練習是難以掌握的，這是孫氏形意拳的特點。

練習中，註意發勁時的松身醒氣、縱跨或轉胯、順背、開肩，遇柔化者，則彈擊之，遇到阻力時，瞬間周身骨系對榫，同時進步、抖胯、炸開、墜肘、鎖肩，五者同時而出。

說到這里，需要簡短地回顧一下剛勁形成歷史，大致經歷了緊中剛、柔中剛、變中剛、空中剛——即剛球勁，這四個發展階段，下面分述之：

緊中剛，此乃古法，在《拳經拳法備要》和《萇氏武技書》中皆有相關的論述，乃後天之法的硬楔之勁。要點為進退靈便、快利，進步直射，手足身三者一片射入，欺身而進，填入彼懷，三者同到。要求通身之力用在一時，如舞錐子鑽入，尤其對于肩法頗有講究，發力時要塌肩（鎖肩）、沈肘、束肋。此種發力方法皆為後天能力所為，易于掌握操作。發力時兩臂、兩肩與身體軀干的間架不變，由丹田摧力。其法之弊是，不能做到隨機變化靈敏，擅打硬，難打虛。

柔中剛，即鞭打力，亦稱柔彈勁，發此勁時，周身協同一致，無論縱跨或轉胯，同時松肩順背，梢節如鞭彈出，其剛硬體現在梢節，梢節有上有下，上為手指尖至肘，下為腳趾尖至膝，故其打擊效果，如軟鞭硬梢，彈抖鞭出。

鍛煉梢節堅硬，相關練法甚多，如有鐵指功、通臂丹等皆屬此類，各家多有介紹，本書從略。由于其法缺少楔入硬勁，故其弊在于，如果對方在你發力之前截住你勁，黏住你身體的重心，則其勁難以發揮效力。

變中剛，起如鞭擊，瞬間遇阻，落如鋼釺楔入。發力始自丹田，蹬足、縱胯（或轉胯）、松肩、拔背、開脊一氣呵成。遇軟則沾粘彼身震彈之，梢節吐氣，觸其表而勁入其里。遇截即沈肩墜肘，周身骨架瞬間對榫，尾椎對後腳踝骨處，轉為楔入勁。既有擊虛之疾，又有擊實之硬。其勁貌似完備，實則不然，若遇高手，靈動不測，虛忽飄渺，總在似挨未挨處變化，使你無論震彈或楔入皆無著落點，則無可奈何。

最上乘之剛勁乃出自虛空的六合與渾圓一體的整體炸力，其勁感而遂通，周身之勁如電如光，即空中剛。

空中剛，亦稱剛球勁，即剛勁造極之境，于虛空中之圓整炸力。此勁以孫氏三體式為基礎，養氣功深，達到感而遂通之境，發勁如自虛空中發出，無屈無伸，不生不滅，無跡無兆。交手時，雖與對方身體並未接實，于似挨未挨之際，亦能覺察彼意而變，于毫芒之微，意在彼先，感而遂通，恰合彼意，炸力自出，使彼難以預知，其勁如光如電，穿透虛空傷彼神魂。孫振岱形容此勁為"晴空閃打霹靂電"。此勁之用，需將孫氏形意拳的迅疾神打之剛、孫氏八卦拳的身步矯變之靈和孫氏太極拳的感應靈敏之妙合之為一，為三拳合一之勁。

從成就上講，剛勁發展到剛球勁，即空中剛，其造詣已登峰造極，但最難練成，因為該勁是以孫氏三拳合一的內勁為基礎，在技能技法上最為綜合，難度最大。

那麼練出剛球勁是不是就能包打天下了？

當然不是。因為當對方同樣身法變化靈妙，距離保持的好，你能接近對手的機會也不多。將此勁練至登峰造極，雖可立于不敗之地，但取勝的方法仍顯單一，尤當對手身步靈捷，要輕取這樣的對手也不容易。因此還需要有鋼絲盤球之勁以補充之。

鋼絲盤球勁，也是以孫氏三體式所培育的內勁為基礎，其特性有三：一為螺旋纏拿，二為玲瓏透體、無孔不入，三為移形換影。關于鋼絲盤球勁，詳見本篇第七章"八卦拳意問八卦"，這里對該勁特點再作一些補充說明。

如何螺旋纏拿？自身練時，周身自足跟至手指尖如撐繩，外撐而內空，使周身之勁螺旋盤繞，同時培育感而遂通之能。無論周身哪一點一觸彼身或彼梢節，周身之勁即刻纏拿裹翻，以運動空間的變

化形成纏裹之勢，觸點為虛，螺旋纏裹之勢為實，故變化莫測，靠身步變化贏人。

練時根節梢節互變莫測，時而公轉帶自轉，時而自轉領公轉，時而根節追梢節，時而根節摧梢節。此外，孫氏八卦拳練有成就，能身動而使對方不覺人動，卻位置已變，故能于無形中將對方完全控制住。此為孫氏八卦拳特點之一。若練至登峰造極，如孫祿堂般神妙莫測，則能飛騰變化，觀之在前，忽焉在後，周身之勁如光如電。

如何玲瓏透體、無孔不入？此亦孫氏八卦拳的特點之一，因為具有身隨掌換、步隨身變的基礎，身步變化如水流，因勢利導，莫測其由，就勢見隙，如水銀瀉地，無孔不入，其勁深透並含有點穴、閉血、吸力、滲勁諸法。

如何移形換影？此乃動靜合一之妙，有動若不動和不動而動兩類變化，在本篇第七章"八卦拳意問八卦"一章中已述。

因此鋼絲盤球之勁亦由三拳合一而來，孫氏三體式為必備基礎。

皮球勁，其特性有三：其一無屈無伸，不生不滅。其二沾粘綿隨，其三輕柔滲透。三者皆以孫氏三體式培育的內勁為基礎，將此三者融合為一，感而遂通。

孫劍雲說："此勁需在易骨、易筋的基礎上修為洗髓之功，並將點穴、閉血、摘筋、卸骨的技法融入在內，于極輕柔和順之中既含有精剛之至的剛炸之勁，又含有無聲無臭至柔之滲透之功。"

練習此勁，也是以孫氏三體式為基礎，純以神氣為用。該勁無屈無伸、不生不滅、感而遂通、動靜如一，既能以靜制動，綿柔吞吐，化打合一，使彼之勁全無用武之地。又能以動制靜，于沾粘綿隨中其勁入髓、深透魂魄使彼頓糜。

剛球、鋼絲盤球與皮球三種勁力結構皆以孫氏三體式修為內勁為基礎，用時，不生不滅，因敵成體，感而遂通，三球之勁融合一體，技擊時，對付遠近、剛柔、虛實、動靜、靈捷變化的基礎勁力就完備了。

5、完備開放——說體系

孫祿堂建構的武學體系的基礎是三拳合一，對于構建技擊能力的基礎而言，其具有自主的完備性，對于融合百家之技而言，其又具有自主的開放性。

如前所述，孫祿堂通過對形意拳、八卦拳、太極拳的鼎革與提升，使三拳成為完備協同能力、變化能力、選擇能力的途徑，並將三拳建立在共同的基礎上，構成完備的適應性自主功能結構。該體系功能互補合一，皆以內勁為統禦。因此，孫祿堂三拳合一的武學體系構成與道同符的完備技擊能力的基礎。

孫祿堂將此體系稱之為天地人三元之理，並將三者之效能比之為實心鋼球、鋼絲盤球和空心皮球。同時，三者之間互補完備，構成自主融合百家之技化為內勁的基礎，因此又是開放的。

所以，孫祿堂三拳合一武學體系不僅完備而且開放，這是孫祿堂三拳合一武學體系的特征。

對此，八卦掌名家李子鳴評價說：

"綜觀孫先生之武技，得自四五位名師之盡心親傳，更加他自身之鑽研苦練，對于形意、八卦、太極三家內家拳術均能造其極，本其心得而創造發展，成為孫式形意、孫式八卦、孫式太極，並創三家合一之說。曰：形意力實，八卦力巧，太極力靈。問何以三家可全？曰：比之于物，太極皮球也，

八卦彈簧球也，形意剛球也。惟其空，故不屈不伸而不生不滅；惟其透，故無失無得，無障無礙；惟其剛，故無堅不摧，無物不入。要皆先天之力，一氣之流也，何不能合成？其三家形式雖不同，其理皆同，應用亦各有所當也。惟孫先生能將三門拳術融會貫通，合而為一，體用完備，集內家拳術之大成，為一代名家大師，創宗立派者。孫先生技與道合，其威名享之于海內外。"（《八卦掌精要》488頁）

斯言誠是。

筆者不敏，對孫氏武學體認膚淺，以上所述難免掛一漏萬。

關于孫祿堂在中國武學的思想、理論、技術等方面所做的卓絕貢獻，當年李存義的弟子、天津中華武士會秘書楊明漪評述了十六個字：

"闡明哲理，存養性命，守先開後，功與禹侔。"

又云：

"至涵齋（涵齋是孫祿堂的晚號，筆者註）功候之純，學問之邃，予淺陋未能窺其深，不敢贊一詞也。"

這里所謂"不敢贊一詞"實乃表達無以言喻其崇拜之心的意思，可見當年孫祿堂的武藝和學問在楊明漪等同道心目中所具有的至高地位。因此，孫祿堂的武學更非筆者所能概括的。

當年筆者在與劉子明交往中，他多次談到孫氏拳勁力在技擊運用時的一些特點。雖為一孔之見，亦可由此管窺三拳合一勁力之妙。

劉子明說："中國武術一向是魚龍混雜，各家各派之間不可同日而語，真正練到拳道相合，出來的勁極其奇妙，是一般人不可思議、無法解釋的。"

劉子明又云："孫存周與人動手，如同大人打小孩，他跟人動手，戲逗著就把別人制服了。幾十年下來真是沒有對手。他真要發出威力打人，那是要人命的。"

筆者問"什麼威力啊？"

劉子明講："孫存周的電擊力、炸力、滲透力、脆斷力、吸力都是威力罕見的功夫，至少這麼多年我沒有見過還有誰具備那樣的勁力。功夫到了他那個份上，技擊找不著對手。"

筆者問："這些勁是怎麼練出來的？"

劉子明說："我也沒有練出來，只是有時候聽孫存周給我說上兩句，有三經九易之理。"

劉子明沒有系統給筆者講解如何練出這些勁力，因為當時筆者並不練拳，他是拉雜斷續地談過些。如今根據他當年所談，並結合楊世垣所述，進行整理，似乎可見其端倪。

五種勁都是以三拳合一為基礎，以易骨易筋洗髓為進階，結合各自練法而成。

電擊力是在孫氏三體式的基礎上，練"一根筋"，把周身練成一根筋。劉子明稱其為"通天力"。要把對身體的拉伸做到極致。回想當年孫劍雲要筆者身體拉直斜傾，用手指頂牆支撐，告知這是練"一根筋"的方法。大概是修為這種勁力的入門基本功。其受罪程度非一般人所能承受。

劉子明講，通過三體式和"一根筋"的功夫練出電擊力，其效果真如電擊，一下子就把人打透了，外面看上去好好的，里面內臟透爛。

劉子明說："孫存周有個學生練出了電擊力，是位遊俠，在哈薩克遇見劫匪，一手一個，沒有用

第二下，獨自一人打死了十多個劫匪。"

關于炸力有真有偽，或說是有層次之分的。楊世垣講，早年時，孫祿堂某次與同門聚會，期間某同門亦是當世名家，提出與孫祿堂交手，要求孫祿堂不能躲閃，只能以崩拳相向，以證獨得郭云深之衣鉢。隨之某以全力打來，孫祿堂以崩拳發出炸力，將某擊撲于地。某躺了許久，才能起身，某對孫祿堂說："剛才我看見的不是你在打我，而是有一天神在打我。"此後該同門再不敢與人比武了。

楊世垣講："老先生（指孫祿堂先生，下同，筆者註）因是同門之間切磋，當年做了很大保留，使自己的威力僅發出十之一二而已。"

楊世垣講："老先生晚年時，同時與五位日本格鬥高手切磋，老先生平躺在地面上，讓五位日本格鬥高手以任意方式固鎖自己，讓另一人喊三下，若三下之內不讓自己起身，即算日本人獲勝，結果喊到二時，老先生一個炸力發出，自己一躍而起，並將五位日本格鬥高手皆發出兩三丈外，一時不能起身。"

此事發生在愛兒浸路6號——上海楊世垣家的庭院里。孫祿堂這種勁力效能之強大，近代以來在國內外武林中一騎絕塵，無可企及。

以筆者本人所見，自上世紀七十年代中期到現在，所見過的包括視頻、光碟等，最強大的炸力就是劉子明的發力，未見有接近者。八十多歲的劉子明發出炸力時，屋子的窗戶微微振動，讓人隱然感受到似有氣浪催人。

筆者開始學拳後，曾向支一峰談起劉子明這種炸力，詢問這種勁力的練法。支一峰說，當從養氣入手，使氣漫周身，從三體式練起。此即孫氏三拳所修之本能。

筆者也曾向楊世垣詢問炸力的練法，楊世垣講，先從空靜入手，經過易骨易筋洗髓，才能練出炸力，此力不同于一般的爆發力，效果遠勝于一般的爆發力，當從站三體式開始練起，此時要將意氣均勻散布周身，身體內要有空洞的感覺，以後練五行拳也是從舒緩入手，務使意氣向周身均勻散開，全身透空，內氣運行與外面動作融合一致，功夫練到洗髓後，一個起落，炸力自出。練炸力，需要養氣，養氣的功夫不到，練炸力不僅練不到家，反而還要傷身。

以後筆者去常州又向章仲華請教，章仲華講，練拳要先把四肢舒緩放開，把長勁練出來，以後再練短勁，短勁即炸勁。

總之，練習炸勁，若一上來就進行發力練習是練不出來的。即使知道發力要領，炸勁也打不透。甚至還會傷到自己的身體。有人練發力，發力時頭昏甚至出現頭疼，就是因為易骨易筋的功夫沒有練到，知道一些發力的動作要領後勉強發出炸力，久之反而傷到自己。

修為高水平的整體炸力，一定要練養結合，發力的練習強度要與養氣的造詣相適應。

筆者自己也有實際體會，筆者在養氣方面沒有功夫，雖知道一點發力要領，但也不敢一個勁的練，偶爾發幾個力，似乎也有幾分強悍，但感到必須與養氣相結合效果才好。所以現在筆者練拳架以舒緩為主，身體里面有氣沖的感覺了，再練發力。

關于滲透力，筆者所拜訪的人中有不少人曾親身體驗或親眼目睹過孫存周、支燮堂等具有這種威力無邊又奇妙無形的勁力。筆者自己沒有遇到過有這種勁力的人。

支一峰那種輕敲一下就能透入對方骨髓穿入心臟的勁，筆者親身體會過，也許有了一點滲透力的

影子。但是支一峰講，他的這種勁還不算滲透力，真正的滲透力乃若電流，又似遊針，連輕敲那下也不需要，無屈無伸，只要挨上你，其勁立即就能透入你的體內，制人于無形。周元龍對支燮堂這種滲透勁做過實驗，對此滲透勁威力之神奇深感震驚。但由于受到當時政治環境的影響不能對此進行公開宣傳。

這種以內修神氣為基礎的滲透力如何練就，筆者未得具體練法的傳授，不敢妄言。

但通過打法的巧妙所產生的滲透力效果，筆者曾聽劉子明講過，主要是要學會順隨對方的勁。看上去就是一拍、一顫或一抖，要順隨的巧。

孫祿堂先生（右）與其子孫存周

其原理是：在對方出拳的那一剎那，你要隨對方的出拳順著其方向用冷脆勁帶對方一下，對方內膜或內臟必傷。同樣，若對方出拳彈抖迅速，在對方回縮的瞬間，你順其回縮之勢，合其拍，疾速進身攻其梢節回縮之形，同樣使其內臟必傷。

如何打順隨勁？

支一峰講，首先是神意，神意空靜，才能知其機。其次在步，步子疾穩，才能得其機。再次是勁力，勁要入里。三條皆是功夫，一條都不能少。

周劍南說，快打慢是功夫，不是想快就能快。快不僅指動作還有變化，快還要穩才有用。

所以雖然是談勁力，但對于技擊格鬥而言，勁力的發揮必須建立在身步兩法和神意空靜的基礎上。

劉子明講："脆斷勁是巧勁，順著對手的來勁，斷其筋、卸其骨，這個勁除了孫存周擅長外，肖格清也用的好。這個勁用好了，能讓對手不敢出動作，一動就被借上勁，斷其筋骨，對方只好僵在那里。孫存周在江蘇國術館與其他門派的教師切磋，最後他們都服了孫存周，沒有人能在他的面前進手，用這個勁要擅長抓時機，抓時機需要有快而準的功夫。"

據張烈講，孫存周將這個勁的運用方法傳授給張烈的妹妹張亞男。張亞男為了試驗此勁的實際效果，去公園里與某著名太極拳家切磋，只一下子就讓對方跪倒在地。後來，張烈對妹妹講："人家跟你又沒仇，那麼大名氣被你給折了。"張亞男說："我看在他是前輩名家，所以只用了三成勁，要認真的話，他的筋就斷了。"

至于吸勁，前面曾介紹過，孫祿堂、孫存周、裘德元等都具備這種功夫。

以上僅是對孫祿堂三拳合一武學體系具有的獨到效能，例舉幾條而已，不過是其冰山一角。

然而，真正練到孫氏武學三拳合一的境界是不容易的，無論孫氏形意拳還是孫氏八卦拳或孫氏太極拳，能將其中一門練到入門都不容易，練到將這三拳合一、成為一體必須有真傳，並具有出眾的天賦和毅力才有可能。

孫祿堂建構的三拳合一的武學體系是使武藝登峰造極之梯，是值得今人深入探究的。

第二篇 第十四章 套路的性質、作用、目的與分類

武術套路對于培養實戰技擊能力究竟有沒有用?

一個事實是：孫氏形意、八卦、太極三拳是技擊與道同符而立于不敗之地的基礎，同時孫氏形意、八卦、太極三拳都有開啟體用各自勁路特征的運行結構——套路。

掌握不同勁路的運行結構與實戰技擊的關系是技擊的基礎課與技擊實踐之間的關系。

有人詰曰：我從來不練任何套路，但我也能打。而且打敗過一些練習套路的。

這就如同一個人不學數理化，也能制造炮竹，把煙火送上天，但他永遠制造不出航天飛機。學過中學數理化的人，如果沒有師傅傳授專項經驗，煙花炮竹他未必能制造出來。

因此某類武術套路對培養實戰技擊有沒有用並不是一個問題。如同問學習數理化對于航天工程有沒有用是一個道理。若要開啟內勁，以內勁統禦技擊的所有技能，則必須練習孫氏三拳。

說到這，仍有些人不明白，他們常常問，自上世紀四十年代起，對于培育技擊能力而言就已出現一種徹底否定套路的聲音。為什麼你們還要堅持練習孫氏三拳這類套路呢?

在回答這個問題之前，首先需要搞清楚套路的性質與分類。

武術中的套路，根據其性質大體可分為五類。

第一類是以後天之法返先天之能，以培育先天真一之氣、運化內勁為宗。套路的結構與運作要則均符合內外合一、動靜合一、中和致用的原則。其特點有三：

1、套路的結構符合六合整勁之勢與渾圓一氣之意融合一體以及運行演化。

2、套路的運作要則符合由後天之體返先天之體的中和之氣的生成與運化，使形氣神協同運作。

3、動作簡約完備，呈現出技法之間生克與轉化的基本規律。

迄今為止，由孫祿堂構建的形意、八卦、太極三拳皆為這類套路的最高典範。練習這類套路是技擊與道同符而立于不敗之地的必經之階，同時也是啟迪不斷創生技擊技法的基礎。

第二類是以伸筋拔骨、吐納養氣為宗。這類套路實際上是一種健身操。這類套路結構只具有第一類套路中養氣的作用，但不具有六合之勢，因此無法形成內勁，難以產生技擊效用。如：八段錦、五禽戲、易筋經等皆屬此類。

第三類是一些固定技擊招法的相互演化與匯集。這類套路的主要作用有二：其一是為了便于這些技擊招法的傳延。其二是為了熟練掌握這些基本技法和所謂"絕技"。但這類套路並不以開發內勁為宗，其拳式架構與運行規矩不合乎由後天返先天開啟中和之氣之理，即不具有培育內勁的生成與運化機制。

第四類是為了表演而組合的套路。這些套路是對技擊過程進行表象上的誇張。其技術體系已由增強技擊能力異化為提高表演能力。如國家現行的武術比賽套路多屬于此類。

第五類屬于技擊技法組合的短套路，如傳統武術中的一馬三箭、三合炮，拳擊中直擺鉤組合打擊等。

通過上述對套路的分類，可以清楚地看到不同類型的套路存在著不同的性質、作用與目的，其間差異很大。因此籠統地否定套路或籠統地推行套路都是由于認理不清而產生的不正確的做法。

套路到底有沒有用？

其一取決于我們的目的。

其二取決于套路本身的性質與品質。其屬于哪一類套路，是否符合我們的目的。

其三取決于對套路本身的認識。

比如，如果你想成為一個與道同符的無限制格鬥的技擊家，那麼，對于第一類套路的修為就是必要的、不可或缺的。且對這類套路在練習時要嚴格地遵循這類套路的規矩和要求進行練習，培育"體外無法"的技擊能力，進而在此基礎上有機地融合、吸納百家之藝。在進行這類套路練習時，絕不能將其動作看成是一成不變的、萬能的技擊技法，而應悟求如何通過走架由後天返先天，生化為一種因敵成體的虛靈之勢，漸臻感而遂通的境地。

但是，如果你想成為一個競技技擊比賽選手，對于第一類套路的練習，就不一定必要。不過第三類套路中的一些內容以及第五類套路會給你提供幫助。從這個意義上講，無論中外競技格鬥，套路練習都是不可或缺的。因此，在拳學理論中否定套路，在拳術技術體系中放棄套路的練習，除了能嘩眾取寵地迎合一些人投機取巧、急功近利的心態外，絕不是什麼拳學革命或進步，而是由于對技擊能力的生化過程體認不清、對技擊運動的基本規律認識不明所產生的誤識，走入的誤區。其結果只能是貽誤後人。

總之，第一類套路的基本作用是：通過由後天之體返先天之體培育內勁，由此體悟拳式中勁路、勁意、勁勢，培育內外合一、因敵成體、感而遂通之能。因此第一類套路是技擊功夫達至最上乘的必要基礎。

有拳友問：什麼是拳式中勁路、勁意、勁勢？

什麼是勁意？

由身體的某種形態呈現出的某種勁力將發未發的狀態。

什麼是勁勢？

由身體某種形態將諸多勁意同時蘊含的狀態。

什麼是勁路？

行拳中勁意、勁勢形成及演化的運行過程。

例如，很多人走懶紮衣這一式時，就是隨著式子比劃下來完事，對這一式的勁意不知其所以然。還有一些人是把這一式演成具體的技擊招法。這兩種練法都將這一式所要修為的內外藝能丟失，練上去也寡然無味。正確的練法是將這一式中諸多勁意融合為勁勢通過勁路呈現出來。所以，要走出勁勢，首先要了解該拳式中所蘊含的那些勁意，從該式中悟出的該式所蘊含的勁意越丰富，則走出的勁勢就越渾厚。我經常提到行拳時要通過勁路將六合整勁之勢與渾圓一氣之意合為一體，在這個狀態中將諸多勁意融為一種勁勢同時呈現出來。這是走架最初要體悟的內容。所以，渾圓的圓並不是指幾何意義上的外在形式的圓，而是將諸多勁意融為一體從一個動作中呈現出來的態勢。

那麼這個如何檢驗呢？

其檢驗標準就是對于該式所蘊含的任何一個意勁都可以從這個拳式中直接演化出來。如懶紮衣一式不僅蘊含著五行拳的劈、崩、鑽、炮、橫等勁意，還蘊含著虎撲、馬形、蛇形等勁意以及單換掌、

三合炮等用法，如果能使這些勁意圓融一體達到先後天相合，同時由懶紮衣一式中無須做任何調整、直接呈現出來，于是就形成孫氏太極拳懶紮衣一式最初的勁勢。

所以，一個式子走出來有無勁勢，以及勁勢是否渾厚，從行拳的整體狀態中一下子就能呈現出來，這個騙不了人。這個整體狀態是通過融入式中諸多勁意，通過神、意、氣、勢以及勁路中的所有細節呈現出來。孫氏拳行拳時要有"古茂渾樸的氣勢"正是以此為基礎的。

從某種程度上講，拳就是理，第一類拳式套路就是引人體悟這個拳中道理的路徑。

從最淺層次上講，這個理就是內合于養、外合于用的法則。所以，練拳要研究拳中道理，從道理中研修拳架子，在走架子過程中對拳中的道理才能不斷深化，不是從文字上，而是真真切切地從身心上體悟到，並能通過行拳表達出來。否則，就說明你練拳進入了誤區。

對于無限制格鬥制勝而言，要想藝臻上乘，通過第一類套路走架子是必經之途，這是站樁所不能替代的，只有通過拳式走架子才能把拳式中的勁意、勁勢搞明白，由粗及細，由表及里，由後天返先天，化為本能，不斷丰富。漸臻技擊因敵成體、感而遂通。

練習走架子，要不斷深化、細化，如此才算是練拳，而不是練健身操。

拳師教什麼？不是僅僅讓學員跟著你比劃，而是要把拳式中勁路、勁意、勁勢給學員講清楚、示範清楚，不是靠那些所謂的嫡傳名頭、證書、獎牌來糊弄人。

關鍵詞：孫祿堂、形意拳、八卦拳、太極拳、拳與道合、千秋金鑒、獨步絕巔。

內容提要：本文從歷史邏輯、文化土壤、家學淵源、學習精神、挑戰精神、探索精神、創造精神、道德修養及天賦、機遇、學識、膽略等多個方面，顯豁孫祿堂所以能在武學領域取得迄今為止最傑出的武學成就的原因。

孙禄堂

寫在前面的話——

歷來偉大的文化哲人，其本身都必然包含著巨大的丰富性、融合著諸多矛盾性于一體，為身後世世代代的爭論留下廣闊的空間。有哪一個富有獨創性的偉大哲人，不是在他生前死後反反復復經歷著被誤解、被發現、被詆毀、被頌揚的過程呢？孫祿堂正是這樣一位偉大的武學哲人。一些人對他喪心病狂的詆毀，恰恰折射出他的人格與成就卓絕的光輝，直射出那些人靈魂的醜陋。孫祿堂堪稱是迄今為止武學領域的巔峰。

依據史實及其諸多史料記載，毫無疑問，孫祿堂是近代以來最傑出的武學宗師，這里沒有之一。

請看相關事實與史料記載：

1、1923年楊明漪（中華武士會秘書、李存義弟子）在其《近今北方健者傳》①中記載：

老輩中現存者如翠花劉（劉鳳春，筆者註，括號內下同）、程四（程殿華）、秦月如，中輩如尚（尚云祥）、周（周祥）、程海亭、李光普、定興三李（李彩亭、李星階、李子揚）諸人，尤精粹中之精粹，至孫祿堂集三家之大成者，益不待言。……

孫福全字祿堂，晚號涵齋，直隸完縣人，……八卦、形意兩家之互合，始自李存義眼鏡程，太極八卦形意三家之互合，始自涵齋，涵齋于三家均造其極，博審篤行者四十年。近著三家拳學行于世，其言明慎，一歸于自然，而力辟心中努力、腹內運氣等說。因拳理悟透易理，及釋道正傳真諦、經史子集釋典道藏之精華，老宿所不能難也。旁及天文幾何與地理理化博物諸學，為新學家所樂聞焉。……三家拳學，為內外交修之極則，然向無圖解，涵齋精心結撰，拍照附圖又全書出自一手所編錄，形理俱臻完善，掬身心性命之學，示人人可由之途，直指本心，無逾此者。……

涵齋之于拳勇，闡明哲理、存養性命、守先開後、功與禹侔。如以康氏詆鄧之言譽涵齋，可以不愧。顧安得好學敏求心知其意者，而與之論定之哉！然從此衣缽不傳，而三家拳術遍于宇內，有必然者。至涵齋功候之純、學問之邃，予淺陋未能窺其深，不敢贊一詞也。

2、1928年上海法科大學教務主任沈鈞儒在上海法科大學的國術大會上介紹孫祿堂：

"孫先生為海內唯一國技專家。"②

3、1934年1月29日《京報》③評價孫祿堂：

"中國太極拳術唯一名手，孫祿堂氏，技術精妙，已臻上乘。……"

4、1934年1月28日《大公報》④記載孫祿堂：

"合形意、八卦、太極三家，一以貫之、純以神行，海內精技術者皆望風傾倒。……為人重然諾，有古風粹然之氣，見于面背。……歲癸酉十月，以無病卒于里第。"。

5、1934年2月1日《世界日報》⑤記載孫祿堂：

"黃河南北已無敵手，……其藝竟臻絕頂。"

6、1934年6月陳微明《祭孫祿堂先生文》⑥記載：

"先生（孫祿堂）提倡武術，厥功至偉，蓋前代所未有。此語非余一人之私，乃天下之所公許。"

7、1935年中央國術館出版的《國術周刊》152——153期合刊"《國術史》（續十八）孫祿堂"⑦記載：

"孫技雖精絕，遇同道中人，罔不謙遜，如無所能者，而忠義之心肝膽相照，尤非常人可與比也。……祿堂先生之為人，其技擊因已爐火純青，其道德之高尚，尤非沽名作偽者所可同日而語，術與道通，若先生者，可謂合道術二字而一爐共冶者也，世有挾技凌人者，應以先生為千秋金鑒。"

8、1935年《近世拳師譜》⑧記載孫祿堂：

"故孫精易經黃老奇門遁甲諸術，體用如一，其拳械皆臻絕詣，技擊獨步于時，為治技者冠。……孫師一生術合于道，其武藝舉世無匹。……"

9、1947年5月6日《北平日報》上刊登的鄭證因撰寫的《武林軼事》⑨中記載：

"近五十年間，集太極、八卦、形意三家拳之大
成者，為孫先生一人而已。……所以他對于拳術之所
得，于三派中長幼兩代，無出祿堂先生之右者。"

史料中類似評價甚多，不一一枚舉。查證迄今為
止500年來武術史料，在同時代人的記載中享有如此普
遍的至高評價者，在武術史中無第二人。

那麼，孫祿堂取得武學至高成就的原因是什麼？

這是多年來縈繞于一些研究者心中的一個問題。

我認為因素甚多，歸納起來有五個方面：歷史邏
輯、文化土壤與家學淵源、從學機遇、探索與創新精
神以及個人的天賦、膽略和努力。

那麼為什麼孫祿堂卓絕的武學成就是一種歷史邏
輯？

因為中國武學發展有其內在的邏輯過程，這個邏
輯的演化過程又是在中國歷史大環境的走勢及影響下
形成，相關論述見本書附錄：附件1中國武學500年來
發展概略。這里從略。

在這個邏輯的發展過程中,至孫祿堂時,中國武學具備了達到其巔峰的歷史環境和歷史積澱。孫祿堂因此脫穎而出。

那麼作為文化土壤的影響,主要體現在哪些方面?

說到文化土壤的影響,有兩個層面,一是民族土壤,二是地域土壤。關于民族土壤的影響在此不贅。關于地域土壤,孫祿堂是保定完縣東任家疃人,現在隸屬望都縣。明末清初有位理學家孫奇逢（1584—1675）,也是保定人,孫奇逢一生為人有三個特點: 一是身體力行。二是有義俠之跡,明末亂世,他能夠率領幾百家據守險要,保全鄉里。三是教育了很多人才。孫奇逢對後來顏元主張培養文武兼備、經世致用的人才思想有重大影響。孫祿堂就生長在這樣一個倡導文武兼備、經世致用、慷慨悲歌、行俠仗義的人文環境的土壤中。

關于孫祿堂的家學淵源。

孫祿堂的祖父孫琭、父親孫國義,皆為德高鄉紳,清封文林郎。文林郎屬正七品散官,有社會地位,但沒有俸祿。在孫國義的碑文上有這樣的記載:

"蓋聞積善之家必有余慶,明德之後必有達人,完縣城東南任家疃村,有孫君諱國義——————孫琭公之子也,弟兄二人,君居其次。孫氏累代耕讀,自君之祖自孔公經商起家,本饒于財,至君之考琭公,好周人之急,家遂中落,及君幼時即窘,——————家雖不足,如遇親友鄉黨之婚喪患難等事,君則盡心力而為之,勞怨不辭,君之素行感人甚深,故排難解紛鄉人無不悅服。君嘗恨幼年家道式微,無力讀書,故對于哲嗣祿堂求學,異常注意督責訓勉,不嘗寬假,哲嗣亦生而嶷嶷,超絕常兒,學識宏富——————" ⑩

由此可知孫祿堂生長在一個累代耕讀之家,其家風積善、明德,尤其他的父親孫國義,家雖不足,幫助鄉里盡心力而為之,勞怨不辭,其行感人甚深,同時,督責孫祿堂研求學問甚嚴。孫祿堂又生而嶷嶷,超絕常兒,故學識宏富。

因此,從孫祿堂的祖上那里就傳下優良的家風,他自己又是生而嶷嶷,超絕常兒,所以無論是生長地域的文化土壤、家風淵源,還是他自身的天賦都為他日後取得的武學成就提供了良好的天然基礎。

那麼他在求學機遇方面又有什麼不同之處呢?

孫祿堂在求學方面的機緣亦屬罕見,這種機緣又與他自身的德行修養、學識、天賦密不可分。

據完縣縣志記載孫祿堂: "幼聰穎,讀書過目成誦,從李魁元師讀,師並授以技擊。"又據1934年刊載的"孫祿堂先生傳"記載: "幼從李奎垣先生讀,兼學形意拳," ⑪由此可知孫祿堂幼年就跟從李奎元走文通武備的路子,習武的起點高。李奎元是河北淶水人,當時的武術名家,原習八極拳、譚腿等,後從郭云深習形意拳,他的品德、見識與胸襟皆高越一時。據孫祿堂的女兒孫劍雲講,他父親12歲考中附生（秀才）,因家貧輟學。估計孫祿堂跟從李奎元的時間應該在輟學之後。李奎元不久發現孫祿堂的武學天賦超卓,故教授時毫無保留。三年後,李奎元就把孫祿堂推薦給自己的老師郭云深處深造。

那個年代象李奎元這樣無私的拳師並不多見。當年中央國術館館長張之江曾講過一個事,有位老拳師教自己的兒子武藝時都有所保留,直到有一天老拳師快死了,才準備把他的訣竅告訴他兒子,但

這時他已經教不動了。可見那時的保守陋習有多麼深重。所以象李奎元這樣開明的人在那個年代是難得的。

郭云深是當時華北著名拳法大家，是當時形意拳的頂門人。郭云深見到孫祿堂後，就感到孫祿堂的氣質與眾不同，且與自己投緣，因此讓孫祿堂放棄在筆店學徒，留在自己身邊學藝，同吃同住近8年。郭雲深無論走到哪里都帶著孫祿堂去增長見識、交流切磋，視孫祿堂為自己的衣缽傳人，為孫祿堂的武藝打下了極為深厚的基礎。後來郭云深感到孫祿堂的武藝已經超過自己，于是又把孫祿堂推薦到北京，從宮廷御醫白西園學習醫術，同時從他的朋友程廷華學習八卦拳。

這為後來孫祿堂以易經和醫理為依據建立他的武學理論打下了最初的基礎。

形意拳與八卦拳是中國武術史上最具影響的兩大武術門類，郭云深是當時形意拳的頂門人，他讓自己的衣缽傳人去學其他門派的武藝，說明他的氣度之大、見識之高，非同凡響。這對後來孫祿堂的成長影響極大。

程廷華是董海川之後最具代表性的八卦拳高手，程廷華與孫祿堂一見如故，因此將自己的技藝傾囊相授，使孫祿堂盡得八卦拳精微。講到這里，人們一定會問，為什麼孫祿堂總能遇到這麼好的機緣？

也許這從當年一些史料記載中可以找到答案。

如在《國術名人錄》中記載：孫祿堂"遇同道罔不謙遜，如無所能者，而忠義之心肝膽相照，非常人可比。"再如，陳微明在《拳意述真》序中記載孫祿堂："敏捷過人，人亦樂授之。"說明孫祿堂是位道德崇高、天資過人又極謙虛的人，因此常常能打動老師。同時孫祿堂遇到的這幾位老師也是心胸曠達，見識高卓者，所以說是相互投緣。

此外，孫祿堂為了深究拳學道理，常常不恥下問，所謂"以能問于不能，以多問于寡"，如孫祿堂與郝為真的相識就很能說明這點。郝為真是位太極拳家，但當時名氣不大，民國元年來北京訪友，在朋友處與孫祿堂見過一面，相互投緣，互有好感，期間孫祿堂與郝為真進行了切磋，搭手瞬間，郝為真落敗。⑫于是郝為真驚嘆曰："異哉！吾一語而子通悟，勝專習數十年者。"（《拳意述真》陳微明序）因此，當時孫祿堂沒有提出向郝為真學太極拳之事。

不久，郝為真病臥逆旅，貧病交加，無人照看，孫祿堂聽說後就把郝為真接到自己家中請醫餵藥，在交談中郝為真得知孫祿堂正在研究太極拳如何與形意拳、八卦拳相互融合之事。郝為真病愈後，因二人本無交情，因此感到對孫祿堂的搭救之恩無以為報，為了報答孫祿堂，郝為真就主動提出把自己對太極拳的心得體會交給孫祿堂作為參考。

所以說，孫祿堂一方面是通過自己的品德和罕見的武學天賦總能遇到別人遇不到的機緣，如郭云深、白西園、程廷華。另一方面他總是真誠的幫助別人，由此結交的一些朋友自願與他交流自己的心得，如郝為真。

當然只有天資、機緣未必就能成為一代大宗師，個人的努力更是不可缺少的。

據史料記載孫祿堂在技擊上努力、奮鬥的程度更是他人難以企及的。

當年熱衷于收集武術家事跡的向愷然記載道："從來拳術家肯下功夫的，大概要推孫祿堂為最，……所以孫祿堂的武藝純熟自然到了絕境"。⑬

再如山東省國術館教務長田鎮峰記載孫祿堂："憑心而論，他研究技擊術的苦心孤詣，實為一般人所不及，他由磨練中而獲得的技術，亦為一般人難做到，他鍛煉上的勇邁和奮鬥，更為一般人勢所難能了。"

孫祿堂年輕時候，為了練功不睡懶覺，睡覺的時候把一根棉線纏在自己的腳趾上，將一端點燃，其作用相當于現在的鬧鐘。

此外，孫祿堂從不滿足自己已經達到的成就，謙虛好學在當時是出名的。孫祿堂在弱冠之年就已經達到行止坐臥周身各處皆能觸之即發撲人于丈外且無時不然的境地，這是很多武術家一輩子追求的目標，然而孫祿堂並不自滿，仍虛心求教，並聽從在內修方面頗有見地的宋世榮前輩的指點，進一步追求"有若無、實若虛"的境界，此後又經訪賢問道，不久孫祿堂在內修造詣上就進入到練神還虛的境地。因此，向愷然說："孫福全因有兼人的精力，所以能練兼人的武藝，他在北方的聲名，並不是歡喜與人決鬥，是因被他打敗的名人多得來的，是因為好學不倦得來的。" ⑭中央國術館編審處處長姜容樵也記載孫祿堂："這人也真奇怪，本領越是高強，求學的心越是真切，凡是同門的武師，不管是師爺、師叔、師伯、師兄，不管千里萬里山州川縣，問著訊，就要去拜訪，有一手專長，他也不肯放鬆。同輩師兄弟中就數他年紀最大，也就算他的能耐出類拔萃。" ⑮曾子曰："以能問于不能，以多問于寡；有若無，實若虛；犯而為校。昔者吾友嘗從事于斯矣。"在這方面孫祿堂堪稱典範。

正因為孫祿堂有這種精神、這種胸懷、這種勤奮和這種天賦，姜容樵講郭云深把光大終南派（形意拳、八卦拳、太極拳的合稱）的希望完全寄托在孫祿堂的身上。

孫祿堂性格中的冒險精神和勇邁自信，亦非一般人所能企及。比如，孫祿堂多次孤身云遊，縱橫匪患深重之地，孤身迎戰群匪。以下例舉幾個孫祿堂實戰戰例——

1、孫抵施南時，適值該地山匪作亂，匪徒剽悍異常，官軍往剿，屢遭敗績，孫偵知匪系本地土苗，群聚一山洞內，洞口石壁峭立，僅容一人上下，而洞內則山河村莊，阡陌相連，頗有桃園景象，故苗匪竟蓄異志，曾囤積大批糧食軍火，故即官軍將洞之四周圍數年，斷其糧道，絕其接濟，彼亦不怯也。孫悉此，乃往見當地軍官，獻策曰：余曾登山峰偵察，見其舍一口可入外，則無他路，但則洞內口直徑長約五丈余，每隔五尺余，有天窗一孔。為今之計，惟有備炸藥，投入天窗內，將洞炸平，此匪無險可守，當不難一鼓而平焉。

時軍官包圍匪巢，已逾半年，聞孫言欣喜，但無人能登山向天窗投擲炸藥，孫乃自告奮勇，願前往一試，雙方約定時日後，孫即攜帶炸藥，縱身數躍，已達絕壁之巔，遂以炸藥自天窗投下，旋聞轟轟數響，山裂石開，洞口四旁山石，全行炸散，官軍正愕然間，忽見于煙霄雲霧中，如有一鳥墜地，視之則孫也，時守洞之匪全被炸斃，余匪向洞內逃竄，官軍遂垂手而克，乘勢進兵，入洞搜索，竟毫不費力，將余匪掃數擒獲，匪首亦就擒，即解城內正法，該軍官欲保孫出仕，孫堅卻，托言尚有要事，即日辭去。（摘自1935年7月24日《山西國術體育旬刊》第31期《記國術家孫福全事》）

2、孫脫猿窟後，路過周家坪，夜宿荒廟，遇群匪，孫徒手與鬥，擊退群匪，並奪得劍一口，劍柄鑲有"朝虹"兩字，寶劍也，孫後即終身佩之以自衛。（摘自1935年4月30日《山西國術體育旬刊》第24期《記國術家孫福全事》

3、孫即離周家坪，乃由迤南大道，直入四川，一日，達野三關地方，時已入暮，該地風俗，男女

雜居，形似苗人，四周重山峻嶺，居民恒頭纏孔巾，足打裹腿，內藏利刃，巡遊附近，遇有行人，不慎露財者，即劫其財，而殺其人，孫是夜即臨其境，頗具戒心，路遇一古剎，即借宿其中，該寺無僧道，主事者，為一燕領虎頭之中年壯老，目光炯炯，步趾間沈著有力，一望即知為具有武功者，孫以是更加註意，步步為營，隨機而事，該漢既允孫借寓。……少頃，聞門外有人呼曰："北方人請出一談！"孫胸有成竹，乃起身避于門左，拔去門閂而答曰："請進"。語甫畢，見由外昂然走進一人，視之，即系進寺時所見者，該漢手持火燭，入室後置于桌上，顧孫言曰："我輩英雄作事，毋庸藏頭露尾，君系此中人，敢請領教"。孫遜謝曰："余乃一行路商人，不解老板所言，意何所指，"該壯漢大笑曰："君進門時，步履間情形，及細察食物等舉動，余已知君深具武功，何必謙遜，若此即請至前院一敘。"孫此時知拒亦無效，且亦欲觀其技，乃慨然允諾。同到前院，月光下，見此壯漢由囊中取出小刀五把。謂孫曰："請以此領教如何？"孫漫應："可"，此壯漢即後退數尺，揚手擲刀，只見白光一道，直奔孫咽喉而來，孫乃蹲身用口將刀咬住，此時第二三刀連接又至，孫急偏身閃過，同時趁勢縱至壯者身後，伸手一擒壯者後頸，略一用力，已將彼擲于門外，仆于地上，是時尚有奸徒同黨多人隱伏院之四角，孫從容發言曰："哪位再來"？其時壯者自地爬起，羞慚滿面，連呼拜服，拜服，並請孫至屋內談話，孫放膽進屋，落座後，壯者自稱亦河北人，名連岳城，寄居此地，做江湖買賣……（摘自1935年4月30日《山西國術體育旬刊》第24期《記國術家孫福全事》）

4、孫祿堂先生居定興時，有某甲之仇人約集一二百人尋某械鬥。某甲求助于先生，先生詢某共約若干人？某佯答：百餘人。先生允其請，遂攜一齊眉棍隨某甲行。中途與敵遇，對方人眾均持器械，見某大罵。某甲畏其勢，掉頭即遁。先生無奈獨立迎戰。為首一人，體偉力雄，持一棍粗如椽，舉向先生頭部猛擊。先生閃身，以桿還擊，中其太陽穴，壯者倒地矣。眾大嘩，一齊湧上。先生揮動臘桿，左沖右撞，擋者折臂斷肢，傷亡甚眾，余作鳥獸散。先生返，責某甲不應先逃。某甲曰："余不逃，勢必死，無補于事。此後訟事由余負責，不與先生涉也。"由是人稱先生為平定興。（摘自1934年胡儉珍編輯《孫祿堂先生軼事》）

5、孫祿堂先生漫遊各省後復歸保定從商，謀什一之利，得資以奉母。其時保定摔跤之風大盛，摔跤者多傲然自得，輕視一切。每每無故肇事，一般技擊家為避免麻煩計，從無久寓該地者，而先生竟久寓之，遂遭摔跤者之嫉，群謀懲之。一日先生赴茶肆品茗，方入門，迎面有一壯漢用雙風貫耳手法，向先生兩太陽穴猛擊，身後另有一人施展摔跤慣技掃趟腿，來勢如急風暴雨，猛不可擋。兩旁茶客無不失色，先生竟于從容不迫之間，用手指點壯漢之腕，同時起腿微蹬，前後二人應聲跌出丈余，並殃及其它茗客。其用掃趟腿者駭然倒地，憊不能興矣。至此先生始徐徐曰："何惡作劇如是耶？"斯時尚有同黨預伏四旁者二十余人，均驚駭不止，叩地求恕。先生曰："諸君請起，彼此好友不可如此。"言畢舉步就座。因當蹬腿時系用內功之力，故鞋底已脫。乃授資茶役購新鞋一雙。仍與彼等談笑盡歡而散。此事傳出後，聞名訪拜者日眾。先生苦之。遂棄商返里，研究天文奇門等學，以助深造。（摘自1934年2月1日《世界日報》及1934年胡儉珍編輯《孫祿堂先生軼事》）

6、民國八、九年間，孫在京時，先為徐世昌之侍衛，後升承宣官。時有日本著名柔術家阪垣者，來遊中國，恃其柔術與華人鬥，所向無敵。因之阪垣驕甚。嗣聞孫祿堂之名，即訪孫，請一較身手。孫對阪垣謙遜如常，不肯較力。阪垣誤以為孫為膽怯，請較益堅。孫力辭不獲，乃允之，並依阪垣所

提出之比賽方法，于客廳中設一地毯，二人並臥其上，阪垣以雙腿夾住孫之雙腿，兩手攀抱孫之左臂，曰："余將使用柔術，只需兩手一搓，汝左臂將斷。"孫笑答曰："請汝一試可也，余意制之亦非難事。"阪垣聞言，露驚駭之態，即開始用力，孰知剛一發動，兩臂如受重大打擊，尋且震及全身，此時阪垣非惟手腿不能堅持孫體，即全身被震，滾至離孫兩丈外室隅處。四旁站立之孫之弟子及外界觀眾甚多，至此莫不大聲喝彩。阪垣自地爬起，臉紅耳赤，腦羞成怒，突由身旁掏出手槍，孫之弟子方欲上前制止，孫從容謂曰："不必不必，看他如何打法。"乃立于阪垣對面靠墙而待。阪垣舉槍瞄準，自意必中，誰知槍聲響畢，阪垣視之，已失孫所在。方詫異間，忽有笑聲發自阪垣身後，反視之孫也。蓋阪垣動槍機時，孫即一躍至阪垣身後矣。至此觀眾嘩然大笑，阪垣垂頭喪氣辭出。數日後，阪垣婉托多人說孫，欲從孫學藝，孫未允焉。（摘自1934年2月3日《世界日報》）

由上述史料可窺孫祿堂勇邁之風神。

孫祿堂的努力與奮鬥不僅僅體現在武功本身，還在于他文武兼備、德藝兼修，並使之融會貫通，所以他的武學成就能獨步古今。

楊明漪記載孫祿堂："因拳理悟透易理，及釋道正傳真諦、經史子集釋典道藏之精華，老宿所不能難也。旁及天文幾何與地理理化博物諸學，為新學家所樂聞焉。"⑯

當年晚清狀元劉春霖就因仰慕孫祿堂的學識而拜于門下，此外很多近代著名學者因欽服孫祿堂的學識而持弟子禮，如近代儒宗馬一浮、國學大師莊思緘、樸學大師胡樸安、古琴大師汪孟舒、書畫家劉如桐、高道天等還有軍政界要人如晚清肅王意公善者、直隸總督陳夔龍、曾出任民國參、眾兩院議長的吳景濂、國民政府上將李烈鈞等。這些文化精英和政要人物對孫祿堂以師禮待之，一方面是因為孫祿堂的武功神奇、冠冕古今。另一方面是由于孫祿堂的道德修養和學識非一般人可及。從孫祿堂留存下來的著述中反映出他不僅文武兼備、融會貫通，而且哲思高卓，對中國文化有獨到的提升，開辟了中國武學文化的新紀元。

孫祿堂能夠取得這樣的成就與他崇尚"判天地之美，析萬物之理"的精神追求密不可分。雖然他12歲就因家貧輟學，但通過長期自修，使他的文化修養達到很高的程度。這里再舉一個例子：

當年孫祿堂為了研究易經，聽說四川成都有某高僧精通易經，于是不遠千里徒步來到四川成都訪某僧求教，從學近半年。即使到了晚年孫祿堂每到一處，也總是打聽當地是否有學養深厚的文化學者，若聞其人，必登門拜訪，虛心求教。

孫祿堂不僅在中國傳統文化上學養深厚，而且對于現代學術、西方現代科學同樣抱有很大的學習興趣。

他在北京的時候，由于一批文化界人士對他非常尊重，有的持以弟子禮，所以他有機會去一些高校去旁聽天文、幾何、地理、物理、化學、博物等學科的課程。孫祿堂這麼做，一方面是他的求知欲使然，另一方面是由于他的武功已經登峰造極，所以他體悟的很多道理已經超出了武藝的範疇，他需要探求如何使拳術中的道理與其他學科的道理相互融通，因此他晚年提出拳術能體萬物而不遺，就是他進行這種不同學科間廣泛考察的結果。楊明漪認為孫祿堂是"因拳理悟透易理，及釋道正傳真諦、經史子集釋典道藏之精華，老宿所不能難也。旁及天文幾何與地理理化博物諸學，為新學家所樂聞焉。"⑰所謂武至極而文，孫祿堂最為典型。

孫祿堂取得的武學成就，尤顯豁出德與道之間的互映。

中央國術館《國術周刊》（152——153期合刊）"國術史"中對孫祿堂有這樣的評價："孫技雖精絕，遇同道中人，罔不謙遜，如無所能者，而忠義之心肝膽相照，尤非常人可與比也。------祿堂先生之為人，其技擊因已爐火純青，其道德之高尚，尤非沽名作偽者所可同日而語，術與道通，若先生者，可謂合道術二字而一爐共冶者也，世有挾技淩人者，應以先生為千秋金鑒。"同樣在《國術統一月刊》的"孫祿堂先生傳"中記載他"道德極高"。由此可見孫祿堂道德崇高得到了當時社會的高度認同，"千秋金鑒"以及"道德極高"，是對聖者的道德境界才會有的評價。

因此在1996年出版的由當時中國武術院院長張耀庭主編的《中央國術館史》中就是以"一代宗師，千秋武聖"這個標題來介紹孫祿堂的。

關于孫祿堂道德成就的介紹，參見本書第一篇第三章"千秋金鑒：中國武術文化的道德感召"。

我認為在世界文化範圍內，近代以來唯一堪稱大宗師的華人就是孫祿堂。因為孫祿堂開創了一個嶄新的文化領域——拳與道合的武學領域，他通過對武術文化的鼎革與提升，為人類提供了一個認識自我、實現自我的新的維度。

綜觀孫祿堂一生，自二十余歲後，曾多次遊歷全國各地，聞有藝者必訪至，一生與人切磋較藝無數，從無一負，未遇可相匹者，技擊功夫獨步于時，被武林譽為"虎頭少保，天下第一手"。劍術名家李景林評價說："余遍顧宇內，能集拳術之大成而獨造其極者惟蒲陽孫祿堂一人而已。"[22]

在迄今為止的中國武術史上，在武學成就、道德實踐、技擊功夫、學識修養、文化建設等五個方面，皆以孫祿堂所獲成就最高，獨步絕巔。孫祿堂集立德、立功、立言于一身，是中國武學領域里的最傑出的代表人物。

孫祿堂所建構的武學文化對于今天最重要的意義在于：具有開啟自我認知、踐行自我意志、提升生命力和生命價值的效能，對塑造和提升人的精神氣質具有重要價值和意義。通過孫氏武學的身心體證，有助于開啟人們的智慧和思想，為今人匯通東西方的哲思搭建了體證的橋梁。因此，對促進人類的進步和相互理解具有重要意義。

一個國家的崛起，不僅在于其經濟發展，更在其哲思、魂魄與精神的卓越，能夠代表當代及未來人類的文明。因此，無論是從構建國家精神的角度，還是從促進人類文明進步的角度，今人自然應該紀念、宣傳孫祿堂，並全面繼承、發揚孫祿堂的武學文化。

註：

①《近今北方健者傳》1923年出版，作者楊明漪，李存義弟子，中華武士會秘書。

②《興華》第25卷第18期，第44頁，1928年出版，沈鈞儒時任上海法科大學教務長。

③《京報》邵飄萍與潘公弼于北京創辦，無黨無派，不以特殊權力集團撐腰，主張言論自由，自我定位是民眾發表意見的媒介。名聲傾動一時。

④《大公報》為當時著名報紙，其宗旨是標榜"不黨、不賣、不私、不盲"。具有廣泛社會影響。

⑤《世界日報》由成舍我創辦，該報因立場公正不阿，言論公正，消息靈通正確，不畏強權暴力，在當時頗具社會聲響。

⑥《祭孫祿堂先生文》刊載在《金剛鑽》1934年第6卷第1期。

⑦《國術周刊》中央國術館創辦，其刊登的"國術史"為該館國術史課程的內容。

⑧《近世拳師譜》由中華體育會武德會1935年編纂。

⑨《北平日報》在報界頗有聲譽，該報于1947年5月6日、7日兩日連載"武林軼事·完陽孫祿堂"，作者鄭證因，曾在北平國術館學習，從師于北平國術館副館長許禹生，生平喜歡收集各派國術家事跡。

⑩"孫國義碑文"，至今仍在河北省望都縣孫祿堂墓園中。

⑪《國術統一月刊》（第二期）"孫祿堂先生傳"1934年8月出版，陳微明作。

⑫《孫祿堂武學錄》（2001年出版，孫劍雲編著）中"孫祿堂先生大事記"。

⑬《江湖異人傳》1925年出版，向愷然作。

⑭《俠義英雄傳》1925年出版，向愷然作。

⑮《當代武俠奇人傳》1930年出版，姜容樵作。

⑯同①。

⑰同上。

⑱同上。

⑲《國術聲》1935年出版，陳微明作。

⑳同⑪。

㉑同⑲。

㉒據李景林的弟子兼文書劉子明（約1898——1986）的記錄。

第三篇 誠中形外 一以貫之

目錄

第三篇 第一章 孫祿堂武學的文化意志與武者精神

筆者從1990年跟從孫劍雲習武至今，已30余年，深感孫祿堂武學是一門能夠激發人的自我認知、生命智慧與創造力的學術。

孫祿堂說：其武學能“復本來之性體”，“志之所期力足赴之”，成為“一個體用兼備的英雄”，乃至“全知全能之完人”——“心一思念，純是天理，身一動作，皆是天道。”孫祿堂的這些論述將其武學的文化意志表述的非常清楚。

事實上，孫祿堂構建的武學把中國武學文化提升到一個空前的高度——孫祿堂武學的宗旨，不僅在于將人的技擊格鬥能力提升到極致，而且還著眼于對人的整個生命過程的價值提升作出貢獻。

這種貢獻第一是認識自我，即“復本來之性體”。（《拳意述真》自序）

第二是實現自我，即“志之所期力足赴之”。（《八卦拳學》陳微明序）

第三是使自己成為一個擁有掌握宇宙萬物根本規律的人——即成為“一個體用兼備的英雄”，乃至“全知全能之完人”。（《八卦拳學》自序手稿）

于是孫祿堂武學的宗旨是為實現人的自我意志與把握必然規律這二者融合一體構建動力與正軌。這是在孫祿堂之前以及同期的那些武學從未涉及的領域與文化境界。

孫祿堂武學通過“復本來之性體”，進而實現“志之所期力足赴之”，于是使其武學成為每一個有靈魂者實現其生命價值的實際需求。這自然把中國武術從義和團運動翻起的汙濁的泥潭中解救出來，成為一種崇高文化的載體。同時啟發著後來者對武術價值的重估——能夠開啟人性的自由、精神的奔放、生命的活潑、創造力的激發的武術才是有價值的武術，而不是去追求什麼源頭的古老。武術的價值不同于古董，更不是去爭取什麼“文化遺產”的名頭，而在于對人的生命價值的貢獻。

孫祿堂在《八卦拳學》第23章中寫道：

“拳術之道亦莫不然，譬之在大聖賢，心含萬理身包萬象，與太虛同體，故心一動，其理流行于天地之間，發著于六合之遠，而萬物之中無物不有也，心一靜，其氣能縮至于心中，寂然如靜室，無一物所有，能與太虛合而為一體也。……心一思念，純是天理，身一動作，皆是天道，故能不勉而中，不思而得，從容中道，此聖人所以與太虛同體，與天地並立也。”

這里孫祿堂提出其武學所造就的武者與聖人同一，這一武者對其生命意志的踐行能超越有限的生命時空，而與天地並立，成為永恒。孫祿堂自己就是這樣的一位武者——一位真武者。

孫劍雲說：“練我們孫家拳，要生則健，死則速。”

這里的“生則健”，不僅僅指健康，而是指生命意志的健旺。

武者的生命意志——自由、自主、卓絕、豐富與精神超越。

一個武者不能為保命而生存，而是要具備“志之所期力足赴之”之能，雖單槍匹馬，志在縱橫天下，臨萬難而不辭，為了踐行自我意志，不惜將生命孤註一擲，是謂真武者。

那麼，在孫祿堂這位真武者之後，孫祿堂武學傳至今日我輩已歷經三代，何人至是？

據我所知，我輩中的董岳山、陳垣、駝五爺、胡六爺、圓覺和尚等無不如是。我本人亦從不把養生作為習武的一個目標。舍生取義，死磕到底，才是武者的真面目。

在孫存周提出的武術精神中"凜然無畏"是排在第一位的，武者既能無畏赴死，亦敢于面對痛苦萬狀的煎熬，如此才顯豁出一個真武者的精神境界。

以養生為宗旨練武術，這已經偏離了武術文化精神的核心。

習武的意義是讓生命不斷的自我超越，是從高于生命自身的精神那里去尋求生命自身的目的和意義。由此拓展和享受生命所蘊含的力量，借此突破生命本身的限制，從有限的生命中實現自我意志的無限。習武就是給這一生命意志以踐行的能力。

因此，孫祿堂講其武學是為志士仁人"養浩然之氣，志之所期力足赴之，如是而已"。（《八卦拳學》陳微明序）

在武者生命力的彰顯中，有時會呈現出表象上的孟浪，而顯豁的卻是對自我意志的崇尚。

武者與普通人的區別，就是自主的、經常的、真切的去面對向死而生的境域，從中獲得人生的價值、意義與愉悅。因此，真武者是凌駕于生死之上的覺悟者和超越一切苦難的勇士，這是孫祿堂武學的文化精神。這種精神顯豁的是面對整個人生旅程唯我獨尊的恬淡與笑傲，是我"與天地並立"（《八卦拳學》第23章）這一意志對生命有限時空的超越。

孫祿堂的偉大之處，就是只有他能夠站在人的整個生命旅途這幅畫前面，建構和闡釋武術的完整意義。

毫無疑問，孫祿堂是迄今為止能夠把中國武術全部有意義的問題抓在手里的唯一的武學宗師。其武學為中國武術的存在與發展提供了在客觀上最充分的價值依據。這是最值得當代人去繼承和研究的。

洵洵武者，誠中形外，形逝氣恒，意志浩然，凌駕天地。

第三篇 第二章 孫祿堂武學的文化氣質與境界

一種文化氣質顯豁的是這種文化之魂，論及孫祿堂武學的文化氣質，以筆者的體會有十六個字：

誠中剛勇，桀驁獨立，泠然高蹈，從容中道。

孫祿堂在《詳論形意、八卦、太極之原理》一文中指出：其形意拳的性質是至大至剛、誠中形外。

孫祿堂又在其《江蘇全省國術運動的趨勢》一文中指出：統一國術應以其形意拳為本。

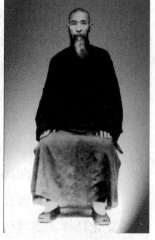

孫祿堂先生

由孫祿堂執掌的江蘇省國術館的館訓就是"剛勇和平"，剛勇是處在首位的。

故孫祿堂武學是以造就誠中、剛勇的人格氣質為習武者立基的。

誠中剛勇，說說容易，做到則甚難。因為這要付出一般人難以承受的代價，乃至生命。

誠——真實，做一個真實的人，自古以來有幾人做到？在當代社會中更是少之又少。甚至可以說，這種氣質者在當今社會幾乎是難以生存的。當今社會唯"厚黑學"大行其道，人們在偽善的外表下，隱藏著沒有底線的陰毒。這是當代人追捧的所謂成功人士的"智慧"。

因此，誠中，意味著將自己的一生投射在陽光下灼烤。若無絕大的剛勇氣質是不可能做到的。

所以，誠中不是誰想做到，或誰認為應該做到，就能做到的，這與是否具備剛勇的氣質與能力密不可分。

孫祿堂武學培育的正是這種至大至剛的誠中、剛勇的氣質與能力。因此，孫祿堂武學斷然不可能成為當代社會的文化時尚，而只能是極少數高貴靈魂進行鍛造的熔爐。

誠中剛勇者，自然在骨子里桀驁獨立。

因為誠中，首先要真實的面對自己，要忠于自己的靈魂、思想、精神，要把獨立的人格看得比生命更為重要。自然不會屈服于所謂的社會輿論，更不會淪為權勢的附庸——成為權勢鐵騎前馭使的媚惑民眾的小驢。

桀驁，是出自誠于自我"本來之性體"，這是誠的根基。孫祿堂講其武學的意義是"復人本來之性體"。所以，實際上孫祿堂武學就是"人學"——關于人生的武學。因之，研習孫祿堂武學確有造詣、確有所得者，對于人生、對于武學必然有自己獨特的態度、獨特的視角、獨特的方式。如1962年孫存周借《頤園論畫》①中的一番話來談論研習武藝之道：

"我們研習武藝與作畫多有相通之處，二者皆是藝術，亦皆是心性之發揮。松年先生曰'吾輩出世，不可一事有我，唯作書畫，必須處處有我，我者何？獨成一家之謂也。此等境界全在有才。才者何？卓識高見，直超古人之上，別創一格也。'我們為人處世，和塵同光，人前我後，然而研習技擊，必要合于我們各自本來之性體，誠如松年先生所言，獨成一家，不步古人之後，更不以他人品評為是，別創一格。如是，練出來的武藝才是自己的武藝，一動一靜，莫不合于自性，體外無法，如此研習，距不聞不見之中感而遂通就不遠了。"

"我們為人處世，和塵同光，人前我後，然研習技擊，必要合于我們各自本來之性體，……獨成一家，不步古人之後，更不以他人品評為是，別創一格。"——這種桀驁不是對他人的無理和傲慢，而是在對待事理上要堅持自我真實的認知。哪怕這種認知是錯誤的，與違心的從俗或附會權勢的"正確"相比，依然判若云泥。因為，誠者，一旦認識到他的錯誤，就同樣會以真誠之心承認並改變其錯誤。

對于一個真武者，需要戒除的是心性的狹隘、舉止的俗陋和認知的粗鄙，尤在骨子里不能缺失桀驁昂然的自主。武者一旦喪失了源于本然性體的自主精神，將淪為一只被他人驅使的鷹犬。

獨立，一個真正武者的獨立，所呈現出來的一定是孤獨且安然之境。

因為——

真武者鄙視平庸，所以獨立。

真武者不僅鄙視平庸，而且境界超越世俗，所以獨立且孤獨。

真正的武者不僅鄙視平庸、境界超越世俗，而且內心充實，在精神生活上能夠自足，所以獨立、孤獨且安然。

成為一個真正的武者，不是靠師父教出來的，而是要靠自我修行。通過孫祿堂武學開啟的修行宏旨——復本來之性體認識自我、實現自我。

研修孫祿堂武學有真實造詣的武者，一定是一個真實的人——天性康健、真誠、富有創造性的人。這是孫祿堂武學的價值。

孫祿堂武學的對象是人生，使命是啟發並賦予人生以價值和意義，通過其學復本來之性體，培育誠中形外、剛勇獨立的人格精神去踐行自我，實現自我。

環顧中華武林各派，確有實據具有這等功效的武學體系，以筆者所見，唯孫祿堂武學而已。

綜上，孫祿堂武學造就的是誠中剛勇、桀驁獨立的人格，這是孫祿堂武學的文化氣質。

松年的作品

我在本書第二篇第十二章《淺析形意、八卦、太極三拳合一》一文中最後寫道："如果說建立三拳合一的武學體系離不開宏深的哲思，那麼發揮這一武學體系的創新功效，則離不開藝術，是因真藝者通乎道。"

我以為一個真正武者應該是，也必須是將哲思、審美與自由精神熔鑄一體的勇武之士，其氣質乃是由心及身、又由身入神的泠然高蹈、從容中道。作為迄今為止具有這一氣質的最高典範，就是史料中對孫祿堂武藝風神的記載：

"先生道德極高，與人較藝，未嘗負。……蓋先生于武術，好之篤、功之純，出神入化、隨機應變、無一定法。不輕炫于廣眾，故能知其深者絕少。……"（1934年《國術統一月刊》第二期《孫祿堂先生傳》）"

"惟先生輕利樂道，久而彌篤，負絕藝不自表暴，故能知其深者絕少。容貌清癯，藹然儒雅，每

稠人廣坐，靜默寡言語，及道藝，則精神四達並流，演繹開說，忽起舞蹈，奇變疊出，連環無窮，往往終日不厭。……夫以先生明大道之要，識陰陽之故，通奇正之變，解生勝之機，體之于心，驗之于身，精氣內蘊，神光外發，孟子所謂直養無害，塞乎天地之間者，先生勤而行之，服而不舍，……"（1935年《國術聲》第三卷·第四期《孫祿堂先生六十壽序》）

"先生蓋通乎道，形解神化。至于武術，殆其緒余，遊戲三昧而詭奇。融化各派，旁及九流。……"（1934年《金剛鑽》第6卷第1期"祭孫祿堂先生文"）

"矯捷輕靈，得未曾有。……祿堂先生之為人，其技擊因已爐火純青，其道德之高尚，……術與道通，若先生者，可謂合道術二字一爐共冶者也。……"（1935年中央國術館編纂《國術周刊》152——153合刊"國術史·孫祿堂"）

當年史料中相關記載甚多，在此不一一枚舉。由此可領略冷然高蹈、從容中道這一氣質風神之一瞥。

那麼為何能夠通過孫祿堂武學形成由心而身，又由身入神的冷然高蹈、從容中道呢？

這是由于孫祿堂武學具有形意相生、身心交修的作用，堪稱此道之極則。

孫祿堂在其五部拳著及《詳論形意八卦太極之原理》（中央國術館《國術周刊》85期）一文中對此進行了極為深刻、精辟的揭示，概言之，就是以極還虛之道由後天之體返

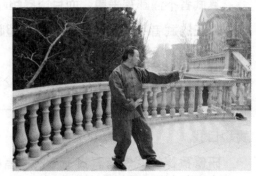

笔者示范的孙氏单重三体式（侧面）

先天之體，形成先後天相合。對此，中華武士會秘書、學者楊明漪評價道：

"太極八卦形意三家之互合，始自涵齋（即孫祿堂，筆者註），涵齋于三家均造其極，博審篤行者四十年。近著三家拳學行于世，其言明慎，一歸于自然，而力辟心中努力、腹內運氣等說。因拳理悟透易理，及釋道正傳真諦、經史子集釋典道藏之精華，老宿所不能難也。旁及天文幾何與地理理化博物諸學，為新學家所樂聞焉。……三家拳學，為內外交修之極則，然向無圖解，涵齋精心結撰，拍照附圖又全書出自一手所編錄，形理俱臻完善，摛身心性命之學，示人人可由之途，直指本心，無逾此者。"

孫祿堂之所以能如此，是因為他既有絕倫的實戰格鬥經驗和卓絕的技擊造詣，又有對身心交修極深的內修體驗，所以，孫祿堂能夠通過其武學構建形意相生、身心交修之極則，造就冷然高蹈，從容中道的武藝境界。

誠如楊明漪所言：孫祿堂是"因拳理悟透易理，及釋道正傳真諦、經史子集釋典道藏之精華，老宿所不能難也。旁及天文幾何與地理理化博物諸學，為新學家所樂聞焉。"因此，其武學"為內外交修之極則"，"形理俱臻完善，摛身心性命之學，示人人可由之途，直指本心，無逾此者"。

斯言誠是。

有人說：陳鑫的《陳氏太極拳圖說》也是以《易經》開篇，怎麼說唯孫氏拳"為內外交修之極則"，無逾此者？

答：《易經》在陳鑫的《陳氏太極拳圖說》中的作用是用來裝點門面的。因為陳鑫在《陳氏太極

拳圖說》中並沒有建立起《易經》中的卦象與後面的拳術技理、拳式之間的實際聯系。抄一份《易經》擺在自己的拳論前面，是任何一個鄉村書生都會做的事，與其在拳術上有沒有造詣無關。事實上，當年陳氏太極拳在北平亮相四年後，北平國術館副館長許禹生在《論各派太極拳家宜速謀統一以事竟存說》一文中認為陳式太極拳"唯練畢氣粗色變。楊少侯見之曰：'何太似花拳耶？'陳君為之語塞。其推手時身法步法固佳，唯喜用招、用力，不甚求懂勁為可惜耳。……"

笔者示范的孙氏单重三体式（正面）

說明陳鑫的太極拳理論雖然以《易經》充門面，但實際上並未將《易經》與其拳術結合好，沒有起到有效的指導作用，造成陳式太極拳當年在北平的代表人物的拳術出現諸多不盡合理之處。

當年陳鑫出現的問題，其實也正是當今一些太極拳文化推廣者們經常出現的問題，就是為了擡高其太極拳的文化價值，牽強附會地將諸多傳統文化的元素籠而統之當作高帽戴在其太極拳的頭上，而實際上這些文化元素，戴在其他拳種的頭上也行，沒有一項屬于他們那些太極拳獨特的不可替代的文化特征。從當代"太極拳藍皮書"到"申遺"宣傳片中到處充斥著諸多這類虛飾、拙劣的文化宣傳。當代一些太極拳的偽文化已經走向世界，在造偽方面可謂登峰造極。

所以，孫祿堂武學泠然高蹈的人文境界，是他們那些人疊在一起，再架上云梯也望不到的境界。

泠然高蹈，以筆者的體悟，是通過對孫祿堂武學的實修，開啟超越一切的自我意志，產生身心能力的升華。這種身心的升華不是癲狂臆想，而是以自由的精神、寧靜的氣質、輕捷的步履、無往不在的勇氣與靈動，跨越人生大地的火山與沼澤、苦難與險阻，從容、肆意的飛舞在自己選定的道路上，踐行自己的性體——自我意志——從容中道。而要實現這一點，首先需要從孫祿堂武學最基礎的功夫——孫氏無極式和孫氏臨界（極限）三體式上入手。

研修孫氏無極式，是從心的混沌與身的臨界不平衡合一中體悟虛靈自主。研修孫氏臨界（極限）三體式則是在身體極苦的感知中，練就心氣的恬淡與安然。

于是從這里開始變化氣質。當然這只是一個人走向泠然高蹈、從容中道這種氣質的萬里征程的第一步，但是沒有這一步，想進入孫祿堂武學的身心境界，只能是鏡花水月。

註：

①《頤園論畫》作者松年，晚清書畫名家(1837—1906)。姓鄂覺特氏，字小夢，號頤園，蒙古鑲藍旗人，自1876年(光緒二年)始，以廢生在山東昌邑、汶上、博山、單縣、長清縣或代理或任 知縣。性不諧俗。雖為官，但整日浸臨書畫之間，無意仕途。工書法，喜用雞毫 自成一家。畫工山水、人物、花卉、翎毛，蘭竹，用筆豪爽，喜畫 元書紙，工于用水，秀潤可愛。初師如冠九，有出藍之譽。著《頤園論畫》，光緒二十三年（一八九七）自序成書。

第三篇 第三章 孫祿堂武學對中國文化的反哺與揚棄

在本書的第二篇第一章"何謂孫氏武學"中，筆者談到孫祿堂武學的特征之一是用前人的舊瓶子裝他自己的新酒。孫祿堂為何如此，他沒有講，以筆者揣度，大略有二：

其一是源自孫祿堂對中華文化的情懷，有意顯豁出一種繼承性。

其二是更有利于讓他的新酒發揮作用，同時也巧妙避開那些來自中華文化價值道統的冗重阻力。

當然這只是筆者的揣度。但無論究竟是何原因，事實上，孫祿堂武學對人類文化具有不可替代的貢獻和作用，這是毋庸置疑的。

對此本章僅例舉兩個方面：

其一，孫祿堂武學給作為中華文化最高範疇的"道"註入了主體性精神即新的動力。

其二，孫祿堂武學不僅是迄今為止實戰技擊的至高成就，而且對開拓人類認知至少有五個方面的啟迪。

下面分述之。

第一節 孫祿堂武學給"道"註入的精神與動力

這里首先需要闡明筆者的兩個認識：

其一什麼是精神？

其二"道"需要動力嗎？

什麼是精神？精神必須具備兩個性質，第一是主體性，第二是實體性。

所謂主體性是講精神必須源自主觀自由，而不是任何外來物如天地、君臣、父子等。

所謂實體性是講精神能夠在客觀實在中被證明、被體現。

所以，所謂精神，用俗話說就是真理。

"道"是中國文化的根，"道"是否具有精神性呢？即是否具有真理性呢？

對此在哲學界一直存在激烈的爭論和質疑。這件事關系甚大，因為影響著對中國文化的價值認知。

在固有的中華文化中"道"如何被證明具有精神性的？

道家是通過靜坐，使意識沈靜，感悟道是宇宙的基本法則。以道家理論為根據的道教，則是通過修煉丹道最終求得生命不朽來印證"道"的客觀性。然而，前者只是主觀體驗，無法驗證。後者更是從古至今從未有過可檢驗的客觀例證。因此，不少學者認為"意識進入道的運動中去，達到與宇宙萬物合一的境界，這僅是一種主觀感受、主觀幻覺，僅僅存在于無理智的主觀感性意識中，僅僅是一種主觀的精神，在這一點上它不比巫術意識高多少。"進而認為："道是沒有任何確定性的極空洞的東西，這一抽象的絕對本質與無任何規定的直接的自然意識自然東西的生滅變化過程並沒有什麼實質區別，……它本質上仍是一種直接的感性意識。"（《論黑格爾的中國文化觀》卿文光著）

總之，由于缺少客觀證明，因此，從實證檢驗和理性的角度，難以讓人認同"道"是絕對的客觀

實體，所以認為"道"沒有精神性。因此，作為中國傳統思想根基的"道"，在實證檢驗和理性質疑面前出現危機。

孫祿堂則通過構建以內勁為體用的武學體系，折射出了"道"的精神性，或說給"道"註入了精神。

那麼"道"是否需要動力？

所謂"道"是否需要動力，實際是針對人的認知而言的，故曰需要！

因為"道"不是空洞的道理而是存在于一切事物的規律中，是一切事物規律的本體。人們正是通過對各種事物中根本性規律的掌握而認識"道"、豐富"道"，這個過程就是一個給"道"註入新的動力的過程。

孫祿堂是通過發現武學的本體及其技擊制勝的根本性規律給"道"註入了新的動力。

孫祿堂認為：

"夫道者，陰陽之根，萬物之體也。其道未發，懸于太虛之內，其道已發，流行于萬物之中。夫道一而已矣，在天曰命，在人曰性，在物曰理，在拳術曰內勁。"

為此孫祿堂通過其武學完備內勁，證明"道"並非完全空洞的東西，而是具有自主適應機制這一特徵的客觀實存。

孫祿堂認為："道"即是萬物的本源，又是萬物的特性本體。通過認識萬物的特性本體就可以認識"道"、把握"道"、體用"道"。

作為萬物之本源，"道"具有統一的實體性和主體性的特徵，作為萬物的特性本體，"道"是萬物具有多樣性的不同形態之本。孫祿堂通過對內勁的體用來揭示"道"的這一實質。

那麼內勁實體性表現在哪里呢？

孫祿堂通過其武學驗證了內勁是技擊中形成因敵成體、感而遂通這一制勝能力的根本，是中和的功用。內勁超越了任何有限的、特殊的技擊形式，而使所有技擊形式具有統一的內在機制，並且是以自身為依據的自在自為的東西，孫祿堂稱為："中和之氣。"孫祿堂指出"此氣不是死的，而是活的，其中有一點生機藏焉。"（《形意拳學》總綱第一節）"故能不勉而中，不思而得，從容中道。"（《八卦拳學》第23章）也就是說內勁是通過自為、自主的負反饋調節（自我否定）過程來實現其作用的絕對客觀，由此來統禦一切技擊制勝的技能和行為，使不同的技擊制勝的技能與行為具有一個堅實的同一。因此內勁是自己建立自己的那種絕對實體。

那麼內勁的主體性表現在哪里呢？

孫祿堂揭示出內勁是"活的生機"，是自在、自主而自為的存在，內勁是通過自為、自主的自身否定過程即負反饋調節機制來實現作用目的——由此呈現這一"活的生機"。因此，內勁是自身建立自身的自主機制。所以內勁具有主體性。

所謂內勁是主體，是指內勁完成自己的運作，使人的自我意識認識到內勁是技擊運動的絕對本質即"道"在技擊中的體現，進而自我意識要求使符合自身特徵的技擊行為合乎內勁。因此內勁是技擊的絕對本質就不僅是自我意識對內勁的認識，也是內勁作為技擊絕對本質的"道"對自我意識自身的作用，即人的自我意識通過對內勁的體用認識了自身的絕對本質。因此，孫祿堂指出其武學能復人本來之性體（《拳意述真》自序）。

那麼武學中的"道"——內勁作為萬物之一技擊的特性本體又表現在哪裏呢?

同樣也是孫祿堂揭示的 "能復其本來之性體"。

"復其本來之性體"是個過程,通過體用內勁開啟習者本來之性體是一個不斷在自我否定中確立自我的過程,在此過程中自我之性體在否定中確立,在確立中否定,循環往復,逐漸確立其整體。因此孫祿堂將此過程稱之為: "有無不立,無有並立",即極還虛之道。

由此可知,復性是個自我否定的過程,在否定中建立自我。孫祿堂將此稱為"由後天返先天"達到"先後天相合",即內勁的形成過程。由此發現每個人特屬的自我本真,進而實現自我。所以復性與建構是同一個事物的兩面。 "復其本來之性體"是在自我否定中確立自我的過程全體。

于是,由孫祿堂建構的以體用內勁為核心的武學體系給老子的"道"註入了精神性內涵。這個精神性內涵並不完全等同于黑格爾的絕對精神,但具有一種邏輯上的平行性。

孫祿堂武學的這個精神性內涵是通過對內勁的體用揭示出"道"的精神是通過客觀實存與主觀自由之間的交互作用使兩者達到統一,是理性與感知相互啟發而達到的同一。

孫祿堂認為這是通過"有無並立"又"有無不立"這一極還虛之道的過程達到"先後天相合"。其主觀自由的理性屬于"有"的功用,而客觀存在的感知屬于"無"的功用,兩者通過交互作用達到統一,于是在技擊過程中形成感而遂通的實際效果這一實存。

如何交互作用?

作為"有"則是盡主觀自由之極去建構,作為"無"就是同時放棄主觀臆想,由虛無之境返客觀而產生作用,通過虛無之境的功用使主觀自由合乎客觀,亦即通過把握客觀本體實現主觀自由,此即孫祿堂揭示的"極還虛之道"。

極還虛致中和是孫祿堂通過其武學體系揭示的"道"的精神內涵,極還虛是體用道的方法,中和是踐行道的效果。這一精神內涵對人生的價值意義,就是孫祿堂所說: "志之所期,力足赴之",乃至向著"成為一個全知全能之完人耳"的目標從容中道。

孫祿堂通過其武學完備內勁之體用,達到拳與道合,由此開啟並踐行自我意志,折射出"道"的精神本體,並由此為"道"註入了新的精神內涵和踐行動力。

所以,孫祿堂武學的人文貢獻是: 實現人的自主性與必然性的統一,其中人類認識自我、認識世界既要有理性(思辨真理)維度,也要有覺知(真知真覺)維度。

第二節 孫祿堂武學對人類思想的啟迪

筆者以為孫祿堂武學在人類認知和精神層面有5個方面的啟發,概要如下:

1、自我意識的覺醒——"復其本來之性體"

研習孫氏武學既是一個不斷深化對自我認識與反思的過程,也是一個不斷通過主觀自由來創新、豐富合乎自身本體的技擊技能的過程,並在此過程中逐漸建立了意識對自身反思的內在圖式。所以說孫祿堂武學具有啟發自我意識覺醒之效。所謂內在圖式是指非語言文字表達的邏輯關系,是潛在于內心的邏輯圖式。

由于技擊是生死搏殺的技能，需要不斷創新，因此在技擊的研修中，如果沒有主觀自由，就難以創新，沒有創新的技擊技能，無異于守株待兔。因此主觀自由在技擊修為中是不可或缺的。所以，歷史上真正的技擊大家，無論其表面如何，其內心里都是具有強烈的自我意志和主觀自由的精神，如孫祿堂所言："志之所期力足赴之"、"心一思念皆是天理，身一動作皆是天道。……與天地並立"，"成為一全知全能之完人耳。"

所以，孫祿堂武學蘊涵的精神在很大程度上超越了中國傳統文化的桎梏，在某些方面與尼采、懷特海的思想有相通之處，即賦予不斷自我超越的生命價值。

2、無我意識——無我中的客觀實存——覺知（真知真覺）

孫祿堂武學不是黑格爾哲學在武學領域里的一個例證，孫祿堂武學所呈現的哲理與以黑格爾為代表的傳統西方主流哲學存在著明顯不同。孫祿堂武學通過習武過程中的"有無不立，有無並立"的方式完備內勁，內勁是通過自我意識和主觀自由來獲得作用要素（技能結構），並通過無我意識在技擊中獲得正確的信息反饋產生相應的作用效果（發生機制），其作用的真實性可以通過技擊過程來驗證。由此證明在自我意識和主觀自由的基礎上，由無我意識所產生的覺知是客觀實存。這既是對中國儒釋道傳統文化思想的揚棄，同時也說明以黑格爾為代表的經典哲學在認識視角上也有其局限性。

孫祿堂武學的啟迪是：自我意識通過無我意識所產生的覺知是客觀實存——自我由無我中發現真我。

3、真理意識——自我意識與無我意識的統一——對于真理而言主觀自由的絕對與相對

自我意識的特征是意識反思自身，無我意識的特征是感知客觀實存。前者屬于主觀自由，後者屬于客觀規定。只有當意識符合客觀實存，意識才具有真理屬性。孫祿堂武學所培養意識就是這種意識，所謂真意，亦可稱真理意識。由此告訴我們主觀自由既是絕對的又是相對的。

主觀自由的絕對性體現在自我意識源自自我意識的絕對自由，不被自我之外的任何權威性的東西（或人）所束縛。只有如此，主觀意識才能屬于自己。

主觀自由的相對性體現在自我意識需要合乎客觀實存，但是倘若將這一客觀實存僅僅停留在自我意識與自我意志之外的客觀層面，那麼，這一客觀實存是可憐的。實際上，深刻的富有生命力的客觀實存是建立在自我意識與自我意志這個基礎上的，換言之，自我意志相對于自我意識就是絕對客觀、絕對必然。只有如此自我意識才能認識自己，成為具有真理性的精神。

那麼意識如何合乎客觀實存？

是通過在自我意識規定下的無我意識來達到，如此自我意識成為自在自為的真意——真理性的精神。真理性的精神不是任何固定的理念，而是自我意志的實現。這是孫祿堂武學對形成真理性精神的啟發。由此決定了對于真理而言主觀自由的絕對與相對。

4、道德意識——自我意志的絕對存在

孫祿堂武學所蘊涵的道德意識揚棄了中國傳統倫理所規定的道德意識，其關鍵點是孫祿堂武學所培育的道德意識是以主觀自由為條件的。

孫祿堂武學通過培育和完備內勁所完善的是人體身心的自為、自主的負反饋調節機制，即適應機制，呈現出的是一個自在、自為的自我建立的過程。由此啟發的道德意識是建立在主觀自由基礎上的

自律，而不是他律，是自我意識對自身的實現，是自我意志自已所行的規定，而不是外來的強加的某種規定。所以孫祿堂武學所啟發的道德意識是絕對的自我意志。孫祿堂武學的道德內涵不是以什麼三綱五常、存天理滅人欲，更不是以所謂的大公無私為基礎的，而是以自我對自我的認識、自我對自我的建立與實現為基礎的，所呈現的是永恒的自我意志。

其現實意義就是：道德的意義是在絕對自我意志下的自我建立與實現中對環境的自主作用，即在自我實現的過程中通過對環境的反作用以實現絕對的自我意志——來自本來之性體的真我，這個過程構成了道德意義。

5、方法論——極還虛之道

孫祿堂在《拳意述真》自序中提到了"極還虛之道"，並明確指出其武學體系在這點上是統一的。

那麼何為"極還虛之道"呢？

其義是將極其後天所能之能化為先天的良知良能，使其效能出自虛空本體。這是通過有無並立的方式，產生有無不立的過程，在這個過程中在絕對的自我意志下確立自我之能，不斷突破自我的極限，在這個過程中實現自我意志。亦即在極盡自己最大能力的同時心態歸零還虛。即在自我意識的絕對自由中與無我意識的統一。

極還虛之道揭示了中和的本質，是獲得最佳作用效果的方法論。

那麼什麼是極？

在孫氏武學中是指技擊中極其所能的技能和技擊要素極致的機能。而這個"極"是相對于每個不同的階段，對于每個階段這個"極"的實現過程，需要通過一系列的極還虛的過程來完成。所以這個"極"是個不斷發展的過程。

那麼何為虛呢？在孫氏武學中指技擊修為中的虛無之本體。

這種極致的技能和機能不可能僅靠虛無之意（無我意識產生）來產生，而是需要靠主觀自由的自我意志來創生，同時要想使這種極致的技能和機能產生出最佳的效果——不生不滅、無屈無伸、感而遂通的作用效果，亦即自在、自為、自洽的作用效果，就必須通過開啟虛無之本體（無我意識產生的真知真覺）來獲得。這就是極還虛之道。

那麼為什麼說極還虛之道揭示了中和的本質？

"中"是虛無之本體，是在一定條件下的虛無狀態，極限條件下的虛無狀態就是極限條件下的虛無之本體。這個極限條件的設定源自自我意志即自主性。"和"是虛無狀態下自為、自主產生的功用。極限條件下的虛無本體自為、自主產生的作用功效即該條件下最佳、最恰當的作用功效，即極還虛致中和。

以上是孫祿堂武學對人的認知和精神層面5個方面的啟發，其體用邏輯與方法融通中西哲思。所以，孫祿堂武學對中華文化具有揚棄與反哺的作用，也是迄今為止中國武學體用體系的精神與哲思的至高點。

第三篇 第四章 何謂本來之性體與復性途說

孫祿堂在《拳意述真》自序中寫道：

"古人創內家拳術，使人潛心玩味，以思其理，身體力行，以合其道，則能復其本來之性體。"

查內家拳一詞，最早出自黃百家著《內家拳法》，但黃百家所論之內家拳與孫祿堂以其形意拳、八卦拳、太極拳為代表的內家拳不屬于同一拳系，二者之間無傳承脈絡，尤其在理法、技法上皆無關聯。此外，在孫祿堂之前的那些形意拳、八卦拳、太極拳拳理中亦無其拳之宗旨是"使人潛心玩味，以思其理，身體力行，以合其道，則能復其本來之性體"這類說法。因此，這里所謂"古人"實乃孫祿堂因其一向的自謙，而托名于古人。這里孫祿堂所言之"內家拳術"實際就是他自己所創的形意、八卦、太極三拳合一的武學體系。所以在分析這段話的意思時，不能把孫祿堂的武學體系與在他此前的那些形意拳、八卦拳、太極拳混為一談。

孫祿堂這段話的含義是闡明其武學體系"能復本來之性體"，即其拳與道合。

何謂本來之性體？

自古言人人殊。

如孔子云："食色，性也。"

孟子以人性為善。

荀子以人性有惡。

以後至宋明理學亦對本來之性體，見解不一。尤其明朝時期的理學對于中國人的文化精神並未顯豁出其實際價值。明代理學之矯偽有甚于南宋朱學。

孫祿堂的"復本來之性體"源于他以武入道的切身體悟，進而他借儒釋道三家語境並充以己意，以闡述其學，故孫祿堂的"復本來之性體"究其內涵乃是出自其武學的辟新之論。

孫祿堂在《太極拳學》第二章"太極學"中寫道：

"太極者在于無極之中，先求一至中和至虛靈之極點，其氣隱于內也則為德，其氣現于外者則為道。內外一氣之流行，可以位天地，孕陰陽，故拳術之內勁，實為人身之基礎，在天曰命，在人曰性，在物曰理，在技曰內家拳術，名稱雖殊，其里則一，故名之曰太極。古人云：無極而太極。不獨拳術為然，推而及于聖賢之所謂執中，佛家之所謂圓覺，道家之所謂谷神，名稱雖殊，要皆此氣之流行耳。……"

孫祿堂又在《拳意述真》"自序"中寫道：

"夫道者，陰陽之根，萬物之體也。其道未發，懸于太虛之內，其道已發，流行于萬物之中。夫道，一而已矣，在天曰命，在人曰性，在物曰理，在拳術曰內勁。所以內家拳術有形意、八卦、太極三派形式不同，其極還虛之道，則一也。易曰：一陰一陽謂之道。若偏陰、偏陽皆謂之病。夫人之一生，飲食之不調，氣血之不和，精神之不振，皆陰陽不和之故也。故古人創內家拳術，使人潛心玩味，以思其理，身體力行，以合其道，則能復其本來之性體。……"

由孫祿堂這兩段文字可知，他通過其拳術所體悟的"本來之性體"與道家的"道"、儒家的"太極"、佛家的"圓覺"亦稱"空性"皆是中和之氣的不同表征。為同一物。

因此孫祿堂認為道、太極、圓覺、空性等皆是指至虛至空之境所顯示的真實本體。

所以，孫祿堂通過其拳術所復"本來之性體"並非孔子所說的人的"食、色之欲的本性"，而且這里面也不存在善與惡，更不存在是否以滅不滅人欲作為"復本來之性體"的前提。

孫祿堂對楊明漪等人講，其拳所復之性體具有"不生不滅"，"有無不立，有無並立"之特質。故此"本來之性體"是唯一的真實，是不變的本質，"非有非無"，動則能顯一切萬物之相而非有，靜則如虛空而無一物亦非無，不墮有無生滅之道，周而復始，流轉不息。

孫祿堂指出通過其拳術開啟的內勁與此"本來之性體"的性狀同一。

但佛家的"空性"乃出世觀，有體無用。孫祿堂則將此"空性"用于現世，同時其心又返還虛空，即"極還虛之道"。

孫祿堂對陳微明講：

"志士仁人養其浩然之氣，志之所期力足赴之，如是而已。"

但其志為何？

需從"復本來之性體"中顯豁。

因此，筆者認為孫祿堂的"復本來之性體"有如下要義：

1、通過修為孫祿堂武學使身心在合道的過程中顯豁出來的空性乃是真我，是自我意志的本體，于是在發揮這一性體的過程中踐行自我意志。由此達到自主、自由、自在的境界。

2、道在萬物性體之中，因此能復所有人各自之性體者方為道藝。因人人各有各的宇宙，因此道（空性）在不同的對象中有不同的表征，故道（空性）對于不同的人顯豁各自不同的性體。有如花草樹木，合道者各自充分顯豁各自的性質，牡丹充分顯豁牡丹的性質，百合充分顯豁百合的性質，這里並無善惡之分，也不存在超乎自在的滅欲或存欲。

3、孫祿堂所言之本來之性體即真我，需從虛空中顯豁，但真我並非虛空本身。孫祿堂的武學是通過體證虛空即通過返先天這個過程體驗自我本來之性體——真我——即道，在這個過程中使自己的性體——真我得到充分的顯豁與發揮。故真我並非是虛空。

以上三者為孫祿堂"復本來之性體"之意，此意有其獨到的意旨。此意與儒釋道諸家之說並不等同。

之所以如此，誠如楊明漪所說，孫祿堂是"因拳理悟透易理，及釋道正傳真諦、經史子集釋典道藏之精華，老宿所不能難也。旁及天文幾何與地理理化博物諸學，為新學家所樂聞焉。"（《近今北方健者傳》）

孫祿堂"復本來之性體"的學說乃是源自其登峰造極的武學實踐的感悟，其說獨立而通透，令當時學界老宿亦不能詰難，因此孫祿堂的"復本來之性體"自成辟新之學。

也正因為如此，在孫祿堂武學問世100多年來，真能理解其意者十分罕見。

對此，陳微明在為孫祿堂的《八卦拳學》所作序中寫道：

"先生為人豪直，與人無舊新，必吐其蓄積不自吝惜，曰：'吾言雖詳且盡，猶慮能解者百人中無一二人，吾懼此術之絕其傳也。'"

楊明漪在《近今北方健者傳》中記載孫祿堂：

"民國十一年冬，遇之津門，親授三家精意于同人，自黎明談至午夜，指畫口說，無倦容疲態，

十余日如恒。"

由此知，雖然當年孫祿堂毫無保留地向武術界諸同人（非其弟子）傳授其武學理法，卻幾乎沒有人能夠真正理解他的武學。

何以如此？

實乃孫祿堂的武功、學識、境界等皆遠在時輩之上。孫祿堂的高越于世、超越于時，不僅顯豁在哲思方面，即使就技擊功夫而言，孫祿堂當年公開講解時示範的一些技能，亦被日本格鬥家拍攝成影像保留至今，近百年來他們不僅自己一直在研究該影像，還請世界各地包括中國大陸的技擊家前去研究，然而至今仍無人能解釋孫祿堂技擊之藝何以如此之神奇。

世人不知孫祿堂、世人不解孫祿堂、世人誤讀孫祿堂久矣！這里所謂的世人中不包括那些通過惡意歪曲和肆意捏造謊言來詆毀孫祿堂者。

回溯迄今為止五百年來的中國武術的發展歷程，唯有孫祿堂獨臻武學領域的巔峰，高山仰止，同時高處不勝寒。

以筆者多年來的體會，研修孫氏武學對研修者有很高的綜合素質方面的要求，這是我不具備的。但行遠自邇，研究孫氏武學能日日近道，對我來說也是一種激勵，故多年來拳拳于斯。

研修孫氏武學既要有"立象以盡意"的象性思維、詩意般的感悟力，又要有融通萬物之理的整體性哲思與具象化的辯證思辨能力，同時要通過不斷的踐行以證其理，以悟其道。否則，很難理解孫氏武學的微言大義。

那麼今天我們應該如何研修孫祿堂武學，才能入其正軌，復本來之性體呢？

以筆者的淺識有一對拄杖似有助益——即哲思和詩意。

比如：宏觀與微觀、規矩與自然、快與慢、動與靜、松與緊、曲與直、有與無、極與虛等，對這些問題的認識與實踐直接影響修為拳學的效率和造詣，在研修拳術中即要認識到這些看上去相互矛盾狀態的各自特性與相互對立，也要認識到這種相互對立狀態之間存在著統一與相互轉化的關系。這種認識不能只停留在概念的層面，而是要深入到具體的練習方法、技法與技術結構中。如此，才能通過踐行孫氏武學真正不斷深入的認識自我，進入復本來之性體之正軌。

比如研修孫氏武學是通過對內勁的開啟與完備來復人本來之性體，孫祿堂將此內勁又稱為太極，研修者若能從宏觀與微觀互鏡的角度去體認此太極之理，將有助于深入其中，進入復本來之性體的門徑。

太極之理的宏觀性是通過太極之理的微觀性即具體操作細節的規矩而得以實現的。同樣太極之理的微觀性是因為具有普適的宏觀意義才得以成立。太極之理中宏觀與微觀的這種統一性，顯豁的正是其真理性意義。

什麼是太極之理的宏觀性？

太極之理的宏觀性是指太極的本體，凡具有這個本體特性者皆屬于太極，這個本體就是中和之氣，亦稱先天真一之氣、金丹。

什麼是太極之理的微觀性？

太極之理的微觀性是指開啟太極之本體——中和之氣——內勁的具體方法與過程。

因此，宏觀太極拳是指所有以中和之氣——先天真一之氣——內勁為體用基礎的拳術。而開啟和完備先天真一之氣的具體過程是微觀的，涉及具體的規矩、關竅、要領等方法細節，這個過程是十分精細入微的，所謂差若毫厘，謬以千里。

所以，太極拳的宏觀性即所謂宏觀太極拳是通過太極拳的微觀性即研修太極拳的規矩、要領、關竅等具體微觀細節而得以實現的。只有不斷追求太極拳的宏觀性與微觀性的統一，才能使太極拳的技理、技術不斷完善。

所以，太極之理不是一個空泛的陰陽轉換的概念，而是顯豁為一個既有普遍的宏觀意義，又是十分具體，且能不斷深入的一系列具象化的目標、規矩與關竅。

如何提升自己對太極體用的認知，進而逐漸認識自我本來之性體？

這里始終離不開通過對相關的技理技法的差異、取舍、配稱的考量，這是一個在不斷融合、不斷完善自我技能的過程中，開啟發揮自我良能（性體）的動態過程。這個過程需要從具體的實踐中通過不斷的自我否定認識自己，其中在對技理技法的差異化的取舍與配稱上即需要理性思辨也需要發揮自性中詩意一般的感悟力。

很多精妙的練法與打法，來源于在技擊實踐中產生的靈感。孫存周講：技擊之法乃反其道而行之。

反其道而行之是一個宏觀要則，如何落實反其道而行之？

沒有詩意一般的感悟力是難以創生其理法的。這里涉及到練什麼和怎麼練這樣兩個問題。這是一個以實戰經驗為基礎，需要發揮自性中感悟力的創生過程。這同樣又涉及到研修時宏觀與微觀的統一。

所以，太極拳宏觀性與微觀性的對立與統一是貫穿研修太極拳始終的一個活活潑潑的具象過程。

再如拳學研修中的規矩與自然的關系。有人看到規矩與自然這對關系，會立即想起一個常常提到的三段式說法：知規矩——守規矩——脫規矩而合規矩，于是規矩成自然。

如果研修拳術認識僅僅到此，那麼你最好的結果就是在告訴你規矩的這個人劃定的圈子里打轉，想更進一步是很難的。

因為這里涉及到兩個問題：

第一，我們在拳術中求的自然是針對什麼的？

第二，拳術中的規矩是靜止的、一成不變的嗎？如何看待拳術中的規矩？

以上這兩個問題涉及到拳術中規矩與自然之間關系的核心，也是規矩與開啟"本來之性體"之間關系的核心。

拳術中的自然如果僅僅是做到走架子時的動作自然，則是非常初級的要求。

拳術中的自然應該相對于在技擊中運用技法自然而然，使應敵技法成為"本來之性體"這一良能的自然發揮即感而遂通，顯然在這個目標面前"自然"的難度就遠大于走架子時的動作自然。而且隨著技擊中不斷針對更高水平的對手，達到感而遂通這種自然的難度也就越來越高。所以，拳術中相對自然而言，是一個幾近無限發展的目標。

認識到這一點，我們就知道相對這樣一個目標，拳中的規矩不可能是靜止的、一成不變的。即使

對于避三害、守九要這種非常經典的拳中規矩，也需要隨著你實踐的深入與目標的提高，對其不斷充實、細化。

所以在拳中，規矩是從自然而然中找到自己的價值，自然而然需要通過規矩來實現。這是一個隨著你的目標的提升，近乎一個無限發展的過程。在這個過程中，發現自我本來之性體。

所以，練拳是一個對拳中的規矩和目標不斷細化和具體化的過程，不知此，練拳難以深入。

在對拳中的規矩和研修中的目標進行細化的過程中，需要研修者對意象思維的詩意語言具有感悟力的，即要能夠從前人的詩句中感悟其理，又要能把自己的感悟以意象性的詩意來表達。這里所謂以意象性的詩意來表達，並非是要研修者人人都會作詩，而是指對于拳中的要義能夠具有意象性的詩意般的整體感悟能力。以孫振岱留下的諸多武術詩為例，從意象思維上都能給人以很大啟發，如那首"題孫家太極拳"：

身如桅桿腳如船，（身法）

伸縮如鞭勢如瀾。（身勢）

神藏一氣運如球，（勁勢）

吞吐沾蓋冷崩彈。（勁意）

通過感悟孫振岱這首詩，可以進而細化為行拳時的具體目標和規矩，為此我寫了"從一首詩看孫氏太極拳行拳的幾個要點"一文，全文6千余字。此為目標細化從意象到具象之一例。

再如很多拳派的拳譜多是以意象思維的語言來表達的，包括拳術中一些動作名稱，如形意拳的飛龍升天、金雞抖翎，八卦拳的葉底藏花，太極拳的白鵝亮翅等，這些描寫具體拳法、拳式的拳譜、詞匯富有詩意，體會其中之意一方面需要借助拳法拳式的基本要領，另一方面也需要用詩意的象性思維去深悟其意，通過不斷踐行，深化為更具體的技術細節。還有孫氏拳技擊訓練中特有的固定靶和移動靶的設置和練法等，也都是需要有象性思維的想象力。

所以，研修孫氏武學需要把哲思（如辯證邏輯），詩意（感悟力、想象力）和實踐（精細、嚴格的實際體驗）結合一體，由此漸悟"本來之性體"，所謂明心見性。

因此，孫氏武學是一門大學問。

所以，孫氏武學即是合道的，又是不斷融合、不斷創新的，合道與融合、創新在其武學的踐行中是統一的，統一在自我認知、自我實現，獲得身心的高度自主與自在上。

以上僅僅是以研修孫氏武學時如何認識宏觀與微觀、規矩與自然的關系為例，簡要說明研修孫氏武學是一個培育哲思、詩意與踐行能力的過程，在這個過程中不斷開啟自我本來之性體、解放並發揮自己的本能，獲得自主、自由與自在的人生。

第三篇 第五章 習武者的獨白

武藝可以是深化思想的抓手，鑄造精神的熔爐，也可以是消遣娛情的玩物，究竟何如？完全取決于習武者的態度。

以武術娛情者，只要從武術中獲得快樂，俗耶？雅耶？對于把快樂作為生活真諦者，所習之藝無論其雅俗又如何？在這個維度上太極拳（包括太極劍、太極扇）無疑最具優勢。

作為追求思想生活的人，他們難以從俗淺的遊藝中獲得安寧，他們選擇從各自短暫的人生隧道中孤獨的尋找著安寧之光。精神上的安寧是其生命的追索。

盡管在別人眼里，他們是群瘋子……

尼采不就瘋了嘛？

其實，哪一個思想者在俗世看來又不是瘋子呢？

因為思想不進入精神的層面，又談何思想呢？

精神不超越物質世界的層面又談何精神呢？

因此思想者與瘋子顯豁出來的狀態常常讓世俗們難以區分……

自古以來俗世之人需要的是現實利益，並不需要思想，更遑論超越于生命的精神……

然而作為以無限制格鬥制勝的武藝卻在一個奇點上，這個奇點將最現實的利益——格鬥中立于不敗之地與最不現實的旨趣——思想生活結合在一起。因為如果沒有一個自由的思想和丰富的想象力，練就出的武藝常常護不住命……

但是思想生活（可能是最重要、最令人滿意、最有特點的一個存在維度）是非常脆弱的，很容易被毀滅和丟棄，而同時又是最堅不可摧的，具有永恒的存在。

這大概因為思想生活是超越物質利益的，尤其是純碎的思想生活一旦將其與現實的各種利益相關聯，必然脆弱。同時一旦思想生活升華為超越一切現實利益的精神，必然堅不可摧。

思想生活的深度決定一個人審美價值的取向，故而決定其武學造詣的超凡與平庸。

武藝是什麼？

需求目標決定武藝的屬性。

相對需求目標，武藝的屬性大致有五：

1、以軍事戰場制勝為目標的互依型武藝。

2、以個人無限制格鬥制勝為目標的獨立型武藝。

3、以健身、養生為目標的自娛型武藝。

4、以競技錦標為目標的規則型武藝。

5、以戲劇、影視效果為目標的表演型武藝。

笔者在意大利卡布里岛

其中獨立型武藝是喚醒自我性體的必由之途，也是那些屬于獨立型武藝的傳統武術雖歷經磨難而魅力不衰之所在。

對于一個人來說，如果武藝僅僅是一種實用工具，說明其武藝還沒有融入其自身，是因外部需求造成他不得不練習武藝，如軍隊官兵練習的武藝，大都屬于這種情況，一方面是長官要求你練習、掌握相關的武藝。另一方面，為了活命也必須掌握相關的武藝。二者都是外部因素。這種武藝對于練習者而言僅僅是一種實用工具，這是軍旅武藝的特征之一。

有人認為軍旅武藝是用于戰場廝殺的武藝，因此其實戰技能一定比民間單打獨鬥的武藝高明。這種認識過于膚淺，因為至少在俞大猷、戚繼光時期，事實恰恰相反。

俞、戚時期軍旅武藝的特征是強調齊勇、陣戰的作用，講究以多打少，對個人技擊能力的要求並不高，尤其對拳術技擊要求更低，僅為活動手足而已。

如俞大猷、戚繼光等在東南沿海抗倭時，是以數倍乃至十數倍于倭寇的兵力通過齊勇、陣戰戰勝對手，這種以多打少的齊勇、陣戰講究不同冷兵相互之間的協作以及不同武器之間的合理配備，強調的是配置的合理性和相互配合的能力。對個人技擊能力的要求並不高。

戚继光之鸳鸯阵图

如戚繼光就把弓箭、狼筅、長槍、盾牌、短刀組成一個長短兼備、相互援補的戰鬥小組，稱之為"鴛鴦陣"。所以軍旅武藝好比合唱隊，強調陣戰與齊勇的作用，不強調個人技擊能力，這也就決定了那時武技的特點。

那時中國的武技處在什麼水平以及什麼一個狀態呢？

倭寇在與明軍的交戰中，常常以少勝多，甚至幾十個倭寇能夠打敗數以千計的明軍，由此反映出當時中國武技處于何等低下的水平。

以後，俞大猷在山西大同為了對付蒙古騎兵，發明了兵車操法，同樣也是陣戰、齊勇的模式。他將騎兵、步兵、獨輪車、佛朗機炮、火銃、弓弩、虎叉、鉤鐮槍、樸刀、盾牌、旗手等50人組成一個戰鬥小組（單位），要求各司其職、配合默契，強調的是每個人的專項技術技能，而非個人的技擊技能。

這種以軍事戰場制勝為目標的軍旅武藝其屬性是一種互依型武藝。這種互依型武藝培養一種絕對服從和按照流程相互配合的人格，其不僅不需要個人技擊能力的全面發展，並在一定程度上扼制開啟個人技擊能力的潛質。因為創造力只屬于統帥對齊勇的設置，操練者只有嚴格遵守，不能自由發揮。

這種互依型武藝對操練者而言，僅僅是一種戰爭中的工具，很難開啟人的身心潛能尤其是個體的創造力，因此難以開啟練習者自身武藝的覺醒。

所以，不能膚淺的認為因為軍旅武藝是用于戰場上的武藝，其格鬥能力就一定比民間單打獨鬥的武藝高效。

獨立型武藝的著眼點是以完全個人的力量應對無限制的廝殺、格鬥這種險惡環境，所謂單槍匹馬縱橫天下，因此必須全面喚起人的潛能，開啟人的創造力和自我認知的能力，如孫祿堂揭示其武學"能復人本來之性體"，開啟"良知良能"，練就"志之所期力足赴之"之能，乃至向著"全知全能之完人"的目標進取。因此，研修獨立型武藝是喚起自身武藝覺醒的必由之途。

換言之，研習獨立型武藝，研習者就是統帥，而互依型武藝，操練者只是統帥設置的齊勇格局中的一個工具、一枚棋子。因此，二者的主體性意識以及由此煥發的創造力乃是雲泥之別。

1962年孫存周去上海看望故舊，因孫存周除了研習武藝之外，尤喜好繪畫，擅山水、松柏，有人拿出清末畫家松年的《頤園論畫》（印本）請孫存周過目。

于是孫存周借用松年論畫中的一段話談論研習武藝之道。

俞大猷的兵車操法

孫存周講：

"我們研習武藝與作畫多有相通之處，二者皆是藝術，亦皆是心性之發揮。松年先生曰'吾輩出世，不可一事有我，唯作書畫，必須處處有我，我者何？獨成一家之謂也。此等境界全在有才。才者何？卓識高見，直超古人之上，別創一格也。'我們為人處世，和塵同光，人前我後，然而研習技擊，必要合于我們各自本來之性體，誠如松年先生所言，獨成一家，不步古人之後，更不以他人品評為是，別創一格。如是，練出來的武藝才是自己的武藝，一動一靜，莫不合于自性，體外無法，如此研習，距不聞不見之中感而遂通就不遠了。"

支一峰講，孫存周強調格鬥的關鍵首先是掌控主動之勢，動也好，靜也好，虛也好，實也好，用力也好，不用力也好，都是圍繞著取得主動之勢。把握主動之勢，一要動靜知機，二要取勢合于自性。

在獨立型武藝的研修與實戰過程中，經常要面對合與不合這對關係。在處理這對關係中要不斷的認識自己，超越自己，使武藝融入心性，喚醒源自自身本來之性體的創造力。

孫存周講："技擊始終是在我與彼之間的合與不合中做文章。合而不合，不合而合，合與不合，往復交替。"

什麼意思？

技擊時，我意在彼先，隨時洞察對方之意，這個求的是合。而不讓對方知道我之意，使其意在我後，這個求的是不合。

研修技擊的技理、技能、技法也好，實戰時運用的技能技法也好，求得都是我合于彼，而使彼不能合于我。

故孫存周言："動手應永遠立于主動地位"即是此意。

立于主動地位之法乃反其道而行之。

周劍南記錄了孫存周當年對他的指導：

"孫存周先生云，動手應永遠立于主動地位，如我手出，敵甫完成防禦之法，而我已變，處處先彼一著，使敵追隨不及。此動手之秘訣也。若等待則受制挨打矣。

拳術先明用法再練，則進步快。練時須有假想敵，體用必須合一，不能分開。體外無法，一切用法，應于體中求之。即用時，意勁應如練拳時一樣（體外無法）。"

因此，主動全在虛虛實實，變化無兆，因敵成體，出其不意，意在彼先。而不在誰先出手，誰後出手，主動是指在技擊中的主動地位。

孫劍雲說：

"善戰者不僅能後發先至，先發中仍能憑借感應成為先發先至，只不過這先發先至的過程中有一變，甚至數變，皆是因敵而變，我的一些師兄，至少能做到一拍三打，所謂一馬三箭，這裡面有講究。先中有後，後中有先。一出手，無論先出、後出全求主動。一在意識，二在方法，三在功夫。"

先發時，第一打，必攻敵要害，攻其必應之地，敵應對之意方露，我已變打法，形成第二打，變換于毫芒之間，需心神感應確切、身體輕靈矯捷。若對方亦靈敏且功力強悍，或閃過或化解或迎擊我之打法，其應對手段必在我第三打之中。前後三打出于一拍一動之中。一馬三箭不是盲目的連出三拳或連出三腳或拳腳連擊三下，而是有戰術、有方法、有變化、有預判。一打取彼要害，二打應彼變化，三打斷彼應法而擊之，以攻為守。當年孫存周輕取通背拳某宗師，一拍兩打，瞬間驟變，使某應對不及，被擊臥于地。劉子明言，孫存周能在一動之瞬完成五種變化，讓人看不見是怎麼回事，就被打著了。倏忽若電，匪夷所思。

孫氏三拳的拳式結構中沒有花法，其每一動作都是源自實戰中百煉提純的意氣勁法合一之形勢，故體用合一，體外無法。另一方面，拳術是以技擊實踐為基礎的技能，由技擊用法入手，容易使人對拳式的規矩以及拳式之意有更為準確、深入的體認。同時將實戰中體悟的藝能通過極還虛之道提純為內勁，丰富技擊之本體。通過技擊時的體外無法，使體用之間相互啟發，三回九轉，不斷提煉，漸臻合道，形成拳無拳，意無意，無意之中是真意的感而遂通的技擊能力。

周劍南、劉子明皆曾從學于孫存周，他們皆是這種體會。肖云浦、楊文忠、闞春等亦認同此說。

肖云浦講，一般人開始練習技擊很難做到彼此同一，總是先以自己為主，技能特點、打法特點都是先以自己為主，否則很難練下去。自己的技能、技法基本定型了，自身技擊技能、技法融入自身本性了，下一步重點練習感知對方之意，所謂彼此同一。隨著經驗的增長，以後又要出新，拳打兩不知。這時候又要回到對自身技能、技法的丰富與改進上，這時又是以自己為主，以後這個定型了，再回到彼此同一上來。

練習獨立型武藝的技擊就是這樣一個反反復復的過程。在這個過程中喚醒自我的精神，不斷開啟自身潛能，鑄造屬于自己的武藝，于是在實際格鬥中才能發揮良知良能。

這個過程是由技入理，由實入虛，技理一道，虛實一體，最終合于自性、充分發揮本來之性體。由此進入到一個自知、自主、自由、自在的境界。

所以真正的實戰家多是孤獨的思想者和視死如歸、具有超越生命之上的獨立精神的勇士。

第四篇 行遠自邇 登高自卑

目錄

第四篇 第一章 孫氏太極拳初級走架要義

本章雖名曰"初級走架要義"，但針對的對象不是孫氏太極拳的初學者，而是那些多年練習孫氏太極拳，卻難以深入其理者。

第一節 何謂孫氏太極拳

在介紹孫氏太極拳行拳要義之前，先簡要介紹何謂孫氏太極拳？

因為孫氏太極拳的理論及其技理技法與陳楊武吳趙堡等其他太極拳的理論及其技理技法並不同流，與之不屬于同一個源流體系，如果在練習孫氏太極拳時，將陳楊武吳趙堡等其他太極拳的理論及其技理技法與孫氏太極拳的理論及其技理技法不加分辨的混為一談，那麼練出來的孫氏太極拳必然南轅北撤，無法進入孫氏太極拳之正軌。

有人可能會問：你這種提法，有事實依據嗎？怎麼以前沒有人這麼講過？

事實依據當然有。之所以以前很少有人這樣講，正是因為長期以來人們對孫氏太極拳並不真正了解，這其中不僅包括一般的太極拳練習者，還包括武術管理層的一些管理者、武術教研機構、院校的一些專業研究者，以及多年練習孫氏太極拳的人，而且時間跨度達百余年。所以，首先要弄清楚什麼是孫氏太極拳。

此說依據何在？

舉三個例子：

例1，在一個多世紀前，陳微明記載了孫祿堂的一段感慨，寫在他為孫祿堂的《八卦拳學》所作的序文中。那時孫祿堂的武藝在武林中享有"天下第一手"的威名（《北京市武術協會檔案》2007年版），被認為是"中國拳術唯一的至高至妙者"（《國術周刊》1935年創刊號，道德武學社出版），因此經常被請去給同時代的拳師講授他的武學，這其中包括一些當時很著名的拳師。但孫祿堂感慨道："吾言雖詳且盡，猶慮能解者百人中無一二人，吾懼此術之絕其傳也。"也就是說當時聽講者中一百個人里也沒有一兩個人能理解孫祿堂的武學，所以孫祿堂擔心他的武學將要絕傳了。

例2，上世紀50年代末60年代初，當時國家體委武術科準備出一冊陳、楊、武、吳、孫五式太極拳合編本，有關五式太極拳的總論寫出後，孫劍雲看了，不同意！因為孫氏太極拳的拳理不是這個總論中論述的拳理，其理與之不同，所以提出孫氏太極拳的理論要單寫。但卻被人誤解為傲慢，交涉無果。無奈之下，孫劍雲要回她的孫氏太極拳稿件，退出五式合編，自己出單行本。問題還是出在人們對孫氏太極拳不理解上。這件事在顧留馨的日記中有記載。

例3，今天孫氏太極拳面臨同樣的情況，幾十年來我接觸過專業和民間武術界不少人，給我的感覺是其中大部分人不僅對孫氏太極拳不了解而且還存在著諸多誤解，經常冒出一些荒謬之說。如不久前有人曾在某網站聲稱形意拳、八卦拳下盤沒有陰陽，只有太極拳下盤有陰陽，所以孫祿堂要學太極拳。這種說法顯然既有悖于拳理，也不符合史實。說明這位拳師不了解形意拳和八卦拳的理法，更不了解孫祿堂當年因何研究太極拳。

形意拳從無極式轉一氣含四象開始，就進入太極的狀態，以後站三體式，兩足就分陰陽了，雖然是

站樁狀態，但周身內外無時不在中和之氣起落、伸縮的陰陽轉換中，並不限于手、足、腰這三處。再以後五行拳的演化，亦是如此，所謂內五行動，外五行隨，周身內外各處始終在陰陽轉換中。怎麼能說形意拳的下盤沒有陰陽呢？

八卦拳就更不用說，八卦本身就是對太極的演化，研習八卦拳時下盤同樣是始終在陰陽交變中。

所以，他的這種說法反映出他不了解形意拳和八卦拳，更不了解孫祿堂當年為什麼要研究太極拳。

又如有人聲稱孫氏太極拳拳架95%與武氏太極拳相同，這個論調就更為荒謬。因為無論在對太極及太極拳的立意、定義與理法上，還是在拳式結構與技能基礎上孫氏太極拳都與武式太極拳存在著根本不同。

從立意上講，孫氏太極拳是孫祿堂構建的武學體系的三大基礎之一。這個武學體系是孫祿堂著眼于對中國武學進行整體建構而建立的拳與道合的武學體系。孫氏太極拳的立意是與孫氏形意拳和孫氏八卦拳共同構成這個武學體系的三大基礎。相關論述見本書第二篇第一章"何謂孫氏武學"。

孫氏太極拳這個立意是武氏太極拳所不涉及的維度，也是迄今為止其他各派太極拳所不涉及的維度。

從效能基礎上講，孫氏太極拳的效能基礎是孫氏無極式和三體式，孫氏太極拳的無極式是在臨界不平衡狀態下通過無思無意的混沌狀態來開啟人體中和之氣這一太極狀態。而武式太極拳無極式是在穩定平衡態下通過用意引導之法來產生氣感。由虛無之意中產生的中和之氣與用意念引導產生的氣感並非同一功能態，此二氣並非一氣。所以，孫氏無極式的功能態與武氏無極式的功能態是不同的，由此轉入各自太極的功能態及其產生的效能也是不同的。關于武氏太極拳對太極和無極式的相關論述在武禹襄拳論、《廉讓堂太極拳譜》及吳文瀚的《武派太極拳體用全書》中有相關論述。一經對照，即知孫、武兩家太極拳各自所建立的無極狀態和太極狀態存在著根本不同。

孫祿堂在《太極拳學》中強調無極式是太極拳的根，因此孫氏太極拳與武氏太極拳從根子上——所建立的效能基礎及其所產生的效能上就完全不同。

此外，就拳式結構而言，孫氏太極拳的身法、步式是三體式，而武氏太極拳的身法步式是小弓步。身法步式是拳中各項技能形成與發揮的基礎，由於孫氏太極拳與武氏太極拳所建立的技能基礎不同，式中蘊含的勁路、勁意、勁勢自然不同。所以，孫氏太極拳形成的效能與武氏太極拳的效能同樣存在著根本性不同。

最後，在技理技法上，根據孫祿堂《太極拳學》中"太極拳之名稱"一文，孫祿堂對何謂太極、何謂太極拳及其體用要義都做了鼎革立新式的立意和定義，其與陳楊武吳趙堡等派太極拳皆不在同一個維度上。相關論述見第二篇第八章，下面僅提綱挈領的談幾個要點：

關于孫氏太極拳的定義及其技理技法的來源，是孫祿堂以自身的技擊實踐和內修體驗為依據，在表述上借用了劉一明《周易闡真》中的語境，劉一明不是太極拳家，他在內丹修為上頗有造詣。孫祿堂借用其內丹修為語境從太極的本體、運化、體用、作用方式與效果這五個方面揭示了何謂太極及何為太極拳，孫祿堂揭示道：

太極本體——中和之氣——亦稱內勁、先天真一之氣、金丹等。

運化太極之理——中和。

體用太極之道——極還虛之道。

太極作用原理——一點子之作用——發生于動靜相交處——動靜交變之機——體現在圜研相合中。

太極作用方式與效能——無屈無伸，不生不滅，不聞不見，感而遂通。

在這里，中和之氣、先天真一之氣、內勁、金丹、一點子等實際上是孫祿堂從不同的角度論述同一個功能態的不同性狀。孫祿堂將這個功能態定義為太極。

所以按照孫祿堂的定義——太極拳就是體用內勁即中和之氣這一功能態的拳術。

尤需註意的是，孫祿堂提出的內勁與其他各派拳術所講的內勁，含義完全不同，孫祿堂揭示的內勁是將生理學中人體內穩態這一機制拓展到技擊作用的層面。

此外，其他各派太極拳皆講究隨屈就伸，唯獨孫氏太極拳的作用效能是"無屈無伸，感而遂通"。這種作用效能的不同，顯豁出孫氏太極拳與包括武氏太極拳在內的其他各派太極拳在性質上的不同。

由此可見，孫氏太極拳對太極及太極拳的立意、定義及其體用原理皆不同于陳鑫及楊武吳各派的拳論，尤其不同于武禹襄從舞陽鹽店"找來"的那篇"太極拳論"，與之都存在著根本性的不同。所以，研習孫氏太極拳的理論指導是孫祿堂的著作，而不是武禹襄從舞陽鹽店"找來"的那篇"太極拳論"和其他太極拳理論。

綜上，孫氏太極拳與包括武氏太極拳在內的其他各派太極拳不屬于同一源流。這也就說明了為什麼當年孫祿堂在研究過郝為真的太極拳後，並沒有傳承源于武氏太極拳的郝為真的太極拳，而是創立了自己的太極拳。

對孫氏太極拳有了上述這樣一個基本認識，才有可能正確理解和掌握孫氏太極拳。從下一節開始陸續介紹孫氏太極拳走架的基本要義。

第二節 孫氏太極拳的根和本：孫氏無極式與太極式

這一節介紹孫氏太極拳無極式與太極式的理法和練法。

孫祿堂在其《太極拳學》中講：無極式是孫氏太極拳的根，太極式是孫氏太極拳的本。

所以練習孫氏太極拳，對于孫氏無極式、太極式不能忽視。

研究孫氏太極拳的方法是——

第一，了解孫氏太極拳的基本原理、法則。

第二，了解每一拳式的勁路及其功能態的基本性狀。

第三，在了解每一拳式勁路的基礎上充實勁意、勁勢。

第四，通過充實每一拳式勁路中的勁意、勁勢，細化規矩法則。

第五，研悟每一拳式的走架變例與用法。

一、 孫氏太極拳的核心功能態——內勁及其基礎知識

什麼是孫氏太極拳的內勁？

孫祿堂認為內勁是老子講的那個"道"在拳中的具體呈現，孫祿堂揭示出開啟體用內勁的原理是中和，法則是極還虛之道。這個內勁又被孫祿堂稱為太極、金丹、先天真一之氣、中和之氣等。

根據孫祿堂對其內勁作用的描述，與後來生理學發現的人體內穩態的作用機制具有高度一致性。內穩態的作用機制就是人體生來與具的負反饋調節機制——即適應機制。這個內穩態是形成人體免疫力的基礎，又稱為維生結構，即維持生命存在的機制。

孫祿堂建構的孫氏太極拳就是提升並拓展人體內穩態這個機制，將這種機制拓展到技擊制勝的效能層面，即形成內勁。

所以，修為內勁不僅使技擊合于道，產生感而遂通的技擊制勝效能，而且能夠提升人體的免疫力。

孫祿堂在其《太極拳學》第二章中指出：

"故拳術之內勁，實為人身之基礎，在天曰命，在人曰性，在物曰理，在技曰內家拳術。名稱雖殊，其理則一，故名之曰太極。"

這個內勁怎樣練？

孫氏太極拳是通過無極式這種混沌中的臨界不平衡狀態進入到太極一氣這一內勁的狀態。

因為只有身體處在臨界不平衡狀態才最有利于開啟或說能夠最大程度開發、調動身體自主調節的平衡機能，即身體的內穩態機制，由此對內有利于提升人體的免疫力機能，對外有利于開啟技擊中感而遂通的內勁。

倘若身體沒有處于臨界不平衡狀態，而是處于穩定平衡狀態，身體就不需要去自主調節外部的平衡狀態，所以也就難以充分開啟、調動人體自主——自動調節平衡這一機能，因此就難以將人體內穩態這一機制拓展到技擊作用的層面，即不利于開啟感而遂通這種內勁。

這就是孫氏太極拳與其他各派太極拳在無極式這個最基礎的根子上不僅是形式不同，而且由此形成的拳中勁意、勁勢的效能更完全不同的原因。

因此，也說明孫氏太極拳的理論與技理技法與陳、楊、武、吳、趙堡等各派太極拳並不同流。

還有人把單腿支撐站樁作為是臨界態。但這種站樁不能代替孫氏無極式，無法產生孫氏無極式的效能。孫氏無極式除了臨界不平衡狀態外，還有一個特性，就是要處于混沌狀態，即陰陽未分的狀態。單腿立地，陰陽已分，已不是混沌狀態了。

孫氏無極式是混沌狀態即陰陽不分、虛實不辨的狀態，由這個狀態進入到的虛靈之境才是先天性體，所謂明心見性。

孫祿堂說：

"太極從無極而生，為無極之後天，萬極之先天，承上啟下。……"

即太極這種狀態是從無極這一先天狀態下自然產生的，而非後天刻意而為所產生的狀態。

若入手即單腿支撐，即分虛實、陰陽，此乃後天所為，此種虛實、陰陽並非源自無極狀態的演化，並非出自太極之體，因此不能合于先天的虛靈之性，無法開啟感而遂通之能。所以，孫氏三拳要從無極式這一混沌狀態入手，由此返先天。

有關內勁、內穩態、免疫力與混沌、臨界不平衡、自主平衡之間的關系，有興趣者可進一步參見孫祿堂的《八卦拳學》、《太極拳學》和坎農的《軀體的智慧》、普利高津的《從混沌到有序》這幾部著作。孫祿堂的拳著比坎農的《軀體的智慧》早出版10余年，但二者從不同的角度都描述了人體生命之所以存在的一個根本機制——自主調節機制——即內穩態——內勁這一機制，呈現出孫氏三拳技

擊的功能態基礎——內勁與生理學的生命存在基礎——內穩態之間存在著在作用機能與作用機理上的一致性。

那麼，孫氏太極拳無極式如何練呢？

二、孫氏無極式、太極式的練法

關于孫氏無極式的練法，孫祿堂在《八卦拳學》第6章中對無極式的狀態、練法、規矩、心法都作了詳細論述：

"起點面正，身子直立，兩手下垂，兩足為九十度之形式，如圖是也。兩足尖亦不往里扣，兩足後根亦不往外扭。兩足如立在空虛之地，動靜不能自知也。靜為無極體，動為無極用。若言其靜，則胸中空空洞，意向思想一無所有，兩目將神定住，內無所觀，外無所視也。若言其動，則惟順其天然之性旋轉不已，並無伸縮往來節制之意思也。然胸中雖空空洞洞，無意向思想之理，但腹內確有至虛至無之根，而能生出無極之氣也。其氣似霧，氤氤氳氳黑白不辨，形如湍水，混混沌沌，清濁不分。惟此拳之形式未定，故名謂之無極形式也。此理雖微，但能心思會悟，身體力行到極處，自能知其所以然也。"

孫祿堂這段話將孫氏無極式的狀態（即功能態）、練法、規矩、心法都包括了。

孫祿堂給出的練習孫氏無極式的狀態是：

"胸中雖空空洞洞，無意向思想之理，但腹內確有至虛至無之根，而能生出無極之氣也。其氣似霧，氤氤氳氳黑白不辨，形如湍水，混混沌沌，清濁不分。"

孫祿堂給出的練習孫氏無極式的規矩是：

"起點面正，身子直立，兩手下垂，兩足為九十度之形式，如圖是也。兩足尖亦不往里扣，兩足後根亦不往外扭。意向思想一無所有，兩目將神定住，內無所觀，外無所視。無伸縮往來節制之意思。"

那麼如何掌握這個規矩？

孫祿堂給出的心法是：

"兩足如立在空虛之地，動靜不能自知也。"

通過什麼來體會"兩足如立空虛之地"呢？

孫祿堂又給出一個進一步的提示：

"身子如同立在沙漠之地。"（《太極拳學》）

由上知，練習孫氏無極式時，通過"兩足如立空虛之地"、"身子如同立在沙漠之地"這一心法，掌握該式"意向思想一無所有，兩目將神定住，內無所觀，外無所視。無伸縮往來節制之意思"這一規矩，進入"腹內確有至虛至無之根，而能生出無極之氣也"這一孫氏無極式的狀態。

因此，心法一定要與對象的狀態與相關的規矩貫通一體，才能發揮作用。所以，孫祿堂在其武學著述中是將這三者放在一起進行論述的。

講到這里，可能有人要問：孫氏無極式的這個練法與孫氏太極拳的理法總則——極還虛之道有什麼關系？

練習孫氏無極式時 "起點面正，身子直立，兩手下垂，兩足為九十度之形式，如圖是也。兩足尖亦不往里扣，兩足後根亦不往外扭。"

這時身體重心自然落在兩足跟的交點處。于是身體重心此時是處于臨界不平衡狀態。即重心落在將要喪失平衡的臨界點上。這個臨界點就是"極"點。

為什麼說這個臨界點是極點呢？

因為如果身體重心在這個點的前面，則身體就沒有處于完全直立的狀態，而是微微前傾。如果重心在這個點之後，則身體就必然失去平衡，無法站住。所以，這個點就是直立的極點。

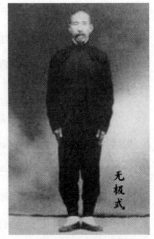

无极式

這時身體在這個極點的狀態下進入——"意向思想一無所有，兩目將神定住，內無所觀，外無所視。無伸縮往來節制之意思。"這樣一種虛無狀態，再通過虛無狀態進入虛靈中和的太極狀態，呈現的正是極還虛致中和的"極還虛之道"這一理法總則。

所以上面講述的孫氏無極式的心法正是"極還虛之道"這個理法總則針對無極式這個具體對象的具象化。在孫氏太極拳中，不僅無極式遵循此理，其他各式無論體用皆遵循此理。

孫祿堂示範孫氏無極式

那麼孫氏無極式要站到什麼程度才算合格，即站到何時才能進入下一步的太極式？

這裡有兩個要點：

第一,身體要出現無極的狀態，即"腹內確有至虛至無之根，而能生出無極之氣也。其氣似霧，氤氤氳氳黑白不辨，形如湍水，混混沌沌，清濁不分。"只有當出現了無極的狀態後，才有可能進入到太極的狀態。

第二，由無極狀態進入太極狀態的那一刻，就是由無極狀態中產生"至中和至虛靈之極點"（《太極拳學》"太極學"）的那一刻。

那麼，進入太極的狀態是個什麼狀態呢？

此時周身內外無極之氣，無須意念引導，自然收于丹田一點，"兩足如立空虛之地"。周身全體透空，感覺身體沒有了。

如果慧根一般，通過無極式不能自然進入太極狀態，那麼就需要通過太極式的引導，從無極狀態中進入太極狀態。

如何引導？

第一要了解太極式的狀態——周身內外"至中和至虛靈之極點"，將周身無極之氣收于丹田。

第二要了解太極式的規矩——塌腰、提肛、舌頂上腭。轉動時"周身上下內外如同一氣旋轉之意"。

第三要研悟太極式的心法——"起點之時，心意如同人在平地立竿，將立定之時"（《形意拳學》"形意太極學"）。

"心意如同人在平地立竿，將立定之時"這個心法所對應的是"至中和至虛靈之極點"的太極狀態，這是由無極轉太極的起點。

判斷通過太極式是否進入中和之氣的太極狀態，有兩個關鍵要點：

作為外形動作，身體轉動時，身體重心始終落在兩足跟相交處，頭、身、足的轉動要協同一體，

如同一扇門的轉動，周身沒有先後之分。

作為內里消息，無極式產生的混沌之氣在轉動過程中自然匯聚于丹田處，在這個過程中無須用任何意念來引導，而是純于自然產生的效果。這個過程即進入太極的狀態。

轉動完成後，即進入行拳過程的太極一氣運陰陽的階段。

有人認為無極式就是在行拳最初開始時一個靜心、集中註意力、進入練拳狀態的預備動作，沒有必要進行專門練習。

這個認識對不對呢？

即對，又不對。對與不對的分界就是看你站定無極式時進入的那個狀態是不是孫祿堂講的無極式那個狀態。

如果你每次練拳時，一下子就進入到上面孫祿堂講的無極式的狀態，那麼對無極式就沒有必要作為樁式來練。如果你沒有進入上述這個狀態，那麼孫氏無極式就需要進行專項練習。

這是因為太極狀態是由無極狀態演化來的，如果沒有進入到無極狀態，就不可能進入到太極狀態。因此，後面的行拳也就無法形成對太極狀態——太極一氣的運化。所以站在孫氏太極拳的太極立意上，這時無論你後面怎麼盤架子，都不是在練太極拳。

那麼，在進入太極狀態後，如何在行拳中形成太極一氣運陰陽呢？

這是下一節介紹的內容。

第三節 孫氏太極拳走架基礎要義：行拳基本規矩

在前兩節里，初步介紹了孫氏太極拳的源流、原理和技理技法的特點，並且講解了孫氏太極拳的無極式與太極式的功能態、二者的相互關系、練習規矩和心法。對前面這兩個單元的內容，如果你沒有下功夫深入研悟，後面講的東西，就是掰著手教，你也難以理解和真正掌握。

這一節介紹的內容是了解孫氏太極拳的基本規矩。孫氏太極拳的基本規矩體現在兩個維度上：

第一，去三害、守九要。

第二，孫氏三體式。

前者是分而言之，實而一體的法則，後者是"九要"內外一體各得其所的整體狀態之象。

一、何謂"去三害、守九要"

在上一節中，簡要介紹了孫氏太極拳無極式的無極狀態、太極式的太極狀態，以及由無極狀態產生太極狀態的規矩、心法以及檢驗的方法。這一節介紹練習孫氏太極拳時，如何通過行拳形成太極一氣運陰陽，將太極狀態拓展為拳的本體氣勢。

當我們從無極狀態進入到太極狀態後，並不是隨便怎麼一動都是太極一氣運陰陽。而是要使得太極一氣即中和之氣與行拳中的動作——即起落開合中的勁路、勁意、勁勢協同一致，通過形、意、氣之間的相互耦合作用，達到一動一靜皆是形意氣勢合一，于渾圓一氣之意中含蓄著六合一體之勢，于是進入一氣運陰陽的狀態，由此逐步拓展內勁之體用。

有人詰曰：太極拳又不是形意拳，六合一體不是形意拳的規矩嗎？

是的，形意拳是孫氏太極拳的重要基礎和最主要的源流，所以孫氏太極拳要求將六合之勢與渾圓

一氣之意合為一體。這不僅是孫氏太極拳的要求，孫氏形意拳也是一樣。

在陳微明為孫祿堂《形意拳學》寫的序中講到：

"蓋能得渾圓一氣之意，則合乎太極式與法。其粗焉者也，世之習太極拳術者，未得渾圓一氣之意，雖能演長拳及十三式之形，又烏得謂之太極耶？"

陳微明這段話是什麼意思？

只有得到渾圓一氣之意才合乎太極（內勁）的式與法，世上練習太極拳的人，沒有得到渾圓一氣之意，雖然能比劃太極十三式，但並沒有真正進入到體用太極（內勁）的境地。

所以，不是說你練太極拳的架式就是在體用太極，這里太極是指孫祿堂定義的內勁。以我幾十年來的所見所遇，在各派太極拳的研習者中，包括當代那些所謂的宗師、大師們絕大多數連太極（內勁）的邊都沒有摸到。

那麼，對于初學者怎麼才能在行拳時找到太極的狀態呢？

孫劍雲講，孫氏太極拳行拳時的意思就是始終在太極式起點的極中和、極虛靈中，于渾圓一氣之意里含著六合整勁之勢。

也就是說如果行拳時的伸縮、動靜都符合極中和、極虛靈狀態下具有渾圓一氣之意中含著六合整勁之勢這個態勢，那麼，你的行拳就開始進入到太極一氣運陰陽的門徑。

那麼，最初練習孫氏太極拳時，于渾圓一氣之意中含著六合整勁之勢是個什麼狀態呢？即怎麼進入于渾圓一氣之意中含著六合整勁之勢這一態勢呢？

入手處就是要了解孫氏太極拳最基本的規矩——去"三害"、守"九要"。

去"三害"、守"九要"這個規矩出自孫祿堂在《八卦拳學》中對身勢基本狀態的規定，由于孫氏形意、太極、八卦三拳共同構成三拳合一的武學體系，三者基礎同一，所以去"三害"、守"九要"也是孫氏太極拳身勢的基本規矩。

去"三害"、守"九要"構成行拳時身勢的整體狀態，要在同一個動作乃至同一個瞬間里同時呈現出來，諸項要點言簡意賅，按此行拳具有開啟中和之氣的周天運行與行拳時的勁路合為一體之效，是一氣運陰陽——開啟體用內勁的重要把手之一。

（一）何為三害

孫祿堂講：

"一曰努氣，二曰拙力，三曰挺胸提腹。……故三害不明，練之可以傷身，明之自能引人入聖，必精心果力，剔除淨盡，始得拳學入門要道，故書云：樹德務滋，除惡務本。練習諸君，慎之慎之。"

1、努氣

孫氏太極拳體用的核心是以中和之氣為基礎的內勁，因此練拳時禁用以意運氣的方式行拳。有人還強調什麼要按照周身經絡運氣，這里的關鍵是一旦行拳時想著周身的經絡並以意沿此運氣，則如此所運者非先天真一之氣，不可能形成感而遂通的內勁，這是孫氏拳所摒棄的做法。

那麼應該怎麼練呢?

以形調息。

按照"九要"與三體式的規矩,通過形氣意之間的協調一致,由此運化中和之氣。因此無論在行拳還是在發力時,呼吸都要自然和順,由以形調息到息調再到息無。在調息階段雖然中和之氣甚微,也要呼吸自然,通過起落開合與呼吸之間的和順,自然行拳,不能努氣。

2、拙力

練太極拳的人都知道行拳也好、推手、散手也好都不能用拙力,那麼是否只要知道行拳時松柔,就能消除拙力嗎?

答:如果只知行拳松柔,實際上仍不能消除拙力,知道松柔作為一個行拳要領能緩解一部分拙力,但不能根除拙力。

如若不信,孫氏太極拳有一個檢驗的方法,就是行拳時不經任何動作調整隨時都可以在原位發出整體的崩彈之力。如果做不到,則說明無論你的動作外表如何表現松柔,實際上仍有拙力在其中。

如何根除拙力?

第一行拳的架構符合六合之勢,同時具備臨界不平衡態的身勢狀態。

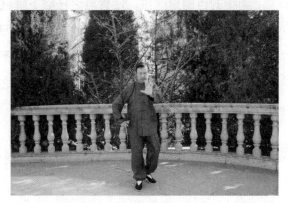

第二從站三體式開始就要找到身體的自鎖狀態,尤其是身體中線上下的自鎖狀態,這個不明,就無法根除拙力,無論你在思想上怎麼想著去松,但總也松不透。

第三行拳時的勁路和順通達。

如何才能做到呢?

即孫氏臨界(極限)三體式功夫,此乃至松至柔之道。

3、挺胸提腹

練拳不要挺胸提腹,但同時身勢不能軟塌,而要呈現頂天立地之勢。要真正做到在身體呈現頂天立地的狀態下消除挺胸提腹,則就要講究方法。什麼方法:

其一是懂得行拳時如何調息。

其二是懂得行拳時合乎九要。

其三是在孫氏三體式上下功夫。

所以"去三害、守九要"與孫氏三體式是相互關聯的一體的。

(二)何為九要

孫祿堂講:

"九要者何?曰:塌、扣、提、頂、裹、松、垂、縮、起鉆落翻分明。"

1、關于塌,列在九要的首位,孫祿堂說:

"塌者,腰往下塌勁,尾閭上提督脈之理。"

塌,在這個字中要有內外之間的對應,腰下塌,指腰胯向下松塌之形,標準是在腰椎的命門處脊椎平直,不出現向內的凹窩。

尾閭是個穴位，是長強穴的別稱，是督脈之絡穴，位于尾骨尖與肛門之間的中點。尾閭上提是指意，而不是指形，即在尾閭這個穴位有上提之意。這是引導氣走周天的督脈之竅。

所以，九要中的塌字講的是一下一上，腰胯之形下塌，而尾閭之意上提。二者要同時做到。

關于尾閭也有說成是尾骶骨或尾骨端的。但在孫祿堂的"九要"中，孫祿堂明確講"尾閭上提督脈之理"，即指的是督脈的絡穴。

2、扣，孫祿堂說：

"扣者，開胸順氣，陰氣下降任脈之理也。"

這里的關鍵詞是：開胸、順氣、陰氣、下降這八個字，字字考究。

扣不是刻意凹著胸，而是胸部橫向松開，但不能挺胸，而是通過肩井下沈、肩胛骨橫向松開，引導胸前自然成一虛圓之勢，是謂開胸。

開胸的目的是順氣，使營氣沿任脈下降註入丹田。

這里有人會問：如果只知道呼吸，不懂如何逆運營氣沿任督運行。該註意什麼？怎麼練？

的確，在研修太極拳初級階段一般體會不到營氣的運行。那麼如何入門？

還是要從以形調息入手。即孫氏三體式之態勢。

3、提，孫祿堂說：

"提者，谷道內提也。"

谷道就是肛門，谷道上提是幫助練習者找到前面講的尾閭之意上提的方法，通過谷道上提找到尾閭上提之意。

4、頂，孫祿堂說：

"頂者，舌頂上腭，頭頂，手頂是也。"

頂是關乎全身內外的狀態，其中舌頂是為了接通任督，配合前面講的塌與扣。頭頂、手頂是為了全身松散開，與前面的塌腰和後面將要講到的松、垂、縮相對應。但頂不是局部用力，而是通過周身各處對應點均勻用力，使身體松散開與六合一體。不能把頂練成僵硬的狀態，頂要極力，這個極力是各向均勻的，如氣球充氣般，同時心要虛靈，頭頂如絲牽，手頂似抽線，所謂虛靈頂勁，而非虛領頂勁。頂是周身均勻散開形成渾圓虛空與六合之勢為一體。

5、裹，孫祿堂說：

"裹者，兩肘往里裹勁，如兩手心向上托物，必得往里裹勁也。"

裹是肘這個部位行拳時的勁意狀態，裹肘要與前面講的手頂和下面要講的松肩相對應。此意呈現的形態甚微。但對周身渾圓一氣之意影響甚大。走勁時裹、翻、松、垂要同時呈現。

6、松，孫祿堂說：

"松者，松開兩肩如拉弓然，不使膀尖外露也。"

松在橫向上是松開肩根胯根，與手頂、膝頂相對應。在豎向上是通過三體式的自鎖角使肩胯自然垂掛的狀態與頭頂相對應。這是松身最基本的狀態。

就具體動作而言，松是針對實現動作目的的自主狀態，是把不利于實現動作目的的各種因素減到最小這樣一種積極自主的狀態，而不是慵懶的狀態。

為什麼要松？為了最大效率的實現動作目的。

這是很多武術練習者沒有弄清楚的。

松與目的性（自主性）和緊的能力密切相關，松的程度與緊的能力相輔相成，在拳中，兩者是一，而不是二。因此，研悟體用松的最優路徑是練習孫氏三體式。

松絕不是為松而松。那些為了松而松的功法在拳術中是沒有意義的。

松在豎向上，就是支撐與懸掛，在橫向上，就是舒散與對應。

支撐的極致是一軸獨立，基礎是孫氏三體式，這是導致身體豎向放松至極致的條件。故孫氏太極拳是自頭頂至足跟一軸獨立支撐。

舒散的極致是渾圓一氣八方散開又相互對應，這是導致身體橫向放松到極致的條件。故孫氏太極拳要求渾圓一氣之意——由八方散開、渾圓對應，逐漸到其大無外，其小無內。

孫氏三體式能將一軸獨立支撐之能與渾圓一氣之意融合為一體，並進而使渾圓一氣之意與六合整勁之勢融合一體。故孫氏三體式是孫氏太極拳身步之勢的基礎。

整體發力是自我檢查松的程度一種方法。

7、垂，孫祿堂說：

"垂者，兩手往外翻之時，兩肘極力往下垂勁也。"

垂也是關於肘的狀態，前面講的裹是關于肘的橫向狀態，含有一個橫向的勢圈。垂是關於肘的豎向狀態，並與手頂、裹肘、松肩、縮肩根相對應，目的是形成手臂與周身成為一個整體結構，即曲中蓄直。

8、縮，孫祿堂說：

"縮者，兩肩與兩胯里根，極力往回縮勁也。"

縮與前面講的頂、松、垂、裹、扣相對應。

縮不是縮手縮腳、縮頭縮腦，而是在肢體充分伸展的同時兩肩及兩胯里根極力往回縮勁，由此使周身各節之意極力舒散開，逐漸成為一個無邊界的渾圓球體。

縮與行拳時周身的舒展、散開及渾圓相對應。

9、起落鑽翻，孫祿堂說：

"起落鑽翻者，起為鑽，落為翻，起為橫，落為順，起鑽是穿，落翻是打，起亦打，落亦打，打起落，如機輪之循環無間也。 以丹田為根，以意氣力為用，以九要為準則，遵而行之，雖不中不遠矣。"

九要中前8項規定，是針對如何使拳中身勢合乎太極一氣運行的要點，第9要講的是對于太極一氣——亦即中和之氣運用時的要點。這裡講的起落是一個圈，即如機輪之循環無間。

在孫氏太極拳中起落與開合是一體。

初級階段，這個"起"是覚、是鑽、是隨、是封——即覚彼之意、鑽彼之隙、隨彼之勁、封彼之勢（這裡含拿法），四者一體，合之為橫，四者一觸即有、蓄而未發，故曰起為橫。

這個"落"是合、是順、是翻、是發——即順彼之意、合彼之機、翻彼之勢、發彼之身，四者亦是一體，合之為順。

起落鑽翻即開合鼓蕩之勢，乃內外一氣循環之理。

"九要"相互對應，實乃一體之勢。

如何對應？

一塌一提，塌腰，提肛。

四頂四縮，舌頂、頭頂、手頂、膝頂，縮兩肩根、縮兩胯根。

五松開，松開胸腹、兩肩、兩胯。

六共生與六循環，虛實、順逆、內外、起落、開合、裏翻。

齊公博的學生李念慈有四言詩形容九要之勢：

凌空懸頂半臥鐘，

泰山飛來三體功。

起落機輪行一氣，

裏翻如瀾大江東。

總之，去"三害"、守"九要"之全體共同構成行拳時合乎中和之氣周天運行的要領。

去"三害"、守"九要"乃行拳時身勢大要，其核心是通過行拳引導體內的中和之氣——太極一氣與拳中勁路、勁意、勁勢相合，運化內勁，造就氣勢，由此形成無屈無伸、不生不滅、動靜合一、感而遂通的技擊效能。

研修孫氏太極拳在去"三害"、守"九要"的基礎上還要進一步細化規矩，孫氏拳前人傳有56字

訣、16句要義等，我輩應在此基礎上結合自身體認進一步細化。拳中規矩不是刻板教條，而是引導研修者進一步細化的導航路標。

二、孫氏三體式簡介

前面講了孫氏太極拳的基本規矩體現在兩個維度上：其一"去三害、守九要"，其二孫氏三體式。此外，還介紹了練習孫氏無極式的作用是進入太極狀態，接下來就是如何使太極狀態成為拳中勁力的基礎，將這一 "至中和、至虛靈"的中和之氣——太極一氣拓展到拳式的身勢結構中形成內勁。這個工作就要由孫氏三體式來完成築基。

孫氏三體式對應的狀態和功能是將十字、六合、渾圓一氣之意融和一體，形成至中和、至虛靈的頂天立地之勢，目的是開啟、培育內勁。這既是孫氏太極拳體用內勁的基礎，也是孫氏太極拳身勢、步勢的基礎。

孫祿堂在《拳意述真》中揭示出內勁有明勁、暗勁、化勁及煉精化氣、煉氣化神、煉神還虛等進階次第。所以，內勁的拓展與充實是一個不斷發展的過程，

同樣，孫氏三體式也有一個進階的過程，其練法構成一個修為系列，這個系列源自於兩種練法：

一種是入手就從拳中各項的極致規矩里練起，在這種極致的規矩中進入虛無空靈的狀態。

另一種由虛無而始，無中生有，循序漸進，而漸臻極致之則，始終不離虛無空靈這一狀態。

前者適合于有一定功夫基礎的身體素質強者，後者適合于身體素質弱者。對于一般常人，兩種練法交互進行，相互啟發。

孫氏拳最終的三體式是臨界（極限）三體式，但在過渡階段孫氏三體式的形態和相應的規矩有多種。

于是有人可能要問，這兩種方法哪種方法更好呢？

如果在35歲以前開始練拳，則兩種方法都要了解，交互練習，才更有利於步入正軌。如果在35歲以後才開始練拳，以前沒有從事高強度體育運動的基礎，則一般說來，根據自身的身體素質而定，從第二種方法的某個階段入手，以神氣虛無、松靜自然為度。

因此，對於身體素質一般者，孫氏三體式是個練習系列，大致分為六步：

最初級：正面前傾三體式。

初級：側面前傾三體式。

準中極：正面直立三體式。

中級：側面直立非臨界（極限）三體式。

高級：準臨界側面直立（準極限）三體式。

最高級：臨界側面直立（極限）三體式。

因此按照過渡的方法站三體式，則是一個逐漸深入的過程。由何式入手站，取決于練習者的素質基礎。

站三體式有兩條重要參考線：一條線是後足跟內側的切線並與後足軸線成45度，同時與前手的方向平行，簡稱為A線。另一條線是身體重心垂落于地面的延長線，簡稱為Y線。

1、正面前傾三體式，前腳順直，前腳第三個腳趾踩在A線上。同時Y線落在後足踝骨內側前一拳的位置。肩胯朝向正前方。

練習要點：

1）前手大魚際與後足跟相通。

2）邁步大小以不牽動身體重心為準，邁步後，身體重心前移一拳左右，前膝頂勁與腰椎處命門互撐。

3）兩肩向外松開之意與兩手內合之意對應。

4）兩手前後有撕棉之意。

5）兩膝含向內扣勁之意，無內扣之形，兩膝與兩足同向。

6）兩足跟含著向里扭勁之意，不露形。

2、側面前傾三體式，前腳順直，第三個腳趾踩在A線上。同時Y線落在後足踝骨內側前一拳的位置。肩胯四平，形成平面的法線與正前方成45度。

練習要點：

在正面前傾三體式要點的基礎上，重點體會開肩、開胯、開胸、闊背以及身法中正斜之間的關系，即看斜是正，看正是斜，身法勁意的變化暗含其中。

何謂開胸？胸前有一虛圓。

3、正面直立三體式，前腳順直，前腳第三個腳趾踩在A線上。同時Y線經過後足照海穴即內側踝骨落地。肩胯朝向正前方。

練習要點：

1）前手大魚際與後足跟相通。

2）邁步大小以不牽動身體重心為準，邁步後身體重心在原位不變，前膝頂勁與命門互撐。

3）兩肩向外松開之意與兩手內合之意對應。

4）兩手前後有撕棉之意。

5）兩膝含向內扣勁之意，不內扣之形，兩膝與兩足同向。

6）兩足跟含著向里扭勁之意，不露形。

4、側面直立非臨界三體式，前腳順直，第三個腳趾踩在A線上。同時Y線沿後足踝骨內側照海穴落于足跟。肩胯四平，形成平面的法線與正前方成45度。

難度比側面前傾三體式大，鍛煉強度也大。可以相對充分地體會到周身六合整勁之勢與渾圓一氣之意融合一體的球勁之意。同時勁之起落隨意氣循環不息，其勁自後足跟而起，經申脈穴如遊龍纏繞盤旋而上，經過脊背貫通前手手指，再由前手大魚際沿肩根、胸腹經照海穴落于後腳足跟。此勁如電，不生不滅、感而遂通、觸之即發。

筆者示範的單重直立非極限三體式　　　　　　　　　　筆者示範的單重直立非極限三體式

5、準臨界（極限）側面直立三體式，前腳順直，前腳第二個腳趾踩在A線上。同時Y線經後足踝骨的內側的水泉穴落到足根。肩胯四平，所形成平面的法線與正前方成45度。

該式相比側面直立非極限三體式難度更加加大，除了要體會渾圓球勁之意外，還要重點修為緊中求松，松緊同時共生的狀態。

6、臨界（極限）側面直立三體式，前腳順直，前腳大腳趾踩在A線上。同時Y線落在後足踝骨內側沿大鐘穴落到足根。肩胯四平，所形成平面的法線與正前方成45度。同時周身如球膨脹開，松緊共生到極處，六合之勢與渾圓一氣之意融合一體。

該式難度極大，身體重心有將要遊離出體外的感覺。若無前五步功夫基礎，一般人根本站不住。重點體會身體處于臨界不平衡態時，體內中和之氣對重心的支持——如立虛空。

支一峰言：若能堅持站此式，則感而遂通之效由此彰顯。若能站一兩個小時，如齊公博，則能產生周身如電的效果，其勁雄渾、靈妙、深透已非常人所知，更非常人所及。

以上六種三體式乃六步功夫，展示了孫氏三體式是一個修為系列。

下面將重點介紹正面前傾三體式、側面前傾三體式、正面直立三體式、側面直立非極限三體式這四種過渡三體式的形態特徵、技術標準、勁力狀態。對臨界（極限）三體式，這里不作專門介紹了。

介紹分基本形態、具體規矩、勁意狀態及要點，這樣三個方面來簡述。

1、正面前傾三體式

其形態是兩肩兩胯正對前方。

標準是前足順直，前手食指、鼻尖、前足大腳趾、後足踝、尾閭在同一個垂直于地面的平面上，身體重心坐在後足踝骨的內側前一拳的位置。同時前手往前推，肩根往回抽。前膝前頂，兩胯根回抽。後手放在肚臍下。前後兩手的掌根下坐，手指張開如抓球狀，掌心內凹，兩手之間有撕棉之意。前後兩肘下垂，兩肩松開，前胸往後背貼，背部肩胛骨自然向兩邊外側松開，六合一體。

勁力狀態，身體前後勁力充沛飽滿，十字勁，前手之力對應尾椎和後足的踝骨內側，手足之間勁力通達。此式特點是縱向楔入勁明顯，前後勁強勁，但橫向纏繞的整体螺旋勁不明顯。

這是開始站三體式時，讓人體會一下什麼叫正，什麼是十字直橫互寓。但此式不能充分體現孫氏拳的技術特點。

因此只是在剛開始練習三體式時體會一下十字勁的過渡式子。練有一定基礎後，就要轉向側面前傾（四六）三體式，而不可長期駐足于此式中。

2、側面前傾三體式

其狀態就是《形意拳學》第四版中孫祿堂示範的三體式拳照。這時身體軀干的法向與正前方成四十五度，同時前足順直，與正前方方向一致。

此式產生背景，當年江蘇省政府規定江蘇省國術館民眾班半年一期畢業，為此孫祿堂降低了孫氏三體式原來的難度，特意拍攝了這個為了普及需要的三體式拳照。

該式的勁力狀態，使周身勁力均勻散開並與手足之間的勁力相通相合，將正與斜、螺旋與中直、平圓與立圓統一一體，該式是將渾圓一氣之意與六合之勢統一一體的門徑。這是孫氏拳的技術特點。所以，雖然這個三體式降低了孫氏三體式的難度，但此側面前傾三體式仍能體現孫氏拳圓直一體這個技術特點。因此，采用該三體式作為一般初學者入門的基礎，而不采用正面前傾三體式為基礎，正面前傾三體式不能體現孫氏拳圓直一體這個技術特點。

側面前傾三體式重點體會周身渾圓一氣之意與六合整勁之勢融合一體，圓直一體，圓中寓直，揉直為曲這個特點。

《形意拳學》第四版中孫祿堂示範的三體式

3、正面直立三體式

各項練法與正面前傾三體式大致相同，唯由太極式邁步時身體重心的位置不變,即一軸獨立。該式與前兩式相比，後腿支撐的難度加大。

4、側面直立非極限三體式

該式在練習時有五點需要格外註意：一是下蹲，二是開步，三是頭頸、肩胯、身軀與手臂的狀態，四是呼吸，五是身勁。

下蹲，一定要感覺自己的尾閭垂直坐向後足的足跟，坐到坐不下去為止。開始練習時，要讓自己的肩胛骨、命門、臀部輕輕地、均勻地貼敷在牆上，並沿著自己的重力線往下蹲坐，在下蹲的過程中，後背、命門、臀部要始終均勻的輕敷在牆上，力度不變，尾閭以意插向後足足跟。只有這樣下蹲，才可能找到下蹲的極點。使曲腿下蹲形成自鎖，此時後腿膝關節內側的彎曲角度是135度。自鎖狀態是身體松透的關鍵，也是發力充分的關鍵。不進入自鎖狀態，無論怎樣松，也松不透，勁也發不充分。

開步，下蹲完成後，一式含四象，即雞腿、龍身、熊膀、虎抱頭，此時開步邁腿，在邁腿時，要

盡量使身體重心的空間位置不能發生任何移動。即依然要保持下蹲時後背、命門、臀部均勻輕敷在墻上力度不變的狀態。如此，才能體會到胸、腹、臀部位松空，而周身其它各處漲滿，在身式結構力的基礎上進一步發展周身內外合一的鼓蕩勁。體會到四肢及背部猶如男性陽具勃起的狀態。

直立單重三體式狀態

站三體式時，頭頸、肩胯、身軀與手臂的狀態：

頭頂起，塌腰，提肛，頸豎直，外側虎領筋極力拉伸。

肩胯要同時向外松開，肩胯里根要同時回抽，卷抽至丹田，兩肩兩胯內窩要開，身前似含有一巨大的圓柱。前胸左右擴展，胸前自然略呈內凹形，兩肩向外松開，前胸有貼向後背之意。

前臂之小臂要水平，肘尖指地，肘窩朝天。

同時，前腳順直，前手、前膝要極力前頂並與肩根、胯根回縮形成頂抽之勢，身體重心穩固不動。前手食指、鼻尖、前腳的大趾要在同一個垂直面上。即三尖相照。如此周身骨節節節松開，隨呼吸開合鼓蕩。

呼吸，開始練習由調息入手，鼻吸鼻呼，吸氣時，意念由手指尖引領著周身毛孔吸入，同時有皮貼骨之感。呼氣時，體內之氣由後背及手臂的毛孔呼出，同時手臂及背部的汗毛和肌膚有漲滿之勢。

一式含四象正面狀態

進而呼吸時身體肌膚能感受到內外呼吸之氣的交換。呼吸時，周身身架尤其是肩胯外側要始終向外松開，肩胯里窩始終內縮，胸腹、肩窩、胯窩及臀部始終松弛，如此循環，謂之調息。此意由有意漸臻無意，逐漸歸于息無。

身勁，站三體式不可在某一處或某一對力上格外用力，而要各處用力盡量均勻。周身上下、左右、前後，通過三體式結構使身體各處均勻松開。

初期練習，先從六對力入手。

第一對力，頭的虛靈頂勁與落氣塌腰、命門飽滿、尾椎下插為一對。

第二對力，前手前頂與肩根回抽為一對。

第三對力，兩手食指指天與肘尖指地為一對。

第四對力，前腿膝蓋前頂與前腿大腿根（胯窩）回抽為一對。

第五對力，兩手通過肩胛骨前後拉開（如拉弓一般）與兩肩井向下松沈為一對，同時兩手手指對應點相照，如此兩手如撕棉。

第六對力，兩足跟外扭、同時兩膝里合（皆有意無形）與兩胯外開為一對。

以上六對力即要同時出現，又要各向均勻松開。不可使某一對力突出用力。如此一軸獨立，八方散開，周身如一氣球，即于渾圓一氣之意中蘊含著六合整勁之勢。

該式勁力狀態，與側面前傾三體式所不同的是單軸獨立。側面前傾三體式的意軸是自重心經過會陰到地面，兩腿成三角架支撐全身。而側面直立非極限三體式的意軸是自重心經後足踝骨內側照海穴到地面，形成單軸獨立支撐全身，要求此意軸既要落位準確形成自主平衡，又要有虛靈之意。因此需要有孫氏無極式、太極式的基礎。側面直立非極限三體式比側面前傾三體式使六合整勁之勢與渾圓一氣之意更充分的融合一體，形成動靜合一、內外虛靈的球勁之效。

該三體式正面狀態

研習孫氏太極拳，若沒有孫氏三體式的功夫，行拳走架一動即錯。

孫氏三體式練有一定成就者，身體的外形架構不變，而周身產生出高頻振蕩力。再進一步能出現電擊力的效果，如支一峰。更為高明者，則能周身如電、勁若遊針，如齊公博、支變堂等。有了此種功夫，與人交手時，其勁不生不滅、無屈無伸、因敵制敵，感而遂通而致勝。

支一峰講，三體式站出電擊力後，周身融合，頂天立地，含蓄著無窮無限的勁勢。冥冥中油然而生——天小我大，惟我獨尊之意。此意並非由冥想或意念假借而來，而是自然而至，油然而生，真真切切。

孫氏三體式，其形式看起來簡單，練起來極苦、極難，規矩要求精致嚴謹。練習孫氏三拳，三體式要多站。孫氏太極拳行拳時渾圓一氣之意中蘊含的六合整勁之勢從哪里來？即從孫氏三體式的身勢中來。

最後，孫氏三體式呈現的狀態及其規矩是孫氏形意、八卦、太極三拳共同的身勢狀態和規矩。其要竅是體悟在行拳時由孫氏三體式構成的六合之勢是如何形成的，細化為一系列內外對應的關系，相關內容在以後單元中將結合具體拳式進行介紹。

在下一節中我將介紹孫氏太極拳行拳的初級狀態與要求。

第四節　孫氏太極拳行拳的初級狀態與要求

一、　孫氏太極拳走架的初級狀態

前面從兩個維度簡要介紹了孫氏太極拳基本規矩——"去三害、守九要"和孫氏三體式的研習系列。這一節在前面的基礎上，介紹太極一氣運陰陽在走架初級階段的狀態。

走架時進入太極一氣運陰陽，最初是什麼狀態？

孫劍雲講：進入太極一氣運陰陽時，行拳時的起落開合要于渾圓一氣之意中蘊藏著六合整勁之勢，周身如同一個氣球其大無外、通天立地鼓蕩飄行。

什麼是渾圓一氣之意呢？

前面講過，就是身心處于虛無空靈、渾然一體、無邊無際的狀態。

那麼，如何做到行拳時于渾圓一氣之意中蘊藏著六合整勁之勢——呈現出一派于空靈中頂天立地、無邊無際這種氣象？

孫劍雲說："從知勁路開始。"

于是有人說："這是童旭東瞎編的，我們從來沒有聽孫劍雲老師說過這樣的話。"

這真是有口難辨，如孫氏三

手體三處形習練員學所習講範師館本

體式的練法，如果不是我找出江蘇省國術館師範班練習三體式的照片（見上圖）為證，孫氏臨界（極限）三體式就被一些人說成是我童某人創編的了。當然如果你們一定要把這個天才的創造歸到我童某人的名下，日後你們不要說是我欺師滅祖，因為把這個孫氏臨界（極限）三體式歸到我的名下是你們這些人強加在我名下的。

今天講這個"知勁路"也是一樣，當年孫劍雲與筆者談話，大多時候是沒有錄音的，不能因為當年孫劍雲沒有跟你講知勁路，就把練拳需要知勁路也歸到我的名下。至于孫劍雲為什麼不跟你講、不跟他講，而跟我講這個？我不清楚。我只知道知勁路是練習孫氏太極拳在初級階段的一個常識性要求，不是什麼高深的要求。還是那句話，如果你們一定要把孫氏太極拳這個常識性要求也歸到我童某人的名下，日後你們不要說是我欺師滅祖。

順便說一句，其實早在90年前，孫祿堂在上海儉德會講授太極拳時，即要求學員于練拳之始就要掌握每一拳式的勁路，並有當時報紙報道。

所以練習孫氏太極拳——

第一步要弄清楚拳式中的勁路，要從拳式的起落開合的勁路中把六合之勢和渾圓一氣之意走出

來。

第二步走架時的意境要自然、和順、空靈，于虛無空靈中自然形成巍然雄渾、無邊無際的氣勢。這種氣勢是自然而成的，絕非刻意造作。這種虛無空靈的氣勢具有強大的技擊功能，絕非僅僅是一種表象。行拳時，其要點有三：其一，心要放下。其二，神要專註，神不能散。其三，重心變化與落位要準。

完成了上面這兩步，基本就算達到了孫氏太極拳在初級階段行拳時應該具有的狀態。

遺憾的是，當代一些多年練習孫氏太極拳者，據說有的每日練拳十余趟，甚至每日練拳幾十趟，然而他們在行拳時沒有將式中起落開合勁路中的六合整勁之勢、渾圓一氣之意走出來，自然無法形成在虛無空靈中產生頂天立地、雄渾虛靈、無邊無際的虛空之勢。而這是孫氏太極拳行拳在初級階段應該具有的氣勢。究其因，多犯有三大拳病，造成行拳不得門徑：

1、頑空之病。看上去其拳似乎沒有特別明顯的走形，但不知每式中的勁路及勁路中的勁意、勁勢的形成與演化，于是行拳時無法走出起落開合的勁路與六合之勢和渾圓一氣之意。如此行拳，作為健身尚可，但是跟孫氏太極拳不沾邊，練不出來相應的功效，下再多的功夫也是枉然。

作為孫氏太極拳走架最初級的功效，諸如中平直圓的功夫、古茂渾樸的氣勢、空靈逸宕的意境等。缺了這些，對孫氏太極拳的體用就失去了根基。

2）加減之病。一些人練拳多年，由于身上仍舊是頑空一片，于是練拳時自己就加些造作的"病"態，如身體的起伏、搖晃、亂舞、較勁等，自以為是矜式，其實乃大病也。也有些人因不明拳意，把拳中一些很重要的運動軌跡給減掉了，或給改變了。如此，就是病上加病。但因為一些人已經有些名氣或教著徒弟，天長日久，這些"病"就成了他們各自的風格，並進一步發展成所謂的派系。形意拳早已如此，如今太極拳也是一樣。

3）囫圇之病。練拳多年而不求甚解，對于拳中勁路，行拳時有時無，對于拳理，理解似是而非，終不能獲得真實進步，總是在原地打轉。這種人教拳時，最喜歡說："久則自知其妙。"他自己練拳幾十年，知道其妙了嗎？能呈現其妙了嗎？他自己既說不出來，又做不出來。他這種說法不過是在掩飾他的庸碌和無知，可謂是自欺欺人之談。

當代人中犯以上三病者最多。那麼如何克服以上諸病？

第一，多讀孫祿堂的原著，並要結合孫祿堂對拳式練法的具體要求去研讀，進行系統地閱讀，從具體到一般地進行相互關聯、融通和提煉。

第二，打好三個基礎：無極式，三體式，去三害、守九要。

第三，要了解每一式的基本勁路的形成以及其中的勁意和勁勢。

第四，行拳要自然平和，不可有一絲造作，不可有一絲表現功夫之意。

第五，在去"三害"、守"九要"的基礎上，先從中平直圓、虛實分清及平衡、舒展、松淨入手。

那麼，為什麼要深入研讀孫祿堂的原著？

因為我們練的是孫祿堂的太極拳，而且迄今為止，對中國太極拳最重要、最深刻的拳理就是孫祿堂的五部拳著，這是研修太極拳的最高經典。在這里我要再次強調：指導研習孫氏太極拳的理論是孫

禄堂的五部拳著以及相關文論，而不是武禹襄從舞陽鹽店找到的那篇 "太極拳論"，也不是其他太極拳流派的理論。

下面簡要介紹孫氏太極拳行拳時平衡、舒展、松淨的要義。有關孫氏太極拳行拳時中平直圓、虛實分清的要義將在第五節進行介紹。

二、孫氏太極拳行拳的初級要求之一：平衡、舒展、松淨

有人提出：現實中大多數練習太極拳的人，是奔著健身、養生來學太極拳，而不是奔著技擊來學太極拳，你能否也從健身、養生角度談談研修太極拳的要點？

答：說實話，我本人不是一個註重養生的人，我的觀點是，能夠按照自我意志哪怕只生活三十年，勝過沒有覺悟到自我意志、低眉順眼的生活九十年。借一句老話，三十而立，立的什麼？我認為三十歲前應該確立的是對自我的基本認知和由此形成的自我意志。三十而立志，再加上此後三十年踐行，一個人能夠按照自我意志活到六十歲，我認為對于一次生命的旅程，已經是非常幸運了。

所以，我不是一個有資格談養生的人。

但是對于一些練太極拳僅僅想修養身體的人，有沒有更簡便的鍛煉方法呢？

我認為是有的。研習太極拳只需註意中平直圓、虛實分清與平衡、舒展、松淨即可以收到健身的效果。

關于中平直圓、虛實分清將在下一節介紹。在這里先對平衡、舒展、松淨作一簡要說明。

平衡，太極拳的平衡有三個層次，三種狀態。

三個層次：

身體的力學平衡→心態平衡→氣血平衡。

三種狀態：

靜態平衡→運動平衡→自主平衡。

對平衡的三個層次——身體的力學平衡→心態平衡→氣血平衡，容易理解，不僅孫氏太極拳，其他的太極拳流派也具有這種功效。

對平衡的三種狀態——靜態平衡→運動平衡→自主平衡——對于一些人而言似乎不太理解。

要了解什麼是自主平衡，先要了解什麼是自主狀態？

自主狀態就是為了實現動作目的，身體呈現的自動調節過程的運行狀態。

孫氏太極拳的功效特點之一——就是不斷拓展自主效能的空間。提升自主平衡能力是拓展自主效能空間的門徑。

體會自主平衡的入手處是孫氏無極式。

如何站孫氏無極式？

前面已經講過。很遺憾，一些人自以為自己懂得如何站無極式了，可實際上，他們並不懂，一站即錯。這個看上去簡單的類似立正一樣的動作，怎麼一些人掌握不了呢？

關鍵就是一些人不理解我多次強調的，站孫氏無極式時要身體內外全無著落。

何謂全無著落？

就是身體哪一處都不要刻意作為支撐身體平衡的支點，哪一處都不能有著落，不要通過大腦的意

識刻意讓身體平衡穩定，而是讓身體在臨界不平衡和心意混沌的狀態下自主尋找自己的平衡點，即自主平衡。按照孫祿堂要求的"身體不能有任何往來伸縮之節制"，身上不能有一絲刻意，而要順其自然，即使身體出現不由自主的搖晃也要依其勢而不加不減。

從心意的角度，心中不能存有任何意想，包括"不能著落"這個意思也不能有，而是混混沌沌。

通過無極式進入上述這種身體內外全無著落的混混沌沌的狀態，隨之逐漸從這一狀態進入到"平地立竿將立定之時"的"極中和極虛靈"的狀態。于是身體從無極式的臨界不平衡狀態進入到自主平衡狀態。

在孫氏太極拳的行拳中，首先要讓自己處于這種"極中和極虛靈"的自主平衡狀態，即身體通過內穩態形成的自動調節平衡這種能力。

那麼，如何通過行拳建立這種"極中和極虛靈"的自動調節平衡的能力呢？

基本法則是：

在無極轉太極的基礎上，三體為本、三點對應、中平直圓，順中用逆。

關于這16個字的意思，在後面第五節中會結合孫氏太極拳的步法、身勢作進一步的闡釋。

作為形成自主平衡狀態的能力基礎有三：

自動反饋、虛實分清、身勢如一。

如何構建這三種能力呢？

孫氏無極式、三體式是建構這三種能力的基礎。

什麼是虛實分清？

虛實之間既是相互關聯、相互對應的，又是能在實現同一效能目標的前提下各自在最大程度上獨立自由的。

什麼是身勢如一？

身體在自主調節平衡的過程中，始終處于渾圓一氣之意蘊含著六合整勁之勢這個狀態。

通過練習孫氏太極拳，提高了身體整體的自主平衡能力，這既是技擊能力的核心基礎，同時對于提升免疫力以及防止老年人跌倒也有顯著效果。

以上初淺地介紹了孫氏太極拳有關平衡的要義。

下面談談舒展。

練孫氏太極拳使身體獲得自主平衡能力的同時，在行拳中還要在舒展上做文章。

從哪里入手做這篇文章呢？

兩個十字——脊椎及肩、胯。

每個動作都要在合乎行拳規矩的前提下極盡伸展之能事，所謂極盡伸展，不是硬拉，而是在做每個動作時周身相關的關節均勻地節節松開。

所謂行拳規矩，即三害、九要、六合、渾圓及16句要義等。

練習孫氏太極拳不能有任何周身不舒展的狀態，這也是檢驗自己拳架子是否正確的一個參照。

舒展有其關竅，關竅是行拳時要使兩個十字的走勁、動作的開合、氣息的起落三者相合。

如果不懂如何通過兩個十字走勁、不懂動作的開合為何既是同時存在又是轉換承接、不懂調息以

及調息與開合的關系，則在行拳時舒展就做不到位，舒展就不可能充分，行拳時氣血貫通全身的效果就差。

此外，舒展與對應是一體，否則，開合不能既同時呈現，又循環不息，造成氣血不能貫通周身。于是養生的效果就要大打折扣。所以舒展是有學問的。

上面介紹了平衡與舒展，下面介紹松淨。

松淨有三個層次：

身體、身勁、身心。

對應有三修：

修形、修勁、修心。

1、身體的松淨

關註點有三：重心的落位、松開的狀態、動作運行的模式。

泛而言之：

第一先體感到自己身體的重心，由身體重心體感身體的中軸，重心落位要準確，中軸要穩固落位，這個很有講究。體感身體中軸是進入松淨狀態的前提。其功夫的基礎是孫氏無極式、三體式。

第二是體感到自己身體四肢由身體中軸向八面散開的狀態，利用站立時身體受重力的影響，身體有自然順遂的體感，沿著身體十字，舒展散開，兩臂有懸吊垂沈的體感。

第三是在行拳時周身內外融合一體，以身體中軸為樞，周身運行和順，各節不能相互牽扯。

以上三者在行拳時同時做到，才算進入到身體松淨的門徑。

2、身勁的松淨

身勁並非是身體在行拳時刻意用力，而是源自拳式結構及其勁路，周身各處只要按照拳中規矩自然的行拳，身勁自然產生。切不可加帶任何勁力。要點是拳式結構、勁路要真，在這個基礎上動力定型，在這個動力定型的過程中全身要自然松開，通過對拳式中勁路、勁意、勁勢的掌握將身勁化為虛無的氣勢，如此才算身勁達到松淨，身勁不能存一絲乖力。

3、心意的松淨

要點是心意恬淡虛無。

《黃帝內經·素問》"上古天真論"云："恬淡虛無，真氣從之。"

孫劍雲說：練太極拳要恬淡虛無，靜修漸悟。這是進入太極拳修心的門徑。換言之，要安于恬淡，才能逐漸體悟到虛無空靜的作用，如此行拳才可能真氣從之，入得門徑。

所以這不是一蹴而就的事。對于練習太極拳者而言，這是一種生活態度、一種人生修養，是一種自覺。如修為孫氏拳有真實造詣者多是一些隱修之人，他們不是為隱修而隱修，而是他們的心性修到此境，隱修是他們本心的選擇，故能安于恬淡。當其心境進入空靜的狀態，就形成一種虛無的氣勢，由此造就的風骨、高藝超脫凡俗，近乎神，非世俗拳師所能及，在我上一輩的孫氏拳研習者中就不乏這類人物。

上面簡要介紹了平衡、舒展、松淨在行拳中的基本要義。在下一節中，我將介紹什麼是孫氏太極拳的勁路、勁意與勁勢以及行拳的基本步法與身勢。

第五節　孫氏太極拳勁路、勁意、勁勢以及基本步法、身勢舉例

在這一節中將從三個方面介紹孫氏太極拳行拳的要義：

1、勁路、勁意、勁勢。

2、基本步法、身勢。

3、行拳要領摘要及說明。

從這三個方面幫助我們通過行拳進入太極一氣運陰陽的狀態。深化對孫氏太極拳拳式結構（功效）認識，提升練習孫氏太極拳走架的功效。

這三個方面的基礎依然是"去三害、守九要"和孫氏無極式和三體式。

一、　孫氏太極拳走架基本勁路、勁意、勁勢舉例

在前面介紹過，孫祿堂創立的孫氏太極拳所修為、所體用的核心與其形意、八卦一樣都是內勁，這個內勁的基礎是通過開啟中和之氣練就的金丹。這在孫祿堂的《太極拳學》中有明確的論述，而開啟內勁的方法是孫氏無極式和孫氏三體式，這在孫祿堂的《形意拳學》中亦有明確的論述。

據孫劍雲講，當年三體式沒有三年的功夫，孫祿堂是不給開拳的，至少要達到煉精化氣這一步，才可以進入拳架的練習。

後來，鑒于國術館是一年一期畢業，從普及孫氏太極拳的角度考慮，將這個要求放低了，但三體式也要站夠100天。

然而在普及的人群中，在100天內能夠練就煉精化氣的人是非常少見的，絕大多數人都不可能在這麼短暫的時間里進入煉精化氣的境地。尤其是一些人在孫氏無極式、三體式上也下了一些功夫，但深入不進去，那麼如何學習孫氏太極拳？如何體用其內勁？

孫存周講：把所有關于中和之氣即先天真一之氣的體用要義先用身體重心來替代，這樣雖不中亦不遠矣。練上一段時間，有緣于此拳者再通過無極式、三體式的深造，重鑄鼎爐，亦能入內勁之門。斯二者之大要不悖。

什麼意思呢？

如果沒有煉精化氣的基礎，那麼就先從重心入手，把所有關于太極一氣運陰陽的要義都當作關于重心運行的要義，這樣在練拳效果上也是相通的。也就是以重心為參照行拳與以內丹造詣為參照行拳在行拳的規矩與效果上並不違和，因此可以作為一個過渡的方法。

因此，下面對孫氏太極拳中勁路、勁意、勁勢的介紹，都是從最初步的運轉重心的層面來介紹的，實際上就是以形調息之法。

什麼是勁路？

就是在走架過程中形成的拳中勁力、勁意、勁勢的過程，這個過程就是勁路。這個過程一般由五個基本要素構成：

1、重心位置及變化。

2、調息方法。

3、拳架結構。

4、行拳過程與方式。

5、相應的勁意和勁勢（勁路蘊含的效能）。

什麼是勁意？

走架過程中每一瞬間具備的某一勁力發而未發的狀態。

什麼是勁勢？

走架的每一瞬間及走架過程中蘊含的諸多勁意的態勢。

以上是對走架中勁路、勁意、勁勢的說明。

所以要提高孫氏太極拳走架的效果——

第一要弄清楚孫氏太極拳走架時的基本勁路、基本勁意與勁勢。

什麼是孫氏太極拳行拳的基本勁路、勁意和勁勢呢？

孫氏太極拳走架的基本勁路是以孫氏三體式為基本步法身勢的起落開合。

基本勁意是六合整勁之勢。

基本勁勢是渾圓一氣之意。

第二要不斷充實孫氏太極拳走架中勁路的勁意和勁勢。

所謂充實，就是把你所掌握的各種打法、技法的勁意融入到孫氏太極拳的基本勁意和基本勁勢中。

這就是孫氏太極拳中勁路、勁意、勁勢的要義以及相互關系。

所以，要想提高走架的效果，對于拳式中勁路的勁意與勁勢就有一個不斷演化（變化）、優化、充實、深化的過程。

因此，練習走架時當你掌握了基本勁路後，就可以根據你對拳中規矩進一步的體悟，從丰富勁意、勁勢的方面演化走架的形式，由此提高自己對拳式的認識以及走架的效果。所以，打拳不能一輩子總是刻意去模仿老師。模仿，這是學拳最初階段的要求，相當于書法的臨帖階段。一個人刻意于此境，且沾沾自喜，是終生難以得到拳味的，拳意到不了自己身上。

當年孫存周要求學生走出的架子要逐漸形成自己的拳意和風格，強調研修拳術是一個不斷自我發現和自我創造的過程。

這里有兩個故事——

其一，有一次我與支一峰聊天，他給我講了孫存周的一件事：

"二師伯（指孫存周先生）在上海時，有人看到二師伯的拳與老先生（指孫祿堂先生）的拳有不一樣的地方，就問二師伯："你的拳怎麼練的跟老先生的不一樣了？"

二師伯說："我就是跟我爸爸的拳不一樣。"

那人說："這麼說你覺得你的拳超過老先生啦？"

二師伯說："我的功夫趕不上我父親的十分之一。"

那人說："那你怎麼改了老先生的拳呢？"

二師伯講："因為我這個人跟我父親不一樣。"

我父親講，你二師伯這個人看任何事都比別人看的透一些。"

其二，1962年孫存周去上海看望故舊，因孫存周除了研習武藝之外，尤喜好繪畫，擅山水、松

柏，有人拿出清末畫家松年的《頤園論畫》（印本）請孫存周過目。于是有了孫存周借松年的一番話來談論研習武藝之道。

孫存周講：

"我們研習武藝與作畫多有相通之處，二者皆是藝術，亦皆是心性之發揮。松年先生曰'吾輩處世，不可一事有我，唯作書畫，必須處處有我，我者何？獨成一家之謂也。此等境界全在有才。才者何？卓識高見，直超古人之上，別創一格也。'我們為人處世，和塵同光，人前我後，然而研習技擊，必要合于我們各自本來之性體，誠如松年先生所言，獨成一家，不步古人之後，更不以他人品評為是，別創一格。如是，練出來的武藝才是自己的武藝，一動一靜，莫不合于自性，體外無法，如此研習，距不聞不見之中感而遂通就不遠了。"

我認為孫存周這段話對我們研修太極拳是很有意義的。

那麼如何演化（變化）、優化、深化勁路及其勁意與勁勢呢？

這就需要我們從明師領手和與同道交手的實踐中，自己不斷去靜思體悟。

尤其是隨著自身勁力品質的提高，對打法及勁力運用的合理性不斷優化，這些都對勁意的提升與豐富有直接影響。這是一個隨著實踐的深入、體悟的深入不斷優化和深化的過程。

隨著勁意內容的豐富，走同一個式子，蘊含的勁勢就不同了，出來的氣勢古茂渾樸。

此即極還虛之道的一個實例。極還虛之道就是不斷優化、深化拳勁、勁意、勁勢的熔爐和框架，使你所習各類勁力、打法由此優化、升華，同時又把你在技擊實踐中體悟的勁力、打法融入到拳式的勁路中化為內勁。

所以抓住勁路、勁意、勁勢是提高走架成效的不二法門。

二、 孫氏太極拳的基本步法與身勢舉例

孫氏太極拳身勢的基礎是無極式、三體式，其步法則變幻無窮，但基礎步法有八：跟步、撤步、橫步、插步、扣步、擺步、圈步、碾步。

這八個步法中又以跟步、撤步為基礎的基礎，最為重要。

孫劍雲講："孫氏太極拳的特點之一是進步必跟，退步必撤。"

那麼怎樣跟步，怎樣撤步？要領為何？功效為何？

今日練習者對此中之意知之甚少，因而常常出現錯誤。

以進步必跟為例，進步時，前足邁步，前足跟落地，此時身體

笔者示范的孙氏太极拳太极式进步

重心不動，當前腳掌開始下落時，這時後足即刻跟步，隨落隨跟，當前腳掌完全落地時，後足完成跟步。在跟步過程中，身體重心平穩移動，不得有起伏，前足腳下含著回蹬逆勁，跟步落地時，兩足之間的對應關系要分毫無差。

錯誤的跟步練法常見以下六種：

其一，邁步，剛一邁步，即牽動身體重心前移。其弊，喪失移動中身體的自主能力。正確的邁步是，步動，身（身體重心）不動。

其二，進步，在前腳掌完全落地後，後足才跟上。這種跟步把進步必跟的勁意、勁勢完全喪失了。從勁勢上講已經失去了動靜合一的狀態。這是常見的一種跟步時出現的錯誤。

其三，前沖，跟步的過程中腳底下沒有順逆，跟步落步後，身體重心有向前的慣性趨勢。

其四，拖尾，跟步過程沒有抽提即抽胯、提腳尖。

笔者示范的孙氏太极拳懒扎衣撤步

其五，失合，跟步過程及落步位置與前足之間的對應關系錯位，沒有形成三體式的對應關系。

其六，不懂對應，跟步過程中，身勢不得渾圓一氣之意，或不符合六合之勢，即在跟步過程中，周身喪失渾圓對應關系。其病因是不知走架時整架虛搭之理，不知形成身勢的對應點之竅。故身上勁勢不渾厚圓整。

以上是跟步中常見的錯誤。

撤步與跟步的要點有相同點也有不同處，相同點是，撤步時，當撤步之足的前腳掌落地，而其足跟未下落前，身體重心不動，這點與跟步時，在前足腳掌開始下落前，身體重心不動相同。不同之處是，跟步時，前足腳掌開始下落時，後足要即刻跟步，當前腳掌完全著地時，後足完成跟步。而撤步時，在後撤之足的前腳掌落地後，身體重心仍不動，當後足含有向前的蹬勁，後足前腳掌蹬上勁時，前足及身體重心再後撤，後撤過程中，後足前腳掌暗含的蹬勁要與百會貫通成一線，脊椎命門要與前手及前小臂相對應。

撤步時常見錯誤：

向後撤步時，後足蹬勁未起，周身向前迎擊之勢未出，身體重心即隨後撤之足向後撤。此為敗勢。

在技擊中，如果在對方攻擊下後撤，若不能一步退出對方的攻擊範圍，或為了繼續在與敵接觸中尋機，有意不撤出對方的攻擊範圍，則在撤步時，周身必須要有向前迎擊之勢，同時先撤步，蹬住了勁，後移重心。此時寧可被對方打中一兩拳，也不能在後撤時形成撤步與身體重心同時後移的狀態。

因此，進步時，落步即跟，跟步不能遲緩，即落即跟。這個過程越短其勢越強。孫振岱生云："進步勢如山飛。"

撤步時，撤步必迎，撤步不能匆忙，勁勢迎前。撤步若未脫離彼此距離，則時時刻刻不可丟失反擊之勢。孫振岱云："退步勢如浪卷。"

以上乃孫氏太極拳進步必跟、退步必撤之意。

練習跟步、撤步的方法有天罡步，即進退之字步。進行靶位練習時，之字步可演化為三角步、米字步，可單獨練習，也可以與各種技擊動作任意組合一體練習，如劈、崩、車輪手、三合炮、一馬三箭等。

進跟、退撤之勢，一方面取決于步法，即落即跟，撤步迎前，另一方面還取決于身勢勁意，渾圓與六合始終一體。

最後，孫氏太極拳行拳的次序是手隨身，身隨胯、胯隨足，足隨意，意隨神。用時相反，手隨意，身隨手，足隨身。

孫氏太極拳的規矩，除了去三害、守九要外，還有56字訣、16句要義等，因內容多，這里不一一介紹。

三、行拳要領：五句真言

這一節針對孫氏無極式、孫氏三體式如何在孫氏太極拳行拳中發揮作用，如何在行拳中形成一氣運陰陽，介紹5句真言，並簡要闡釋其義：

三體為本、三點對應、中平直圓，虛實分清、順逆互寓。

下面結合孫氏太極拳行拳對上述諸項要領逐一進行簡要介紹。

1、三體為本，孫氏太極拳的行拳要以孫氏三體式為本，不僅是外在形式，關竅是周身內外的對應關系，要符合孫氏三體式的對應關系，這種對應關系是更根本的要義。

以三體為本的內外對應關系貫通孫氏太極拳行拳過程，是孫氏太極拳與其他太極拳的拳性區別之一。

2、三點對應，即形意各自三點對應——

形的三點：指鼻尖、食指與大腳趾這三點。形的三點，要三尖相照。

意的三點：眉心（印堂）、身體重心、重心的落點這三點。意的三點，要以意貫通。

形的三點對應，容易理解。

意的三點以意貫通是什麼意思？

眉心松開舒展，神意恬淡虛無，意自虛靈，渾圓無邊。心意一動，身勢之意即起，身體重心即刻與之協同，重心落位準確無誤。在身體重心的移動與落位過程中，身勢符合渾圓一氣之意中蘊含六合整勁之勢的狀態。進而體悟雖無三尖相照之形，然而周身各點與身體重心的落位和兩足虛實之間的對應關系仍能貫通一體，構成渾圓與六合一體相合之勢。行拳能如此，即三點以意貫通，此需從走架中練就。這是僅靠站樁無法造就的神氣形意一體之勁勢。也是通過孫氏拳拳式走架產生的獨到功效。

上述形意各自三點之間的對應關系與要求，顯然都是在孫氏三體式這個基礎上針對孫氏太極拳行拳過程對身勢、步式的拓展。

3、中平直圓，所涉範圍包括神意氣形各個方面。

關于中——

"中"，對武藝而言可以說自形而下到形而上的要義無所不包。孫祿堂講，在拳中"中"是虛無

本體。這是"中"在拳中最基本的要義。孫祿堂進一步揭示：體用武藝的根本原理是中和，不二法門是誠中形外，效果是從容中道。因此，我不可能全面展開介紹"中"在武藝中的要義，因為對 "中"這個要義若進行相對全面的闡述，則需要一部專著承載。所以，在這里我僅從最初淺的層面闡釋"中"在行拳中的要義：

中，從心意上講就是極虛靈的狀態。從形體上講就是中軸上身，能感知自己身體的重心與中軸。

入手方法就是通孫氏無極式、三體式以及上面介紹的形意各自三點對應這一關系來體悟其義。

關于平——

也是先要從最初淺的層面體會其要義：

平，從心意上講就是行拳時要把心放下，平心靜氣。行拳切忌拿範兒，而是神意淡然悠遠，氣勢渾樸。

從形體上講，其一身體移動時，重心要平動，不能有起伏，這是孫氏太極拳的特點，其二在一般情況下，兩肘伸縮要平動。其三身體移動要平穩、輕靈，如水漂落葉。

功夫基礎還是孫氏三體式。

關于直——

同樣，也是要從最淺顯的層面體會其要義：

直，從心意上講，意要直：其一，就是誠一，誠中形外，至誠者能在對方周身未動、未露痕跡時，洞察對方之意。所謂"至誠之道可以前知"，在孫氏拳前人中不乏具備這等造詣的人物。其二，在初級層次就是行拳時要高度專註，進入一種篤誠的狀態。練出了意直功夫，感應迅疾，即感而遂通。

從形體上講，是指身體重心移動時的軌跡要直，不能晃動。作為走勁，是指發力走勁從原位直接出發，不能先收縮再伸出，也不能遇到阻力有絲毫回縮之勢，要如鐵楔入棉花。

作為提升形成"直"的這種拳勁質量的要素有兩個方面，其一就是由孫氏無極式、孫氏三體式開啟的易骨、易筋、洗髓，其二就是行拳時對相關平直的形與意的功夫體悟。

關于圓——

圓，作為最初步的要義有以下三點：

從心意上講，意要圓，身內身外始終不失渾圓一氣之意。行拳時心意不能只專註身前身後的肢體動作，而是其意要自體內丹田散開，于混沌中感知身體內外上下前後左右八方。

從形體上講，其一周身身勢、身勁要圓，周身上下勁意均勻，相互對應，圓滿無虧。其二，兩手運行軌跡始終要圓，即走曲線，任何一動，都要圓直一體，不能出現一處是孤立的直線。

將以上形意二者合之，即為最初步的渾圓一氣之意。

以上是對孫氏太極拳走架時中平直圓的要義進行的初淺的說明。

4、虛實分清，在行拳初級階段體悟重點是——重心與虛實、整散與虛實、對應與虛實的關系。

重心變化與虛實的關系，即使重心在一只腳上也要懂得起落開合與虛實在這只腳上的對應關系。

整散與虛實的關系，整散一體。散則虛實兩部猶如斷開，互不牽扯。整則虛實兩部對應為一家，六合渾圓融合一體。基礎還是孫氏三體式。

對應與虛實的關系，渾圓一氣之意與六合整勁之勢二者互為虛實。如整架虛搭，從勁意上講，拳式結構為虛搭，而對應點為實，是發揮拳式中勁力靈動與整實的關竅。從形體上講，拳式結構為實（為顯），對應點為虛（為隱）。

以上是對孫氏太極拳走架時虛實分清這一要義的一個初淺說明。

5、順逆互寓，其一是順中用逆，從最初淺的層面理解，從心意上講，走架時勁路要順暢、呼吸要和順，而心意要虛無，逆縮于丹田。從形體上講，同時動作順伸逆縮為一體，如跟步時，暗含著抽胯和回蹬之力，撤步時，暗起向前蹬頂之力。兩臂伸展、兩肩松開時，肩根向回縮。邁步時，胯根向回縮等。

其二是逆中行順，也是從最初淺的層面入手，從心意上講，行拳時意要虛無，呼吸要和順，勁路要準確無乖。所謂空而不空。從從形體上講，任何一動皆含有逆勁，同時行拳的勁路要順暢，合于規矩。

以上是我對孫氏太極拳行拳五句真言的要義作了一個初淺介紹。

有人說，童旭東把孫氏太極拳行拳的要領說復雜了。

是這樣嗎？事實上，孫氏太極拳在“去三害、守九要”的基礎上還有“56字訣”和“16句要義”等，這些都是孫氏拳前人留下的心法提示，這些內容我還沒有介紹。所以我這個介紹是簡之又簡、淺之又淺，是練習孫氏太極拳入門就應該掌握的內容。如果連這個也不願意掌握，你練的孫氏太極拳又如何算是孫氏太極拳呢？！

第四篇 第二章 形意拳初級階段研習要義

孫祿堂言：

形者，形象也。意者，心意也。人為萬物之靈，能感通諸事之應。是以心在內，而理周乎物，物在外，而理具于心。意者，心之所發也。是故心意誠于中，而萬物形于外，內外總是一氣之流行也。起落進退、變化無窮，是其智也。得中和、體物不遺，是其仁也。心與意合、意與氣合、氣與力合，為內三合。肩與胯合、肘與膝合、手與足合，為外三合。內外如一，成為六合，是其勇也。三者既備，動作運用，手足相顧，至大至剛，養吾浩然之氣。與儒家誠中形外之理，一以貫之。

在這里孫祿堂指出形意拳的特質是形與意的相互生發、協同一致，形成內外如一之體。其拳有仁智勇，通過此三者養浩然之氣，其氣至大至剛。符合儒家誠中形外之理。此論，乃武學體用極則。

孫存周進一步指出：研習形意拳要平心穩齊，舒展活潑，勿尚拙力，勿使怒氣，勿逾規矩，以增華飾。勿趁私意，以求悅目。一伸一屈，莫不順中用逆。

在這里孫存周指出，練習形意拳需要特別註意遵循的3個要點：平心穩齊，舒展活潑，順中用逆。同時也指出容易出現的4種錯誤：拙力、怒氣、增華飾、趁私意。所言，言簡意賅，極為精辟。

孫劍雲說：初學形意拳，要以中和為法，六合為矩，從容中道，動作和順，起落整齊，內外如一，行以渾圓一氣之意。不可有絲毫乖戾努力，不可于腹中運氣。

在這里孫劍雲進一步闡釋練習形意拳的法度規矩：中和、六合、中道、和順、起落整齊、內外如一及渾圓一氣之意。同時不可有絲毫努勁之意，不可以腹中運氣。

上述三位孫氏拳前輩對形意拳的特性與練習要點的開示極為重要，乃是研修形意拳的至理、極則。

此外，劉子明對形意拳亦有相當造詣。在形意拳方面，劉子明曾追隨孫存周有年，得到過孫存周的指點。

劉子明說：初時練習形意拳，首先要使全身關節松開，要節節放開，開始行拳，最先不要求發力，要從和順輕捷處行拳，動作規矩和順，步子輕捷自然，在此中自然求得勁力充分圓整，功到此時，行拳出勁仍要由動作自然伸縮而出，不要心中努力去短促爆發，此時也不要練習打樁，要專練走架子，還是要全身放開，自然松順，節奏不著意快慢，按照自己調息節律走架子。兩肩要松沈放開，兩胯一提一塌，即抽即開，從中要先練出長勁。長勁出來後，一個動作要演化出五種力，即冷彈脆快硬，五力一圈，探臂一劃，五力俱備。劈崩鑽炮橫任走一式，皆一圈五力。長勁出來後，可以練習打樁、打沙袋等。此時出勁仍要自然隨著動作發出，不可預設發勁效果，前後兩勁間求以順暢連貫，動作節奏的間隙將逐漸變小。

劉子明是我見過的（包括電視、錄像、視頻中）整勁爆發最雄渾強悍者，其演示發力時，已80余歲。特別強調練習形意拳要動作規矩和順，步子輕捷自然。

我以為練習形意拳，其拳式的架構、行拳規矩尤為重要，不同門派的形意拳，在拳式架構、練習規矩上差異甚大，導致在練習效果上視同云泥。所以研修形意拳各家有各家的規矩，不可混淆。因此，研修孫氏形意拳者，就要在明確孫氏形意拳規矩的基礎上，動作起落整齊、和順自然，步子輕捷

準確、連貫平穩是為行拳要點。除了個別動作要求震腳外，其它動作，皆不要有跺腳之意。勁走平直螺旋，重心運行要平直，肢體伸展走螺旋。進退輕靈，發力時兩足有對拔之意，不出夯勁。

需知，動作中勁的質量、前後兩勁的連貫性、打擊動作的連續性、節奏的快而不亂，首先是步子的輕捷準確、自然連貫的質量，這個質量高，身體在高速運動與變向中，才能做到重心平穩，勁力整爆連續。

多年前，我友萬勇南來北京，他有個學生與武術萬維網的幾個人熟悉，他們聚會時，萬勇南邀請我與劉樹春參加。期間，萬維網的人請我演示拳法，我對他們講，我示範一個作為反面教材的劈拳，他們做了錄像。有趣的是後來萬維網的人把他們錄像的視頻放在他們的網站上，不知是有意還是無意，把我前面講的"示範一個反面教材"這句話刪去了。于是針對我打劈拳的這個視頻，網上一些人開始批評、諷刺和攻擊，這些人大致分為三類，第一類是由于我多年來發表文章澄清史實、撥亂反正，使得一些人對我恨之入骨，他們利用這個視頻攻擊我。第二類是出于門派之見，只要看到是孫門的，必然要進行攻擊、詆毀。第三類是看到這個視頻跟他們師傅教的不一樣，因此批評、質疑。我當時看到這些狀況，感到很有意思，所有針對我示範的這個反面教材的批評，沒有一個能切中技術問題中的要害。說明活躍在這個網上的那些人，其實都不懂形意拳。

那個視頻中的錯誤在哪兒？

步子及動作失去輕捷、連貫、自然，這是練形意拳之大忌。更好笑的是該網站的站長放上一個其師兄周某某發力的視頻，作為矜式。結果我一看，與我示範的那個反面教材可謂是半斤八兩。

不錯，形意拳先要練出整體勁，正因為如此，行拳時才不能把註意力放在發力上。在拳術上，越刻意求什麼，越得不到什麼。整勁出于自然，才是真勁。乃至孫劍雲在教拳時都避免用"發力"這個詞。

話回到步子上，那麼步子如何才能做到輕捷準確、自然連貫、重心平穩呢？

第一取決于三體式的結構與規矩。各家形意拳皆有三體式，但各家三體式的結構不同，規矩不同，心法不同，因此效果不同。有關孫氏形意拳三體式架構、規矩與效果的超勝卓絕，前面多有論及，這里從略。

第二步法、重心與身勢的對應關系是初期練拳的重點，這個不懂，行拳的勁路就不通，在運動中整勁爆發的質量就差。形意拳講究整勁爆發，但不是一上來就練整勁爆發。

實際上即使都是整勁爆發，性質亦有區別。如支一峰那種電擊力的打擊效能是任何後天俗勁的整體爆發力都不能企及的，二者勁力的品質完全不同。但支一峰那種電擊力需要通過孫氏三體式練出金丹造詣，無明師指導，一般人很難練出來。如今已經見不到有這等造詣者。

練習技擊莫為發力所拘，進行散手時，一切動作皆要從其自然。練習發力是平時下功夫的事，散手時，不能想著如何發力，而是隨感而應，純以自然。不想著發力，出于自然發出的打擊力才強勁、深透。

孫氏形意拳是輕靈飄逸的功夫，其勁入門的標準，則如孫振岱所云：晴空閃打霹靂電。

曾經親眼目睹過孫祿堂形意拳的欒秀云，形容孫祿堂的形意拳是飄然若仙。此為形意拳造詣之至境。

第四篇 第三章 冷崩彈中五種勁

孫振岱在"題孫家太極拳"中云："吞吐沾蓋冷崩彈"。冷崩彈是孫氏三拳在行拳走架最初階段在矯正勁路時就應該掌握的基本勁力之一，有的太極拳門派將其稱為六面渾圓整勁，並作為他們一輩追求的勁力，但該勁在孫氏三拳中屬于在進入內勁之門前的初級勁力，是在練拳初期就該掌握的勁力。

冷崩彈這把勁如何練就，孫振岱沒有詳述。孫劍雲亦未系統論述，只云："拳架子走對了，自然就出來了。"初時，筆者甚迷茫，後對孫氏太極拳架子有了一點切身體會後，方知此言不虛。雖然如此，因筆者功夫甚淺，介紹冷崩彈不敢僅以筆者私意趁之，故結合肖云浦所言，對此作一簡要介紹。

肖云浦是秦正之的弟子，實戰格鬥家（無限制格鬥），海外職業拳師，自幼習武，尤擅孫氏形意拳，在此基礎上融通中外多家武藝，在筆者所見所遇者中，其實戰技擊造詣屈指可數。

肖云浦講：冷崩彈要打出五種勁道，才便于活用，第一種是冷炸勁，第二種是冷鞭勁，第三種是冷錘勁，第四是冷撞勁，第五種是冷斷勁。

據肖云浦講，其師秦正之的冷錘勁了得。四十年代中期，上海拳擊開展的很火熱，有個美國黑人（人稱肖恩），個頭不高，拳很重。某位練過形意拳且兼練拳擊多年的國術名師朱某，在與陪練肖恩進行拳擊練習時，挨了不到三拳，就蹲在地上一時不能動了。但這個黑人肖恩在與白人拳擊手馬洛科維奇（人稱馬奇）比拳時，肖恩的拳頭打在馬奇身上如同撓癢癢，全無效果，反而被馬奇一拳KO。朱某請秦正之與馬奇交流。秦正之不練拳擊，其藝以摘筋卸骨為長。但是對方堅持要求雙方戴上拳套交流，秦正之的長項無法運用，出于好奇，答應了對方。交流時，秦正之步法變化迅疾，只一個照面，秦正之一記擺捶（由形意拳橫拳演化出）擊在馬奇左肩上，如被重炮轟擊，馬奇當即昏倒。當馬奇蘇醒後，其左臂無法擡起，好在秦正之是正骨高手，立即給馬奇捏拿穴位，此後又給其敷藥，馬奇半月才恢復。秦正之打出的這種勁，就是冷錘勁，乃六合炸力。發冷錘勁時要直如炮轟，要有把對手打碎的意念。

冷鞭勁我只見過肖云浦運用純熟自然，另外據說肖德昌對此勁也深有造詣。

當年肖云浦示範冷鞭勁，並非是單操示範此勁，而是隨意行拳，周身松散開，自然行拳中冷出一手，用手背撣在椰子樹干上，不僅當即有椰子落下，樹皮也掉下一大塊。我觀此勁之勢，若打在人身上，必要受內傷，至少要吐血。這種勁看上去與六合整勁不同，身上並不抱著整架，而是松松散散的行拳，好似于不經意間飛出一手，如鞭抽打。其實這是對六合整力掌握到高度純熟的征兆，于松散中瞬間形成六合整力爆發而出，是六合整力瞬間聚合在一個點上，形成冷殺傷效果。所以練拳時，無論是太極拳還是形意拳，在掌握了基本規矩後，就要從松散和順中走架子才能練出冷鞭勁，周身柔軟綿隨，于虛空成勢。不要死抱著六合的架子走整勁。要從自然隨意中顯規矩，而不要刻意于規矩。這個階段練拳走架與開始定型階段是不同的。

我所見過的冷炸勁以劉子明為最，劉子明一記劈拳淩空打出，其房間的窗戶發出漱漱顫動之聲。而傳說齊公博發出炸勁時，身外現出光團籠罩其身。練冷炸勁也是從自然松順中練，關鍵是周身內外要對應準確。我多次提示過打拳無論是走架子，還是單操發力，都要清楚周身對應點，通過對應與自

鎖找到內外合一發力的整體狀態。無此，練習走架子也好、發力也罷，很難找到正確的勁力狀態，如此練拳幾乎等于白費功夫。

劉子明講，孫存周教他時，先示以相對各式周身的對應與自鎖，要求自然、舒緩地練習五行拳，從中體會周身對應點之間的關系。孫存周說，你練拳不能只合乎拳中要求的規矩，你自身的身體是更重要的規矩。找你自身這個規矩，要從節律入手，逐步使拳中的規矩融入你自己身體的規矩。所以開始練拳，動作的快慢、勁力的強弱都要自然，不能刻意強求某種狀態。別人一拳打塌一堵墙，那是別人的事，你練拳不要管這個，練自己的。

孫氏拳的練法是通過極後天之能返先天之性體，通過極還虛達到先後天相合。而不是以後天之能來強化後天之能。所以，對于速度、力量等技擊要素不是在後天境界里強努，而是在後天修為無所不用其極的同時，通過還虛之法返先天來升華，達到先後天相合，使諸技擊要素化為先天本能，在整體境界與效能層次上與道相合。所以研修孫氏拳是個不斷發現自己、認識自己、改良自己、實現自己的過程，這個過程是孫氏拳體用之道。故研修孫氏拳與人格精神的鑄造具有相同的邏輯。

以上這個過程不僅是針對速度、力量的提升，而是全部技擊要素的培養皆要遵從此理。

冷撞勁的形成取決于三者，其一，架構要整，至剛至堅，擊人時，梢節與十字貫通之勁和丹田之氣在作用瞬間協同一致。其二發力時機使彼毫無察覺，如在虛空中突現。其三打擊點位要精準無差，勁力形成之瞬即是打擊之瞬，此時無須做任何動作調整，意氣形所成之勁與機勢瞬間合為一體。我輩中肖德昌、孫雨人等即擅此勁。冷撞勁一般不輕用，師兄弟之間相互領手需有護具，該勁極易傷人。

冷斷勁，即反向折疊力，也稱打回頭勁。周身裹翻之勁瞬間交變所生。多用在相互纏鬥中，也可用于防守反擊中，通過前後或左右的交叉步打出此勁。

以上所舉數例說明冷崩彈中含有5種基本的勁力特性，並非僅是一個周身的驚炸彈抖。故對于前人的心法要不斷細化，不斷具體化。如此練拳，才可謂漸修靜悟，使習拳成為一個不斷深化認識、不斷拓展能力、不斷解放心性、不斷發現自我、不斷慧悟創生的自主、自由、自在的過程。

第四篇 第四章 從易筋轉氣談專項勁力訓練

關于勁力訓練，在1923年出版的《近今北方健者傳》中記載了一段孫祿堂的話：

"以力生血，以血化精易，以精化氣以氣歸神難。此中不只有甘苦可言，直有生死之險矣。學者可于力上求，勿輕向氣上覓。一入歧途，戕生堪虞。古人之不輕傳人，匪吝也，不忍以愛人之術殺人耳。無明師真訣，切不可盲從冒險。"

在1929年7月編印的《江蘇省國術館年刊》中刊登了署名孫振岱的一篇文章"國術之管見"，其中寫道：

"武技之所重，氣為首，力次之。氣充而後運之以神，神之所照，無不如志。人有恒言輒曰：氣力，有力無氣，死力也。極其所能，負重而已。而以氣行力，氣之所至，即力之所至，如氣球然。未有氣已泄，而球能上躍者。人亦尤是也，氣餒則志敗，氣盈則力勝。孟軻氏曰：持其志，毋暴其氣，胥是道也。迨真氣彌滿，所養即充，而後注意于神。以氣行力，則力不可測。以神行氣，則境臻于化。儒者曰：大而化之謂之聖，聖而不可知之謂之神。易曰：神而明之存乎其人。可知神為莫大之功用。然而，非易筋轉氣之後不能遂臻此境也。"

那麼，如何易筋轉氣？

如前所述，需遵循極還虛致中和之法。

李玉琳云："沒勁先練勁，有勁不用勁。"

研究武藝者對上述孫氏拳歷代前輩們的這些言論不可匆匆滑過，不求甚解，而是應該以此為探究之路標，究其肯綮，悟其壺奧。惜哉，今日篤志于此道者鮮矣，故武道不彰！

孫振岱講："以氣行力，則力不可測。以神行氣，則境臻于化。"

那麼，如何以氣行力，以神行氣呢？

孫祿堂揭示了明、暗、化三種練法、三步功夫。

第一步明勁是煉精化氣的筋骨功夫，這是易筋轉氣之門。如何易筋轉氣？通俗的講，就是從專項力量訓練入手，練出四正八筋，同時合乎調息、息調、息無的內修金丹之旨，由呼吸入手，漸臻入于虛空之境。

練習明勁，需要有十字貫通的基礎，通過十字協同周身發力。任何一種拳，無論中外，若整勁爆發充分，都要從十字發力出手。十字發力的基礎是十字貫通，十字貫通即易筋之功，需練就出四正八筋協同一體，即沒勁先練勁。發力時合乎調息之道，純于自然，勁自虛空而出，即有勁不用勁，調息即轉氣之門。故明勁的基礎是易骨易筋之道，由此轉氣。沒有由易骨易筋轉氣的功夫，所發之勁皆屬拙力，而非明勁。

世界最重量級舉重冠軍，其拳腳發力不經過專項力量的訓練同樣發不充分，到了職業格鬥賽場上，同樣是靶子。這就是孫振岱所說，只有把死力氣在格鬥中是沒有什麼用的。

十字貫通在孫氏拳中屬于練習勁力入手起步的基礎之一。

筆者雖極少練拳，但略知十字貫通之理，故偶爾發力時多少還能呈現出一點十字貫通之意，因練拳甚少，做出來的協調性差，自然不能成為範式，但比那些雖下大功夫卻不知此意者略強些。

所以，對于武技雖然下功夫是必不可少的，但是必須以明理為基礎，否則就是白下功夫。

在十字貫通、易筋轉氣的基礎上專項力量越大，本錢越大。如前人中的崔老玉擅使一條80斤重鑌鐵槍，曹禿領擅使一條雙刃大鐵戟重40余斤，張洛瑞十八般兵器樣樣精通，所用竹節雙鞭各重十余斤，孫門前輩中勁力雄渾者不限于這幾位，在此不過舉例而已。

即使我輩中力雄者亦不在少數，如圓覺和尚、何道人、關秉之等。圓覺和尚擅使一條30余斤重的鑌鐵禪杖。何道人身量瘦小，似難縛雞，但日常轉八卦拳所使一條鐵槍重40余斤。關秉之所使竹節鋼鞭亦有20余斤。他們運使如此重的兵器自如隨意，見者謂之如使一條柴火棍。

當然孫門前人中也有手上雖無百斤之力卻屢屢勝人者。如馬德川，手拎20斤面都嫌沈，卻能把壯漢發出去三丈外。

木竿大槍不過七八斤重，鐵槍一般都要在30斤以上，二者交手，並非鐵槍一定能勝木竿槍。喜歡用輕器械還是重器械，全因個人武藝特點而異，各有擅長，各有心得。關秉之雖然力雄，但他有時用個雞毛撣子也能勝擅使大槍者。

因此技擊格鬥中的勁力不是舉重那種力量。所以，片面地講什麼一力降十會是很外道的。

舉以上這些前人的例子，旨在說明在技擊中有效的專項力量是很個性化的，尤在運用時要合乎每個人的特點。力大未必能勝力小者，其關鍵在善用。善用，就離不開對神氣的修為，得其法要，則"以氣行力，則力不可測。以神行氣，則境臻于化。"然而皆以易筋轉氣為基礎。

易筋要依據每個人的條件做到極處，其法合乎調息，由調息到息調再到息無，還于虛空，即轉氣之功。

所以，唯極還虛之道方為武藝正軌、至高法門。無論偏于哪一面，皆流于下乘。

那麼按照極還虛之道，以實戰技擊為目標，練習勁力時，需要先由哪幾種後天勁力入手呢？

上面提到十字貫通，這是專項力量訓練中最基礎的要義之一,築基之法如三體式、劈拳、崩拳等。下面再介紹幾種專項力量訓練，作為在練習技擊的初級階段，最起碼要練出六種專項力量：戳斫力、彈抖力、腕指力、腰腿力、足跟力（跟腱力）、六合整撞力。練出這六種勁力，常見的技擊技法都可以完成。

1、戳斫力訓練

戳斫力訓練，站孫氏三體式，練孫氏形意五行拳，附加打板子，一般是擊、按厚木板，有條件的，點、按、擊彈簧鋼板。練習拳、掌、指的戳斫力，不僅需要整體力，也需要對腕指之力進行專項練習。使得腕指之力能夠承受傳遞的整勁，而不受損傷。所謂內練一口氣，外練筋骨皮。這種戳斫力基本掌握後，需要打銅人靶子，用銅皮木架或鐵架制成人的上半身，有頭和軀干，標明要害部位，用拳中身法步法在運動中以戳斫力攻擊之，以提高戳斫力打擊的精準度。

2、腕指力訓練

腕指力訓練：腕力訓練包括指力和小臂的訓練。常見訓練方法：撐、拉、擰、握、纏、抓，一共六種，交替練習。每次訓練量要適可而止，每組練習練到感覺肌肉酸滯為止，不要過分勉強。

撐，最初用手指做俯臥撐。可以先用拳開始，逐漸過渡到用手指，以後達到左右手各一個手指。有此基礎後可練習"一根筋"，難度甚大。

拉，借助于啞鈴，把手腕卷起到極致，也可以練習轉棒繩等。增強手腕的縱向拉伸肌群。

撐，反復撅撐一把筷子或竹筒，增強手腕斜橫向的拉伸肌群。

握，有反復空握和借助握力器兩種方法。空握以持久力為主。借助握力器，以提高單次強度為主。

纏，將手指、手腕、小臂與腰背之力合為一體，提升相互之間肌群的協同作用能力。練習方法，單手用一根木棍攪動木桶里的泥漿，木桶直徑一般2尺左右、木桶高3尺到3尺半，因人高矮而定。木棍長四尺，直徑約寸半。里面的泥漿濃度隨著功夫的增長而加大。過去是餡餅鋪子、包子鋪子和面的方法，用來提高纏勁很有效。

具體練習時還要配合一些手法，將纏勁送到木棍的底部，使木棍整體往復做圓周轉動。

抓，即鷹爪功，練習鷹爪力，具體方法頗多，常見的有抓壇子，壇子從自己能抓起的份量開始，逐漸增加到150斤，壇子嘴要順直，不能有邊坎，用五指抓壇子嘴，左右手互換。每種份量的合格標準是，壇子嘴刷上油，仍能自如抓起。高明者如裘德元、曹禿領等能左右手各抓一個刷了油的150斤的直嘴壇子，轉上個把小時的八卦拳，不使壇子落地。

以上撐、拉、撅、握、纏、抓是鍛煉腕指力的常見練法。

3、腰腿力訓練

腰腿力訓練，直身深蹲，在下蹲和起身過程中，上身挺直，身體後背微微貼牆，始終不得脫開，也不得實靠，下蹲時臀部沾地。每組練習不少于500次，每天不少于2組。能力不足者，可以由少至多，減每組下蹲量，增加組數。此外，還有負重深蹲。重量根據每個人的能力基礎，量力而行，循序漸進加大負重的重量。

4、足跟力訓練

足跟力訓練，一般可通過跑步和站磚來完成。跑步一般是5公里變速跑，完成時間控制在15分鐘以內，並非是在運動場地里跑，而是在普通馬路、鄉村小路上完成。站磚要完成在三塊（3寸）以上，每日1000次。

5、彈抖力訓練

彈抖力訓練，站孫氏三體式，練五行、十二形是基礎，尤其是站三體式，在樁架正確的基礎上，下功夫越大，彈抖出的整體炸力越充沛。

彈抖力一般有三種，一位鞭抖力，二為沖抖力，三為震抖力。孫氏三體式的基礎越深厚，越容易掌握各種發力動作的要領，力順勢雄。

輔助訓練手段，最常見的就是抖大竿子、抖繩子、扔沙包等。如李玉琳年輕時，能把200斤重的沙包扔出一丈開外。

6、六合整撞力訓練

以形意五行拳築基。如劈拳、崩拳，每日不得少于1000次。每次動作都要合乎規矩，不能為湊數而練。

專項力量是技擊的基礎之一，但練習技擊時盡量不要依靠勁力取勝。將上述六種勁力練至純熟，一旦遇敵，出勁如炸雷，又去如箭，回如鉤。有了這些基礎，研究打法才有意義。

此外，在練就上述這幾種俗力的同時，若結合內丹還虛之功，則勁力的效能將發生質的提升。練

就上乘的勁力必須通過極還虛之道進入與金丹合一的內修法門。

如齊公博瘦小枯干，周身練出了如電鰻一樣的電擊力，人稱"活電瓶"，運用時沒有爆發力的外在形式，亦無上面介紹的撐、拉、擰、握、纏、抓等勁力形式，但這種力不是一般整勁爆發力能夠抵禦的。在我親身接觸過的人中，只有支一峰具有類似這種電擊力。遇見這種對手，你的整勁驚炸就沒有什麼用了，與具有這種勁力的人對抗，如同用拳頭觸擊高壓電門，接觸瞬間你即

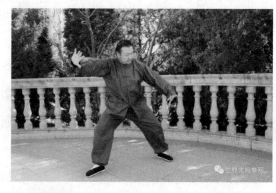

萎靡，無法對抗。孫氏拳開啟的內勁，其功效之一就是形成這種電擊力。

即使都是爆發力，差異也很大。崔老玉單手揮動八十斤重的鑌鐵槍如舞柴火棍，沖抖劈砸、圈撩格刺，神力驚人。他徒手技擊的整體爆發力異常強悍，與人徒手較量，一記劈拳，掌落人斃，于是逃至省外，躲案數年，恰逢改朝換代，前訟無案，方返鄉隱居。崔老玉晚年與鄉中青壯遊戲，發人于數丈外如擲泥丸。

又如曹禿領，瘦小枯干，河中卵石，他用手指一掰如掰豆腐一般。半尺厚的花崗岩石碑，他信手一揮，石碑粉碎。此等勁力是泰森、菲多等現代競技技擊家所不能的。

至于點穴、閉血、摘筋、卸骨、沾粘綿隨中的滲勁、透勁等專項勁力，在孫氏拳練法中各有專項訓練方法，就不在這里一一介紹了，皆非現代競技技擊能窺其邊際。一些人只見過泰森、播求、瓦魯耶夫等人的爆發力，嘖嘖稱羨，不知中國傳統武術所修為出的勁力其奧妙之深、效力之宏，遠在其上多矣。唯自民初以來，見過中國傳統武術中精微奧妙之勁力者，從來就是極少數。我有幸見過幾位得其形跡一二者，故多年來竭力提倡之。

那麼作為還虛之功，如何將拳勁與金丹合一呢？

孫祿堂開示："順中用逆，逆中行順"，此即氣歸丹田，將後天之勁返先天之體，是拳勁與金丹合一的不二法門。

在我接觸各派武術的四十余年中，所遇、所見各派名家、隱士幾近千人，確實具有道家金丹造詣，且能將此金丹造詣用于技擊者屈指可數，其中拳勁能全然超逸于現代技擊效能者只有一人，即支一峰，其金丹之勁，觸之人靡，以筆者所知，未有能抵禦者。

孫氏形意、八卦、太極三拳的根本即金丹亦稱內勁，金丹內勁是三拳合一的基礎。昔日我輩中有此造詣者並不乏人，除支一峰外，還有董岳山、陳垣、何道人、圓覺和尚、清源道士、牟八爺、駝五爺、何回子等，皆為近道之人。

關于"順中用逆，逆中行順"于拳中如何修為？

孫祿堂早有揭示：

"先天八卦，一氣循環，渾然天理，從太極中流出，乃真體(真體者，即丹田生物之元氣亦吾拳中之橫拳也)未破之事。

後天八卦，分陰分陽，有善(善者，拳中氣式之順也)有惡(惡者，拳中氣式之悖也)，在造化中變動，乃真體已虧之事。

真體未破，是未生出者(未生出者即拳中起鑽落翻未發之式也)，須當無為(無為者，無有惡為)。無

為之妙，在乎逆中行順，逆藏先天之陽，順化後天之陰，歸于未生以前面目(即拳內陰陽未動以前形式)，不使陰氣有傷真體也。

真體有傷，是已生出者(即拳起落鑽翻，發而不中也)，須當有為(有善有惡之為)，有為之竅，在乎順中用逆，順退後天之陰，逆返先天之陽，歸于既生以後面目(即拳中動靜正發而未發之間之氣力也)。務使陽氣還成真體也(即還于未發之中和之氣也)。

先天逆中行順者，即逆藏先天陰陽五行，而歸于胚胎一氣之中(即歸于橫拳未起之一氣也)，順化後天之陰，而保此一氣也(保一氣者，不使橫拳有虧也)。

後天順中用逆者，即順退已發之陰，歸于初生未發之處，返出先天之陽，以還此初生也。

陽健陰順，復見本來面目，仍是先天後天兩而合一之原物。

從此別立乾坤、再造爐鼎，行先天逆中行順之道，則為九還七返大還丹矣。

今以先天圖移于後天圖內者，使知真體未破者，行無為自然之道，以道全形，逆中行順，以化後天之陰。真體已虧者，行有為變化之道，以術延命，順中用逆，以復先天之陽。先後天合一，有無兼用，九還七返，歸于大覺，金丹之事了了。

再以金丹分而言之。金者氣質堅固之意，丹者周身之氣圓滿無虧之形。總而言之，拳中氣力上下內外如一也，此為易筋之事也，今借先後天八卦合一圖，以明拳中拙勁歸于真勁也。"

——以上是孫祿堂在《八卦拳學》中對"順中用逆，逆中行順"的闡釋，此即練就內勁時極還虛之道的具體操作法則。

孫祿堂在《拳意述真》中又云：

"拳中內勁，是通過順中用逆，將周身散亂之氣收歸丹田，漸漸積蓄而成。"

支一峰講，他由無極式、三體式、五行拳練就出電擊力（內勁作用特性之一），全仗心中虛空之意，綿綿若存，久而不息，故能合天地之勢于神氣之中。

入手之法：孫氏無極式、孫氏三體式、孫氏形意之劈拳，或孫氏八卦之單換掌，或孫氏太極拳第一節。

入門之竅：有無不立（並立）以及十字開合，渾圓對應，六合一體，循環不息，一氣貫串。

以我甚淺之體認，若能將此入手之法、入門之竅體之于身，行拳自能順中用逆，氣歸丹田。

此外，技擊格鬥的專項力量尚有巧勁一道，即使力道不宏，亦能一擊勝人。此中有道，技擊格鬥非專以力大勝人之事。

孫劍雲說："身體粗壯、肌肉發達者，看似鐵人一般，實際上是你們不知道他們身上弱點、要害在哪兒，不知怎麼打，如何取，知道這些，只要有四十斤的力量，用法恰當，就能一擊勝之。"

肖云浦研究各國格鬥技藝多年，他說："無論黑人、白人，只要按照西洋練法鍛煉肌肉力量，肌肉越發達，筋節越脆弱，因為他們不講究練氣，無法鍛煉到筋骨間的內膜，發力越猛，在其發力之瞬，攻其筋節，常常一擊制勝。"

故肖云浦稱他們是水晶人，看似強壯，只要適時擊其弱點，一擊即垮。

肖云浦說："攻其筋節、骨縫這些弱點需要力貫指尖，這是傳統武術的技法。西方競技技擊不允許用指尖攻擊對方，所以沒有這方面的技術，加之帶上拳套，絕對力量就顯得重要了。規則改變了制勝的方式，訓練的內容、方法也就隨之改變了。"

筆者四十年來所見擅無限制格鬥者，皆非身材粗壯、肌肉暴突者。中西拳藝在勁力修為上竟如此不同。這是我們今天應該深入探究的，而不是僅僅跟在別人的後面亦步亦趨，妄自菲薄。

第五章 粉碎虛空 空而不空

有人問：孫祿堂提出極還虛之道中那個"虛"是什麼？

答：此"虛"乃虛空，即"空而不空，不空而空"的那個虛空，亦即真空。此虛空並非頑空，而是至真至實。至此境界則云粉碎虛空。

自1915年開始，孫祿堂通過其自身的武功造詣和他的五部拳著以及一系列文論在武術史上首次揭示了極還虛致中和的內勁體用原理，並以這個理論為基礎構建了拳與道合立于不敗之地的武學體系。在這個體系里顯豁了通過武藝體用虛空（空而不空，不空而空，下同）的原理、方法、要則和經驗。此後至今已百餘年，能承其遺緒者極少，能步入體用虛空之境界者多為孫氏拳第二代和第三代中的人物，如孫存周、裘德元、齊公博、孫振川、孫振岱、曹禿領等前輩以及我輩中的董岳山、陳垣、駝五爺、何道人、圓覺和尚、清源道士等前人，他們在技擊中體用虛空的相關事跡甚多，過去曾有過一些介紹，這里不贅述。

有朋友問，你能不能把孫祿堂有關體用虛空的論述例舉一二。

答：自然可以。

例1，孫祿堂于1917年出版的《八卦拳學》從第18章到第23章談的都是體用虛空的原理、要則及自己的體驗，因篇幅頗長，這里只摘要第23章中部分論述：

"得天氣之清者為之精(精者，虛也)，得地氣之寧者為之靈(靈者，實也)。二者皆得方為神化之功，學人欲練神化之功者，須擇天時，地利，氣候方向而練之。……此理練法是借天地之靈氣，受日月之照臨，得五行之秀美，而能與太虛同體是為上乘神化之功也。且神化功用之實象者，則神之清秀，精之堅固，形色純正，光潤和美，身之利便，心之靈通，法之奧妙，其理淵淵如淵，而靜深不可測，其氣浩浩如天，而廣大不可量。如此是拳術精微奧妙神化之形容也。如不知擇地利借天時氣候方向，只可用氣力之功而習之，然久之功純，亦能變化不已。不過是氣力之所為耳，惟其不知天時，地利，故心中不能得著天地之靈秀也。大約天地間，凡物之美者，皆得天地之靈氣，受日月之孕育，而能成為至善之物也。拳術之道亦莫不然。譬之在大聖賢，心含萬理身包萬象，與太虛同體，故心一動，其理流行于天地之間，發著于六合之遠，而萬物之中無物不有也，心一靜，其氣能縮至于心中，寂然如靜室，無一物所有，能與太虛合而為一體也。或曰聖人亦人耳，何者能與天地並立也，曰因聖人受天地之正氣，率性修道而有其身，惟身體如同九重天，內外如一，玲瓏透體，無有雜氣攪入其中，心一思念，純是天理，身一動作皆是天道，故能不勉而中，不思而得，從容中道，此聖人所以與太虛同體，與天地並立也。拳術之理，亦所以與聖道合而為一者也。"

例2，孫祿堂在1924年出版的《拳意述真》中也多次論述了通過研修拳術如何體用虛空。如：

"因拳術有無窮之妙用，故先有易骨、易筋、洗髓，陰陽混成，剛柔悉化，無聲無臭，虛空靈通之全體。所以有其虛空靈通之全體，方有神化不測之妙用。故因此拳是內外一氣，動靜一源，體用一道，所以靜為本體，動為作用也。因人為一小天地，無不與天地之理相合，惟是天地之陰陽變化皆有更易。人之一身既與天地道理相合，身體虛弱，剛戾之氣，豈不能易乎？故更易之道，弱者易之強，柔者易之剛，悖者易之和。所以三經者，皆是變化人之氣質，以復其初也。"

309

上文中的氣候、太虛之義不是現代氣象學、物理學中的語義，文中氣候指的是流行于天地間的先天真一之氣的氣勢，文中的太虛在中國傳統文化語境里有其特定的理學涵義，即大道本體。如宋代理學家邵雍講：聖人與太虛同體，與天地同用。這里所言太虛與虛空同義，皆指本體。宋代另一位理學家張載認為：太虛、元氣、復初之性體三者本一。

孫祿堂武學的意義之一是將儒釋道前賢的認知通過修為、體用他所構建的武學體系充實其理、發明其義，同時通過對其武學體系的實踐又對前賢之論具有實證檢驗與修正之功，因此有揚棄之義。當年梁漱溟之所以極力推重孫祿堂武學大概在于此。

我開始關註如何通過拳術體用虛空大約是在1993年，通過與支一峰的接觸，以及他所展示的拳術造詣，使我略知虛空之效用。以後孫劍雲、楊世垣、周劍南等也曾零散的談過一些。但當時我的目的只是了解其意，對如何練就的具體方法並未特別上心。因為我進入武術領域的初心是為了澄清史實、仗義執言，並非為了練出什麼功夫以揚名立萬。

隨著支一峰的去世，以後又經多年訪察，讓我逐漸感到，如果我不去親身體認，指望他人根據他們各自的造詣站出來說話幾乎是不可能的。所以，我不得不將自己對武術的關註點延伸到拳理、拳法等方面。體用虛空自然是我關註的要義之一。

大概在2000年前後，我開始就過去收集的與體用虛空有關的拳理、拳法及相關人物的事跡進行整理，自己也進行了一定程度的實踐。有關內容從那個時候開始陸續公開在"孫氏內家拳"網站的論壇和我出版的幾部著作以及一系列文論中。具體內容就不在這里贅述了。最近因為有一些愛好傳統武術者紛紛打電話給我，問關于在拳術修為中如何進入體用虛空的狀態，因此我感到對這個問題有必要再作些說明。

我曾多次強調，研修武術認知第一，否則即使告訴你具體的研修方法，你也難入正軌，弄不好不僅正軌未入，反而陷入魔境。這並非是危言聳聽，自古至今不乏實例。

就體用虛空而言，最需要認識的是什麼呢？

這就是你求什麼則沒有什麼，即使你自以為得到了什麼，結果一定不是什麼。

上述這段話聽上去有些繞口，什麼意思？

虛空不能著相。

無論是站樁還是走架子時，如果你去求那個虛空，那個虛空一定是求不來的，求來了，也是幻象，甚至魔境。心中不要先有個虛空的暗示。

那麼不求虛空，如何去體用虛空，修為者從何入手呢？

虛空即不在身內，也不在身外，即在身內，也在身外，只有打破內外，粉碎虛空，無內無外，才能進入虛空真境。入手要從心性上修為。孫劍雲講："恬淡虛無，漸修靜悟。"無論是在練拳中，還是在生活中，心性都要如此。心性修為不能夠此一時，彼一時，而是要一以貫之。直到明心見性，才入虛空真境。所以，進入虛空真性必須要粉碎虛空，虛空不粉碎，不見真性。

何謂真性？

即真我，乃每個人的本來之性體,即粉碎虛空的空而不空之物。本來之性體與粉碎虛空二者一也。虛空粉碎則顯豁每個人本來之性體。泰戈爾說："做真實的自己。"這話只說了一半，什麼是真實的

自己？若沒有粉碎虛空，則無法了解真我。

那麼如何復本來之性體？

孫祿堂講，其拳術能復其本來之性體。

具有這種功效的拳術就是由孫祿堂構建的拳與道合的孫氏武學體系，所謂由武入道，即通過對孫祿堂武學的實踐認識真我。因此，進入粉碎虛空是一個人拳與道合造詣的表徵。拳與道合不是僅僅靠著依托某種練習方法埋頭苦練就能進入的境界。此外，如果僅僅是進入了初步的虛空法相，這時雖有一些的功能，其實仍未粉碎虛空。

孫祿堂武學揭示：粉碎虛空乃至誠、至虛、至空之境。

故僅僅進入虛空法相的初境，而未臻至誠、至虛、至空之境，雖然此時身上也會產生一些功能，但心性仍未復本來之性體，未真正合道，所進之境也只是過程中的幻象。此階段因受功能之誘、幻象之惑，極易走火入魔。唯有通過體用孫祿堂武學進入至誠、至虛、至空之境方能復本來之性體，拳與道合。

因此要想通過拳術進入粉碎虛空、于技擊之道體用虛空，就必須研修孫祿堂武學，這是繞不開的。

孫祿堂武學在入手處就是從體用虛空開始，貫穿始終，其入手方法就是孫氏無極式。

曾有人問我有關體用虛空的話題，當我建議他先從孫氏無極式入手，進而體悟孫氏三拳時，那人自稱他對無極式及孫氏三拳已有體會。于是我就不再說話了。因為一個對孫氏無極式及孫氏三拳真有體會的人，就不可能沒有經歷體用虛空的狀態，就不可能對體用虛空還處在人云亦云的狀態。事實上，當今對孫氏無極式及孫氏拳能練出一點門道的人極少，大多不得法。更有一些人根本不在這上面下功夫。孫氏無極式是體用虛空之門，有門而不入，談何練孫氏拳？談何體用虛空？

至于如何站無極式，在孫祿堂的著作中已有論述，本書在前面篇章中也有解讀，在此不贅。

對于孫氏無極式，很多人尚無真切體會，卻想著如何勁力透空，甚至就想借虛空之勢用于技擊，妄想而已。

要進入虛空，就要把虛空這件事放下、扔掉，從自己當下的心性上一步一步下功夫，這裡沒有捷徑。

我以前講過肖玉昆的事例，他已經練到能夠虛空壁立的境地，使一般人不能近其身。這種造詣放在當今，無一人能達到，但他此後不註意心性上的修養，被某喇嘛引入邪途，放棄對形意拳的研修，專練隔空移物等法術，最終吐血而死。所以，追求的功能越高，路途就越艱險，甚至有生死之慮。心性修為的要義就是心要放下，意從性體，從容中道。但隨著功能越高，心欲就越盛，負擔就越重，越不容易放下。這時仍能放下，才是高人。延伸至社會各行也是如此。一個人自強不息，隨著地位、名望、財富的提升，同時能放下由這一切帶來的誘惑，行以極還虛之道，是為真人，此乃超凡入聖不二法門。體用虛空不僅在拳裡，更在生活中，其理體物不遺。

在物欲橫流的今天，孫氏武學高蹈于青雲之上，非一般人能見其真。

311

第五篇　微旨縱橫　逝水遺痕

目錄

第五篇 第一章 詩雲劍氣
——惚影凌波 候光逸水

筆者自1975年前後接觸各派武術，此後數年在課余時常遊走北京各公園拳場，未感到傳統武術在技擊上有何超勝之處，直到後來在南京遇見劉子明，方知此中勝景非一般藝術可比，確有非同凡響之處。由此促使我于1990年拜見孫劍雲，並開始從學。之後遇支一峰，親身體會到孫祿堂創立的武學在技擊上之卓絕，非其他技擊術可及。于是促使我進入孫門。以後又遇孫門同道多人如肖云浦、楊文忠、闞春等，進一步領略到孫門技擊術的丰富性，從中頗受啟發。由此體會到孫氏武藝在技擊上獨領風騷，更是當代國內外各類競技格鬥術所不能及的。

往年這些經歷早已是人去樓空，逝影如煙，如今已無法與同好共饗。然而通過我收集到的一些孫門前人的習武體會，即使是在一些詩文中的描寫，雖對某些人而言屬霧里看花或水中望月，但對我而言確可從中感受到孫氏武藝在技擊上的無限風光，對于今人研修武學、研修技擊如覓水尋痕，仍有啟發。比當下各種名目下的武術節、演武大會，其內涵更為深厚而雋永。因此選擇其中幾首與同好品味，以會其意于萬一。

從詩文中領悟拳中之意，並細化落實到研修拳術的具體方法與具體規矩上，對有些人而言以為天方夜譚。但這確是我的切身體會與經驗。

孫祿堂指出研修其拳術的法要是"有無並立，有無不立"，這是研修、體用其武學體系的關竅。孫存周講，研修技擊要發揮想象力。其意也是說研修技擊不能只盯著眼前當下這些技術、技法、規矩，而是要以當下為基礎（即在場的，所謂有）進一步發揮感悟力、想象力（即不在場的，所謂無）去研修。例如通過研悟前人的武術歌訣，以當下掌握的技術、技法、規矩為基礎進一步深入研悟，由此發揮通過其基礎功夫、規矩所開啟的感悟力的作用。通過有無之間的循環往復，反復研悟和實踐，將前輩高人的歌訣細化為具體的、可操作的方法要則。從而使自己對拳術的認識及其技術、技法、規矩等獲得進一步的提升。

孫祿堂的武學思想和武學體系在哲學上具有獨到的價值和啟發，這就是將"神"（絕對超越）的哲學與人的哲學統一于一體，將造就"全知全能之完人"的神性與培育"志之所期力足赴之"這種體用兼備的人格統一在其武學體系中。因此，不管你的根器高下如何，皆可從中獲益，獲得相對于每個人根器的最大程度的身心自主與自在。

如何從前人武術詩的詩意中轉化、細化為研修拳術的具體技術、技法、規矩，下面就以楊文忠、孫振岱、閻九爺的幾首詩為例，作一嘗試。

楊文忠、孫振岱、閻九爺三位的武藝造詣不在同一層次上，但皆高于我。時常研讀，深受啟發。

一、楊文忠傳"太極拳散手歌"

2003年在上海遇楊文忠，知其為孫氏拳旁系海外遺緒之一支，其拳術來自其兄楊文孝，楊文孝的拳藝得自胡鳳山、柳印虎、肖漢卿諸前輩。在與楊文忠的交流中，他提到其兄所傳的"太極拳散手歌"，歌云：

起手抽提走崩彈，

縱胯落氣驟沈肩，

左右綿隨由他意，

螺旋步打在圓研。

此歌當時我雖然錄了下來，但因我造詣膚淺，未能感知詩中文字意蘊，故未深入研悟其義。數年後偶爾翻出，感覺該歌含有具體的實用內容，故公布在這裡，以供同道參考。現以我的體會略解如下：

起手抽提走崩彈，

無論是太極拳，還是其他的拳術，與人交鋒，後發接敵時，起手就是這個。孫氏太極拳、孫氏形意拳一起手就是此意，只不過抽提有跡可尋，崩彈可以蓄而不發，粗焉者不明其里，因此很多人起式時，將式中此形此意盡失，頑空一片。包括當代一些所謂的"名家"、"大師"，演練拳術時，一動即失。

抽提有形有意，各有關竅，由此引導出周身整體的勁意狀態。抽提做到位，崩彈之勢自然呈現，身上就呈現出整體發力的狀態，不僅是崩彈，各種勁意、手法或剛或柔皆含蓄其中，勃勃待機欲出。所以將太極拳起式的狀態謂之太極式，真乃名副其實，名合其理。至于抽提與崩彈的動作要領與關竅，恕我賣個關子，暫且不在這裡詳加說明。肖云浦示範過抽提彈放用法，後面會談到。

縱胯落氣驟沈肩。

無論是崩彈驚炸，還是把人緩緩放出，都要縱胯落氣才能把身上的勁發放干淨，而要把勁力打進對方的身體內，則需通過沈肩直入。縱胯、落氣、沈肩外形動作很小，粗焉者不易覺察，但對于把勁力打進對方體內，至為關鍵。這裡需要說明的是何謂驟沈肩？

發力時在打在對方身上時突然沈肩，在此之前肩關節是松開的。

同樣關于縱胯、落氣、沈肩的具體要領，我將專文介紹，在此不贅。要提醒的是發力與呼吸密切相關，形意協同在調息階段需有意氣引導，吸若嗟寒皮貼骨，呼如散暑毛發張，吸氣如瀾起，落氣似浪翻。吸呼在拳中初由鼻孔出入，至後皮膚、毛發皆要參與，其勁才彰。

上面介紹的"起手抽提走崩彈，縱胯落氣驟沈肩。"講的是化打一式、打化一體的法要。而後兩句"左右綿隨由他意，螺旋步打在圓研。"講的是如何在聽化中暗含著反擊勁勢的要領。

左右綿隨由他意，

對方打我，一般要取我中線，我雖是綿隨由他，但要向自己中線的左右側化解，這種左右化解，不是撥開對方手腳，而是通過及時調整自己的重心，使對方不能取中。不撥對方手腳，而是敷其手臂粘其重心，貌似由他，實際為我所控制，使他自己入甕而不知。

何以能讓對方實際為我所控制？

手、足與身體重心的變化相互呼應，渾然虛空中蓄以六合之勢。因此靈活調整重心的能力十分重要。太極、形意、八卦三拳之隨法皆如此。

有人與人推手，為了不讓對方取中，向左右兩側扒拉對方的手，貽笑大方，這不是太極、形意、八卦三拳的用法。

螺旋步打在圜研。

與敵接觸，預感膠著，即要通過身體三節之間公轉、自轉的相互配合化解對手的來力，即在身法、手法的螺旋纏繞中，身法、手法的變化要與腳下的勁意步勢及重心在腳下的變化做到圜研相合。相互纏鬥時，此點是關鍵。

如何圜研相合？觸點走螺旋，螺旋中含著起鑽落翻，同時步勢中所含步打是關鍵，橫走豎撞。在此不贅。

兩人推手練什麼？作為最初入門時就是練這個。

所謂"螺旋步打在圜研"，在盤架子時就要有這個意識，無人處如有人。沒有這個意識，盤架子的效果就要大打折扣。

以上是對楊文忠所傳"太極拳散手歌"的概略解讀，該歌字義似淺，若深悟之，則其義頗具拳味。

該詩的文意看似淺顯，但要在拳中體現出其意境並非易事。觀當今習拳者，能至此等境界者鮮見。而且該詩句句皆合拳中要義，無半點多余修飾，乃由真實造詣所得，對于今人研悟拳理、拳法仍有一定啟發。不可以一般打油詩論之。

二、孫振岱所作拳詩九首

孫叔容講，其父孫存周上世紀五十年代某年返鄉，想起盟兄孫振岱，夜半自斟，忽起劍意。孫劍雲對筆者云：其兄孫存周與孫振岱關系莫逆。由此筆者得此詩。

題存翁思友忽于虛空起劍意①

易水清光②，

燕山孤影③，

誰來煮酒，

縱論龍淵微旨④。

猿公無蹤⑤，

荊聶疏藝⑥，

隱娘兒女⑦，

寂寞雪刃三尺⑧。

秦關百二，

泰岱東橫，

吳江潮起，

平步萬里如志⑨。

樽里須白⑩，

拔劍沖天，

夜空粉碎⑪，

剎那飛流如逝。

註:

①丙申冬月，孫存周出遊，忽念及故友孫振岱，夜半煮酒，環顧宇內，孤影撫劍，感慨天下無共論者，高處寂寞，獨飲自斟，微醺，拔劍沖天，攪得月碎星落……某君臨窗偶窺，感慨道：偷看這一眼可不要緊，從此斷了我練劍的念頭，我即使練上一輩子亦不能追其藝于萬一。

②孫振岱定興縣人士，定興有易水經過。

③孫存周順平縣人士，順平處燕山腳下。

④龍淵古名劍，出自《越絕書》：春秋時歐冶子鑿茨山，泄其溪，取山中鐵英，作劍三枚，曰：「龍淵」、「泰阿」、「工布」。唐朝時因避唐高祖李淵諱，便把「淵」字改成「泉」字，曰「七星龍泉」，簡稱「龍泉劍」。孫存周所用之劍即龍泉劍。

⑤猿公出自漢．趙曄《吳越春秋·勾踐陰謀外傳》，這里泛指劍術高明的隱者。

⑥荊聶指荊軻、聶政，戰國時著名刺客，雖以用劍著名，然其藝皆未臻最上乘，故刺秦未成。

⑦隱娘指聶隱娘，技藝高超的女刺客，出自唐代裴铏所著《傳奇》中的虛擬人物。

⑧雪刃隱喻刀劍格鬥之藝，亦泛指武藝。

⑨孫存周曾多次身背"黃包袱"遊訪各地武林，昭示以贏得天下第一武士之名遊南北東西數省，尋人比武，未遇其匹。

⑩丙申年，孫存周六旬有四，鬢須斑白。

⑪夜空粉碎，寓意粉碎虛空，乃拳劍真意之顯豁。

上面詩文註釋中提到孫振岱（約1888——1955），字峻峰，河北省定興人，近代技擊大家，師從孫祿堂，與孫存周關系甚好，曾任江蘇省國術館一等教習，在江蘇省國術館主教孫氏太極拳。江蘇省國術館關閉後，受聘上海警備司令部任格鬥教官。生前作有若干武術詩及歌訣，因實戰經驗丰富，其詩及歌訣對後世研究技擊者頗有啟發。以下摘錄孫振岱所作武術歌訣9首，因筆者在技擊上造詣甚淺，強作簡註，僅供參考。

1、動靜

動不動勢在他先，

打不打意在彼前。

靜不靜淨徹如鏡，

閑不閑箭上弓弦。

此詩見于孫劍雲處，標題為我所加。此外原詩兩處有改動，不知系何人改動，改動前為：

動不動動在他先，

打不打打在彼前。

靜不淨淨徹如鏡，

閑不閑箭上弓弦。

本文解讀以改動後的詩文為藍本。

"動不動勢在他先"，此句講的是技擊時，無論動靜，要在取勢。取勢是使自己立于主動地位，得勢，則易于得機，與人交手勝面大增。

明代唐順之論拳也是首論取勢之要：

拳有定勢，而用時則無定勢。然當其用也，變無定勢，而實不失勢，故謂之把勢。做勢之時，有虛有實，所謂驚法者虛，所謂取法者實也。似驚而實取，似取而實驚，虛實之用妙存乎人。

唐順之認為，虛實變化之道乃虛驚實取與虛取實驚的相機而行，對敵首要者在造勢、取勢。孫峻峰在此詩的第一句講的亦是取勢，而其妙在指出取勢不能教條般的虛驚實取，而是將虛驚實取提煉為動靜之機。甚至不動中亦是取勢之一法，此即因敵之意制敵之勢。

"打不打意在彼前。"此句是上一句取勢的條件，講的是在交手時，無論在打鬥中，還是在對峙時，其要都是意在彼前。那麼如何做到呢？這正是由後面一句點出。

"靜不靜淨徹如鏡，"此句是講，無論身體是否動靜，自己的心要靜，不動心，空淨如鏡。則敵之意圖，皆能映入我心中之鏡。如此才能意在彼前。所以，技擊中的神意與佛道兩家的心性修行相通。是一不二。故孫氏拳是對前人古法進一步的具象升華。

"閑不閑箭上弓弦。"此句則在前句的基礎上又深入了一步，講的是這種"空淨如鏡"的功夫，其修行不僅在拳內，更在拳外。指出一個技擊家無論在與人對搏時，還是在日常生活里，行止坐臥，篤靜的狀態要生活化，心中自有警鐘，將拳中規矩融入日常的行止中，成為習慣，周身箭上弓弦，感而遂通。

此詩對于深化技擊中如何取勢頗具宏觀指導意義，指出研修取勢時的心法要則，非技擊大家不能言此。

2、勁意

起手抽彈力，

崩落抖如簧。

蓄勢似蛇纏，

縱步虎發狂。

此詩本無詩名，我冠以"勁意"作為該詩詩名，未必符合原作者孫峻峰之意。僅出于我對該詩的理解而已。近來有人問此詩之意，以我的水平沒有資格解讀前輩高手之作，但為探討拳理，在此拋磚引玉，依據所聞所見試解之：

起手抽彈力，勁意明確，勁道形象、生動。

抽彈力，此勁絕非僅僅是用手臂抽彈，也並非僅僅是脊背貫通手臂之力抽彈，而是以周身貫通如一根筋走出抽彈力。

有人問：這把勁如何練？

從孫氏形意拳最初一式的劈拳練起。

孫氏形意拳劈拳練時是前掌緩緩推出，一個緩緩推出的動作如何練出起手抽彈力？

孫氏形意拳之劈拳是一個復合性非常高的動作，起落開合、頂抽沈提、螺旋裏翻、蹬趟束展等，而抽彈力的勁力復合程度遠沒有這麼復雜，所以從劈拳的勁力中演化出抽彈力是很自然的事。

發出抽彈力的要點有三：

其一脊椎、手臂、足跟大筋要貫通一體，即從手指、手臂、肩、脊椎、胯、腿、足跟要一筋通，

如同一根筋貫通上下手足，即由脊椎命門處上下分出兩節對拔，周身如同一條鞭隨意氣鞭出，關竅在命門與足跟對應，其中變重心與足胯肩之間蹬縱轉落（足胯起落開合、肩松、脊順）要協同一致，由是抽彈力自出。

其二呼吸吞吐、變重心與內氣外形的起落開合協同一致。所謂打人如走路。此力發出若效力強大，需要有一根筋的基礎。關于一根筋如何練，將專門介紹，在此不贅。

其三發出此勁需要有周身一體的基礎，用時，由手指或梢節領勁，身追手，足隨身，力貫指尖。

所以，起手抽彈力說說容易，真練出來也不簡單。

崩落抖如簧，其勁意為周身的整體渾圓炸力與六合整勁一體，抽彈力要打出冷崩勁，則威力更巨。

發此勁是四下炸出，而且要隨重心變化連炸不斷。所謂打人如走路。如何走？要竅在十字貫通、足胯協同，變重心即是發力。

抖如簧是指發力時身體的自然顫動，其顫動特點是頻率高幅度小。絕非是手臂有意顫抖。對于這種崩彈力我有切身體會，那年我與闞春（輩分比我小一輩，年紀長我40余歲）交流時，他讓我抓他的手臂，我的手剛剛觸及其臂，他一個崩彈力發出，其拳並未攻擊我身，只是通過我的手臂使我如遭受彈簧突發擊身，頓時咽喉發腥，眼冒金星。闞春講，他只用了三成力。

什麼叫周身如簧？由此對崩落抖如簧略有認識。崩落二字，用的甚是得當，力發時，其威力使人觸之頓糜，確有山崩地裂之勢。

蓄勢似蛇纏，其勁意有蓄勢待發之沈冷詭異和纏繞絞拿之因敵制敵兩種：

1）對峙，相互未接觸時蓄勢待發。此時所謂蛇纏，指蛇在發起攻擊前，將自己身體的一部分盤起，周身成蓄勢攻擊的沈冷靈捷的詭異狀態。技擊對峙時，就要進入這種狀態，沈冷詭異無兆，蓄以靈捷之勢，使對方捉摸不定，自身隨時處于閃擊爆發之勢。此為我身不動時之蓄勢之態。對峙時，亦可根據雙方的具體情況，身體移動，或逼中或側行，皆以緩動能隨時蓄以崩炸爆發之勢為要。這種移動有身、步、意、氣、勢上的講究。其要：虛抱架，靈動意，沈提松縮，勁藏身後，動靜互寓。

2）相互絞拿取勢，尋求殺手之機。此時亦要有蛇纏之意、之能、之勢。周身要柔，手指要硬，最起馬要有鷹爪透力，纏鬥中滿地翻滾，翻滾中纏拿取勢，施以點、切、拿、按、摘、絞、抓、撕等殺手，兼含周身冷崩之力。此法我輩中以肖德昌為善。站立時，纏拿絞鎖一般難以成功，因為彼此之間有足夠的移動、轉動空間來解脫。尤其對方可借我實施纏拿之瞬，順勢倒地，在倒地過程中實施反擊。這是運用纏拿絞鎖時，需要防範的。倒地後，運動空間小了很多，移動轉動困難了很多，所以纏拿鎖絞容易得手。孫氏拳前輩在技擊訓練中有倒地後纏拿鎖絞的系統練法，其高明處之一，是練出周身處處可作為支點，最初由肩、肘、胯、肩胛骨、胯骨、膝、足跟等作為身體支點，而高手可通過用神意改變身體重心作為支點，擴大了身體轉移的空間，使對方無法控制我，而我可以控制對方。支點、空間與纏拿鎖絞密切相關。

縱步虎發狂，不動步如靈蛇待機，一動步若瘋虎發狂，其氣勢奪人神魂。此乃該詩的點睛之筆，是為格鬥時精神力之顯豁。虎發狂之勁意，乃面前無敵，皆為稻草羔羊，縱步撲前，逢左打左，逢右打右，臨機施技，隨感而發，感而遂通。凡遇惡戰，若無虎發狂之勁勢，何以決勝于敵？！虎發狂絕

非是在外表上故作瘋狂猙獰之態，而是心勁自然爆發的狀態。這是常年經受高水平技擊鍛煉與修養的結果。平常謙抑、生活自律且于心性與心勁修為高深者，臨戰才能出現虎發狂之勁意。換言之，這不是想做到就能做到的狀態。

心勁如何鍛煉？

世人皆知練拳是極苦的差事，不苦不出功夫，而且還要自找苦吃，被迫吃苦也難出功夫，要在從容恬淡中享受這份苦，才能持之以恒，才有鍛煉心勁之效。生活習慣、嗜好、起居要十分自律，不能沾染不良嗜好，性情恬淡清虛，氣質沈雄樸毅，心神篤于拳道，對基礎功夫能不斷深入，愈久彌深。比如站孫氏拳的三體式，這是最基礎的功夫，這個功夫要練上一輩子，而且要能不斷深入其理。站孫氏單重三體式時後腿酸痛的程度不是一般人能夠承受的，此時不能咬牙切齒地使勁，而是周身各處即要開縮撐掛領頂撐塌，還要自然放松，心境更要平和恬淡漸入虛境。久之又久，堅持到極點，不斷反復至極。如此才能由後天之力返先天之勁，產生再造生理之效，這般滋味真是不練不知道。同樣，練孫氏八卦拳的單換掌也是一件極苦的差事，五分鐘下來兩臂三角肌酸痛難忍，同樣不能咬牙切齒地使勁，周身其他地方還要自然放松，心境還要平和恬淡。正因為是自討苦吃，極苦中松靜和順，心境恬淡平和，堅持至極，循環往復。因此，獲得的鍛煉效果也是非凡的。所以，練習孫氏拳極為鍛煉心勁。也就是使意志力卓絕超拔。這種意志力不僅是技擊制勝的根本，而且也是做任何事業的根本。

自覺吃大苦，做到極處，恬淡處之，即極還虛之道意義之一。最難者是堅持，如此一天還不是太難，數年如一日則難，數十年如一日則難上加難。但是，只有持續地吃苦，才能變化氣質。孫劍雲講："時間、規矩、求中和。"此言絕對是再造生理、變化氣質的點睛之筆。生理與氣質的變化若沒有經過一個極為痛苦的過程是不可能產生的，同樣若沒有經過一個漫長的變化過程，也是不可能產生的。

所以鍛煉心勁要過三關，第一是自討苦吃。第二是苦中恬淡。第三是堅持不懈。如此修煉，心勁才能逐漸形成。臨戰時才有虎發狂之威勢。

以上是對孫振岱這首五言詩的淺顯解讀，因筆者沒有功夫，實戰經驗亦少，解讀的未必準確。

3、打法（一）

滾踢截拳旋風肘，

激絞連環無影手。

去意似箭直追身，

退步閃賺不見走。

這裡提到的某些打法是當今不常見到的，因此就筆者所知，在此做個簡要介紹：

滾踢截拳旋風肘，滾踢是一種利用身體在倒地過程中及倒地後獲得機會實施腿法攻擊對手的方法。如在倒地過程中實施凌空踢擊，又如在倒地後通過快速翻滾的過程，用手、肘、肩、頭等觸地部位的交替支撐連續實施腿擊的技術，常常站立時第一腿踢出後，因情就勢，身體順勢倒地翻滾，在翻滾中以手、肘、肩、頭等觸地部位交替支撐，身體在翻滾中用腿連續踢擊或實施剪絞。因此具有出乎對方意料的快速、連續的打擊效果。

在傳統武術中，俗云"起腿半邊空"，凡遵循這種技擊原則的，其技擊術據實戰格鬥都有距離。

由于孫氏拳乃實戰格鬥技藝，因此把倒地過程和倒地後也作為取勢打擊對手的機會來研修，故發明了相應的技術為此支撐，滾踢為其中之一。所以孫氏拳在技擊中不怕倒地，自然不怕半邊空。孫峻峰之兄孫振川就曾以高掃腿（今稱為高鞭腿）踢暈某太極拳名家。

滾踢技術當年在江蘇省國術館中由孫振岱傳授，館中教師如馬承智、宋長喜等得其傳。所以馬承智講：“過去與人比試怕摔倒，現在只要我倒下，那就是要贏人了。”

當今這種打法已不多見。由滾踢技法可知傳統武藝中許多有效的技法在今天多已失傳。孫劍雲曾對我談過當年她的那些師兄們天天在一起摸爬滾打的情景，其中滾踢是滾打中的一種。

截拳是截擊對方出拳的一種技法，截拳是截其勁路，高明者截其意。常用手法為迎擊、切擊、敲擊、腕掛、挫擊等。

截拳要有預先感知對手出拳的能力，而且對技擊中雙方的節奏、點位要有極精確的判斷，且身法、步法能與對方的神意相合才能用上。截拳用在對方將要出拳之瞬，因此極易使對方受傷。截拳的技術內容非常豐富，在訓練方法上需要有明師領手，有打固定活靶和移動靶等，過去孫氏拳將這類打靶稱為“打桿”和“打羊頭”。老師領手的水平決定訓練效果。這種打靶方法方式是現代格鬥技術中很少看到的。我有幸聽劉子明和孫劍雲介紹過一些。

旋風肘是閃擊技法中的一種，這裏要點有三，其一用肘要有隱蔽和突然。其二步法、身法要迅疾。第三連續緊逼攻擊，不能給對手反擊機會。因為用肘時彼此距離甚近，不能連續，即被對手反擊，風險倍增。

激絞連環無影手。上一句講的是三種技擊技法：滾踢、截拳、旋風肘。這一句講的是步法在技擊中的作用。此中“激絞連環”指的是步法，這種步法將交叉步、斜閃步、倒叉步、圈步、梅花步、三角步、天罡步等多種步法融會一體，而且步中本身就含著跌法，其步法步式相互銜接，生生不已，自然演化。該步法吸取了孫氏八卦槍中的一些步法，我見劉子明演示過，可惜我當時沒有學。其步法與現在所見到的通背拳、披掛拳中同名步法相比，有相似處，但又不同。相似處是步法迅疾、方向連續變化及身步打法一體，不同處是，碎步、長步、閃跳交織，同時縱、閃、飄、橫交織。劉子明演示時，使人目不暇接，其變化無兆，難以預判。所謂“無影手”其意形容出手不見手，能出手不見手，依賴的是步法的精妙變化，步法精妙，則出手不見形。由此可知步法在技擊中的作用，以及步法與身勢、手法的關系。

去意似箭直追身，這是攻擊對手造成對手後退或閃避時的戰術和心法。孫劍雲說：“若是他主動的退，沒有露出破綻，你不能去追身，而是保持距離逼過去。若他是被動的退，他一退，你就要連步追打，似萬箭穿心，不給喘息之機。”

退步閃賺不見走。這句極為關鍵，道出了退守時的原則，“不見走”。退守時一定不能讓對方察覺你後撤的意圖和方位，後撤時要有欺騙，意圖要隱蔽、動作要突然。後撤時最忌諱讓對方看出你後撤的意圖和方位，這是敗勢。孫峻峰對此在其諸多詩文中多次強調。“退步閃賺不見走”是一條原則。昔日練孫氏拳者在開始階段就要將這些基本要則化為本能。

但在當代競技格鬥中卻常見一些著名選手犯這個錯誤導致失利。可見當代競技技擊在這些戰術原則上也需要向傳統武術學習。

4、打法（二）

臨敵如遊魚戲水，

出手似彈灰拋錘。

彼若搶來我先去，

忽成鐵楔入脊髓。

這首詩把在技擊中取勢時的形態和突擊時的要點都呈現出來。

臨敵如遊魚戲水——臨敵時要洞察敵我態勢，洞察力常常是衡量技擊造詣高低的一把尺子。這句是講，若敵高度警覺，無突襲之機，則不可暴露自身意圖，而是如遊魚戲水般調動對手，制造戰機。故身法要活便，變化要虛靈。同樣，其基礎是身步兩法。

出手似彈灰拋錘——得機出手之瞬，要全無征兆，自然、輕巧、冷突，出其不意，近打似彈灰，遠擊如拋錘。

彼若搶來我先去——這里關鍵是一個“搶”字。俗云：“彼不動，我不動，彼若動，我先動”未把技擊時動與不動的條件說清楚。這里孫峻峰把這個緊節點明了，是彼有搶來之態時，我要先動。換言之，彼若緩行，我未必要先動，尚需察其機。

忽成鐵楔入脊髓——這是講，我一旦得機突進，就要勁入對方身體內，如將鐵釺楔入對方身體一般，古稱一片射入，柔進剛入。

5、打法（三）——化打

封肘管肩引虛處，

偷步進身欺彼中。

釣住彼意氣落踵，

送彼將就在一松。

此詩描述的是在對方攻擊我時，我化打合一的一般要則，從技法到心法。

封肘管肩引虛處，這句是講當對方突襲我身時，如何封控和引化對方的要點，即肘、肩、虛根。封其肘是為拿法，拿其肘即拿其勁路。如何拿？目的在于管其肩。管其肩，則其周身被制，一時拳腳難以施展。此時彼若掙脫或變化，則借其勢，向其虛根即其身體的平衡線外引導。孫劍雲在談孫氏太極拳八法時也有“封隨串導捆搬提摧”，封為其中一法。封將沾拿化合為一法，並與化打合為一個動作中。這就是下一句所指明的要點。

偷步進身欺彼中。這句是指在拿住對方勁路，在彼一時無措之瞬，即我偷步進身之時。這里的要點在于“偷步”、“進身”和“彼中”。偷步是講在進步之瞬不能讓對方有所察覺。所以，要有三體式的功夫，要有一條腿代替兩條腿、動步穩靜無兆的功勁。而進身的要點，一是進身的時機不能錯過，當進則進。二是進則要進彼中線。進彼中線，並非一定要從對方里圈進，而是無論里圈還是外圈，哪里便利從哪里進。

釣住彼意氣落踵，此句點明進身過程中需要註意的要點。一是釣住彼意，二是氣落踵。這里釣住一詞深具意味，是對此時封拿對方之意要點的提示，要如同釣魚般釣住對方的意，而不是硬拿。同時氣落腳下，身上虛空，足下隨時發力。

送彼將就在一松。此句講的是發勁時的要領。要點有二，一是將就。二是一松。何意？"將就"是講發勁是要隨對方之意發之，借其意而發之。"一松"是發力前要周身松空，松空發力，全然無兆，發出的勁才冷突。

孫峻峰在此詩中將化打合一的要點進行了提示，作為詩雖言之為四句，但用時只是一個動作，即封、即進、即鈎、即發，這個過程是通過一個動作瞬間完成。此詩揭示了沾化拿發的基本技術要領。彰顯出一代技擊大家的理法卓識。

6、功勁與身法

放長擊遠臂如鞭，

軟彈只在一寸先。

打法千招螺旋力，

要義皆藏松柔間。

進步追身不見形，

閃賺轉折無明點。

若問奪命靠什麼？

十指如鋼鐵足嵌。

放長擊遠臂如鞭——這是通背、通臂、披掛、太祖諸拳的特點之一，也是孫氏太極拳的特點之一。要將脊椎連通兩臂的各骨節松開，使勁力貫通，脊椎與兩臂貫通一體，通過反復練習逐漸增大肌腱的強度和骨節之間的伸縮量，增強各骨節間伸縮的能力。表現上是臂柔如鞭，實際上是兩臂連通周身脊椎伸縮如鞭，即所謂臂如鞭。兩臂運使要柔如鞭，而打擊落點要硬如鐵。孫劍雲講：曹禿領的兩臂、崔老玉的兩腿都能抽斷小樹的樹干。一般人挨一下就沒命了。因此，開始練習孫氏太極拳時要極盡身體各節松開、伸展之能事。

軟彈只在一寸先——太極拳、八卦拳皆有此特點，也是孫氏太極拳的特點之一。軟彈不是硬崩，而是吞吐，運用時要看誰能在一寸之內先于對手拿其重心、打擊對手的虛根。短促抖彈之中已包含順化拿發四者在內。練習這個需要有人幫助領手。至少需要有兩個人共同練習，互為陪練。寸彈這種功夫僅靠推手是練不出來的，需要進行設定技擊狀況下的領手練習，針對對方的雙撲、單沖、閃打等。關于寸彈的實例很多，如當年齊公博打韓某，其法被孫劍雲概括為："橫接豎打螺旋力，指鈷肘彈渾圓氣"。

打法千招螺旋力——這幾乎是所有拳術共同的勁力特點，無論遠擊鞭打還是寸擊軟彈，其勁力特點都是螺旋勁。螺旋力乃周身之力，由足→胯→腰背→小臂→手指，節節貫穿，高速旋轉，十字貫通、足胯協同，此力化打合一，上述要點合為一個動作。

要義皆藏松柔間——無論遠擊還是短打，螺旋力要發揮的好，身體松柔是其前提。做到松柔，雖不容易，但也不是無徑可尋。說其不容易，有兩層含義，第一是若沒有人指導關竅，有些人一輩子也摸不到味道。第二是松柔是沒有止境的，需要不斷深化。松柔的門徑在哪兒？入手是孫氏無極式、孫氏三體式。此外，無論做任何動作都要做到：中正平穩、虛實分明、節節放開、整肅通散、頂松沈提、六合渾圓、順逆互寓、神定氣安。爆發、控制、變化、靈性都是以中軸平穩、心意虛靈和周身松

柔為基礎。

進步追身不見形—— 這是孫氏拳技術特點之一，包括三個層面的含義：第一啟動突然、迅疾，沒有任何征兆，邁步起動瞬間不牽動身體重心。第二反應速度與絕對速度並重，能串上對手重心，使之逃不脫。第三進步追身的點位、線路使對手瞬間找不到反擊的位置。練習這種功夫，一方面需要有孫氏三體式的功夫基礎，另一方面，還需要有明師引領，領手。

閃賺轉折無明點——這是孫氏拳的基礎功夫。無論在實戰中還是在練習拳架時，閃賺轉折不能有任何征兆。突然性的變化（閃賺轉折）、反其道而行之的方法隱藏在流暢和順的動作中。

若問奪命靠什麼——孫劍雲臨終前還諄諄囑咐："孫氏拳打人只有一！"什麼是只有一？一下就要讓對手喪命，至少要讓他喪失反抗能力。所以研究技擊，研究的就是如何能一下子奪其神、斃其命。

十指如鋼鐵足嵌——這也是孫氏拳的基礎功夫之一，強調勁力貫通指尖、足尖，做到手指如鋼、足尖似鐵。前人云：柔過氣，剛落點。如此才有奪命的功夫。

由孫峻峰此詩中，不難管窺孫峻峰的技擊功夫與格鬥風神，在當年的確是內外功夫兼備的拳家，一切技法皆立足于實戰。

7、心法

直如放箭曲如鞭，

忽啦平地浪撲面。

心中寂然感而通，

晴空閃打霹靂電。

孫峻峰作為近代技擊高手，這是他所做的"孫家拳交手心訣"。因我交手經驗有限，在技擊上更無功夫，故不敢以自己的私意妄自揣度前輩高手的交手心法。僅將該詩公諸同好，以供同人參考。

雖然該詩詞語淺顯平白，運用類比和形象思維對其技擊心法表達的直截了當，而寓意頗深。每一句、每個詞都值得反復體味。就以第一句的"直如放箭曲如鞭"為例，該句看似直白淺顯，實際上其心法之義不是一般拳師能夠領悟的。

直如放箭指什麼？

曲如鞭又指什麼？

當年筆者請教過孫劍雲，孫劍雲沈默了一會兒，反問我："你射過箭嗎？使過鞭子嗎？"我說沒有。孫劍雲就沒再說什麼。

當時我不知道孫劍雲為什麼不正面回答，後來我逐漸認識到，對于這類類比語言的解讀，如果對于類比物沒有親身實踐，單純用理論講解是很困難的。類比是由整體到整體的一種象性思維，常常不是解析性語言能夠輕易替代的。而我們由于長期受到現代語言的影響，往往只對解析性語言更加熟悉。同時由于我缺少對類比物的實踐，因此對于前人這種類比性語言不能很準確地掌握其真義。只有隨著實踐的深入，才能使我們逐漸對類比性語言和象性思維建立感悟的基礎。

有一次孫劍雲高興，講到："崩拳似箭，不是想出來了意思，而是自然出來的，意自形生，不下一番功夫這個意思出不來。曲如鞭也是啊，上下三關沒有通，不夠靈活，就談不上。"

有人以為，寫詩麼，都有一定的藝術誇張。對此我可以講，就我所掌握的情況，孫峻峰所作的詩句中無一句浮誇之詞，無論作為技擊時的心法，還是作為實際效果，莫不形容的恰如其分。

開始看孫峻峰的武術詩，並未引起我的重視，以為既然是詩，就難免藝術誇張，于拳術並無太多實際的指導價值。後來隨著自己實踐的深入，才逐漸認識到其價值之高，誠乃修為技擊之匙也，對研修技擊者啟發頗深。

技擊初為功夫，後為藝術，終其究竟乃道也。而真藝莫不出自于道，二者乃本來之性體之表裏，詩亦是藝術，技擊與詩兩者相通並非偶然，技擊到高深境界，其意境非詩而不能達，故兩者相互啟發實有必然之理。武術詩所反映的是作者的技擊境界以及對技擊的理解。當技擊功夫達到一定水平後，賞悟前輩高手的武術詩，對提高自己的技擊境界和技擊能力當有重大啟發。看當代人寫的那些武術詩，其技擊意境之淺陋，遠不能與孫峻峰的武術詩相比。由此從一個側面也反映出當代人的技擊能力與認知水平。

看當代國內外技擊，直如放箭者偶能見到，曲如鞭者就難得一見了。曲如鞭如何運用，以我個人的體會，多為腕打，這個腕打不是單純的指用手腕子打人，而是手腕子要活，手腕具有纏裹之能，同時蓄以周身抖彈之勢。倘若手腕子夠活，在纏裹對手的同時解放五個手指，形成戳點拿斷之法。當年在上海有某拳擊手找孫峻峰交手，對方一拳打來，孫峻峰用手腕纏裹對方來拳的同時，一個彈抖，對方就摔出十米開外。當然如果戴上拳擊手套，用繃帶纏上手腕，這項技術就沒有了。

忽啦平地浪撲面——平地，是指一般旱地，怎麼會產生忽啦一下子浪撲面的感覺（效果）呢？

這是孫峻峰形容技擊時氣勢突起的意象。勢在技擊中是需要高度關註、研究的一個要素。唐順之對技擊中的勢法有專門論述。得勢之要乃擅用虛實。何為擅用？一要知機，此中有意，意在彼先。二要得法，其法為驚、變、取。忽啦平地浪撲是將取勢時通過虛實突變產生的驚人之勢和該勢蘊含的威勢意象的表達出來——即無中生有，完全出乎對方的意料，且形成的這個勢是實實在在的，如崖傾山崩，似巨浪翻卷。

心中寂然感而通，這是在唐順之勢法中沒有涉及的。唐順之所論技擊中勢法中的虛實以及驚、變、取等皆是有為之法，如何使其效果達到最佳？唐順之沒有論及。這裏孫峻峰講心中寂然感而通，正是勢法中產生驚、變、取最佳效果的途徑和心法，是對唐順之勢法、勢論的重要補充。

晴空閃打霹靂電，這是孫峻峰的技擊心法。這裏有兩層含義，其一是打擊對手時，要出其意料之外，故要意在彼先。如何意在彼先？這就涉及到蓄神養氣的造詣。其二是實施打擊時要一擊斃敵，使其還沒有反應就已經結束了，即要培養這種斃敵能力。

孫峻峰這首詩披露的技擊心法，因為本人沒有功夫，為了不誤導讀者，在這裏就不販賣私貨。讀者仁智各見。

8、鷹捉

驟行如風，

鷹捉四平，

足下存身，

進步踩打勢不停。

起落似箭，

換式無形，

循經斷脈，

寸里奪命莫容情。

得此詩久矣，筆者至今仍不能詳解之，孫劍雲對筆者講："練習形意拳可參研此詩。孫振岱不惟形意，三拳皆能。"然孫劍雲亦未作詳解，這里公之于眾，以便各會其意。

孫振岱是近代技擊大家，于形意、八卦、太極、輕功等皆有很高造詣，尤擅實戰技擊。孫振岱的詩，寓意頗深，技術要點明確，對于後學有很強的指導性。

絕藝的傳承往往只能依靠少數幾個人，因為能繼承者甚少。孫氏拳也是如此。隨著孫存周、孫振岱這批人的去世，到了文革結束後，國家提倡傳統武術發展的時候，能夠大力傳播孫氏拳者，僅孫劍雲和孫叔容這兩位年邁女士而已。

張烈在世時，有好事者拿來一套冠以"中國形意拳"的光盤，請張烈評價，張烈看後認為皆不得形意拳要義。形意拳是式極簡、意極精的拳術。沒有明師的真傳，是根本學不到的。孫振岱此詩中前四句是摘自"心意六合拳譜"，但通觀全詩，其意對"心意六合拳譜"中的拳意，有翻陳出新之妙。

驟行如風，不是指博爾特跑百米那種驟行如風，孫振岱講此風要如"賊風掠地"，這里的要義是鷹捉起手強調其隱蔽性、突然性，不能有任何征兆，包括起動的時機、運動的速度、攻擊的角度以及隨機變化的路線等幾個方面。驟行如風——用類比思維、形象思維的方式傳達了運用鷹捉時啟動的突然性。

鷹捉四平，鷹捉一式，其勁要肩胯協同一體，運用此式時，兩肩兩胯始終在同一平面上運動，謂之鷹捉四平。其勁由十字生成，橫向四下放開，縱向由重心下降而生，內中之氣與劈拳同，鷹捉之勁，由身帶手，力貫指尖，整勁也。切忌用手夠著去抓。

足下存身，乃身隨足動之意，身要松空，足要穩固靈捷，故足要單重，孫氏三體式乃是鍛煉此技能的基礎。"身如桅桿腳如船"，不僅孫氏太極拳要遵循此原則，形意、八卦亦要遵循此原則。周身放松散開，掛在身體的中軸上，身軸隨足而動，故曰：足下存身。

進步踩打勢不停，在"心意六合拳譜"中為"進步踩打莫容情"，這里孫振岱改為"勢不停"，其意更妙，也更為符合實戰要求。

進步之要，乃後足蹬前足趟，踩打，不可望文生義，以為就是要踩對方的腳，實戰中想踩對方的腳，一般是踩不著的，反而會弄巧成拙，被動挨打，即使在對打中踩到對方的腳也屬于"無心插柳"。

踩打，有三個含義，第一是節奏，踩在自身起鑽落翻的節奏上，所謂拍位要合上。這是通過節奏突變產生出其不意冷打效果的條件。第二是踩位，踩位要毒，要踩在對手的死位上，所謂我有距離，對方沒距離。第三是栽根，前足落步要似樹生根，腳底下要有踩碾之力，同時後足跟欠起與前足之間協同一體蓄有彈簧之意，如此穩固而靈捷，進退自如，此謂踩打。

勢不停，乃一馬三箭，連續打擊，環環相扣，不給對手任何調整喘息之機。

起落似箭，起落都要突發，如炮彈出膛，螺旋直沖，直奔要害。所謂"起亦打，落亦打，打起

落，如機輪之循環無間也"。無論是自己行拳，還是與人交手，皆要遵循此理。起有三意，即為鑽、為橫、為穿。鑽為勁，橫為意，穿為法。三者在起時要同時兼備。

鑽為勁，手往上起，氣往下沈。其鑽，發如箭、形如楔、勁如螺絲圈研擰進。

橫為意，起手應敵，神要警醒，意要虛無，才能感知對方來意。

穿為法，起手見隙而入，直穿要害，驚變對方，為我所乘。或接其鋒，穿其重心，為我所粘。故起時要鑽、橫、穿同備。

落有三意，即為翻、為順、為打。翻為勁，順為意，打為法。三者在翻時要同時兼備。

翻為勁，手落氣吐，猶如炮彈出膛，身如翻板，勁如炸彈。

順為意，知彼意，順其意而落，破其魂。順亦為形，自己身步勁勢落時要順，不可有半點參差在其中，勢如水銀泄地。

打為法，無論何時，出手因敵成體，體外無法，不可猶疑。

換式無形，換式時不可有任何征兆，換式的動作、神態都要隱蔽、迅速，尤以順勢借機換式為妙。如此才能換式無形。

循經斷脈，打擊對手要打擊要害，尤其是身體經絡之要穴，斷其氣血之脈絡，取得一擊制敵之效。研習斷脈，必要首先懂得經絡，能斷脈者在技擊時不唯攻擊對手的頭部、肋部、肝、脾、腎等位置，對手的手臂、腿部、軀干上要穴甚多，皆是打擊目標，攻擊這些部位皆能產生一擊制敵之效。孫氏拳技擊有研習斷脈之法，孫門老輩中擅此藝者不乏其人，如孫存周、孫振岱等皆擅長此道。昔日我輩中也有此道能者，如董岳山、牟八爺、駝五爺等。然而時至今日，此藝似已絕傳。

寸里奪命莫容情，寸里奪命，指貼身近打，有主動、被動兩種情況，無論那種，此為你死我活之時，故曰奪命。

那麼為何要寸里奪命？

因為在大多數情況下，只有當對手能夠打著你時，你也才能打著對手。只有當對手以為將要擊中你時，他才難以換式，這時也正是你打擊對手的最佳時機。此即槍譜中所謂"見肉分槍"。因此，在"寸里"這一剎那的奪打，就是決定雙方生死成敗之時。所以不能留情。

九、題孫家太極拳

身如桅桿腳如船，（身法）

伸縮如鞭勢如瀾。（身勢）

神藏一氣運如球，（勁勢）

吞吐沾蓋冷崩彈。（勁意）

當年孫振岱在江蘇省國術館專教孫氏太極拳，他對孫氏太極拳有相當深入的研修。此詩對今人認識、研習孫氏太極拳具有啟發意義。上面括弧內的註釋為筆者所加，下面內容為筆者對該詩的註解。

身如桅桿腳如船——

就以這第一句來說，就包含著重要的技術要領和內涵，至少包含五個要點：

1、身勢如桿。

身如桅桿一般，意軸即身體的中軸如同桅桿一般頂天立地，身體其他各處如同掛在桅桿上的繩

326

索，散開松垂。身勢如桿，當腳步不移動時，做到不算太難。當腳步移動時，在移動過程中，如果沒有三體式的功夫則難以做到，所以，三體式是孫氏太極拳的基礎。

2、身步一體。

這是形成動中縮勁的基礎。初練拳時要養成手隨身動、身隨步動、身隨步轉的習慣，如此才有利于體會動中縮勁，勁藏身後。

如果還沒有形成身步一體的功夫，若行拳時步隨身動，則啟動征兆明顯，勁不能藏于身後，是送過去挨打的架勢。此時步隨身轉，既步法僵滯，又容易損傷膝關節。很多人在孫氏太極拳由無極式轉太極式時就暴露出這個病態——腰身帶步轉，此為大病也！

如果身步一體的功夫已經上身，則要反過來，尤其在技擊時，則是身追手，步隨身。所以初練拳時，先要手隨身動，身隨步轉，當日久功深，練至身步一體，在技擊時，則是身追手，步隨身。

"身如桅桿腳如船"很形象地說明了行拳時身步之間的關系。

3、重心平動。

行拳時重心不能起伏，如靜水行舟。由此才能將勁意的沾粘綿隨與疾冷崩炸和啟動瞬間的突然無兆合為一體。

4、整架移動。

"身如桅桿腳如船"，移動時要求身步結構嚴整，如何做到？如向前邁步時，提起前足的足尖，並抽住前胯胯根，前足跟落地時，身體重心不動，隨著前腳掌落地，通過滾拔步將身體平穩送出，同時前足暗起回蹬之力。這一起一落，足下的對應點要準確無乖。若先邁左足，蹬起之意起自右足的陽蹺脈，身體移動中重心之意落向左足的陰蹺脈。身體結構與重心平動是身形形成泰山壓頂之勢的關鍵。

5、動靜如一。

行拳時如水面行船，其動若靜。要點是重心平動，兩足暗含進退起落之力與重心變化虛實互逆。所以，僅這一句"身如桅桿腳如船"就生動且直觀地包含了至少五大行拳要則及一系列關竅：身勢如桿、身步一體、重心平動、動若未動、整架移動、動靜如一、順逆互寓、足胯協同、起落合脈等。

所以不要因為是詩文就匆匆帶過，不去深究其義、不去深悟其理。

孫振岱"題孫家太極拳"的第一句"身如桅桿腳如船"，點出了行拳時身步之間的運行關系和身勢特征。

伸縮如鞭勢如瀾——

這句點出了行拳時勁勢的特點，生動地再現了行拳時的開合之勢。

這個開合之勢至少具有如下五個特點：全身放開、一氣貫穿、勢如浪翻、打回旋勁、勁力通透等五項。

1、伸縮如鞭，自然要求全身各個關節充分松開。只此一項很多人就沒有做到。常見一些人練孫氏太極拳時縮手縮腳，肩、胯、手、足和脊椎各節都不能放伸開，不用說，他們還沒有形成在行拳時要將周身骨節節節放伸的意識。然而行拳中少了這個意識，不僅鍛煉的效果要大打折扣，而且難以體悟拳中抽長之義。在練習孫氏太極拳初級階段，在身體機能上應有的鍛煉效果之一，就是把自己的身

體練成"骨如鐵鑄、筋如彈簧、肉如膠皮、氣如水銀"這種狀態，即變化氣質，這也是產生粘滲勁和整炸勁的基礎。不了解這個道理，即使沒少下功夫，然而收效甚微，練拳幾十年，無法練出應有的效果。

2、一氣貫穿。伸縮不僅是指身形，更指內氣。伸縮如鞭，初級要求是，從命門處將身體分為上下兩節，整體伸縮。伸縮時一氣如水銀流動，無孔不入，輔以調息，周身鼓蕩。運用時快似閃電，意到氣至，貫穿如鞭。其勢隨著開合起落，有如波瀾不息，源源不斷。更進一步，形不動而勁氣至，則登堂入室。

3、勢如浪翻。勢如瀾，孫氏太極拳在行拳時，要體現出翻浪勁，翻浪即開合，起為開，落為合，自始至終，循環不斷。用一個瀾字，說明不是微波細浪，而是狂濤巨瀾之勢。行拳時如何才有狂濤巨瀾之勢呢？不是兩個胳膊亂舞，而是全身骨節打開，伸展對應，俱開俱合，裹翻起落。瀾即圈也，這個圈不能頑空無物，而是要如波瀾一樣具有強大功能，這個功能最初就是勁意，于渾圓一氣之意中含蓄著六合整勁之勢，如封、隨、串、導、捆、搬、提、摧。如此才是勢如瀾。

4、打回旋勁。伸縮如鞭的特點之一是打回旋勁。如果揮過鞭子就知道，把鞭子揮出去後還要有個回帶，揮出去的整條鞭子的勁力才能充分施展。所以，行拳時要體會打回旋勁。這是形成粘勁和彈簧力的基礎之一。有一次某人與肖格清談拳談至興頭上，非要與肖格清試手，結果只一個照面，肖格清打出的回旋勁將那人胸大肌上一條肉帶了下來。肖格清說："我只把勁打在你的表皮上，讓你知道點意思，如果這個勁往深里走點，你就不是掉一條肉，而是吐血。"孫振岱亦擅打回旋勁，能把對方凌空帶起來。由此可見回旋勁的粘勁效果。

5、勁力通透。如何才能通透呢？行拳走架，全身松空，以"九要"為規矩，則勁力通透。入手從十字貫通開始，足胯協同。如此行拳時勁力傳遞才能通達，自身勁力通達，才具有打透對手的本錢。

所以，"伸縮如鞭勢如瀾"包含了一系列的技術內容和行拳要點，以上所談，僅是例舉了淺顯的幾點。

神藏一氣運如球——

何謂神藏一氣？

四個字很準確地說明了拳術中神與氣之間的關係。只有神藏在氣中，這個氣才是活的，才有靈性，才能成為內勁。所以行拳時要神不外露，要蓄神、藏神。

那麼如何蓄神、藏神？

在練拳初始階段，蓄神從調息入手，行拳時的調息要與拳中的起落開合相呼應。神要斂，蓄于調息之中。淺顯地講就是專註力+平常心。無論體用，平常心要貫穿始終，同時心神要高度專註，心不旁騖。

"神藏一氣"之妙更體現在生死格鬥中，對敵時沈冷不怒，始終不失專註力和平常心，一動皆是殺法。如此才能在格鬥中意在彼先，發揮所能，把握制勝先機。所謂極還虛之道，這是孫氏武學的特征。

"運如球"，不是在腹中運氣，而是在行拳時要有其大無外的渾圓球勁之意，即周身用力平均，無一處格外用力。此球勁之意乃是無邊界的虛無之球，無外無內，隨著拳式運轉連綿不息，旋動不

止，是為渾圓虛無之意，故曰運如球。此球似有而無，似無而有，與六合一體。

因此，"神藏一氣運如球"道出了形成渾圓一氣之意與六合整勁之勢融合一體的要義。此乃修為太極拳之基礎。言簡，而意真。陳微明說，渾圓一氣之意是太極之真義。否則雖然能演十三式，也不能得太極真義。

吞吐沾蓋冷崩彈——

這是這首詩文的最後一句，自然講的是用。

吞吐是太極拳運用的技法之一，但非太極拳所獨有，八卦拳、形意拳、通背拳等一樣有吞吐技法。吞吐就是把對方的勁接過來又還給對方，把自己作為一個勁力傳遞的轉換器，自己不能在這個轉換過程中添勁，而是要通透虛靈。練習太極拳的目的之一，就是要把這個能耐練出來。所以無論盤架子還是打輪乃至散推，都要有這個意識，就是吞進吐出——把對方來的勁還給對方，不添加自己的一絲力，自己只管將身式轉換做到順暢通達，自己如一片虛空，此種用法即所謂虛中之一义。柳印虎將此稱為"隨彼調身"，具體內容參見拙作《孫氏武學研究》第十九章。

對于初期練拳者，吞吐有疾有緩，根據對方來勁的情況決定疾緩，對方來勁柔緩，可深吞之，在足底勁走∞字吐出。對方來勁急猛，則在接觸點完成吞吐，在相觸一剎那完成吞吐。急來急應，緩來緩出。總之，練習時要在吞進的過程中同時尋求吞出之機。

沾蓋是太極拳常用的兩種技法，但兩者運用的條件不同。

沾，用在對方將勁力剛剛發出時。運用時，一沾即變，使對方的勁落空，隨之或粘，或彈，或連，或斷，相機而生，散手時用沾，身步要圓活靈捷。孫振岱說："如不能在一沾之下勝人，就不配談會孫氏拳。"常用手法之一就是孫存周講的"以線打點"。何謂"以線打點"，可參見《中國武學之道》第7章和第9章。

蓋，用在對方將要發力但還未把力發出時。蓋對方意軸，制其重心，同時控制對方的形軸，使其不能對榫，使對方有力使不出來。孫氏拳的身步有"泰山壓頂"之勢，即可用在此處。蓋，並非是高個子蓋矮個子，反映的是對意軸和形軸的體用，取決意軸與形軸的協同程度，孫氏拳通過三體式的鍛煉使意軸頂天立地，並與形軸協同合一，故使身勁具有"泰山壓頂"之效。楊紫辰曾告訴筆者，某派太極拳宗師身材碩大，其身高比孫存周高出許多，但兩人一搭手，某宗師完全被孫存周所控制，孫存周使某宗師有力使不出。某宗師冷汗立下。此中就有蓋勁。這是孫氏太極拳的獨到之處。孫氏拳蓋勁的特點是，不僅有豎向的頂天立地，還有橫向的膨脹與包裹，或如同通天巨柱，或如巨瀾翻卷，故曰"泰山壓頂"。

冷崩彈，前面講的沾蓋屬于"前哨戰"的技法，這里的冷崩彈屬于摧毀性的打法。基礎是身體能柔如皮鞭、硬如鐵楔，如此才具有產生冷崩彈這種打擊效果的基礎能力。此外，還有勁意關竅，即頂抽沈提，裹翻崩斷。

如何柔如皮鞭、硬如鐵楔？

身體能節節松開，又能節節攢緊（即對榫），而且是瞬間完成這種轉化。

尤其是梢節，如果不能做到瞬間對榫攢緊，則在打擊對手的同時，也傷到自己。筆者自己就有這樣的教訓，多年前，筆者在朝陽公園與某人交手，筆者一個撣捶，擊在對方肋下，對方蹲在地上，臉

329

色灰白，同時筆者手腕疼痛，腕關節傷了。所以松緊驟變的能力需要有專門訓練。不過現在想起來，也虧得是筆者手腕窩了一下，使發出的勁力打了折扣，否則對方就不是臉色灰白、不能起身的問題，可能就要去醫院了。拳擊手是通過纏彈性紗布來保護腕關節，但失去了鍛煉松緊驟變的能力。傳統武術則有擰棒子、擰筷子等輔助練功方法。何福生對我講，萬籟聲參加第一次國術考試，雖然打掉對手四顆牙，他自己的手指骨也斷了，所以萬籟聲無法參加後面的比賽。所以，松緊之間驟然轉換的功夫不是那麼容易掌握的。形意拳鍛煉的功效之一就是提升這種松緊之間驟然轉換的能力。

關于"頂抽沈提"，頂抽沈提指的是形成全身內外勁意的關竅，開始練習時，需要針對每個動作、每個拳式，一一找出其相反相成的對應點。

頂，頭頂、豎頸、手頂、膝頂、命門頂。

抽，肩根、胯根，以意抽縮于丹田。

沈，肩井下沈、墜肘、胯要松沈。

提，專註力即精神要提起、谷道上提，根據不同拳式或足尖、或手腕或手指等要提。

孫氏太極拳從一擡手開始就是這個狀態，隨時隨處都是這個狀態。

裏翻崩斷是頂抽沈提蘊含的勁力效果，即崩斷力。用崩斷力這個詞是形容爆發力的效果如同千百根鋼筋一齊崩斷。

練習太極拳架子時不發力，連綿不斷一氣貫串。但是在研求架子用法時的最初一步，則要從單操發力開始，這個沒有體悟，以後很難與散手接軌。孫振岱要求打出的勁力具有冷崩彈之勢，即崩斷力，其關竅是回頭力、打順逆。

回頭力、打順逆的要點有三：

1、發力時，勁走順逆，兩手、兩肘、兩膝、兩足反向頂抽。

2、發整體鼓蕩力，若向後發力，則重心前移。若向前發力，則重心後移。

3、拳掌手臂裏翻形于外，實為周身整體的螺旋運動，周身的四正八筋協同繃起，其意抽拉崩斷。關竅足胯起落開合協同一致，于渾圓一氣之意中突起六合之勢。

能知頂抽沈提、裏翻崩斷之意與回頭、順逆之理，則崩斷力得矣。以上三條要則是講定步發力。若動步，則又有變化。所謂變化分三種情況，一踏中，二撞入、三沾粘。而崩斷力用于動步中踏中發力之時，尤適用于遇到阻力，順彼之勢，突然反向爆發。所謂踏中，即踏入對手重心線。勁力與打法密不可分，爆發力亦合此理。

曾見當今一些所謂的武術名家講發力，論勁時都是在手臂上做文章，即不涉及足胯、脊椎、尾閭的狀態，也不涉及順逆，更不談對應點，從學者十多年甚至幾十年練下來亦不得發力之竅。

最後，初步練發力時，要與調息相配合。總是由調息入手，以後逐步向息調、息無進階。

作為發力調息，在發力前那一拍，吸氣，其意肩胯脊柱等處如氣球般均勻膨脹開，同時胸向後背貼、兩臂陽面（有汗毛部位）有貼骨之意。發力那一瞬，吐氣，其意周身各處崩斷回彈，故曰打回頭。所謂裏翻就是打回頭或打順逆之交變形式，崩斷之瞬裏翻交變。所以，作為一般俗勁的發力並不神秘，明其理，得其關竅，只需下功夫多練，爆發力水平與日俱增。

孫氏太極拳行拳時沒有發力動作，其行拳乃連綿不斷、六合渾圓、起落開合、一氣貫串。但作為

檢驗行拳時勁路是否順暢、是否合乎于渾圓一氣之意中含蓄著六合整勁之勢，則可以通過在行拳中的每個瞬間，不經任何調整，由原位即刻發出六合整勁來檢驗。孫氏太極拳修為的勁力是內勁，其勁性在初級階段是感而遂通的滲透力和電擊力，這兩種勁力的性質與常見各家整勁的性質不同。但整勁是修為內勁的基礎之一，通過行拳中每個瞬間，不經任何調整，由原位即刻發出六合整勁，可作為檢驗行拳勁路是否正確的方法。

至此，筆者把孫振岱的這首詩做了一個淺顯的解讀，其意歸納如下：

身如桅桿腳如船，——講的是孫氏太極拳最基本的身步特點。

伸縮如鞭勢如瀾。——講的是孫氏太極拳行拳中身勢的特征。

神藏一氣運如球，——講的是孫氏太極拳渾圓之意、六合之勢與神氣的關系。

吞吐沾蓋冷崩彈。——講的是孫氏太極拳運用時的特點之一。

孫振岱這首詩，描寫了體用孫氏太極拳的一些特點。四句就拳藝進階而言，由淺入深，耐人尋味。此外，其他幾位孫氏拳傳人的心得同樣意境深邃，引人入理，亦值得反復品味。若能深悟其意、尋繹其理，定有收獲。現摘錄若干：

孫振川傳下的孫氏八卦拳行拳要則：

輕靈虛無，穩靜松柔。

齊公博傳下的孫氏太極拳運拳要則：

順中用逆，逆中行順。不中而中，空而不空。

張樞印傳下的孫氏太極拳運拳要則：

神如昊鏡，意如懸磬，氣如車輪，身如燈影。

柳印虎傳下的孫氏太極拳運拳要則：

內開外合，球意旋滾，手落歸根，虛實如輪。

龔劍堂傳下的孫氏太極拳運拳要則：

一氣貫穿，純以神行，動靜如一，起落清明。

孫存周、孫振岱二人的弟子牟八爺的孫氏太極拳心得：

松軟綿柔、纏拿吞化、虛靈冷彈、沈雄機變。

研究武學者一定要有自由意志和獨立思考的能力，同時也要對中國傳統思維與語境有一個正確認識，筆者以為中國式的類比思維及其語境是人類重要的思維方式之一，與西方的邏輯思維具有一定的互補性。研習中國文化，更不能不掌握這種思維方式。比如說，中國武學中經常用到“意”這個詞，這個“意”與西方經典哲學中的“意識”並不完全等同，所以我們不能以西哲中“意識”這個概念來考量中國武學中的“意”的意蘊。品味前人的武術詩句，既需要具有類比思維，也需要具有邏輯思維，而這兩種思維產生相互啟發的場域就是拳術實踐。

以上是筆者對孫振岱這九首武術詩的淺釋，筆者每讀這些詩文，常能感受到一種深邃的技擊意境，其意難以言傳。但對于研修技擊者，這些詩文誠可參也。

上述孫振岱所作九首武術詩，除“鷹捉”和“題孫家太極拳”為原有標題外，其他幾首詩的標題均為筆者添加，因此未必合乎原作者之意，僅供參考。

三、閻九爺及歌訣一首

閻九爺，諱子明，家中排行老九，雖為官宦子弟，但為人謙和，厚重寡言，在天津跟張洛瑞學藝，研習數年，頗有造詣，他兩臂如同泥鰍，讓人一抓，又滑又軟，軟泥一般，用力則空，他一發力，兩臂如彈簧，似鋼條彈開一般，力道冷脆，打上人必受內傷。他亦擅摔跤，手別子用的巧，搭上手對方就是一個跟頭，腳上的活更好，能用腳把對方鉤起來，騰空過身摔，其法與闞春相同。閻九爺打人是拳里加跤，用上骨斷筋折是輕的，都是八卦拳要人命的法子。閻九爺這種功夫在當今已不多見。

閻九爺的舅舅是大中華橡膠廠天津分廠股東之一，兩家生意上也有來往。閻九爺借著去菲律賓、馬來西亞、泰國等地采購原料，也從那里請來一些格鬥家，進行格鬥練習，閻九爺的拳讓他們難以抵禦，閻九爺內力深透，先後傷了數位拳師，後來很難請到人了。

閻九爺性情清雅，不與一般江湖拳師打交道，但只要是見識過他功夫的人都服其藝。某次天津有兩位著名拳師聽說閻九爺的功夫，特來拜訪。兩位拳師的年齡比閻九爺大不了幾歲，但輩分比閻九爺高，一個郝某比閻九爺大一輩，另一個趙某比閻九爺大兩輩，兩位拳師在形意、八卦上都有名。因為都好動手，沒有聊上幾句，就開始過手，郝某的推手好，閻九爺與郝某搭手試藝，推的是活步，兩人走了兩圈，看似誰也沒有弄倒誰，但郝某下來認輸。原來在這兩圈中，閻九爺以膝和腳尖先後點在郝某的小腹和小腿上三次，都是借邁步轉換之瞬，動作隱蔽、迅疾，只是輕點而已。郝某說，被點上後知道挨上了，來不及化。

這時趙某提出與閻九爺試試散手，因為趙某的推手不如郝某。閻九爺就與趙某比散手，來回走了三四個照面，誰也沒看清怎麼回事，趙某就已經倒在地上。于是兩位拳師服了閻九爺。後來郝某將此事講給了孫劍雲。

閻九爺曾出洋留學，解放前在天津開過化工廠、染料廠。1948年他舉家遷往香港，途徑上海時，他與孫劍雲和支燮堂見面。再以後據說去法國定居，就沒了音信。

閻九爺對支燮堂和孫劍雲談他練孫氏拳的體會，有六字訣：意、步、厘、拍、點、透。

閻九爺將此六字訣編為一首打油詩：

養氣蓄神意在先，

五步交錯呈自然。

寸尺毫厘藏勝敗，

拍節驟變取勢來。

明槍冷箭認要害，

力透六腑膽喪寒。

打人不知神和意，

空能舉鼎成笑談。

關于此詩之意，支一峰解讀道：

養氣、養神能使人技擊時有先知先覺即意在彼先。

五步指進退彈簧步、三角步、擺扣步、玉環步、天罡步，五步練至純熟，啟動無兆，步法因情順

勢自然變化。打人，步法是前提，步法跟不上或不精，其他的功夫很難用上。

尺寸毫厘指技擊中的距離感與距離把控要準確，尤其在技擊時，距離與位置總在瞬間變化，位置感要準，有這個能耐才能引敵入甕。

尺，過去孫存周訓練學生散手，讓你前後移動的範圍不得超過一尺，在這個範圍內讓對方打不著你，才合格。這有專門的訓練方法。

寸，指前後左右快速移動時要把落位的位置精確在一寸以內。練法是在地上標示9個點，點與點之間相距1米到2米之外，要求在3秒內完成先後落位這9個點、落位時身體不晃，而且每次落位的誤差不得超過一寸。

毫厘，指對搏時彼此肢體將要接觸的距離，要求在這個空間內，你還能有變化。

位置感不是靜態的，而是相對的、動態的。培養位置感需要老師餵領入門，其中有奇門遁甲之理，如開門、休門、生門、傷門、杜門、景門、死門、驚門諸義，以後通過大量的技擊實踐形成位置感。

拍節指技擊時的節奏，技擊時要善于變節奏，變節奏要變在對方節奏的間隙，變在這個點，即可得機得勢，取得主動。

明槍冷箭認要害，指攻擊時要攻擊要害，打擊要害部位要準。

力透六腑指孫氏拳練出來的是透勁，如同電擊，能將對方的精神、魂魄打散。支一峰練出了這種如同電擊般的透勁。他發此勁時，動作輕快自然，摧毀效力大。即使沒有練出此勁，攻擊時也要有把對方打透的意念，所謂打人如稻草。

支一峰講，最後兩句是說，技擊時若不懂神意之用，即使力能舉鼎、整勁通透、發力強悍，也發揮不了作用。故研習技擊神、意、氣、力、法五者皆不可缺。技擊時神意之用，不僅是感應與心理，而是統攝一切。

第五篇 第二章 鼓翮清塵 遊乎浩然

筆者1978年考入南京的華東水利學院（現稱河海大學），翌年，經人介紹認識了劉子明，在後來的接觸中得知劉子明乃是隱逸在金陵的武術高手。劉子明早年從李景林遊，並得到孫存周指點其拳藝。

過去習孫氏拳者多是隱逸之士，劉子明即為其中之一例。他為人甚謙和，其功夫境界，以我的見識來揣度，全國屈指可數。

劉子明是杭州人，據他講，他十幾歲開始隨父經商，北上南下，于滬寧杭三地有商鋪多家，後又從李景林多年，名為文書，實際上協助辦理商務。他對中國各派拳家多有了解，唯對孫存周的武藝最為欽佩，他說："自孫祿堂先生去世後，中國拳家中以孫存周先生的技擊功夫為第一。"

我與劉子明相識，並非源于武術，而是源于要解決唱歌時的高音問題。那時我只對武術人物及其造詣感興趣，並不練拳，故未從劉子明學拳，所記具體練法亦少。本文系當年所記之零散資料經整理而得，但當年所記多為只言片語，大部分難以成文。

連雞步之提崩彈甩與七星連珠，是劉子明拳法之一得，劉子明講："我沒有練出孫存周那種用手指一觸對方即能勝人的功夫，我的打法比較俗舊，其中連雞步之提崩彈甩是我常使的打法之一。"

以下是當年所記劉子明講述之大概：

連雞步需有雞腿力，常用步法大致有九種：踩、踏、溜、插、旋、閃、滾、趟、顛等，無論那種步法，要領即提崩彈甩。

提有內外，在內是精神提起。若精神不能提起，不能交手。在外提起腳尖，暗含竄出之意，所謂"遇敵好似火燒身"，含有疾步之勢。

崩指全身要崩開，其中有三崩，一為竄步如崩。二為肩胯崩炸。三為起落崩煞，起落要走足胯，由足胯帶出周身起落之意。何為起落崩煞？起如掀地，落如天塌。

彈指彈簧回彈之力。不是身體亂彈，要彈在對手的力點上。一接觸對方的身體，即要發出此力。其中有瞬間吞吐之意。

甩指把勁力甩出去，即放開之意，不能留存一絲在自己身上。

以上提崩彈甩本是一個勁，要用一個動作合成這四個要點。

除此之外，勁力發的好，還要有身法相助，謂之七星連珠：

1、身橫意縱。身橫，側身對敵。意縱，攻守皆在中軸一線。

2、兩腿虛實分清，何謂分清？實足如老樹栽根，虛足如地上浮葉。

3、涵胸松肩。開肩松開自然涵胸，乃是肩背舒展之意。

4、抱肘墜肘。

5、輕步懸頂。

6、圓襠坐胯，即兩胯一側松塌，同時另一側橫向松開。

7、震步抖梢，以實足暗震湧泉穴，將足下之力送至手指，同時身軀微顫。其中還有講究，身軀微顫是通過脊骨微搖將足根之力彈送手指，同時手腕松彈，力透指尖。

故散手中的一個連雞步要有提崩彈甩與七星連珠合為一體才能成為一力。

劉子明說，這個力發的充足，還需要有呼吸來配合。吸是提、是起，呼是放、是落，若起落如輪、鼓蕩無間，需有內呼吸。如是，則進步連打，退步反打，或閃賺偷打，無不如志，雖身疾而氣穩。

劉子明說，習拳之初，首要是使全身關節鬆開，要節節放開，故初步習拳，行拳不要短促，不要發力，不要打樁，要專練走架子，要自然鬆順，緩緩放開，也不是故意求慢，尤其兩肩要鬆沈放開，兩胯即塌即開，從中要先練出長勁。

長勁練出後，要能演化出五種力，即冷彈脆快硬，五力一圈，探臂一劃，五力俱備。

五力初步具備後，還要繼續練習走架子，在練習走架子之外，可以添加打樁，先打死樁，後打活樁，以檢驗自己發勁的效果。練到能一躍丈外、一擊斃牛才算及格。

劉子明說，只要肯下功夫，練成此步功夫，人人可為。

所以，這也只是一般俗勁，非道藝之功夫。

劉子明說，打拳擊時出直拳也要有起落，起落中當含有"冷彈脆快硬"五力。

五力如何出來？須知求冷不得冷，求彈不得彈，求脆不得脆，求快不得快，求硬不得硬。決不能從外形姿態上去求，那是求不出來的。求五力需要過三關，第一步改變身體機能，從易骨易筋洗髓入手。最起碼做到：全身筋骨開合一致自如，以丹田內呼吸為力源。第二步每一動作皆能提崩彈甩與七星連珠合一。第三步起落回環空而不空，內含意氣運行變化，如冷力在出手那下，要出手無兆，冷在縱胯，此為起打之力。彈力在回環那下，疾速吞吐，此為落打之力。脆力在六合突發那下，身體上下整齊，丹田吐氣沈實。快力靠周身鬆順，手快靠鬆肩，步快靠鬆胯。硬力在架式貫通，又在丹田氣足。故求五力當從以上三關求之，不是靠外形模仿所能求得。

得五力有近打、有遠打，運用時全在步法上，基本步法，如前述連雞步，以及躥蹦縱躍碎跨仆搖等。身上求得五力後，全在步子打人。步子跟不上對手，枉費五力。步子合上對手，需有身法相助，五力才派上用場。什麼身法？身法十三式。

何謂身法十三式？

白猿出洞及入洞、蛇形閃進、大蟒翻身、鷂子旋騰、神仙倒插、鷹捉四平、金雞抖翎、虎撲、狼縮、猴縱、熊靠、五馬奔槽、美人照鏡。

因為當時我並未習拳，對這十三式身法只做筆記，未練習掌握。

另有手法（含肘法）十八，腿法（含膝法）十八。可惜當年所記不全。劉子明談當年拳家逸事時，曾示範個別用法。

劉子明說："某某有打法百餘手，不及我九步十三式。我雖然能演九步十三式，卻不及孫存周龍虎二式變化無窮。龍虎二式實為一氣循環，廣大精微，運用之妙，存乎其人。"這裡劉子明所言某某者乃近代通背拳名家，為避免口舌之爭，僅以某某代之。

我從劉子明那裡開始對孫氏拳有了一個相對全面的了解，也是我決定去拜訪孫劍雲老師的原由之一，據今已40多年。

孫氏拳是極重視基本功的拳術，拳式極簡極精，而意極深，僅孫氏三體式如今能知其意甚少。因

此當代一些不明孫氏拳之拳意者，有人去站渾圓椿。當年劉子明和孫劍雲都曾明確講，練習孫氏拳是不站渾圓椿的，並指出站渾圓椿之弊。因此，只有對孫氏三體式不明其真意者才去站渾圓椿。有人自稱是當今唯一可以解釋孫祿堂武學的人，但他卻大肆鼓吹練孫氏拳站渾圓椿。然而，在孫祿堂五部拳著中可有一處提到過渾圓椿嗎？！沒有，書中沒有，文章中也沒有。老一輩的孫氏拳研修者中更沒有人站渾圓椿。當年我輩中的于季芳（曾從胡儉禎先生學拳術和國畫）因受其鄰居鼓惑，去站渾圓椿。後來孫劍雲老師得知，讓劉樹春與他搭手，使之體會渾圓椿之弊，並對他嚴肅警告。于季芳為此險些被開除師門。以我的體會，即使僅得孫氏三體式之皮毛，即知孫氏三體式優于渾圓椿多矣。怎麼可能去站渾圓椿！

劉子明在譜系上非孫氏拳傳人，他在技擊上涉獵多家，最終他以孫氏拳為宗。因我姥爺在北海團城親眼目睹孫存周輕取某拳派的創派者。因此，當我跟劉子明提到孫存周時，劉子明說他私淑孫存周久矣，是孫存周不記名的弟子。

當年我認識劉子明源于我喜歡美聲唱法，但那時唱高音是瓶頸，經人介紹輾轉到劉子明處學習發聲方法。所以認識劉子明本是沖著解決高音問題去的。說實話，在這方面劉子明的方法沒有給我什麼幫助，劉子明的方法主要是讓我端著一把椅子練發聲，我練了一段時間，沒見效果。G都唱不上去，完全不具備男高音的音域。我後來能夠把高音唱上去，偶爾狀態好的時候也能唱到haiC，是我自己後來不斷琢磨的結果，與劉子明的教法沒有什麼關系。

因為我對武術歷史和武術人物感興趣，加之身體素質也不錯，所以劉子明一直建議並有意引導我隨他練拳。但是當時我對練拳沒有什麼興趣。自然我就只能成為一名他的聽客，有時在他的建議下也抄一些資料、記錄一點東西，但不夠系統。今天想來甚是可惜。

當年我在學校田徑隊主項是百米，最好成績11秒5，在我們學校是第三名的實力。我的長處是前60米，能跑到7秒1，弱點是速度耐力，後程保持速度的能力不行。我中長跑的成績也不錯，尤其擅長800米，跑到2分01秒，長跑也行，跑完一萬米，還可以繼續踢足球。有一次我跟劉子明講前30米我是絕對第一，本來是自嘲，劉子明卻說，對打拳有用的一般就是10米內的速度。說著，劉子明興致所至，由半蹲的姿勢，展身旋動躍出，真如旋風一般，瞬間躍出三四步，已10米開外，忽的一下，向後一躍又回到半蹲的姿勢。當時劉子明已經80多歲，身手敏捷非同等閑。劉子明講這叫白猿出洞、入洞。我說："您這一下真跟猴子一樣靈敏。"劉子明說："老了，不行了，當年人家叫我'小白猿'，其實我是比上不足，比下有余"。

又一次談到啟動速度，劉子明說："李景林先生那才快，動如電閃。孫存周先生更有過之，一個進退，前後三丈，合起來就是六丈，快的你看不見他動，已經完成了。與人比試，一快不破，一硬不破，孫存周先生即快又硬，當年他在技擊上沒有對手。"

我故意問："只有速度，沒有力量也打不倒人啊？"

劉子明講："有速度就有力量，我們練拳都練四梢，要練到四梢如鋼鉤。我年輕的時候，用兩個手指捏住房椽子就能掛住全身。"說著劉子明拿起一個鐵鍬，用手指一掰鐵鍬的鍬把，就掰掉一塊，如掰一根秫稼桿一樣輕鬆。

劉子明說："我這不算什麼，孫存周用一個手指頭點一下比這鐵鍬把硬得多的木楞子，木楞子就

象豆腐一樣掉下一塊，他用一個小手指頭就能掛住全身，還能把身體悠起來。"說著，劉子明用三個手指捏住我的小臂，我頓時感到半身發麻。

一個80多歲的老人有這樣的身手和功力，一般人是進不了身的。如今回想劉子明演示的白猿出洞、入洞那下，與當代世界UFC、K1頂級選手的啟動出拳速度、爆發力相比也毫不遜色，其攻擊的整體性還在他們之上。其勢如卷地旋風一般掃出。多年後看電視節目《動物世界》，看到黑猩猩在攻擊對手時的勁勢與劉子明那下子如出一轍。人稱李玉琳動若靈猿，但我沒有見過李玉琳，看劉子明確有這氣勢。如今很多人沒有見過有真實造詣的傳統武藝家的功夫，總拿吳公儀與陳克夫那次比武說事，作為否定傳統武術實戰性的例證。看過劉子明的功夫就知道，劉子明那樣的速度、勁勢是吳、陳等人遠不能及的，絲毫不在當代世界UFC、K1的頂級選手之下。按照劉子明的話說，他年輕的時候幾乎每天都練對打，散手、摔跤、打劍、對紮大槍，渾身上下，舊傷未去，又添新傷，練了打，打了練，就喜歡幹這個。每天早晚不少于兩個時辰（4個小時）。但是這樣的人解放後因政治運動和歷史背景他們不出來表現。

劉子明說："打人看上去沒有多少巧妙，就是一個動作，一個動作是一圈，此圈極小，外表看不出來，巧妙在這圈里。比如一個沖拳，其實里面有個圈，運勁和發勁都在這個圈里，運勁有五柔，發勁有五力。運勁五柔，縮小軟綿巧。發勁五力，冷彈脆快硬。一個動作五柔五力都要有，五柔孕五力，此一陰一陽合成一圈，看上去是一沖、一甩、一顫或一抖，就那麼一下，陰陽變化之機就在這圈里，所謂二五合一之機。"

經我後來學習孫祿堂的著作，孫氏拳的二五合一之機中"二五"的意思，乃指動靜之機、內外五行相合之機，不是指五柔孕五力，故需說明之。

關于五柔的要點：

縮，在形體上是縮肩縮胯，抽住肩根、胯根，于是周身一家。在內意上，是把神縮歸丹田，神不外露，故能意在彼先。

小，動作變化過程要小，特別是重心變化要隱蔽，動作幅度可大可小，可長可短。如此才能出來冷彈之力。

軟綿，腰及兩胯要柔軟，兩臂要綿柔。如此出來的勁才疾脆。

巧，一是指用勁與時機要合上，二是指用法巧妙，合乎生克之道。

五柔孕五力：

縮小軟綿巧，此為運勁，一動五柔皆備，一個不能少，五柔合一。

冷彈脆快硬，此為發勁，一動五力兼備，一勁含五力，五力合一。

劉子明說："高手運勁，外形不動，不是呆住不動，是或走或站，或動或靜，外面形態沒有任何變化，而五柔皆備，臨機出手，一個發勁五力俱到。我友黃鳳池打人就是這個神韻。"

多年後在孫劍雲處，知道黃鳳池是孫祿堂在江南收的弟子，但其武藝主要得自肖格清、胡鳳山二人。

劉子明又說："柔打肉，硬打骨。柔打震蕩，硬打楔入。"

什麼是柔打肉？彈打，接觸面積相對要大，多用手掌或掌背，彈打對方腹部、後腰、後心或胸肋

等處，都是有肌肉保護的部位，所以叫柔打肉。是以震盪力傷其內臟。其發勁要出冷彈之效。

什麼是硬打骨？楔打，接觸面積相對要小，多用肘尖、足尖、指關節、掌根，楔擊對方鎖骨根部、膝關節連接處、胯骨軸連接處、腕骨連接處、眼角、太陽穴、肋骨縫等沒有肌肉保護的部位，所以叫硬打骨。實際上是以楔入力打擊對方身體各處的骨縫及骨骼的薄弱部位。雖然沒有點穴神奇，通過這種楔打也常產生奇效。其勁力要有冷硬之功。

此外還有以硬打柔及以柔破硬等打法，攻擊的對象有氣路（經絡）、血路（動脈）、筋絡、骨脈等。

劉子明說："開始我們練習，用銅皮和木架包成銅人，後來是銅皮和鐵架做成靶子，打壞了，再敲回來，修復也快。以後互相對練，手上要掌握分寸，還是難免受傷，內服外敷的藥是少不了的。從來武醫一家，分不開的。"

自1937年到1949年，戰亂12年，民生塗炭，談何習武練拳，尤其是此後1954年到1979年這25年，對技擊格鬥這類運動是不開展的，民間私下里一般也不敢放開教，怕出了事受連累。很長一個時期，對傳統技擊術是扼制其開展、更不搶救，社會需求幾近為零，使傳統武術中的高藝已消失殆盡。最近有人跳出來極力詆毀傳統武術的技擊效能，如同一個人把西施毀容之後，說西施從來就不是美女一樣，以此來標榜是他破除了所謂傳統武術的"神話"，揭了傳統武術的"老底"。其實這很可悲，近幾十年來他們看到的只是那些已經被消磨的不成樣子的傳統技擊術，對于傳統技擊術的上乘技藝，他們包括他們的老師連邊都沒有觸及到，連一點影子都沒有看到。今天我們應該否定的只能是當代傳統武術的種種弊端，而不能否定傳統武術的歷史。而且中國傳統武術是一個內涵差異極大的領域，在不同門派、不同人之間，其造詣與成就差距之大如同云泥之判、天壤之別。我因有幸認識孫劍雲、劉子明、支一峰等，故對代表中國傳統技擊術最高成就的孫祿堂武學，雖不能窺其全貌，但多少得以窺其冰山一角或一點殘影。故知中國傳統技擊術之高妙精深，非今人所能想象。不能因為一只貓趴在一只死老虎的身上，就成為老虎打不過貓的證據。何況當今很多人連死老虎都沒見過，談何老虎的戰力不如貓？

劉子明說："一旦我發出柔彈力，除了孫存周，一般人都接不住，那是能把人打吐了血的，任憑他有金鐘罩鐵布衫，沒用的。"

我問："孫存周靠什麼能接住？"

劉子明說："孫存周身上有吸力，能把我發在他身上的勁吸進去，稍試了一下，我就不行了，心口的血向喉嚨上湧。虧得他收住了。這是綿柔至極出來的功夫，我那柔彈力只是松柔出來的功夫。"

我問："松柔、綿柔不同嗎？"

劉子明說："兩者造詣相差甚大，至少相差兩個層次。練到綿柔至極就更不得了了。我交流過的人中，除了孫存周，沒見有誰練出來。"

關於孫存周身上有吸力，除了劉子明講過外，還聽孫劍雲、周劍南和支一峰等多人談起過，孫存周曾面對光滑筆直的大牆，離地丈余，將身體吸附在大牆上片刻，隨之落下。孫存周與孫祿堂不同的是，孫祿堂能夠淩空在牆上原位轉身，面朝外，將自己吸在大牆上。而孫存周不能淩空轉身後，面朝外將自己吸附在大牆上，只能面朝里，將自己吸在大牆上。

劉子明講，練到綿柔至極才有可能練出來吸力。

關于松柔，一般練拳的，只要肯下功夫都能練到，但是目前也難得一見。劉子明認為，綿柔非內修練到洗髓一步功夫不可。如今早成絕響。

劉子明講："松柔，明勁功夫。綿柔，化勁功夫，洗髓一步完成才成。要想練出吸力，除此之外，還要了解、掌握方法要領，天賦足夠，才有可能練出來。那是極其精妙的勁。"

由此可知，松柔與綿柔之不同。

劉子明講："功夫練到綿柔，平日里或坐、或站、或走，身體挺拔筆直，有一鶴沖天之勢，而觸其手臂，綿軟柔和，如團棉絮一般，又內中有物流動。他意微吐，若是緩緩的，我如被鋼針穿住，不能動。若急出，我如遭電擊。他若吞入我的意氣，我頓時血亂魂散。這是我從孫存周那里體驗到的。"

劉子明又講："綿柔不是軟塌，綿柔如同一流的女高音，在極高的高音處，能夠發出如小提琴一般流動自如的哨音，音量不大，但能傳到很遠的地方，象施瓦爾茨科普芙、苔巴爾迪等。松柔出來的柔彈力只能算是在次高音音區讓人聽上去是整體共鳴罷了。你現在連次高音的音區都沒有，在拳中就屬于拙勁。"

關于美聲的發聲與拳術造詣之間的關聯性，我是在很久以後才有所體會的。

這麼多年過去了，能夠把柔彈力發出的人都難得一見。

劉子明說："柔彈力雖非高境，但在我見過的人中包括很多名家，真正練出來的也不多，很多練太極拳的人，包括陳式、楊氏、吳式那些太極拳名家都沒有真正練出這個勁，他們有的練出來一點小柔彈力，不夠充實整透，威力不大。練八極拳、心意六合拳和南拳系列的，更很少見到有這個勁。練出大柔彈力的更少，李景林、李玉琳、郝月如有這個勁，楊澄甫、陳發科、張策也有那麼點兒意思，介于大小柔彈力之間，吳鑒泉沒有這個勁。我差不多算是練到了這一步。由松到柔有個過程，這中間還有兩步——沈和整。由松到松沈，再到松整，然後才進入松柔，到了松柔這步，還要掌握其竅門，才能出來柔彈力。要練出大柔彈力，就必須把筋力、骨力都練到家，並要把這二種力合成一體，才能練出來。沒有精妙的架子做引子，沒有明師手把手的引領，對一般人來說就是自己練上一輩子也是枉費心機。"

我問："把全身的韌帶拉長了，全身都練柔了，再練柔彈力是不是就容易出來呢？"

劉子明說："也不容易，二者不完全等同。杜心五全身甚柔，但他也沒有柔彈力。柔彈力必須筋力與骨力合一，運之純熟方可。"

楊少侯說："打人一點柔彈力，看似輕描有玄機，若未訪到真把勢，空費心機枉費力。"

故此楊少侯當得柔彈力者乎？

劉子明是武術界的隱逸之士，在他所來往的人中少有與武術相關的人。把我介紹給劉子明的是我大學時的室友魯國召，在我告訴他劉子明是位武術高手時，他竟不知道劉子明會武術。

有一次忘記何事引出劉子明談起猛虎離穴與白猿出入洞的區別，我大致記了幾條，是劉子明建議的，說以後有用。大意如下：

猛虎離穴是雙腳一齊躥出，兩腿一起離地向前縱身，落地時就勢走劃勁，雙手下劃一個小圈翻起

撞擊。身體在空中瞬間伸展到極致，單足落地，由腰勁帶著手臂下劃，重心在兩足間急變，雙手出撞勁。

這個動作劉子明隨意演示了一下，動作迅疾協調，非常漂亮。但是我模仿不了。

劉子明說：“猛虎離穴有一躍，二躍，三撲。基礎是一躍那下。”

因為在屋子里空間不夠，劉子明只示範的一躍那下。

因猛虎離穴形式極為簡單，但實際上協調性要求很高，尤其是落地時的發力與勁力變化對于初學者很難掌握，即使時至今日，我想象著劉子明的形態，也完不成這個動作。

劉子明說：“猛虎離穴若腳未沾地就與對手身手相接，能因勢而出多種變化，如狸貓上樹、老鷹撲兔、喜鵲蹬枝等都是要命的招式。”

關于白猿出入洞，劉子明講：“其精妙在起跳那下子，那下子要前後腳跳起時接力接得好，先是後腳蹬起身子，緊接著前腳接力跳起，這個力要接得好，即要各自發力充分，又要把前後兩力合成一力，合得充分。”

關于猛虎離穴與白猿出洞、入洞的主要區別，劉子明說：“猛虎離穴是躍出撲打，白猿出洞是縱跳披掛，以後打法的變化路數各有不同。我把這兩個打法的變化摻合在一起用。”

劉子明演示白猿出洞與入洞，形態頗為生動，氣勢奪人。劉子明講，白猿出洞和白猿入洞基本要求有五法，即身法、步法、手法、勁法和打法。

身法，不離七星連珠，具體就這一式來講有：松、彈、拔、柔、活、照、回旋、貫穿、手隨身、身隨腿、腰隨胯、力發夾脊。

松，無論出洞還是入洞，全身關節要松開，不能有一處發緊，將全身重量松到兩足踝骨處。

劉子明講：“白猿出洞和白猿入洞看上去就是一進一退那麼兩下子，其實練好了很不容易，里面的各種講究說起來真不少，用的時候看上去簡單，就是一下子，沒得第二下。”

彈，腿要曲，或單腿或雙腿皆要含有彈射之力。

拔，將自己彈射出時，全身骨節要拔開，整個架子要舒展開。

活，兩胯大節要活，兩胯要隨全身縱向的拔彈之力松開。

柔，腰要柔，躍出之時，胯腰旋磨，一步一回環。

照，百會意合丹田，兩處對照，這時身體雖然伸展、旋動，身上架子完整一氣，絲毫不亂。

回旋，躍出時身體以腰胯旋動帶動周身，氣貼脊背，起也打，落地瞬間身體反向回旋，落也打，氣歸丹田。

貫穿，起跳時，足下之力要節節貫穿直達指尖。中間不能有絲毫曲折處。這個平時要練按扳子。

手隨身、身隨足、腰隨胯。

力發夾脊，手向前探時肩胛骨打開，前胸貼後背，吐氣發力。

以上十二個身法要點同時做到，才能出勁。

劉子明還大致介紹了白猿出洞、白猿入洞的步法、手法、走勁和打法，我所記零散，未能整理成文。

劉子明與我談及往事時，曾數次提到黃鳳池，認為黃鳳池是在拳術上頗有悟性者。黃鳳池學拳很

晚，大約1929年才拜在孫祿堂門下，真正指導他的先後是胡鳳山和肖格清。

黃鳳池仿效當年的齊公博，在三體式上狠下功夫，每天除了練習五行拳和孫氏太極拳外，站三體式沒有停過。1935年劉子明途徑鎮江，與黃鳳池見面，兩人切磋，一過手，感覺黃鳳池的手臂震顫激蕩如有電流，劉子明不敢進手，遂微敷其臂，聽其動靜。隨之兩人相互一笑。

我問劉子明為什麼不敢進手？

劉子明說，他感覺黃鳳池的功力在自己之上，所以只能輕敷其臂，靜待其變。劉子明問黃鳳池是如何達到這般進境的，黃鳳池說他六年來每天站三體式不贅，近來站出這個效果。

劉子明講："黃鳳池站了六年三體式，所以雖然練拳比我年頭少，但他的內功造詣在我之上。"

我問劉子明："如果你硬進如何？"

劉子明反問我："你用過電鑽嗎？"

我說："用過。"

劉子明說："電鑽開動的時候，你敢用手臂硬抗那根鑽竿嗎？"我說："不敢。"

劉子明說："黃鳳池的手臂就象根電鑽開動時的鑽竿。"

當時我對傳統武術還不是很信服，因此我露出一絲懷疑甚至不屑的訕笑。劉子明見狀，讓我攥住他的手臂，果然微顫激蕩，使我完全無法攥緊。

劉子明說："我在內功上沒有怎麼下功夫，黃鳳池的內功比我強十倍以上。但是他的這種造詣還沒有趕上孫存周，孫存周的一個手指頭觸到你，哪怕相互只是輕敷，也如有鋼針一般穿到你身體里，你別想脫身。孫存周的手臂並不震顫，看上去平平淡淡沒有任何表徵，若他想發出意氣，你就如遭電擊，根本無法抵抗。練功夫這種事總是一山又比一山高，黃鳳池六年就達到手臂如有電流的境地，也是很難得了。"

我本人正是通過與劉子明的接觸，才首次體會到中國傳統武術尤其是孫氏拳的宏深絕妙非其他拳術可及，在此之前雖然我已接觸過多家傳統武術，見識過一些名家，但他們的技擊實效總不能令我信服。

劉子明對孫存周的功夫極為欽服，每每贊不絕口。開始時我懷疑他有誇大之嫌，所以，我最初介紹孫存周的功夫時是打了很大折扣的。後來隨著越來越多的親歷者的回憶以及更多史料的發現，我才發現自己的失誤，我打這種折扣沒有任何依據，完全是由于自己對孫存周沒有一個全面的了解所致。

關於黃鳳池的事跡，劉子明還講過一些，因涉及到其他一些武術名家，這里暫且不談。

我問劉子明："黃鳳池還在鎮江嗎？"劉子明說："文革前就失去聯系了。他現在要是還在就好了，那樣好的功夫現在沒有人了。"說這話的時候大概是1980年。

因筆者有親戚在鎮江，我曾托親戚打聽黃鳳池，結果沒有打聽到線索。

劉子明對民初時期各派武術家大多熟知，那些名家暫且不說了，這里再介紹一個名氣不大的，這就是陳敬承。

陳敬承是孫祿堂的弟子，但他的功夫主要是由二位師兄李玉琳和肖格清代師傳授。陳敬承以形意拳為主，曾參加浙江國術遊藝大會的擂臺比賽，勝了一場後，不知何故，放棄了後面的比賽。

劉子明講，陳敬承因為嚴重近視，所以他就在三體式上狠下功夫，他不僅兩臂，周身都能發出震蕩力，在杭州擂臺上他打敗了山東的少林拳高手紀炎昌。

紀炎昌不是一般泛泛之輩，他是青島國術館的著名拳師。劉子明隨李景林去山東省國術館時就知道紀炎昌在山東國術界的聲望。

劉子明說："抗戰前兩年陳敬承來杭州看望我，想請我幫他在浙江國術館謀個教拳的差事，來的那天正好某（特隱其名）也在，某是有名的形意拳家，先後在中央國術館和浙江國術館教授形意拳，見陳敬承打的形意拳象太極拳一樣，就提出跟陳敬承過下手，想試下陳敬承的勁，因為大家都是師兄弟，試手就不需要謙讓，結果一搭手某就打了個趔趄，險些跌倒，隨即不再試了。因他在杭州很有名氣，那時浙江學形意拳者大多數都是他教的，這次當著我們幾個人的面，險些栽了個跟頭，不久就辭職離開了杭州。其實大家都是師兄弟，犯不著這樣。"

劉子明說："陳敬承很講究江湖道義，此事發生後，某因與陳敬承過手失利離開了杭州，所以陳敬承也就不去浙江國術館任職，而且也不在杭州落腳教拳。不久就回去了。"

陳敬承不僅功夫好，而且為人謙和、低調，這樣的人往往不為今人所知，更沒有人去宣傳他。現在時興誰能胡吹，人們就認為誰有本事，從官方到民間武術界沒有幾個人願意去弄清事實。

有一年暑假前我去看望劉子明，南京天氣很悶熱，簡直象蒸籠一樣，那時候一般人家里頂多有臺電扇，很少有安裝空調的，劉子明的家里自然沒有空調，而且連電風扇也沒開，但我看到劉子明站在屋子里一邊漫不經心的行拳一邊打激靈，就象突然打個冷顫一樣，一串一串地顫個不停，顫幅不大。這種練法我以前在北京也見過有人這麼練，只是劉子明震顫的幅度更小而頻率更高，所以我並沒有表現出有多大的興趣。因為那時我跟劉子明已經熟了，說話也很直接，我說："您這拳打出去，整個人看上去就象個鋼筋網做成的架子，一打一震顫，可是真打起來，容不得打出一拳後全身震顫吧？"

劉子明說："你說的對。這是在走柔彈力，把筋力骨力合在一起自然就是這個樣子，我不是故意震顫，發力時筋力骨力合上了，打出拳來自然就出現高頻率震顫，這時發力如打激靈，當把這個外形的震顫練沒了，大柔彈力就出來了，用起來更隨心所欲，威力也更大。李景林先生說'筋骨力，筋骨力，一串激靈，柔彈力。'他的柔彈力發的好也用的好。"

我開玩笑說："原來柔彈力就是練打冷顫啊。"

劉子明說："是有那麼點兒意思，但是你得先把筋骨力練出來，然後把筋骨力合到打冷顫的激靈串里，這樣差不多小柔彈力能出來了。"

劉子明談拳時從不自我吹噓，他說他的柔彈力介于大小柔彈力之間。

這麼多年，我見過不少類似或貌似柔彈力的發力，其中很多是當今所謂的名家，然而能夠發出小柔彈力的都不多，更多的是假柔彈、偽柔彈——自己打出一拳後，手臂隨之就顫悠顫悠。其實就是當年，能夠發出小柔彈力的人也不是很多。

劉子明說，當年姜容樵在中央國術館負責收集武術資料，請他提供一些資料，他去南京時就把李景林的一些資料送給姜容樵，並觀看了當時中央國術館男女學員們表演的武藝，只有黃柏年的兒子的拳給他留下了印象。大多數人都不懂在行拳時如何走勁。最好的幾個就是行拳時外表還算整齊、流暢，但其走勁或有筋少骨，或有骨少筋，女學員們的拳就更不行了，幾乎都不懂如何走出拳中各式的勁力。

根據我多年來的觀察，劉子明所言甚是客觀。

關于筋骨力，支一峰對我說："練骨力要使全身骨架在拳式中對榫無差，練筋力要使全身的骨節筋脈在行拳時充分撐開，練筋骨力就是行拳時把兩者結合一體同時做到。"

"激靈串"是劉子明的說法。

那麼如何打"激靈串"呢？

首先每個動作都要合乎筋骨力的要求，同時要調動精神激發。但劉子明又說："內功修養好的人，發力不需要調動精神力，氣足神完，無時不有。但真正到了一定的境界才能養、打一家。"

關于練習筋骨力，現在很多人是繞遠，他們不把伸筋拔骨放到拳架子里練，也不放到單操中練，而是專搞一套伸筋拔骨的體操，這樣練，與練西洋體操沒有什麼區別，到了實際運用時，還是走不出筋骨力來，因為沒有與拳勁和拳意合為一體。

還有人把拳架子理解為具體格鬥的技擊招式，至少孫氏拳的拳架子都不是具體的技擊招式，而是以修為內勁為核心的技擊母式，認識到這一點非常重要，否則就是完全不懂孫氏拳。

劉子明不僅擅長拳術，對于長短兵皆有造詣。尤擅長武當劍和六合大槍。劉子明講，在刀法上日本的水平很高。

劉子明認為，作為兩國武術家的平均水平，日本在刀法上有優勢。劉子明認為當時國術界中只有個別幾位高手的刀法不在日本刀法之下。

但兩國在刀法上沒有舉行過全面的對抗競技，因此也沒有證據認為日本最高明者的擅刀者一定高于中國刀法的最高者。

我曾問劉子明關于刀法之大義。

劉子明說："刀法所究者，手眼身法步，勁勢精氣神，做到十者合一，倏忽閃跳，追風掣電，整齊如一，才能體現刀法真藝。"

我問："您見識過的刀法如此精妙者有誰？"

劉子明說："肖格清的騰蛇刀、郭長生的苗刀、張介臣的披風刀各得刀法精妙。"

當時我只見過有人使用苗刀，對騰蛇刀和披風刀皆不了解，于是問道："苗刀我知道一點，與日本戰刀相似，騰蛇刀、披風刀沒有見過。"

劉子明說："這三種刀都有外來血統，苗刀和披風刀都有日本血統，騰蛇刀有阿拉伯血統，但都有所改變，不完全是舶來品，騰蛇刀全長3尺9寸，刀身長3尺，刀把長9寸。其形狀刀面窄，刀背厚，刀身彎曲。苗刀全長5尺，刀身長3尺8寸，刀把長1尺2寸。披風刀全長4尺2寸，刀身長3尺2寸，刀把長1尺。這兩種刀除長短不同外，外形極相似。都是刀面窄，刀背厚，刀身直。"

我問："這三人用各自的刀法相互比試過嗎？"

劉子明說："沒有見他們比試過，肖格清刀法的特點是身法、步法、勁路變化多而且冷快，使人目不暇接。郭長生的刀法特點是勢法氣魄大、大開大合，刀里夾槍。張介臣的刀法特點是勁路疾猛習鑽，步法中跳步多。他們三人都把自己的刀法當寶貝，不輕易表演。我是沾了李景林先生的光，才得以見識他們的刀法。"

我問："什麼叫刀里夾槍？"

劉子明說："苗刀乃五尺長刀，在其用法中加入了槍法。但相比槍法而言，刀法對步法、身法的

要求更高，沒有出色的步法、身法，刀法就不能充分發揮。相比苗刀，騰蛇刀、披風刀對步法、身法的要求更精。"

我問："刀法與劍法比，那個更實用？"

劉子明說："一般而言，刀更實用，劍更難掌握，用劍的技術要求更為精細，對拳術的基本功要求更高。相比而言，刀法比劍法容易掌握些。但劍法一旦練出來，就不得了了，兩面刃，運用之妙是刀法比不了的。"

我說："這麼說刀法更易普及。"

劉子明說："刀法可以普及，劍法則不行，所以在軍隊中可以訓練士兵刀法，用于戰場。劍法則不行，一百個人練，也未必有一個人能練出來。我見過的人中用劍最高明的就是孫存周和李景林，孫存周精通八卦劍，李景林擅長武當劍，他們兩位是練出來了。但其他人用劍差不多就是表演或同門之間相互戲玩，不敢對外使用。"

我說："據說傅振嵩和郭岐鳳的劍法也不錯。"

劉子明說："這兩位我都熟悉，他們的劍法我都見過，他們兩人都喜歡比劍，在南京時他們兩人比劍，互有勝負。郭岐鳳還與于化行比劍，也是難分伯仲。郭岐鳳與李玉琳也比過劍，不敵李玉琳。李玉琳兼得武當劍和八卦劍兩家法門，功夫好。傅振嵩去了廣州後，我們見面就少了。"

我問："當年用劍、用刀相互比試過嗎？"

劉子明說："當年國術館有過短兵對抗，其技術主要是刀法。也試過用劍，如果雙方都用劍，可以比，因劍的規格相對統一，形狀大致一樣，只是尺寸略有差別，也就三種規格。劍走輕靈，沒有大劈大砍，當年嘗試過用竹劍代替，竹劍也便于制作。如果雙方用刀，必須都用同樣的刀才能比，不同的刀，不好比。刀的規格不一樣，差異很大，從外形的形狀到尺寸差異很大，用法上差異也大，又不能用真刀，若用竹刀，制作起來太麻煩。像苗刀，用竹子制作不了，只能用齊眉棍代替。若雙方都用同樣的刀比，各自擅長的刀法又發揮不了，所以不好比。當年在國術館，也有人把短兵叫做打劍。本來刀劍是用在戰場上的，要的是各自的兵器在樣式上就要各有殊勝處，但比賽不同，講究公平，都要用一樣的兵器，短兵的樣式都一樣，國術館統一的，大家對這種短兵的性能一般都不熟悉，所以發揮不了各自的刀法特點，打起來很難看。"

劉子明說他自己最擅長的是雪片刀，在戰場上用過，用起來就三下，撩劈刺，雖然只用這一招，靠著熟練和身步法的靈捷變化，一般人還對付不了。

我說："若有人想學騰蛇刀、苗刀、披風刀，您能教嗎？"

劉子明說："對這三種刀法，我只是略知大概，沒有專門練習，如今國內精通這三種刀法者，不知有誰。你們若有機會去日本留學，可訪日本擅長刀者學之。此刀與苗刀相近。昔日我友高橋義則擅此刀法。他小我一輪，若他人還在，向他提我，也許他會教。當年他倏忽閃跳，一步丈余，刀法奇詐詭秘，少有人及。他也學過武當劍，深得其妙。"

通過劉子明的介紹開啟我關註日本武藝的興趣，後來通過史料知道當年日人不僅長刀之技遠勝明軍冷兵，而且在武藝理念的許多方面亦領先于明朝武藝。

第五篇 第三章 海外刀客來 萬里不留行
緣起

1999年我在海口工作，肖云浦來訪，肖云浦是秦正之的弟子，在孫門中論班輩與我同輩，年紀長我二十余歲。五十年代中期他隨家里移居海外。此次回國，他先訪孫叔容，後由孫叔容介紹至海口見我，名之曰為請益而來。

肖云浦演示的形意拳，別開生面，其勁抽提彈放，冷矽硬楔，渾然一體，剛柔並濟，為我所不曾見者，其拳是將吞吐勁、沾拿勁、抽彈勁、崩抖勁、干冷勁、硬楔勁交融一體，長短兼備，疾徐有序，節奏分明，其功夫在我之上。

肖云浦謂請益，令我羞愧難當，連聲說："您的功夫是我遠不能及的，應該是我向您請益才對。"

肖云浦堅辭，曰："否，我看了您的文章大受啟發，古人云一字師，您的文章對我的啟發甚大，又何止一字，我是真心向您請益而來。"其氣度令我肅然起敬，不勝感佩。遺憾的是第二年我回京工作，陰差陽錯，失去了與肖云浦的聯系方式。然而肖云浦的武藝、境界、氣度為當代人中不可多得者，堪稱楷模。

此事至今已過去多年，此後不僅再未見過肖云浦那種高妙的形意拳，亦未見過其他拳家中有能打出肖云浦那種勁勢者，尤其在人格氣度與境界上，能與肖云浦相類者，更是難得一見。

一、論勁

肖云浦的師父秦正之早年從學于上海少林名家秦鶴岐，以後秦正之又追隨孫存周十余年，其武藝有自身特色。肖云浦說他們家與秦正之家離的近，他從8歲起開始跟秦正之練少林童子功、八卦和合拳、形意拳、八卦拳和太極拳等，前後跟秦正之學藝10年，打下了武術的根底。上世紀五十年代他們舉家離開大陸，先去了香港，以後遷居澳洲，最後定居在美國。這麼多年，他的武藝始終沒有放下，而且每到一地，見有擅技擊者，都樂于前去交流，彼此吸取所長，因此他在武藝上逐漸形成了自己的特點，有自己的一套技擊理論和練法、戰術和打法。他與李小龍有過接觸，他認為李小龍若不是依靠電影的力量，不會有這麼大的影響。他說李小龍在他們那代人中並不是一個孤立現象，當時有一批人的武術思想都差不多，李小龍只是其中之一。李小龍向他請教過擒拿和反擒拿，他向李小龍請教過腿法，他認為李小龍的腿法受跆拳道的影響很大。

肖云浦認為他自己在勁力方面受形意拳、太極拳的影響最大，在筋骨上是以少林武藝的基礎為主，在打法上兼收並蓄，中外各家，凡是適合他的都吸收進來。他談勁力時，有十六字訣：塌提崩斷，挫剪鞭錘，抖震彈放，閃矽硬撞。

他說這些東西算不上什麼秘訣，主要是為了讓從學者好記。

我目睹肖云浦的功勁，無法用世俗所認為的某一派、某一拳種的風格來形容。肖云浦主張練勁要先分後合，通過單操手分別練出各勁，然後使之能循環演化，相互變出，于是合成在身。這是遵循形意拳和八卦拳練習的路子。他認為每種勁都要大致分為大、中、小三個層次來逐步深入。

所謂大勁，指開始練勁時要把每種勁都練到極致，練單操，勁力到極致。練大勁，有練大勁的心法。練大勁常常借助于外物。如練塌勁，常借助一個單滑輪，一邊放上重物，從一百斤到五百斤逐漸增加，要一下子把重物拽起來。先是雙手拉滑輪另一邊的繩子，以後過渡到左右單手。此外還有其他一些類似的方法。練提勁，則有石鎖，也是從一百斤開始，加到三百斤，單手要扔出丈外才算及格。

所謂中勁，指大勁練出來後，相互對應的兩種大勁之間能夠形成循環。如塌與提要形成循環。而崩與拽也是循環勁，崩拽兩勁一體，發出崩勁的同時就有拉拽勁。練習中勁的動作幅度比大勁要小了很多，但其勁道不減反增。練到中勁階段就是空手練，不加重物，講究脆快。練中勁也有這個階段的心法，與練大勁又不同。

所謂小勁，指中勁練至純熟後，要打亂各勁對應之間的循環，做到任意演變循環，需要自己慢慢體悟。練小勁時，發勁的動作幅度比中勁階段更小，力道更加充實，而且變化更加突然。

所謂大中小的意思就是這麼來的。這與章仲華講的先練長勁後練短勁的意思有類似之處。

肖云浦講，這十六字勁訣，其實都可以從五行拳里演化出來。他說："我演示的形意拳既不是八式，也不是雜式捶，是為了展示五行拳的融合與生化不息的作用隨意打的，每次都不同。"

給我留下很深印象的是，肖云浦做抽提動作時，竟使墻角地面上的一張舊報紙飄起，雖不能判定肖云浦那下出來了吸力，但至少其動作的勁勢非同等閑。肖云浦演示完畢，我問肖云浦是否練出吸力。肖云浦笑稱："連秦老師都沒有練出吸力，我哪里有什麼吸力，秦老師講過孫存周前輩的吸力強大。"我說"我看見你做抽提動作時，地上的報紙飄起來了。"他講："那可能是剛才有風吹起來的吧。"

當時我們在屋子里，開著空調，窗戶關著，哪兒有什麼風啊。

在與肖云浦交流的過程中，有一次我對肖云浦說："我把孫氏拳對技擊能力的培養總結為三個臺階，第一是變化氣質，諸如筋骨神氣。第二是培養六大極限能力，感應、速度、勁力、體能、抗擊能力、技法。第三是培養技擊時識別、把握、製造機會的能力。"言畢，肖云浦一拍而起，說了一些令我不敢接的贊美話，表示非常認同。

肖云浦講"當年秦老師教我練習各種拳勁時就經常講，各種勁有各種勁使用的機會，不能亂用，亂用，功夫練的再好也打不了人。"

所以，有沒有功夫是一回事，會不會用是另一回事，如何用？把握機會最重要。

二、形意五行拳

肖云浦講："我現在教人練拳，先練形意拳的五行拳，這個過關了，各種勁才容易練出來。上來就練某個勁，練出來也是個死把，打呆滯的人也許還行，打靈活的人就難用上。沒有五行拳的基礎，看上去勁挺猛，實際上不好用，因為少變化。秦老師說五行拳練順了，按照劈拳的規矩練五種大勁，但秦老師只給我講了四種，塌、提、抖、撞。我那時候，如果老師不講，就不能問，那是犯忌。四種勁練的是內外相合，內動外隨，里面一動，外面動作很小，勁力卻很充實強勁。我有個師兄，人有點笨，掌握不了，秦老師就讓他把動作放大，這樣他才體會到。秦老師笑他，說他的功夫是古董。一開始我沒明白是什麼意思，後來知道形意拳之前的心意拳就是這麼練勁。"

我問肖云浦，這四種勁的運用條件是什麼？

肖云浦說："都要順著對方的意思用。不能楞來，楞來，用上也不脆，不要勉強。比如塌，多在對方進身將挨未挨我身的時候。如果對方已經後退，就要把塌勁變為撲打。向上還是向下也要隨情就勢。勁都要走出循環才好用，如對方進身時，你用塌勁，對方反應快，立即後撤，你即隨他，走提勁打他，即把對方打出。一塌一提就是個圈。秦老師用這手，只見單手一劃圈就把對方打出三丈外。學會隨，打人時，人難防。"

我說："形意拳也講究硬打硬進。"

肖云浦說："實力相差懸殊，可以硬打硬進。實力差不多，需要驚打那下，沒有那下子，等于送過去挨打。"

我問："怎麼驚打？"

肖云浦講："這就需要懂得制造機會，根據當時的情勢給對方出其不意的一驚，如變節奏，沒有固定的方法，只要對方失中，或有一瞬的空隙，連打連進不給其喘息。"

我看肖云浦演示拳術，每個動作都勁力充沛，而且動作變化連續，勁力演化流暢。這是硬打硬進的技術基礎。硬打硬進並非僅僅憑借爆發力強悍，勁力的流動性是非常重要的。

勁力要想做到流暢，就必須使各種勁力能夠循環演化，所謂要成圈。所以，練拳就不僅要練單操，還要練套路。套路不要長，但要實用。

肖云浦講："拳術在初級階段，要多練單操，這是最基礎的東西。以後要練套路，要成圈。再以後把圈化為無形，但這個圈里面有，只是外面看不出來。最後怎麼樣？說實話，我也沒有練到。秦老師說來自虛空，可借天地萬物之力。這個有點玄虛，對這個我還沒有體會。"

從1975年算起，如今我接觸各派武術已四十余年，在技擊上有一定造詣者並不少見，真正稱得上好手的卻不多，功夫好兼有德行者更少，肖云浦為其一，我與肖云浦接觸中，他只談拳藝，從不吹噓自己。

三、戰術

肖云浦講，他在國外每年接受他人挑戰或與人交流比試武藝，總不下三四十場。而我那時與人交手總共也不到三十場。論功夫、論經驗遠不及肖云浦。但因肖云浦與我交流的態度誠懇，我也就班門弄斧起來，向肖云浦介紹了我與人交手的心法，亦稱十六字訣："閃賺察斷，因勢利導，造勢得機，用極制勝。"我把這十六個字寫在一張紙上遞給肖云浦，肖云浦看罷，鼓勵說："我還沒有這麼總結過，你總結的真好，看你這麼一寫，一下子讓我一些迷迷糊糊的體會都明確起來了。"並提出要我把這張紙送給他。我知道這是肖云浦的涵養，出于禮貌給我一個面子而已。這與我在內地見到的很多拳師截然不同。其實我這所謂的交手十六字訣對肖云浦來講大概只能算是小兒科，說好聽點也就是可有可無。不過，我那些年搞企業，在市場競爭中一直是以這十六字訣為方針，確實具有一定的效驗。只不過把"閃賺察斷"改為了"前驅籌劃"。

話回到技擊上，我以為與人交手要打明白仗，輸贏都要明白。稀里糊塗的贏了，也沒有什麼意義。因為這樣贏一次，以後可能要為此付出至少失敗十次的代價。

肖云浦與我不同，他與人交手主要憑借著功夫勝人。我因為一是沒有功夫，所以動手時靠不上功夫。二是找我來的人一般都不是為了切磋武藝，而是因為我這些年在武術史和歷史人物上澄清了一些事實，使他們不滿，多是帶著惡意來，想出我的醜。所以我跟他們不比功夫，就看誰把誰打了完事。所以我主要靠腦子打人，在心法、戰術上我就要費些琢磨。比如"閃賺察斷"，就是因為我沒有功夫，不敢輕易與對方接近，所以要保持距離，一邊閃賺，一邊觀察、判斷對方的意圖、動向、真假虛實等。好在我過去是業余田徑運動員，能跑，體能還不錯，所以，靠這一招，總能應付一氣。對方看我沒有功夫，似乎啥也不會，總想急于打敗我，結果讓我總能找到出其不意打敗對手的機會。

四、冷打

肖云浦與人比試，靠的是功夫，所以他喜歡研究勁，以及各種勁的運用。比如肖云浦講，崩斷力關鍵要打出崩斷的意思，就是如同拉伸的鋼筋突然斷開一樣，冷硬疾透。

如何練出？易筋的功夫。俗云筋長力大，這個筋就是孫氏拳初期要建立的基礎之一，四正八筋，要把四正八筋練通，由此帶出相關的條形肌，進而行之以氣，大關節帶小關節，連通一體，用時卷抽崩斷。

肖云浦講這是秦正之得自孫家拳的練法。

我問：什麼叫卷抽崩斷？

肖云浦講：外形架子似無什麼變化，里面的筋自己可以伸縮自如。猶如筋骨可以分開一般。此勁可用于突擊，更可用于閃打。

何謂閃打？

我的體會就是閃與打同步，閃開對手攻擊的同時打擊對手，二者是一個動作，最能體現崩斷的勁力效果。

肖云浦對我的這個體會也深以為然。

但卷抽崩斷這個功夫我沒有，肖云浦有。

肖云浦示範卷抽崩斷，伸出手臂身體不動，架子沒有變化，突然手臂自己長出三寸余，同時梢節出現高頻振動。肖云浦說，這是示範四正八筋在身體里面可以自如卷抽崩斷這種功夫，但實際運用時並不是這麼用，而是毫無征兆的自然崩斷而出。

好笑的是，有些人可能見過卷抽崩斷，他們模仿此勁，一點崩斷勁的意思都沒有，卻故意把手顫一顫，東施效顰。

肖云浦講，崩斷勁運用時要冷，突擊或反擊時，要在冷上做文章。追擊、連打時一般人不容易用上這把勁。因為一般人勁氣功夫未臻流暢境地，在前後兩個崩斷勁之間不容易做到連續爆發。

何謂冷？俗云冷不丁，出乎意料之外。

崩斷勁除了適合閃打和突擊外，還有時用在"虛空壁立"上，這同樣是冷。

有人剛掌握些崩斷勁的意思，覺得這種崩斷勁很有威力，打上了，能讓對方一下子就喪失戰鬥力。因此總想在對抗時使用，結果常常沒有機會。就是因為你總憋著用這個勁，對方很容易發現你的意圖，就不會給你這個機會。所以，運用任何勁，都要恰合其機才行。因此，技術一定要全面，而且

要多實踐。肖云浦是一個在勁力掌握上有經驗的拳師。

類似的還有現在一些人追求的驚炸勁。技擊時能用上驚炸勁也是以冷手為前提。

現實中一些名拳師一門心思地苦練這把勁，與同道說手時，常常取得讓他們得意的效果，因為說手時不存在機會問題，人家是站在那里讓你打。有的人就以為自己的功夫很了不起。可一旦真交手起來，他們卻用不上這把勁。因為無論在認識勁力的運用條件上、運用勁力的機會把握上，還是在勁力本身的掌握上，他們缺失有效的訓練方法，他們的訓練方法多是從拳擊、散打中嫁接過來的，缺失有效的獨創性。在這方面他們比肖云浦差得遠。

五、練法

有人問：卷抽崩斷之勁怎麼練？

答：要從"一根筋"練起，孫劍雲說：此法最為見效。相關練法還有一些，方式大同小異。只是這類練法苦不堪言，需要從幼時練起，一般人下不了這種功夫。基本要則有三：其一是手足之間筋脈的拉伸與骨系間的對榫同時共生。其二周身各骨節要均勻且極度的拉伸開，同時各筋從梢節（腳趾尖、手指尖）端點有抽回丹田之意，純是用意，並與呼吸鼓蕩同步。其三在身體筋骨感覺極痛苦難忍中，要心氣平穩、恬淡，心意清凈如虛空。將此三者合之為一，即極還虛之道。站孫氏三體式或練"一根筋"都要按此三者來練習。如此，卷抽崩斷之勁得矣。當年我向肖云浦介紹此練習方法，得到肖云浦肯定，他講："秦老師當年就是這麼教我的，並請來孫存周先生給矯正。"這是孫家拳基本功的練法之一。

肖云浦講，他也是因為練這種功夫太苦，只練到斜身45度左右（指"一根筋"練法），大略能堅持到5分鐘，以後就沒有很好堅持，三天打魚兩天曬網，秦正之看到他這種情況，沒有去批評他，而是笑呵呵地說："看來你就是這個造化了"。以後就讓他開始練孫氏太極拳和形意拳。當年他沒有理解秦正之這話是什麼意思。

幾十年後，他才隱隱約約地體會到如果當年繼續下苦功練"一根筋"，他的成就會比現在大很多。所以他非常信服孫祿堂揭示的極還虛之道是武道合真的不二法門之理。如今有的人不懂或不知"極"為何物，更不知"極"在拳中如何體現，于是硬把"極"等同于"虛"，大謬也。

肖云浦講，直接從拳架子中練這個勁，一定要有明師親自指導，而且需要堅持練很多年，才能體會到一點味道。一般人是練不出或練不好這個勁的。肖云浦見過心意六合拳某名師，那位拳師講起拳來似乎懂這個勁，結果讓他一演示，他打出來的勁很僵，味道完全不對。

所以，高效的勁力都是既要方法正確、道理辨明，又要下番苦功才可能練出來，三者缺一不可。道理不明，有的人練著練著就練偏了，走到岔路上去，即使昔日一些著名拳師竟也難免。還有的人總以為舒舒服服地練就能練出驚人的功夫，做夢而已。他們把練拳要自然等同于舒舒服服的練，還總把"久則奇效必彰"掛在嘴邊。結果幾十年下來空空如也。

極還虛，對方法、規矩都要窮其極的考究，方法、規矩掌握的不對或不準確，其結果或沒有成效或練出毛病。孫劍雲說："規矩、時間、求中和"，又云："恬淡虛無，漸修靜悟"，將孫劍雲這兩句話合在一起就全面了。

前面講了，站孫氏三體式具有培育"卷抽崩斷"之勁的效果。卷抽是意，其形頂抽要同步，其勁意如抽絲卷至丹田。外人觀之，難查其形。崩斷是站三體式的極限狀態也稱臨界狀態才能出來的效果。沒有體會到這個臨界狀態就沒有崩斷之勁。肖云浦說："崩斷勁出來了，能把人的內臟打得透爛。"我觀看他演示拳，確有這等氣勢。

有的拳派為了使練習者獲得卷抽之意，其拳式將卷抽纏繞的外形放大到彰顯的程度，這樣做的好處是有利于練習者體會卷抽之意。但其弊端是很難練出勁力崩斷的效果。悟性出眾者也許能例外。

有人問：肖云浦示範的抽提彈放是種什麼勁？

答：抽提彈放是我用來形容肖云浦行拳中某些勁力形態特征的詞匯。

如何練就？

前提是要有指如鋼針的功夫，至少兩手的中食二指要有這個功夫。最好還要具有滲透力，這就需要有"一根筋"的功夫。如此抽提彈放才好用。

抽提的前提是插入，沒有插入，抽提運用成功的機會就不多。有插入，才有抽提。要插入，手指就要有插入的能力，產生威懾力。所以，昔日實戰家都特別重視手指功夫的培養。孫劍雲常說，她的那些老師兄們，伸出一個手指頭就能奪人命。

技擊中用手指迎擊，在現代格鬥競技中見不到，這是如今現代技擊已經消失的格鬥技能。

但這個技能不能蠻練，當今練殘廢的大有人在。有了指如鋼針的功夫，你以此反擊對手，常有出其不意之效，對手一般來不及閃避，只能接拿你的手腕、小臂等處阻攔，于是就勢抽提，即將對方重心提起，隨之彈放由你。

抽提是技巧，一是時機，二是感知，三是方法。

時機是要讓對方接實你，實實在在地接觸上你的手臂或手腕，這時他想松手都來不及。

感知是準確掌握對手來力的大小、形式和方向。順其勢螺旋抽提之。而順其勢的關鍵，是身步兩法要靈捷。

方法是不能用接觸點的手腕或小臂等處用力抽提，抽提雖是以由下向上為主（也含有順其勢的方向變化），其方向雖然大體是豎向抽提，但其勁來自橫開，通過重心微變，足跟起蹬勁，用肩開肘橫提起對方重心。所謂十字用法之一例。此中要義，開合在自身，效果在他身。

那麼抽在哪里體現呢？

就是被對方接觸的手腕及小臂等處不用力，而是隨著肩肘橫開、梢節起鑽將對手抽提而起。肩肘橫向走勁，梢節鑽隙而起。

對方的重心一旦被抽提起來，彈放由你。

把對方重心抽提起來，並非要把對方重心真的提離地面，而是讓對方重心有一個向上的運動趨勢，即發放對方之機。

彈放也有講究。

心法：兩人肢體相纏，其意不去彈放對手，如果你的註意力在對手身上，反而彈放不出去，打不出來彈放之力的效果。而是要彈放自己的身體，關竅是足胯協同、軀干與手臂間的結構間架不變，隨著足胯起落協同一致，整體彈放而出。足胯起落、肩肘開合，其效果不僅能把對方打出去，還能使其

五臟六腑翻滾，甚至昏厥。

上面介紹的僅僅是用抽提技巧。然而抽提也有功夫，即抽提勁。

功夫高超的能產生吸力，如孫存周、裘德元等周身都有吸力，他們的吸力強大到不僅能將對方身體抽提到離地，而且能讓對方產生體內氣血有向體外湧出之感。更奇妙的是，他們能在對手未接實自己手臂或身體的情況下，就產生這等強大的抽提效果。

抽提勁的練習從身體肌膚毛孔的開合與調息協同入手。且不需要任何姿勢，隨時可練。當然在行拳中，如在練習走架時引入其意，鍛煉效果更好。

肖云浦讓我拿住他的手腕，他一用意，我明顯感覺到我的手不由自主地更緊密地貼敷在他的手腕處，不用力脫開，從他的手腕處脫不開。而肖云浦講，他的這點造詣比他的老師秦正之差遠了。

在我幾十年接觸的人中，能練到肖云浦這等造詣者已經非常罕見。

中國上乘傳統武術的技擊能力是以全面深入開發人體功能為基礎的。因此一旦練出些名堂，效果神奇。這不是當代拳擊、散打、格雷西柔術等現代格鬥技能可以企及的。

六、指如鋼針

問：沒有"指如鋼針"的功夫，抽提彈放就用不上嗎？

答：手指上沒有這種功夫，也可以用，但要有別的功夫來輔助。當然，手指上有這類功夫，就多了一樣武器，在格鬥中占主動。

什麼是手指上"指如鋼針"的功夫？

真正指如鋼針的功夫並非硬功，不是那種靠蠻練而成的手指功夫，而是充氣以剛，和氣以柔，既硬如鐵又軟如綿，剛柔變化如意。柔如海綿，有包裹、吸附之力。硬如鋼釬，有匕首、鋼鉤插入、鉤拿之功。有了這樣的武器，用上抽提彈放的機會就多。若沒有這樣的武器，就要在感知和手法巧妙上下功夫。

有人可能要問，你有了指如鋼針的功夫，為何還要琢磨抽提彈放？

答：有了指如鋼針的功夫好比你手里有把刀，如果對手不知道你有這種功夫，拳打不知，你一下子就能解決對方。但是如果對方知道你有這種功夫，就要處處提防，必然要避其鋒芒，從你鋒芒的側翼對付你、控制你，這時你最強的攻擊手段也是被對方重點防範的手段，所以往往不容易發揮作用，于是抽提彈放就成為你有效的制勝手段之一。

話說回來，沒有"指如鋼針"的功夫，要運用抽提彈放，感知要靈敏，應變要快，手法要能跟上。

什麼手法？

掛、纏而已，其理就是里裹外翻。

掛、纏需要手腕、手指配合，即靈活又要有黏勁。即手上有陰陽八卦。

運用時，對方一拳沖來，你以手腕掛其腕或其小臂，引其虛根處（即使其失穩處），一般情況下對方為了要恢復平衡，因而要身體回收，此時就是你借其回收之勢運用抽提彈放之機。

掛纏→抽提→彈放整個過程就是一瞬，其勁意的軌跡形成一個小圈，看到的或感覺到的就是一個

接腕彈抖，就將對方打出去了。

反過來，若你攻擊對方，被對方引帶失穩時，則孫氏拳的打法是發揮自身自主效能結構的效用，在失穩過程中甚至倒地後繼續隨情就勢地攻擊對手。相關打法如“滾踢”等在本篇第一章已有介紹。

七、挫剪鞭錘

挫剪鞭錘是肖云浦擅長的四種勁力。其中含有用法，在拳術中走勁與用法很難截然分開。

挫勁，在現代競技技擊中很少看到，因為此勁的技巧性相對更高些，孫存周在北海團城以此勁于一搓之下將某拳的創派拳師擊撲于地，使該拳師的彈抖之力無用武之地。

肖云浦講，挫勁也是走螺旋，孫存周稱以線打點。用時可以硬挫，可以巧隨，氣不足、不純，難以用上，氣足且純，小臂瞬間堅硬如鐵。臨敵用時，和順而出，輕柔自然，接觸之瞬，小臂驟然粗一圈，于柔順如水中驟變堅剛，于毫厘瞬間將對方打出。因是變化于毫厘間的驟然之力，又是以線打點，對方來不及反應，即使有反應也難以應變了。其勁之妙，莫窺其奧。

秦正之傳給肖云浦的挫勁之用是將鉤帶與挫打結合一體，借彼之意，鉤挫互用，打回頭勁。意在彼先，方能見效。肖云浦與我略做實驗，果然甚是巧妙，無論我主動先打，還是聽到他的力點時再發力打，都難逃其用。該勁將養氣與技擊巧妙結合一體，形意拳真藝也，效力非凡。

我問他，孫存周的用法與秦正之有何不同？

肖云浦說，孫存周在腿法上也能用上挫勁。當年他想學，秦正之說這個功夫自己還沒有學到手，所以沒有教他。

剪勁，在現代散手競技比賽中是禁止使用的。因為在散手中瞬間用上剪勁，能致使對方的關節終身致殘。剪勁不僅手上要有，腿上也要有。在推手和摔跤中運用剪勁的技法甚多，借勢而用，有突然性。肖云浦的剪勁是單手接彼之手，即能用上剪勁，觀其巧妙亦是纏拿裹翻之道。吳殳有槍圈之機，剪勁即在其中，單手運用剪勁即合此理。以剪勁的具體形式而言，方式甚多，層出不窮。最簡明者，如關門（隱于手揮琵琶一式中）、托傘（隱于倒攆猴一式）、搓棒（隱于摟膝拗步一式）等。

鞭勁，乃常見之勁力形式，在拳擊中最為常見。初學者練習發力，若短期培訓，開始由鞭勁最易上手，要領簡明，吊臂搖肩、順背縱胯、吐氣蹬足，把周身骨節放開，三節協同，人皆知之。

其勁關竅在氣，練之需引入心法，以氣充之，柔如鞭，硬如鐵，去如鞭，落如鐵，擊人五臟透爛。有加入梢節硬功者，亦能有一時之效，但非上乘。我與肖云浦去海口公園，肖云浦示範鞭勁，探臂如鞭打在一顆椰樹上，樹皮脫落，幾顆椰子落下，其手掌無損。此等鞭勁不多見。肖云浦說，鞭勁易學也最為常用，所以，相互間對此都有防範，反而不容易產生一擊制敵之效。因此鞭勁常作為先鋒開手，為實施第二波打擊創造條件。

錘勁，實際是鞭勁的一種，發力的方法與鞭勁相同，將一般鞭勁的用掌、用腕變為用拳而已。但講究氣貫拳鋒，要求拳重如鐵錘。一般職業拳擊手都能打出這個勁。肖云浦講，秦正之與當時一位國內有些名氣的拳擊手切磋，一拳過去，打在那位拳擊手的肩上，那位拳擊手當即休克。後來我聽張烈講，這位拳擊手他也認識（名字略去）。所謂拳重如錘，不僅是比喻，確有這樣的效果。

八、實戰訓練

肖云浦認為，傳統武術在勁力訓練方面是當代格鬥所不及的，如現代競技技擊也具備的鞭勁、錘勁等，傳統武術的訓練效果絲毫不在當代拳擊之下，而且還有獨到之處。一般練習傳統武術的人其不足主要是針對技擊時的距離、位置、節奏等方面訓練方法單一，雖有功力但打不著人。與此不同，孫存周、秦正之等前輩對此有系統的訓練方法。肖云浦在實戰中所以不懼國外那些職業格鬥家，即得益于當年在秦正之那里得到過這方面的訓練。

肖云浦說，他回國這段時間，看了現在國內很多練傳統武術的人，名氣雖然很大，實戰都不行。當代傳統武術的實戰功夫大大倒退了，現在練傳統武術的人除了推手，就是試力，再不然就是摔跤，前兩樣東西與實際技擊不是一回事，摔跤與實際技擊沾邊，但也不是一回事，真正懂打的人幾乎沒有看到。

當年肖云浦的這個觀感，與我完全一致。

有人以為我的文字都是在神化前人，其實是因為他們從沒有接觸到中國武學的精粹，連中國武學精粹的邊際都沒有見過。所以總是對我所談的內容質疑不斷。他們要求我一定要練出我所見識過的那些武藝才能談這些武藝，如果按此要求，各門各派都不要談武術了，比如練陳氏太極拳的人，如今有誰練出陳長興的功夫了？練楊氏太極拳的人如今有誰能再現楊露禪的功夫？為什麼這麼多年來一直有人可以談陳長興和楊露禪，談了近百年了，我怎麼就不能介紹一下孫門前人的功夫呢？！

如果一定要談當代人的功夫，真沒有什麼值得可談的。如同談物理學，如今談談超弦理論還有點意思，雖然這個弦你看不見摸不著。如果現在還談杠桿理論，那叫什麼？掃盲嗎？還有任何意義嗎？技擊也一樣，當代國內外的格鬥水平如此低下，實在沒什麼可以談的，是談現代肌肉訓練、體能訓練、踢打摔拿組合訓練，還是談三角固定、裸絞、解脫、距離、節奏等，不用談嘛，教授這類技擊，國內外很多地方都有。在這種技擊體系中，很難看到令人興奮的一幕。

肖云浦講，秦正之一拳打在某拳擊手的肩上，頓時令某休克，這是多麼驚艷的一幕。研究這種勁還有些意思，值得琢磨，值得談論。肖云浦講這是穿透力和震蕩力疊加的打擊效果。但在當代競技格鬥比賽中從未見過類似的情況。這是只有獨到的練法才能形成這種奇妙的勁力。

肖云浦講，練這種勁入手時有呼吸方面的講究，有修為丹田內功的參與。不是整天對著沙袋一通猛打這種傻練就能練出來的。比如呼吸時，吸從哪里入，呼從哪里出，入手階段要有意識參與，這里有心法。練這種勁，其訓練之枯燥、艱苦、單調與現代格鬥技一樣，但里面好玩的東西有很多，越練越讓人長見識。

肖云浦說："秦老師那樣的勁及打法如同具有制導系統的穿甲彈，一擊就使對手喪失能力，罕出空拳。你練的肌肉再強壯也沒有用，挨上了一下就完了。秦老師的散手如散步，看上去信步遊走，不疾不徐，但是你就是打不著他。可是他要打你，你怎麼都跑不掉，他總在可以打到你的位置，他不跑不跳，人就到了。秦老師說，這是孫家八卦拳的奧妙。秦老師拳重，但看不出重，挨上了才知道這拳的份量。我們都受不住。秦老師的卸骨也是一絕，輕描淡寫就把一個人的肩摘下來了。"

當代競技格鬥雖然看著沒什麼意思，但認真觀看，其中還是有學問的。而看當代一些練傳統武術的人，雖然功夫沒有，但是挺能搞笑，有的人特別喜歡裝相，如石家莊有某拳師，寫過幾本書，胡吹

亂侃，杜撰故事，多年前被我在《武魂》雜志揭露其公然造假。不過有人就喜歡這類假的東西，臺灣有個逸文出版社對他胡吹瞎編的東西感興趣，一個勁地給他出版，于是搞得其人更能裝相了。其人喜歡裝凝重，喜歡裝出一副古風來，但一看就太山寨，裝出來的嘛，東施效顰而已。其子也喜歡裝，喜歡裝拳頭很沈重的樣子，打一拳胳膊還要上下顫一顫，只不過這是裝出來的顫，顫的幅度太大，而頻率太慢，假了。不過看他那個認真裝相的樣子，倒是頗有幾分喜感。這類喜歡裝腔作勢、自我陶醉的傳統拳師有不少，也許這也是當今傳統武術的一項功能，給你一個習武的背景，于是讓你想象著自己是個大師，自己哄自己玩。所以現在練傳統武術的很多拳師還不如練現代競技格鬥的人有實力。

話說回來，真正高手出拳，快而不見形，沈而無其象，動作自然和順，看上去毫無誇張之處，但是挨上一下受不了，如支一峰、秦正之等。肖云浦十分自謙，不談自己的功夫，不過在我看，他那樣的功夫，當今的人沒有誰能比。

關于孫氏拳在技擊修為上的特點，肖云浦說："秦老師平常說的不多，在我隨全家去香港前，他才給我講了幾條，我當即記下，此後這些年這成為我練拳的指南。秦老師講，雖然內家各派皆稱由後天返先天，但完備其理，得其全法者，唯孫氏拳。其拳內勁至真，其用純以先天真一之氣，遇敵時感而遂通，拳無拳，意無意，無意之中是真意，此為不聞不見的感應之功。孫氏拳將此先天真一之氣合于技擊發揮其能，大略有五：其一，靈捷、飛騰。其二，極盡變化而無兆。其三，雄渾、通透。其四，不生不滅，恒久如常。其五，知勢、借勢、造勢。孫氏拳練法行以極還虛之道，使以上五者之能不斷提升，故其技擊成就為其他各派遠不能及。"

肖云浦說："秦老師常言，孫氏拳乃技擊至高之藝，但非一般人可以練就。"

我問："這是什麽原因呢？"

肖云浦說："我也問過秦老師，他說，第一人家要肯教你。第二，你要受的了那份罪，天天活在練功里，行止坐臥不離這個，別人覺得苦，你卻樂在其中，成為自然。第三非清修不能至。秦老師講，這三條都是看你自己跟孫家拳有多大的緣份。一般人沒有這麽大緣份。"

孫劍雲亦云："練我們家的拳得有緣。"

此言不虛。

第五篇 第四章 仙人指路 孤詣傳燈
——周劍南談技擊訓練

周劍南（1910——2008），諱繼春，字劍南，安徽無為人，自幼習武，先後從學于韓德興、姚馥春、耿霞光、鄭懷賢、孫存周等。抗戰軍興，周劍南隨軍去成都，因早年拜在姚馥春、耿霞光兩人門下，周劍南遂以結盟兄弟之名份，從鄭懷賢習藝多年，1948年因公去上海期間，拜訪了孫存周，經鄭懷賢函托，得到孫存周指點其八卦拳及散手數月，由是武藝大進。本章是周劍南根據當年孫存周對他的指點並結合他自己多年的交手經驗所寫心得，主要內容收集在《周劍南武術紀實》一書中，筆者依據昔日與周劍南多次通話，對其所記心得略做淺註。以下內容為周劍南手稿，因其中一些字體，筆者難以辨認，故以#字標示之：

1、孫存周先生云，動手應永遠立于主動地位，如我手出，敵甫完成防禦之法，而我已變，處處先彼一着，使敵追隨不及。此動手之秘訣也。若等待則受制挨打矣。①

2、拳術先明用法再練，則進步快。練時須有假想敵，體用必須合一，不能分開。體外無法，一切用法，應于體中求之。即用時，意勁應如練拳時一樣（體外無法）。②

3、敵來之力。均為先舍化以避其鋒銳，再擁式發之。③

4、對敵時，上等用法，應使敵始終不能得勁、得勢，即使敵力之方向老是向側面落空，不可為其勢力。如敵用力，我用力之方向與敵力在一直線上，則為其勢力也。如我老使其偏左、偏右、偏上、偏下，則落空矣。④

5、出手應捷如風，不惟使敵措手不及，且看不清。例如形意金雞食米，右拳出即回，跟以左手劈，動作為一丁。敵受傷為我右手崩拳，然敵僅見我之左手劈拳#也。其他拳亦如此，練時即應有此意。⑤

6、練拳進步、退步，一般均分為二動，很少能練成一拍#。應用時，自不能一氣呵成。學者應由練時養成習慣。⑥

7、如推手，敵右手向彼右後方将我右手，我再進則落空（因彼已將我之力量管制于彼之右肋下），此時我應將右手掌心翻朝上，左手仍扶住敵右臂，則敵之得力處即移于我右腕下矣，此即技巧也。⑦

8、手去不空回，即使手落空，亦必另用，以擾亂敵優勢，備下次攻擊之用。⑧

9、虛之實，實之虛——其意為秘匿我之虛實，使敵捉摸不到。有時且假作虛實以騙之，同時捉摸敵之虛實，以攻擊之。而不為敵之假虛實所騙。⑨

（註：以上要點為：立于主動，意在彼先。體用合一，體外無法。控制勁勢，避銳擁發。手不空回，擊擾並行。冷突矯捷、進退變化于一拍。虛實秘匿。）

10、人不用力，我用力，人用力時，我不用力，人動我靜，人靜我動，全反其道而行之。⑩

11、太極之推手秘訣為臂直伸，彼此用力##以練勁且練單手，一人用，一人餵，以期純熟。⑪

12、人如向我擠來，我右手帶左手裏勁至身即化，送出時，如敵未變，我不翻掌，直送出，以免為敵所覺。如敵抗力，則我轉臂，翻掌心向下送發之。⑫

13、手法：我右腕一挨敵右腕，則我右臂下碰，再以左手下碰敵右臂，同時騰出我右手舉起，意若欲擊其面，此時敵如防面，則我左腕擊其胸，敵若護胸，則我右手擊其面。⑬

14、連發數手的解釋：即在一瞬間敵尚未變化時，我已連發數手，不容敵還手之意也。如雞形之金雞食米是也。⑭

15、反其道而行之——主動——虛虛實實。⑮

16、崩拳如箭——箭在弦上時弓須拉滿方有力，意即內部蓄力須飽滿（蓄而後發）也。箭發時，自開始至終了此一段過程中，任何一處均為箭力之有用。（筆者註：即冷鞭硬箭中硬箭之謂也）⑯

17、敵來力順其勢，因而用之，不可抗力，即太極之不頂也。例如敵如推我右臂，則我立即順其勢（即順敵力方向向前走），再左轉身用手，其意為減其力後再用，我意在敵後，動在敵先也。（我意在敵後，指預知敵後面如何動。動在敵先，即預先引敵入甕）⑰

18、動手時力之方向常變，務使敵不得勁，有力無處使。⑱

19、動手全為反應動作，若論手法則遲緩，為下矣。所謂拳無拳，意無意也。⑲

20、用手時，例如單搭手，稍帶使一小圈即進，如敵亦用圈，我亦再用圈，則熟快孰勝。又敵如用扁圈，我不得進，可立用立圈破之——總之，意思身手總是放在敵人身上，故人以為我手快，來不及防也。⑳

21、敵如欲向速去，我以手搬其背，使其動作一頓，此即八卦拳中之"攔"也。㉑

22、靜是本體，動是用法，靜為蓄勢待敵之意，即合也。一動就用，即開也。㉒

23、交手時，每手均有用，無論是否真用，但意思要有，道理要明，練時應如此，以養成習慣。有機會即進，無機會，則須造機會，即用欺騙方法也。㉓

24、我右手向後捋，盡力向後坐勁，敵如跟進，則我左手握敵右臂向我右後方帶，敵即撲矣。如敵對我如此，則我不跟進，右臂沈肩墜肘向後掛，左手握緊敵右肘不使逃，再上步發之。㉔

25、我動手缺點（1）忘記手（2）只有進，不善後退再進，及以進為退，以退為進等法。（3）無擾亂敵力量及註意力之方法（手手均實）。㉕

26、身小力弱者，應有靈巧方法。如掰人小指等，其余由此類推。有時動左打右，有時動右打左，左去右回，右去左回等法，使敵捉摸不定，防不勝防。陷于困擾。㉖

27、出拳應靈活，敵如禦之，則虛。不禦，則實。又如常山之蛇，擊首則尾應，擊尾則首應，擊中，首尾俱應。㉗

28、交手變化，有形變意不變，意變形不變，身變手不變，手變身不變等。㉘

29、動手要訣：（1）先自立于不敗之地（練時即應註意），主動，切切不可被動，尤其處在弱勢地位時，最好先施以下馬威，以期對敵心理上先施以。（2）秘匿我之企圖：（甲）企圖之形色絲毫不露痕跡。（乙）有時偽露企圖欺騙之，如指東打西等。（3）知人，預知或迅速獲知敵人之企圖。（4）把握機會：（甲）有機會絕不可錯過。（乙）無機會，迅速造機會。（5）盡量發揮攻擊力量：（甲）認清機會以雷霆萬鈞之力予以迅速而有效之一擊。（乙）一擊不中則速連續擊之，不使敵有喘息及還手機會與能力（迅速、重#）。㉙

30、不用時，則不用力。動作輕靈、快捷，以節省力也，且含意蓄勢，待機而發。用時，則緊張

沈重，猛烈萬分，用全身之力。㉚

31、在彼此僵持不下之際，已不易分出勝負。此時不可一味蠻用力，致將精力浪費，且無效果。應立即變換方法及攻擊方向，以擾亂之。彼直則我橫，彼橫則我直，俟其動作一亂，根底動搖，可立即進攻。㉛

32、敵如步法動作未亂時，不可輕易進攻，應以輕靈活潑之動作誆擾之，使其步法一亂，或其精神稍一松懈，立即上步進攻，不可失去機會。㉜

33、練拳時全身應均勻松勁（松勻、松整）。如一處松一處緊，則為敵之採打等法所制。全身果真均勻松勁，則似無力（不得勁），惟施之于人則奇效立見，非僵勁可比也。用時如練時一樣，仍均勻松勁，不可另用力。㉝

34、任何拳應扣勁，不可露肩。㉞

35、拳法用意有二：（1）制人（用法）、（攻擊）。（2）不受制于人（防禦）。練時註意點：（1）有假想敵。（2）意思動作靈活無間。（3）隨時可用（蓄勢待敵、意遍周身）。

精神形式轉換相應，即謂之中節。

在內，為精神、為意。在外，為形與姿勢。

表現者，形式姿態。含蓄者，意氣精神。

一招一式必要神氣互相一致。

精神由形勢發揮，形勢因精神舒展。㉟

江湖之流，喜標奇立異，故弄玄虛，妄稱秘訣，演作奇形怪狀，不善簡易之形。誠以庸道難能，靈偽易行也。

註釋：

①主動全在虛虛實實，變化無兆，以勢逼進，因敵成體，以成出其不意之效，而不在誰先出手，誰後出手。主動是指在技擊中立于主動地位，即主導之勢，此為孫存周強調的主動之意。孫劍雲說："善戰者不僅能後發先至，先發中仍能憑借感應成為先發先至，只不過這先發先至的過程中有一變，甚至數變，皆是因敵而變，我的一些師兄，至少能做到一拍三打，所謂一馬三箭，這里面有講究。先中有後，後中有先。一出手，無論先出、後出全求主動。一在意識，二在方法，三在功夫。"先發時，第一打，必攻敵要害，攻其必應之地，敵應對之意方露，我已變打法，形成第二打，變換于毫芒之間，需心神感應確切、身體輕靈矯捷。若對方亦靈敏且功力強悍，或閃過或化解或迎擊我之打法，其應對手段必在我第三打之中。前後三打出于一拍一動之中。一馬三箭不是盲目的連出三拳或連出三腳或拳腳連擊三下，而是有戰術、有方法、有變化、有預判。一打取其要害，二打應其變化，三打斷彼應變之法而擊之，以攻為守。當年孫存周輕取通背拳名家"臂聖"某，一拍兩打，途中驟變，使對方應對不及，被擊臥于地。劉子明言，孫存周能在一動之瞬完成數種變化，讓人看不見是怎麼回事就被打著了。倏忽若電，匪夷所思。

②孫氏三拳中沒有花法，每一動作都是源自實戰中百煉提純的意氣勁法合一之內勁感應模式，故體用合一，體外無法。此外，拳術是以技擊實踐為基礎的技能，由實戰中獲得的技藝通過返先天提純為內勁融于拳勢中備于實戰，三回九轉，不斷往復，提純精煉其意勁模式亦是體用合一之道。

③技擊之戰術，總以敵之功勁實力不弱于我為前提，研求我如何勝之。若我實力遠大于人，若大人打小孩，則無需研究。此條即假定對方功勁實力不在我之下時，我之取勝之道。因周劍南是空軍機械師，非職業拳家，用于練拳的精力終不能比職業拳家，故此條對周劍南提升其技擊制勝之能頗具指導意義。

④該條所言"對敵時，上等用法，應使敵始終不能得勁、得勢，即使敵力之方向老是向側面落空，不可為其勢力。"昔日周劍南與我通話中介紹過孫存周的散手中有一控制人的技法，使人出不了手，出手即被控制，不能得勁、得勢，是十分高明的意勁。周劍南還描述了他親眼目睹孫存周令山西形意拳某名家完全被控制的情景。劉子明亦曾講，孫存周能在毫芒剎那間變化遊刃有余，使敵不能得勢、得勁。有時故意戲逗對方，使之發力雖極為疾猛卻頻頻擊空，孫存周則信步遊走，或身體幾乎不動，以封截之法，卻使對方無法出手，如戲孩童一般。

⑤"出手應捷如風，不惟使敵措手不及，且看不清。"其意在註釋①中已對此做了一些解釋。孫振岱在其《鷹捉》詩文中對此亦有描述，可參："驟行如風，鷹捉四平，足下存身，進步踩打勢不停。起落似箭，換式無形，循經斷脈，寸里奪命莫容情。"

⑥進退要在一動即一拍中完成，此乃一馬三箭之基礎，孫氏拳要求的最低標準：一動中完成前進一丈，後退八尺。在一動瞬間完成進退。沒有這個能耐，別談散手打人。故鄭懷賢經多年考察其他各家太極拳後認為，他們那些太極拳出不了手，即其步法及其身步功夫皆不能至，其藝不能適應散手格鬥。有的太極拳家只註重身體感應快，這是片面的，這種能力只能適應推手，不能適應散手技擊。孫氏拳不僅要求身體感應靈敏、感而遂通，同時也要求身體移動靈捷，在一定範圍內達到意到身至的境地。孫存周的意動範圍可達三丈，能至是者鮮矣。

⑦推手化解敵勁的一般方法就是接觸部位的原位變化，而我之勁意不偏離敵之中心，所謂螺旋裹翻。

⑧此即一馬三箭連續攻擊的心法及戰術要則。第一擊即使落空，但也要為第二擊創造條件，第二次再空為第三擊創造條件，連擊要逼緊，不僅指節奏，還指在戰術上、方法上、技法上環環相扣。

⑨虛實秘匿，即是戰術，也是心法，更是功夫。三者俱佳，才能充分發揮其效。其最上乘之法乃形不變而意變，意雖變，然形不變而重心變，重心變則意勁變，這是虛實秘匿的功夫，其中意變則重心變而形不變是為關鍵。唯此等虛實秘匿的功夫，能因勢利導，空而不空，無不如志。否則引進容易，落空難。故當代太極拳師鮮有能在實際散手中引進落空者。

⑩此條中"反其道而行之"最值得考究，意指技擊時須意在彼先，知其道而反之，出其不意，則使敵無成法可施，同時虛實秘匿，假動作逼真，我總以出其不意為原則，由此造勢得機，這是孫氏拳技擊修為的特點之一。此外，孫氏拳講究"沒勁先練勁，有勁不用勁"蓋其旨也。否則，即沒勁談何不用勁？即沒有拿起，又談何放下？故而有無並立，有無不立，悟到此處，才是真悟。

⑪此乃定步單推手，練習推手的基礎方法。

⑫交手中由化轉發時，在接觸部位，敵不變，我亦不變，在沒有任何預兆時發力才有突然性。敵變，我亦變，乃借其變化之機而變，變則翻轉螺旋。

⑬交手中觸點即支點，一旦黏住，左右互換連擊。此雖為傳統武術的用法，但在拳擊中亦時有所

見。

⑭形意拳之金雞食米與拳擊之直擺勾連用，在意勁上有相通之處。

⑮在技擊中獲取主動的心法——反其道而行之，此需意在彼先，方能出其不意。做假動作一定要逼真，虛實秘匿之道。

⑯崩拳需練出崩彈之力，力貫始終，循環無端，又云冷崩彈，有崩拳冷出，其力穿心，發之如硬箭入石之說。發此勁之要點有九：其一心意虛靈、六合渾圓一體，對應點無差。其二開合鼓蕩、十字貫通。其三後力前出。其四變重心。其五足胯協同。其六重心平動。其七肩胯四平、同動。其八足下追身，倏忽閃進。其九柔出剛落，落點身架對榫，沈肘鎖肩、十字通根。孫氏拳第二代中善用崩拳者甚多，如孫存周、孫振川、孫振岱、齊公博、裘德元、崔老玉等。

⑰順勢才能借勢、借力，但感應要確切，技法要純熟。借敵來勢時，觸點隨之，而身體重心要有蓄以反進之意勁。敵勢逼來，觸及我身，此時若身退，敗勢也。此乃格鬥之大忌。若彼此交臂，寧挨十拳，不退一步。若敵勢逼來，尚未觸及我身，則可于閃賺中身退，或急速後撤竄出，不可倉促後退。在格鬥中，順勢借勢偶爾為之不難，成為一法，得心應手運用之，則不易，我輩中以牟八爺擅此。

⑱此條作為搭手之用的要則，源自孫氏拳走控一法中，該法對此則有充分體現。實現此要則，除了感應靈敏外，還要具備步法靈捷的能力。在散手中運用此條要則的條件是粘上對方，更高明的是以意粘上對方的意，雖未接觸彼身，但通過粘住彼意，我之身步靈動，變化總在彼先，總使我得勢而使彼處處不得勢。所謂我有距離而彼沒有距離。是故，雖未接觸彼身，亦能使彼有力無處使，渾身整力廢矣。

⑲此條表明技擊時應對的技法要在平時練習時成為本能，技擊時的任何應對技法都是由感而遂通而出。孫氏拳開啟的拳無拳、意無意，無意之中是真意的感應能力是技擊的基礎。

⑳單搭手並非僅指推手情況，散手亦然。尤其散手對搏時，經常有彼此單手相觸的情況，即可參照此條要則運用之。所謂圈，有時是整圈，有時是半圈，甚至僅僅是接觸點微微一轉，孫存周能于剎那之間變化有餘，即化即進，瞬間制敵，在他這裡此圈就是一個點。但行遠自邇，登高自卑，開始練習即由圈開始。

㉑此條說明攔法並非要在敵身前，在敵身後亦能攔之，即動其背，使其重心受力即可。

㉒此條對開合的解釋是以氣言之，靜之為合，動之為開。若以形言之，靜之為開，動之為合。若以意言之，則起為開，落為合。以勁言之，則橫為開，順為合。故開中有合，合中有開。

㉓此條中的"用"字有打擊效果之意。此條法則，要求在進行散手練習時，出手不得盲目、不得無體，即使這次出手未產生預期效果，但只要在道理中，故知得失在何處，為下次如何出手建立矯正基礎。所以要體外無法。不如此，不能改進。

㉔此條"向後坐勁"一語指將自己身體重心坐向後足跟處的同時，將對方重心引向自己重心線的外側，由此將敵打出。反之，我進敵，勿使敵逃脫，進步、跟步要靈捷。步法靈捷乃孫氏三體式的功夫。

㉕由此條知當時周劍南的武藝特點，乃硬派形意拳打法，步步向前，手手實，硬打硬進之風格。

㉖掰手指為擒拿手法之一，此外還有摳眼珠、插襠、掐喉皆屬以弱勝強之無限制格鬥之法，但為一般武術家所不輕用，亦為一般武術家所不屑。不屑者不是因該法在格鬥中沒有效用，而是不上臺面。但武術家在其修為自身技能時要知其法，對此有所防範，而大多不以此為能。然而在生死格鬥中，靈巧運用掰手指、摳眼珠、插襠、掐喉等不失為制勝一法。

㉗兩人對搏，雙方相互禦之為常，不禦為偶。如何使敵不禦，虛虛實實，秘匿己意，誘敵精力分散，兩拍之間間隙之處，敵易註意力放鬆，此處多為不禦之瞬間，故要有變節奏打擊。

㉘此乃孫氏八卦拳用法的精妙處之一，尤其是"形變意不變，意變形不變"，非意勁一體不拘于形而不可為。意勁一體不拘于形，非達到內外合一、動靜合一而不能至，所謂極後天而返先天，極還虛之道。

㉙此交手要訣源自孫存周針對周劍南當時武藝的程度對他進行量身定做的講授。周劍南講，這個交手要訣不僅鄭懷賢極為推崇，朱國福、張英健等研究後亦極信服。該交手要訣無論對于所謂內家拳還是對現代競技搏擊都具有綱領性的指導意義，有進一步深入細化的必要，該要訣揭示出技擊中最重要的戰術原則：贏得主動、秘匿意圖、預知對方企圖、把握機會、最大程度發揮攻擊力等，以及實現這些原則的要義。值得今人研究技擊者結合自身技擊實踐使之不斷具體化、個性化，用以指導實踐。此外，這個要訣對于個人競爭、企業競爭、戰爭指導等亦有戰略指導意義。比如如何贏得主動，這個最重要，方法有二，其一是虛虛實實，即造勢。其二是反其道而行之，即出其不意。至于如何造勢，如何反其道而行之，相對每個人是不同的，屬于具體化的心法，而且因人、因事、因地皆有不同，需要研修者結合各自的情況和具體對象去悟求。

㉚與人交手之初，就要判明其三圈三心即其能力範圍和虛實變化征兆。如此才能做到從容應對，進退速緩尺度恰當，造勢逼之。于是才能做到，不用時，則全身放鬆，身上不用力，一旦得機會用時，全身內外整體爆發。這條要則亦十分重要，尤其在敵我雙方僵持不下時，這是贏得主動，把握機會的重要基礎。但要做到則不容易，一方面先要有這個認識，另一方面要有大量高質量的技擊訓練與實踐。另外還要有入手的基本方法，如接敵起橫與三心三圈：

臨敵起橫，精神警起，無妄無猜，虛嚴實靈。

臨敵起橫，無中生有之法。

精神警起，有中又無之意。

無妄無猜，空而不空之徑。

虛嚴實靈，四法一式之精。

此為法度。

臨敵又需明三圈、用三心。

三圈，意圈、形圈、身圈。

三心，意心、形心、重心。

此為關竅。

意心，練的是奪位。所謂占先機的能力。

形心，練的是變勢。所謂生死門戶之理。

重心，練的是勁勢。所謂渾圓六合一體。

交手時，探得敵三心三圈及虛嚴實靈之特徵，秘匿我之三心三圈與虛嚴實靈之意，示以被動，實為獲取主動之機，雖敵強我弱，我由此應對仍能從容，閃賺騰挪，恰到好處，以勢誘之，不疾不徐，以意粘住敵，使敵不能得勢得機，而我漸得主動地位，機會大增。反之，敵強我弱時，敵一動，我狼奔豕突，不僅消耗體力甚快，而且破綻盡露。

孫劍雲說："練習孫氏太極拳，要練到身內有身又身外有身，才算是入門。"

什麼是身內有身？身體外形不動，身體的重心仍然可以變化自如，形不變而勁隨意變。

什麼是身外有身？身體移動自如，意到身到，啟動全無征兆，移形換影。

練習孫氏太極拳的意勁有三個圈，最外面的是意圈，是在自己勁勢所至的球面上。中間的是形圈，是自己與對手的兩個身球相交的虛球部分。最近一個是身圈，是在自己身球的實球部分。每個圈有每個圈的體用要義。練時要從近及遠，用時要從遠及近。

㉛攻擊造勢，步勢直橫互換，有之字步，米字步，三角步等。做到這條，節奏、距離、體能、虛實變化是關鍵，即要知節奏、懂距離、有體能，步法輕靈敏捷，加以虛虛實實，變化無方，此為相持不下時得機之道。

㉜兼有六能：步法靈捷、體能充沛、節奏知拍、變化無兆、感應靈敏、善打要害，有此六能，才能做到詭擾靈動，而不易被對方所乘，一旦得機，一快二硬三狠四毒，才有攻無不破之理。

㉝此條說明松之要義有二：其一練拳要全身松而不能局部松。其二松的意思是松勻、松整，全身松勻既是全身松開，全身不松開，就做不到全身松勻。松整是指全身松開，但身式結構仍是整的，所謂渾圓一氣之意中含有六合整勁之勢。全身松開，又相互對應，處處似無力，實際上處處含蓄著隨時爆發整力。這是初期練拳時就要掌握的要領。

㉞扣勁，不露肩，即藏胸（含胸）闊背之意，此為形成勁力整透、靈機遍體的要竅之一。藏胸闊背與含胸拔背所指狀態是一個，只是描述角度不同而已。

㉟支一峰說，初練散手，制人與不受制于人兩意分修，攻守須各明其意。混之一體，不易掌握。兩意純熟後，制人與不受制于人兩意合一，攻守一體，一個動作中攻守兼備而互寓。練時亦須如此體悟，總以靈動、無間、渾圓六合一體為準則，將攻守兩端之勁勢融合在身勢動靜中。孫祿堂言：起鑽落翻之未發謂之中，發而皆中節謂之和。中是一氣之橫，無形無意，和是形意相應，即發而皆中節之義，形意協同一體之謂也，故名形意拳。此拳名之旨是指該拳以中和為宗。

第五篇 第五章 尋繹孫氏武學技擊入門

孫祿堂借用儒釋道諸家學說闡釋其武學理論及其技擊研修體系，但百年來世間罕有略明其真意者。近代一些人認為孫祿堂的這一做法是牽強附會，也有一些人認為孫祿堂借儒釋道之理闡揚其武學的理論有悖諸家學說原旨，然而一批造詣深宏的國學大家對孫祿堂的武學卻高度推崇，如陳微明、楊明漪、陳三立、梁漱溟、沈鈞儒、莊思緘等，他們中有人認為孫祿堂武學對中華文化具有守先開後、功與禹侔的貢獻，也有人認為孫祿堂所言皆合于道，還有人認為孫祿堂武學為中華文化建立了以拳證道的根基。

究竟何如？

讀者自判。

我本人高度認同陳微明、楊明漪、沈鈞儒等對孫祿堂武學的評價和認識。關于孫祿堂在傳統文化方面的造詣，以當年楊明漪的一段話講得貼切且透徹。

楊明漪認為孫祿堂"*因拳理悟透易理，及釋道正傳真諦、經史子集釋典道藏之精華，老宿所不能難也。旁及天文幾何與地理理化博物諸學，為新學家所樂聞焉。*"——《近今北方健者傳》

今人對楊明漪了解者不多，楊明漪當年並非等閑之輩（楊明漪，名澋，字明漪，山東歷城人，1883年出生于濟南的一個書香世家，天資聰慧，15歲時參加清末最後一次科舉考試童試，名列榜首。楊明漪學識淵博，凡經史子集、書法金石、佛學道學、武術，多所涉獵。1907年，楊明漪在丁惟汾的影響下加入同盟會，不久成長為辛亥革命在山東的學生領袖。1911年，楊明漪在天津拜于李存義門下習武，擔任中華武士會的秘書，所見各派拳術60余門），是當時武林中少有的一位見識廣博、文武兼通、膽識俱優、學問宏深的人物，此外他並非是孫祿堂的弟子、門人。因此在研究孫祿堂的歷史和武學時，當年楊明漪對孫祿堂個人及其武學的相關記載與評價是非常重要的一個歷史依據，值得予以高度重視和進一步的探究。

上述楊明漪對孫祿堂的這段記載，文字雖短，但意義重大。

如孫祿堂在其武學中大量采用了儒釋道諸家的語境，尤其是周敦頤、邵雍、張載和二程的無極、太極、一氣等學說，但當我們深入研讀，便發現孫祿堂的無極、太極、一氣的理論並非是牽強附會地套用宋儒理學學說，而是自有其新意，甚至可以說在某種程度上是對理學的揚棄。孫祿堂對其武學采用的是用別人的舊瓶子裝自己的新酒，但此新酒的意蘊勝舊酒。

關于孫祿堂為何要用他人的舊瓶子裝自己的新酒，參見本書第二篇第一章。

那麼，孫祿堂是如何使他的新酒的意蘊勝舊酒的呢？

孫祿堂"釀出的新酒"並非僅僅源自他對"舊酒"—— 儒釋道諸家學說的研究，從根本上講實際是源自他對自己武學實踐的體認，進而對儒釋道三家學說的義理及修煉方法進行了借鑒與揚棄，由此構建了自己的武學理論。換言之，表面上看孫祿堂是借儒釋道諸家學說來闡釋其武學，而實際上他在這個過程中已經給儒釋道諸家學說註入了他由武學實踐中體悟的新的意蘊。如果沒有領悟到這一點，就無法真正看懂孫祿堂武學。就會鬧出某人由于不理解孫祿堂武學理論，于是就將孫祿堂的"極還虛之道"改為他的"極，還虛之道"這類笑話。

孫祿堂之所以能揚棄儒釋道諸家學說，正是楊明漪所說的孫祿堂"因拳理悟透易理，及釋道正傳真諦、經史子集釋典道藏之精華，"即通過宏深的武學實踐，使孫祿堂能洞悉這些學說的奧義，于是能夠對諸家學說去偽存真，進行揚棄，進而建構自己的武學理論。

這是孫祿堂武學與儒釋道諸家學說的關系。如果不明白這層關系，我們在研究孫祿堂武學與中國傳統文化關系時，就找不到正確的路徑和恰當的定位。

所以，研究孫祿堂武學就需要從以下五個方面入手：

1、人物歷史與事跡……

2、武術史尤其是技擊技能的發展過程與演化規律……

3、儒釋道諸家學說尤其是《易經》、《老子》、《論語》、《孟子》、《中庸》、《大學》及魏伯陽、慧能、周敦頤、邵雍、張載、二程、劉一明等人的學說……

4、宏觀歷史環境……

5、西方經典哲學、當代哲學、當代科學認知……

──進行多學科、多角度的研究，才可能窺其大概。

很顯然這不僅是一個十分艱巨的挖掘、整理與研修工程，而且是一個涉及古今中外多學科的需要大量當代文化成果參與進來的研究課題，最關鍵的這是一個需要通過武學實踐的過程來不斷修正的體證之學。這項工作不是當代某個人或某幾個人有能力承載的。客觀的講，能否組成一個具備研究孫氏武學能力的團隊對當代武術界都是一個巨大的挑戰。

事實上，縱覽當代專業及非專業的眾多武術研究者，能認識到上述這一點的人幾乎沒有。

比如，僅就人物及武術史的研究而言，在武術史及武術人物的研究中，當今很多專業研究者還沒有建立起正確的歷史態度，因而沒有形成正確看待歷史的觀念和有效方法。

自1979年至今國內開展了多次全國性的傳統武術挖掘整理工作，取得了一定的成績。但無須諱言，存在問題也不少，尤其是在所收集的所謂大量"史料"中充斥著很大一部分偽史料，其中尤以各種所謂的"手抄本"為甚，對這些偽史料一直以來缺少深入、系統的甄別。這種現象在心意六合拳、形意拳、八卦拳、太極拳、通背拳的史料中尤為嚴重，可以說是重災區。如一些落款為宋明及清初時期的拳譜手抄本實際多為民國時期的偽托之作，這是在研究武術史時必須特別引起重視的現象。

對于孫氏武學技擊修為方法的挖掘，在今天意義重大，這是中國技擊未來能夠傲立于世界格鬥之林，目前可寄希的最具價值的寶藏。

1923年出版的《近今北方健者傳》記載孫祿堂于形意、八卦、太極三家"皆造其極"。1935年出版的《近世拳師譜》記載孫祿堂"其拳械皆臻絕詣，技擊獨步于時，為治技者冠。"1947年5月6日許禹生的弟子、熱衷收集武林人物事跡的鄭證因在《北平日報》上記載："近五十年間，集太極、八卦、形意三家拳之大成者，為孫先生一人而已。……所以他（指孫祿堂）對于拳術所得，于三派中長幼兩代，無出祿堂先生右者。"

迄今為止，縱觀近代以來的武術史料對各派拳師的記載，其武藝能得到如此高度評價者無第二人，唯孫祿堂一人而已。當然這多少與民國時期武術進入國術館體制有一定關系，但不可否認，這些記載至少表明孫祿堂的技擊功夫之高、武功造詣之深至少在他那個年代可謂是冠絕時輩。

此外，無論是口碑傳說的還是史料文獻中記載的有關孫祿堂呈現的技擊技能無不近乎于"神話"，這種登峰造極、超神入化、超絕世人認知的技擊功夫是如何練就的，隨著孫存周等孫門第一代弟子的去世，如今已無門徑可尋。現在可以依托的就是孫祿堂的五部拳著和數篇拳論，但這些著述闡述的是基本原理和基本拳式，未涉及修為技擊的具體訓練方法。關于技擊訓練的具體方法，自孫存周之後就沒有系統的傳下來，故孫存周晚年時感嘆："孫氏拳讓我帶進棺材里去了。"

但根據我幾十年來的收集整理，我認為以孫祿堂的武學著述為指南，結合我及一些同道收集到的練法，進行深度的實驗、實踐、整合，雖然無法恢復當年孫氏拳技擊的至高效能，但突破當代中外各家競技技擊的技能還是完全有可能的。只是需要有一批有志于深入研修孫氏拳技擊者共同做這方面探索。

有關具體技擊訓練方法的探索可以從兩個方面進行，第一，是針對具有丹修造詣者，通過研修孫氏拳，發現站樁、走架與丹道相合的具體操作法則。但是，這里面臨兩個問題：

其一，具有真實的丹修造詣又對武藝有研修意願者，自支一峰去世後，多年來我未遇一人。這樣的人是可遇不可求的。換言之，找到這樣的意願者很難。

其二，當年孫祿堂曾告誡同道：

"以力生血，以血化精易，以精化氣以氣歸神難。此中不只有甘苦可言，直有生死之險矣。學者可于力上求，勿輕向氣上覓。一入歧途，戕生堪虞。古人之不輕傳人，匪吝也，不忍以愛人之術殺人耳。無明師真訣，切不可盲從冒險。"

換言之，通過丹修提升技擊效能風險大。

因此還有第二個路徑，對于沒有緣分得到明師授以由丹修進入技擊真訣者，則從凡俗之勁的修為入手，雖然不能一步脫俗直達技擊上乘，但亦能有所得，並漸臻合道。

關于凡俗技擊的練法，四十余年來，我未用心收集整理，只是在考證武術史及武林人物時順帶收集了一些，十分零散，大略有八個方面，目前尚未完成整理：

第一自主能力，第二體能，第三速度，第四勁力，第五抗擊能力，第六變化能力，第七技法技巧，第八心勁——心神之力即專註力。

無論是無限制格鬥，還是當代的競技格鬥，這八個方面都是最重要的，也是最基礎的能力，這八者構成修為技擊的技能架構。

技擊的核心能力是自主能力的提升即技擊自主機制的建立。

何謂自主能力？

就是身體在技擊中出自本能反應的由負反饋調節機制構成的適應能力，呈現為瞬間感應與有效反擊動作的同時性，其表現形式是感而遂通，形成內勁效應。但即使在負反饋調節機制還沒有拓展到技擊時感而遂通的層面時，作為技擊技能體系的核心也應該是培養這種自主能力，形成因敵成體，臨機自主的靈動效能。對于孫氏拳而言，練習者即使在最初的研修階段，從站無極式開始到三體式及走架、推手、對練、領手、散手等就皆以提升此項能力作為其他各項技擊能力圍繞的核心。其最初入手點就是從培育自主平衡做起。

孫氏拳的平衡有三個層次，三種狀態。

三個層次：

身體的力學平衡→心態平衡→氣血平衡。

三種狀態：

靜態平衡→運動平衡→自主平衡。

孫氏無極式與其他門派樁式的最大區別，是孫氏無極式同時具備混沌和臨界不平衡態，由此充分開啟自主平衡能力。而其他門派的樁式是建立在穩定平衡的狀態下，或雖然也有單腿支撐這種近似臨界平衡的樁式，但單腿支撐時，陰陽、虛實已分，故失去混沌的狀態。因此，難以充分開啟自主平衡能力。

混沌和臨界不平衡是將氣血平衡與自主平衡合二為一的法門，由此開啟內勁，在孫氏拳中亦稱中和之氣、先天真一之氣等，以後通過行拳走架、散手等逐漸完備此內勁。

關于體能的重要性，一般練習內家拳尤其是太極拳者，往往嗤之以鼻，其原因有二，其一是他們沒有實戰格鬥的經驗，故不知體能之可貴，不知體能是一切技能發揮的基礎。其二他們只知道一種體能的表現方式，即當代競技格鬥的體能表現方式，不知道體能最高級的表現形式是動靜同一。

孫存周要求習拳者每天跑步不少于五公里，孫祿堂古稀之年還帶領著國術館的教師跑山。都說明體能之重要。這是當年國術館訓練中最基礎的內容之一，與當代競技技擊的體能訓練形式基本一致。但作為孫氏拳體能的高級訓練內容與成效與當代競技格鬥的體能訓練區別甚大，這就是孫氏拳的體能訓練雖是從跑步入手，但在方法上融入了神氣方面的修為，由此向著動靜合一方向發展，練就動靜合一，最終使格鬥不依賴體能，如孫祿堂在《八卦拳學》中指出：

"伸縮往來飛騰變化，如入無人之境，而身體氣力自覺無動，是不知己之動而靜，則不知有彼也。"

此乃動靜同一的境界。

我多次講過孫氏拳是練什麼扔什麼，但沒有練出來之前，必須要練。

速度，所有競技尤其是對抗性競技，無不以速度為重要要素。

但在孫氏拳這里速度的含義有五：身體重心移動的絕對速度，出拳出腿的瞬時速度，重心及動作的變化速度，節奏的頻率以及身心的感應速度等。這五項速度都要快，快打慢。速度是身體機能水平的反映。這五項速度的水平既有一定的先天因素，也在一定程度上反映訓練方法的優劣。

在技擊格鬥中只有身體的感應速度是遠遠不夠的，一些太極拳家只強調這個身體的感應速度，忽視對提升主動速度的能力培養，因此他們在強對抗的實際格鬥中常常不堪一擊。主動速度與身心感應速度同樣重要，把主動速度與身心感應速度合為一體是孫氏拳技擊效能的又一卓絕之處，籠而統之稱之為內外合一、形意一體。從三體式開始，修為的重點技能之一就是這個。速度訓練貫穿拳術練習全過程。

勁力，在技擊格鬥中的作用不言而喻，我曾紹過劉子明講的孫存周勁力表現的一些事例，雖非全貌，但可見冰山一角，實非一般人可以思議者，其中電擊力、炸力、滲透力、脆斷力、吸力等五種勁力世所罕有，一觸即勝的效力卓絕。此為超凡入聖之勁。

作為一般的俗勁需要掌握兩類勁，其一為冷崩硬彈，其二為沾粘綿隨。其中冷崩硬彈又分為冷炸

勁、冷鞭勁、冷錘勁、冷撞勁、冷斷勁。而沾粘綿隨又分為沾粘勁、纏拿勁、封蓋勁、串敷勁、托提勁、吞吐勁等。

對于一般人而言，基礎就是修為整體爆發力，在渾圓一氣之意中蘊含六合整勁之勢，十字貫通、足胯協同是為關竅，使整體爆發力強悍，收發隱蔽自如，尤能連續爆發，即與步法協調一體。

抗擊打，這同樣是一項重要的素質，但是那種通過運氣抗擊的硬氣功類的功夫在技擊格鬥中是沒有什麼用的。孫氏拳修為的抗擊打能力是在入手時就以練就出四正八柱為基礎，不用運氣，而氣自周，身體動靜一如，如有鋼筋彈簧網護體一般，不怕對方拳打腳踢。這是低層次的，屬于基礎。在此基礎上，更高明的抗擊能力是不讓對方打上或打實自己，身體能夠自主化閃。再進一步，周身靈勁遍布，能自然吞化反擊對方之力。最上乘者，罡氣護體，感而遂通，制敵身外。

變化，技擊中之變化有形變、意變兩個層次。功臻上乘者能外形絲毫不變，使身體重心及其所成勁意隨意而變。在孫氏拳第一代弟子中如孫存周、裘德元、齊公博、孫振川、孫振岱等皆有此能。

勁意如何變？

技擊時的變化要則為"反其道而行之"。

關于反其道而行之，是以意在彼先為前提的，在後天層面上是技擊經驗，在先後天相合的層面上，是以修為內勁為基礎。

孫存周講孫氏八卦拳極速小柔巧閃展騰挪變化之能事。

技法，技擊格鬥中技法既要精湛又要全面，結合自性，有取有舍，但不能有短板，踢打摔拿各技一樣都不能少，尤需在心法上下功夫。此外，在技擊技法上要不斷的翻新出奇。孫存周說，練技擊要有想象力。這個想象力不是憑空想象，而是有時出自在實際格鬥中靈光一閃的發揮，有時出自平日里靜下心來反復揣摩中而得。修為技擊者要善于抓住這一靈光閃現的東西，進而落實在具體技法的創新中。

所以，技擊格鬥沒有天賦不行，雖有天賦，心思不能沈靜深入也不行。

心勁，心勁是技擊格鬥中一項非常重要的素質。心勁的培養要義有三：空淨于心、持恒于養、專註于藝。由此三者修為心勁，需要平日修養的逐日積累，如每日練習無極式、三體式，在技擊時才能發揮出精神力的超凡效果。只有平日在這三個方面日積月累，格鬥時才能做到心神空淨，無有雜念，平心靜氣，持恒周旋，同時又高度專註、不放過對手的每一絲動向，掌控時機。對敵時的神氣能與天地之勢相接，進入到一種使人膽寒的狀態。這是真正實戰技擊高手具備的精神素質。

自主、體能、速度、勁力、抗擊、變化、技法、心勁這八大技擊要素，也是八個方面的能力，是孫氏拳技擊體系在初級階段的基本研修框架。以上所述僅是簡介這八大要素的基本構成及要點，至于如何具體地建構這八大要素，因內容繁多，筆者尚未系統整理。

筆者認為，按此八大要素的框架研修技擊，即使從俗藝階段入手亦能有所收獲。這是一個不斷充實、優化的過程。

造就一個有實戰造詣的技擊家，除了功夫、技法外，還需註重培育技擊家的氣質，也就是品格上的修為。作為品格修為最基本的要素有五：淨、勤、樸、常、真。

此五點要素不是刻意做作的道德標榜，而是不如此修行，就無法做到始終穩定在高水平的技擊狀

態上，更難以做到到老不丟功夫。

比如有人看到一張在上海國術大賽上孫祿堂穿著一件貂皮大衣的照片。有人以為是孫祿堂擺闊氣。其實這是因為他不明白孫祿堂穿這件貂皮大衣的來歷。

當時正值冬季，且冬雨不斷十分陰冷，當時上海也沒有暖氣之類的取暖設施，于是大賽的主辦方之一杜月笙給幾位老前輩如孫祿堂和張兆東等每人發了一件貂皮大衣，孫祿堂本來並不需要穿這件貂皮大衣，但他是評判主任，其他人如張兆東等是評判員，他不接受，別人也不好意思接受。所以，孫祿堂就穿上這件貂皮大衣。儉樸不是為了故作某種姿態給別人看，而是從其自然，內心不求奢華而已。

淨，心思要清淡空淨，心不旁騖，篤于拳藝，沒有雜念，能恬淡虛無，靜心研修。若沒有這種修為和氣質，練功夫很難深入進去。實戰技擊大家都是看上去很孤獨的人。老一輩人不用講了，我輩中的駝五爺就是這樣的人，除了有時候他去孫存周那裡坐坐，大都一個人獨處。我輩中的胡六爺為了散心有時表面上花天酒地的鬧鬧，實際是個內心純淨而孤獨的人。他呈現出的孤獨與桀驁也是他功夫程度的一種反映。

勤，老子講，上士聞道，勤而行之。就拳術而言，上根器者，能窺拳中之道，如孫祿堂所言，拳道即天道。故孫祿堂練功甚勤，樂在其中，服而不舍。相關記載甚多，無須贅述。一個人練功夫勤不勤，不用聽誰怎麼說，一看即知。看什麼呢？身上不能放肉。啥意思？就是身體不能發胖。放了肉，身上一胖，說明練功夫不勤，實戰技擊的功夫就廢了。闞春講，有沒有本事不用吹，只要是個胖子，我屠之若宰豬。有人為了反駁這一點，舉出某某的例子。殊不知某某從來就不能打，晚年身體一胖，站著推手都吃力，推不了兩下就得坐下。而孫存周、裘德元、齊公博等都是70多歲時，仍能縱若靈猿，到老不丟功夫。我以為此乃功勤之徵。

樸，老子說：見素抱樸，少私寡欲。在修為拳術上，樸大體有兩層意思，其一，質樸，其性天真自然，誠中形外，篤于道。陳微明描述孫存周"赤子童心，遊乎浩然"，大概就是此種氣質。其二，儉樸，所謂少私寡欲，惟生活儉樸才能篤于藝而近道。一般人一旦追求生活奢華，很難做到一心篤于拳術，而研修拳術非篤誠素樸不能深入。我講過，研修拳術，不入三摩地，難登自在天，三摩地即定境，迷戀奢華者如何能定在拳藝上？此等定境更非迷戀大嫖大賭者所能至，因此當年金警鐘在《國術名人錄》里對某拳手的評價並不符合事實。

常，老子說，復命曰常，知常曰明。就修為拳術而言，常有三層意思，其一，誠如孫祿堂指出的，拳術之道無它，復人本來之性體。由拳術復性而復命，復命則知常，知常則神明。此常即是道。此乃常之第一義。其二，練習拳術要使行功狀態常態化、生活化，無時不在拳中。如孫存周的行止坐臥，即使扔一個廢紙團，他人看上去也如在行拳中。其三，恒也，練習拳術必要持之以恒。能恒則超神入化。孫存周言：吾道奧秘無它，惟有一恒字。此恒即常也。

真，就修為拳術而言，真有三層含義，其一是本真，所謂通過修為拳術，明心見性，識見真我。其二是真意，練就拳中真意，即拳無拳，意無意，無意之中是真意。其三是求真，求拳中之真道，故要不斷深入其理，不斷實踐驗證，研修拳術，探其精微，不可囫圇了事。三者合之乃極還虛之道。

以上是對淨勤樸常真的一個淺顯解讀。因我在拳術上造詣甚淺，所言掛一漏萬，難達其義。

由上可知，實戰技擊家需要終身修行，不僅修藝，更要修為人格品性。而競技技擊家一般無需如此修行，只要能稱雄一時即可，尤在人格品性上無需下這般大的功夫。故二者，涇渭分明。二者進入的場域也不同，一個是生死，一個是輸贏，不可同日而語。所以成為一名實戰技擊家是非常困難的。孫祿堂的技擊體系研修的是實戰技擊，但在其五部拳著中僅只言片語寥寥帶過，並未詳言。因為當年實戰技擊的具體練法是不公開傳授的。環顧今日武林，研修實戰技擊者，寥寥無幾。

本章談的實戰技擊不是指當代綜合格鬥這類競技技擊，也不是指摔跤、柔道、拳擊，更不是指推手、試力、說手打人等遊戲，而是指運用徒手及冷兵進行無限制的生死格鬥，當然不包括運用火器。

由于歷史原因，自1953年後中國大陸限制開展實戰技擊，故這方面的練法到1979年時已經基本失傳。如今早已成廣陵散。所以，我以為有必要談談有關這方面的一些情況，這里舉幾個我接觸過的與實戰技擊沾邊的人物事例。

一、闞春註重練什麼？

有人會問：在技擊家前加上實戰二字是什麼意思？難道還有不能實戰的技擊家嗎？

答：有，而且近半個世紀以來，無論中外職業或非職業拳手大多屬于不能實戰的技擊家。因為他們大多都是以競技為目的，而非以生死格鬥為目的。

那麼競技技擊與實戰技擊在技能訓練上有什麼區別嗎？

答：區別甚大。競技技擊是以規則為條件，來制訂技能訓練和戰術。實戰技擊是以無限制生死格鬥為條件，構建其技能和戰術。所以，盡管修為的方式、內容、重點有某些方面和不同程度的重合與交叉，但更多的是不同，由于宗旨不同，導致在技理、技法、技能上諸多質的不同。

裴德元在北洋偵探局時有個跟班的徒弟，人稱李老齊，李老齊與他師傅一樣是位實戰技擊家。1995年我在孫劍雲家見到李老齊的徒弟闞春，闞春當時已經78歲，闞春講了一些他師傅的事情和他師傅教他的東西。當時一聽，感覺很多技藝跟我們現在追求的武技不是一個東西，當時感覺有點淺陋。

他講，李老齊教他的東西有五大類別：一藏、二跑、三變、四突、五殺。

什麼是一藏呢？

闞春講，要想贏人先要學會隱藏自己。既要藏人，還要藏藝，更要藏意。藏人並不是指藏在暗處，如犄角旮旯或草叢里讓人看不見，而是與人面對面地格鬥時，利用地形地物和身法讓對方瞬間看不見你。藏藝就甭說了，自己拿手的功夫，若不是十分可信的人，不拿出來給人看，更甭說當眾表演了。動手，就要一下子把對方干掉，就算讓對方看見了，他也學不了了。藏意，就是不能讓對方判斷出你的意圖。欲進先退，欲退先進，看著左來，忽然右去。

什麼是二跑呢？

就是要能跑。一現身，若一下子干不掉對手，就要擾亂他，他進我退，他退我追，他靜我動，如狼捕鹿，直到他跑不動了，你還能跑，機會就來了。闞春講，這個跑的功夫特別重要。對方能不能要你的命，就看你能不能跑。你能不能要他的命，也看你是不是比他能跑。你比他能跑，至少不會敗。跑不是傻跑，要會跑，你跑還要能牽著他跑，比如向他側後方跑，不停地擾亂他，方位選得對，幾番變化使其亂。還要會利用山水地物，他看不見你，你看得見他。

什麼是三變呢？

就是懂得近身時如何變化，變有三種變法，一是根據對方意圖、來勢而變，因敵生變。二是我主動變，給對方造成假象。三是不變之變，對方打來，認為我一定要變，但我以不變應萬變，這也是一種變化。變總要出其不意。

什麼是四突呢？

懂得抓機會，還要能夠抓住機會。懂得抓機會的人眼毒，一下就發現對方出現的破綻，有的高手能算到你要出破綻。李老齊就有這種能耐。若腿腳不靈，手上不硬，有機會也抓不住。發現破綻，一下子就得突進去，才能抓住機會。步子身法必須要輕靈。

什麼是五殺呢？

殺手。逮住機會一下子突進去了，即下殺手，沒有殺手不行。什麼是殺手？一是打要害，二是勁要透心。

手要黑，氣要足，身要柔，勁要整。李老齊講，進手如奔蛇。

闞春說，當年他最擅長的武藝只有三樣：輕刀、石蛋、兩只腳，但是管用。

輕刀，是把東洋刀，刀又輕快又鋒利。李老齊在偵探局時，他跟一位日本教官比武，李老齊贏了，日本教官把自己這把刀送給了他。後來李老齊把這把刀送給了闞春，他教闞春的刀法叫作八面披風。

石蛋，就是打彈弓，以後李老齊又教闞春"沒羽箭"甩石蛋的功夫，手拋石蛋百發百中。

兩只腳，三層意思，一是指能跑、會跑。二是指步法輕便，變化如意。三是指踢人的腿法。李老齊講，使劍用刀，腳底下一定要利索，刀劍才能發揮出作用。

闞春說，這三樣功夫遇事真管用、好使，幾次使他化險為夷。

一次在山西，他擺脫了一群日本兵的圍捕。還有兩次他擺脫一群土匪的追殺。他前後殺過2個日本兵和13個土匪。闞春講，當時有七八個日本兵圍捕他，日本兵有戰術，不輕易上當，能突出來不容易。土匪只有領頭的狡猾，其他人不行。

我問：您說武術制勝主要靠跑，若在電梯等狹窄的死角裏，怎麼跑？靠什麼贏人？

闞春說：靠三星合用的功夫和鷹爪力拿穴道的本事。

我問：什麼是三星合用？

頭、肘、膝合用配合鷹爪指力打要害，纏、擰、磕、頂、戳、按。這些是貼身時的殺手功夫。

藏、跑、變、突、殺和輕刀、石蛋、兩只腳，還有頭、肘、膝合用配合鷹爪指力打要害及纏、擰、磕、頂、戳、按等實戰功夫，自上世紀五十年代以來，無論是競技技擊，還是在民間武林，都不屬于熱門技藝。尤其是在民間武林，人們最感興趣的是推手、試力、說手打人這些技藝，這些玩意兒被一些人瘋狂追捧。但這些技藝在實戰技擊中，價值不高，用處不大。

所以說中國武術實戰技擊已經異化久矣，實戰技擊不復存在。人們熱衷的武術實際是些遊戲。所以，當我看到臺灣拳師徐紀寫的"千里不留行"這篇文章時，頗覺好笑，他訪求的拳師不過是些遊戲把式，談何"不留行"，與古時"十步殺一人"的功夫連邊都沾不上。一些人頗有幾分想象出來的武士情懷，但他們根本不知道什麼是實戰技擊功夫。

二、楊文忠初級技擊訓練28法

隨著時代的變遷，社會環境的變化，傳統武術的訓練方法在一些有識者中也在變化。

比如周劍南在學習孫存周武術訓練的筆記中寫道："拳術先明用法再練，則進步快。練時須有假想敵，體用必須合一，不能分開。體外無法，一切用法，應于體中求之。即用時，意勁應如練拳時一樣（體外無法）。"

這是修為傳統武術技擊在方法上的一個重大變革。孫劍雲講，當年她父親教她劍術時，讓她在基本技術有一定掌握後，即進入明其用法的散劍練習，她的手臂被她父親的木劍劍尖點的青青紫紫，當她對某一用法有了一定掌握後，再進一步研習劍式，深入體會其劍意。所以，所謂"先明用法再練"是指針對不同的技法，設定不同的技擊背景，即運用此法的條件，由老師引領，讓練習者明白某一技法如何運用，通過大量的應用練習，使練習者逐步了解這一技法的運用機勢和關竅。反過來再練拳式，通過拳式的練習進一步對其中要義掌握的更規範、更深入，領悟其演化之道。通過這樣的練習，達到實戰時的"感而遂通、體外無法"。

孫氏武學在訓練方法上的這個重大變革早在一百多年前就已經開始踐行了。此後這一訓練思想，直接影響了一批人。

遺憾的是，由于社會環境發生巨大變化，這批人大多都沒有成為職業拳師，所以他們中的大多數人都沒有傳人，只有個別遺緒承傳了這一訓練思想，並結合各自條件而有所發明。如劉子明、肖云浦、楊文忠等。

楊文忠向我介紹過其兄楊文孝總結的技擊初級訓練28法，三拳、三掌、五肘、兩膝、六腿、八摔、一頭碎碑。下面說明之：

三拳：崩（含上、下、斜）、鑽、摜（也稱圈捶）。

三掌：劈、插（含挫、按、裏、翻）、斬（也稱削掌）。

五肘：頂、擺、提、掀、砸。又有研、纏、定、擠、挎。

兩膝：頂、沖。

六腿：蹬（含正、側、轉身）、掃（又稱鞭腿，分高、中、低）、擺（含抹穿、纏彈）、趟、點、釘。

八摔：別（含纏拿，手別、腿別、身別）、挑、翻、靠、壓、涮、背、抱。

一頭：沖頂。

楊文忠講，這是一個10年的訓練課程，前面7年，是由老師領著，掌握上面28種技法及其基本功，後面3年是練形意拳，將這28種技法融入形意拳的五行、十二形中。這是他哥哥楊文孝開出的"方子"，練就了一批擅長實戰者，他講了幾個名字，他說是國際知名格鬥教練，曾是他哥哥的學生。因是外國人的名字，當時我沒有記住。楊文忠講開始是為了打黑拳準備的，後來有了綜合格鬥，有的人就轉過去了。但是很遺憾，很少有人能堅持默默練功夫10年，所以對其兄開的這個"方子"還要進一步精簡。如果練習5到6年就能出成績，才好普及。

楊文忠又講，真把這初級課程練到家，一般需要20年純功，從3、5歲開始練，練到25歲左右，才能掌握純熟、變化自如。培養入室弟子，就需要這麼培養。有天賦又肯這麼練的人很難遇到，所以，

能繼承衣缽的弟子難求。

　　練習技擊，在初級階段沒有什麼形意、八卦、通背、八極之分，把相對容易掌握又有實效的拳法、掌法、腿法、摔法拿出來單練，強調動作要合乎規範、嚴格精準，每項都要達到純熟，才能練下一項。比如三拳，崩、鑽、攢，每項練習時還要進一步分解並配合不同的步法進行研練，其練法與拳擊的直、擺、勾有異曲同工的味道。崩拳有上中下、進退左右多種打法，配合的基本步式有跟步、撤步、跨步（包括大弓步、小弓步）、閃步、三角步等五種步式。練習時先從定步練起，以後要把五種步式加進去練習。練習鑽拳、攢捶（圈捶）也是一樣。

　　當把28技都練熟了，然後全部扔掉，回過頭來練拳架子，把拳架子練精、走順，這時的重點是蘊含隨機變化和一氣貫串。以後逐漸達到感而遂通、隨機變化無不如志。

　　所以，練習傳統武術技擊，早在100多年前，在一些有識之士那裡就已不是上來先練多少年的架子。而是先從基本技術、基本技能入手，有一定基礎後，通過以打代練，明其基本用法，以後再回歸到拳式練習中，以求深入拳意並深化功力。如此循環往復。但是這種練法，當年僅限于對門內弟子。

　　由上可知，作為基礎技術如上述28法，要先體味其單操與對抗練習的效用，單操與走架這二者是個循環往復、相互啟發、相輔相成的過程。《拳意述真》中講三回九轉是一式，如此練習，技擊功夫才能不斷深入。

　　很遺憾，上世紀50年代後，大陸的傳統武術受到當時政治環境的影響，開始加速異化，解構為多元表現形態，使作為武術核心的技擊能力在這一時期急速退化。而海外，總體上人才匱乏且分散，無法形成合力，造成如今傳統武術技擊效能低下。很多號稱擅技擊的傳統武術拳師，他們的技擊訓練實際上是盲人騎瞎馬，不僅練習方法俗陋，而且憑想當然的多。他們雖然名氣不小，但實戰技擊水平一般，打幾個普通人還湊合，真進行強對抗技擊，他們則體用分離，亂打一氣。

　　我之所以在本章中介紹楊文忠的初級技擊修為28法，就是要呈現傳統武術的技擊訓練既不是拋棄套路練習，也不是僅靠站樁、走架子、推手、試勁、單操、打樁就能練出來，而是針對實戰制勝這一目標，形成與之結合緊密、系統完備且開放式的訓練體系。楊文忠的28法就是傳統武術這類訓練體系之一例。但是此類方法在當今大陸傳統武術訓練中已不多見。

第六篇 寒江渡孤舟 夜雨論江湖

目錄

第六篇 第一章 傳統武術的時空演化與差異

多年前我曾提出過傳統武術屬于泛概念，什麼是泛概念？

就是由于某一概念所包含的子集（如傳統武術這一概念包含的不同門派、不同傳人）之間差異化甚大，以致很難統一到一個同一現象中作為這一現象的同一內涵去運用。

傳統武術這種差異化表現在時、空、人三個維度上——

在同一個時代，在不同武術門派之間存在巨大差異。

在同一個時代，在不同拳師之間存在巨大差異。

對于同一武術體系，隨著時代變化，在不同的時代亦存在巨大差異。

如果不能認清這一點，就難以對傳統武術有一個正確的認識。

所以，不加區分的籠統地論述傳統武術不僅沒有意義，而且造成認識上的錯誤和混亂。我們談論傳統武術一定要加上時空人，即什麼時代的傳統武術，什麼拳系、什麼人物。

比如明朝初期、明朝中期、明朝晚期、清朝初期、清朝中期、清朝晚期這些不同時期的武術在技擊技法、技擊效能、技擊理論上發生了巨大變化，區別甚大。同樣不同地域之間，在技擊技法、技擊效能以及文化內涵上也存在著巨大差異，如南北之間的差異，這在1929年的浙江國術遊藝大會上已表現的非常明顯。

又如以明朝中期的俞大猷、唐順之、戚繼光為例，他們三人對傳統武術的認識各不相同。

俞大猷對于棍術、唐順之對于拳術各有研究，而戚繼光則完全是從軍事戰場的角度來看待武術，用心于武術的齊勇陣戰，認為拳術無大用，他所編纂的32式為活動手足、鍛煉身體而設，後人以此為基礎形成陳式太極拳亦用以健身。所以，我們在談論這個時期的武術時，既不能用戚繼光的武術去代表唐順之、俞大猷的武術，同樣也不能用唐順之、俞大猷的武術去代表戚繼光的武術。

另外從這一時期武術技藝水平的總體上講，唐、俞、戚等人的武術都還處于武術發展的初級階段，對武術的認識與實踐還處在一個初級的水平。比如對武技的認識而言，以俞大猷著名的《劍經》而論，該書未涉及所述的那些戰術及技法要則的技能基礎，僅在具體技法的層面討論武技，對于何以為剛、何以成柔等勁力形成規律的重要問題沒有涉及。此外，就技擊的境界而言，《劍經》所論皆屬于有為之法，都是你一招我一式的應對之法。遠未觸及"無形無意，感而遂通"的境界。在實際技擊能力上，當時單兵的冷兵實戰能力遠遠落後于日本，因此戚繼光需要訓練由十余人的長短兵組成的鴛鴦陣來對付倭寇單兵。常常十幾個倭寇在近距離作戰中發揮冷兵的威力，打得幾千明軍四散而逃。說明那時中國武術的實戰能力是低下的。所以，並非武藝越古老就越實用。所謂原傳武藝往往意味著其技能的原始和粗糙。

總之，這一時期社會對冷兵武技的需求，促成了中國武術技擊的復興，俞大猷、唐順之、戚繼光和程沖鬥等人所著的《劍經》、《武編》、《拳經捷要》、《耕余剩技》等著作代表了這一時期武藝發展的水平，他們研究的重點是勢法、技法和相應的技術原則，並發現了某些帶有普遍意義的戰術原則。但對技擊能力的研究，尤其對勁力形成規律的研究尚不深入，對技擊能力的認識處在外在招勢的層面上，未深入到如何提升與技擊能力密切相關的人體機能的層面，更未觸及到感而遂通的境界。

所以武術不是古玩，不是越古老的武術其技擊效果就越好，更不是原傳的武術其實戰效能就高。

而武術發展到晚清時，一方面一些武藝家要想使自身的武藝仍能在以火器為主體的戰鬥上繼續發揮作用，必須使自身武藝的技擊效率要提高到能夠適應于機械火器的戰鬥中。另一方面，武藝退出以"齊勇"為歸詣的軍事戰場後，有利于向著促進自身單打獨鬥能力的發展，並由此促使一些武藝家註重發揮個性，並在此過程中向修身的旨趣上升華。兩者都促使武藝必然向著個體技擊能力的提升和身心自由的境界上發展。

因此中國武技經過了長達兩百年的積澱與發展，到19世紀時中華武技的發展逐漸走向其高峰。其標志之一就是出現了一批優秀技擊人才的整體爆發。

這一時期隨著對技擊技法研究的深入和對生理機能在技擊中作用的摸索，對武藝的認識逐漸走向由博轉約，表現為註重對各種武藝中勁力特性的提煉。這是武藝成就個性化之後，武學研究由淺入深、由表及里的必然結果。造成個人的武藝特徵與自身的先天條件結合得更加緊密，並通過不同的勁力特性表現出來。經過董海川、楊露蟬、李能然、郭云深、趙洛燦、李云標、祁信、程庭華、李存義、張其維、高占魁等人的不斷融煉，集中地體現為八卦、太極、形意、通背、披掛、八極、太祖、戳腳、翻子、查拳、紅拳等幾大勁力特性突出的拳派。把千百種技法提煉為若干種勁性，無疑是武學認識上的一次重大飛躍。這時中國武術中具有代表性的幾大拳種的表現形式、技理要義以及功效已與明朝中期的武術不可同日而語。

顯然19世紀時的上述這一群體呈現的中國傳統武術與明朝中期的唐、俞、戚、程時期的傳統武術在拳理、拳法以及技擊效能上已經發生了巨大變化。

所以，不能用傳統武術這個概念去泛泛的概括不同時期、不同門派、不同人的傳統武術的技法、技理、要義及技擊效能。這是今天研究武術者在談論傳統武術時必須要首先甄別的。因此在探討傳統武術時，必須要說明所針對的具體的時、空、人。

此外，在探究傳統武術時，不能有意或無意的回避其成就的巔峰。近五百年來傳統武術發展的巔峰是在民國初期那20年，尤以孫祿堂（1860——1933）為代表，將中國武術的技擊效能發展到其巔峰，並由此延伸到對人的生命價值、精神鑄造這一人文領域。

孫祿堂在歷代前人研修經驗的基礎上，經過自身數十年卓絕的研修與大量的技擊實踐，完成了對中華武學核心能力的揭示和體系性的建構，將技擊技能提升到與道相合。

孫祿堂通過其《形意拳學》、《八卦拳學》、《太極拳學》、《拳意述真》、《八卦劍學》等五部拳著和相關文論，徹底揭示了吳殳提出的"因敵成體"的形成規律，通過提煉出內勁的性狀，闡明了武學及其核心能力的終極究竟，建構了以極還虛之道實現拳與道合的武學體系，由此充分地開啟、提升並發揮人的身心自由。

孫祿堂揭示出"因敵成體"這一技擊制勝核心效能的形成機制是培育內勁。

內勁從機制上講，是將人體先天具有的適應機制即在生理學上稱為內穩態這一機制拓展到技擊的層面，將內穩態這一機制延伸到身心作用效能的全體，所謂開啟良知良能。

內勁從勁力上講，是將技擊中的勁力發展到極致，同時融入到人體內穩態的機制中。在這個融入的過程中又使各種勁力的性質獲得質的提升。

因此培育內勁是一個不斷創生、不斷融合的過程。換言之，內勁既是一種機制，也是一種效能，作為機制就是自動反饋調節機制，作為效能就是一方面具有因敵成體、感而遂通這一效能，另一方面又具有提升技擊諸要素性質的效能。孫祿堂建立了開啟、完備內勁的武學體系。

孫祿堂武學的體用原理是極還虛致中和，目的是"復本來之性體"，構建"志之所期力足赴之"之能，乃至成為一個"全知全能之完人"。為此孫祿堂發明了先後天內外相合之義、極還虛之道，揭示了感而遂通之理、動靜交變之機和圓研相合之奧，建立了三步功夫進階次第，構建了使直中、變中、空中三者合一的技擊體系，通過武學不斷提升人的身心適應能力，實現志之所期力足赴之的宏旨，充分地解放並發揮人的身心自主與自由，向著成為全知全能之完人的目標自我造就、自我實現。

至此，孫祿堂開創了中國武學發展的新紀元，其武學成就是迄今為止中國武學發展的巔峰。

根據《近今北方健者傳》、《國術統一月刊》、《國術周刊》、《國術聲》、《近世拳師譜》以及《申報》、《大公報》、《世界日報》、《京報》、《北平日報》等諸多史料記載：孫祿堂不僅武學成就卓絕于時，而且孫祿堂自身的技擊功夫亦冠絕時輩。孫祿堂自20余歲成名後，平生與人較技未嘗負，亦未遇可相匹者，其技擊功夫獨步于時，而且道德修養崇高，實踐著中國武學的最高境界。

綜上——

明朝中期，中國傳統武術圍繞的核心問題是如何學會"打"。

從明末到清朝中期，中國傳統武術圍繞的核心問題是怎麼"打"才更有效。

從清末到民初，中國傳統武術圍繞的核心問題是如何使"打"合乎于"道"，構建立于不敗之地的效能機制，所謂"不求勝人，而神行機圓，人亦莫能勝之"，產生與道同符的最高效的技擊效能。

隨著1949年後，尤其是1953年後，政治環境及相關政策對技擊對抗競技的禁止，中國武術進一步加速向民族體操表演的形式上發展，尤其在中國大陸，這一時期人們對實戰技擊武技的需求近乎到冰點。雖然1979年開始，恢復散打等競技技擊運動，但由于近30年對技擊對抗運動的禁止，以及文革中對一批老拳師的迫害，使得真正懂上乘傳統武技技擊者極少，且因年邁難以進行有效傳承。

我接觸各派武術四十余年，以我的見聞，可以講上乘的中國實戰技擊的訓練方法如今已經失傳。當今中國武術主要呈現出向著修身、健身、體育競技、文化表演、社交和作為一種文化產業等方向發展，呈現出中國武術從實戰格鬥制勝的本體中不斷解構為其它形式的文化狀態。

一種文化形態的消失正是其它文化形態從中建立的起始。

所以，不同年代、不同時期、不同人的中國傳統武術的內涵、功效與內容是不同的，其差異之大有如天壤之別，不可同日而語。泛泛的講中國傳統武術如何如何是沒有意義的。

如今練習傳統武術的人中，絕大多數是奔著修養身心、人文情懷、玩味技藝理趣（非競技格鬥）來感受中華文化，而非為了參加競技格鬥爭奪錦標來學習傳統武術，這是中國傳統武術近半個多世紀以來延續至今的生命力之本。作為當代諸多傳統武術流派的生命力主體早已不是實戰格鬥（無限制的冷兵與徒手格鬥）了。

當代各派傳統武術的生命力主體主要呈現為是一種玩味技藝理趣的文化認知和健身活動。這項活動的生命力與進不進奧運、能不能在UFC上大顯神通幾乎沒有什麼關系。所以今天的傳統武術打不過今天的競技格鬥是很正常的事情，而且並不寒磣。

我四十多年來所遇所見各派傳統武術名家、塵隱拳師等幾近千人，堪稱實戰格鬥高手者不過四五位而已，其中在技擊效能上真正超越了當代競技技擊效能範疇的人只有一位，就是支一峰。其他幾位的技擊效能與當代競技技擊效能雖有差異，但質的區別並不突顯。所以對于當今絕大多數人來說，上乘的傳統武術技擊已是昨日煙云，難以再現。這是一種文化形態隨著社會需求變化的必然發展。事物發展的邏輯就是需求決定內容，中國武術的發展同樣如此。

第六篇 第二章 "傳統武術能不能打" 是個偽命題

在上一章中已經提到傳統武術是個泛概念。技擊能力是其中一義。自1954年政府開始反"唯技擊論"，國家以行政手段禁止開展一切實戰技擊活動，並且上升到政治的高度。這里的實戰技擊指散手格鬥，而推手、摔跤等屬于遊戲，不在此列。因此，自1954年直到1979年，政府對傳統武術的技擊能力實施了25年的閹割——不僅在國家競技比賽中不設傳統武術的散手項目，同時也限制民間開展一切實戰技擊活動。

武術的散手對抗活動直到1979年才逐漸恢復，但此時的傳統武術技擊能力已經完全不能代表清末民初時期傳統武術的技擊能力，很多高效的訓練方法已經失傳。真正掌握上乘傳統武術技擊訓練的人已經沒有了，略知一二者也因年邁體衰，教不動了。所以，不同時期的傳統武術既不具有相同的技擊能力，也不具有相同的內涵。

因此，"傳統武術能不能打"只是今天存在的問題，而不能延伸為以往的"傳統武術能不能打"。

此外，即使同一時期的傳統武術在不同門派、不同傳人之間，就其技擊能力而言，差異化也甚大，不可同日而語。如1929年底浙江、上海先後舉辦了兩次具有全國範圍的擂臺大賽，南派拳手無不一觸即潰。最後獲得優勝者，除馬承智（皖北）外，幾乎皆是出自河北、山東的拳手。而且尤以出自孫祿堂門下者最多。

同樣，如果某個練傳統武術某門派的人不是這個門派挑選出來代表這個門派的，那麼他能不能打也只是他個人問題，不能以他個人的勝負來斷定這個門派能不能打。

以上幾點是基本的邏輯常識。

那麼清末民初時期的傳統武術能不能打呢？

有人舉出當時一些中國拳手挑戰泰拳失敗為例，力圖說明當時的傳統武術也不能打。

那麼當年那些挑戰泰拳的中國拳師都是些什麼人物，他們能夠代表當時中國傳統武術整體的技擊水平嗎？

有人說有史可查的中國武術挑戰泰拳最早的記錄是1921年鷹爪拳名家陳子正挑戰泰拳名將乃央，結果僅僅三招，子正就被乃央踢中下巴而昏倒。這一說法的依據是根據坤青（即徐家傑，祖籍廣東臺山。香港拳擊總會主席、曾擔任香港廉政公署執行處副處長）在《泰國拳》一書中的披露。

但經查坤青在《泰國拳》一書中披露的被乃央踢昏者是子正，並沒有註明子正就是陳子正。不過這一時期確實有陳子正在東南亞一帶活動的記載，但究竟這個子正是否就是陳子正，目前尚無更確切的證據。

關鍵是假若這個子正就是陳子正，陳子正也不能代表當時中國武術整體的技擊水平。因為，其一在1928年中央國術館舉行的國術國考上，陳子正僅通過了預試合格，連中等都沒有進入。其二，在當時國內有代表性的幾個國術館里也沒有陳子正的職位。

挑戰泰拳，子正之外，這一時期曾有幾個瓊籍（海南）和福建籍的拳手挑戰過泰拳拳手，這幾位未有勝績。但同樣在1929年杭州、上海舉行的兩次徒手擂臺賽上，南方拳手與北方拳手交鋒，南方拳

手（包括福建籍、瓊籍拳手）潰不成軍，一敗塗地。由此可知當時國內南方拳手的技擊水平遠低于國內北方拳手。因此他們幾位不敵泰拳並不能說明當時中國的其他拳師也不敵泰拳。換言之，這幾位瓊籍、福建籍的拳師根本代表不了當時中國武術的整體技擊水平。所以說從1921年開始中國武術就挑戰泰拳未有勝果，乃無稽之談。

事實上，當時中國國術界對外關註的國家是日本、蘇聯、美國和菲律賓，泰國當時稱暹羅，尚沒有進入中國國術界的視線。這從張之江率領中央國術館的教師訪問的國家可做佐證。

當時張之江帶團重點訪問的國家是日本，引入的技擊技術也是日本的劈劍（劍道）、柔道和刺槍以及從英美俄及菲律賓等國引入的拳擊。

張之江率領中央國術館教師及學員訪問東南亞時，訪問的地區是菲律賓、馬來西亞和新加坡（當時隸屬馬來西亞），沒有去泰國。所以，中國武術在抗戰前不存在挑戰泰拳一說。

此後，中國大陸戰亂不斷，中國國術界更不存在挑戰泰拳的行為。自1949年到1953年期間中國大陸也沒有組織過武術與泰拳的對抗性比賽。1953年後，中國大陸掀起反"真功夫"的運動，禁止開展一切武術的散手對抗性比賽，直到1979年才開始解禁。所以在1979年以前根本就不存在中國武術挑戰泰拳這回事。

這一時期，只有香港地區一些習武者去泰國參加賽事。但香港地區這些習武者的技擊水平不能代表整個中國武術的技擊水平，他們不僅代表不了中國大陸武術的技擊水平，連臺港澳這三個地區武術的技擊水平也代表不了。

1955年臺灣舉行首屆國術擂臺大賽，總冠軍是臺灣的張英健。張英健是從大陸去臺灣的原中央國術館教師，此時張英健已經42歲，但奪冠過程十分輕松，沒有遇到對手。

在1956年臺灣舉行的臺港澳國術擂臺大賽上，代表香港參賽的詠春拳拳手黃淳梁（葉問的大弟子）在第一輪就被臺灣的吳明哲（張英健的弟子）打下擂臺，並被擔架擡走，慘遭淘汰。幾個級別的錦標皆為臺灣拳手奪得。

由此可知香港武術的技擊水平在上世紀五十年代即使在臺港澳這三個地區也不具有代表性。

因此把一些不具有代表性的傳統武術練習者去泰國參加泰拳比賽一事，說成是中國武術挑戰泰拳，顯然是言過其實。

所以，在1979年以前所謂中國傳統武術挑戰泰拳之說完全是個偽命題，事實上沒有發生過這類事。

如果硬要追溯中泰搏擊何時開始對抗，上世紀80年代才出現的中國現代散打與泰拳的對抗算是起始，只是這種對抗在某種程度上是規則的對抗，勝敗很大程度上取決于競賽采用的規則。從更接近實戰的角度看，從更放寬搏擊限制上衡量，即使是今天中國頂級的職業散打選手也沒有達到泰拳頂級選手的水平。但是今天只代表今天。

前面談到當年張之江曾帶隊訪問過日本，期間張之江深感日本柔道、劍道在訓練方法上的規範性與系統性的先進，可以說具備了現代體育的訓練模式。在對抗性交流中，張之江提出以中國式摔跤的勝負規則為標準，即身體除雙腳外，其他部位觸地為負。在楊法武與日本柔道職業選手的交流中，楊法武連勝三場。但同樣也不能說明楊法武的摔法就高于日本的柔道，因為各自技術針對的勝負標準不

同，技術運用習慣自然不同。後來張之江把楊法武和郭世銓留在日本學習柔道，這也不能說明中國的摔法就不如日本。

作為散手格鬥，當年中日兩國孰優孰劣呢？

當年曾有一次未遂比賽。這就是在浙江舉辦的國術遊藝大會。根據當年《民國日報》的記載，由於這次大會宣傳籌備了半年多，消息早已傳到日本，因此，在浙江國術遊藝大會期間，日本領隊佐藤帶領數十人前來，欲參加擂臺賽，當時進入前26名的青島國術館教師、太乙拳高手高守武公開宣稱放棄前26名之間決賽，只準備與日本選手比賽。後來，日本選手看到比賽殘酷，沒有拳套、沒有護具、不分量級、禁止動作只有四項：挖眼、掐喉、抓陰和擊太陽穴，懾于比賽的激烈殘酷，日方決定放棄參加。當然，由于當時沒有比，就不能下結論說當年日本的散手技藝不如中國。同樣也沒有理由說中國不如日本。

同樣，關于中日兩國的綜合格鬥水平孰高孰低呢？

當年兩國職業拳手之間有過多次交流，但皆非正式比賽。所以，就當時中日兩國的技擊水平而言，除個別特別突出的傳奇人物（如孫祿堂多次輕取日本職業技擊高手）外，作為兩國職業格鬥的平均水平很難確定誰高于誰。

因此，以當今傳統武術的表現來討論"中國傳統武術能不能打"是個不可能得出客觀結論的偽命題。

至于"今天的傳統武術能不能打"，這個也無須討論，通過實踐完全可以檢驗。但今天的實踐結果只代表今天。今天的中國傳統武術不能代表曾經的中國傳統武術。

我四十余年來遊歷各地，幸運的是所遇者中尚有三五人能略知上乘傳統武術技擊之藝，即支一峰、劉子明、肖云浦、闞春等，但因多種原因，他們隱而不出。因我與肖云浦失去聯系，不知尚在世否，其余幾位皆駕鶴而去。其中尤以支一峰的技擊造詣全然超逸于現代中外競技技擊的效能範疇，在今人看來匪夷所思。其余所遇、所見諸多拳師數以百計，其中最好的幾位，其技擊功夫可與現代競技技擊對接，余者名氣雖盛、門徒雖眾、段位雖高，然其技擊技藝皆不入流。所以，豈能以近四十年來（1979年以來）世面上諸多研習傳統武術技擊者其技藝不如現代搏擊，就認為前人也不過如此。以今判古、以顯斷隱，此種認識實屬夏蟲、井蛙之見。

有人驚訝一個徐曉東或以技勝或公開指名挑戰，幾乎橫掃民間傳統武術諸多門派。其實以我四十余年對民間各派傳統武術的了解，如今這種現象並不意外，早就是意料中的事。

如今民間傳統武術拳師的技擊技藝不僅不高明，而且不全面，技能訓練方法，缺漏多、效率低，他們的訓練方法前不接古人法要，後不及現代競技訓練手段。如某拳派講究纏拿，但其纏拿技藝的技術層次很一般，都是常見的技藝，不過是順力脆快的反關節技法而已。對于纏拿技藝的理解也甚淺。換言之，他們對纏拿技藝的特點及大部分技術內容還處于茫然不知的狀態。然而一些媒體喜歡誇大其詞，言過其實，全然沒有底線，為了節目的收視率大肆製造聲勢，他們把這些很普通的技藝吹捧為什麼"最高境界格鬥術"以搏人眼球。這些媒體以及一些所謂的傳統武術"名家"們對傳統武術的見識俗陋，對高水平的傳統武術技擊不僅沒見過，而且根本不了解。因此，當一些人聽我介紹孫氏拳的技擊訓練方法後，觀其議論，讓人頗有"夏蟲不可語冰，井蛙不可語海"之慨。其實就孫氏拳的技擊

訓練方法而言，我所知者不過九牛一毛而已，但就這點東西，當今那些所謂的傳統武術的"名家"、"大師"們連聽都沒聽說過。

所以說，"傳統武術能不能打"是個偽命題，即無論答案是肯定還是否定，都因缺乏充分的客觀證據，在邏輯上都無法成立。偽命題不可能有答案，但並非沒有意義，有時也能引發進一步的思考。

其實當代一些人提出"傳統武術能不能打"，不是要討論練傳統武術的人能否打敗不練武術或不練技擊的普通人，在大多數情況下這是無需討論的。當代人提出"傳統武術能不能打"，其問題的核心是想知道作為傳統武術技擊的頂尖水平能否與當代職業散打以及國際上綜合格鬥的頂尖水平相抗衡，甚至具有某種優勢。

就這個意蘊而言，如前面所述，"傳統武術能不能打"無疑是個偽命題。

因為職業散打也好及MMA也好是直到上世紀八十年代後才出現的國內和國際賽事，而中國傳統武術自1954年後其技擊能力被閹割了25年，直到1979年才開始恢復開展武術對抗性運動，這時的傳統武術的技擊能力已經完全失去了傳統武術技擊巔峰時期（清末民初時期）的技擊能力，很多高效的訓練方法也已失傳。所以文革後的傳統武術就其技擊能力與技擊技術而言早已不是清末民初時期的傳統武術。今天我們接觸到的傳統武術是其技擊能力被閹割了25年後的傳統武術，與清末民初時的傳統武術不能劃等號，尤其在技擊能力上更不可同日而語。

因此作為巔峰時期（清末民初）的中國傳統武術與上世紀八十年代才興起的職業散打和MMA在技擊效能上沒有碰上面。而在中國傳統武術技擊巔峰時期的清末民初，國際上也沒有世界性的職業格鬥競技賽事。所以，沒有充分的客觀證據來證明中國傳統武術最高水平的技擊與國外其它格鬥門類最高水平的技擊在制勝效能上孰優孰劣。

所以，從這個意義上講"傳統武術能不能打"是個沒有也不可能有客觀答案的偽命題。

當代人之所以關註這個偽命題，是因為兩個方面的原因，第一，今天傳統武術的職業拳家面對職業散打和職業MMA的頂級選手確實打不過，而且差距甚大。第二，長期以來一些人、一些門派出於各種利益的驅動，極力吹噓、極力誇大當代某些傳統武術拳師的武技，甚至不惜弄虛作假，造成今人甚至認為他們超越或至少不在其前人的能力之下。但當他們面對職業散打和MMA的職業選手時，不是望而卻步，就是不堪一擊。于是就有人拋出這個偽命題。

我一直認為對中國傳統武術的危害不是徐曉冬等人對當代傳統武術技擊能力的質疑，而是多年來各種媒體及官方對當代傳統武術某些拳師虛假的宣傳與包裝，更深層次的弊端是中國武術領域多年來始終沒有建立起一個正確的歷史態度。使得中國傳統武術領域變得十分奇特，任何荒謬的邏輯似乎都可以在這個領域里找到立足點。

客觀地講，中國傳統武術技擊是無限制格鬥，強調一擊必殺，其技藝和練法都是針對這個目的的。而技擊競技比賽，無論是中國的現代散打還是國際上的UFC，本質上都是體育競技，不是以殺人為目的，因此中國傳統武術技擊與現代格鬥競技如中國現代散打及國際上的MMA等現代搏擊運動在目的性以及訓練內容與方法上都存在質的不同，二者是兩個不同領域。

自明朝中期至清末民初，各家各派有關實戰技擊的訓練內容與方法是非常私密的，在眾多從學者中如果不是經過天賦和德性雙重考驗的入室弟子，是不輕易傳授的。所以造成中國上乘傳統武術的技

擊技能與練法一方面極易失傳，另一方面不同門派之間的技擊能力差異甚大，形同天壤。

如1929年浙江、上海先後舉行的兩次全國性的徒手擂臺賽，孫祿堂只許那些跟他學拳3年以內的學生上臺參賽，老弟子中因孫振岱作為國術館教師為了表率支持大會而參賽，連勝兩場後，孫祿堂就令他退賽。之所以如此，是因為以那些老弟子的功夫，他們一出手很容易傷人性命。即使如此，這兩次比賽的名列前茅者多為那些跟從孫祿堂學拳僅兩三年的弟子和學生。

由此可見訓練內容和訓練方法帶來技擊能力的巨大差距。孫存周晚年時講："孫氏拳讓我帶進棺材里去了。"指的就是這種極為高效的技擊功夫與訓練方法。

當然不僅孫氏拳，在那個歷史環境下，各門各派的技擊訓練方法都是不輕易傳授的。

尤其1949年後，教授技擊者，一旦學生惹了事，教授者是要受到牽連的，若教授者有歷史問題，則後果更為嚴重。所以，即使個別人、個別門派私下傳授技擊，也由于受到大環境的制約和選材上的諸多限制，其傳授的效果大打折扣。

所以中國傳統武術技擊在經過25年的斷代後，如何將其殘留的少數不完整的訓練內容與訓練方法轉型為適應競技技擊比賽，是一件非常困難的事情，涉及到進一步挖整和轉型這樣兩個層面，絕非短期就可以完成。

因此，今天我們談傳統武術技擊，實際上在很大程度上是寄希傳統武術技擊的成功轉型——如何適應當代競技體育這種形式，來體現其效力與價值。換言之，今天我們能夠推廣的傳統武術技擊一定不是當年的傳統武術技擊，而是為了適應當代競技體育規則的所謂的"傳統武術"技擊，即被改造的傳統武術技擊。

所以，今天的傳統武術只要進入競技體育領域，至多是也只能是其中某些技擊要素帶有傳統的基因，就其整體而言與傳統武術的技擊技能必然分道揚鑣。從這個角度講，籠統的談論"傳統武術能不能打"是那些不了解傳統武術技擊的人才會提出的問題。

其實不僅中國傳統武術是如此，我們今天在奧運會上看到的日本柔道、韓國跆拳道都與傳統的柔術和傳統的跆拳道大相徑庭。中國武術要想進入現代競技領域，必然要經歷一翻艱難、重大的改造過程，因為這是在不同領域之間的一次改變性質的嫁接。可以講當代中國散打的出現正是這種嫁接的一個例子，但是這種形式的嫁接是否成功，則屬于另一個話題。

我認為，中國武術界長期以來處于十分浮躁的狀態，直到今天也沒有明顯改變，很多重大的理論認識問題、歷史認識問題和技術挖整遠沒有達到清末民初的水平。當代人們包括一些專業的武術工作者、職業的武術文化推廣者們，他們對傳統武術認識之幼稚和混亂常常犯一些低級的常識性錯誤，其整體素質有待改善。解決這些問題，比組織一些人跟徐曉冬隔空論戰要重要的多。

我一再強調，傳統武術是一個泛概念，在不同人和不同門派的技能之間，無論是修身效果還是技擊效力，相互之間差異之大，判若雲泥。

四十多年來，我所見識的傳統武術拳師不下千百，其中不乏被當今武術界捧為大師、名家者或被授予武術八段、九段者，但真正略知上乘傳統武術技擊者，所遇不過三四人而已，在當今健在者中已無一人。我這樣講，當今一些人一定不服氣，作為說明，這里我僅舉兩個方面的能力作為例子，其一是打擊效力。其二是制造打擊機會。

我所見識過的打擊效力大約有以下五類：

1、整力轟擊，如重拳、重腿、重肘、重膝及頭、肩等部位的整體撞擊等，依托爆發整勁來提升打擊效力。

2、關節技，通過擒拿纏扭的勁力和技術，重創對方的關節，如絞扭對方的頸、肘、膝、肩、踝、腕、指等處關節，取得打擊效力。

3、透擊要害，這里提到透擊，其勁力特征與打擊方法與整力轟擊不同，整力轟擊講究通過整勁爆發打擊頭、頸、面部、心窩、肝、腎、尾骨、膝關節等部位。而這里的透擊要害是指通過點、斫、切、按等輕妙手法將所發勁力集中作用在對方的關鍵穴位和動脈脈路上。其勁力特點不是整體爆發，而是銳利深透，通過對要害點位的準確攻擊，取得打擊效力。

4、控制重心，摔、拿等技法。闞春有摔打兼拿20字訣：勾別拐踹挑，纏擰翻背靠，撕搓領剪絞，滾崩捅托抱。

5、特殊勁力，電擊力、滲透力。其勁具有擊其梢節，制其中樞之效。

前兩種能力，當代職業技擊高手中估計差不多有十分之一具備了掌握這兩種能力。很多人自稱具有這兩種能力，但是與我所知的標準差距甚大，在我看他們並沒有具備這兩種能力。具備不具備這兩種能力，要按照這兩種能力的標準來判斷：

對于整力轟擊的標準是，將一個裝有200公斤的沙袋，但不裝滿，即將200公斤重的沙子裝入沙袋後，沙袋至少還有1/3是空余，將這樣的沙袋放在一個臺子上，一拳轟出，不是推出，也不是頂出，使沙袋位移一尺（或30CM）以上，即算初步具備了整力（俗勁階段）轟擊的能力。

對于關節技的勁力標準是，將一條1公斤以上的活鯉魚或活草魚（一定要鮮活的，不能半死將死的）放在一個水盆中，不戴手套在一秒鐘內用雙手將這條魚擰成完全斷裂的兩半，算是合格。

這是闞春講的當年其師李老齊考核他們擊打和拿法的及格標準，他本人就具備這種能力。闞春講，當年他們師兄弟中不少人都能做到。但是這種能力是現在很多職業拳手不具備的，我講十分之一，只是估計。實際情況恐怕更不樂觀。

上述第5種特殊勁力當今具備者甚少，尤其是第5種勁力中的電擊力，多年來我僅見支一峰一人具備而已。而聲稱有此電擊力者甚多，但一經試驗，皆非支一峰那種電擊力。支一峰的電擊力效果是用手指輕敲人的前小臂或拳鋒，當即令人心悸癱軟。

所以，僅就打擊力的效能而言，今人無論是練傳統武術者還是練競技技擊者都與前人的能力相差甚遠。很多練法早已失傳了。有些人以為把對方的肋骨打斷幾根，就了不起了，其實這要看打斷的是誰的肋骨，還要看是在什麼情況下打斷的。張玉書一拳把懸掛的半扇牛的肋骨打斷了幾根。現在有幾人能做到？

關于制造打擊機會的能力，我親身目睹過劉子明、肖云浦、闞春等人示範，一句話，打上你了，你還不知道怎麼挨上的。

他們觀察、啟動、步點、突擊、閃賺、變向的能力非常突出，攻擊節奏快、變化組合多、落點穩而準。一進步至少三連擊，中間沒有間隙，大多是實施五連擊，手足膝肘肩胯頭相互組合攻擊，實施立體打擊。一退步，你就夠不著了，一閃即到你身後，雖是示範，點到而已，未用全力，已無法招

架。而當年我與省級專業散打運動員切磋，至少還能支撐一個回合。當時這些運動員多為20歲左右，我已年近40歲。而我與劉、肖、闞等交流切磋時，劉子明已80余歲，闞春70余歲，肖云浦50余歲，故知在傳統武術技擊方面有真實造詣者絕非當代競技技擊職業選手可以招架的。二者在技擊技術的規格與丰富性、全面性上相差甚遠。

如今看到的研習傳統武術技擊相對出眾的幾位，都是在某些局部功夫上有些體會，在技擊整體技能上都存在明顯的漏洞。他們不僅在勁力上與支一峰不在一個層面，判若云泥，即使僅以俗勁論，他們在構成技擊功夫各要素的品質與全面性上也遠不及劉、肖、闞等，他們與當代職業競技技擊選手比，也有差距。可以講，當今健在的研修傳統武術技擊者，我還沒有見過誰是真懂技擊的。

有人可能不服，他們說，我把你童旭東打了，你看我懂不懂技擊。這就如同某個中國足球隊隊員對教練員或評論員說：我踢贏了你，看我懂不懂踢球！這是潑皮牛二的作派。

我說過，你們能不能打，不用跟我較勁，你們去K1、去UFC一試，自然會有說服力。況且你們是否真能打了我，還是個問題。

結語：

面對曾被中斷了25年的傳統武術技擊運動，需要今人通過深入的挖整與研究，集腋成裘，以光復這份民族文化遺產，而不是去不加分辨的全盤否定。"徐曉冬現象"對于清除傳統武術多年的汙垢與亂象有積極的一面，讓人們更清醒的看到當今傳統武術真實現象的一個側面，但是，不可因此以偏概全。

第六篇 第三章 芻議傳統武術技擊與現代技擊

自徐曉冬掀起武術打假事件以來，關註此事的人群和媒體已經擴散到傳統武術與現代競技技擊這個圈子之外，傳統武術到底能不能與現代競技技擊對抗的問題一下子成為眾人關註的焦點。

對于這個問題，在我多年來發表的文章、書和博文中早已做過多視角的解答。其實自孫存周去世後，中國傳統武術中最精粹的技擊技能及其訓練體系就已經隨之而去了。

難道沒有傳承嗎？

自1953年以後，一方面由于政治環境和政策環境不允許開展實戰技擊運動，取消了與武術有關的對抗性競技項目。另一方面限制民間的私鬥比武，一旦造成傷害則列為刑事案件。這種情況延續了25年，加之文革期間對老拳師的迫害，文革後，傳統武術中實戰技擊的精粹在整體上已消失殆盡，個中高手更難見蹤跡。開展傳統武術技擊一切需要從頭來過，于是1979年散打項目開始出現。

散打的技術是中西結合的產物，拳法以拳擊為主，腿法既有中國傳統的正踹、轉身踹，也有源自海外的鞭腿，後來的實踐證明鞭腿的利用率更高一些。由于散打的技術和訓練直接就是以競技技擊為目的，因此在競技對抗能力方面的訓練效率明顯高于這一時期殘存的民間傳統武術，但是與國外高水平的職業對抗性競技相比，差距甚大。這是因為技擊技術與訓練方法是以技擊實踐的積累為基礎的。故中國散打與國際上的同類項目（如泰拳）相比在對抗能力上存在很大差距。

技擊技術與訓練方法的提升需要一個漫長的積累過程，在這個過程中去粗取精，不斷提升技能訓練以及技擊技法的效率，想一蹴而就是異想天開。散打如此，想復興傳統武術的技擊技能就更是如此。

自我1975年接觸各派武術以來，很多傳統武術門派的技擊技術以及訓練方法在我這個外行人看都缺少威懾力。當然這不僅是用眼睛看，還包括親身實驗。當年我只用一個跑的戰術，就把一些頗為自負的傳統武術拳師累的臉青、氣喘，拿我毫無辦法。更糟糕的是很多傳統武術拳師對技擊訓練的認識水平十分低下，而且非常自負，自以為是，停留在試力和說手打人的低對抗層面而沾沾自喜。

比如一些拳師苦苦追求周身的彈簧整力，有的還煞有介事地提出要搞關于這種勁力的數學模型。殊不知這種周身的彈簧整勁也稱渾圓六合整力在孫氏拳中屬于最初級階段的技能內容。聽我這麼說，有些人可能會不服氣，認為我是在神化孫氏拳。于是在首次世界孫氏太極拳峰會上我示範了在孫氏太極拳走架中的任何一個瞬間，隨時都可以從原位（即不需要進行任何調整動作）直接發出這種勁力。我表演後，一些人跑過來說要對我重新認識，並認為對這種周身彈簧整力我發得非常充分。我對他們講，我沒有功夫，也確實沒有下過什麼功夫，我發出的這種勁力在孫氏拳中屬于幼兒園小班的水平。實際上，只要掌握基本要領，任何人經過一段時間的訓練都可以掌握這種勁力。當然下的功夫越大，易筋易骨的程度越高，發出這種勁力的威懾力就越大，打擊效果就越有效。實際上初步掌握這種勁力並不難，並不比拳擊中的直擺勾復雜多少，因為從發力的基本機制上講，如果修為的勁力不是以先天真一之氣為動力核心，渾圓六合整力與拳擊中的直擺勾這兩者在表現形式和運用條件上雖有不同，但本質上是一個東西。

然而一些傳統武術拳師把這種小兒科水平的勁力當成其技擊體系的一個最高目標來追求，津津樂

道什麼"周身無處不彈簧"、"出手一丈八"、"搭手人飛"等表象，可見其訓練所追求的技能水平之低下。難怪當年劉子明說："孫存周先生看天下各派拳家鬥拳如看童趣。"

因此一些號稱"高層次復古"的"實戰拳學"的傳統武術門派把這種小兒科的勁力作為技擊訓練追求的重點，其訓練出來的能力可想而知，自然不能與更接近實際的現代散打和現代競技格鬥相抗衡。

我多次提到支一峰的那種電擊力，修為這種勁力必須以中和之氣——金丹作為修為的核心，其打擊效果遠在當代競技格鬥諸多勁力效果之上，也是迄今為止我所遇見過的各派傳統武術拳師的勁力所不能及的。但四十多年來只遇此一人。

真正練出孫氏拳的核心勁力，哪怕只是沾上一點邊際（支一峰言），其勁力的打擊效果是當代拳擊中的勁力遠不能及的。因此，當年在孫祿堂執教的江蘇省國術館是不設拳擊課的。孫氏道藝技擊的勁力打擊效果遠在拳擊、空手道、跆拳道及泰拳等現代競技技擊的打擊效果之上，對此我有親身體認。

我曾提出道藝勁力與俗勁的區別，其分水嶺就是其勁力修為是否以中和之氣——金丹為核心，孫祿堂也將其稱為內勁、太極、先天真一之氣等。

練就中和之氣不是靠裝出一副戲臺子上那種浩然正氣的樣子去練拳就能練出來的。有人裝出一副文革時期"樣板戲"中那種"浩然正氣"的樣子站樁，啥功夫也沒有站出來，唯獲東施效顰之譏。練就中和之氣有真法真訣。而歷來能得此真法真訣者只有極少數人。對此，我也只是在收集殘存的孫氏拳資料時略窺其冰山一角，而我本人並無實修之經驗，因此凡有人與我討論這方面內容時，我都回避，怕因為我無實修經驗，言談中稍有不確，無意間差之毫厘謬以千里而誤人。

回到今天現實，發展傳統武術必須以提升競技技擊能力作為其一個不可或缺的開展目的之一，但就基本素質的修為而言，在俗勁的層次上其與現代競技格鬥並不矛盾，兩者可以相互參照。在俗勁這個層次上，要想發展傳統武術的競技技擊，研究、參考現代競技技擊的訓練方法是不可避免的，而且是一個有效的途徑。但是這種參考不是件簡單的事情，而是一項富有創新性的復雜的嫁接工作。僅以修為勁力為例，一些看似一致的文字內容中，其含義則不同，其蘊含的技術內容更是不同。比如我多次講到的練習整勁的要領：

松身靜氣、虛圓意直、變重心、足胯協同、重心平動、脊背傳導、對應點、意空梢領、勢和順出。

一般方法：

頂沈通貫、抽提裹翻、螺旋伸展、撐拉崩斷。

兩種用法：

震打用面，疾冷驚彈，肩胯抖開。

楔打用點，松出硬進，落點鎖肩。

那麼針對不同的技擊狀態，如何頂沈通貫？如何抽提裹翻？如何螺旋伸展？如何撐拉崩斷？

則就是復雜的技術問題。對于傳統武術競技技擊的發展而言，這里涉及到兩個方面的問題，其一是規則，其二是效果，這兩者之間密切相關，需要在研修與實踐中不斷地優化，這是一個積累的過

程。

發展出具有中國傳統武術特色的競技技擊，並能與世界其他形式的競技格鬥相抗衡，需要長期進行踏踏實實的挖整、研修與實踐，需要政府的投入，對這方面我們的武術管理者們多年來似乎並不重視。因為干這個工作，很難一時獲得什麼政績和經濟效益。當代中國文化之浮躁，就浮躁在一切向錢看、向利看、向權看。這樣下去，中國傳統武術技擊是沒有希望的。在這樣的環境下，必然是騙子當道。造假也就不可避免。

即使是俗勁，傳統武術有沒有現代競技技擊中沒有的高效的技術，或說可以直接引入到競技技擊的技術呢？

答：有，僅一個以直拳破直拳的後發直拳，在傳統武術中就有高明的技術。這個技術就是我多次提到的抽提翻轉、螺旋伸展。

這個技術在傳統武術中哪里可以見到呢？

在孫氏太極拳起式時擡手那個動作里就充分體現了這個技術的勁路。勁路一旦掌握了，用法自然就產生，而且在形式上變化無窮，千變萬化都是這個勁路。所以孫氏太極拳起式擡手的形式雖然是由下而上，但完全可以將此勁路用于由後而前。

但要把這個技術在實戰技擊中能用好，就要懂如何掌握運用此勁的時機即如何制造運用條件的問題。對時機的感覺和掌控需要有老師領手，配合打靶子訓練，由固定靶到移動靶，由固定節奏到變節奏，進行多種實戰情況的設定，而習者就用這樣一個近似後發直拳的形式來應對，除了掌握勁路，還要配合相應的步法、身法、節奏、距離的練習，將一個動作反復練，形成本能。這種練法不是我的發明，過去胡鳳山、馬承智、張熙堂等人就是這麼練技擊。

又如張烈6歲練習少林拳，軟鞭是他的拿手好戲，但是他為了在實戰中運用飛機上的安全帶打人更具隱蔽性，只練一個轉身抽擊的動作，每天對著靶子練這個動作上百次，練了一個星期後，掌握熟練，去付諸實踐——與一群社會人打架，大獲全勝。

在勁力訓練方面，傳統武術現存的一些基礎勁力訓練方法雖與現代競技技擊同為俗勁，訓練器械及方法上也有近似之處，但亦有可取之處，主要體現在側重點的不同。

如：傳統武術的勁力訓練，更強調一擊必殺的能力，傳統武術與現代競技技擊都有抖繩子的訓練，相比而言，傳統武術的要求從技術角度講更高一些，要求將一個粗寸許（3.5CM——4CM）長3丈左右的麻繩，雙手持繩子的一端，將繩子抖起，在空中如大桿子一般順直，對勁力的控制和貫通要求很高，一般初學者短期很難達到，更高超者能單手持繩子的一端，達到這一效果。

肖云浦說："抖繩子講究把軟的練硬，把繩子抖出桿子的形態，抖桿子講究把硬的練軟。高明者抖大鐵槍如抖鞭子"。現代競技技擊訓練中抖繩子沒有這樣的技術要求，只要求將繩子抖出不同狀態的正弦曲線即可。

傳統武術訓練的另一個特點是盤架子即套路練習，多年前我曾專門寫了篇文章，將中國武術套路大致分為四類，不同種類的套路其功效與性質完全不同，相互之間的區別形同天壤。這里所談的架子是指以集成勁路為核心的套路，這種套路是將一系列技擊中的基本勁路熔鑄在架子中，對于技擊而言這種套路如同珠寶庫，里面有取之不盡、用之不竭的技擊技法與勁意。

有人問：拳擊中的直擺勾你們孫氏拳可有？

答：不要講形意拳和八卦拳，就是在孫氏太極拳的式子裡已把直擺勾的勁路包含了進去。如攬手就是直拳，但在空中的軌跡是螺旋的。開合手加一個轉胯就是擺拳。摟膝拗步起手那下就是勾拳的勁路。而且動作更隱蔽、勁力更整爆充實。這些勁路都可以拿出來進行單操練習。

練習單操時，可以參考或直接引入現代競技技擊的訓練方法進行訓練，將傳統武術中有效的技法融入到競技對抗的技術中來。對于傳統武術中好的東西要想深入挖掘，首先眼光要毒，要有辨別能力，張烈喜歡講："首先要眼高手低。"眼高了，下一步就是下功夫去實施，手也高了，換言之，要善悟、能練。

傳統武術技擊要想與現代競技技擊抗衡，必須要走職業化的道路。業余與職業從整體上講難以抗衡。職業化在起步階段非常困難，需要有長期、足夠的投入才有可能。如果沒有政策支持，沒有營造相應的社會需求，沒有穩固的資源與資金投入，沒有既有經濟實力又有傳統武術情懷的幾代人的努力，想在一定程度上復興中國傳統武術的技擊效能是不可能的。

第六篇 第四章 當代傳承、推廣太極拳無需“掛羊頭，賣狗肉”

近一個時期，一場關于太極拳能不能“打”的爭議不斷升溫，經常看到一些人為了維護本門的太極拳“名聲”，他們拋出這樣一種“邏輯”，他們說——如果太極拳不能打，怎麼能傳承發展到今天，既然太極拳傳承了幾百年，那麼就說明太極拳很能“打”。按照這個邏輯，太極拳能傳承發展至今主要是因為很能“打”。

那麼什麼叫能“打”呢？

練拳的打敗不練拳的，不能叫能打，能打應該是指在技擊上能力突出，不輸于中外其它格鬥技藝。

事實真的是這樣嗎？

此外，當今我們所見到的這種太極拳的形式與內容真的有幾百年的歷史嗎？

如果按照否定張三丰是太極拳創始者同等的判斷邏輯和判定標準，同樣陳奏庭也不是太極拳的創始者。因此今天所見到的各家太極拳並沒有幾百年的歷史，充其量也就一百多年的歷史。這里我還要提醒一句，拳術並非是越古老就越能“打”。事實是，在某一個歷史時期如明初至民初這幾百年間，恰恰是越早期的拳術其技理技法的水平越顯粗陋，實際上是越不能“打”。用考量文物古董的價值觀去考量武藝的實戰技能高低也是近代以來一些武術研究者們常常進入的一個誤區。

話回到本題，太極拳傳承發展到今天是因為很能“打”嗎？

這需要用史實來回答。

太遠的人物就不談了，因為缺乏確鑿的史料證據，僅就民初時期五次全國性的國術比賽戰績而言，以練習太極拳為主的拳師和拳手沒有任何一人取得過前20名以上的成績，大多都是在預賽階段或小組賽階段就被淘汰。但恰恰是從這個時期開始太極拳取得了飛躍式、爆炸式的發展和傳播。顯然，這一事實表明太極拳傳承到今天成為了中國傳統武術各個門派中練習者最多的拳種與其能不能打沒有任何關系。

據說當代全球練習太極拳的人數以億計，我們不妨看看我們周圍，為了使自己更能“打”而選擇練習太極拳的人有幾個，在這個群體中占有多少比例？我曾做過一個考察，近代以來幾乎沒有多少人是為了能“打”而學太極拳的，而且某些自稱為了能“打”而練太極拳的人實際上以前就是職業或半職業的散打或其它門派的搏擊拳手，因為學員稀少，所以他們選擇練習太極拳，以便擴大其生計。

因此，無論歷史史實還是今天的現實，太極拳能夠傳承發展到今天這種蓬勃狀態與其能不能“打”沒有關系。換言之，太極拳從來就不是靠能不能“打”立足武林的。

那麼太極拳是靠什麼來立足的呢？

靠著太極拳修為中所蘊含的理趣盎然和文化情懷。

當年如此，難道當代不是這樣嗎？

當代選擇練習太極拳的人，絕大多數都是沖著太極拳不僅能夠鍛煉體魄，而且具有修養身心、玩味技藝理趣並能夠感受一番文化情懷。

修養身心、體悟中華文化、玩味拳中理趣是太極拳最突出的價值，但是太極拳這個最突出也是最

能體現自身價值的功效卻被今天一些傳播太極拳的人忽視了。他們不去下功夫研究開發太極拳在這方面的價值、功效，而是"掛羊頭，賣狗肉"，非要用一些摔跤、散打的技術冒充其本家的太極拳，為此他們不惜跑到一些專業體育院校去進修、學習摔跤、散打，還把一些職業散打選手或退役選手納入自己的門派，學一套架子用來表演，于是充當證明他們的太極拳如何能打的廣告。這種做法不僅使他們的拳離太極拳本來面目和自身價值越來越遠，而且更凸顯出他們對本門的太極拳缺少正確的認識，變得越來越荒謬、越來越不自信。

事實上，他們的這種做法完全偏離了傳承、發展太極拳的正軌。因為，今天真要論打，有UFC、有K1，那里才是論能不能打的地方！前些年央視搞的那個"武林大會"不過是自欺欺人的阿Q式的自慰而已，對于證明誰家的太極拳能不能打毫無意義。

事實上，如果太極拳真要向競技格鬥的方向發展，不經一番改造或重構就不可能實現。然而經過如此改造重構的太極拳必然喪失其原有的理趣、功效與魅力，未必能開展的更好。所以，今天的太極拳傳人需要有睜眼看太極拳的勇氣，在此基礎上去傳承太極拳，才知道太極拳好在哪里，可貴在哪里。如此才能正確的推廣、開展太極拳運動。靠著炒作和欺騙來傳承、發展太極拳也許能再蒙蔽一些時日，但這種泡沫式的發展終究難以長久。

當代太極拳的核心價值是通過玩味行拳走架和弱對抗形式下（如推手、試勁）的遊藝理趣，來體悟其中的哲理和滿足一下文化情懷，絕非是競技格鬥的爭勝之技。當代研習太極拳者不能真"打"是共性，其實這並不寒磣。

那麼太極拳的理趣特點是什麼呢？

這就是在相對安全的環境下按照相互認同的價值規則進行具有弱對抗形式的遊藝。換言之，太極拳技擊既不是以競技格鬥制勝為目的，也不是以無限制的格鬥制勝為目的。而是以體悟、掌握弱對抗下的某種作用理趣（各派太極拳體悟的理趣不盡一致）為目的。其體悟的理趣體現在情懷上，而不是在實戰格鬥中的制勝上。當然體悟這些理趣對技擊制勝在某個層面上多少會有些啟發。

明確了這一點，對修為太極拳就有了一個正確的定位，于是就能更進一步的明確如何去修為和開展太極拳。

第六篇 第五章 正視歷史與反思意識——發現規律及認清格局

說到對傳統武術的反思，當代一些人總以黃積濤加工整理出的所謂的“趙道新拳論”為依據來質疑傳統武術，似乎要說明中國傳統武術從根子上就不能打。但趙道新本人的武藝及其認知並不能代表中國傳統武術技擊的水平，尤其是該拳論沒有觸及到傳統武術技擊功夫的核心。

何以這麼說？

1929年底，在杭州、上海舉行的兩次徒手擂臺賽上，趙道新的戰績並不佳，在杭州舉行的浙江遊藝大會上，趙道新經朱國祿不戰自退的承讓，才獲得第13名，而且時論“朱的功夫遠非趙匹”，即趙道新的功夫比朱國祿差遠了。在上海的國術大賽上，趙道新沒有取得名次。因此經黃積濤加工整理出來的“趙道新拳論”，雖具有某些反思意識，表現出一定的批判勇氣，但由于缺乏代表性以及體認視角的寬度，其對傳統武術的批判，受其視角、情愫與自身武藝造詣的局限，未能切中其弊。

從對中國武術的繼承上講，當研修太極拳者不懂太極一氣之理，當研修八卦拳者不知身體內外八卦與拳中卦象的相關之理，當研修形意拳者不明內外五行的平衡與生克之理，說明尚沒有進入中國傳統武術技理的核心，因為這三者是構成中國傳統武術技擊核心的三大技理基礎，如同某個中醫師沒有讀過或雖讀過但不懂《黃帝內經》、《難經》、《傷寒雜病論》、《神農本草經》一樣，他對中醫的批判其意義就不大，是沒有代表性的。因此對于當代絕大多數習武者而言，沒有理由說他們繼承了中國傳統武術真諦及其技擊之道。

反思與批判中國傳統武術，必須要以正視中國傳統武術的歷史為前提，而正視歷史就必須對所研究的歷史有深入的研究。沒有對歷史的客觀態度，就沒有正確的反思。

正視歷史在中國歷來是極難的，因為在中國歷史上，自秦漢以來歷史是為歷代當權者服務的，因此缺少客觀傳統，所以我們的反思往往是徒有其表。

對中國傳統武術的反思亦如此。

多年來武術界對自身的反思極為艱難，因為正視歷史不僅需要有公正的勇氣——對某些既得利益群體（名與利）的否定，還需要有銳利深刻的思辨能力和深厚的人文素養，而這些是當代武術界所缺乏的。他們既不情願，也沒有能力對中國武術進行深刻的反思。因此，迄今為止我們還沒有一部有份量的中國武術信史。

多年來，我以大量史料為據，經過深入辨析，梳理出武術發展的一般規律與內在邏輯，不僅為了仗義執言、澄清事實，更是意在揭示武術發展的真諦。但是，招來的是各種非議與誹謗，一些人更是極力的詆毀我，因為他們最怕我呈現出歷史的真實。當然也怕我揭示現實的真相。大家似乎習慣、甚至熱衷於在謊言中過日子，比誰的嘴大和靠山硬。在這種不敢、不願、不要面對歷史真實的氛圍下，作為武術圈這個群體哪里還談得上反思！沒有反思的文化只有一個結果就是無底線的墮落。民初之所以是中國武術發展的一個高峰，正是來源于一些見識高卓、學養深具的武術人通過反思義和團運動給武術帶來的災難，對中國武術進行了相對深刻的反思。促使中國武術從種種愚昧迷信中擺脫出來，走向理性。

反思不是通過有選擇地羅列一些現象對傳統武術進行簡單的否定，更不是搞大批判，不是為了潑洗澡水而扔孩子。反思需要具有哲思和見識上的穿透力，通過穿透種種表象和層層偽裝抓住問題的核心，直面事實的根本。這個核心與根本就是事物的規律。

那麼武術尤其是技擊技能發展的規律是什麼？

這是問題的核心。

武術作為一門學術，其發展不能脫離所依托的社會環境，以及由此規定的武術發展的歷史條件。所以武術的發展是有其自身規律的，這種規律我們可以從武術的發展歷史中得以發現。關于武術近500年來的發展歷史，參見本書附錄1"中國武學五百年來發展概略"一文。該文呈現了中國武術發展的內在邏輯與演化規律：

武技得以提升的邏輯就是人的身心適應能力得以提升的邏輯，其規律是社會環境導致人們對掌握技擊能力的需求強度和持續性決定著技擊能力的提升與退化。

當這一需求強度高且持久時，促使技擊技能與技理得以提升。當這一需求強度低且長久低迷時，導致技擊技能與技理的衰退和沒落。

此外，人的身心適應能力不斷提升的過程為人的精神自由和自我意識的覺醒提供了重要的實踐依據和啟發，隨著這一適應能力的不斷提升，逐漸達到自主與必然的統一即自我與真理的同一，其發展的極致就是孫祿堂依據其自身的武學經驗所言：

"心一思念，純是天理，身一動作，皆是天道，故能不勉而中，不思而得，從容中道，此聖人所以與太虛同體，與天地並立也。"（《八卦拳學》第23章）。

由此孫祿堂指出："前賢云：聖人之道無他，在啟良知良能，順其自然，作到極處，而成一個全知全能之完人耳。拳術亦然，凡初學習練時，但順其自然氣力練去，不必格外用力，練到極處，亦自成一個有體有用之英雄耳。"（《八卦拳學》原序手稿）。

所以孫祿堂武學對人的精神的作用在于"使人潛心玩味，以思其理，身體力行，以合其道，則能復其本來之性體，"（見《拳意述真》自序），達到"志之所期力足赴之"的境界（見《八卦拳學》陳微明序），助力自我身心達到高度自主與自由的境界，乃至向著成為一"全知全能之完人"而自我造就。

自明朝中期抗倭戰爭始到民國初期的二十年，在這近三百年中，社會環境導致人們對技擊能力的需求強度在總體上是增強趨勢，因此這一時期的武學發展處于上升期，其規律是技擊技能由齊勇到個勇，由博轉約，由分立到綜合，由身及心，再由心及身，最終達到身心高度統一到自由與自主的境界，即精神與身體在自由與自主上的同一，所謂由術至道這樣一個發展歷程。

此後，隨著社會劇變以及由此而來的文化、政治環境等原因，造成人們對技擊能力的需求持續性萎縮，近乎于零,導致中國武技的技擊能力急劇衰退，並解構為多元的其他形態，其中武術的修身價值、健身價值、競技價值、表演價值、社交價值和作為一種文化產業的商業價值日趨突顯，已成為目前中國武術的總體格局。

這是中國武術近五百年呈現的規律和大致走勢。

只有在這一歷史框架下對中國武術進行反思，才能抓住目前中國武術諸多問題現象的根源。由此引導人們從種種傳說的虛飾故事里走出來，去偽存真，從歷史發展的總體格局中把握事實的真相，研究、探討中國武術未來的發展。

我非專業武術研究者，但無需諱言，我之所以比今天其他人包括專業武術研究者對中國武術的問題與規律認識的更清楚些，即得益于此。

第六篇 第六章 中國武術精神何以涅槃

在二十世紀前30年，中國武術無論是其思想、理論，還是技擊技術與技擊效能都達到其巔峰，這就是以孫祿堂創立的孫氏武學為標志，呈現出的中國武學至高成就的風神。但隨著時代變遷以及孫存周等人的去世，如今中國武術可謂精神已死，精粹不在。

那麼，何謂武術精神？

孫祿堂在20世紀初就揭示出中國武術的精神是通過"復本來之性體"、構建"志之所期力足赴之"之能，最終成就"全知全能之完人"。孫祿堂以自己一生的成就彰顯著這一武術精神。使得這一時期的中國武術精神顯豁出巨大的感召力，在精神鑄造與實戰技擊效能的雙重層面推動了把中國武術提升到國術的高度以及國術館體制的建立。

1928年，孫祿堂與鈕永建一道將江蘇省國術館的館訓定為"剛勇和平"，可謂言簡意深，是為武術精神的泛化。

此後，孫存周對這一武術精神的內涵做了進一步的闡釋："凜然無畏、誠中形外、從容中道、自強不息、圓融中和"。同樣，孫存周也是以自己一生的實踐彰顯著這一精神。

凜然無畏，不僅是面對種種挑戰時敢于應戰，這個是最基本的要求，但這個層面仍舊不高，更徹底的無畏是在面對生死時能夠依然故我，橫眉冷對，將生死置之度外。

在上世紀50年代中後期，體育界狂批真功夫，把真功夫上綱上線為是為中共敵對勢力服務的工具這一政治高度（因為自1955年開始臺灣連續搞了兩屆國術大賽），開展反真功夫運動，禁止開展武術技擊，只發展武術的健身功能，所謂為廣大勞動人民健康地建設社會主義服務。

此時政府有關部門開始對社會上的拳師進行登記，登記都要填上練武術的目的。當時的拳師一般都是填"為廣大勞動人民的健康服務"等。當體委負責登記的干部按照程序問孫存周為何習武時，孫存周對登記者舉起自己的拳頭只說了兩個字："打人！"這是對當時有關部門異化、扼殺技擊這一武術本質屬性的抗爭。據說，當時填寫練武術的目的是"打人"的只有孫存周一人。

孫存周鄙視練武術者給他人做打手，但是練武術最基本的目的就是要能打、善打，其精神是自強。我友張烈說，他這輩子只佩服兩個武術家，除了孫存周外，就是許維仁。他說之所以佩服許維仁，並不是因為許維仁的功夫有多好，而是許維仁面對他人欺淩時的選擇，體現了一個武術人應有的氣質——

在文革時，許維仁親手打死幾個前來抄家並毆打他母親的紅衛兵，然後自己剖腹自殺。武術精神中擺在第一位的就是凜然無畏，習武者絕不去欺淩別人，但為了自我意志，為了人的尊嚴，在面對侵犯時，要敢于抗爭，視死如歸。這是當代中國人最需要培育的精神。

精神與超越的價值觀是並存的，沒有超越性就談不上精神。

精神要超越什麼？

超越一切物質、一切現實利益乃至肉體生命。

如許維仁，是面對極端情況的一種選擇。

而今天，更多的情況是在堅守自我意志時，面對物質利益的得失，如何去選擇，能否做到無畏失

去，凜然堅守。遺憾的是，看看當今武術界如名利場，眾多武術人，在名利面前患得患失、卑躬屈膝。談何凜然無畏？！

因此，誠中形外、從容中道，自強不息、圓融中和，更是當代武術人多不知為何物者。

誠中形外，在當今社會，如果自己的內心和能力不是足夠強大，要踐行誠中形外，幾乎難以生存。這需要具備自我意志的絕對超越。

孫祿堂視生死如遊戲，孫存周、孫劍雲為了人格尊嚴而安貧樂道，自覺放棄榮華富貴，都充分地彰顯出對自我意志的堅守，這種堅守，不是表現為憤世嫉俗之態，而是從容其中，傲骨昂然。

什麼是武德？這才是真正的武德，即一個武者自我對自我的規定。

但精神的建立同樣需要有基礎支撐，不能是空中樓閣，其基礎是自我認知，而自我認知的根本是"復本來之性體"。

因此，孫氏武學開啟及完備的內勁體用正是構築這一武術精神的基礎。相關論述在前面篇章中已有論述，這里不贅述。

武術精神不能淪為空洞口號和脫離自我意志的文化觀念，而是自我意志的彰顯。

前面介紹了孫存周揭示的武術精神內涵——凜然無畏、誠中形外、從容中道、自強不息、圓融中和，這一精神內涵是以修為內勁為基礎的，所以這個精神不是空洞的，而是有實際內容的，這是一個通過修為武學造就自我為聖者的過程。

所以說孫氏武學最終成就的是一種貴族精神。這是中國文化中缺少或曰退化的一種基因。中國文化自秦漢以來，從劉邦開始就全面轉向流氓、惡棍、奴才、愚民、暴民這五種人格結構，合之為厚黑人格。使人毫無對超越精神的追求可言，這是漢民族的悲哀。中國武術，如今精神已死，精粹不在，何以涅槃呢？

兩條路，重構與解構。

重構就需要以孫祿堂的武學著作、生平事跡以及孫存周等人的言論、事跡為指針，尋找繼承孫氏武學精神與精粹之途。這是極其艱難的，因為不僅明師不在，而且很多具體的修為方法也已失傳，加之時過境遷，尋找重構之路十分渺茫。但作為我們這一代人，使命使然，雖不可為，亦要竭力為之，只為不留遺憾而已。我堅持寫博、著書，即為此也。這是我目前唯一可以做的對于重構可能還有點意義的事情。

解構就是不去尋求死灰復燃，即不去尋求如何復活已經逝去的精神和找回消失的精粹，而是就以當下現實存在為對象，讓武術按照每個人的情趣丰富自己的生活並變得有趣。換言之，也就是讓武術泛俗化。這就是當下中國武術的情景。

在當今政府倡導武術、重視武術之時，我更加為中國武術的前景擔憂了。因為政府的推動，更加刺激了那些急功近利者們的神經。一場把解構演化為加速糟踐的運動不可避免。

自1979年，國家開展傳統武術挖整以來，40多年過去了，有價值的研究成果不多，收集、整理性的有一些，但確有見地的作品，如鳳毛麟角，難得一見。尤其是在太極拳方面，湧現的書籍、文論甚多，但觀其諸多著述、文論，在認識上鮮有真實創見，所見者，或是以"探賾"為名，實際是為一些托名的偽史料進行張目，或是以考據為名，進行毫無史實依據的虛構，或是在理論上牽強附會、東

拉西扯。總之，毫無新意，諸多太極拳著述、文論，如同穿上各色應景的戲裝在一個陳舊的窠臼里打滾。這種現象一直蔓延到今天，而且愈演愈烈，如新近發行的《太極拳藍皮書》即是此類文論的一個典型。

以太極拳為例，若想將太極拳文化推向世界，前提是要對當代的太極拳文化進行反思，沒有經歷深入的自我反思、自我批判的太極拳文化是站不住腳的。

譬如，什麼是太極？

自古以來，就沒有形成一個統一的認知。

認知可以不統一，但認識不可以不深入，對于不同的太極之說，不可視而不見，不可有意回避，而是要深入考察其原由，要有回應。如清初學者胡渭，作《易圖明辨》十卷以論證太極圖是偽圖，此後又有戴震對以太極圖立基的宋儒理學進行批判。而太極圖，正是作為太極拳的文化表征之一，因此，當代太極拳文化研究者，難道不該對此有一個回應嗎？

如今諸多太極拳研究者連"太極"的本體是什麼，以及關于太極存在的幾種內涵不同的理論都沒有弄清楚，甚至不了解，就大張旗鼓的去鼓吹太極文化，這種鼓吹呈現給世人的感覺如同青春期的少男少女在荷爾蒙作用下的輕薄、躁動。

再譬如，自清末民初以來，太極拳在技擊效能上的表現始終不佳，但這一時期恰恰是太極拳爆炸式發展的時期。這就提示我們需要弄清太極拳發展的真正動力究竟是什麼？而不是自欺欺人的鼓吹太極拳當年如何能打。

又譬如，有人認為太極拳的核心價值是"延年益壽"，那麼練習太極拳真的能使人長壽嗎？

讓我們看看近代幾位著名太極拳代表人物的壽命：

陳照奎，53歲。（陳發科之子，陳氏太極拳嫡傳）

楊澄甫，53歲。（楊露禪之孫，楊氏太極拳嫡傳，楊氏太極拳定型者）

郝月如，58歲。（郝為真之子，武氏太極拳嫡傳）

吳大揆，49歲。（吳公儀之子，吳氏太極拳嫡傳）

當然，陳楊武吳等太極拳的練習者中，也有一些享高壽者。但至少說明，沒有證據表明太極拳功夫與延年益壽之間存在一種正相關關系。

那麼，近代以來太極拳蓬勃發展的核心動力是什麼？

什麼是核心動力？

具有獨到價值，且價值特征與社會需求高度吻合。

因此太極拳發展的核心動力及其核心價值在哪里？這是需要今人在對太極拳發展與現狀進行深入反思的基礎上，去深入挖掘的。

任何一種文化的價值與貢獻都是有限的，都受到時空環境的制約，都有其歷史與地域的局限，不存在那種大一統的、包容萬有的文化價值與文化形態。對于太極與太極拳文化更是如此。更何況迄今為止，在太極文化及太極拳的發展與現狀中存在著種種問題與弊端，譬如在太極拳的歷史問題與現實問題中最突出的問題就是一系列形形色色、大大小小的造假。此外，在有關太極拳諸多重要的基礎性問題上，在太極拳界內部還存在著認識上的劇烈沖突。因此，在構建未來太極文化之塔時，首先應該

通過深入的反思與批判性研究，把太極拳文化的地基打牢，而不是急功近利的把這個太極文化之塔建立在目前這片汙濁不定的沙灘上。

在武術界我幾乎得罪了所有的人，為的就是不能失去對武術的良心與良知。

話回到武術精神上來，當年的獨生子政策使得本來就身心柔弱的國人的下一代變得更加柔弱，營養好了，但身體素質和心理承受力尚不如老一代。現在政府提倡武術，期以借此可以改變，但並不知道怎麼個提倡法。

提倡武術，首先要真正認識武術。練武術要吃苦、挨揍，既枯燥，又嚴格，三回九轉，年復一年，一般年輕人很難產生興趣。但不如此，就不可能鑄造習者的武術精神。所以，普及武術是個艱難的事，很考驗推行者面對困難的態度、心勁和智慧。

作為武術精神的一種泛俗化解構，首先是培養硬漢精神，身心皆要硬，需要從小培養。

過去北方的武術家，很多從小就跟牲口一起玩耍，放牛、牧馬、宰豬、殺狗等，一般從六七歲開始就要幫助家里干活，挑水、砍柴、摔土坯、挖糞、墊圈等，練出一身鐵骨。農村之間常有群毆事件，加之河南、河北、山東等地土匪多，故自幼耳濡目染，機警過人。所以，那個年代河北、山東、河南三省的名拳師最多，真是藏龍臥虎。以前提到的關二爺，做生意發了財，在自家養了一只棕熊，從小養起，經常與那只棕熊玩耍，摸爬滾打在一起，留下一身的傷疤，但其樂無窮，一直養到三四歲，送人了。所以，一般的拳師到了關二爺手里，擺弄起來真是小菜一碟。當年駝五爺遭遇四條野狼的突襲，瞬間手刃之，也是經歷過多少次惡鬥積累的戰力。否則，不要說面對四條野狼，遇見一條就瞎了。

今天一般沒有這種環境條件了，如何讓人們包括小孩子喜歡練武，需要找到啟發的途徑，練武必須吃苦，同時還要讓人真切的體會到必要，並逐步產生興趣願意去吃這份苦，能苦中有樂，武術精神才能由此逐漸建立。只靠行政推行，靠考試加分，最後結果又是成群結隊的家長們想辦法去造假，而一群武術成績造假團夥應運而生。如今優秀的武術師資隊伍十分緊缺，這是目前開展武術教育需要解決的瓶頸。

自1949年以後，武術運動長期得不到健康開展。文革後期我在北京各個公園里看到的大多就是一堆人推來推去。有教擒拿的，還要躲在一個沒人註意的地方教，神神秘秘。也有教散手的，都是半保密的狀態，一般不給外人看。

我們中學教體育的程老師，名字忘記了，練通背和形意，有時晚上在學校樓頂的平臺上教一二個人散手。因為我身體素質相對出眾，他想看看我對拳術的興趣，允許我看過一二次。當時教摔跤的相對公開，場子也多些，因為當時中國式摔跤屬于正式比賽項目。1978年我去南京上學，當地民間的武術氛圍不在北京之下。1979年南京開始有一批人練習拳擊，每天晚上在我們學校的操場上總有一批人打拳擊。不久以後認識了劉子明。1980年後，武術技擊開始復蘇，蓬勃一時。但太極拳仍是最普及的傳統武術，推手也是民間拳師之間最普遍的交流形式，真打的人很少。所以，那時能打兩下子的，就顯得比別人功夫高一塊似的。其實看過劉子明、支一峰等人的功夫，就知道那些自以為能打兩下子的拳師們的功夫實屬平平，遠不及劉子明、支一峰等人。1982年回北京後，在北京各個公園轉悠的更多，那時練武術的確實不少，離我工作單位最近的地壇公園里就有好幾個教拳的場子，我經常去那

里轉悠，稍遠一點的青年湖公園也是我常去的地方。那時我雖未練過拳，身體素質卻比那些拳師好很多，反應速度、啟動速度、運動速度、運動協調性、體能等都在他們之上。因此在與他們交流時，我幾乎無須出拳，靠著進進退退，就使一些民間有名氣的拳師拿我沒有辦法。由此可知當時傳統武術整體實戰技擊的水平不高。

所以，我從不相信當時那些傳統武術所謂的"大師"們的實戰功夫有多好，見的多了，就知道吹噓的成分太大。雖然劉子明、支一峰在當時武術界沒有名，但是他們的技擊造詣、實戰功夫比那些"大師"們的功夫高明的太多了，完全不在一個層次上。他們二人的精神境界更高，他們二人都是一生跌宕起伏，歷經磨難，面對種種人生境遇與艱難，表現出的那種骨氣、那種堅韌、那種赤誠、那種從容，真正展現出硬漢風神。

我以為當代武術精神首先是硬漢精神，不是硬在外表，而是硬在內心，硬在精神上，硬在骨頭里，卓而不驕，強而不狂，溫和其氣，雄渾其勢。通過研習武術培育這樣的人格精神才有意義。

第六篇 第七章 中國武術發展問題撮要

數年前因徐曉冬對武林打假一事在社會上沸沸揚揚，《南方人物周刊》記者杜祎潔采訪我，詢問我對中國武術歷史與現狀以及徐曉冬打假一事的看法，為此我用了3個多小時向她介紹了中國武術從建構到解構的演化過程和主要原因，也談了我對徐曉冬打假一事的看法，其中我說：

"以我四十多年來對傳統武術的了解（其實我更傾向稱民間武術），今天傳統武術早已不是清末民初之際的傳統武術，而是一個被刷了漆、打了蠟的外表光鮮而內里潰爛的爛蘋果，只不過很多人靠著這個爛蘋果獲利，故而都不去戳穿，結果被徐曉冬用手指頭捅破了皮，流出了不堪的'膿水'。"

然而這位記者卻對這次訪談做了顛覆性整形手術，編造出一提徐曉冬，我很憤怒的一幕。殊不知在民間武術界，我大概是最早發文公開支持徐曉冬對當代武術打假的人，盡管徐曉冬對他並不了解的領域，如對武術歷史人物發表過一些錯誤的言論，但不能因此否定他對當代中國武術陰暗面揭露的積極意義。從這件事上也反映出當代一些傳媒記者職業道德的卑劣。

在這里之所以要舊事重提，是因為關于中國武術的發展不是今天才有的問題，而是每一代武術人自覺或不自覺的都要面對的問題，而今天之所以又成為一個引人註目的話題，並且註目的人群中有不少是武術圈外的人，這不得不歸功于徐曉冬的打假行動和今天的網絡傳播功能。

換言之，由于國人曾經引以為傲的中國武術出現了種種問題，流出了不堪的'膿水'，並暴露于大眾，所以探討中國武術如何發展也成為當下諸多武術論壇和媒體平臺的一個熱門話題。

那麼，當下中國武術如何發展呢？

首先要把當代中國武術存在的問題認識清楚。

這個命題體量甚大，不是一篇文章能夠承載的。在當代中國武術已經暴露出的種種問題現象中，最為引人眼球的是以下兩類現象：

其一是當下中國傳統武術的技擊競技表現使人大跌眼鏡，其表現與人們對中國傳統武術的印象形成巨大反差。

其二是在各類媒體的幫襯下，對當代某些傳統武術及其所謂的代表性拳師的造假宣傳以及炒作現象層出不窮。

以上這兩類現象並不是今天才出現，而是由來已久，只是由于徐曉冬的手指頭和今天的網絡效應，一下子在最近幾年集中暴露了出來。所以，這並不是一種偶然，而是反映出在這兩類現象的背後一定有著更為深層的原因。

關于第一類現象——當下中國傳統武術的技擊競技表現之差出乎大眾意料。

筆者于墨爾本鄉下小憩

這不是今天才有的現象，而是早在1979年國內（大陸地區，以下同）重啟開展武術技擊運動時就已經充分的表現出來，為專業武術界所共識。只是自1979年直到今天，40多年過去了，傳統武術的技擊表現並沒有實質性的改觀。

于是就要問：原因是什麼？

如果中國傳統武術要進入健康發展的軌道，對這個原因是要追索的。

有人因此提出一個"中國傳統武術能不能打"的命題。

但"中國傳統武術能不能打"則是一個偽命題。

什麼是偽命題？

即無論答案是肯定還是否定，都因缺乏充分的客觀證據，在邏輯上都無法成立，這樣的命題就屬于偽命題。

當然，偽命題的出現也不是沒有意義，有時也能引發進一步的思考和追索。對這個偽命題的追索，實際上可以顯豁為什麼當代中國傳統武術技擊競技表現如此差的原因。所以，可以一並來談。

其實當代人提出"傳統武術能不能打"，不是要討論練傳統武術的人能否打敗不練武術或不練技擊的普通人，在大多數情況下這是無需討論的。當代傳統武術技擊能力差，也不用討論，這是明擺著的現實。當代人提出"中國傳統武術能不能打"，其問題的核心是想知道作為中國傳統武術技擊曾經具有的頂尖水平能否與當代職業散打和國際上MMA的頂尖水平相抗衡，甚至具有某種優勢。就這個意蘊而言，"傳統武術能不能打"無疑是個偽命題。

因為無論國內的散打，還是國際上代表站立式技擊的K1和代表綜合格鬥MMA的UFC都是直到上世紀八九十年代才出現的國內和國際上的賽事，而中國傳統武術自1954年後其技擊能力就被當時政府主管部門的政策給閹割了，一直閹割了25年，直到1979年才開始恢復開展格鬥類的競技運動，這時中國傳統武術的技擊能力已經完全失去了其巔峰時期（清末民初時期）的技擊能力，隨著一批老拳師的去世，很多高效的技擊技能技法、訓練方法、康復方法在此時已經失傳了。由于技擊技能的傳延完全是以具體的人為載體的，人沒了，就斷代了，技能也就沒了。對1954年—1979年期間國家在政策上對技擊運動限制的原因、過程與事例可參見"世界太極拳網"對原中國武術協會秘書長趙雙進的訪談。因此文革後的傳統武術就其技擊能力與技擊技術的內容與內涵而言早已不是當年的傳統武術。所以今天我們接觸到的傳統武術是被閹割了25年技擊能力的傳統武術，與清末民初時的傳統武術不能劃等號，尤其是在技擊能力上更不可同日而語。

嘲笑當今中國傳統武術的技擊能力低下如同嘲笑一個被閹割的人不能傳宗接代，反映出來的是嘲笑者對中國現代武術史的無知（人們對馬保國之流的嘲笑則是另一回事），或別有用心。

有人對此頗不心甘，又舉出民國時期大陸閩瓊地區的一些拳師以及後來香港地區的某些拳師與泰國拳手比賽失利為例，想要證明中國傳統武術在民國時期也不能打。

但是讓這些人失望了，民國時期閩瓊地區的武術不能代表中國傳統武術的一般水平，更不要說最高水平。在1928年中央國術館國術國考、1929年11月浙江國術遊藝大會、1929年12月上海國術大賽，這幾次具有全國影響的擂臺競技中，閩瓊地區的選手皆未取得好成績。尤其是在浙江國術遊藝大會上，北方選手與南方（包括閩瓊地區）選手對壘時，南方選手一觸即潰①，其慘敗之狀比一些人例舉的閩瓊地區的拳手輸給泰國拳手似更有過之。1955年臺灣舉行首屆國術擂臺大賽，總冠軍是臺灣的張英健，張英健是從大陸去臺灣的中央國術館教師，決賽時，張英健在10秒鐘內將練習白鶴拳和太極拳的閩籍拳手黃性賢TKO②。而香港地區的傳統武術拳手的技擊水平，不要說無法與大陸的高手比，

即使在臺港澳三地，也不在上游。如在臺灣舉行的臺港澳國術擂臺大賽上，代表香港的詠春拳拳手黃淳梁在第一輪就被臺灣的少林拳拳手吳明哲打下擂臺，並被擔架擡走而遭淘汰。由此可知香港武術的技擊水平在上世紀五十年代即使在臺港澳這三個地區也不具有代表性。因此把一些不具有代表性的傳統武術練習者去泰國參加泰拳比賽一事，說成是中國傳統武術挑戰泰拳，顯然是言過其實。在目前可查證的相關史料中，沒有看到1979年之前有中國傳統武術技擊功夫的代表人物去挑戰泰拳這類記載。

因此作為巔峰時期（清末民初）中國傳統武術的上乘技擊功夫與上世紀八九十年代才興起的職業散打和MMA在技擊能力上碰不上面，與K1、UFC更碰不上面。而在中國傳統武術技擊巔峰時期的清末民初，國際上也沒有全球性的職業格鬥（綜合格鬥）組織以及相應的競技賽事。所以，沒有充分的客觀證據來證明代表中國傳統武術最高成就的技擊體系與國外其它格鬥門類最高成就的技擊體系在格鬥（包括綜合格鬥）競技上究竟孰優孰劣。二者不具有對比條件。

所以，從這個意義上講"中國傳統武術能不能打"是個偽命題。

當代人之所以關註這個偽命題，是因為長期以來一些人、一些門派出于各種利益的驅動極力吹噓、極力誇大當代一些拳派的代表性拳師的武技，甚至不惜弄虛作假，造成今人誤以為他們超越或至少不在前人的技擊能力之下。但當他們面對職業散打和MMA的職業選手的挑戰時，不是望而卻步、閃爍其詞地讓其練散打的弟子們迎戰，自己卻躲在身後，就是一經實際對抗即不堪一擊。于是有人提出了"中國傳統武術能不能打"這個偽命題。

綜上，當代中國傳統武術競技技擊表現差的最主要原因是：自1954年到1979年這25年大陸出于政治安全的考慮，在政策上不允許開展技擊格鬥類競技活動（摔跤、推手不屬于技擊格鬥），因為上升到政治高度，因此即使在民間也是極力限制甚至禁止開展技擊格鬥這類活動，造成除極少數特殊崗位外，社會各業對技擊格鬥技能幾乎沒有需求，導致中國傳統武術出現技擊格鬥人才斷代、技能失傳。而這種斷失又是難以接續的。

我一直認為對中國武術的危害不是徐曉冬對當代傳統武術技擊能力的質疑和對某些造假拳師的戳穿與挑戰，真正的危害正是多年來各種媒體包括武術主管部門的某些官員對當代某些拳師的炒作和虛假宣傳，更深層次的弊端是中國武術領域多年來始終沒有建立起一個正確、客觀的歷史態度。使得中國武術領域變得十分奇特，其價值判斷邏輯似乎可以脫離我們這個世界的任何客觀標準，任何荒謬的邏輯都可以在這個領域里找到立足點。

于是這就必然要涉及到對第二類問題現象的追索——為什麼長期以來對當代某些傳統武術及其代表性拳師的造假宣傳以及炒作現象愈演愈烈、層出不窮？

涉及這個問題的原因就更為復雜和深刻，直接或直觀的原因是：這是現有體制下的一種普遍現象，不僅在武術領域，幾乎各行各業這類通過造假牟利的現象都十分嚴重。對這方面的深層次原因就不在這里論述了。

若僅就中國武術技擊能力的衰退而言，從社會歷史發展的宏觀層面，主要有兩個方面原因：

1、1949年政權更叠後的政治環境導致人們對技擊能力需求急劇下降，突出表現在政治、文化、經濟三個方面。

2、中國武術的形式與內容必然要隨著中國社會特定環境下的需求轉移與多元化進行解構。

相關論述見本書附錄1"近500年來中國武術發展概述"。

無需諱言，中國武術界長期以來處于十分浮躁的狀態，直到今天也沒有明顯改變，很多重大理論問題、歷史認識問題和技術挖整遠沒有達到清末民初的水平。當代人包括一些專業武術工作者、職業武術推廣者們，他們不僅對中國傳統武術的認識十分幼稚、狹隘、邏輯混亂，而且有些人利欲熏心，因此往往以他們的立場決定他們"學術"的結論。此外，他們對世界其他格鬥技藝的發展也沒有做深入了解，因此常常使他們犯一些常識性錯誤。尤其是在認識層面的一些基礎性研究工作長期停留在表面，早早地就劃上句號，沒有深入探究。由于在認識層面還停留在混亂不堪而不自知的境地，對中國武術如何體系性發展的所言所論更如盲人騎瞎馬，出臺的各種政策，多是頭疼醫疼，腳疼醫腳，令人啼笑皆非，其整體素質難堪此任。

近幾年，筆者參加過一些所謂高層次的武術文化論壇，一些人喜歡長篇大論的論述中國武術的發展戰略，但是他們卻連基本的戰略思維還沒有建立起來。

何謂戰略思維？

首先要解決認識問題，其次才談得上目標與行動。

而認識問題，首先是認識自己，其次才是了解全局和主要對手及潛在對手的情況。

所謂戰略思維不僅要具有宏觀視野，更要深入到具體細節，而不是相反，以為戰略僅僅是宏觀粗獷視角下的規劃，這是對戰略思維的誤讀……最後是制定目標、選取路徑、制定方法與策略……以及層層細化到指導具體操作的層面。

戰略思維中基礎的基礎就是一個誠字，誠于何？誠于事實，不自欺。制定個人戰略對自己的認知要誠實，制定企業戰略對這個企業的認知要誠實，制定行業戰略對這個行業的認知要誠實。誠，聽上去簡單，做到則難。

具體而言，探究中國武術的發展，在認識層面上至少要理清以下五個方面的問題：

1) 什麼是中國武術（目前還沒有把這個似乎早已劃上句號的問題從文化與歷史邏輯的層面說清楚）？

2) 如何客觀、有效的建立中國武術的研究範式和審美價值體系（武術科學化不是把已有的科學方法套用在武術上，而是通過引入科學的思維和邏輯，尋求建立合乎中國武術本體的研究範式並通過融合中西哲思構建中國武術的審美價值體系）？

3) 武術在其歷史進程中演化的一般規律或邏輯是什麼？

4) 中國武術的發展為什麼是今天這種狀態？

5) 可能對中國武術期許的客觀條件是什麼（中國武術的發展目標不是可以主觀確定的，而是有其必然性的客觀制約）？

在這五個認識方面的問題理清後，才具備討論如何發展中國武術的基礎。

註：

① 《浙江省國術遊藝大會匯刊》（1930年3月浙江省國術館發行）

② 《中國武術史料集刊》第四集第180頁（臺灣教育部體育司編印1979年6月）

第六篇 第八章 為何要貶低形意拳
——兼談形意拳技擊、練法與創新

最近這三四十年，形意拳一直在被貶低，從大的方面講，有人說形意拳是假功夫，山寨貨，從李能然開始就未得真傳，只有心意六合拳才是真功夫。

但證據呢？

沒有任何確鑿的證據可資證明這種論調。而且在可查證的史料中呈現出的事實恰恰相反，比如，民初杭州、上海那兩次全國性的徒手擂臺賽，以及兩次全國性的國術國考和各省舉辦的國術省考等，在名列前茅的人中有不少是練形意拳的，而未見任何一位是練心意六合拳或戴家心意拳的。

當然也不能因此就下結論說心意六合拳或戴家心意拳的技擊能力不行，但至少說明心意六合拳或戴家心意拳的技擊能力沒有得到當年擂臺實踐的證明，因此更不能得出形意拳的技擊功夫不如心意六合拳和戴家心意拳的結論。

同樣還有大成拳（也稱意拳），自稱比形意拳"先進"，那麼可資證明的戰績在哪里呢？

民國時期歷次擂臺比賽的戰績表明練形意拳者的戰績要遠好于練大成拳（意拳）者。在1928年和1933年的兩次中央國術館國考中，獲第一屆最優等和第二屆甲等的拳術拳手中有不少是練形意拳的，如第一屆的朱氏三兄弟、馬承智、顧汝章、張長義等，第二屆的李春芳、朱耀亭等。而沒有一個是練大成拳（意拳）的。杭州擂臺賽獲第三名的章殿卿，他是跟意拳沾邊的人中擂臺成績最好的，他12歲跟楊振邦學翻子拳同時隨王薌齋學形意拳，那時王還沒有打出意拳的名號，而且章殿卿進入中央國術館後主要跟李景林學武當劍、跟朱國福學形意拳。在進入中央國術館前，章殿卿的水平並不高，在首屆國術國考中，章殿卿的成績僅為合格，連中等都沒有進入，說明那時他功夫造詣的水平。在進入中央國術館後，章殿卿的技藝取得突破性提高，此外又由于他與李景林的女兒談戀愛，在杭州、上海兩次擂臺上經對手退讓，才分別獲得第3名和第4名。由此可知，章殿卿的成績主要源自于李景林的栽培、傳承與影響。而在浙江遊藝大會擂臺賽上獲得第二名的朱國祿是練河北派形意拳的，在上海國術大賽上獲得總決賽第三名的張熙堂是練孫氏形意拳的。那時練形意拳者的技擊戰績是練大成拳（意拳）者遠不能及的。

于是一些人就撇開事實，捏造故事。這就遠離了學術本身。

關於形意拳技擊，有人杜撰說練形意拳的人技擊時，一定要先擺成三體式後才能進入技擊。我不知道這種說法依據在哪里，也不知這是哪派形意拳的規矩。至少練孫氏形意拳者在技擊時沒有這套程式。孫氏形意拳在技擊時，無需擺任何姿勢，而是直接從行止坐臥的自然狀態中產生感而遂通的技擊效果。

有喜好傳統武術者問起形意拳技擊的特長，並說不要談書里說的，也不要談傳說中的，只談你自己的體會和親眼見過的。

因為我沒有功夫，我只能談我見過和體驗過的形意拳功夫。

以我親眼見過的技擊功夫高明的形意拳拳師，打人靠的是自身精氣神的品質，如支一峰，輕描淡寫地用手指一敲對方的來拳——或拳鋒或小臂，我估計當代人中沒有人能承受得了，直接如觸電般癱倒。這是我的親身體驗。所以，支一峰打人時既不見架勢，也看不出發力，靠的是養氣功深、步法靈

捷。支一峰講練形意拳就是養氣，養氣就能打人。當然四十多年來，我只遇見支一峰有這等造詣。他從8、9歲開始隨他父親練習孫氏形意拳，以後也是以練孫氏形意拳為主，並兼練孫氏太極拳。

此外，養氣功深、筋骨功夫出眾的還有劉子明、肖云浦、闞春等幾位。他們各自的技擊風格也不一樣。劉子明的整體炸力，誰挨上一下，不死也廢了，看上去比泰森在巔峰期的發力還要雄渾整爆。四十多年來，未見有第二人能發出他那樣雄渾的整體爆發。當年我見他示範劈拳發力時，他已經八十多歲了。肖云浦的勁十分流暢且富有驚彈、吸拿之勢，而且真有幾分"指如鋼鉤掌如膠"的手上功夫，在你身前一站，你就能感到威脅。他動起來，一般人摸不著他，尤其是他的身法、步法非常漂亮。我常說武舞相通，真實武藝的身法、步法的飄逸是從靈魂里散發出來的，不是那種為所謂"好看"的專業武術運動員能企及的。可以說是當代專業武術運動員完全不能達到的運動效果。當代人中有兩位民間不知名的好手，一位苗刀好手，一位大槍好手，以及上海舞蹈家朱潔靜、北京舞蹈家唐詩逸這幾人的韻律中略有幾分肖云浦動起來的影子。闞春的格鬥技能質樸而難以模仿。我見到他時，他已經78歲，他縱身向上一跳，軀干豎直，能在兩腳落地前用自己的雙膝連續擊打自己前胸4、5下，聲如擂鼓。我站在地面上，在軀干豎直的情況下，也無法用膝擊打自己的前胸。在基本格鬥素質上，今人比前人就差的遠。關于肖云浦、闞春的技擊功夫在本書第五篇中已有介紹，在此不贅述。

我自己的體會是，形意拳的優勢主要體現在變化筋骨氣質、勁力品質等基本素質方面。這是形意拳在心意六合拳基礎上的進步和提升，也是形意拳對中國武藝的重要貢獻之一。至于形意拳的拳式動作，沒有一手是可用作技擊的固定招法，講解動作時，可以從技擊勁路上講，但真打起來，不能當招式來用，偶爾用上也是碰巧。換言之，不能僅僅從具體招法的角度去研修形意拳。其實不只是形意拳，其他的拳多少也是一樣，打法需要專門練習。套路練的是基礎能力如勁力、勁路、勁意、勁勢、身法、步法等，對于具體打法的運用從套路里練不出來。

形意拳在技擊中的特性是"直中"，這個特性源自形意拳對身體的基礎素質尤其是勁力素質有殊勝的修為效果。這種效果體現在三個方面，其一是改造生理、變化氣質。最初一步就是四正八筋。若這個沒有完成，身體就是個玻璃人，根本不禁打，與人技擊免談。其二是整體力，整體力強勁，技擊時"直中"才有可能。其三是巧勁，即勁力運用合理，這就需要符合勁力之間的生克關系。故能以小（功力）破大（功力），使"直中"成為可能。

如肖云浦講的"頂沈通貫、抽提裹翻、螺旋伸展、撐拉崩斷"等皆屬于功力小破功力大的勁意法要。

對于技擊技巧這部分功夫的掌握需要單練，而且需要有明師領手。比如，以直破直，粗看上去就是以直拳破直拳，似乎比的是功力，其實不然，如果把動作的錄像放慢，兩個直拳的空中軌跡是不同的，這里就有巧勁。巧勁體現在觸點的時機、位置以及作用方式及軌跡上。眾所周知，孫氏形意拳在提升整勁的效能品質上卓絕獨到，極為殊勝，同時在運用整勁上同樣精妙殊絕。所以當年齊公博把手緩緩一送，其他門派的人化不開、擋不住。因為這緩緩一送里有很大的學問。其功力與技巧都是圍繞著"直中"在做文章。周劍南記載孫存周教他太極拳推手的法門之一是手臂直伸，只此一式，他人不能破。其實此乃形意拳之妙。

還有人說形意拳怎麼練就怎麼用。

這話要看針對什麼，如果針對形意拳勁力的形成與運用，這句話就是錯的。形意拳在培育勁力形

成的過程中，其運動要領是手隨身、身隨胯、胯隨足。當整勁已經形成，即整勁上身後，達到一動皆是整勁時，在應用時則是手隨意、身追手、足隨身。練與用剛好是反過來的。所以在這里"怎麼練就怎麼用"這句話就不對，而是體用有別。

"怎麼練就怎麼用"如果是針對形意拳體用時動作的身法步勢結構，則正確。即實際運用時，技術動作不能變形，打法中的五要素——手、眼、身、法、步與平時練習時一致，實戰時要"體外無法"。

形意拳是中國武學最重要的學問之一，我沒有能力展開來談。四十多年來，在我見過的人中，包括電視、視頻、光盤等，在形意拳上確有造詣者，屈指可數，如前面提到的支一峰、劉子明、肖云浦、闞春等那樣的功夫造詣，至今還沒有見到有誰能夠企及。

前幾年中央電視臺搞了個"武林大會"，在這個大會上我沒有見到一個懂形意拳的，更沒有人能練出一點形意拳的功夫。現在的人都喜歡給自己戴大高帽子，搭大戲臺，一時引人註目，可是大幕拉開，沒有角色，缺少內容，對形意拳聲譽的損害反而更大，所以現在很多人認為形意拳不行，沒有東西。我這樣說，又要得罪很多人，但是，捫心自問一下，事實難道不是這樣嗎？

當今練形意拳者需要沈澱，尋求如何能正確地體用形意拳的功效，而不是急于造勢。

我在一直強調形意拳與太極拳、八卦拳一樣，都是提高技擊能力的基本功，僅以勁力為例，形意拳側重于對勁力品質的提升和對技擊運動生理機能的改良。太極拳側重于對勁力的合理性運用。八卦拳側重于對勁力變化、演化規律的掌握。三者各有擅場。相比而言形意拳更為基礎。如果將形意拳的技法直接用于技擊，就必須有明師餵領散手，使學生了解掌握各勁運用的條件。

比如崩拳，如果一上來你就想用崩拳打人，一般而言，是根本打不著的。用崩拳打人的關鍵是要善于制造用崩拳打人的時機，這里並非一定是指假動作，而是指要掌握如何制造相應的機勢，以捕獲運用之機。"半步崩拳打天下"不僅是要功力深厚，更要對崩拳運用條件有獨到的體悟。

周劍南說，他第一次見孫存周時，孫存周提出指導他散手。周劍南發現孫存周講散手的特點之一就是他對如何掌握各種勁力與技法的運用時機有一套非常精妙的訓練方法，從造勢、辨認、預判、捕獲，體系完整。故孫存周與人比武能一擊制勝，手到擒來。這是其他拳派沒有的練法。周劍南講：有時候孫存周忽的在你面前一站，你就不敢動了，因為在那個時機點、那個角度、那個距離相應于那個態勢使你無形中無法出手、危機四伏。周劍南說，這個講不出來，唯有親身體會。

又據孫叔容講，當年其父孫存周在上海教消防隊拳術時，孫存周對消防隊的隊員們說："我只用崩拳，你們隨意攻守，若一下子打不倒誰，誰就不用學了。"消防隊中有不少人有拳術的基礎，他們一一來試，結果孫存周都是一記崩拳就將對方打倒。沒有人能夠躲開這一擊，更沒有人有本事反擊。所以眾人都服了。用崩拳打人是最容易傷人的，用崩拳把人打倒而不傷人這是非常不容易的。因此，這個例子說明孫存周不僅崩拳的造詣高深，達到收放自如的程度，而且對運用崩拳的時機已經到了爐火純青的境界。

這種功夫絕不是僅僅靠著練多少年崩拳、一天練多少次就能練出來的。這里對時機的掌控更關鍵。

類似的例子還有支燮堂。某夜支燮堂孤身獨鬥二三十人，只用劈拳一式，使二三十人的頭皆歪于一側而不能擡起。支燮堂在以一敵眾的惡鬥中竟能如此收放自如、分寸得當，說明他對劈拳運用時機

的掌握達到了很高境界。

如何辨認和制造各種技法運用的時機，孫存周生前對此有過總結，這在周劍南的習拳筆記中可略窺端倪。只是更具體詳細的資料現在見不到了。現在練習形意拳者很少有深入研究技法的運用時機也就是運用條件的。現在看到練習形意拳的人，技擊時完全運用不上形意拳的技法，以為形意拳的技法對于實戰已經過時了。其實並不存在形意拳技法過不過時、能不能實戰的問題，而在于你是否掌握了制造形意拳各種技法打擊的時機。

時機如何判斷與掌握，從何入手？

基礎就是五行生克之理。五行生克不是教條，而是理。這個理需要從五行生克入門，逐漸拓展，成為身知，進而成為本能，達到感而遂通的程度，這就是孫氏形意拳修為體系的功效之一。

我友張烈在勁力上並不突出，但他是擅長制造各種技法打擊時機的好手，這在野戰中非常有效。張烈講，研究技法運用的時機要在平時多琢磨，臨敵時，要善于利用當時雙方的氣氛、周圍的環境、時間點等，把你平時研究的東西用上，有時是臨場發揮。但臨場發揮若沒有平時的研究做基礎是很難奏效的。張烈當年研究用飛機上的安全帶打人，從打法到運用時機的制造，他研究、實驗了一周。後來在實戰時大為奏效。看上去就是一個動作，誘敵與打擊全有了。張烈講：創造打擊機會與實施打擊必須是一個動作，通過一個動作完成兩者，否則難以奏效。

上面以形意拳為例，談了技法運用的時機即技法運用的條件是研修技擊者需要用心研究的課題。

太極拳、八卦拳也是如此。孫氏拳的技擊修為是把制造技法運用的條件即制造時機與相應的打法統一在一個感知動作里，形成感而遂通的打擊效果。這是需要由高明的老師餵領才能領入門的。因此孫氏拳在修為感而遂通、無意之中是真意的打擊效力方面功效卓絕。但隨著孫存周的去世，孫氏拳在這方面的內容也已大多失傳，我本人所知有限，對孫氏拳而言，九牛一毛而已。如今唯有通過技擊實踐，重新發現、總結、提煉。我所言者最多可充作一粒種子而已。

近年來，來訪者中有不少人喜歡研討發力。他們中的一些人站過三體式或渾圓樁或兩者皆站，有的還練過多年的拳擊、散打，但是他們的發力總體上都不行，不夠雄渾。不僅比當代世界一流拳擊選手差之遠矣，更不能追及當年劉子明的發力。我這個人在學術上一向不會含糊，于是直言相告，看得出有的人開始並不服氣。于是我給他們演示定步發力，以近乎立正的自然站立姿勢出拳，空中帶出嗡然之聲，勢如炮彈出膛。近幾年因工作十分繁忙，我練拳很少，一天都保證不了練一趟太極拳，但就發力而言仍令來訪的少壯者不能及。其實並非是我有多大功夫，而是知道一點發力要領，從其自然而已。

一些人在練定步發力時找不到門徑，這需要從松身與足胯協同入手，將自鎖與松順、起落與開合、重心突變、十字貫通、周身對樺五者協同如一。其中就力量而言，腿部、背部、腰腹力量最為重要，對于技擊，既要有爆發力，也要有耐久力，正確的發力能夠使力量在傳遞過程中不斷放大，力量至拳端時達到最大值。其中加速傳遞是關鍵，要點即上述五者協同。根基就是從孫氏三體式、五行拳建立。

練習足胯協同有兩個基礎非常重要，其一是十字貫通，即由兩肩、兩胯與脊椎組成的兩個十字要縱向貫通由百會到足跟，橫向通過兩肩、兩胯貫通到手足梢節。其二是足胯起落協同，落位時鼓蕩，形成二次加速。練習足胯協同可以先從定步劈拳或定步崩拳入手。

形意拳的劈拳和崩拳在最初階段練習的要點之一就是練習由足胯協同領出四正八筋之間的對應與協同，進而產生初步的六合整勁。所以，練劈拳、崩拳開始要舒緩地練習，不要急于發力，更不要故意抖動丹田，有意鼓動丹田是錯誤的。開始練習劈拳、崩拳與練習太極拳的狀態相似，要自然舒緩地練，在舒緩中求協同，協同一致，勁力自然出來，所謂整齊、和順。

練習形意拳與練習太極拳、八卦拳在指導思想上一致，就是不要造作。練習發力，不要哼哈較著勁地發力，也不要上來就打過重的沙袋，要循序漸進，動作自然，隨著功力的增長，逐漸加大阻力的負荷。

什麼叫發力自然？即發力前無需運氣、努勁，無需進行任何心理暗示和準備。只需感知動作要領即可。發出的勁力要始終不失靈活的節奏、冷彈的勁意以及穿透的效果。

練習發力只需從其規矩，不加不減，純任自然，仿效明師示範的要領，從容練習。

那麼，為什麼開始練拳要遵循規矩？為什麼拳術中要有那麼多的規矩？

就是為了引導練習者找到自然、中和的狀態。自然、中和的狀態不是舒舒服服地隨著自己的性子練就能得到的。

張烈說："講三體式用不了十分鐘就能給學習者講明白，原以為寫怎麼站三體式也不會費太大的事。沒想到這一動筆，僅一個三體式的練法就寫了一萬多字，還感到有掛一漏萬之憾。"

所以，一個三體式要求、規矩甚多，寫起來很難寫全，因此，練拳必須要通過口傳身授，在此基礎上看書研習。

看誰的書？孫祿堂的五部拳著。這是迄今為止武學的最高經典。

孫氏形意拳形式極簡，但規矩極為精嚴，每條要求絕無含糊之處，練之極苦，而效果最彰。這是孫氏形意拳不同于他派形意拳之處。

按照高（標準）精（拳意）嚴（規矩）實（修習實效）的要求練習拳術，常常使練習者失去練拳的樂趣，一個三體式站三年，三年站什麼？換勁，換成金丹內勁。如今很多人練不下去，蓋不明此理。當年能跟孫存周、支燮堂等人學下來的人甚少，也許與這種練拳要求有一定的關系。但是不這麼練，就得不到孫氏拳的味道。

孫氏形意拳是極精細、考究之拳，處處精確入理，理真義明，絕無模棱兩可之處。

比如練三體式與練劈拳既有直接的關系，也有各自的重點，絕非僅僅是一靜一動這個表面上的區別。練孫氏三體式最初的目的是為了換勁，故有臨界態（極限）練法，以強化內勁。練劈拳，在初級入門階段，最初的目的是為了開通肺經，因通過三體式其勁已換，故在這個階段，重在使內勁隨拳式自然的充實。修為重點，中軸穩固，氣力和順，束展自然，因此在練習劈拳的入門階段兩腳關系無須按照臨界態來練，而是前腳大指到前腳腳跟的連線對著後腳的腳踝骨尖，這條線與前手食指與鼻尖的連線所組成的平面垂直于地面，所謂三尖相照。過步時磨脛，則保證過步後仍能自然做到（無須調整比對）三尖相照。所以，練任何一式先要明其理。

孫氏形意拳入手，先以善養正氣，強化內膜及內臟機能為主，以此建立技擊的機能基礎。否則發力打人就是打自己。孫氏形意拳之所以發展出無形無嗅的內勁，首先是為了提升一擊制敵的效力，同時使殺敵與養氣不悖。劉子明對我說："孫存周不主張開始練形意拳就發力過猛，而主張練拳要從其自然，運用勁力也要自然從容，輕巧中傷人于無形。他的這種勁太高級了，一般人練不出來。我年

輕時覺著發剛猛勁有看頭，打人出彩，還能嚇唬住人。我當年出于好奇也是為了顯擺給人看，就求他教我發剛猛勁，因為學這個容易掌握些。他教我形意拳時，要求我先柔練三年，以後再練剛猛勁，否則後果自負。虧得我特別信服他，否則我就把自己的身體練壞了。我現在八十多歲了還能發這種剛猛勁，因為我身體里面強健，里外同一。"

我本人也曾嘗試著發剛爆之勁，抖動丹田、搖肩縱胯，那時自己不僅可以發人丈外，而且感覺可以把人打穿打透，于是心中竊喜，表演給孫劍雲看，孫劍雲未置可否，只是說："你現在還是多練練太極拳吧。"當時孫劍雲未講理由。經此提醒，使我想起劉子明當年所言，于是我轉為柔練。幾十年來，見到不少喜歡發剛猛之勁者，只有五六十歲就死了，沒死的也落下一身病，身體還不如一般不練拳的人。所以，初練形意拳要先以開啟中和之氣、強化內膜與臟器、構建四正八筋為主，不要急著用全力練習發力。

眾所周知，支燮堂是為了救自己的命才練拳的，他年輕時肺癆三期，一般藥物已經控制不住，三步一吐血，沒法子，嘗試著練形意拳，當然這樣的身體只能柔練，效果出乎預想，不僅把肺癆治好了，還練出神奇的內功。支燮堂所遇其他各派名家頗多，一經交手，皆戰而勝之，成為技擊大家。所以，形意拳柔練，不僅有利于修養身體，也培育技擊功夫。

練形意拳先柔後剛再柔，前一個柔練是有意而為，後一個柔練是因剛勁深化而自然產生。

孫氏形意拳是孫祿堂在對所習形意拳總結、提煉基礎上進行的體系性的鼎革立新，其以中和為宗，以極還虛之道為法則，以完備內勁"直中"為其體用之本。相關論述見本書第二篇的第四章、第五章。

如今練孫氏拳者，大多是馬馬虎虎、含含糊糊地練，對于拳中規矩，大多不能知其所以然之理，所以，極少有成材者。練拳一定要弄清楚規矩、道理，以身證之，切不可含糊。

功夫需要時間才能上身，但是規矩要一講即明，規矩中的道理隨時隨地都可以通過身證體會到。若某老師對規矩講不明白，也示範不出道理，那他一定是不懂。對于拳中的規矩，千萬不要信"久則自知"這類糊弄人的話。雖然我本人對于孫氏拳的規矩所知道的也很少，只是九牛一毛而已，但我至少能把我知道的這點規矩讓練習者當時就體會到其道理和效果。規矩就是道理。

有人把形意拳比作中國式拳擊，我以為這個比喻並不妥當，形意拳是全接觸無限制格鬥術，拳擊是局部接觸有限制、有規則的競技體育，兩者從目的到方法相差甚大，二者的技戰術是完全不同的東西，不具有可比性。拳擊不僅註重步法的變化和頻率也註重出拳的變化和頻率，形意拳除了更註重步法的變化和頻率外，還特別註重啟動的速度和突然性，對于出拳並不特別看重其頻率，而是註重攻擊的破壞力。拳擊的攻擊點集中在面部、兩肋和胃部，形意拳的攻擊點則是全身薄弱部位。

形意拳最初練就的本領是：三快、三硬、三毒。

三快：反應快、起動快、步子快（包括變化快）。

三硬：拳架硬、骨頭硬、內氣硬（內氣充實）。

三毒：眼毒（懂機勢），手毒（打要害）、勁毒（摧毀力）。

三快，拳擊與形意拳都追求，但方法不同，效果不同。形意拳是以三體式築基，這種靜中求動的功夫是拳擊訓練中沒有的，靜中求動對起動能力、對感應能力的訓練直達本體。其效果非拳擊中的專項訓練可比。

三硬，這不是拳擊的訓練內容，即使有人骨頭硬也屬于副產品。

三毒，其中手毒，拳擊受其規則的限制，勁毒也是如此。故拳擊在這方面遠不及形意拳系統、全面。

所以，拳擊與形意拳在基本要素與技法上雖有某些交集，但更多的是區別。因此以形意拳的技戰術參加拳擊規則的比賽，一般不會有好的結果。同樣以拳擊的技戰術去進行無限制野戰格鬥，也同樣一般不會有好的下場。即使是MMA這類所謂的綜合格鬥而實際上還是有限制（有規則和禁打部位）的競技，一般而言，柔道、摔跤和散打選手都比拳擊選手更容易適應。拳擊的打法，包括其出拳的技戰術，普遍特點是上重下空，這是在拳擊規則下形成的技術特點，但這個技術特點在無限制格鬥中則破綻明顯，極易被動、失敗。所以當年江蘇省國術館並不開拳擊課（當時稱搏擊課）。

對于旨在參加綜合格鬥這類比賽的選手，作為站立技術方面，拳擊技術可以練，但不可過專，而是要回到形意拳上來，從三快、三硬、三毒上下功夫。作為地面技術，則要有鷹爪力和拿法。中國傳統武術的專項技術比任何一項國外的搏擊術都更適應MMA這類比賽。

過去鷹爪功是形意拳的基本功之一，在《拳意述真》中記載李存義談明剛、暗剛、明柔、暗柔，都是以抓力為例，可知鷹爪力為形意拳必備的基礎。有了鷹爪力再輔以周身整體的崩彈、震抖之力，使得破解鎖絞就變得簡單了。故中國武術一般認為好拿不如爛打。歷史上，形意拳名手被人纏拿鎖絞制服的例子從未有聞。因此，今天中國人若想在MMA這類賽事中打出一片天，應當重視對形意拳的研練。

看今人練習形意拳，大多成為臆想拳，自以為能打人，真打起來一手都用不上，其因是沒有圍繞著三快、三硬、三毒上研修形意拳，沒有把形意拳的三體、五行、十二形以及對練、領手、打靶與三快、三硬、三毒掛上鉤，練的很盲目，自然無法實用。三快、三硬、三毒，一靜一動都要有，要融入到形意拳的每個動作中。這是當代形意拳明師應該干的事。

形意拳不僅是各派武藝的基礎，也是非常完備的拳種，目的是提高無限制野戰格鬥能力。一些人受到某派片面宣傳的影響，整天追求什麼趟勁、丹田腹打等這種小兒科的東西，忽視了對三快、三硬、三毒這種整體技擊能力的研修，多年來使得形意拳的宣傳方向走偏了，並在一定程度上誤導著當代一些形意拳研修者，造成當今練習形意拳者的平均實戰能力不僅弱于現代散打，也弱于某些傳統武術的流派。民國初期形意拳在中國實戰領域首屈一指的地位如今已無法再現。

孫祿堂去世後，山東省國術館教務長田鎮峰在給李玉琳的信中講："孫祿堂這一去，對行意拳（即形意拳，筆者註，下同）無疑是一種悲哀，以後的人再也見不到真正的行意拳了。但對天底下練行意拳的人來說，不能不說又是一種'福音'，因為從此不知有多少人可稱行意正宗，甚至宗師了。"我認為，田鎮峰講的真正的形意拳是指最高水平的形意拳。現在不要說最高水平的形意拳自然是見不到，就是能夠適應一般競技技擊的及格水平的形意拳也早已難得一見。多少年來，武術界的一些人東聽西看，就是不去認真研究孫祿堂的武學，造成當今中國傳統武術的發展進入不了正軌，無數事實一再證明，如果不去認真研究孫祿堂的武學，人們就找不到研修武學的制高點以及至高點。

第六篇 第九章 科學不是道具 邏輯不是戲法
——評姚宇的編導：江湖賣大力丸者的沐猴而冠

不久前有位朋友人給我發來兩個視頻，一個是多年前的央視出品《最高境界的格鬥術》，另一個是不久前該片編導的自媒體出品《太極道》，兩個作品的主創都是姚宇，前者他是導演，後者是他自編、自導、自演。

朋友問：觀後感？

答：如見街邊賣大力丸者，不過姚宇兜售的這顆"大力丸"叫"張志俊的格鬥術"。既然兜售，自然叫賣時要極力貶低其他拳派，熬費苦心地擡高"張志俊的格鬥術"，尤其他叫賣時打著的幌子格外的時髦晃眼——"科學實驗"與"邏輯"。

不錯，自上世紀初隨著新文化運動將科學與民主之風吹進古老的中國，一時間"科學"二字成為時髦的標籤，以致那時蹲在街邊吆喝賣大力丸者也要標榜自己制造的大力丸如何科學。這滑稽的一幕竟在百年後姚宇的電視紀錄片和其自媒體中讓人們再次領略了一番。

在《最高境界的格鬥術》一片中，姚宇反反復復的打著一面醒目的招牌——走進國家體育科學實驗室，其目的無非讓一些觀眾產生錯覺，即姚宇在該片中兜售的"張志俊的格鬥術"是"最高境界格鬥術"的這個結論是由國家體育科學實驗室這一體育科學權威機構科研出來的成果。

然而，事實上，聯系國家體育科學實驗室去拍部電視記錄片與國家體育科學實驗室承擔的科研項目完全是性質不同的兩碼事。換言之，只要有經費、有關系渠道，誰都可以聯系國家體育科學實驗室去拍部電視記錄片，並通過同樣的制作手法聲稱自己的功夫是最高境界的格鬥術。

利用國家體育科學實驗室這個醒目招牌把在這里拍攝的電視紀錄片偷換為是國家體育科學實驗室的科研成果這一假象，利用影視效果做這種偷換概念的把戲，姚宇的導演手段純熟，但其路數仍與天橋街邊賣大力丸者的路數如出一轍。

那麼姚宇玩的是什麼路數呢？

在這部紀錄片里總共參加實驗的者不過三四個人，除了張志俊是當代陳氏太極拳名家外，其他幾位在他們各自的門派中都不具有代表性，不客氣的講屬于無名之輩。也就是事先選幾個本來功夫就不如張志俊的人，硬性地聲稱他們是代表各自門派的頂尖高手，然後通過一些所謂的"科學實驗"來證明他們不如張志俊，由此證明張志俊的格鬥術是"最高境界的格鬥術"，並給人以這是經過"科學實驗"證明的結論這種假象。姚宇的這個"邏輯"就如同一個人為了證明他養的藏獒是所有陸地動物中戰力最強者，于是找來一只阿拉伯狼（體型最小的狼）聲稱代表所有的狼族，又找來一只家貓聲稱該貓的戰力能代表所有的貓科動物，然後煞有介事的在三者之間做一些所謂的科學測試和對抗實驗，結果自然是藏獒勝出。于是聲稱科學實驗證明他養的藏獒具有動物界的"最高境界的格鬥術"，所有的狼以及所有貓科動物（包括獅、虎、豹等）皆非其對手。

在這部《最高境界的格鬥術》的電視記錄片中姚宇玩的就是這種把戲。上述這個例子僅是為了說明姚宇在該片中采用的"邏輯"是一種什麼樣的戲法，並不影射任何具體人。

其實判斷當代某個人的格鬥術是否是"最高境界的格鬥術"並不復雜，根本無須跑到國家體育科

學實驗室里裝腔作勢地做這種毫無意義的實驗，只需請他參加當代有代表性的格鬥賽事如全接觸的UFC或站立式的K1，看看他能否打進年度排名前3，就足以證明他的格鬥術是否高明了。換言之，國家體育科學實驗室不是驗證誰是"最高境界的格鬥術"的地方。

然而據我所知，張志俊從未參加過國際上任何有代表性的職業比賽，連國內"昆侖決"這類比賽也沒打過，包括當代所有太極拳的傳人（也包括那些打著太極拳傳人的招牌，實際練習現代散打的人）也從未在UFC或K1的賽事中取得過年度前3的成績，這樣的功夫談什麼"最高境界"的格鬥術？實際上，他們連參加這類賽事的資格都沒有。

實事求是的講，張志俊在這部電視紀錄片里表現出來的那些功夫，說明他在陳氏太極拳方面確有造詣，但也都是一些常見的普通功夫，與最高境界的格鬥術可謂天壤之別。

因此把張志俊的格鬥術稱為最高境界格鬥術就如同把一粒沒有經過臨床檢驗的大力丸說成是能包治百病的神藥一樣可笑。——姚宇在他這部號稱《最高境界的格鬥術》的電視紀錄片中導演出來的就是這麼一部滑稽劇。

姚宇在《最高境界的格鬥術》中打著科學實驗的招牌，而行偷換概念、自欺欺人之實，實際是在為張志俊做廣告，其手段讓人不由得想起蹲在街邊的兜售賣大力丸者們經常玩的那一類戲法。

而姚宇在其自媒體《太極道》中的表演讓人看到的不是蹲在街邊的賣大力丸者，而是展示了一個電視編導如何打著"邏輯"的招牌而行明褒暗貶、傳訛中傷之實。

姚宇的《太極道》前後9集，也算是自媒體的"鴻篇巨制"，故而我不可能以一篇短文對姚宇精心策劃的"邏輯"——例舉其謬，只舉一個他對孫祿堂的講述為例。

姚宇先裝模作樣地講他對所有有關孫祿堂的傳說都相信是真的。姚宇的這個說法堪稱是姚宇式"邏輯"的代表，因為迄今為止有關孫祿堂的傳說中不僅有大量確切的史料記載，也有不少以詆毀、中傷為目的的謊言，而這兩者是完全不相容的、沖突的。姚宇的"邏輯"是對兩者都相信，這就如同姚宇既相信2018年足球世界杯的冠軍是法國隊，也相信2018年足球世界杯的冠軍是中國隊，且在這屆世界杯上中國隊戰勝了法國隊，這兩種說法。姚宇的這個"邏輯"不知是來自哪個星球，總之不屬于地球。

姚宇在宣稱他對所有有關孫祿堂的傳說都相信是真的之後，舉出的一則有關孫祿堂的傳說，就更能體現姚宇式的"邏輯"。

姚宇在其自媒體上信誓旦旦地宣稱孫祿堂與日本武士板垣比武的唯一的記載是他講述的一則"奇聞"——

開始比武時，孫祿堂與板垣兩人相對站立，這時孫祿堂突然來了一個鯉魚打挺，然後費了一番周折把板垣打敗。

姚宇反復強調這是關于這次比武唯一可以找到的記載。然後姚宇再以他的所謂"邏輯"煞有介事地分析他講述的這則奇聞。其目的無非是想暗示這樣一個結論——有關孫祿堂的傳說都是這類荒誕不經的"奇聞"，以此來否定有關孫祿堂的所有史料記載。

那麼，關于孫祿堂與日本武士板垣比武的記載，是否真如姚宇宣稱的那樣，只有他講述的那則奇聞嗎？

事實顯然是否定的。

史料中關于孫祿堂與板垣這次比武有兩份記載，其一是向愷然在1924年11月15日發表在《紅玫瑰》雜志第1卷第16期上的"孫祿堂"一文，內中記載道：

"……阪原即立起身來將上身的洋服，邊脫邊道：'先生不要辜負我一番拜訪的誠意。'孫祿堂到了這時分，知道再也不能推脫了。遂也起身拱手道：'我平生還不曾見過貴國的柔道，不知道是怎麼模樣的法度，請先生不要存個決勝負的念頭，可以解說給我聽的所在，不妨相互交換，庶幾彼此都能得著互相發明的好處。'孫祿堂說這話，確是出于誠心，而阪原聽了不由得心中暗笑。

于是一賓一主。就在孫家一間很長的客廳里，交起手來。孫祿堂有十來個徒弟，都立在遠遠地看。阪原一心想把孫祿堂打跌，很兇猛地一步一步逼過去。孫祿堂確實不曾見過柔道的手法，存心要看出一個路數來，手手只略事招架。阪原逼進一步，便退後一步。阪原的身法、手法，孫祿堂已看得了然了。知道絕對不是自己的對手，只須一出手，就能把阪原屈伏。但孫祿堂是個生性誠篤的人，忽轉念阪原在他本國，很有點聲名，功夫做到四段，也不容易。我如將他打敗，他將來回國頗不體面。他本好意地來拜訪我，不可使他掃興

《世界日报》1934年2月3日

去。孫祿堂這麼一想，即一倒挫退了五六尺遠近。對阪原拱手道：'罷了，罷了，已領教過了，欽佩之至。'阪原因孫祿堂只有招架，不能回手，已存了個輕視的心思。此時見孫祿堂一步退了五六尺，背後離牆不過尺來遠，沒有再退一步的余地。孫祿堂只顧向前望著，他自己好像還不覺得的樣子。不由得更暗暗歡喜起來，以為趁孫祿堂尚不覺得背後沒有退步的時候，趕緊逼過去是個求勝的好機會，哪敢怠慢，故意發一聲吼，使孫祿堂專註意前面，不暇反顧。只一躥便到孫祿堂跟前，剛要施展柔道中極毒辣的手法，誰知孫祿堂見阪原不肯住手，反緊逼過來，已看出阪原不良的心事了。哪用得著什麼退步，也容不得阪原施展，隨手將阪原撈過來輕輕的向前一拋，只拋得阪原四體凌空，翻了一個跟頭，才落下地來，並沒有跌倒，仍是兩腳著地，看落下的所在，正是起首時阪原所立的地方。離孫祿堂已有一丈四五尺遠。阪原這才大吃一驚。知孫祿堂的本領，比自己不知要高強多少倍。自己一晌想出風頭的心理，確是不度德不量力。心里並很感激孫祿堂，毫沒有給他過不去的心思，定要跟著孫祿堂學拳。……"

其二，關于孫祿堂與板垣比武的第二份史料見于1934年2月3日《世界日報》"國術名家孫福全軼事"，內中記載道："民國八、九年間，孫氏在京。先為徐世昌之侍衛，後升承宣官。時有日本著名柔術家板垣者，來遊中國，恃其柔術與華人鬥，所向無敵。因之板垣驕甚。嗣聞孫祿堂之名，即訪

孫，請一較身手。孫對板垣謙遜如常，不肯較力。板垣誤以為孫為膽怯，請較益堅。孫力辭不獲，乃允之，並依板垣所提出之比賽方法，于客廳中設一地毯，二人並臥其上，板垣以雙腿夾住孫之雙腿，兩手攀抱孫之左臂，曰：'余將使用柔術，只需兩手一搓，汝左臂將斷。'孫笑答曰：'請汝一試可也，余意制之亦非難事。'板垣聞言，露驚駭之態，即開始用力，孰知剛一發動，兩臂如受重大打擊，尋且震及全身，此時板垣非惟手腿不能堅持孫體，即全身被震，滾至離孫兩丈外室隅處。四旁站立之孫之弟子及外界觀眾甚多，至此莫不大聲喝彩。板垣自地爬起，臉紅耳赤，惱羞成怒，突由身旁掏出手槍，孫之弟子方欲上前制止，孫從容謂曰：'不必不必，看他如何打法。'乃立于板垣對面靠墻而待。板垣舉槍瞄準，自意必中，誰知槍聲響畢，板垣視之，已失孫所在。方詫異間，忽有笑聲發自板垣身後，反視之孫也。蓋板垣動槍機時，孫即一躍至板垣身後矣。至此觀眾嘩然大笑，板垣垂頭喪氣辭出。數日後，板垣婉托多人說孫，欲從孫學藝，孫未允焉。"

可見關于孫祿堂與日本武士板垣比武不僅有當年的史料記載，而且不只一份。盡管這兩份史料記載在內容上有出入，但描述比武的過程與施展的技能都在合乎常理的範圍內，都沒有姚宇講述的那段"奇聞"中的描寫——比武一開始，孫祿堂先來一個鯉魚打挺……。

所以，姚宇在其《太極道》中宣稱：孫祿堂與日本武士板垣比武的唯一記載是他講述的那則"奇聞"，顯然姚宇這個說法不是事實。

那麼一個在其節目中不斷以"科學實驗"和"邏輯"來自我標榜的姚宇，他講述的這則孫祿堂以"鯉魚打挺"與板垣比武的"奇聞"究竟是他"科學實驗"出來的？還是他用"邏輯"推理出來的？我認為這很是需要人們也用邏輯分析一下其究竟。

首先，找到上述這兩份史料並不難，姚宇只要在百度上打上"孫祿堂"三個字，就能找到相關的史料，如《孫氏武學研究》，該書中就有《世界日報》對孫祿堂與板垣比武的記載和報道。如果姚宇能夠再嚴謹一點，聯系一下北京市武術運動協會的孫氏太極拳研究會，該研究會自然會給姚宇提供更多的孫祿堂與日本武士比武的史料。可惜這麼簡單的基礎性工作，姚宇全然不做，而是偏偏弄來一則聞所未聞的訛傳作為他用"邏輯"分析孫祿堂與板垣比武是否真實的"樣本"。其實這是根本無需討論的"樣本"，因為這是一則毫無史料依據的訛傳。

姚宇用一則沒有史料依據的訛傳作"樣本"煞有介事的用他的"邏輯"來分析其真偽，其目的無非就是想借此訛傳來否定孫祿堂與板垣比武的真實性，並進而讓人懷疑所有有關孫祿堂的史料記載。

姚宇在此否定孫祿堂與板垣比武的手法與他吹捧張志俊的功夫是"最高境界格鬥術"的手法運用的是同一個邏輯，就是為了支撐他預設的結論，他煞費苦心的制造一些能支持他預設結論的"樣本"，然後把他的"科學實驗"和"樣本"作為道具煞有介事地用他的"邏輯"表演演繹出他預設的結論。

所以，在姚宇節目中那些"科學實驗"和他用來演繹與分析的"樣本"不過是魔術師放在舞臺上的道具，而他所謂的"邏輯"演繹不過是一個江湖賣大力丸者騙人耳目的戲法而已。

第六篇 第十章 從楊班侯的謙抑而退與陳發科的氣粗色變
——兼談當代太極拳的發展

太極拳因其文雅的練習與體用形式，一百多年來已經成為被文人們熱捧和吹噓的最為嚴重的拳種之一，諸如什麼楊露禪之"楊無敵"、陳發科之"太極一人"等名號，被他們的後人們念叨的振振有詞，但是這些名號皆無當年史料證據。

我想有人看到這里一定不服氣，他們說楊露禪來北京是打出來的名頭"楊無敵"。

真是這樣嗎？

怎麼這麼大名聲的楊露禪，在其生前沒有史料對其事跡進行記載？

關于"楊無敵"這個稱號，最早是在楊露禪去世50多年後才在其門內第四代傳人的一些文字里出現，並被後來的武俠小說大肆渲染。而在楊露禪在世及去世後40年內的任何史料（包括武術野史）中皆無楊露禪或楊福魁其人的記載，在楊露禪去世後50年內的任何史料（包括武術野史）中皆無"楊無敵"這一稱謂。

為什麼要特定一個去世後50年內的史料？

因為在楊露禪去世50年內的這一代人中也不乏與楊露禪有接觸者，算是與楊露禪相接的一代。所以，楊露禪的"楊無敵"這個稱號沒有當年史料記載作支撐，屬于楊露禪去世50年後一些人編造的野狐禪。

又有傳說楊班侯如何能打，什麼打敗了"雄縣劉"（影射岳氏連拳的劉仕俊），又有什麼出手一丈八等，然而楊班侯的師侄楊敞寫了一篇"雄縣劉武師傳"發表在楊健侯（楊班侯的弟弟）的弟子許禹生主辦的《體育》（第一卷第八期，1932年8月31日出版）刊物上，而且許禹生就是以教授楊式太極拳為著。在這篇"雄縣劉武師傳"中記載：

（劉仕俊，筆者註）至京，住弟子金槍徐六家，時護軍營統領公爵廣科喜技擊，謀以此課部曲。延師為設一廠于六條胡同，名東廠。同時，延永年楊鈺（即楊班侯，筆者註）授太極拳于香兒胡同，名西廠。材技相埒，一時稱盛。東廠弟子凡百七十余人，精研散手者，得二十余人。紀緒、紀德、慶喜、存福、文奎、烏云珠、那清阿、瑞祥、吉升、德利諸人，其最著者也。師擇六弟子分為教習，授各種拳術。紀德、那清阿授彈腿，文奎、烏云珠授信拳，慶喜授通臂拳，存福授地躺拳。又隨學者所喜，授以虎縱等法。諸技具備，徒眾日增。一時名手如大槍劉德寬等，皆從問學。時東西二廠弟子點者，每冀二師一角，輒乘間從中構煽。師聞之曰：一角亦佳。適楊鈺以事至東廠，執禮甚恭。師延坐與談，楊言娓娓，不及武技。師數以語挑之，楊卒不動。從容辭去，時人謂師之豪爽、楊之謙抑皆有足多者。

根據這段史料記載，楊班侯面對劉仕俊的屢次挑釁時，執禮甚恭，沒有應戰，最後從容辭去。場面上，楊班侯顯然處于下風。寫這篇文章的楊敞不是黑楊班侯者，他不僅是楊式太極拳的傳人，他還是楊露禪的徒孫，是楊班侯的親師侄。因此可信度高。所以，近代楊氏太極拳某些傳人熱炒的——坊間所傳楊班侯打敗劉仕俊一事純熟子虛烏有。

同樣，當代盛傳的所謂陳發科"太極一人"的稱謂，在陳發科生前的各類報道中沒有這類記載。

而且在陳發科去世以後的10多年里在武術界也沒有出現這個稱謂。

實際上這個稱謂最早出現在文革後陳發科一些弟子的文章中，據說是陳發科的某位學生作為禮物送給陳發科的一尊鼎上刻有“太極一人”這幾個字。此為其門內後人所杜撰出來的稱譽，並非是當時社會或武術界的公論。我認為以這種方式紀念前輩，不僅正面意義不大，而且對于繼承前輩的遺產未必有利。

毫無疑問，陳發科是中國近代著名的太極拳家之一，對于陳氏太極拳的發展具有里程碑意義。但是陳發科自1928年進京直到1957年去世，陳式太極拳在北京開展的並不理想。陳發科並不是一位恪守道傳有緣者的謹慎的傳承者，他來北京的目的就是為了廣傳其陳氏拳，但是他辛勤耕耘近30年，直到他去世時，其效果並不理想，而在他去世後，尤其是文革後，陳式太極拳取得了爆炸式發展，這一現象倒是值得探究一番的。

關于陳發科進京直到他去世這30年的情況，以及對陳發科武藝的評價，我以為應以史料記載為依據，進行客觀的評述。對此我通過甄別，主要擇取了三份史料，這三分史料出自三位在當年國術界有一定影響力的陳發科的朋友和弟子，絕非是黑陳者，但也不是如洪均生這類誇大其詞的杜撰者。

第一位是許禹生

1932年8月31日由北平國術館出版的《體育》月刊中有許禹生寫的“論各派太極拳家宜速謀統一以事竟存說”一文，其中寫到：

“昔體社附設體育學校時，曾慕名延聘豫籍陳某教太極洪拳。果然運用如風，于震腳快打樁步均極講究，唯練畢氣粗色變。楊少侯見之曰：‘何太似花拳耶？’陳君為之語塞。其推手時身法步法固佳，唯喜用招、用力，不甚求懂勁為可惜耳。其大刀、雙刀、桿子多系外家式法，不能承認之為本門藝術也。夫北平太極拳傳自楊氏，楊氏學自陳家溝，則陳氏之拳路當與原譜相符，今其拳路亦頗多更改，多寡不一，更令人懷疑均非真傳者。”

有人說該文中的陳某是指陳照丕，不是陳發科。但這個說法在邏輯上站不住腳。

陳照丕在北平體育研究社附屬體育學校的時間很短，1928年底就離開北平去了南京，這時陳發科進入北平接替陳照丕在北平體育研究社附屬體育學校的教學工作。而許禹生的這篇文章作于1932年，這時許禹生已經見識過陳發科的拳術，如果在陳發科的拳術中沒有許禹生認為的這些問題，許禹生有必要在談論陳氏拳的特點與問題時故意撇開陳發科，非要用陳照丕的拳作為例子來代表陳氏拳存在的問題嗎？何況許禹生在該文中明確提到“更令人懷疑均非真傳者。”顯然這里的均非真傳者並非單指陳照丕的拳，而是指許禹生見過的所有陳氏拳械。而當時來北京教過太極拳的豫籍陳某只有陳照丕和陳發科兩位，故文中豫籍陳某應該就是陳發科。

由此可知，許禹生對陳發科的拳並不推崇，認為陳發科的拳有“氣粗色變”、“唯喜用招、用力，不甚求懂勁為可惜耳”等弊端，並認為其器械“多系外家式法，不能承認之為本門藝術也”，乃至認為其拳“更令人懷疑均非真傳者。”

因此，洪均生“回憶”的那一幕——所謂許禹生與人講“當時陳師照顧我的聲譽，以友自居。今天我才感覺到我們功夫差距太大了。便是讓我邀請北京武術界，當著大家的面，磕頭拜師，我也甘心情願。”——這段話完全是洪均生捏造出來的情節。

北平國術館《體育》「論各派太極拳家宜速謀統一以事竟存說」1932年8月31日

第二位是沈家楨

沈家楨是陳發科早期的學生和鐵竿粉絲。許禹生對陳發科的武藝不信服，從沈家楨的回憶中也可以得到旁證，沈家楨在（1961年4月21日）給顧留馨的信中說："觀陳師在京三十年所傳範圍不能稱廣"，又"陳氏之傳他姓者，固不少，第能者甚鮮"。

此外，查尋當年北平各類報刊，對陳發科的拳藝並無盛贊。

倘若陳發科進入北平後，其武藝能震動北平武術界，那麼怎麼可能在當時北平的各類報刊上對此皆無任何報道？而且一門心思要推廣其拳的陳發科怎麼可能"在京三十年所傳範圍不能稱廣"呢？

況且許禹生對陳發科的拳藝雖不推崇，但並沒打壓陳發科。許禹生作為北平國術界的領袖人物還是具有一定的包容心的，他在一定程度上還幫助陳發科發展陳氏太極拳。他一方面讓陳發科在北平體育研究社附屬體育學校教授陳氏太極拳，另一方面還幫助陳發科整理出版了《太極拳——陳氏太極拳第五路》一書，但此書出版後影響不大。由此也說明陳發科的拳藝當年在北平並沒有後來以及現在一些人所宣傳的那麼誇張。

在當年陳發科的學生、弟子中，最能杜撰故事和誇大其詞的就是洪均生，此外，沈家楨對陳式太極拳的理論建設與宣傳也是不遺余力。沈家楨從1932年3月開始在《體育》月刊上連載其《太極拳學》和《何為太極拳、武當拳》等近40期，而這兩文的技術內容主要是以宣傳陳氏太極拳為主。可以說，自陳鑫之後對陳氏太極拳理論貢獻最大者就是沈家楨。

沈家楨在宣傳陳發科方面雖不及洪均生那樣肆意杜撰，但也有不少誇大其詞的成份，如臺灣武術史研究專家周劍南在"憶民國37年在北京搜集國術史料所見所聞"一文中記述了他與陳發科見面的情況，該中寫道：

"陳先生名發科，字福生，一作復生；生于清、河南省懷慶府溫縣陳家溝。為民國前後陳派太極拳代表性人物陳延熙先生之子，陳派太極拳大家陳長興前輩之曾孫。他早在民國十七年，即受聘往北平教陳派太極拳。……民國三十四年冬，我在重慶時，因章啟東先生介紹，曾與洪懋中兄往訪沈家楨

414

先生。沈先生曾在北平從陳發科先生學過數年陳派太極拳。他對陳先生非常欽佩，極為稱贊陳先生之功夫，並舉例說：陳先生練‘金剛搗碓’，一震腳，窗子都動。我們都將信將疑。當時重慶的房屋，因一再被日軍轟炸焚燒，重建的都是客難式的。公家的房屋也不例外，很矮，房間又小，一盞油燈，光線不亮，所以沒有請沈先生表演陳派太極拳。該次到北平後，我即打聽陳發科先生是否仍在北平。……我找到羅馬市大街八十九號的中州會館，陳先生果然住在那里。我到時，陳先生方同三位太太在打麻將消遣。我說明拜訪之意。陳先生立刻停止打牌，來接待我。他中等身材，很壯實，年約六十余。我提起沈家楨先生，他想不起來。我請他示範陳派太極拳。他說：‘我不運氣了。’及練十三勢(又名長拳，又名頭趙拳，今稱陳派太極拳)。練時，動作忽快忽慢，忽剛忽柔。發勁時，氣勢驚人——出拳帶風，一震腳，窗子雖不動，但卻有其聲勢。與我以前所見楊澄甫及吳鑒泉二氏所傳之姿勢、練法大不相同。我想普通練武的，看了他練拳的工夫，恐怕就不敢同他動手了。”

我以為從周劍南這段話中看不到有貶低陳發科的意思，所謂陳發科一震腳窗子都動或許是沈家楨的誇張。按照周劍南的這段描寫及其觀感，陳發科確有功夫，其造詣明顯比普通的習武者要高明。但這個評價與什麼“太極一人”相差甚遠。

第三位是顧留馨

根據顧留馨日記：

“1959年10月3日，午後3時，李劍華應約來談陳架太極拳寫法，唐豪也參加，擬由我和李去陳家溝訪陳照旭，兼解決史料問題。10月4日，和殷同志談我去訪陳家溝為陳照旭拍拳照事。10月5日，9時半去陳師母處，有陳照旭之女兒永平，年15歲。云其父勞改已三年，在新鄭縣，不願回家。”

張蔚珍講：

“原來1941年（註：應是1942年7月至1943年春），陳家溝遭蝗蟲災害，兩年絕收，人們吃草根、樹皮，為了活命，青壯年大多跑去西安逃荒要飯，太極拳就完全衰敗了”。

所以當年陳家溝除了陳照旭（陳照丕不在家鄉，且受政治運動沖擊），已無其它代表性人物，《陳式太極拳》編寫也因此停頓。

那麼在陳氏太極拳傳承最危難的時候，正是由于顧留馨的力頂，使陳式太極拳的傳承出現了轉機。可以說，陳式太極拳能有今天的影響，顧留馨應居首功。因為正是他挽救了陳式太極拳。對此說的相關論證另文專述。

我以為如果說挽救陳式太極拳者首推顧留馨，那麼使陳式太極拳獲得如今這種發展、取得如今這種影響力的原因又是什麼？

我認為這個問題更值得去探討。

因此，下面幾個問題才是今人應該深入思考和探究的：

第一、為什麼顧留馨要力頂陳式太極拳？

第二、難道顧留馨僅僅力頂陳式太極拳一家嗎？

第三、陳式太極拳獲得爆發式發展離開政府主管部門的大力推動行嗎？政府主管部門為什麼要力推陳式太極拳？政府各級主管部門大力推出陳式太極拳的政治、文化、經濟原因是什麼？

1、關于為什麼顧留馨要力頂陳式太極拳？

顧留馨對武術以及太極拳的認識一方面受到新文化運動尤其是唐豪的影響，另一方面，也因為他是一位業余習武者，對傳統武術理論並不精通，甚至不甚理解，造成他對武術以及太極拳的認識與唐豪趨同，心里對中國傳統哲理以及方法論是懷疑甚至抵觸的，由此決定了他對武術以及太極拳的認識。

　　比如他認識不到先天真一之氣——中和之氣是武術及太極拳體用的根本，也不懂太極拳是如何通過極還虛由後天返先天的修為機理。所以，顧留馨對練習拳術先通過站樁、走架子培育先天真一之氣的這種練法並不十分理解，認為這是老師保守，學生學不到東西。顧留馨所接受的是立竿見影的技法、用法。這在他早期及中晚期的文章和日記中有充分的體現。而陳氏太極拳正如許禹生所說："唯喜用招"，而這正是顧留馨所看重的，當陳發科讓陳照奎給其講解陳式太極拳拳架用法以及擒拿手法時，顧留馨如獲至寶，並認為陳家父子不保守。所以說，顧留馨對太極拳的認知與陳氏太極拳的特點趨同，而且陳家父子對顧留馨這樣一位身居"高位"的領導干部又傾心教授，故促使顧留馨對陳式太極拳無論從其自身的理念上還是從情感上產生親近與認同，因此要力頂。

　　2、難道顧留馨僅僅力頂陳式太極拳一家嗎？

　　當然不是。顧留馨雖然在個人的理念與情感上對陳氏太極拳更為親近，在對武術以及武術人物的認識上也存在一些明顯的個人偏見，但總體上他是以"公心"對待各派武術的。在他負責的體育宮給各派太極拳差不多同等的機會。尤其上海是楊式太極拳重鎮，顧留馨對上海楊式太極拳的力頂與推介並不遜于陳式太極拳。但是由于當時上海有代表性的楊式太極拳拳師老的老、病的病，立即推出一位讓全國信服的楊氏太極拳家還需要一些時日。同樣，顧留馨對武氏太極拳、吳式太極拳也是力推的。這從他先後冒著一定的政治風險把郝少如、朱廉湘、張達泉、馬岳梁等招入體育宮教授武氏和吳氏太極拳，可見一斑。但顧留馨對武、吳兩派這幾位太極拳師的評價不高，這在他的日記中多有顯現。而孫氏太極拳研修者多處于隱修狀態，沒有人願意出來。1962年，當孫存周去上海看望老友時，顧留馨聞訊後非常興奮，因為顧留馨深知孫存周的武功高絕，立刻在上海體育宮打出廣告，稱："今晚有武術大師孫存周表演武術"。但是他不理解孫存周此時的心境，孫存周得知後，並不給顧留馨這個面子，當天下午就臨時決定返回北京了。這也就進一步加重了顧留馨認為孫氏拳太保守，不傳人的印象。這種誤解直到顧留馨晚年也沒有消除，在顧留馨晚年的談話及文章中時有所現。

　　當時顧留馨癡迷于推手，把推手看的很重，這在他的日記中多有反映，他看到上海吳氏太極拳的幾位代表人物朱廉湘、張達泉、馬岳梁等在推手方面都不行。雖然他對武氏太極拳的郝少如評價稍好，但在其日記中也記載了郝少如的一次失誤，對郝少如的好評似不多。當時上海教陳氏太極拳的人沒有，于是顧留馨費了一番周折把當時在北京市建工局第五工程公司工作的陳照奎弄到上海體育宮教拳。因陳照奎的推手手法中輔以擒拿、摔跤等，與楊氏、吳氏太極拳推手的用意、用勁不同，陳照奎在與人（主要是學員）推手中屢戰屢勝，當時上海空勁太極拳名家樂幻智的傳人董世祚與陳照奎推手，被陳照奎推出數步外，這讓顧留馨更加信服陳氏太極拳。

　　這種擒拿手法對于不懂技擊者，確實有一招制敵之效，但對于懂技擊者，在散手中則成效不大，所謂"好拿不如爛打"。顧留馨本人並不擅散手技擊，僅是癡迷于推手而已。

　　所以，顧留馨後來重點力頂陳氏太極拳並非僅是某種單一因素，而是有著多方面的不同因由。

歸納起來講：

上海楊氏太極拳的代表性人物多已是老弱病殘，新一代代表尚需時日，還沒有應運而生。

上海研修孫氏太極拳者多隱而不出。尤其孫氏太極拳的代表人物孫存周從北京來上海訪友，沒有搭理顧留馨，甚至不給見面的機會，不給顧留馨面子。造成體育宮沒有教孫氏太極拳的教師。

武式太極拳，顧留馨認為其理論不錯，但對郝少如的功夫並不十分推崇。

吳氏太極拳，顧留馨認為上海的幾位代表人物水平不高。

而陳式太極拳代表人物陳照奎的推手功夫是顧留馨所欣賞的，此外，陳氏太極拳的理念、技理技法與顧留馨的對太極拳的認識相合。

所以，顧留馨後來與陳式太極拳親近是有多種原因的。

3、陳式太極拳獲得爆發式發展離開政府各級主管部門的大力推動行嗎？政府主管部門為什麼要力推陳式太極拳？政府各級主管部門大力推出陳式太極拳的政治、文化、經濟原因是什麼？

政府的武術主管部門利用行政力量把一個民間拳種硬生生的推到一個離奇的顯赫位置，這是一個非常奇特的現象。陳氏太極拳就獲此"殊榮"。

這個第一推動力就是從文革後1979年開始的，長達7年的傳統武術挖整工作。

1979年1月國家體委下發了《關于挖掘、整理武術遺產的通知》的文件，接著國家體委有關部門組織武術調查組，分赴13個省、市、地區開展考察，挖掘整理工作前後持續了近7年，期間分別于1984年6月26至7月4日在河北省承德和1986年3月24至28日在北京先後召開了兩次全國武術挖掘、整理成果匯報大會。

說到太極拳，這7年來在太極拳挖掘、整理方面的成果之一，就是河南省溫縣挖出了陳式太極拳的代表人物陳小旺。其實與其說是挖出不如說是被包裝出或推出了陳小旺。陳小旺參加全國太極拳推手對抗賽和套路比賽，均未取得理想的成績，更未獲得業內的認可。據北京什剎海體校教練梅惠志講，當年他與陳小旺切磋，先後把陳小旺摔倒數次。在傳統武術方面頗有造詣的全國長穗劍冠軍、通背拳拳師成傳銳對前來看望他的國家體委武術處的人講："你們挖來挖去，就挖出個陳小旺，李天驥就在你們身邊，你們看不到，六個陳小旺的功夫也趕不上一個李天驥。"

總體上講，那次長達7年的挖整是很不成功的，馬明達曾對我講："挖整出來的東西很多是虛假的，有用的東西不多，就這些東西也沒有人去甄別、整理，簡直就是一場鬧劇。"

其實值得我們進一步思考的是為什麼我們的武術主管部門明明知道陳小旺並非高手（現在的名氣早已如日中天），卻要力推、力頂？

原因之一，因為陳小旺是陳氏太極拳的血脈。

那麼為什麼政府的武術主管部門一定要力頂陳式太極拳？

這里就涉及文化、歷史、政治及地方經濟等至少四個方面的因素，而不是單純的武藝的價值因素。

在文化與歷史方面，這就不得不說到中國人的歷史觀的問題。

在不少中國人的頭腦中，價值取向深受漢儒影響，家族以祖宗為天，家外以皇帝為天子。在這一思想的影響下，人們對武術的認識進入一個盲區，認為越古老的武術、越是源頭的武術，價值越高，

用判定古董的價值觀來判斷武術文化的價值。此為荒謬之一。其二不懂任何文化的發展都是有其規律的，這一規律既有其內在的邏輯，也有其外在的條件，這兩者之間的相互作用與統一，構成其規律。武術也不例外。但是長期以來除筆者本人對此做了一些研究以外，幾乎沒有看到有誰去研究武術文化的演化規律問題。其三具體的講，很多從事武術的專業工作者對武術史沒有一個正確的認識和了解。

因此，以上三者導致在傳統武術挖掘整理上一些錯誤的認識和荒謬的做法。由于陳式太極拳是目前存世的各派太極拳中最古老的，于是政府主管部門就選擇把瀕臨失傳的陳氏太極拳作為官方力頂的對象。這是一個由于政府主管武術的部門對武術文化和武術歷史認識上的淺薄偏頗，造成錯誤地選擇力推挖整對象的實例。以致後來的錯誤愈演愈烈，發展到了今天不得不以不斷造假來維系。

當然除了歷史、文化的因素外還有政治、經濟方面的因素。從政治方面講，文革後在恢復傳統武術的同時，政府主管部門要求以歷史唯物主義批判傳統武術的神秘主義和玄虛的內容，但是對于什麼是歷史唯物主義？什麼是神秘主義？如何鑒定玄虛迷信等？當時的武術管理部門認識的非常膚淺。其中舉措之一，就是不能把太極拳的創立歸于道士張三丰，于是要用陳奏庭代替張三丰。其實，如果用否定張三丰創立太極拳的標準，放在陳奏庭身上，同樣也可以得出陳奏庭不是太極拳的創立者。但是作為一項政治目的，自然要取雙重標準。于是陳奏庭因為數百年後的意識形態的需求，竟硬生生地被架到太極拳創始人的供臺上。在一切為政治需要服務的左傾意識下，自然無學術可言。

改革開放後，地方政府因政績和地方經濟的需要，變本加厲，采取種種非常手段把陳式太極拳以及所謂的幾個代表性拳師推到一個離奇的高度。具體內幕，人人皆知。這種畸形的太極拳文化在今天仍在蓬勃的開展。但究竟能走多遠？顯然隨著世人對太極拳認識的不斷深入，這種做法必將首先在國際上難以持續，日益黯淡。不是嗎，當年那位出國撈金的某某某日前打著"歸根復命"的名義跑回來老家為其太極拳藝術館奠基。顯然，這里的環境更有利于這種畸形太極拳藝術的生存與繁衍。

當然如今陳氏太極拳這種盛況空前的局面是陳發科遠遠做不到的，也是陳發科當年想不到的。

但是如果一些太極拳總是靠著這種來自其自身文化之外的力量來發展，又能走多遠呢？難道指望著官方一直封殺徐曉冬以及其他不同的聲音就能不斷續命嗎？

事實上，自民初以來，在歷次全國性的徒手擂臺賽上，陳、楊、武、吳等派太極拳從未獲得過前十名以內的成績。但這一時期恰恰是他們這些太極拳爆發式發展的時期。同樣，1953年以後，直到1979年，大陸不開展技擊對抗運動，而這一時期依然是太極拳快速發展時期，甚至一個無厘頭的纏絲與抽絲的爭論也鬧得喧囂一時，為什麼不實際切磋檢驗一番，再進行討究？

太極拳真的講究"打"嗎？如今數以億計的太極拳人口中又有幾人是為了提高技擊格鬥能力去練太極拳的？

所以，太極拳的發展與其技擊能力之間沒有明顯的正相關關系。

因此，太極拳的當代傳人們，你們總在編造你們的太極拳如何能打，這還有意思嗎？不久前徐曉冬在深圳10秒之內KO武氏太極拳的陳勇，但是我還是要為陳勇鼓掌，至少他敢去打。而當今那些著名太極拳"大屎"們，面對徐曉冬的公開挑戰，根本不敢迎戰，但是這似乎並不影響他們繼續廣收弟子和收入丰厚。

如何健康的開展太極拳，倒是今天值得探究的一個問題。

但研究的成果呢？還是一通胡吹，這回不吹太極拳能打了，吹太極文化，吹得同樣離譜，如不久前有人竟然公開提出："太極文化理論上應該就是諸多宗教最後尋求的根本和源頭，只是人們的文字描述不同以及認知的差別。太極文化的天人合一思想和天道信仰，具備整合基督文化、伊斯蘭文化等的潛能，如《聖經》'太初有道、道與神同在'，就與太極文化有整合的可能性和可行性。"（《太極文化傳承與發展研究報告》）這種觀點可謂是由于在認知上養成輕薄、浮誇的陋謬惡習而導致為胡言亂語。因為無論是基督教文化還是伊斯蘭教文化，作為其宗教文化的源頭都是對超驗性本體的追索與信仰，而太極文化成立的基礎是建立在可被實踐驗證前提下的實證性踐行，完全不具有超驗性質。提出用不具有超驗性質的太極文化作為所有具有超驗性宗教同一的文化源頭，比聲稱地球是所有宇宙的源頭還要荒謬，雖然地球處在宇宙之中。

　　類似這種病態的著述甚多，尤其在今天太極拳文化界似乎已大行其道，如同大躍進時期，比的似乎就是誰更能胡說。這對于當今推廣、發展太極及太極拳文化是十分危險的。

　　當代一些太極拳現象，無論在形而上的方面還是在形而下的方面，其特色之一就是臭氣熏天。

第六篇 第十一章 拳與道合的踐行者——孫存周

100多年前，孫祿堂創建了拳與道合的武學體系。

何謂拳與道合？

使技擊合于道——即通過掌握技擊體用規律，使技擊格鬥立于不敗之地者。

何人至是？

根據諸多史料記載，孫祿堂就是這樣的人。

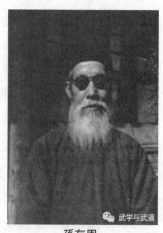
孫存周

換言之，拳與道合是通過技擊制勝立于不敗之地作為證道的一個途徑。陳微明對孫祿堂這一武學體系有一個精辟的說法："不求勝人，神行機圓，人亦莫能勝之。"

因此，拳與道合中的合道是以技擊效能的卓絕為基礎的。拳與道合者並非僅僅是一個有崇高道德修養的習武者，更不是讓習武者僅僅成為一個道德學家，而是只有那些能信步于刀槍叢中的從容中道者，才具備日後成為一個拳與道合者的資格。于是讓我想起了孫存周、裘德元、齊公博、孫振川、孫振岱、張洛瑞……諸多孫氏拳前輩的名字，以及我輩中牟八爺、胡六爺、駝五爺等前人。

毫無疑問，作為拳與道合的踐行者，孫存周是他那個年代的一個傑出的代表人物，他的行止生動的呈現出一個踐行拳與道合者的風神。他的一些事跡，頗值得回味。

1979年筆者在南京認識了劉子明，他的武藝得到過孫存周的指點。劉子明講過一些孫存周的軼事，頗有趣味，摘錄若干：

有一次，我和存周先生去外面喝酒，正好遇到一位武術界的熟人，他很興奮的拿出一本書來遞給存周先生，並說："這裡面寫著你呀！"存周先生本來已接過了那本書，聽了他這麼一說，看也沒看，就揮揮手說："噢，我有，我有。"當即把書還給了對方。吃過飯出來，我有些好奇，就問那是本什麼書？存周先生說："我哪兒知道呀？"原來存周先生根本就沒有那本書，為了避免羅嗦，托詞而已。後來我從那位熟人那裡借來那本書，原來是本介紹武術名家的書，上面稱贊存周先生的技藝如何卓絕。于是，我就翻到該頁拿去給存周先生看，以為存周先生會高興的。哪知存周先生還是看也不看，把書一合還給了我，見我不解，存周先生解釋說："這都是些無聊閒語。我年少時也喜歡比較高低。以爭天下第一的名譽為榮。後來常受先嚴訓誡，才知道求藝者莫求名。只有藝近于道，其它皆是虛幻。"

存周先生是以家傳的形意拳、八卦拳、太極拳稱著于世。這三種拳都有神氣方面的講究。那麼什麼是神氣？那時我一直沒有弄明白，問過一些人，也大多講不切實。于是就問存周先生。存周先生說："初練拳術，要把神氣二字理解的膚淺一些為好。神就是保持註意力集中，精神警覺的樣子。氣就是重心。你把拳論上所有談氣的運動都當作重心的運動，很快就能入門了。"後來我按此去練拳，果然很有成效。

存周先生有三大愛好，武術、繪畫和喝酒。這三樣兒是他每天都離不開的。我每次去看望他，不

是在練拳，就是在繪畫，而且杯子里總少不了酒。一次杜月笙帶著我和高振東去莫干山看他，存周先生正在山間的草亭中用心作幅山水畫，這時已經烏云翻滾，我們勸他趕快和我們一起回杜月笙的別墅，存周先生說："你們先走我隨後就來。"我看他那畫也就才起個頭，便催他快走，他隨口應道："就來，就來。"我們見天色已暗，三人便急急往回走，走出里許，過了個山道，天已經下起雨來，見存周先生還沒有跟過來，心想他這幅畫定要還給這里的山水了。待我們渾身被雨水淋透趕到杜的別墅時，見到存周先生正與盧云和尚一邊喝茶，一邊看那幅畫，我們三人大吃一驚。更讓我們難以相信的是存周先生的衣服竟然沒濕，而那幅畫不僅已經畫完了，而且竟也沒有雨痕。存周先生見我們吃驚的樣子，就開起玩笑："你們要我回來，你們自己這是跑到哪里去沖了個澡？"後來我們問存周先生是如何這麼快跑到我們前面的，存周先生玩笑說："是老和尚（指盧云和尚）施個法術接我回來的。"我知道他是在搪塞，也許他不想讓我們了解他的步行神技的奧秘。

大約1935年，有個法國擊劍家來上海，被東亞體專請去介紹流行于歐美的擊劍運動。當時東亞體專也開設國術課，這位法國人曾經得過重劍比賽的世界冠軍。他看了中國的劍術表演，很不以為然，認為完全是舞蹈，不能比賽。並與學校的幾位國術教師進行了劍術交流與示範，幾位國術教師確實完全不是這位法國人的對手。第二天晚上校長陳夢漁參加一個招待鄭炳垣的宴會，席間談起中國劍術不及西方劍術實用的問題，同來的章啟東說他可以介紹一個真正懂中國劍術的人去跟這位法國劍術家交流。陳夢漁聽章啟東這樣講也感興趣，于是約好由他去約法國人。宴會結束後，章啟東就去找存周先生。存周先生聽說跟法國劍術家交流擊劍，也感興趣。第二天下午章啟東接到陳夢漁的電話，說晚上在其下榻的華懋飯店見面。見面時，在八樓的會客廳。寒暄後，通過翻譯說明了交流的方式，法國人使用自帶的金屬劍，劍尖套上個皮套，存周使用中國式竹劍，進行點到為止的交流。結果連試多次，每次都是哨聲一響，不出三秒，存周先生的竹劍就準能抵在法國人的咽喉處，而法國人的劍始終未能碰到存周先生。使這位法國擊劍家對存周先生的劍術驚駭不解，同時又佩服的五體投地，並建議存周先生應該參加奧運會。存周先生說："我的劍可不是用來比賽的，此劍所以靈捷，全在修身上。"

存周先生的八卦拳在當年武林中是一絕，上海武林宿耆秦鶴歧是見過八卦拳宗師董海川前輩功夫的人，秦鶴歧看了存周先生演練的八卦拳的功夫後，稱贊存周先生的功夫不讓董海川前輩。存周先生轉起八卦拳來，讓人覺著不是一個人在轉，而是一圈人在圍著個圈轉，分不清哪個是真人，哪個是人影。轉到興頭上，提氣騰空能在大廳的立柱上連走數步，在屋頂上留下腳印。存周先生周身如有高壓電，從你身邊一過，或被他吸引進去任他控制擺布，或被他當即擊倒，象被閃電打著一樣，使你的魂魄都散了。所以當時知道存周先生功夫的人，是絕不敢跟他動手的，頂多玩一玩，比劃一兩下，點到為止，然後聽他的指教也就是了。當年凡是跟存周先生動手的人沒有一個不敗陣的。存周先生的形意拳功夫也是了不得的。當時能進上海市公安局消防隊的人都是些很有功夫的人，其中有一些是查拳、心意六合拳、湯瓶拳和綿拳的正宗傳人。存周先生被上海市公安局請去，教消防隊形意拳。當時消防隊的一些人認為形意拳動作太簡單，速度也慢，一下是一下的，認為鍛煉功夫可以，真正打人就不一定管用。存周先生明白他們的意思，于是對他們說："我只用崩拳打你們的前胸，你們隨意進攻、防守，我出手打不倒你，或被你躲開，就算你優勝，形意拳你就不用學了。"結果二三十個人，全被存周先生用崩拳一個照面就打倒了。于是大家心服口服地跟著存周先生學習形意拳。遺憾的是，不久

421

七七事變爆發，存周先生北返，這批人沒能掌握到形意拳。

　　以上是當年記錄的劉子明所述，由此可管窺孫存周踐行拳與道合之一斑。

　　有一年（90年代初，具體年份記不清了）筆者去孫劍雲老師家，遇到一位顧先生跟孫劍雲老師聊天，這位顧先生的年紀估摸有七八十歲，從上海過來，閑談中有幾句講到孫存周，據這位顧先生講（大意）：

　　當年上海有個劇團要排一個斯巴達克斯的話劇，其中Crixus一角沒有合適的人能演，鄭逸梅提出孫存周的氣質絕對合適，找孫存周來演，並要葉大密去請孫存周。葉大密對鄭逸梅講，虧得他（指孫存周）不在這裡，否則他要打你的板子。鄭逸梅不服氣說，孫存周的武藝高強最適合演Crixus一角。葉大密講，Crixus多風流啊，孫存周不二色，他功夫雖高，但演不了。要不你自己去跟他說說。

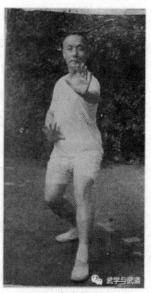

崔文瀾

　　因為聽到顧先生講當年有人考慮讓孫存周演話劇，聽上去挺新鮮，給我留下了印象。這位顧先生跟葉大密學過推拿，跟周仲英學過形意拳和中醫。

　　不久前，有位趙先生幫我查找到一份載有孫存周事跡的雜志，雜志的名字叫《克雷斯》，後來我一查，這個克雷斯就是由Crixus翻譯過來的。看來孫存周與這位Crixus還真有點緣份。就在這份雜志中記載孫存周曾在杭州捕獲一名飛賊劇盜的事跡。

　　時杭州城出現一名大盜，來去無蹤，官方派員無法捕獲，聞孫存周武藝高超，請孫存周幫忙。孫存周偵查到該劇盜的行蹤後，當其在一巨富家作案得手正欲潛逃時，被孫存周攔住，剛一交手，劇盜感到自己不是對手，于是施展輕功飛身上房，不想孫存周飛空而至將其捕獲。

　　"飛空而獲"這個用詞不是我張大其詞，而是這份雜志報道中的原話。此事發生後,孫存周被浙江省警務處聘為稽查員.

　　趙竹光，中國健美及舉重運動的開拓者之一，他曾創辦上海健身房，後改名上海健身學院，幾經搬遷，後遷至威海衛路西摩路(今陝西北路)北端，我友萬勇南家的對面。支燮堂、崔文瀾兩位都住在這附近，有時他們把孫存周請來指導他們的拳術。崔文瀾與趙竹光都是廣東新會人，兩位既是廣東老鄉，又都喜歡運動，兩位是非常要好的朋友。

　　但是兩位喜歡的內容不一樣，崔文瀾喜歡傳統武術中的孫氏形意拳、孫氏八卦拳這類功夫，這類拳術講究修為內勁即先天真一之氣，也稱中和之氣或金丹，而不是肌肉力量。趙竹光則是練健美和舉重的，倡導的也是健美、舉重這類運動所講究的肌肉力量。所以，兩位朋友之間也經常發生爭論。

　　這天崔文瀾把孫存周請過來，故意帶著孫存周去趙竹光的健身院參觀，孫存周跟著崔文瀾轉了一圈出來沒有說話。趙竹光知道孫存周是位功夫傳奇的武術家，因此很客氣的請教孫存周："先生看過鄙

趙竹光

館，可否賜教在下一二？”還沒有等孫存周回答，崔文瀾就開玩笑式的搶著說：“你還看不出來嗎，存周先生認為你這些東西沒用。”趙竹光說：“練力氣怎麼會沒用，做什麼事都需要有力氣。”這時孫存周打個圓場，對趙竹光講：“我們做個遊戲，你擺好舉重的架勢，我用一個手指頭搭在你的手臂上，你只要能向上移動分毫，就算我輸。”趙竹光覺得這個遊戲有些不可思議，于是把兩手放在胸前，擺好一個要做挺舉的姿勢，隨後孫存周把自己的一個手指頭搭在趙竹光的手臂上，果然趙竹光的手臂無法向上移動分毫。于是趙竹光知道遇到了奇人，隨之立即納頭便拜。

孫存周趕緊扶起趙竹光說：“其實你講的對，干什麼事都需要有力量，但是力量跟力量不一樣。”

此事過後，趙竹光要崔文瀾寫一篇介紹形意拳的文章刊載在他主編的《健力美》（1948年 第4卷第6期，14-15頁）上。

趙竹光不以武術為能，他是中國舉重事業的開拓者之一，德藝雙馨，他也算是孫存周的一位記名弟子。

孫存周晚年時偶露的功夫造詣，和塵同光，卻更匪夷所思。其孫子孫恝記錄過一件他母親講的孫存周降服驚馬的事，讀來十分有趣，現摘錄如下——

據母親回憶，存周公晚年極少再露功夫了，尤其最後一年，更是難見，偶爾看到老爺子打個趟子或轉走行功。母親說雖然從沒接觸過武術，但她這個大外行仍能覺出存周公的身形飄逸、神行無礙、氣定神閒，因此母親以後向我們說起時，最後總是會說一句“再加上老爺子長須飄飄，看著就像飄行于地面之上，哪有那種‘哼哈呵嘿’的，打的就是氣質拳、神仙拳”。但讓母親難忘的也就是母親常說的“真是長見識了”的一件事，是母親陪著存周公見未來的親家（也就是母親的家），老爺子住西四小珠簾胡同，母親家住西單達智胡同，一般都會從小珠簾走兵馬司過丰盛穿辟才奔皮庫到達智，當時皮庫胡同里還有農民趕著馬車賣菜賣糧食什麼的，因此胡同里自然形成了一個集市，兩位剛轉入皮庫胡同，就看見很多人從京畿道方向往過跑，就跟炸了廟似的，有些就往兩側的牆邊兒貼，喊著“馬驚了，馬驚了”，這時也看見遠處一匹帶著車的馬奔來，母親當時還是個年輕姑娘家，馬上慌的不知所措，想跑吧又不好意思丟下老爺子自己先跑，而且看老爺子也沒要跑的意思，就聽老爺子和緩的說“別慌，看著啊”。邊說邊把手里的棍兒（存周公晚年出門總是帶著個實竹的棍兒，不是拄著用，是玩兒的）提在手上迎著驚馬的方向就慢悠悠走過去了，兩邊兒的人還嚷嚷“馬來了，快躲開”，這時馬就已經沖過來了，母親看見老爺子到了馬的面前也沒見多快，右手棍兒交到左手，一側身，左手抓住籠頭，右手就勢按在了馬腦袋的位置，就看見馬的身子往上一聳，前蹄要起來似的，但馬上就落了下來，然後看見老爺子把馬頭拉近，在它耳邊說著什麼，右手不斷在馬腦袋上忽捋著，不大會兒馬就安靜了下來，這時馬的主人也跑過來了，存周公把馬籠頭就遞給了那人，那人一個勁兒的又哈腰又道謝的，但看得出來臉都嚇白了，還說著“這要傷了人可就瞎了”。老爺子微微一笑，沖著母親一招手，說“走吧”。兩邊兒躲著的人也歡聲雷動，有鼓掌的，有叫好兒的，有贊的，有嘖嘖發感概的，還有評論的，母親聽到一個人說“看這老爺子樣兒，這就是個神仙”。母親當時問老爺子“剛才您跟那馬說什麼了，它就安靜了？”老爺子幽默的說“我呀就跟它說，你看你這麼跑多累啊，咱們好好呆會兒吧”。母親跟我們說，當時走在老爺子身邊，感受著別人的註目，聽著別人的贊揚，覺得自己都

高大了許多。後來母親說經過了這次親眼所見，才知道了"功夫"的含義，真是"長了見識"。

　　以上是孫存周的孫子孫烜所記。對比我輩中好手何回子（失其名）亦曾降服驚馬，他以形意拳功夫把驚馬按倒在地上吐白沫，但在造詣上已等而下之。孫振岱說孫存周打人如提筆插花般的輕巧自如。劉子明說孫存周看天下拳師鬥拳如看童趣。信不謬哉！

　　從上述這幾件趣事中為我們呈現了一位踐行拳與道合的武學大師、技擊大家風範之一瞥。

　　倘若當年孫存周與人一動手，不能神行機圓、從容中道，那麼他的拳術如何能證道呢？說這是拳與道合，誰能信服呢？

　　孫存周之所以成為拳與道合的踐行者，首先是因為他的武功絕高，1935年《近世拳師譜》記載孫存周的武藝絕塵時下，正因為有如此武藝，才談得上踐行印證拳與道合。

近世拳師譜

孫存周

六四

孫存周諱煥文，號二可，老武師孫祿堂之次子，幼嗜弓馬，能百步穿楊，及長得家傳武藝，如形意八卦太極等，技逐益精，睥睨京畿，弱冠出行，遊歷江南數省，有聲於斯，其拳行如奔馬，勢若遊龍，世所罕有，一日存周去彈子房遊戲，被其盟兄以球杆誤碰眼鏡，玻璃紮入眼球，失左目，其父聞之，良久無語，忽感慨曰，吾學無繼乎，換得吾兒一命，蓋存周性甚直，常與人比較藝術短長，無論長幼尊卑，一經較藝，高低即現，挫敗名家尤眾，時人甚嫉之，經此意外，鋒芒收斂，民十八，浙省張人傑舉辦國術遊藝大會，存周復出，領銜檢察，所演遊身八卦掌技驚四座，臺下諸多八卦門老前輩無不驚奇讚歎，惟其父偶或搖頭，謂其火候未逮，誠恐其年少藝高，桀驚招禍，故常示警耳，存周嘗服務蘇省國術館，現居海上，藝術與日俱增，絕塵時下矣、

《近世拳師譜》

第六篇 第十二章 英風颯如劍 舒卷漫如雲
——紀念孫劍雲老師逝世15周年

　　有些人好奇，但可能不好意思問：你童旭東這些年寫了不少記述或回憶武林中多位前人的文章，但為什麼你回憶自己的老師孫劍雲的文章似乎不多。

　　為此，我大致算一下，15年來只有三、四篇。之所以如此，在很大程度上正是因為孫劍雲是我的老師，使我在寫孫劍雲的時候，要慎之又慎，下筆盡量力求準確，故所記之事，寧缺毋濫，平述不揚。所以，不是輕易可以動筆的。這次是受諸位同門之托，要我在紀念孫劍雲老師逝世15周年時寫一篇紀念文章，為此反復斟酌，不知能否達孫劍雲老師風神之萬一。

　　孫劍雲是我唯一拜師學藝的老師，意義自然非同一般，但在這里我不是僅僅以一個學生回憶老師的角度寫這篇紀念文章，我一貫的堅持是對任何人的回憶與介紹都要力求真實、準確。我以為只有這樣才對得起逝者。

　　毫無疑問，孫劍雲是一位著名的武術家，紀念一位武術家，至少要從兩個方面來談，其一是在武術上取得的成就，其二是做人尤其是師德以及由此彰顯的人格精神。

青年時期孫劍雲（後排站立）與孫祿堂（父）、張昭賢（母）

中年時期的孫劍雲

孫劍雲，諱書庭，字貴男，劍云為號，世以號行，生于1914年6月6日（農歷5月13日），據說這天恰巧是三國時關羽的生日。

關于孫劍雲的史料記載，有這樣三份具有一定代表性，我以為基本可以反映她早年時在武學上的造詣和修養。下面將分別做一介紹。

其一，《續國術名人錄》中對當時年僅21歲的孫劍雲的收錄和記載。這里先要介紹一下《續國術名人錄》的背景，《續國術名人錄》刊載于"道德武學社"1935年出版的《國術周刊》上，"道德武學社"是由《國術名人錄》的作者金警鐘和八卦拳名家程海庭的弟子孫錫堃等人創辦的。所以該文對孫劍雲武功的記載，並非行外之論，而是屬于行內的評價。該文如下：

《国术周刊》第四期（1935年）

"孫書亭女士，字貴男，河北完縣人也，寄居北平，蓋太極形意八卦大家孫師祿堂之女公子也，幼承家學，功兼文武，如正草隸篆，山水人物，書畫無一不精，且嗜國劇，習老生頗似叔岩，尤精八卦，曾充鎮江，江蘇等，國術館之女教授，拳藝得輕靈派之上乘，劍之更有獨到之處，敗其手下者，大有人在，凡江南一帶，無人不知孫女士為劍術名家者，現年僅二十，在平讀書習畫，天津公學曾聘請為國術教授，因事未就，前來津在吳景濂宅，及龔劍堂寓，小住月余，余曾于龔君劍堂處，得瞻孫女士照像，則神氣偉然，誠巾幗英雄，不愧為名師之後，龔君長次二女，及其幼子，皆拜孫女士胞兄存周門下習拳，復經孫女士時加指導，故行拳運步之神氣，與眾不同，蓋龔君與孫女士，系師兄妹也，淵源所自，自非花拳秀腿者，可與比倫也，孫女士玉照，第六期再行付刊云，"

如今講到孫劍雲的武術造詣，當代人首先想到的是太極拳，然而當年孫劍雲卻是以八卦拳尤著。著名的現代武術史及武術理論研究者周劍南曾對我講：太極是拳術中的道理，形意是拳術中的功夫，八卦是拳術中的藝術。所以，練拳要以形意拳打基礎、以太極拳明道理，最終以八卦拳來體現。此說頗有獨見之幽。事實上，即使孫劍雲到了晚年，在演示拳藝時，也是多以八卦拳即身起舞。

在這份史料中對孫劍雲武藝的記載最值得關註的有三處：

其一是講孫劍雲"尤精八卦"，雖然僅僅四個字，但份量不輕。前面講了這份史料出自《國術周刊》，這本《國術周刊》是由"道德武學社"辦的，"道德武學社"的社長就是八卦拳名家程海庭的弟子孫錫堃，因此說明孫錫堃對孫劍雲的八卦拳很推崇。然而近年有人捏造謊言，說什麼孫錫堃去中央國術館趕跑了自己的師伯孫祿堂。由此可知此說完全是信口雌黃。關于孫劍雲在八卦拳和八卦劍上的造詣，在周劍南的回憶中也曾提到，這個後面我會講到。

其二是講孫劍雲的"拳藝得輕靈派之上乘"，這個評價是非常高的。眾所周知，輕靈是上乘功夫的特征，得輕靈派之上乘，說明從孫劍雲的拳藝中體現出了這種上乘的功夫。而這時孫劍雲只有21歲。

其三是講孫劍雲"劍之更有獨到之處，敗其手下者，大有人在，凡江南一帶，無人不知孫女士為劍術名家者，"這段記載說明孫劍雲在用劍上有不凡的造詣，打敗過很多人。文中講凡江南一帶，無人不知孫女士為劍術名家者，孫劍雲離開江南時是1931年，這年孫劍雲老師只有17歲。由此可推知，孫劍雲在17歲前就已經是當時的劍術名家了。

孫劍雲曾對我說，因為她是女孩子，練習技擊與師兄弟們摸爬滾打多有不便，因此，其父孫祿堂為了讓她有實戰防身之能，重點教她練習擊劍，那時孫劍雲的手臂上每天都布滿了青紫的傷痕。如是者有年，使得孫劍雲的實戰擊劍技藝不同凡響。所以在中國傳統劍術的實用方面，孫劍雲有很深的造詣。但令人遺憾的是，她的中國傳統實戰擊劍技藝並沒有傳承下來。

在這篇記述中特別引人註意的是對孫劍雲氣質的記載——"神氣偉然，誠巾幗英雄"。這不是一般的贊譽。一個武術家的造詣以神氣為第一，孫祿堂講："拳術之道無他，唯神氣二者而已。"孫劍雲在21歲時就具備了偉然的神氣和巾幗英雄的氣質，足以說明她那時在武功上的造詣與修養。

以上是這篇史料中對孫劍雲21歲時的武功造詣與精神氣質的記載。此外在這篇史料中還記述了孫劍雲在中國傳統文化上多方面的造詣與修養。

如在書畫方面，記載孫劍雲"正草隸篆，山水人物，書畫無一不精"。孫劍雲在書畫方面自幼得數位名師傳授，20歲時考入"北華美術專科學校"（即中央美術學院前身），畢業後，在中山公園舉辦個人畫展，當時被譽為是北平四小名畫家之一。可以說孫劍雲是一位專業書畫家。

此外，孫劍雲"且嗜國劇，習老生頗似叔岩"，國劇即京劇，孫劍雲不是一般的喜歡京劇，而是票友級的喜歡，一個女孩子專工老生，乃至"習老生頗似叔岩"，叔岩即著名京劇老生余叔岩。說明孫劍雲在更早的時候（至少在十幾歲時）已經在京劇上相當用功了。女孩子專工老生者，一般對京劇的嗜好已經到了骨子裏。

孫劍雲曾對我說，若論個人愛好，她第一喜歡京劇尤其是昆曲，第二書畫，第三才是武術。

第二份有關孫劍雲武功的史料，見于臺灣《力與美》雜志上《高才脫略名與利，日夕望君抱劍至》一文，該文作者周劍南是著名的武術理論和武術史專家，他本人無門派之見，研習多派武藝，先後拜在姚馥春、耿霞光這兩位名家門下習藝，尤對形意拳、八卦拳具有一定造詣，尤其接觸過很多著名的拳師。他在該文中詳細介紹了與孫劍雲的交往。他寫道：

……我們請孫女士示範武藝，他練了八卦劍，動作靈活，揮灑自如。名門所傳，確實不凡。後來政府遷都，我與洪懋中兄到南京服務。孫女士往上海經南京，因火車票難買，在南京等了幾天，我們又見到了她練的八卦掌。姿勢正確，走得很低，頗具功力。

三十五年（1946年），我到漢口服務。一次往上海公差，去看她。那時她在中國銀行服務，住在一位師兄家。一見面她就笑著告訴我說："上海真是個奇怪的地方，有兩個人居然能把社會上蒙得暈頭轉向。"她告訴我兩人的名字，我只記得一個(隱其名)。她說那人在大學當教授，自稱能隔空打人，著人無救，許多人相信。她因從未聽她父親說過有這種功夫，不相信是真的，想去訪問並試試。誰知好幾次都被拒絕不見。後來托了有面子的人去說，方才答應了。那天他請介紹人領著，按約定時間去拜訪。見面敘談後，她請那人士試驗隔空打人的功夫。那人說："不可以試。因為試驗要打人，傷人無法可救，誰能負責？"孫女士說："那就對我試驗好了。"那人說："那怎麼可以。"二人僵

持在那里。孫女士說：“當時我確實是單純的好奇心，並無他意。”後來那人提出辦法，二人對面坐著，各以一手掌心對著對方，運用功夫。誰先感覺受不住，就算對方功夫高過自己，而是對方贏。孫女士答應了。二人就如上述，對面坐著，各伸一掌對著對方。不過五分鐘，那人即叫道：“好了！好了！我已經受不住了。你的工夫比我好，你贏了。”孫女士說：“我見那人這樣說，心里明白，就與介紹人告辭走了。”

上面周劍南的兩段記述表明，其一孫劍雲的八卦劍造詣不凡、八卦掌頗具功力。其二說明孫劍雲對四十年代後期轟動上海的兩位擅長空勁者的不屑，曾親自找上門去領教。由此反映出孫劍雲不僅八卦拳、劍的功夫出眾，而且勇于登門與人進行實際切磋。這在一定程度上也反映出孫劍雲對自己功夫的自信。

第三份史料是1934年龔劍堂與華北諸多國術名家觀看孫劍雲表演的八卦拳、劍後，寫詩對孫劍雲的拳劍功夫表示贊嘆。龔劍堂是孫劍雲的師兄，先後拜在孫祿堂、葉潛門下學習武術和古琴。在孫祿堂去世後，龔劍堂又拜在杜心五的名下，龔劍堂先後接觸過數十位著名武術家，在當時國術界中有一定影響。該詩云：

祿翁藝高曠武林，

而今唯有天上尋。

幸有孤女顯真傳，

驚得眾髯嘆不群。

掌風杳渺幻似影，

劍氣莽蒼漫如云。

荊卿若見悔獻圖，

原來巾幗能滅秦。

該詩中祿翁指孫祿堂。眾髯指眾國術家，因皆為男子，故曰眾髯。荊卿指荊軻。由龔劍堂這首詩中對孫劍雲武藝的贊嘆，從這個側面亦可窺見孫劍雲青年時期的卓然風神，反映出孫劍雲的武藝得到當時眾多拳家一致的稱贊。劉子明講，當年李景林評價孫劍雲是“女中魁元”。

以上三份史料呈現了孫劍雲35歲前（1949年前）的武功特點和造詣。反映出孫劍雲在八卦拳、八卦劍上享有很高的聲譽，尤在劍術技擊上造詣非凡，而且神氣偉然，氣質過人，敢于登門去領教他派名家的技藝。呈現出一個功夫不凡、意氣風發的傑出青年武藝家的風采。

孫劍雲曾對我說，其實她武藝的最高峰是在五十多歲時，因那時身體狀況好，辭職後專心研究武術，研習中常有所悟，練的也勤。與人切磋，無論推手還是比劍，常有一種難遇好手的蒼茫感。

可就在孫劍雲的武藝將要突飛猛進之時，文革開始了，學校不上課，孫劍雲賴以生存的經濟來源為學校描圖的活兒斷了，為了生計，很長一段時間無法把主要精力放在武術上。最困難的時候，孫劍雲給人做過保姆，甚至一度靠賣血度日。因此，大大影響了孫劍雲的健康和功力，功夫受到很大影響。即使如此，孫劍雲晚年演示的孫氏八卦劍、孫氏太極劍和孫氏純陽劍依然神氣奪人，確有“劍氣莽蒼漫如云”的氣象。

孫劍雲晚年時不僅在八卦拳上仍舊功夫高卓，當代人中未見出其右者，在太極拳上也達到很高的

境界。

1992年，在北京體育大學，由中國武術研究院主辦，由吳彬負責召開全國太極拳推手研討會，在會上孫劍雲與到會的一些太極拳名家進行了推手交流。會後《中華武術》副主編周麗裳在《中華武術》上做了專門的報道，稱讚孫劍雲的推手功夫"嘆為觀止"。這是通過這次全國性的交流研討活動的對比中得出的評價。

孫劍雲並不把外界對她的讚譽當回事，她認為推手是一項通過相互體會認識自己不足的訓練方法，不是爭勝之技，故推手不是比武，不存在勝負之說。另外，相互研究是一種推法，公開表演又是一種推法。有一次，孫劍雲參加一個武術活動，吳彬與孫劍雲為了助興，表演推手，搭手後推了幾個來回，在孫劍雲做擠的動作時，吳彬故意向後一跳。再次搭手後，孫劍雲也故意向後一跳。這就是推手表演中互相給面子。但真正相互研究，就不同了。

比如史建華師兄是劉鳳春的徒孫，從師于劉鳳春的兒子劉文華，是劉文華的得意弟子，是全國有名的八卦拳專家，擅長八卦拳技擊。劉文華去世後，史建華遵照師囑，一心想找孫劍雲繼續深造。後來史建華終于找到孫劍雲。本來在八卦門論，史建華與孫劍雲是同輩，但是史建華為了深造，一定要拜孫劍雲為師。

一次史建華與孫劍雲搭手體會勁道，搭手後不久，史建華的汗就下來了。後來史建華對我說："老師的勁真好，搭上手我就感覺我里外都不得勁。這樣的功夫，不佩服不行啊。"此外象康群師兄、白普山師兄、劉鴻池師兄等多人也是帶藝投師的，他們在與孫劍雲搭手時都有同感。這是通過推手相互體會自身的不足，你知我知，常常沒有那些蹦蹦跳跳的形態。

有關孫劍雲晚年時武功造詣的事跡有很多，有一些我在不同的場合介紹過，這里就不贅述了。

我認為作為一位武術家，不僅要自己有功夫，更要能把自己的武藝傳承下去，讓後人去發揚光大。從這個層面上講，孫劍雲對孫氏拳的發展可謂居功厥偉。

前面介紹了，武術在孫劍雲個人興趣中最多排在第三位，孫劍雲自己原本也沒有繼承發展前人武術事業的想法。1951年後，國家體委武術處的人員幾次找到孫劍雲的二哥孫存周，請他出山。但由于種種原因被孫存周拒絕了，于是他們轉而找到孫劍雲。于是孫劍雲主動來到她二哥家商議，孫劍雲講："總不能讓咱爸爸的這些東西都結束在我們手里吧？"孫存周講："我老了，你就出面吧。"又說："孫家拳我要帶進棺材里去了。"說這話時，孫存周已經年過花甲，年長孫劍雲21歲。於是自上世紀50年代起，孫劍雲毅然承擔起繼承、傳播孫氏武學的重擔。為此，孫劍雲犧牲了自己最愛好的昆曲、京劇，也從自己固定的工作美術工廠辭職，沒有了固定收入，一門心思地發展孫氏拳。

一位單身的中年女子，在遠離武術界多年後，在沒有收入的條件下承擔起孫氏武學繼承與傳播的重擔，其困難是可想而知的。

當時孫劍雲的生活來源主要靠著給學校描圖得到一點收入，有時榮寶齋來約畫，孫劍雲額外得些收入，盡管生活條件艱苦，但孫劍雲精神矍鑠，對孫氏拳的開展不遺余力。

在師兄胡儉珍的協助下，1957年，孫劍雲出版了《孫式太極拳》白話橫版本，以利于孫式太極拳的推廣，並在當年舉行的新中國首屆全國武術比賽上，被聘為我國第一位名譽裁判。以後又相繼在歷屆全國武術比賽以及1959年首屆全運會的武術比賽中被聘為裁判、國家名譽裁判、裁判長、副總裁判

長等。這一時期，孫劍雲作為特邀專家多次參加國家體委組織編寫高校武術教材的專家論證會，其武功、學識得到當時體委主任的高度評價。

文革開始後，孫劍雲的生活就更加困難，因為學校都停課鬧革命，沒有人再請她描圖。基本上已經斷了生活來源。于是，孫劍雲托人給她找個做保姆的差事。孫劍雲的要求很低，管一頓飯就行，給不給錢無所謂。這樣，做了一段時間的保姆。一天，有人給她介紹了一家，這家給出的條件不錯，但主婦的要求也高。聽人介紹，覺得孫劍雲很合適，于是主動提出每月30元請孫劍雲做保姆。孫劍雲到了雇主家，主婦的丈夫一問孫劍雲的姓名，嚇了一跳。這人說：“原來您就是那位大武術家孫劍雲，我哪兒敢用您呀，這不是折殺我嗎。”

原來那位雇主的丈夫是某派太極拳傳人。說什麼他也不敢用孫劍雲，認為這是對前輩的不敬。並要送給孫劍雲一些錢，孫劍雲堅辭不受。于是去這家做保姆也做不成了。

在孫劍雲最困難的那幾年，孫劍雲一度靠賣血度日。即使在這種情況下，孫劍雲不僅依舊教拳不收費，而且還經常成全他人。

北京31中有一對新婚夫婦，結婚沒有住房，只有一間4.7平方米的小平房。孫劍雲當時住著兩間約30平方米的北房。他們找到孫劍雲提出換房，並提出給一些錢作為補償。

孫劍雲沒有收他們一分錢。爽快地搬到那間4.7平米的小平房，把自己的兩間大房換給了他們。孫劍雲在那間小平房里一住就是10多年，每天晚上卷曲在一塊搭起來的案板上睡覺。

直到1984年，體委分給孫劍雲安貞西里一套單元房，當時體委原本是分給孫劍雲一套兩室一廳的住房。但是，孫劍雲主動提出只要間一室一廳的就可以了。對于別人的幫助，即使是政府政策下的待遇，孫劍雲也是一向從低、就簡。

文革結束後，1979年恢復了北京市武術運動協會，一向淡薄名利的孫劍雲以自己的德、藝，被推舉為北京市武術運動協會副主席。1982年，北京市形意拳研究會成立，孫劍雲被推舉為首任會長。

1983年，在孫祿堂仙逝50周年之際，孫劍雲以自己的影響和努力，成立了北京市孫氏太極拳研究會。翌年，在家鄉修建了孫祿堂墓園，重新立了墓碑。

1985年，孫劍雲在劉樹春的陪同下出訪日本。日本的武術媒體對孫劍雲的出訪進行了報道，得到高度評價。孫劍雲回國後不久，被中國武術院（即現在的國家武管中心）聘為特邀研究員，這是該院唯一的一位民間武術家作為特邀研究員。

這時孫劍雲在武術界的名氣，已經可以說是盛名享譽海內外。登門求教者終日絡繹不絕。孫劍雲依舊教拳不收費，對自家技藝絕不造次，謹遵傳承，精益求精。孫劍雲多次南下拜訪健在的老師兄，請他們對自己演示的孫氏拳劍提意見。當年在天津拜在孫祿堂門下的楊世垣，看完孫劍雲演示的拳劍後，感嘆說：“讓我又看了一遍老師的影子。”

1995年國家體委舉行全國“武林百傑”的評選活動。孫劍雲不僅當選為“武林百傑”，而且還當選為傑中之傑的“全國十大武術名師”。之後，又被永年國際太極拳聯誼大會，授以特級太極拳大師稱號。但孫劍雲視名利如過眼云煙，從不以名家自居。對來訪者和前來拜師的人，孫劍雲總是說自己的功夫不及父親的萬分之一。孫劍雲常說：“你們來我這兒，是因為我們家的老人。我沒有功夫，如果你們願意，我們作為朋友相互研究。”毫無名家、大師之態，待人謙和而從容。

2001年6月10日，孫劍雲在國內外眾弟子的齊心協力下，集資在北京西效的百亭公園，為武學宗師孫祿堂建立了銅像。國家歷屆及現任武術界領導徐才、張耀庭、李傑、吳彬及北京武術界各門派代表和孫門弟子共200余人，參加了銅像揭幕儀式。

在孫祿堂銅像前孫劍雲（中）與徐才、張耀庭、李傑、吳彬

　　在北京市的公園里為武術家立銅像，這是首次。以此來紀念孫祿堂在中華文化領域里的不朽貢獻和在武學領域里取得的空前的成就。

　　自1979年直到2003年，孫劍雲數下江南，幾度出關，更遠赴廣州、香港、日本等地，傳播、普及孫氏太極拳。先後成立了北京、沈陽、定興、涿洲、沙河、望都、南京、鎮江、淮陰、保定、太倉、香港等十二個國內的孫氏拳研究會，以及日本、美國、英國、瑞典等四個國外的孫氏拳研究會。可以說，如果沒有孫劍雲多年來在武術界的辛勤付出和巨大奉獻，孫氏拳的開展與傳播不可能有今天。

　　最後，我想通過我親身經歷的幾件事，談談孫劍雲的師德。

　　我是1990年第一次拜訪了孫劍雲，經過數次交談後，孫劍雲說她與我有緣，我想學什麼，只要她知道的，她就教給我。但當時我主要興趣是在研究武術人物和武術歷史事件上，並沒有要求學拳，更沒有提出拜師。那時我幾乎隔一兩天就要去孫劍雲家，一呆就是一整天，不停地問一些歷史方面的事情。但每次去孫劍雲家，孫劍雲都會說：“你想了解什麼，想學什麼，只要我知道的，我都會告訴你。”期間，我沒有給孫劍雲送過任何禮物，更沒有送過錢，這樣持續了近一年。直到1991年我開始向孫劍雲學習孫氏拳。在接觸中發現，孫劍雲從來不說自己有多大功夫，她對我說：“你來找我是因為我父親，與先父比，我的功夫是萬不及一。”但孫劍雲教我仍舊十分用心。有一次我提出想學習技擊。孫劍雲沈吟了一會兒後說：“你想學打人，一個先把三體式站好，同時你練練這個，有助于把全身練通。”說著孫劍雲比劃了一個將身體拉直，里腳搭在外腳上，身體與向上伸直的手臂如同一條線一般拉直成一線，側身倒向牆壁大約45度，用食中二指頂牆的動作，並講述這個動作的要領。我試了一下，對我來講，難度之大幾于登天。過了幾天，孫劍雲問我練了沒有。我說：“三體式我還能站，但那個側身頂牆的動作我練不了。”孫劍雲說：“這個動作你練不了，你現在就是一個玻璃人，談什麼打人？”後來我才知道這是比三體式還要基礎的基本功，這些功夫都是孫劍雲的師兄弟們在少兒時的遊戲中練就的。就這樣在我認識孫劍雲4年後，于1994年我才提出拜師。這期間孫劍雲教了我3年的拳。我幾次提出給孫劍雲學費，孫劍雲說：“我教拳不收費，道傳有緣者而已。”

　　有一次，孫劍雲的日本弟子後藤英二帶著幾個日本徒弟來看孫劍雲，作為孝敬老師，送一點錢來，孫劍雲只留下其中一部分，而把剩余的部分還給對方。孫劍雲說：“我留一點，算我領你們的這份心意，剩下的還請你拿走。”在這點上，孫劍雲對國內、國外的學生都是一樣的。

　　學生們到孫劍雲家學拳，到了中午，孫劍雲總是管飯的，而且做的飯都是很講究的，不僅講究每個菜的味道要地道，而且盡量照顧到每個人的口味。即使給我們做一碗炸醬面，孫劍雲老師也是非常

講究。但孫劍雲自己吃飯卻非常簡單，常常就是半個饅頭就幾粒花生米，算是一頓飯。

還有一件事，給我留下很深的印象。

大約是1996年8、9月間，有一天下午，有人敲孫劍雲家的門，當時家里除了孫劍雲外，只有一個從老家來的叫順才的小夥子，順才開門後，一下子沖進來六、七個青壯年漢子，順才見勢頭不妙一下子躲進了廚房，其中的一個人問："這是孫劍雲的家嗎？"

筆者與孫劍雲（右）

孫劍雲說："我就是孫劍雲，找我有什麼事？"

領頭的那人說："我們是來比武的。"

孫劍雲說："你是要在這屋里比，還是到外面比，準備怎麼個比法？"

那人說："不是跟你比，是來找某某某比武，聽說某某某住在這里。"

孫劍雲聽他們這麼說，就招呼他們坐下，問清楚他們要找某某某比武的原因。原來是有人傳話給他們，說某某某說他們師傅的功夫不如自己。所以他們要來找某某某比武。

孫劍雲對他們講："傳話的人說的事，你們核實了嗎？如果為這種傳話比武，你們比的過來嗎？練武的目的在于提高自身素質，不是為了爭強鬥狠，比個我高你低。"這夥人聽孫劍雲這麼說，大概覺得孫劍雲講的在理，坐了不一會兒就走了。當時孫劍雲已經83歲，遇到這種突發事情，鎮定自若，其氣度與自信可見一般。事後，孫劍雲也沒有怪罪某某某。只是問明情況後，提醒他今後說話要謹慎。

近年來我參加過一些人的拜師儀式，有的還要立什麼門規。記得我自己拜師時，孫劍雲沒有給我立什麼門規，我給祖師爺孫祿堂的照片磕頭時，孫劍雲還要站起來，給我鞠躬。後來我才知道，這叫還半禮。以後，我參加幾次孫劍雲的收徒活動都是如此。一是沒有什麼門規，二是新入門的徒弟給祖師爺磕頭時，老師要站起來給新入門的徒弟鞠躬，還半禮。體現師徒之間的相互尊重。說實話，我更讚賞孫劍雲的做法。現在的人收徒弟，已經不是這番景象了。

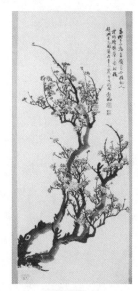

有關孫劍雲的師德、武功等事跡頗多，以上所述不過舉例而已。

孫劍雲作為一個單身女子，解放後，為孫氏武學這一人類文化瑰寶的傳揚歷盡滄桑，嘔心瀝血，終使孫氏武學得以光大傳揚。我們的師伯、畫梅名手劉如桐稱讚孫劍雲："燦若繁星集萬人視線，明如皎日放一代光輝。"

孫劍雲單身幾十年，尤其是晚年因沒有子女，生活上不是很方便，心情也因此不是很好，主要靠二位侄孫女的輪流照看。2002年，孫劍雲在弟子戴建英的建議下，住在保定戴建英家一年多。

2003年清明，我去保定看望孫劍雲，當時孫劍雲身體狀況已經很不好，但孫劍雲還準備著手完成兩本書，當時初步定名《孫氏八卦拳劍》和《孫氏形意

劉如桐作品

拳劍》，孫劍雲對我說：“小童，有些動作我現在可能做不了了，需要別人代，這兩本書的文字你來幫我寫。”很遺憾，不久孫劍雲的病情急劇惡化，住進醫院，這兩本書沒有完成。

但是直到去世前，孫劍雲還在用她特有的幽默，與前來看她的弟子們打招呼。當時孫劍雲將至生命盡頭，不能吃飯也不能喝水，一喝水就便血。口渴的嘴唇都裂了，實在難忍時，只好讓人用棉花球沾點水，再在嘴唇上沾沾。在受病痛如此折磨的情況下，孫劍雲依然幽默地把這個稱為：沾香油。其氣度令在場的人無不為之心慟。

2003年10月2日12點10分，孫劍雲最終走完了她的人生旅途。

孫劍雲是個平凡的人，又是一個不平凡的人。平凡的是她也有平常人的七情六欲喜怒哀樂，不平凡的是她那錚錚傲骨和自強不息的精神。當人們問中國武術精神到底是什麼的時候？

孫劍雲以其一生的凜然無畏、誠中形外、從容中道、自強不息、圓融中和對這一精神作了生動的詮釋，彰顯出一種獨立、自在的人格氣質，這是一種崇高的貴族精神，是對中國武術精神內涵的顯豁與踐行。

第六篇 第十三章 文膽儒俠 豹變江東 太極八卦 虎步兩廣

陳微明，湖北蘄水（今湖北浠水縣）人，為書香世胄。

其曾祖陳沆（1785年—1826年，一說1825年），嘉慶二十四年（1819年）獲取狀元（進士一甲第一名），清代古賦七大家之一，魏源稱他為"一代文宗"。道光二年（1822年），任廣東省大主考（學政），次年，任禮部會試同考官。後任四川道監察御史。

其祖父陳廷經（1804—1873），道光24年中進士，先後出任山東、四川、河南道監察御史，因直言敢諫，不畏權勢，頗負時譽。

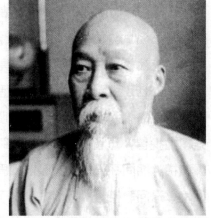

陈微明

其外祖父周恒祺（1824—1894），字子維、福陔，號福皆，湖北省黃陂縣人，咸丰二年（1852）進士，後任山東巡撫。

其父陳恩浦，國子監生，書畫家，擅武術。

其母周保珊，名畫家。

其兄陳曾壽，光緒二十九年進士，後任都察院廣東監察御史。

陳微明的家族，家風清正，德譽遠播，陳微明平生亦素負清譽，舉孝廉，曾任清史館纂編。著有海云樓文集、御詩樓續稿、雙桐一桂軒續稿等。學界清流陳三立（吉川幸次郎評價他為魯迅之前中國近代文學成就最高者）對陳微明的人品、學識、文章評價甚高。

陳微明之父陳恩浦擅武術，從學高百歲。又有張孝義者，山東人，擅武術，曾隨左宗棠征回，因軍功升至參將。張孝義與陳恩浦為盟兄弟。陳微明幼時，身體弱，11歲左右從張孝義學武，研習大洪拳、小紅拳、單刀等。

1913年，陳微明32歲，應友人張彥云之約來北京辦《日知報》，不久施肇基又約陳微明到譯官處潤色譯報，時譯官處有翻譯吳心谷、伍朝樞、顧維鈞、袁良等十余人。

1915年，孫祿堂在總統府校尉處任職，負責教授國務院衛隊，時論孫祿堂的武功冠絕時輩，有"虎頭少保，天下第一手"之譽。據總統府譯官處翻譯吳心谷講，斯時《泰晤士報》報道了孫祿堂參加世界大力士格鬥賽獲得冠軍的消息。此時孫祿堂又出版了他的《形意拳學》，當時有日本人開出6萬元大洋請孫祿堂去日本講學，被孫祿堂婉拒。陳微明自幼喜好武術，聞孫祿堂之名，讀《形意拳學》，見其言皆合于道。于是即往拜訪，隨之拜于門下。陳微明本意是向孫祿堂學太極拳，孫祿堂對陳微明講："太極拳容易，我先教你形意拳，形意拳學好，其他拳不難。"（見陳微明所作"近代武術聞見錄"發表于1947年《小日報》）

陳微明體質弱，雖然34歲，但頭髮已白十之三四，練形意拳站三體式，架勢一擺，腿不堪酸痛，又見孫祿堂諸弟子習形意拳時，勁氣聲震屋瓦，地下方磚不數月皆碎①，自覺望塵莫及，遂要求改習八卦拳，仍常常感嘆身心不濟，幾欲放棄。孫祿堂開導他："苟有氣，即能練，貴在持恒。"

1917年，陳微明聞其友人向他推介楊家太極拳，尤以楊澄甫所教之架式適合孱儒練習，遂不介往

見，故又從楊澄甫學習楊氏太極拳，期間亦曾得到楊少侯的指教。

此後陳微明將楊氏太極拳與孫氏八卦拳兼練，如是者近8年，故陳微明在楊氏太極拳和孫氏八卦拳上皆有造詣。

1924年冬，馮玉祥公然違背當年民國政府與清室退位時簽訂的協議，將溥儀趕出故宮。陳微明對此十分不滿，清廷遜位，民國未經大戰而得天下，恩澤萬民，如今國無誠信，深感此風一開，天下道義一去不返，故大哭一場，隨後辭去北京政府公職。翌年南下上海開辦"致柔拳社"，傳播普及太極拳。

最初，陳微明在上海武昌路創辦"致柔拳社"，推廣楊氏太極拳。時上海有精武體育會、中華武術會等著名武術團體，散落在上海的各色民間拳社更是難以數計，而文人開辦拳社尚屬首次，故到"致柔拳社"欲探陳微明功夫究竟者並不鮮見。然而陳微明皆能從容應對，使來者信服而去。

1928年3月國術研究館（後稱中央國術館，下同）成立，聘請孫祿堂擔任武當門門長，因館方沒有孫祿堂的聯系地址，故請陳微明協助聯系孫祿堂來館任職，孫祿堂自天津乘船途徑上海，上海武術界極力挽留，逗留數日，5月初到達南京，5月11日國術研究館舉行了隆重的歡迎大會，同時舉行開課典禮。期间孫祿堂竟頻頻收到匿名信，不知何人所為，信中皆是無中生有的毀謗之言。孫祿堂見此環境，退回聘書，掛冠而去。鑒于孫祿堂的武功卓絕，在國術界內外影響力巨大，李烈鈞、張之江、李景林等意欲必須請孫祿堂留在國術館體系內，見孫祿堂雖然平日待人態度謙和，但做事時極剛強果決，故與江蘇省省主席鈕永建商議，決定立即成立江蘇省國術館，由鈕永建擔任館長，由孫祿堂擔任教務主任主理館中教務一切事項。同時，李景林請托孫祿堂推薦接替武當門門長的人選，孫祿堂先後推薦數人，如靳云亭等，卻因多種原因皆未能赴任，最後找來了高振東代理武當門門長。高振東到任後月余，發生少林、武當兩門門長比武的沖突。此後國術研究館取消武當、少林兩門的設置，改設教務處負責教務，第一任教務處長為馬良。事後有人透露先前的匿名毀謗信以及後來的武當、少林兩門的沖突，其幕後黑手皆與馬良有關。

1929年，"致柔拳社"遷到西藏路寧波同鄉會底層。當時同鄉會四樓有少林武館，由徐文甫、陳鐸鳴二位任教授。徐文甫身材魁梧，能將百余斤重之石擔用足尖挑起，然後單手抓舉。陳鐸鳴乃南京路華德鐘表行經理，亦是身強力壯。徐文甫到"致柔拳社"挑戰。陳微明乃身材矮小之文弱書生。徐文甫使用少林鑽拉拳招數，連進三步。陳微明以倒攆猴式化解，連退三步，然後右手粘住來拳，用野馬分鬃式將徐文甫騰空發出，跌倒于丈外，徐文甫身穿中裝短褂，左胸月牙形表袋中的懷表摔得粉碎。陳微明將其扶起。徐文甫、陳鐸鳴即請求入社學太極拳。三個月後，兩人開始學習四正推手，陳微明只用擠式，屢次將兩人發出尋丈之外，撞在牆上。于是兩人上樓摘下少林武館招牌，專心學習太極拳。

有一次，徐文甫收賬回寧波，腰包中有數十枚銀元，在船上被人發現。兩名歹徒下船後尾隨徐文甫，走了十余里路，來到一座木橋上。兩名歹徒見四周無人，想乘機下手，徐文甫突然轉身蹬腳，一名歹徒落水，另一名歹徒持刀沖上前來，徐文甫一手采住歹徒持刀之右手，用了一招斜飛式，將此人打落水中。

另一次，兩名強盜到華德表行搶劫。陳鐸鳴用采勁奪下歹徒手槍，將其押送老閘巡捕房，英國警官獎賞陳鐸鳴銀洋三百元。

當時"致柔拳社"的甲種班采用三年學制。第一年學太極拳、定步推手、太極劍。第二年學太極長拳(即快架)、動步推手。第三年學大捋、八卦拳、散手、對劍、太極槍等。"致柔拳社"第一屆畢業生趙敵七,功夫紮實,據說打遍上海日本柔道館未逢對手,後來被人暗殺。疑似日本人所為。

1932年,陳微明應中山大學校長鄒魯邀請去廣州教授太極拳,從學者七八百人,其中中山大學學生600余人、第一集團軍總司令部各級軍官、廣西駐粵第四集團軍各級軍官、廣東民政廳、公安局、六榕寺居士以及其他從學者加之又百余人等。其中有不少人有武功基礎,但凡與陳微明過手者,皆敗于陳微明手下。

當時陳微明每晚在新亞酒樓屋頂教拳,一日胡云倬帶來一人,名義是跟陳微明學拳,實際是想比試,兩人剛搭手,某即刻變散手攻擊,陳微明將某發落到安置在屋頂的座椅上,使座椅支腿斷了兩根。于是後來胡云倬拜在陳微明名下。又如有廣東民政廳科長、梅縣人鐘鈞梁有武功基礎,鐘鈞梁在與陳微明搭手時,用了抗勁,被陳微明發落到牆上,當即感到身體里面不對勁,7日後吐血。

此外,陳微明在廣西時教授桂軍陳旅長太極拳,陳旅長自幼習武,某次在香港與當地人發生沖突,一個人打出三條街,打倒多人,有實戰功夫。但與陳微明交手時,陳旅長全然不能敵。故他對陳微明十分敬佩,陳旅長說:"我準備辭去旅長,從先生學拳。"陳微明講:"如果你真有此願,等我師南來,我介紹你從他學拳,豈不更好。"

時廣東易筋經名家熊長卿與陳微明相識,二人相互欣賞,故時有往來。熊長卿能縮身三寸,又有空中擲玻璃杯落地不碎的技巧。熊長卿妻妾成群,半數皆練功夫。曾有萬某來廣州,擔任國術館長,自我吹噓頗甚,熊長卿的如夫人某提出與萬某切磋,萬某惶恐退怯。熊長卿邀請萬某翌日到家中一聚,萬某承應,然第二日逾時不赴,此後萬某離開廣州。

陳微明以武功享譽兩廣,靠的是與人動手打出來的威名。陳微明在廣州時,李宗仁、白崇禧致電特邀陳微明去廣西一會,陳微明到桂林時歡迎隊伍竟達千人,可見其影響。

以上諸例可見陳微明武藝影響之一斑。

陳微明為楊氏太極拳打開了江東三地——上海、蘇州、寧波的傳播,也開辟了楊氏太極拳在兩廣的影響。尤其陳微明對傳播太極拳的影響有兩個特點是當時一般人不具備的,其一因他個人屬于士大夫知識階層,從學者中不乏在社會上有影響的知識階層的人物,如胡樸安、李石曾等。因此,對社會普及太極拳產生重大影響。其二他開辟了參照現代教育的模式進行太極拳教學。如"致柔拳社"始創即訂有嚴格的章程,有明確的教學計劃。具體而言:1)有不同類別的畢業標準:為卻病、養生者一年畢業,求體用兼通可作師範者三年畢業。2)有嚴格的考核製度:一學年以300天為度。每日來社學習必須"畫到"。凡學滿300天者為一年。凡3年期滿,經"考驗合格,給以憑證,將姓名登報宣布"後,方可在外教授及表演。3)打破師徒製,實行學員製。因此,初具現代體育教學的性質,所以從學者甚眾。為近代普及太極拳之先聲,其主要著作有《太極拳術》、《太極拳問答》、《太極劍》等,對今天太極拳的普及產生直接影響。

陳微明雖是文人,但頗具俠士風範,當時武林中傳出其師楊澄甫被萬籟聲打敗,陳微明為此多次核實真偽,先後數次登報為其師澄清事實。實際情況是萬籟聲以學拳為名,欲試楊澄甫功夫,結果搭手後,萬籟聲進手,楊澄甫退步化開,隨之結束。本來不存在誰勝誰負。此後萬籟聲對外宣稱打敗

了楊澄甫。當時楊澄甫諸弟子中無人站出來為其師澄清，唯陳微明站出來公開為其師楊澄甫澄清了事實。然而幾十年後，楊門內談到此事時，少有人提到陳微明當年的澄清之功。反而傳出了張欽霖替楊澄甫出面打敗萬籟聲之說，以傳言對傳言，而淡化了當年真正站出來的陳微明。此類現象在當代傳統武術界屢見不鮮。

陳微明因晚年喪子受到刺激，在其晚年回憶中偶有錯誤出現，但並非有意，乃老年人受刺激後對早年之事在記憶上出現個別誤差，與有些人有意胡編亂造不可同日而語。

又有某些人為了暗示陳微明未得楊澄甫真傳，將楊澄甫拳照與陳微明拳照的每一個定式都放在一起一一對比。實際上，若按照同樣的方法，將楊澄甫的拳照與其各位弟子的拳照皆仿照此種對比，就目前所見，無一人與楊澄甫的拳照完全相同。其實就是楊澄甫自己前後期的拳照也有明顯區別，且出入頗大。以此論定孰真孰假有意義嗎？

陳微明累代皆學界名流，他本人清譽甚高，社會影響大。就以前面提到的陳微明進入北京時的幾位故交為例——

施肇基先後任民國政府駐英、駐美公使等，

顧維鈞是著名外交家，因在巴黎和會和華盛頓會議上的表現在國際上名聲大噪，他先後任民國政府駐聯合國代表、海牙國際法庭法官、國際法院副院長等，

袁良曾任上海市公安局局長、北平市市長等，

伍朝樞曾任民國國民政府外交部部長、廣東省政府主席等。

當年陳微明的故舊、世交中名人之多，遠不限于此……

可以說沒有陳微明的影響，楊式太極拳很難發展普及到今天這種程度。對于楊式太極拳的發展與普及而言，陳微明是立下大功勞的。當代楊式太極拳傳人應感恩陳微明，而不是貶低他。

人曰蘄水陳慎先——

緣在僧門，剛腸入世。晨星可數，秋笛鳴志。

註：

①行拳時勁氣聲震屋瓦，地下方磚不數月皆碎，乃孫氏形意拳練習明勁時的景象，在室內練習形意拳走勁時，進入明勁階段每次出拳時其勁或有破空撕裂之音或有悶雷轟鳴之聲，眾人齊練時易產生共振共鳴現象，故有聲震屋瓦之勢。孫氏形意拳進退之步勢，要求步法輕快流暢，身法雖有頓挫之節奏，腳下卻不可有跺地夯砸之力，要求兩腳間暗含著前後對拔之勁，即挫勁。久之，腳下地磚被挫至碎裂。

第六篇 第十四章 關于胡鳳山、曹晏海在兩次全國性擂臺賽上的表現

1929年11月和12月杭州和上海先後舉辦了徒手擂臺賽，這兩次武術活動雖是由地方發起，但前來參加的各門派的武術家包括表演人員與競技人員在地域、門派上的覆蓋面、影響力則是全國性的、空前的。所以這兩次武術活動影響很大，意義深遠。

然而八十多年過去了，人們始終沒有對這兩次武術活動進行認真、客觀、全面、深入地梳理、總結與研究。如今我們看到的對兩次活動的描寫多是演繹過的"故事"或以訛傳訛的傳說，包括上世紀八十年代淩耀華寫的《千古一會》及其《補遺》中亦有不少內容屬于訛傳。

本章僅對胡鳳山、曹晏海二人在這兩次擂臺上的表現做一個簡要介紹。主要依據當年《申報》、《民國日報》以及浙江省國術館1930年3月出版的《浙江國術遊戲大會匯刊》中對這次比賽的記載，同時參考了當年參加本次大賽的徐鑄人等人的講述。

胡鳳山是江蘇省國術館的一等教習，參加這次比賽時，從孫祿堂研習形意拳2年左右。

胡鳳山在1929年11月和同年12月先後參加了浙江國術遊藝大會和上海國術大賽，其擂臺經歷可比喻為臨峰斷崖。胡鳳山的這一經歷有諸多因素在起作用，作為個人進行技擊競技亦有諸多可值得總結之處，更有意義的是對探究技擊競技運動的開展亦有一定的啟迪。

首先介紹胡鳳山在浙江國術遊藝大會上的表現。

胡鳳山在浙江國術遊藝大會上最終取得第五名，在進入前26名後，胡鳳山被當時公認為是最具奪冠實力者。在進入前六名時，唯胡鳳山此前未有敗績，且贏的都很漂亮，其形意拳的整勁爆發出眾。因胡鳳山實力超群，大會評判委員長李景林經與其他評判委員和參賽者研究後，對胡鳳山講："鳳山明天就不要打了，算你第一，前六名排排名次算了。"但胡鳳山覺著不過癮，堅持要打，結果名落第五。那麼這當中究竟發生了什麼？難道僅僅是驕兵必敗一詞就能籠統概括嗎？

這里要先說一下，胡鳳山在進入前6名之前的擂臺表現，用黃文叔先生話講："古法昭然，翻陳出新。"

胡鳳山性誠直，此次比賽的淘汰規則是連續失敗兩場被淘汰，只要不是連敗兩場，失利幾場都不會被淘汰，胡鳳山不像其他參賽者那樣，巧妙地利用這一比賽規則，通過相互退讓，達到舒緩比賽密度、降低比賽強度的效果，可以產生節省體能之效。胡鳳山是一路真打，故對手面對胡鳳山時也是全力以赴，由于胡鳳山的整勁出眾，出手有一無二，連傷李慶瀾、高作霖、馬承智等技擊名家以及一江西老僧。因此在胡鳳山進入前六名後，在第二天要進行前六名決賽的當晚，第二天的對手之一朱國祿找到胡鳳山，朱國祿對胡鳳山說："你那麼大的功夫我們比不了，咱們一致對外，明天比劃一下算了，你一出手，我就倒。"朱國祿說這話時，在場的還有與胡鳳山、朱國祿同為江蘇省國術館的教師徐鑄人等。

由于胡、朱兩人都是即代表河北也代表江蘇，當時又都在孫祿堂的門下學藝，且孫祿堂已表示在這次大會後正式收朱國祿、朱國祥為弟子。因此當時兩人的關係很近，尤其朱國祿前面曾讓過趙道新，不戰自退。因此胡鳳山信以為真。

第二天，第一場胡鳳山就與朱國祿對陣，胡鳳山還想著昨天朱國祿提出的約定，因此隨意出了一手，並未動真功，不想朱國祿不僅不倒，反而乘機進步反劈，迅猛發力打向胡鳳山頭部，猝不及防，

胡鳳山被擊中面部，當即昏厥。數分鐘後胡鳳山蘇醒，知道上當，氣憤之極、悔恨交加。

由于第二場上場的曹晏海對章殿卿，上場沒打幾下，曹晏海就倒。因此胡鳳山緊接著馬上就得上場，對陣王子慶，結果胡鳳山心思還在剛才上了朱國祿的當上，一時無法發揮，與王子慶纏抱在一起，相互扭結約3分鐘後一同倒地，倒地瞬間胡鳳山靠下。按規則判定胡鳳山負。因規則規定連敗淘汰，因此胡鳳山不能參加後面的爭奪。這是根據當時《申報》和《民國日報》對每日比賽實況的報道和《浙江國術遊藝大會匯刊》（1930年3月出版）上的記載。因此這是當時比賽的實際情況。而在1986年淩耀華的《千古一會》一文中寫道：

"胡接受與朱對打時的教訓，連出崩拳，王側身時面部兩顴骨均中一下，但不重。與此同時，王用挑踢將其踢倒。因二力交叉忒猛，胡雙膝雙肘都跌傷，牙齒跌落兩顆，所受之內傷亦重。胡下臺後與其在蘇州館的老師抱頭大哭一場，當即離去。"

由上可知，此說屬于訛傳。

試想胡鳳山隨後在不到一個月內又去上海參加上海國術大賽的擂臺比賽，如果"雙膝雙肘都跌傷，牙齒跌落兩顆，所受之內傷亦重"怎麼可能在受到如此重傷的情況下，在不到一個月內又去參賽？因此淩耀華在《千古一會》中的這段描寫不僅與當時的比賽記錄不符，也與當年實際情境相悖，因此淩耀華在《千古一會》一文中的這段描寫屬于訛傳。

由此可知，胡鳳山在擂臺比賽中斷崖式失利的轉折點就出在上了朱國祿場外承諾的當。因而發生胡鳳山在場下找朱國祿決鬥的事，雖終被眾人勸開，但是這也導致孫祿堂在這次大會後沒有收朱國祿為徒，由此也連累了其弟朱國祥的拜師。在這次大會結束前，為了緩解胡、朱之間的矛盾，李景林特意提到讓胡、朱兩人相互諒解（見《浙江國術遊藝大會匯刊》中"李主任貝莊講話"一文）。但是這次失利對胡鳳山的情緒影響很大，並直接影響到胡鳳山在隨後舉行的上海國術大賽上的比賽狀態。

在淩耀華的《千古一會補遺》一文中，根據比賽上場的次數，否定沒有車輪大戰胡鳳山一事。由于比賽中出現了很多場互相退讓的情況，因此不能僅僅根據上場的次數就斷定沒有車輪大戰，因為上場後不打自退，或對手自退，反而能得到了更多的休息時間。下面我就根據《浙江國術遊藝大會匯刊》上的記錄和當年《申報》、《民國日報》的實況報道，看看浙江國術遊藝大會前五名各自真實的比賽場次和比賽強度。

胡鳳山，共上場比賽10場，其中包括臨時加賽一場，即與江西某僧的比賽。自始至終胡鳳山在與對手的比賽中無相互退讓的場次發生，因此實際比賽10場，實際勝8場，負2場。前面連勝8場，導致最後失利的轉折點就是被朱國祿的場外許諾所誆勝。

朱國祿，上場11次，其中王喜林退讓朱國祿一次，朱國祿退讓趙道新一次，所以，朱國祿實際比賽是9場，名義上勝8場，負3場，去掉相互退讓的各一場，朱國祿實際勝7場（包括誆勝胡鳳山那場），負2場。

章殿卿，上場15次，其中章殿卿放水曹晏海一次，以後葉椿才，宛長勝各放水章殿卿一次，曹晏海放水章殿卿兩次，所以，章殿卿實際比賽10場，去掉相互放水的勝負，實際勝6場，負4場。

王子慶，上場11次，其中王喜林、張孝才、韓慶堂、章殿卿主動退讓共4次，去掉相互放水的勝負，因此實際上場比賽7場，實際勝6場，負1場。

曹晏海，上場9次，曹晏海讓章殿卿2次，章殿卿讓曹晏海1次，因此曹晏海實際上場比賽6場，去掉相互放水的勝負，實際勝5場，負1場（負于高作霖）。

比賽中互相退讓，看上去登場的次數多，但由于沒有真打，所以，可以多一次輪轉休息的間歇，實際上是緩解了上場比賽的密度，因此可以得以保存體力。由當時的比賽記錄可知，唯胡鳳山沒有與人相互退讓的記錄，因此胡鳳山比賽的密度無疑大于其他人。同時由于沒有互讓，雙方都是真打，因此比賽對抗強度自然更大。造成在比賽中形成車輪大戰胡鳳山的實際現象。

胡鳳山在浙江國術遊藝大會上失利後，心情十分低落而憤悔，立即又趕赴上海，參加上海國術大賽。第一輪遇郭世銓，郭世銓在首屆中央國術館國術國考上與胡鳳山同獲優等，在館中郭世銓追隨朱國禎苦練拳擊。在浙江國術遊藝大會上，郭世銓觀摩了胡鳳山的

《浙江國術遊藝大會匯刊》
"李主任貝莊講話"

比賽，知道胡鳳山的技術特點是整體爆發力強悍，因此這次在與胡鳳山的比賽中，郭世銓不與胡鳳山硬拼實打，而是始終註意控制距離，利用自己體能好，滿場跑，不給胡鳳山發揮特長的機會，此次比賽的規則以倒地為負，且每次對搏有時間限制，兩人連打了三次。前兩次因郭世銓躲避胡鳳山的攻擊滿場跑，故沒有勝負，第三次，郭世銓利用胡鳳山追擊時大意，突然下潛抱住胡鳳山一條腿，欲把胡鳳山摔倒，胡鳳山雖用一條腿支撐，但未被郭世銓摔倒。胡鳳山在後退時未註意已經退到擂臺邊緣，被評判叫停。胡鳳山遂認負。胡鳳山此戰因心態沒有調整過來，加之戰術運用不當，因此第一輪未能取勝。遂之放棄參加後面的比賽。在此後一段時間，胡鳳山重新調整心態，著力彌補自身存在的不足。

胡鳳山參加浙江國術遊藝大會時，跟孫祿堂學藝不過兩年左右時間，雖然一身整勁突出，在進入決賽的26位選手中，可謂一時無兩，但在技擊技能的全面性上遠未成熟，在隨機應變以及體能等方面的功夫還沒有下夠。自從上海國術大賽回來後，胡鳳山開始在孫氏八卦拳上下功夫，技藝更加全面，此後被譽為江蘇省國術館的後五虎將之一。

由胡鳳山這段擂臺經歷可知，技擊制勝不是僅靠具備周身如彈簧的整勁爆發的威力就能解決問題的，而是一門綜合性學問，這門學問既在場內，有時也在場外。

下面介紹一下曹晏海。

曹晏海自幼從蓮闊和尚學習燕青拳，1928年10月考入中央國術館。曹晏海在這兩次擂臺賽上都有出色表現，但並非如後來某些人所演繹的那麼誇張。

在杭州舉辦的國術遊藝大會上，曹晏海獲得第四名，先後參加了9場擂臺賽，成績6勝三負，先後輸給了高作霖和章殿卿。如今有人說這都是曹晏海故意放水，這話似乎很難站得住腳。第一凡是放水，在當時的報道中一般都有明確的記錄。第二，放水也要有個放水的理由。說曹晏海放水章殿卿，還存在一些可能因素，其一，章殿卿曾讓過曹晏海，不戰自退。其二，因章殿卿當時正在與李景林的女兒談戀愛，此次章殿卿參賽又是李景林親自保送的，所以曹晏海為了投桃報李，同時也為了給自己

的老師李景林面子故意讓了章殿卿兩次，這種跡象和因由是存在的。但要說曹晏海讓高作霖，則找不出任何可能的理由。兩人即非同門師兄弟，又非國術館的同學，更不是老鄉，所代表的省份也不同，尤其是最後一點，各省隊員都要為本省掙面子，憑什麼要讓給對手呢？！其實，輸了就是輸了，曹晏海輸了，也還是當時的擂臺驕子。有人非要杜撰說，當年曹晏海如何橫掃擂臺。這是從來就沒有過的事。盡管當年曹晏海也拜在孫祿堂的門下，論起來曹晏海還是我的同門師伯。

在上海國術大賽上，曹晏海表現突出，但也沒有橫掃，期間曹晏海打平了三四場（與梁振紀、馬金庭、李樹桐等），當打到最後前三名時，大會組織者們吸取了杭州國術遊藝大會在最後階段受傷的人陸增和有人利用場外因素誆勝胡鳳山引起矛盾等教訓，沒有再進行前三名之間的比試，而是根據前面擂臺成績評定出一、二、三名。

因此曹晏海的第一名是評判委員們根據前面在擂臺上的表現評定出來的。由于前三名中的馬承智、張熙堂也是孫祿堂的弟子，而評判主任是孫祿堂，因此這個評定就很容易進行了。

以上我寫的這些情況是以當時報紙公布的每日比賽的成績和實況報道為據，並參考了《浙江省國術遊藝大會匯刊》（1930年3月出版）上的記載。就資料的來源而言，比淩耀華《千古一會》及《補遺》的資料來源更可靠，也更客觀。據淩耀華說，他寫《千古一會》的資料來源于某人的筆記，作為個人的筆記難免會有誤記，而個人立場的影響在其中也是難以避免的。

我之所以寫這個就是為了使今人能夠更客觀地、更準確地認識那時的擂臺賽，以便使今人研究的依據能夠更加牢靠。

然而常常有一些人，就喜歡把很簡單、很清楚的事實復雜化，因為他們帶有太多的私欲，所以他們始終不能也不願意看到真實的歷史事實。

比如，有人為了擡高自己的門派，硬說曹晏海在國術館只跟郭長生一人學拳，這在事實上是根本站不腳的，當時中央國術館教授班的班主任是朱國禎，不是郭長生，曹晏海怎麼可能天天曠課不跟別的老師學，跑去只跟郭長生一人學藝呢？

事實上曹晏海在武藝上是吃百家飯的，在中央國術館曹晏海不僅跟郭長生學藝，還跟朱國福、朱國禎學形意拳和拳擊，跟李景林學武當劍，跟同學竇來庚學太乙門的腿法，又由于江蘇省國術館開辦之初也在南京，曹晏海還經常利用假日去江蘇省國術館向那裡的教師學習八卦拳散手，即使後來江蘇省國術館遷到鎮江後，曹晏海仍就利用假日常去學習。當然因郭長生與曹晏海是盟兄弟的關係，曹晏海在中央國術館以郭長生的通背拳作為其主修是完全可能的。

因此把曹晏海當年的擂臺成就歸于郭長生一人的傳授，這種說法不符合事實。當然郭長生是當時的苗刀專家，在中央國術館郭長生的苗刀和通背拳享有很高的聲望。不唯曹晏海，八極、披掛名家馬英圖的苗刀也是得自與郭長生的交流。

曹晏海從中央國術館畢業後，去浙江省國術館任教，期間還曾向鞏成祥學習過佛漢拳。

上海國術大賽後，郭長生在南京外交部教拳，曹晏海在浙江省國術館教拳，當時從杭州到南京沒有直通火車，要繞道上海。兩人見面的機會並不多。

1938年曹晏海去世，去世的因由說法不一。曹晏海去世時，某人只有6歲，某人硬說自己的武藝得到過曹晏海的傳授。可謂笑談。

第六篇 第十五章 史料中呈現的孫祿堂與杜心五的技擊功夫

編者按：該文源自《全面對比孫祿堂與杜心五的武功》一文，原文作者：fensuixukong11。對比前人武功的高下，最直接的判斷是根據當年史料記載的相互間比武的記錄，很遺憾這類史料記載甚少。因此，該文作者通過對比類似戰例、雙方間接比武的結果（兩人與同一人比武的結果）、當年在武林中的地位、威望等，也不失為一種可作參考的研究方法，作者在該文中引用的史料翔實、公允，分析深入、客觀，因此其結論可信度高。故在這裡采信並轉載之。另外編者為了方便讀者查證該文提供的史料依據，依據該文作者提供的史料來源，經過查證，復制史料圖片若干，作為補充，插在原文作者的文章中。以下是fensuixukong11發表在其博客上的文章。

《山西国术体育旬刊》第31期《记国术家孙福全事》

在近代武術史中，孫祿堂與杜心五差不多算是同一個年代的武術家，但是兩人的武功造詣不在同一個檔次上，史料表明：孫祿堂的技擊功夫、武學成就、武林聲譽都是當時中華武林的第一人，是杜心五遠不能及的。但是近幾年網絡上有個叫"圖破壁"的，不斷歪曲事實，詆毀孫祿堂，擡高杜心五，妄圖愚弄輿論。因此有必要用史實來說明真相。以下所舉的史實是由兩人各自的弟子和當年史料記載的各自的實戰戰例，因為只有實戰才能反映武功造詣。而表演和師徒之間的試手等體現不了真實的武功水平，就象前些日子鬧得沸沸揚揚的"太極嚴芳"，那是體現不了真實的技擊造詣的。一些類似魔術式的表演與技擊造詣更是無干。下面通過史料記載的孫、杜二人各自實戰戰例來再現二人的武功造詣。

第一部分 孫祿堂與杜心五各自實戰戰例舉要

一、孫祿堂實戰戰例舉要

1、孫抵施南時，適值該地山匪作亂，匪徒剽悍異常，官軍往剿，屢遭敗績，孫偵知匪系本地土苗，群聚一山洞內，洞口石壁峭立，僅容一人上下，而洞內則山河村莊，阡陌相連，頗有桃園景象，故苗匪竟蓄異志，曾囤積大批糧食軍火，故即官軍將洞之四周圍數年，斷其糧道，絕其接濟，彼亦不怯也。孫悉此，乃往見當地軍官，獻策曰：余曾登山峰偵察，見其舍一口可入外，則無他路，但則洞內口直徑長約五丈余，每隔五尺余，有天窗一孔。為今之計，惟有備炸藥，投入天窗內，將洞炸平，此匪無險可守，當不難一鼓而平焉，時軍官包圍匪巢，已逾半年，聞孫言欣喜，但無人能登山向天窗投擲炸藥，孫乃自告奮勇，願前往一試，雙方約定時日後，孫即攜帶炸藥，縱身數躍，已達絕壁之巔，遂以炸藥自天窗投下，旋聞轟轟數響，山裂石開，洞口四旁山石，全行炸散，官軍正愕然間，忽

見于煙霄雲霧中，如有一鳥墜地，視之則孫也，時守洞之匪全被炸斃，余匪向洞內逃竄，官軍遂垂手而克，乘勢進兵，入洞搜索，竟毫不費力，將余匪掃數擒獲，匪首亦就擒，即解城內正法，該軍官欲保孫出仕，孫堅卻，托言尚有要事，即日辭去。（摘自1935年7月24日《山西國術體育旬刊》第31期《記國術家孫福全事》）

2、孫脫猿窟後，路過周家坪，夜宿荒廟，遇群匪，孫徒手與鬥，擊退群匪，並奪得劍一口，劍柄鑲有"朝虹"兩字，寶劍也，孫後即終身佩之以自衛。

孫即離周家坪，乃由迤南大道，直入四川，一日，達野三關地方，時已入暮，該地風俗，男女雜居，形似苗人，四周重山峻嶺，居民恒頭纏孔巾，足打裹腿，內藏利刃，巡遊附近，遇有行人，不慎露財者，即劫其財，而殺其人，孫是夜即臨其境，頗具戒心，路遇一古剎，即借宿其中，該寺無僧道，主事者，為一燕頷虎頭之中年壯老，目光炯炯，步趾間沈著有力，一望即知為具有武功者，孫以是更加註意，步步為營，隨機而事，該漢既允孫借寓。……少

《山西國術體育旬刊》第24期《記國術家孫福全事》

頃，聞門外有人呼曰："北方人請出一談！"孫胸有成竹，乃起身避於門左，拔去門閂而答曰："請進"。語甫畢，見由外昂然走進一人，視之，即系進寺時所見者，該漢手持火燭，入室後置於桌上，顧孫言曰："我輩英雄作事，毋庸藏頭露尾，君系此中人，敢請領教"。孫遜謝曰："余乃一行路商人，不解老板所言，意何所指，"該壯漢大笑曰："君進門時，步履間情形，及細察食物等舉動，余已知君深具武功，何必謙遜，若此即請至前院一敍。"孫此時知拒亦無效，且亦欲觀其技，乃慨然允諾。同到前院，月光下，見此壯漢由囊中取出小刀五把。謂孫曰："請以此領教如何？"孫漫應："可"，此壯漢即後退數尺，揚手擲刀，只見白光一道，直奔孫咽喉而來，孫乃蹲身用口將刀咬住，

1934年胡儉珍編輯《孫祿堂先生軼事》

此時第二三刀連接又至，孫急偏身閃過，同時趁勢縱至壯者身後，伸手一擒壯者後頸，略一用力，已將彼擲於門外，仆于地上，是時尚有奸徒同黨多人隱伏院之四角，孫從容發言曰："哪位再來"？其時壯者自地爬起，羞慚滿面，連呼拜服，拜服，並請孫至屋內談話，孫放膽進屋，落座後，壯者自稱亦河北人，名連岳城，寄居此地，做江湖買賣……（摘自1935年4月30日《山西國術體育旬刊》第24期《記國術家孫福全事》）

3、祿堂先生居定興時，有某甲之仇人約集一二百人尋某械鬥。某甲求助於先生，先生詢某共約若干人？某佯答：百餘人。先生允其請，遂攜一齊眉棍隨某甲行。中途與敵遇，對方人眾均持器械，見某大罵。某甲畏其勢，掉頭即逃。先生無奈獨立迎戰。為首一人，體偉力雄，持一棍粗如椽，舉向先生頭部猛擊。先生閃身，以桿還擊，中其太陽穴，壯者倒地矣。眾

大嘩，一齊湧上。先生揮動臘桿，左沖右撞，擋者折臂斷肢，傷亡甚眾，余作鳥獸散。先生返，責某甲不應先逃。某甲曰："余不逃，勢必死，無補于事。此後訟事由余負責，不與先生涉也。"由是人稱先生為平定興。（摘自1934年胡儉珍編輯《孫祿堂先生軼事》）

4、祿堂先生漫遊各省後復歸保定從商，謀什一之利，得資以奉母。其時保定摔跤之風大盛，摔跤者多傲然自得，輕視一切。每每無故肇事，一般技擊家為避免麻煩計，從無久寓該地者，而先生竟久寓之，遂遭摔跤者之嫉，群謀懲之。一日先生赴茶肆品茗，方入門，迎面有一壯漢用雙風貫耳手法，向先生兩太陽穴猛擊，身後另有一人施展摔跤慣技掃趙腿，來勢如急風暴雨，猛不可擋。兩旁茶客無不失色，先生竟于從容不迫之間，用手指點壯漢之腕，同時起腿微蹬，前後二人應聲跌出丈余，並殃及其它茗客。其用掃趙腿者駭然倒地，憊不能興矣。至此先生始徐徐曰："何惡作劇如是耶？"斯時尚有同黨預伏四旁者二十余人，均驚駭不止，叩地求恕。先生曰："諸君請起，彼此好友不可如此。"言畢舉步就座。因當蹬腿時系用內功之力，故鞋底已脫。乃授資茶役購新鞋一雙。仍與彼等談笑盡歡而散。此事傳出後，聞名訪拜者日眾。先生苦之。遂棄商返里，研究天文奇門等學，以助深造。（摘自1934年2月1日《世界日報》"孫福全軼事"及1934年胡儉珍編輯《孫祿堂先生軼事》）

1934年2月1日《世界日報》

5、民國八、九年間，孫在京時，先為徐世昌之侍衛，後升承宣官。時有日本著名柔術家阪垣者，來遊中國，恃其柔術與華人鬥，所向無敵。因之阪垣驕甚。嗣聞孫祿堂之名，即訪孫，請一較身手。孫對阪垣謙遜如常，不肯較力。阪垣誤以為孫為膽怯，請較益堅。孫力辭不獲，乃允之，並依阪垣所提出之比賽方法，于客廳中設一地毯，二人並臥其上，阪垣以雙腿夾住孫之雙腿，兩手攀抱孫之左臂，曰："余將使用柔術，只需兩手一搓，汝左臂將斷。"孫笑答曰："請汝一試可也，余意制之亦非難事。"阪垣聞言，露驚駭之態，即開始用力，孰知剛一發

1934年2月3日《世界日報》

動，兩臂如受重大打擊，尋且震及全身，此時阪垣非惟手腿不能堅持孫體，即全身被震，滾至離孫兩丈外室隅處。四旁站立之孫之弟子及外界觀眾甚多，至此莫不大聲喝彩。阪垣自地爬起，臉紅耳赤，惱羞成怒，突由身旁掏出手槍，孫之弟子方欲上前制止，孫從容謂曰："不必不必，看他如何打法。"乃立于阪垣對面靠牆而待。阪垣舉槍瞄準，自意必中，誰知槍聲響畢，阪垣視之，已失孫所在。方詫異間，忽有笑聲發自阪垣身後，反視之孫也。蓋阪垣動槍機時，孫即一躍至阪垣身後矣。至此觀眾嘩然大笑，阪垣垂頭喪氣辭出。數日後，阪垣婉托多人說孫，欲從孫學藝，孫未允焉。（摘自1934年胡儉珍編輯《孫祿堂先生軼事》及1934年2月3日《世界日報》）

6、同門孫福全字祿堂，亦未與之見面會，孫道經大名，聞周在，投刺造訪，周不識，即問其紀綱，對曰：名題于次，為孫福全，周愕然曰：彼何人，余向未聞名，雖然可速客入，……及曾晤，周果不識孫，率爾問曰，若來訪我，必為武術中人，未知君所習何門何派，……周令孫伸臂試力，若弱

難縛難，意欲敵人乎，欲將孫扑于地，孫返躬一轉，用鬼探頭法，將周擲出十余步外，幸為墙垣所攔，未曾傾跌，蓋孫于太極、形意、八卦，入于化境，已罡氣內布，周再回手，孫復扑周於墙，周察其手法，非花拳中人，暗思孫福全豈即孫祿堂乎，……（摘自《國術名人錄》"武清周玉祥"一節）

二、杜心五實戰戰例舉要

1、杜師心五，湖南慈利縣人，在鄉村時，平日有一般練武術者從之遊。有一丐，人稱小才子，杜師常周濟之。一日師與遊僧比藝，同遊者均在焉。僧敗扑地。暗藏毒藥匕首，抽出，向師腰間直刺，師在上方，未之覺也。忽僧哎呦一聲，抱腹轉側不能起。視之，僧之小腹，殷然血流，大呼劇痛。回

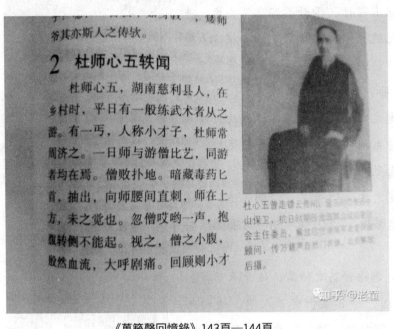

《萬籟聲回憶錄》143頁—144頁　　　　　　　　《萬籟聲回憶錄》143頁—144頁

顧則小才子在旁，手握匕首交師曰："你尚不知耶？此僧已拔匕首刺汝，是我見狀，奪之反刺，不然，汝殆矣。"師大駭，遜謝焉。翌日，欲見其人厚謝之，已不知何處去矣。（摘自《萬籟聲回憶錄》143頁—144頁）

2、師（指杜心五）在未去日本以前，在江湖中，認識一位住在深山開黑店的李老頭子，僅知他開黑店，如何開法，則不悉其詳。師又曾幫助一位有功夫的朋友，此人死後，囑其要將伊素來所珍視的短劍一柄，送杜師為念。……，某年夏月之夜，杜師因事進入李店，李之打手數十人，多在店中聚賭，吃大煙。杜師去，李待之如上賓，將門關好，出女樂數人，皆殊色，助酒郁觴。師駭然，問從何處找來？曰："四鄉物色得之。"問："不從奈何？"李指桌下曰："請視此。"俯窺之，桌下有一覆鍋。移開，下為山澗，險森窈然，腥氣沖鼻。問何故？曰："即不從者與年老色衰者，均推進此中，人不知，鬼不覺也。"師大憤，強為抑制，為覆其鍋，談笑自若，少頃，酒闌，師笑謂李曰："你見過好劍否？"曰："未之見。"曰："下次我來時帶給你看。"翌日遂行。

杜師暗忖：想不到此李老頭子如此慘無人道，他日當設法殲此惡賊，為民除害，計劃已定。某日之夜，換好夜行衣靠，背插短劍，投入此深山中，往探黑店李老頭子。至則李店賊徒甚夥，均在外聚賭，燈光如畫。李迎師進內，在榻上吃大煙閒談。迫過夜半，人聲已定，四無伴侶，知時機已到，即下榻告李賊："我前次對你所說的利劍，今已攜來，願一視否？"李欣然起立，師即拔出短劍，在

445

燈下，以劍尖向李，暗對其頸部，告李曰：「此劍之紋理結構，須從劍尖向上看，方能清悉。」李賊不知是計，即以手托劍尖，就燈光向上察看，師乘勢，手抵劍柄，猛向李喉刺去，砉然一聲，仆地而倒，聲震屋外，外未去之賊眾，聞聲知有異，盡向房內問何事？師急插劍于背，一時見李屍無藏處，猛記起桌下有暗窨，急移覆鍋，推屍入窨，墜于巖下，啟後窗竄出，窗外為山嶺溪壑，匆忙中，循小徑疾馳，已聞後面人聲鼎沸，火炬齊明，傳來陣陣捉拿杜心五的喊聲，心慌，步急，不防山險徑狹，一失足墜于巖下，頭顧向地，兩腳朝天，擦過懸巖，額角觸傷，自念必死，不意腿上裹纏松脫，掛在巖邊樹梢，人成倒立，雖未死，但已昏不知人矣。賊眾在頂上窮追不得，以為逃逸，自各散去。至翌晨，有樵夫過之，見巖上樹梢懸一人，以為縊死者，解視之，徐徐復蘇，知系山行失足。師原未受重傷，休息半日，亦竟無事，從此，亦不敢再過李家黑店矣。

（摘自《萬籟聲回憶錄》145頁—146頁）

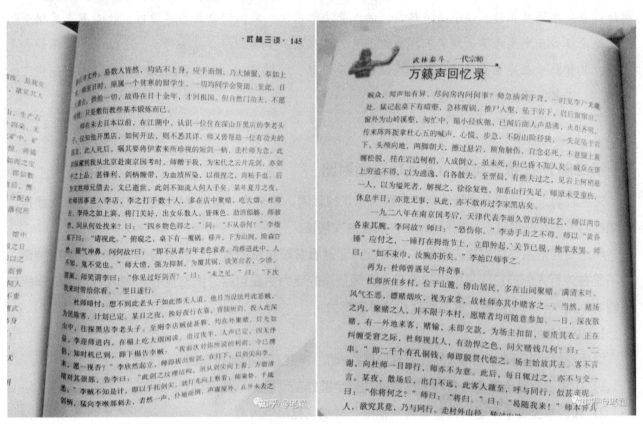

《萬籟聲回憶錄》145頁—146頁

3、劉百川與杜心五比武：劉乃走訪萬師杜心五，謂杜曰：吾與汝角，若余力不足以勝汝，余當率余徒趨先生門下，北面持弟子禮。杜許之，格鬥中夜，兩不相下。于是二人訂為至交。杜乃令萬從劉習接骨醫藥之學。（摘自《國術半月刊》1932年第2期）

劉、杜比武另一記載：以自然門蜚聲華夏，名震扶桑（日本）的金陵大學農學系教授杜心五，是萬籟聲的啟蒙老師，他深知劉拳腳超群，萬不是劉的對手，為了保護他這得意門生，便毅然挺身而出，與劉百川比武。于是，杜劉二人便在杜家的庭院內交了手。真是棋逢對手，將遇良才。杜的輕功極好，彈跳自如，避重扶輕，劉身手矯捷，攻勢凌屬，逼得杜接連後退到墙角荷花缸旁。劉緊跟不捨，繼續進招，杜縱身而上，踏著荷花缸沿，騰身而起，躍上兩米高的墙頂，笑著對劉說：「來吧，

請上來比一比。"劉沒有輕功，也笑著說："請下來比吧！"（摘自《武林名家》第20頁）

4、有武林高手趙金彪，徒眾千余，在華北頗有名氣。他居心叵測，想暗害杜心五而揚名四海。一次，他在北京宴請杜氏。杜為防範萬一，內著鋼護身赴宴。席間，趙金彪向杜敬酒時，將杜的胸側狠擊一拳，杜的肋骨即被重創。但仍強忍痛楚，若無其事地向趙回敬一杯，順手點摳了他的天突穴。趙金彪當即吐血數口，不久身亡。此後，杜心五的知名度大增，威震北國。他的肋骨之傷，得到了劉神仙的醫治。（摘自《杜心五事略》作者劉運圭）

5、民國十四年，玉祥公與師弟韓慕俠赴京辦事期間與老友恒壽山、趙鑫洲等先生相聚，由恒壽山先生設宴在"砂鍋居"，趙鑫洲先生的朋友杜心五先生也來參加。席間，趙鑫洲先生對杜心五先生的自然門功夫頗為推崇。杜心五先生介紹自然門的功夫時講了一些乃師徐師傅的神奇故事。玉祥公一向不輕服于人，于是提出與杜心五先生切磋武技，恒壽山先生提出就用筷子切磋，點到為止。玉祥公與杜心五先生隔桌相對，幾乎同時起動，兩人身法都很快，幾個回合後各歸原位，杜心五先生拱手稱服，原來杜心五先生的筷子到了玉祥公的手里。眾人無不贊嘆玉祥公身法奇快，手法高妙。張靜和先生說，其實杜心五先生武功很好，與人交流少有敗績。（摘自《武當》2012年第8期"周祥先生二、三事"，作者：張振之、侯金龍）

第二部分 孫祿堂與杜心五武功造詣對比

文字說明：凡用到上述戰例時，有關孫祿堂的戰例，若是第一個例子則稱孫例1，以後依次類推。有關杜心五的第一個戰例，則稱杜例1，以後依次類推。

凡比較武術家之間的功夫和造詣的高低，關鍵看實戰技擊的實力，而不是看表演上有多麼神奇，更不是在外行人面前自炫其神般的表演。實戰技擊的實力主要包括：膽略信心，實戰戰力，技擊絕技如輕功、點穴，內功修養，武學成就和武林影響力。

1、膽略信心

從孫祿堂的各個戰例中都體現出一種睥睨一切、神武蓋世的英雄氣概：

1）如孫祿堂自告奮勇身背炸藥施展輕功登絕壁炸苗匪匪巢（見孫例1）。

2）如孫祿堂徒手擊退群匪，奪得"朝虹"寶劍（見孫例2）。

3）如孫祿堂在定興孤身一人迎戰百余人的圍攻，且戰而勝之（見孫例3）。

反觀杜心五，從他騙殺李老頭子的戰例中（見杜例2）明顯看到杜心五對自己的實戰戰力信心不足：

1）如在人聲已定，四無伴侶的夜半，單對單時，杜心五仍不敢對李老頭出擊，而是采取哄騙的辦法騙殺。說明杜心五感到以自己的武功不一定能戰勝李老頭（見杜例2）。

2）杜心五手握利劍竟被黑店的幾十個打手追得狼狽鼠竄，不敢迎戰反擊，乃至慌張地失足掉下山崖。說明杜心五深知以自己的戰力無法應對這幾十個黑店打手（見杜例2）。

由此可見，孫祿堂的膽略和對自己武功的信心遠勝杜心五。信心從何來？技擊實力是信心的基礎。誰更強，不辯自明！

2、實戰戰力

1）面對盜匪一對一的戰力

孫祿堂徒手對陣巨匪連岳城的飛刀，連岳城先出手，孫祿堂一擊制勝，並使暗伏奸徒同黨多人不敢動（見孫例2）。反觀杜心五，身攜寶劍不敢對陣酒色之徒的李老頭（見杜例2）。

2）以一敵眾的戰力

在周家坪，孫祿堂徒手擊退群匪，並奪得"朝虹"寶劍（見孫例2）。在定興，孫祿堂孤身一人迎戰百余名打手的圍攻而獲勝（孫例3）。而杜心五手握利劍面對幾十個黑店打手只有狼狽逃竄，不敢迎戰，心慌，步急墜落山崖（杜例2）。

3）面對同一個武林高手的戰力

孫祿堂輕取周玉祥（孫例6）。而周玉祥技勝杜心五（杜例5）。

可見孫祿堂的實戰戰力遠在杜心五之上。

3、技擊絕技

輕功，這是圖破壁最喜歡為杜心五吹噓的功夫，但是幾乎所有描寫杜心五輕功的人都不是武術中人，而是些文人。所以說明杜心五喜歡在文人面前炫耀他的輕功，但杜心五的輕功在實戰中卻派不上什麼用場。

1）杜心五被李老頭子的打手追得墜落山崖時，他的輕功就沒有用了，當時杜心五是"頭顧向地，兩腳朝天，擦過懸巖，額角觸傷，自念必死，不意腿上裹纏鬆脫，掛在巖邊樹梢，人成倒立，雖未死，但已昏不知人矣。"（見杜例2）然而，孫祿堂的輕功則能在實戰中派上大用場，"孫即攜帶炸藥，縱身數躍，已達絕壁之巔，遂以炸藥自天窗投下，旋聞轟轟數響，山裂石開，洞口四旁山石，全行炸散，官軍正愕然間，忽見于煙霄雲霧中，如有一鳥墜地，視之則孫也，"（孫例1）孫祿堂由絕壁之巔隨著煙霄雲霧，如鳥一般落下，安然無恙，可見孫祿堂的輕功高絕。

2）杜心五與劉百川比武，杜心五無法繞到劉百川的身後，而是反被劉百川逼到院子的角落里，靠利用荷花缸跳上牆頭（杜例3）。可見在實戰時杜心五的輕功就發揮不了什麼作用。在看看孫祿堂對連岳城，能在連岳城出手瞬間，一下子到了連岳城的身後，一擊制勝（孫例2）。更高超的是孫祿堂面對板垣的手槍，竟能在板垣扣扳機的一瞬，到了板垣的身後，使板垣大為拜服（孫例5）。

可見孫祿堂的輕功遠在杜心五之上，並能在實戰中發揮制勝作用。而杜心五的輕功在實戰中無法發揮作用，只適合進行表演。

4、內功修養

內功修養在技擊上的作用，很重要的一點是體現在感應能力上。在這一方面孫祿堂也遠勝杜心五。杜心五對遊僧，當遊僧在杜心五背後拔刀刺向杜心五時，杜心五渾然不知，靠著小才子援手才救得一命（杜例1）。還有，杜心五對趙金彪，杜心五在事先有防備的情況下，身穿著鋼護身去會趙金彪，結果杜心五仍被趙金彪打傷肋骨（杜例4）。可見，在實戰中，杜心五的感應能力遠遠沒有達到于不聞不見中能感覺預知的程度。在看看孫祿堂的感應能力，孫祿堂去茶館飲茶，在進門的瞬間，前後兩人同時偷襲孫祿堂，孫祿堂前點後蹬，同時將兩人擊撲于地（孫例4）。可見孫祿堂不僅達到于不聞不見中能感而預知，而且能夠在不聞不見中感知風險的同時，瞬間實施有效的反擊。

內功修養另一個指標就是養生，身體健康、精神鶴立。然而杜心五常年在病中，如杜心五對梁漱溟講，他學道功為醫治一身宿疾內傷，皆種因于少壯時者。另據萬籟聲回憶錄記載：有一次杜心五臥病河北保定，將死，家人已備棺木。（見《萬籟聲回憶錄》143頁）因此杜心五1935年3月19日在《新北平報》登載 "鄙人年來多病，亟待修養。" 的啟示絕非偶然。在看看孫祿堂，據梁漱溟回憶："孫氏身軀似不高，而長髯垂胸，氣象甚好。" 又據陳微明記載孫祿堂的氣質是 "精氣內蘊，神光外發，" 此外，據孔伯華的孫子孔令謙講，當年他爺爺孔伯華給年過古稀的孫祿堂號脈後，驚嘆到："您六脈調和，無一絲微瑕，這麼好的脈象，我還是第一次遇到。" 由此可見，孫祿堂的內功修養遠在杜心五之上。

綜上可知孫祿堂的感應能力遠在杜心五之上。因為孫祿堂的內功修養遠勝杜心五。

5、武學成就和武林認可度

孫祿堂的武學成就近代以來首屈一指，其五部武學著作堪稱中國武學史上的精典（中華武術出版社評語），楊明漪認為孫祿堂對中國武術的貢獻是："守先開後，功與禹侔。"《大公報》對孫祿堂的評價是 "海內精技藝者皆望風傾倒。" 而杜心五在武學上沒有留下任何著作，只是自然門武術的一個傳人而已，而且只有萬籟聲一人得到他的自然門武功，萬籟聲的最好成績就是在國術國考中獲得中等的成績。所以在武學成就方面，孫祿堂遠在杜心五之上。同樣在武林中的影響力、認可度也是杜心五不能及的。熱衷收集武林軼事、在日本時就與杜心五相識的向愷然，在他1925年寫成的《江湖異人傳》中收錄了孫祿堂，而沒有收錄杜心五。說明那時杜心五的武功沒有給向愷然留下深刻印象，至少向愷然認為杜心五的武功還沒有達到異人的境地。此外在《國術名人錄》中也沒有收錄杜心五，直到1935年金警鐘在其《國術周刊》上才介紹了杜心五。所以說，孫祿堂在武林中威望遠在杜心五之上。

非物質文化遺產展板圖片

綜上，經全面對比搏殺膽略、實戰戰力、輕功、內功、武學成就等各個方面，孫祿堂皆遠勝杜心五。這本來就是無須爭辯的史實。其實，孫祿堂豈止是遠勝杜心五，誠如非物質文化遺產展覽的中所蓋棺論定的："孫祿堂開創了武學發展的新紀元，成為中國近代以來武學成就最高、武功造詣最傑出的中華武林第一人，是武學領域最傑出的偉大宗師。"

第六篇 第十六章 史料明徵：誰是民國時期技擊功夫第一人

考究誰是民國時期技擊功夫的第一人，似乎是一個沒事找事的無聊話題。然而事實上，這是任何一個體育項目都熱衷討論的一類話題，即誰是該項目歷史上的最佳……不久前泰森曾就誰是拳擊界的歷史最佳這一話題炮轟了梅威瑟。

何以如此？

因為對這類話題的追索往往關涉到從事該項目者的最初的情懷，也往往是其他人對這一項目關註的熱點……從某種程度上講，對這一話題的關註度正是該項目是否具有生命力的表徵之一……

所以只要是以事實為依據，而不是肆意杜撰，討論這類話題並非沒有現實價值和積極意義……

關于這個話題有人詰曰：沒有人有可能跟民國時期所有人都比過武，所以，不可能有誰是民國時期的技擊功夫第一人。

按照這個邏輯，放在今天就是，雖然奧運會是世界性的體育盛會，但也不是所有人，如非洲那些在荒野中善跑的人，都有機會參加，所以不能說博爾特是當今世界短跑第一人。

這個邏輯有沒有問題呢？

作為邏輯可以成立。

為了避免不必要的口舌之辯，本章所論證的誰是民國時期技擊功夫第一人，是指在中國武術史中可考的那些拳師。武術史中不可考者不在此列。

民國初期那20年是中國武術經過長期積澱產生的一次全面爆發，將中國武術成就推向其巔峰，至少是五百年來中國武術發展的巔峰。對比余大猷、唐順之、戚繼光那個時代對武術的認識，再看看民國初期孫祿堂對武術的認識，毫無疑問，在認識上產生了巨大飛躍，而且技理體系也更為完備，可謂發生了由術至道的質的升華。

1937年後，隨著現代武器在戰爭中的巨大作用，經過十多年外患內戰，武術逐漸脫離了無限制技擊的本位，演變為體育競技比賽和健身運動。中國武術的發展從無限制技擊轉向現代競技體育與健身運動是不爭的事實。所以就實戰技擊（即無限制技擊格鬥，下同）造詣而言，1949年以後出現的各類拳手其技擊功夫已不足以代表中國武術實戰技擊的最高水平，而余、唐以前的武術人物又因缺乏確鑿的史料佐證，難以對他們的技擊造詣進行準確評價，如關于太極拳創始人的爭論就是個例子，爭論一百年也不會有結論，因此只有對清末民初時期的武術家和拳師進行考察最有代表性，既對當代有直接影響又有相對可靠的史料為依據。

有人問：什麼是相對可靠的史料？

判斷一份史料的可靠性，需要從五個方面進行考量：

1) 史實性，有可確認的當年實物（文字資料或物品）作為證據。

2) 時間性，相關史料與所研究的對象具有同期性。

3) 公信性，資料的公信力強弱分析與判別，如對當年報刊、雜志、個人的信譽的判別。

4) 權威性，不是當年任何人寫的東西都可以一視同仁，還要看出處的權威性。

5) 互證性，史料之間能否互相印證。

史料符合這五性的程度越高，史料的可靠性越高，可被擇取作為史實依據的權重就越高。

清末民初各個武術門派都湧現出一批著名的拳師，那麼考察哪些拳師才具有代表性呢？

武術在民初時被時人劃分為四大門類：形意、太極、八卦、少林。這種劃分未必合理，但可以反映出這四類武藝在當時的影響力。相比而言，近代以來最有代表性的武術門類是：形意、八卦、太極、八極、披掛、查拳、通背、戳腳、翻子、心意六合拳、北少林、迷蹤、紅拳這十二大門派。

其中民初時期尤以形意拳影響力最為突出，幾乎所有主要國術館都將形意拳設為必修課。當時具有一定影響的形意拳拳家頗多，這里面誰的功夫最高、最具有代表性呢？

這個你說了不算，我說的也不算，要看當時的史料記載。按照當年史料記載來分析，顯然在這些拳家中孫祿堂的武功最高，也最具有代表性。

依據在哪里呢？

1、《近今北方健者傳》

2、《國術統一月刊》

3、《世界日報》

4、《申報》

5、《北平日報》

6、《江湖異人傳》

7、《當代武俠奇人傳》

8、《國術名人錄》

9、《京報》

10、《體育》月刊

11、《求是月刊》

以上11份史料，大一點的圖書館都可以找得到，如國家圖書館、首都圖書館、上海圖書館，去了就能找到。其它還有一些史料如《近世拳師譜》、《北派國術家掌故》等，雖然其史料價值並不在以上這些史料之下，但由于或藏于海外，或藏于民間，在這幾家圖書館中未有館藏，為了避免不必要的口舌，在本文中沒有引用。

《近今北方健者傳》是1923年出版的刊物，作者楊明漪是中華武士會的秘書，他觀摩過六十多門武術，所遇武術名家甚多，該書在編纂過程中他曾多方征求意見，該書出版後亦得到當時武術界人士的普遍認同，可以說這份史料對于上述辨析史料可靠性的五個方面同時具備，相對而言，該史料對當年拳師武功的總體評價的可靠度高、權重高。在這份史料中對孫祿堂的武功評價最高，如例言中記載：

"老輩中現存者如翠花劉、程四、秦月如，中輩如尚、周、程海亭、李光普、定興三李諸人，尤精粹中之精粹，至孫祿堂集三家之大成者，益不待言。"

這里翠花劉指劉鳳春，程四指程殿華，尚指尚云祥，周指周玉祥，認為只有孫祿堂是集太極、八卦、形意三家之大成者，其武功比前面這幾位要高出很多，不在一個層次上。

又如該書記載：

"八卦、形意兩家之互合，始自李存義眼鏡程，太極八卦形意三家之互合，始自涵齋，涵齋于三家均造其極，博審篤行者四十年。"

這里涵齋是孫祿堂的號，由此可知孫祿堂不僅是歷史上第一個合形意、太極、八卦三家為一體者，而且于太極、八卦、形意三家的功夫皆臻登峰造極的境界。

有人會說：《近今北方健者傳》記載孫祿堂親自講：

"郭先生虎拳，一步可走三丈，罄予能僅及二丈五，先輩之難及，斯其一端耳。"

他們以此舉例的目的是要說明孫祿堂的形意拳功夫沒有達到登峰造極。如果這個邏輯成立的話，那麼形意拳冠軍首先得是跳遠冠軍。然而，形意拳造詣的高低並不是比誰一步走的遠，而是比技擊制勝的功夫，比技擊與道合真。因此有人想利用孫祿堂這段自謙之言來否定他的形意拳達到登峰造極之境，無論在邏輯上，還是在技擊實踐中都是站不住腳的。

此外，孫祿堂一向自謙，孫祿堂這麼說、這麼做是出自一種敬師之德。對此亦有旁證，根據楊世垣所記，他曾親眼目睹孫祿堂手提燈籠從院中影壁處一步躍上正房的臺階，事後楊世垣丈量，其距離達三丈五尺。

又根據楊明漪的記載：

"請試之，果二丈五。是年孫已六十一歲，體不及五尺，貌清臞，骨如柴，腹如餓狀，無努張之致，而力無窮也。"

由此可知，61歲的孫祿堂隨時隨地一步就可達到二丈五，說明一步二丈五並不是孫祿堂一步可達的極限，而是在孫祿堂隨時隨地都可以控制達到的範圍內。

有人還會講《近今北方健者傳》中對孫祿堂的評價只是楊明漪個人的觀點。

然而事實上楊明漪作為中華武士會的秘書，在寫此書時曾與眾多同門交流過意見，有楊明漪與同道來往的書信為證，因此並非是他個人的一家之見。從當年武術界對此書的反映來看，《近今北方健者傳》對孫祿堂的評價代表了當時武術界人士的普遍看法。

為此，我們可以再看看《國術統一月刊》上是怎麼記載的。

《國術統一月刊》的主編是當年著名的國術記者姜俠魂，他邀集了當時一些武術及社會名流：胡樸安、唐豪、盧煒昌、徐致一、陳微明、章啟東等倡辦了"國術統一特刊社"。該刊創辦于1934年，此時中國武術經過兩次全國性的擂臺賽和兩次國術國考以及第五屆全國運動會國術比賽的檢驗，對于當時諸多國術家的造詣已經有了充分的認識和實踐檢驗的考量。在《國術統一月刊》第二期中有陳微明撰寫的"孫祿堂先生傳"，其中記載：

"先生通易理及算數、奇門遁甲、道家修養之術，道德極高，與人較藝未嘗負，而不自矜。喜虛心研究，老而不倦，所詣之精微，雖同門有不知者。蓋先生于武術，好之篤、功之純，出神入化、隨機應變、而無一定法。不輕炫于廣眾，故能知其深者絕少。"

其中"所詣之精微，雖同門有不知者"一句文筆含蓄，但是已經清楚地表明孫祿堂的武功造詣是同門中其他人所未能達到的，即委婉的表明孫祿堂的武功造詣是同門中其他人所不及的。

有人可能會說，陳微明是孫祿堂的弟子，他自然要吹捧他的老師。這種推測如果對于別人也許可能，但對于陳微明則不成立。原因有二：

1、這時陳微明主要教授楊式太極拳，他沒有必要不顧事實地去吹捧孫祿堂，如果這麼做，對他有百害而無一利。

2、由于這時陳微明參與《清史稿》的編纂工作，如果他寫的東西明顯不符合事實，將會影響他在學術界的信譽。作為歷代士大夫出身、素有清譽的陳微明不可能這麼做。

因此，陳微明不可能不顧事實地去吹捧孫祿堂。事實上陳微明寫的這篇"孫祿堂先生傳"是得到國術界和史學界的高度認同的。比如，當代武術史研究者馬明達教授在為《紀念孫祿堂誕辰一百五十周年》所寫的序文中認為："我覺得在所有孫祿堂傳記中，還要數陳微明先生的《孫祿堂先生傳》寫得最好，稱得上是一篇平實真切、耐人尋味的武史佳作。"

寫到這里可能還會有人不服氣，他會舉出《國術名人錄》中金警鐘關于王薌齋的文字，其中有"能深入形意三摩地者，只王一人。"但不要忘了，在該書中金警鐘關于李存義的文字中有"遂入化境，因是技藝冠絕儕輩。"的評價。在《國術名人錄》中金警鐘把王薌齋列于郭云深的門下，因此金警鐘所言的李存義的儕輩中自然包括王薌齋，而"技藝冠絕儕輩"是指在同輩中技藝第一，所以金警鐘認為李存義的武藝高過王薌齋。

于是這里還需要探討一下什麼是三摩地？

三摩地是佛教用語，指住心于一境而不散亂的意思。金警鐘用在這里是形容一門心思專註于形意拳的程度，而非指功夫造詣的高低。

毫無疑問，李存義的武藝冠絕儕輩，是當時武術界有影響的形意拳大師。而在當年有關李存義與孫祿堂究竟誰的武功更高的評價中，武術界普遍認為李存義的武功不及孫祿堂，認為孫祿堂的武功是形意、八卦兩門的第一人。　證據有三：

1、向愷然在《江湖異人傳》中記載：

"孫祿堂在拳術界的聲名不減于李存義,論班輩,卻比李存義晚一輩,論本領,據一般深知二公的拳術家評論,火候還在李存義之上。"（原載1924年《紅玫瑰》第1卷第16期）

關于《江湖異人傳》，向愷然在該書的楔子中寫道：

"這篇記事的材料,十成中有兩成是我親目所見,八成是得之誠實可靠的友人"，並強調"惟有記這一篇的事,不能由著我的筆亂寫。"

《江湖異人傳》中"孫祿堂"這篇發表于1924年11月15日，此時李存義的諸弟子，以及與李存義同時代的人大多還健在。向愷然在《江湖異人傳》楔子中云：該書所述皆源自可靠依據。從向愷然主觀願望上講《江湖異人傳》對孫祿堂的記載是記實，因此他對孫祿堂的評價反映的是當時武術界的公論。

2、1925年5月2日《申報》報道：

"形意、八卦之善者，首推孫祿堂"。

說明當時武術界認為形意、八卦兩拳的功夫造詣以孫祿堂為首。

3、1947年5月6日《北平日報》"武林軼事"記載：

"近五十年間，集太極、八卦、形意三家拳之大成者，為孫先生一人而已。……所以他對于拳術所得，于三派中長幼兩代，無出祿堂先生右者。"

"武林軼事"的作者鄭證因是許禹生的弟子，廣交各派，收集各派拳師事跡，對當時各派拳師多有了解，而且他並非孫祿堂的弟子，故具有客觀立場。所言"三派中長幼兩代"自然包括孫祿堂的上一代即李存義那一代。顯然，按照當年武術界的公論，孫祿堂的武功不僅在李存義之上，而且無人能出其右。

此外，楊式太極拳傳人張義尚喜好收集武術家事跡，在其《養生蠡則》中記載：

"形意、八卦，以孫祿堂為第一。"

張義尚還在該書中記載，自董海川之後，唯孫祿堂掌握了八卦掌全藝。

綜上可知，在民初以來的形意拳家和八卦拳家（即八卦掌）中，以孫祿堂的武功最高，其形意拳和八卦拳最具有代表性。

關于太極拳，在當年的史料中也有定論。在孫氏太極拳創立之前，當時社會上普遍認同楊氏太極拳。當孫氏太極拳創立後，社會上對孫祿堂的太極拳經歷了一個認識的過程。相對而言，武術界對孫祿堂的太極拳認識更早也更準確，如《近今北方健者傳》中記載：

"太極八卦形意三家之互合，始自涵齋，涵齋于三家均造其極。"

說明那時武術界認為孫祿堂于太極、八卦、形意三家功夫皆臻登峰造極之境。但由于孫祿堂于形意、八卦兩門成名甚早，名氣、影響又極大，所以一般社會人士開始只以為孫祿堂是形意、八卦兩門的第一人。然而到1932年各派太極拳的代表人物紛紛在國術界露面後，在浙江省國術館出版的《國術史》中唯對孫祿堂的太極拳給予了"近世孫氏太極拳頗負時譽"的評價。至1934年1月17日及1月29日，《申報》、《京報》等明確記載孫祿堂是"中國太極拳術唯一名手"。由此可知孫祿堂亦被認為是中國太極拳的第一人。

民國初期的二三十年，武術的社會地位與關註度不斷攀高乃至成為國術，與此同時，武術家的事跡也成為社會及媒體關註的熱點。如果一個不出名的拳師打敗了當時媒體關註度甚高的武術家，然而該拳師在當時武術界依舊默默無聞——這種故事只會發生在今人編造的童話里，在現實中則不可能存在。這就如同2018年的中國足球隊若踢贏了世界杯冠軍法國國家隊，而在媒體上竟然沒有報道一樣的荒謬。

當年媒體對一個拳師的關註度，在很大程度上反映了這位拳師的功夫造詣在當時武林中的認可度和影響力。因此，除了當年正式比武的戰績記錄比這更有說服力外，當年史料中對一位拳師的相關記載和評價完全可以作為考察當年這位拳師真實技擊造詣的一個十分重要的指標。

比如被當今某些人稱之為"天下第一保鏢"的杜心五，他在當年並無此稱號，他甚至不被當時武術界關註，其功夫造詣在當時並沒有很大的影響力，如在楊明漪1923年出版的《近今北方健者傳》、向愷然1925年出版的《江湖異人傳》和金警鐘1933年出版的《國術名人錄》中皆沒有收錄杜心五。

尤其是《江湖異人傳》的作者向愷然在日本留學時就與杜心五相識，但他在《江湖異人傳》收錄的武術名家有秦鶴歧、楊登云（劉百川的師傅）、孫祿堂等，而無杜心五。還有《國術名人錄》的作者金恩忠與杜心五的弟子萬籟聲系六合門同門，不能說他對杜心五不了解，但在《國術名人錄》中他沒有收錄杜心五，直到1935年金恩忠寫"續國術名人錄"時，才將杜心五收錄進來。

同樣，通背拳的張秀林也是這種情況，除了張秀林的弟子吳圖南在其《國術概論》中提到其師

外，在當年其他有關拳師記載的刊物中皆沒有收錄張秀林。而吳圖南的文字疑點多，如他自述的年齡遠遠超過他的實際年齡，其所述的真實性差為共識。

此外，《武當》2012年第8期刊登的《周祥先生二三事》一文中記載了周祥與張策、杜心五比武，皆輕取之的事跡。而在《近今北方健者傳》和《國術名人錄》中都記載了孫祿堂與周祥比武，孫祿堂輕取周祥的事跡。由此可對杜、張二位的功夫造詣得出一個基本判斷。

同樣被當今影視媒體大肆渲染的黃飛鴻、葉問等，在當時武術界並無什麼名氣。即使在廣東本地，楊澄甫南下廣州後，他在當時廣東武林的影響力也大過黃飛鴻。葉問在當時中國武林更是默默無聞，根本就沒有發生過他與北派的著名拳師比武之事。

當時北派拳師南下廣州比較有名的有楊澄甫、傅振嵩、顧汝章、陳微明、陳子正、李先五等，葉問跟他們當中的哪個比過武？難道葉問跟來廣州不久就北返的萬籟聲比過武？不過筆者在當年的史料中尚未見到相關的報道。

當今中國的一些電影電視打著歷史題材的招牌，實際上完全是瞎編一氣，使得當今中國文藝作品全無可信度，這已是一種普遍現象。

還有如今在上海本地大名鼎鼎的盧嵩高，他在上世紀二、三十年代的上海武術界中默默無聞，在目前可以找到的那時有關武術的報刊、書籍以及武術活動的報道中皆未見到有關盧嵩高的任何痕跡。因此，今天一些宵小捏造當年盧嵩高打了當時一些聲名藉甚的國術家，完全就是癡人說夢、肆意捏造而已。

在這里筆者並不是說杜心五、張秀林、黃飛鴻、葉問、盧嵩高等人沒有功夫，在今天看來，他們都是學有所成的拳術家，而且傳人頗多，但是由于沒有事實以及相關史料的支持，他們的功夫沒有一些人編造的那麼高明、渲染的那麼神奇，今人宣傳的他們的一些"事跡"並不真實，多為後人的杜撰之言。

下面談一下孫祿堂與李景林。

臺灣當代八極拳傳人徐紀杜撰說"李景林謔稱孫祿堂為'小鹿'"，由此制造出一種李景林對孫祿堂十分蔑視的場景。然而當年報紙的報道卻表明，李景林對孫祿堂極其敬重，因二人曾有過比武，孫祿堂輕取李景林，故李景林對孫祿堂以師禮事之，見1931年11月7日《新報》"孫祿堂與李景林"一文。具體內容見本書第一篇第四章。該文發表時李景林尚健在，除此之外，當年還有類似報道，故非孤證，在此不贅。

此外，孫祿堂的技擊功夫在少林派中亦威望甚高。這不僅有當年史實為證，且在當年報刊記載中亦有反映：

史實是少林派大家甘鳳池第四代嫡傳、金陵名家金佳福將其主要弟子包括其子皆送到孫祿堂門下，如徐鑄人、聞春龍、金仕明等。

又如1928年12月23日上海《瓊報》刊登"孫祿堂勿怕鐵沙子"一文，該文寫到：

"月前某小報有記者載拳術家孫祿堂，一日登新新公司電梯，為仇人鐵砂手所傷。據熟悉孫君者語，則謂絕無此事。孫為少林北派，其絕技曰金鐘單兵刃且不易傷，何況于鐵砂手，曩者，孫有十年前之仇，人某精點穴術①。一日途遇孫，欲隱以此傷之，為孫覺而某已倒地。而孫則矻立不動，某起

立笑謂孫曰：汝技固佳，恐不久在人世也。'孫公莞爾而答曰：'吾固無恙，然吾為汝危，需領吾藥方解君危，否則將不治也。'後某果病不起，飲孫藥方愈。蓋點穴術凡三種，一名麻醉穴被創者，一時麻醉仍能蘇醒。二名死穴被創者，立時斃命。三名絕穴，受創後當時不致死然數日後必不可救。某所施者為絕穴，技固高，然禦之以金鐘罩，則不為功。故孫得以不虞其暗箭傷人也。"

　　關于孫祿堂自稱自己被點穴之事，乃是孫祿堂自編的一個為了推脫一些應酬的借口，相關論述見本書第一篇第五章。在此不贅。

　　由上可知，孫祿堂在少林派中也享有崇高威望。究其因，一方面是因為孫祿堂的武功冠絕于世，其形意、八卦、太極及少林功夫皆臻登峰造極之境，因此少林派亦以孫祿堂為榮，如金警鐘編寫《少林七十二藝練法》即請孫祿堂為該書題詞。另一方面，孫祿堂言形意拳的易筋、洗髓二經出自少林達摩，而孫祿堂又是形意拳的代表人物。于是一些人也將孫祿堂視為少林派代表人物。

　　究竟是當年諸多史料記載可靠，還是在當事人以及同時代的人皆去世多年後，今天冒出來的所謂種種"傳說"、"回憶"可靠？有良知者，不難判斷。如徐紀等人講的這類傳說，任何人在一分鐘內都可以編上幾個段子。但是有人就是堅持要給這類"傳說"開綠燈，其用意為何？讀者不難判斷。

　　我一向堅持評判歷史人物必須以當年史料記載為基礎，依據前面所述評價史料可靠度和權重的五性進行辨析，才能得出接近史實的結論。而後人的種種傳言由于每個人的立場、情懷、利益等諸多因素的影響，所言或偏差甚大，或杜撰捏造之言甚多，在評判歷史人物時不可為據。

　　那麼近代以來誰是中國武術界實戰技擊功夫的第一人呢？

　　其實這在史料記載中早有定論——

　　根據1934年2月1日《世界日報》"孫福全軼事"一文的記載：

　　"孫之藝竟臻絕頂。"這里孫指孫祿堂。

　　又根據該報記載，孫祿堂的武功于"黃河南北已無敵手"。

　　另據《近今北方健者傳》記載："至孫祿堂集三家之大成者"，"涵齋（即孫祿堂）于三家均造

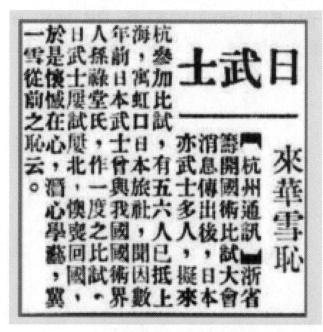

《新中華報》1929年11月8日（第二版）《浙江國術遊藝大會匯刊》1930年3月出版

其極"。

再如許禹生的弟子、熱衷收集武術家事跡的鄭證因在1947年5月6日、7日《北平日報》發表的《武林軼事》中記載——

"孫福全字祿堂，晚年別號涵齋，他是直隸完陽人，近五十年間，集太極、八卦、形意三家拳之大成者，為孫先生一人而已。……孫祿堂先生對于三派拳術，均有造詣，精心練者四十年，所以他對于拳術所得，于三派中長幼兩代，無出祿堂先生右者。"

此外，從當年日本武士多次挑戰孫祿堂，甚至在孫祿堂古稀之年，仍組團渡海前來中國挑戰孫祿堂，然而每次挑戰他們皆以敗北告終這一現象，亦反映出孫祿堂是日本武士眼中中國技擊功夫最高造詣的代表人物。因為中國的其他拳師從未在日本武士那里享受過這種"待遇"。

如《新中華報》1929年11月8日報道，因日本武士屢試屢敗，故在浙江國術遊藝大會前日本武士又組團來華籌備與孫祿堂比武。

另據《浙江國術遊藝大會匯刊》（1930年3月出版）記載，截止到該匯刊成稿前，孫祿堂已經三次打敗日本武士。

綜合上述諸多史料記載可知，孫祿堂是近代以來的實戰技擊功夫第一人，達到中國技擊功夫的最高境界。這並非其後人吹捧，而是諸多史料中的明確記載，事實昭然。在近代以來的武術界中在技擊功夫上無第二人能獲得如此高度的普遍認同。

諸多史料對一個武術家的評價以及相互印證是考量一個武術家武功造詣的重要指標，尤其是在沒有當年相互比武記錄這類史料時，諸多史料記載之間的相互印證是構成人物評價可靠性的決定依據。所以評價當年武術家的技擊造詣，必須以當年各方面史料記載為基礎並依據筆者提出的辨析史料可靠性權重的五性進行具體分析，才能得出相對客觀、準確的評價，而不能以後人的種種傳言為依據。

註：
①文中"孫有十年前之仇，人某精點穴術。"一句，應該排版時逗號位置有誤，根據前後文，應該是"孫有十年前之仇人某，精點穴術。"

引言——明辨不僅僅為了澄清史實

本書在前面各個篇章中以諸多史料和孫祿堂的武學體系為基礎，顯豁出孫祿堂在中國武術史上的成就無愧于中華武士會秘書楊明漪在《近今北方健者傳》中對他的評價：以儒家孟子和佛家禪宗六祖比喻他在武學上的成就，則當之無愧；孫祿堂的武功已臻登峰造極之境，而且其造詣為中西學術所不能解釋者；孫祿堂對中國武術以及中華文化的貢獻——具有"守先開後，功與禹侔"的地位。

楊明漪的這個評價在當年並非孤論。他在寫《近今北方健者傳》時，曾征求過多位同道的意見。

此外，1934年上海國術統一月刊社出版的《國術統一月刊》第二期刊登了陳微明寫的《孫祿堂先生傳》，該傳記載孫祿堂："道德極高，與人較藝未嘗負，而不自矜"。

陳微明為清史館纂修，其人品及文字皆享清譽，他對孫祿堂的評價，被陳三立評為"氣盛而言宜"。

尤其是1935年中央國術館《國術周刊》（152期——153期合刊）刊載的"武術史"上為孫祿堂立有獨立詞條，記載孫祿堂："技擊因已爐火純青，其道德之高尚，尤非沽名作偽者所可同日而語，術與道通，若先生者，可謂合道術二字而一爐共冶者也，世有挾技淩人者，應以先生為千秋金鑒。"該詞條對孫祿堂的評價不僅代表了中央國術館，而且可以說也反映了當時武術界的公論。

在當年史料中，如上述這類對孫祿堂的評價甚多，在此不一一枚舉。這里例舉這幾條，旨在說明，任何一個具有正常心智的人都清楚，這不可能是一個被人多次打敗或因躲避比武而辭職逃避的人在當年史料中能夠獲得的評價。

孫祿堂，這位被當時國術界公認為"技擊已爐火純青"、"與人較藝未嘗負"且"藝臻絕頂"、"道德極高"、"千秋金鑒"、其武學貢獻"功與禹侔"的一代武學聖哲，卻在仙逝多年後被一些人通過捏造謊言、散布訛傳向他身上潑汙水，另一些人則幸災樂禍，並借此謊言、訛傳推波助瀾，于今愈演愈烈。一些人似乎熱衷于褻瀆這位中華英傑，這不僅僅是反映了這個社會某些人群的品性卑劣，也不僅僅是"行高于人，眾必非之"這麼簡單，而且還涉及諸多認知、利益、價值觀等多方面原因。這些年我之所以要不遺余力的介紹孫祿堂，為此不斷明辨斥偽，戳穿他們編織的謊言，並不僅僅是為了澄清史實，還在于通過明辨斥偽讓人們真正認識孫祿堂這位在中國武術史上唯一稱得上聖哲的思想與業績，因為這對于當代中國武術文化的發展能否走上正軌是極其必要的。

一個時期以來利用謊言與訛傳詆毀孫祿堂的一些言論不時冒出，諸如：

1、所謂"被郝為真玩如嬰兒"……

2、所謂"受聘于陸軍武技教練所"……

3、所謂"父子不敵張策"……

4、所謂"與彭映璽交手落敗"……

5、所謂"敬畏尚云祥"……

6、所謂"握不住宋世榮的手腕"……

7、所謂"被傅振嵩教授劍法"……

8、所謂"因遇挑戰辭去中央國術館職務"……

9、所謂"與趙道新搭手年老不支"……

等等，不一而足……。

然而上述這些言論之所以是謊言與訛傳，因為這些言論既無任何史料證據，並與當年諸多史料中的記載不符，而且更與當年所呈現的事實情境不相容，皆是一些人肆意捏造的謊言。

對于這些謊言，我在《孫氏武學研究》（中國書籍出版社2008年出版）、《中國武學之道》（中國文聯出版社2012年出版）這兩部書中以及在《中華武術》、《武當》、《武魂》、《武林》等雜志上和"童旭東新浪博客"、微信公眾平臺"武學與武道"上發表的諸多文章中依據史實和史料辨析已經予以戳穿。

但是，捏造謊言者是零成本，信口就可以編出一段，新的謊言仍然層出不窮，比如，此後又冒出什麼"被孫錫堃從中央國術館轟走"、"被盧嵩高按在椅子上"以及"孫存周被盧嵩高打了三個跟頭"等……，這些信口胡編的謊言如蠅鳴犬吠，信口即出，雖不絕于耳，但皆無任何史料證據，如犬吠吞日，故不值一駁。

研究孫祿堂，一方面，不能囿于個人情懷和一門一派的立場，而是要從中國武術發展的宏觀脈絡中去認識。另一方面，對于一些蓄意捏造的謊言也必須予以斥偽。盡管捏造謊言是零成本，三人成虎，信口即來，因此是駁斥不完的，但也不能因此就任其泛濫，故筆者多年來以史為據，立正以辟邪。

附件1 中國武學五百年來發展概略

何謂武學，所謂武學是指通過研修運用徒手或冷兵器進行搏鬥制勝而產生的學術，其內核是對這種技擊制勝規律的發現與運用，其外延是由此對人的身心和社會活動所產生的種種影響。

武學作為一門以人為載體的學術，其發展不能脫離人的自然本質——適應與自由意志，也不能脫離其所依托的社會環境以及由此規定的武學發展的客觀條件。所以武學的發展是有其自身規律的，這種規律我們可以從武學的發展歷史中得以發現。

此外，武學不是古董，並非越是古老、越是源頭、所謂原傳的武藝就越高明、越有價值，武學的發展也不是隨著歷史的進程其成就不斷的上升，判斷武學成就的價值高低，主要取決于武學對人的身心適應能力和實現自由意志的貢獻。決定因素取決于兩個方面，其一是社會環境對技擊能力的需求。其二是武學實踐的積澱以及在這積澱過程中產生提升技擊技能的條件。

因此，當我們回溯歷史時，發現中國武學的發展確實存在著巔峰，本書之所以選擇孫祿堂武學體系來展示武學成就的巔峰，正是由上述這一價值評估原則所決定的。社會環境對技擊能力需求的變化與武學實踐在歷史發展中自身演化這兩者之間的相互作用，使武學發展呈現出波浪式演化的特征，尤其是近五百年來中國武學的發展，呈現出由離散到建構，由建構到解構，再由解構到多元化建構的過程。

探討武學的發展要以探究無限制技擊制勝規律為主線。因為無限制技擊制勝這種能力最能顯豁人的身心適應能力和自由意志。

技擊（本書所談技擊指冷兵及徒手的無限制格鬥技擊，下同）一道源遠流長，近言之，自有人類，即有技擊，遠言之，難溯其端，究其原理，成之于天地形成之始。然而技擊成為一門學術，形成武學，可追溯其發展過程的連續性歷史記載並不長。作為觸及技擊主體的相對系統性的論述，則發端自明朝中葉，據今約五百年，以軍旅武藝的興起作為其起點，再到清末民初以孫祿堂武學為代表的中華道藝武學的形成與崛起，達到了其巔峰，隨後在西方文明強勁沖擊下衰退、解構與轉型，形成了一幅可追溯的武學演變過程。

因此近五百年來的武學發展呈現了中國武學發展至今的清晰脈絡，更遠的武術史，雖有零散記載，但由于缺乏確鑿、系統、翔實的史料，其技術特征以及發展脈絡已經變得模糊不清，探討缺少依據。因此，探究中國武學的發展規律，要從近五百年談起，總結這個過程，對研究確定今天武術文化的發展走向具有重要的參考意義。

五百年來中國武學發展大致經歷了六個階段：

1、中國武學的復興。

2、中國武學的轉型。

3、中國武學的深化。

4、中國武學的爆發。

5、中國武學的巔峰。

6、中國武學的退化。

下面將分述之。

第一節 中國武學的復興起點

那麼距今近五百年前發生了什麼，使之成為研究中國武學發展在時間上的一個分水嶺？

其原因就是，中華武技（指提升無限制技擊能力的技能，下同）的發展從南宋末期到明朝中期出現了兩百年的沈寂期。這個沈寂期又分兩個階段。

第一個階段是元朝在中國近百年的統治，這期間是禁止汉人習武的。如此長期地禁止汉人習武，一方面人為地遏制了社會對武技的需求，同時也大大削弱了傳承武技需求的供給。因而在很大程度上阻斷了武技的繼承，扼殺了武技的傳衍。

第二個階段是朱元璋建立了明朝後，雖然民間習武開禁，科舉中設立武科，但由于在武技方面主要測試騎射，造成對武技的追求出現專于騎射的強力導向。

明洪武後社會相對安定，科舉是那時中國普通民眾的惟一出路，在這種社會環境下使得人們對研習刀槍劍棍等冷兵及拳術的需求處于很低的水平。

前一個近百年禁止漢人習武，緊接著又一百多年將武技的發展強力導向騎射，極大地遏制了社會人群對冷兵、拳術這類武技的需求，使得唐宋時期形成的很多武技，尤其是冷兵及拳術這類武技在這兩百年中大量消失、退化了。使得這一時期冷兵及拳術等武技近乎處于落寞殘缺的境地。這種現象一直延續到明朝中葉，也就是大約距今450年到500年。而促使這種狀況發生改變的是由于這一時期東南沿海的抗倭戰爭。

中華武學的復興就是源自這一時期抗倭戰爭的需要，促使了軍旅武藝的興起,因而成為中華武技復興的起點。

此後隨著多種因素的影響，中華武技的發展方向雖然在改變，但其脈絡總體上是清晰的、連續的，相關史料沒有出現長時期的空白。我們今天可以看到的有關中華武技相對系統的論述大多源自這個時期，即大約至今在450年到500年，因此對中華武技發展規律的研究就從這一時期開始。

那麼什麼是軍旅武藝？

即以陣戰和齊勇為特徵的、以用于軍事戰場為目的的武技。其中陣戰考究的是不同冷兵（工種）之間相互協作的能力以及武器之間配備的合理。如戚繼光就把弓箭、狼筅、長槍、盾牌、短刀組成一個長短兼備、相互援補的戰鬥小組，稱之為"鴛鴦陣"。所以，這類軍旅武藝好比合唱隊或交響樂隊，強調陣戰與齊勇的作用，技能特點是不同專項技能之間相互配合與相互依存的合理與默契，以及對各自專項工種的純熟，是一種互依型武技，個人全面的技擊能力不是所要求的，這也就決定了那時武技的特點。

這一時期的中國武技處在什麼水平以及什麼狀態呢？

當時明朝軍隊重視火器的發展與運用，不重視個人冷兵技能尤其是拳術，明軍在這方面的能力幾為空白。使得冷兵及徒手格鬥等武技的水平到明朝中期已十分低下。那時人數不多的倭寇之所以能在東南沿海成事，其原因之一，就是東南沿海的城鎮村落密集，又寇民混成，不適合火器的大規模使用，因此倭寇在冷兵方面單兵格鬥的優勢能得以發揮。在與明軍的交戰中，倭寇常常以少勝多，甚至幾十個倭寇能夠打敗數以千計的明軍，由此也反映出當時中國武技處于何等低下的水平。

于是以俞大猷、唐順之、戚繼光和程沖鬥為代表，開始重視研究冷兵技藝，他們在這方面的工作對中國武技的復興具有里程碑的意義。但是就其認知與武技水平而言，他們還處于起步階段，對武技的體認尚顯粗陋。

相比而言，俞大猷自身的武藝造詣相對精專。俞大猷從實戰出發，結合古代射術，著成《射法》一書，又綜合其師李良欽以及劉邦協、林琰、童炎甫等人的心得及自身的體驗，著成《劍經》一書。該書雖是針對棍術的運用而作，但提出的戰術原則具有普遍意義，其相對精辟者為：

戚继光之鸳鸯阵图

"順人之勢、借人之力"。"待其舊力略過，新力未發，而急乘之。"

又如——

"中直八剛十二柔，上剃下滾分左右；打殺高低左右接，手動足進參互就。"

最膾炙人口的就是——

"剛在他力前，柔乘他力後。彼忙我靜待，知拍任君鬥。"

他所提出的：

俞大猷大同镇兵车操法

"陰陽要轉，兩手要直。前腳要曲，後腳要直。一打一揭，遍身著力。步步進前，天下無敵。"

"山東河南，各處教師相傳楊家槍法，其中陰陽虛實之理，與我相同，其最妙是左右二門拿他槍手法，其不妙是撒手殺去，而腳步不進。今用彼之拿法兼我之進步，將槍收短，連腳趕上，且勿殺他，只管定他槍，則無敵于天下矣。"

以上這些是帶有技擊運動某些普遍規律的技術原則，是值得研究技擊者反復玩味的。

《劍經》一書堪稱是中國武學發展史上的一個里程碑。但是從武技本身的發展而言，俞大猷對武技的認識以及當時武技研究所達到的水平尚處在萌芽階段，還有明顯的不足。比如對武技的認識而言，以俞大猷這篇《劍經》而論，該書未涉及所述那些戰術及技法要則相關的技能基礎，僅在具體技法的層面討論武技，對于何以為剛、何以成柔等涉及勁力形成規律這類重要問題沒有涉及。此外，就技擊的境界而言，《劍經》屬于有為之法，未觸及"無形無意，感而遂通"這一技擊制勝的上乘境界。

對此，有人提出不同意見，認為"順人之勢、借人之力"就是"感而遂通"。此乃混淆技擊原則與技擊機能之謬見。

463

"順人之勢、借人之力"是技擊時需要掌握的原則，而"感而遂通"是技擊時呈現的一種能力狀態，是將"順人之勢、借人之力"這一技擊原則呈現為技擊時身心本能感應的狀態。因此，二者是不同的。

　　"順人之勢、借人之力"有一個從非本能狀態的有意有為之法到融入身心本能機能的"感而遂通"這樣一個由低到高的效能層次。俞大猷等人尚未認識、也未發現如何將這一技擊原則發展為身心本能作用的方法。

　　戚繼光則更註重武藝在當時軍事戰場上的實效性，註重陣戰中"齊勇"的效果。針對倭刀的特點，他因地制宜地發明了多種器械以及由多人組成的長短兵器相互配合的"鴛鴦陣"戰法，取得了突出的效果。雖然戚繼光認為拳腳無預于大戰，僅將拳術作為活動手足運用器械的基礎，但他所編著的"拳經捷要"對後世某些武術流派的形成仍產生深遠影響。其主要成就有如下四點：

　　1.提出"各家拳法兼而習之"，以求"上下周全，無有不勝"的技術思想。

　　2.提出"學拳要身法活便，手法便利，腳法輕固，進退得宜"這一拳術修習的目的。

　　3.提出拳術技擊要有"妙、猛、快、柔"與"知當斜閃"的能力。

　　4.融會南北多家拳法，編選了拳術32式，以體驗、追求"妙、猛、快、柔"與"知當斜閃"的技能。

　　以上四點是對當時一批武藝家們的共識所作的歸納和總結，對後來的某些武術流派产生一定影響，尤其對近人馬鳳圖等總結的通備武學體系的形成，影響頗大。

　　但不可否認的是武技終非戚繼光研究和關註的重點，對于如何在武技的技能基礎上落實他所歸納總結的這些技擊原則以及在提高武技技能、發現其基本規律方面，戚繼光的《拳經捷要》未深入涉及。戚繼光對于武技的認識基本上是在技法的層面上，尚未觸及探求勁力的形成與勁力作用規律這一層面的問題。

　　總之，俞大猷、唐順之、戚繼光和程沖鬥等人所著的《劍經》、《武編》、《拳經捷要》、《耕余剩技》等著作代表了這一時期武技發展的水平，他們研究 的重點是勢法、技法和相應的戰術原則，收集、整理出某些帶有普遍意義的武學思想，但對技擊能力的研究，尤其對勁力形成規律的研究尚不深入，對技擊能力的認識處在外在招勢的層面上，其武技特征是將研修的重點著眼于勢、法等外部要素，未深入到如何提升與技擊相關的人體機能的層面，因此未能觸及到感而遂通的境界。

第二節　中國武學的轉型與深化

一、中國武學的轉型

　　余、戚這種以陣戰和齊勇為特征的軍旅武藝在中華武學發展中所占主導地位的時期並不長，大約在16世紀後期，也就是不到百年就急速地衰退了。

　　那麼究竟是什麼原因導致余、戚這種以齊勇互依為特征的作為中華武學復興起點的軍旅武藝，在不到百年的時間里就急速地衰退了呢？

　　在談中華武學發展走向的時候，我們不得不回望一下歐洲的文藝復興。這股從14世紀到16世紀的歐洲文化和思想發展潮流，不僅解放了歐洲人的思想，而且也解放了他們的手腳，使得他們的科技產生了前所未有的發展。歐洲人的遠渡重洋，給東方古國帶來了佛郎機炮和紅夷大炮。歐洲人制造的威

力巨大的火炮大大提升了火器在戰爭中的地位和作用。在這種大炮面前，曾經用來抵擋弓箭和火銃的盾牌完全失去了作用，靠長短冷兵之間相互配合的陣戰及其相應的齊勇這類戰術隨之過時。因此，導致此前余、戚這種以陣戰、齊勇為特征的軍旅武藝逐漸向單打獨鬥的個人武藝上發展。也恰恰就在這個時候，滿清入關。清朝建立後明令收繳民間武器。換言之冷兵不得存在于民間。來自火器進步與朝代更替等巨大的社會變化，導致中華武技在17世紀時不得不改變其發展走向。

　　然而這一時期社會動蕩，戰亂頻仍，因此社會環境導致人們對掌握技擊能力的需求激增。使得這一時期的武技有如下特點：

　　1、對冷兵的理論總結達到一個新的高度。隨著滿清政權的建立，一些前明學者退隱江湖，處于自衛的需要，客觀上使得他們潛心致力于對武技進行深入探求。吳殳（1611～1695）就是這樣一位代表人物。吳殳有多種武學著作流傳下來，于今天仍產生影響。

　　吳殳一共留給後世五種武學著作：《紀效達辭》、《手臂錄》、《夢綠堂槍法》、《峨嵋槍法》、《無隱錄》。筆者曾研讀過他的《手臂錄》。

　　《手臂錄》是明末清初之際遺留至今的一部重要的武藝著作。它上承戚繼光《紀效新書》、程宗猷《耕余剩技》、程子頤《武備要略》等，不但記載了石敬巖、程真如等明末江南名家的槍法及其傳授淵源，而且還對明代各家槍法進行了詳細而具體的對比。

　　在對槍法研究的深度上，《手臂錄》在當時達到了空前的水平，他提出的"槍法圓機說"、"一圈分形入用說"、"槍法元神空中鳥跡圖"、"槍根說"、"閃賺顛提說"、"脫化說"，以及"針度篇"、"槍法微言"等揭示了槍法運用的基本規律，其中甚至蘊涵了某些技擊運動的普遍規律。如他所提倡的"橫中有直，直中有橫"，以及他所提出的槍有六品中的："一曰神化，我無所能，因敵成體。如水生波，如火作焰。"說明他對武技的體認已經達到相當精深的境地。甚至可以說吳殳已經開始觸及到中國武技的上乘境界："因敵成體"、"感而遂通"，所謂"無為無不為"這一境界。

　　所以隨著以齊勇為特征的軍旅武藝的衰退，軍旅武藝逐漸向個人武技能力上轉化，導致冷兵技藝達到一個新的高峰。但吳殳在武技上的成就基本還是在技法研究層面，對象也只限于冷兵，主要是大槍，雖然開始觸及到某些勁力形成規律的探究，但仍不深入，沒有形成規律性的總結，如對于他自己提出的"因敵成體"這種"神化"之品的上乘武技沒有進一步揭示出其作用機理及形成規律。

　　2、化槍為拳。導致對拳術研究進入到一個新的境界。這方面的代表人物之一是姬際可（1602～1680）。姬際可的貢獻是將拳術的研究推向一個新的高度。

　　在戚繼光的軍旅武藝中，拳術只是作為運用器械的基礎，重在活動手足，以求身活、手活、步捷穩固而達進退得宜，是提高基礎素質的一個方法，並非用來表達武藝的成就。但隨著清初實行對民間武器的限禁和收繳政策，以及社會巨大動蕩加劇人們對掌握武技的需求，導致一些武藝家以拳代器用以自衛，並傳播受眾，以適應新的生存環境。于是在客觀上促進了對拳術的研究到達一個新的高

峰。姬際可原精槍法，隨著清政府對民間武器的收繳，為了適應自衛的需要，導致他不得不著重研究徒手自衛技術。他通過深入研悟槍理，提煉出六合要則，從而以槍理來指導拳理，創編出以十大形為特徵的心意六合拳。六合要則的出現，標志著對武藝的研究已經深入到探求勁力形成規律的層面。這對後來各派武藝的形成和發展影響甚大。

唯目前看到的所謂姬際可的武藝著作皆為傳抄本，對其真偽尚有很大爭議，難以確認出自姬際可之手。從流傳下來的早期心意六合拳研習體系的內容來看，其具體方法中多基於後天血氣之勇，如拋石、撞樹等，沒有看到開發體用先天真一之氣的內修技術。也沒有看到對吳父所談及的"因敵成體"這一技擊境界的技能建構。因此，目前還無法判斷姬際可的武技成就是否進入到"寂然不動，感而遂通"這種技擊境界。

但是姬際可把當時武藝家們重點研究技擊的技法、招式深入到對勁力形成規律的探究是可以從心意六合拳的技術體系中確認的，這一重大轉折對當時及此後的諸多拳種都產生了重大影響，在中國武學發展史上具有里程碑意義。

3、武技開始吸收導引吐納之術向養生、健身的方向上發展。這一時期這方面的代表人物之一是陳奏庭（1600～1680）。主要成就是他創編的陳式拳。

陳奏庭在其歌訣中講："到而今，年老殘喘，只落得《黃庭》一卷隨身伴，悶來時造拳……"。老來殘喘的陳奏庭以戚繼光的三十二式為基礎並結合《黃庭經》的導引吐納之術，創編了長拳十三式。該拳向養生健身的方向探索轉型。

陳奏庭的這一貢獻，對後來陳、楊、武、吳幾家太極拳的發展產生了重大影響。但他所引入的導引吐納之法屬于刻意運氣之法，其法不能開啟先天真一之氣。而其步法、步式以大馬步為主，這一步式與徒手格鬥的規律不相適應，因此其所造之拳不可能產生、更不可能發現技擊中"因敵成體"的形成規律，而且在他所創之拳中仍遺存著"唯喜用招、用力"的特點，並一致延續到民初三十年代，見1932年8月31日由北平國術館出版的《體育》月刊上許禹生寫的"論各派太極拳家宜速謀統一以事竟存說"一文。

因此，自17世紀開始，武藝向個人能力上發展，拳術在武技上的地位開始上升，以及武技向養生健身的方向上演化，這三大轉折開始隱然指向武技的提升需要走向如何去提升個人身心機能這一方向。所謂隱然是指這種轉折及指向主要是為了適應外部環境的迫不得已的做法，還未在當時習武者中成為一種普遍的自覺意識。但這一隱然的指向卻逐漸形成17世紀武學發展的大致趨勢，而且構成隨後的兩個多世紀中華武學發展的主體脈絡特徵。

二、中國武學的深化

18世紀，由于當時社會民族矛盾的激增，以及匪患不斷，此外鄉村之間的群鬥也十分普遍，因此個人掌握技擊能力的這種需求得到進一步延伸。

18世紀的中國武技基本延續著17世紀的路線逐步深化，隨著武技的單兵化、徒手化、養生化，導

致技擊技法的豐富以及對技法研究日益向著提升人體身心機能的層面發展，一些拳術理論相繼產生。表現為對手眼身法步相互關系認識的深入以及從提升身心機能的層面去構建技擊能力的基礎，出現了一些規律性的總結，開始關註到有關養生的中氣與技擊中神氣之間的相互關系。曹煥斗、萇乃周、吳鐘、戴龍邦、馬學禮等是這一時期對後世武學發展頗具影響的代表人物。這其中只有曹、萇兩人有著作流傳可資研究。

曹煥斗，生卒年不詳。1784年最終由曹煥斗總結完成了歷經近兩個世紀，其間經過不斷刪改、不斷補充的拳學著述《拳經拳法備要》，該書是18世紀重要的拳學著作之一。該書對心法、手法、步法、身法等都形成相對系統的總結。

該書所提出的手、足、身"一片射入"之法，揭示了進身沖法的要義。而該書所提出的"拳有身法焉、手法焉、步法焉，實為武藝三根本，根不備不足以精器械，欲精器械必先論夫拳"更是揭示了拳法與身、手、步的關系以及拳法與器械的關系。尤其該書所描述的"手法則憑虛而入，不摟人之力，乘時而進，適中彼之疑，如僚之弄瓦，循環而無端，若庖丁解牛，遊刃有余地。至于身法，重如泰山之壓，輕如鴻毛之飄，悠揚處花飛絮舞，變換處活虎生龍。其于步法，且妙且玄，難以覓蹤，亦長亦短，無能把捉，進則靠山、退則倒海，"等技擊境界對後世拳法的發展有著重要啟發。而曹煥斗描述的"藏神在眉尖一線，運氣在腰囊一條"及"身益軟、手益活"等要則，對後來發展起來的太極拳、通背拳的技術都具有一定影響。

曹煥斗已經開始觸摸到剛、柔兩類勁力形成的一些技術要領，他不僅最終完成了《拳經拳法備要》整理與編纂，而且曾"漫遊江淮兩浙荊楚之間，閱人無數，與人較技，都無敗績"，是有著廣泛實踐檢驗的技擊大家。但其學術尚處于經驗描述，未能進行技理層面的提升，尤其對吳殳提出的"因敵成體"這一現象的形成規律的探究沒有取得進展，對技擊與內養之間的關系也未能深入揭示。

萇乃周（1724～1783）的武學成就是通過《萇氏武技書》為今人所了解。但該書是在1932年由近人徐哲東收集並進行整理厘定後加工而成。徐哲東承認該書中的內容由其後人添加、增改者不少，而且已經真偽難辨。所以該書中的一些論述不能認為一定就是萇乃周時期的認識。不過該書的源頭追溯到萇乃周，差不多可以認為是可信的。該書大致反映出清朝中期中原武技的技理特點。

1932年經徐哲東加工整理而成的《萇氏武技書》，對心法、手法、步法及勁力的形成與運用都有相對深入的論述。尤其出現了以中氣論拳的理論，使武藝研修深入到修為人體身心機能的層面，把武技研修推向了一個新的境界。

雖然《萇氏武技書》中已有把拳術的根本歸為中氣的理論，但萇乃周的中氣論仍是刻意運氣之法，強調用意積氣于小腹虛危穴內——"必須用口盡力一吸，上閉咽喉，氣由上而直下，至丹田，兩肩一塌，兩肘一沈，兩肋一束，氣自擎于中宮，不致胸中無物矣。"顯然此種刻意運氣之法不可能在技擊時產生"因敵成體"、"感而遂通"這一效能，因此無法發現"因敵成體"、"感而遂通"這一技擊能力的形成規律。由該書中所繪的拳式可以看出，其身法中多有不合勁氣形相合之處，對關乎其內的中氣與形之于外的拳勁在身法上尚不盡合理。也就是說萇乃周在其《萇氏武技書》中建立的培育技擊與中氣融合的體用技理尚存在諸多不合理之處。

萇乃周結合《周易》之理、導引吐納之術和中醫經絡之學把武藝的研究深入到探究人體身心機能

的層面，以及他對手法、步法、身法的基本規律的探究都在前人的基礎上深入了一步，雖然其學說未臻至善，且尚未深入到武學技理的核心，但是這絲毫不影響萇乃周成為18世紀中國武學成就的代表人物之一。

此外，吳鐘（1712～1802）作為古典槍法武藝的重要繼承人之一，無疑得到今人的公認。六合槍與八極拳的結合使古典槍法進入到一個新的境界，並成為後來馬鳳圖等人所建構的通備武藝的重要組成部分。

戴龍邦（1713～1802）和馬學禮（1715～1790）都是姬際可武學成就的承上啟下者，為當今形意拳、心意六合拳各個流派所尊崇。但由于馬學禮沒有著述流傳下來可資研究，而目前見到的冠以戴龍邦名義的拳譜拳論，都是後人抄本，其偽托痕跡頗重，對其真偽尚需進行嚴格鑒定。因此對他們的武學成就難以作出準確評價。此外，就他們傳下來的拳式而言，亦存在諸多不盡合理之處，究竟是傳承中走樣，還是原本如此，亦難定論，故在這里不就此展開論述。

第三節 中國武學成就的爆發與巔峰

一、中國武學成就的爆發期

19世紀，中國社會積蓄的各種矛盾進一步加劇，造成各地戰亂進一步升級，太平天國以及同期的捻軍相繼而起，因此，一方面清政府已沒有精力限制民間武術的開展。另一方面，社會環境使人們對掌握武技的需求更為迫切。

這一外部環境，導致中國武學經過近300年的積澱到19世紀逐漸走向其高峰，其標志之一就是出現一批優秀拳種和優秀技擊人才的整體爆發。

這一時期隨著對技擊技法研究的深入和對生理機能在技擊中作用的摸索，對武藝的認識逐漸走向由博轉約，表現為註重對各種武藝中運動與動力特性的提煉。這是武藝成就個性化之後，武學研究由淺入深、由表及里的必然結果。造成個人的武藝特征與其先天條件結合得更加緊密，並通過不同勁性及其技法特征表現出來。

這里所謂勁性是指通過對技擊技能與技法的高度熔鑄，由此形成將勁、法、勢融合一體的效能體系，所謂一勁（同一勁性）出百法。這一變化使得技擊效能得到進一步的提升。

經過董海川、楊露蟬、李能然、郭云深、李亦畬、趙洛燦、李云標、祁信、黃林彪、程庭華、李存義、張其維、高占魁、劉玉春等人的不斷融煉，集中地體現為八卦、太極、形意、通背、披掛、八極、戳腳、翻子、查拳、紅拳等幾大勁系。把千百種技法提煉為若干種勁性，無疑是武學認識上的一次重大飛躍。

這一時期的著名拳師有董海川、楊露蟬、李能然、郭云深等。

董海川（1797～1882）的貢獻首先在于他創立了以擺扣步及其走圈、轉掌為基礎的獨特的技擊技術形態，即八卦拳，突出走中打、打中變，在對技擊中身法、步法變化的效能及其體用規律方面獨樹一幟，為技擊技術的提升邁出了獨到的一步。

八卦拳當時作為一種全新的技擊技術不僅在一對一的單兵步戰中能夠發揮其突出的效用，而且在以一對眾的混戰中尤能發揮奇效。董海川本人就有以一人對多人戰而勝之的記錄。第二代的程廷華、尹福、梁振甫等人也有以一對十數人甚至數十人的傳聞。第三代的孫祿堂更有孤身迎戰上百人，戰而勝之的記載。因此八卦拳的出現，在技擊技術發展史上具有劃時代的意義。就技擊技術本身而言，在董海川之前，技擊技術的運動形態主要是以直線進退為基本運動形式，自董海川的八卦拳始，使人們逐漸認識到這種走弧線的練法對提高技擊效能有其獨到功效。這就是後來被孫祿堂提煉並總結出的鋼絲盤球的作用特性和"變中"的作用原理。八卦拳也因此成為迄今為止最著名的幾大主要傳統武術流派之一。此外，董海川具有

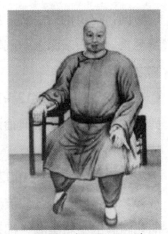

董海川（1797～1882）

宏闊的武學襟懷，他以八卦拳的基本轉掌為基礎，要求他的學生吸收各門各派的技術特點，其弟子尹福、程廷華等都是以八卦拳為基礎結合自己原有武技的成功典範。董海川創立、傳播了一大武術流派，而且成功找到了以轉圈為運動基礎的基本要則，突出勁力與技法形相生變的技擊形態。在很大程度上發展了技擊技能，無愧是19世紀中國最著名的武術家之一。

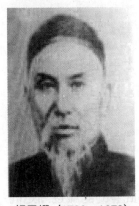

楊露蟬（1799～1872）

楊露蟬（1799～1872）在武術領域里的貢獻是將技擊技術中的柔化技術發展為一套理趣盎然的推手遊藝體系。

楊露蟬從陳家溝陳長興那里學到以纏絲勁為基礎的陳式拳（當時尚未冠以太極拳之名），但當時陳式拳還是以剛勁為著，即使到了陳發科時，還被楊敞稱其特點為"特剛強"。楊露蟬的成就是在以剛勁為著的纏絲勁的基礎上發展出以柔勁為特徵的沾黏勁，增加了以輕柔舒緩為特征、以註重感應對方勁力為主的訓練方法，強調感應來勁的重要作用，並建立了相應的技術體系，在拳勁的研究方面做出新的貢獻。事實上，在楊露蟬之前練習提高感應能力的技術在形意拳、八卦拳中已經產生，一般是在暗勁階段的練習內容之一。楊露蟬的太極拳從一開始就從這里入手，這一做法不僅對以後的太極拳的技術走向與風格形成產生重大影響，而且更便于普及，尤其為以後武術的健身功能建立了重要的研修形式。此後由楊露蟬之孫楊澄甫定型的楊式太極拳業已成為中國目前最為普及的武術健身形式之一，追根尋源，楊露蟬的這一貢獻將名垂史冊。

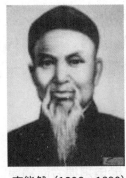

李能然（1806～1890）

李能然（1806～1890），在武術領域里的重大貢獻在于發展了技擊技術中簡約的特質。

李能然從心意六合拳的十大形中提煉出形意拳的五行拳，將技擊技術的簡約與實效發展到一個新的高度。其次，李能然將五行生克原理引入到技擊技術的訓練中，從而把對拳法招式的研究深入到對拳勢之間生克循环關系的研究。為此後的技擊技能朝著合理性與精確性發展，建立了一個重要的參考模式。李能然將拳術技術高度提煉的結果，為启發后人深化對技擊規律的認識邁出了重要的一步，使此后的形意拳在繼承技法研修的傳統上，开始重視對拳勁和拳勁之間相互關系

的研修。通過對拳勁的研修與提煉，使技擊技術由繁至簡。從而使人們對技擊運動的認識上升到一個新的境界。李能然與董海川一樣培育了一批傑出的武術家，李能然稱得上是19世紀中國最具影響的武術家之一。

郭雲深（1822～1898）

郭云深（1822～1898）不僅是一位有著廣泛實戰經驗的著名拳法大師，而且他把自己的實際經驗經過不斷錘煉上升為理論，因此在拳學理論上有重要的創見。其中對于拳勁的研究，在郭云深這里達到空前的水平，這就是他和他的學生孫祿堂共同創立的著名的"三層道理、三步功夫、三種練法"的武學理論。

三層道理，煉精化氣、煉氣化神、煉神還虛。

三步功夫，易骨、易筋、洗髓。

三種練法，明勁、暗勁、化勁。

郭云深與孫祿堂將形意拳造詣的進階提煉為對勁性品質的升級，並將勁性品質由內丹進階來劃分，揭示出勁性進階與人體身心修為造詣與方法之間的內在聯系，為中華武學的技能進階體系建構了理論雛形，其意義深遠，一方面由此對拳術的研修開始在理論上明確為對勁性品質的提升，這是各派武藝能夠融會貫通的一個重要條件；另一方面，揭示了技擊效能與人體身心機能之間的相互关系和進階規律，這既是技擊與養生、技擊與修身之間相互結合的重要基礎，也是自我意志形成與踐行的重要基礎。所以郭云深和孫祿堂的這個成就是中國武學發展史上的一個里程碑。

自19世紀至20世紀初這一百多年，湧現出大量的武術家群體和傑出的代表人物。形成了形意、八卦、太極等幾大拳系，以及雖然出自形意拳、八卦拳和太極拳，卻帶有普遍意義的若干拳學理論。但是武學的終極究竟是什麼？武學的核心價值是什麼？如何實現武學的核心價值？以及不同拳派之間在理論與技法上是否存在有共同的基礎與規律？如何認識其中的差異？如何構建相互間的相通與相融？這一系列有關武學的核心問題尚未解決無論是董海川、楊露蟬、李能然、祁信，還是郭云深、李亦畬、劉奇蘭、程庭華、李存義，都為探索上述這些武學的核心問題搭建了若干個重要臺階，但終究還未能深入堂奧，未能系統地提出和解決武學這些核心問題。因為解決這些問題，不僅需要一位武功造詣上的曠世天才，同時還要兼有文化感悟上的超拔天分，以及對東方傳統哲思的深刻把握，只有這樣的曠代俊傑才可能繼往開來、博綜貫一，完成對武學核心問題的探究，創造曠古絕今的成就。在此武學發展需要出現天才人物之時，幸運地出現了孫祿堂這位具有非凡天賦、劃時代的武學巨擘。

二、中國武學成就的巔峰

20世紀初中國武學在其人才與成就大爆發的基礎上進入到其發展的巔峰，其中以孫祿堂（1860——1933）的成就最高。孫祿堂在歷代前人研修經驗的基礎上，經過自身數十年卓絕的研修與實踐，完成了對中華武學終極究竟的揭示和體系性的建構，推動著中華武學的整體發展達到其巔峰。

孫祿堂通過其《形意拳學》、《八卦拳學》、《太極拳學》、《拳意述真》、《八卦劍學》等五部拳著和相關文論，揭示出吳殳提出的"因敵成體"這一偶然出現的技擊現象成為功能常態的形成機制——是開啟和體用內勁這一機制，並提煉出內勁的性狀，闡明了武學的終極究竟是通過極還虛之道由後天之能返先天之體實現拳與道合，並進一步建構了拳與道合的武學體系。通過拳與道合的修為認識

自我、實現自我，完備踐行自我意志的能力，將自主與必然統一一體，充分地釋放並發揮自我身心的自由。

孫祿堂揭示出"因敵成體"這一現象成為技擊效能常態的形成機制是培育內勁。內勁從機制上講，是將人體先天具有的適應機制——在生理學上稱為內穩態的這一機制拓展到技擊作用的層面。同時孫祿堂揭示出完備的內勁就是將內穩態這一機制——孫祿堂稱其為中和之氣拓展到身心內外全體之體用，所謂完備良知良能。從勁性上講，是將技擊中各種勁力結構完善到極致並融入到人體內穩態的機制中，孫祿堂將此稱為由後天返先天，同時在這個由後天返先天的過程中使各種勁力的品質獲得升華，化為神氣運行。因此培育內勁是一個不斷創生、不斷融合的過程。換言之，內勁既是一種機制，也是一種能力，作為機制就是自動負反饋調節機制，作為能力就是具有發揮良知良能產生格鬥制勝這一功能。完備內勁的過程就是使人的自我意識、認知能力與身心適應能力不斷升華，以踐行自我意志，漸臻全知全能的過程。

孫祿堂（1860～1933）

孫祿堂發現了完備內勁以臻至善的體用要則，並建構了相應的修為體系，這就是極還虛之道。孫祿堂發現並建構了以極還虛之道完備內勁的一系列方法要則，具體內容呈現在他所建構的形意、八卦、太極三拳合一的武學體系和他的五部拳著及相關文論中。

孫祿堂指出武學體用原則是極還虛致中和，終極究竟是認識自我性體、踐行自我意志——即所謂合道，其基礎是培育志之所期力足赴之之能。為此發明了先後天相合之義、極還虛之法，揭示了感而遂通之理、動靜交變之機和圜研相合之妙，建立了三步功夫進階次第，構建了使直中、變中、空中三藝合一的技擊體系，通過體用其武學充分解放並發揮人的身心自由，其最高境界是成為一個全知全能之完人。

因此，孫祿堂將中國武學提升到一個新的高度，開創了中國武學發展的新紀元。

根據《近今北方健者傳》、《國術統一月刊》、《國術周刊》、《國術聲》、《近世拳師譜》以及《申報》、《大公報》、《世界日報》、《京報》、《北平日報》等諸多史料記載：孫祿堂道德修養極高，自20餘歲成名後，平生每聞有藝者，必訪至，與人較藝未嘗負，亦未遇可相匹者，其技擊功夫冠絕于時、竟臻絕頂，在當時武林中享有"虎頭少保、天下第一手"之稱，實踐著中國武學的最高境界。此外，孫祿堂還造就了多位武術大師，影響了一批傑出人物。

綜上所述，孫祿堂堪稱是近五百年來武學成就最高、武功造詣最傑出的中華武林第一人。所以探究中國武學的巔峰，就要以孫祿堂及其武學為樣本。

由上可知，中國武學的發展經歷了一個以勢法技法為研修的重點，發展到突出對勁力形成規律的研修，再深入到以變化氣質即變化筋、骨、髓的品質作為提升勁力的基礎，最終由孫祿堂完成了將上述三者集之大成、並行一體的武學體系。孫祿堂通過"極還虛之道"將技擊中的技、法、勢、勁化為內勁，並以內勁為基礎構建和完善了直中、變中、空中的技擊技能，使"因敵成體"、"感而遂通"的技擊能力成為全部技擊技能的本體表征，呈現出"不求勝人，而神行機圜人亦莫能勝之"的技擊效能，所謂拳與道合。因此孫祿堂的武學體系被稱為中國道藝武學體系，這是16世紀以來直到今天中國

武學發展的最高成就。

第四節 中國武學的退化與解構

從16世紀到20世紀的前30年是中國武學發展的上升時期。然而當20世紀初，代表中國武學最高成就的中國道藝武學體系完成之時，也正是中國文化受到西方文化強勁沖擊乃至分崩離析之時。隨著新文化運動對中國傳統文化的批判，以及西方文明的巨大成功所興起的文化潮流，使得中國道藝武學體系所蘊涵的寓意精奧的文化與當時風潮洶湧的時代潮流不相適應，乃至難以抗衡，造成其巨大的文化價值並沒有被當時社會所認識。只有極少數的文化學者能夠感悟到孫祿堂構建的中國道藝武學人文內涵的卓絕和巨大的文化價值。但是他們在武功上造詣不深，難以承擔起繼承、發揚道藝武學的重任。因此，中國道藝武學體系從完成建構那天起，就開始面臨著將被淹沒的窘境。作為這一武學體系的構建者孫祿堂曾感慨道："吾言雖詳且盡，猶慮能解者百人中無一二人。吾懼此術之絕其傳也。"（《八卦拳學》陳微明序）由此可見，在20世紀初的中國武術界以及文化界，能夠理解孫祿堂構建的中國道藝武學體系的人是非常罕見的。

此後隨著抗日戰爭以及解放戰爭的展開，呈現出的現代火器的威力是冷兵及徒手格鬥的技藝難以抵抗的，造成當時社會對冷兵及徒手格鬥這類武藝的需求開始下降。尤其對以修身為研習其藝必要條件的中國道藝武學的需求更急劇降低，客觀上造成了代表武學最高成就的中國道藝武學體系，在其剛剛完成，尚未被人們充分認識，就迅速進入了"冰河期"。這是在時代大更替與文化大沖擊的過程中之大勢使然，非學術價值本身所能左右。這也就決定了中國武學的發展在孫祿堂之後，在學術成就上未能進一步上升，而是出現了明顯的整體性退化。尤在武學思想和技擊能力上，後來者始終未能達到孫祿堂的高度。如在武術思想和對武學的體證上，後來者中沒有人能進一步闡釋、更無人能體證孫祿堂達到的境界。在武學理論和技能上，後人對內勁這一極具創見的武學技理以及相關技能的體用與研習方法也沒有進一步發展，能深入理解其義的繼承者極其罕見，僅限于孫祿堂早期的幾個重要弟子中。此後，在技擊技能上隨著孫存周等人的去世，使得以內勁為基礎的與道同符的極其高效的技擊技能及相應的研修方法成為廣陵散，如今已不復存在。造成當代的技擊能力跌落至明末清初時期那種囿于依托後天要素取勝的低層次，這從當代中外各類搏擊技能訓練以及國內一些安全部門的格鬥訓練方法中可資證明。殘留至當代民間的傳統武術更因其技能與訓練方法的抱殘守缺已基本排除在競技格鬥的主流之外。

自20世紀50年代開始，中國武學出現整體性的急劇衰退，究其原因有如下兩點：

1、社會環境的劇變導致人們對技擊能力的需求急劇下降，突出表現在文化、科技、政策三個方面。

1）文化，因文化嬗變導致人們對技擊能力需求的下降，主要影響要素有三：現代體育文化，左傾政治文化，拜金政績文化。

（1）現代體育文化的影響

從上世紀三十年代開始，以奧林匹克運動為代表的"洋體育"在中國社會的影響力就在以國術為代表的"土體育"之上。當年山東省國術館教務長田鎮峰講過一件事，參加某次運動會，拿著火車硬座票的國術選手按照座位號坐在自己的座位上，這時來了一群"洋體育"選手，他們沒有座位票，卻理直氣壯的讓這些國術選手們把座位讓給他們。因為他們"洋"，而他們"土"，"洋"似乎代表著

先進文化，自然高人一等，"土"大概象征著落後文化，自然矮人一頭。所以，在"土體育"最高學府中央國術館開設的課程里也是以"洋貨"為主，舶來品拳擊（那時稱搏擊）所占課時比各派傳統拳術都多。這種現象反映的是整個中國社會的文化價值傾向。在這種文化環境里，人們在選擇體育運動時，大多數人自然不會選擇國術，尤其是精奧艱深的中國道藝武學。事實上，這種現象一直延續到當代。

（2）左傾政治文化的影響

中國武技中的上乘技擊體系的研修方法，在技理上借用了《易經》、《中庸》、《大學》以及丹道修煉的理論，其中最重要的一些技理如無極、太極、先天、後天、還虛、中和、內勁及意氣神等在左傾政治文化環境下都屬于封建糟粕，要用馬克思的辯證唯物主義取代之。如此不僅使人們對這類傳統武技望而卻步，進一步降低了人們對研修這類中國武技的需求，而且即使去研習這類傳統武技，也由于要用當時流行的政治思想去取代作為中國武技生存土壤的中國傳統文化，因此導致人們不可能去正確理解這類中國武技的技理法則，因而不可能正確地掌握這類中國武技的相應技能。所以，如此練出來的功夫也就不可能發揮這類中國武技本來應該具有的技擊效能，于是就進一步降低了人們對研修這類中國武技的需求。這種現象從上世紀50年代開始直到今天，已經延續了半個多世紀。

社會對一種文化需求的不斷降低是這種文化走向衰落的最具決定性的因素。中國傳統武術技擊文化的急劇衰退再次證明了這一點。

（3）拜金政績文化的影響

文革後，在文化思想領域並未進行一場全面、深入的啟蒙和反思，這種現象自然也呈現在武學領域，主要表現在對武術史、武術人物及武術技理沒有進行深入、客觀的研究。突出表現在以下三點：

其一，沒有深入研究、更沒有發現武學這一文化形態的演化規律——自身的發展邏輯與外部條件之間的關系，在中國武術史的研究上，長期處于只見樹木不見森林的狀態，如今看到的一些武術史專著大多呈現出來的是片面、割裂、不合理的壓縮和混雜著諸多錯誤與謬見的武術史。尤其是受漢儒價值觀的影響，家族以祖宗為天，家外以帝皇為天，在這一思想影響下，人們對中國武學的認識進入一個誤區，表現在淡化乃至忽視對史料甄別的研究工作以及史料證據在武術史研究中的作用，而且無視武學發展的自身規律，錯誤的認為越古老的武技、越是源頭的武技，越能實戰，價值越高。人們用判斷古董的價值觀來判斷武技的實戰價值與文化價值，而且認為必須是血脈宗親的嫡傳方為正宗。形成一套十分荒謬的價值評估邏輯。同時為歷史造假大開方便之門。

其二，長期受政治意識形態的影響，思維僵化，眼界狹隘、淺薄且片面，同時受個人利益的驅動，在武學及武術史的研究上常常失去科學的學術態度和客觀標準。

其三，改革開放以後，尤其最近這幾十年，一切向錢看，政績、文化向經濟看齊，只要有經濟實力作後盾，什麼亂七八糟的拳都能被捧上臺。為了政績和某些經濟利益，一些政府部門親自出面，借著一些十分荒謬的理念為一些拳派濃妝艷抹，把所謂的原傳拳派、家族傳人作為包裝、炒作的噱頭，打著武術搭臺經濟唱戲的旗幟，硬生生地樹立了一批名不副實的拳派和所謂的代表性傳承人，目的是為了一些官員的政績和某種經濟利益唱戲。如今的武術已被金錢綁架，誰有錢，誰正宗，誰出錢，誰正確，甚至一些胡編亂造的拳竟也進入世界非物質文化遺產的名錄，而中國最上乘、最精粹的武技卻

不在其中。

因此，在這一文化環境下的上述三種文化現象的疊加導致中國武學的理論研究和技擊效能急劇滑落。如今中國傳統武術在一定程度上已經成為騙子們招搖撞騙的舞臺。

2）科技

20世紀隨著科技的巨大進步以及第一次世界大戰促使現代武器取得高速發展，其威力使冷兵及拳術已經失去與之抗衡的可能，使得冷兵、拳術用于軍事目的以及作為人們用以自衛的適用空間變得十分狹小，導致社會對武技（無限制格鬥能力）需求的降低。即使是特種部隊、安全部門雖也練習武技，但更需要與現代器械相結合，其對武技技能的要求已不同于傳統實戰武技。

3）政策

中國（大陸）因左傾政策的影響，從1954年到1979年，禁止開展對抗性技擊活動。使得這一時期社會對武技技擊能力的需求降到冰點。從1954年到1979年這25年開展的武術運動，是閹割了技擊實戰對抗功能的武術運動。這一時期，許多身懷高超功夫的老拳師因歷史原因大多被定性為有"歷史問題"的人，他們大多處于被監管狀態，沒有傳播武技的條件，即使允許其中一些人傳播武技也受到諸多限制，對于實戰格鬥技能他們不敢或難以充分進行傳授。

武技傳承是以人為載體，隨著掌握上乘武技者的相繼去世，具有高效制勝的武技隨之失傳。尤其是文革中對老拳師的迫害，對中國武技的傳承與發展給予了致命性打擊。

因此，近半個多世紀以來，因中國（大陸）社會環境的諸多特殊因素（文化、政策等）使得中國社會對無限制技擊能力的需求近乎到冰點，造成中國武技的急劇退化。

但是這一時期對武技（無限制格鬥）這一文化主體的附屬功能的需求卻不斷滋生、發展、蔓延，從武技（無限制格鬥）的主體功能中逐漸解構為修身（健身、養生、娛情）、競技、表演、交際、商業運營、運動康復等諸多功能。如今從武技技擊本體中滋生出的這些附屬功能已經發展成為中國武術多元的文化形態。這一對武技本體功能（無限制格鬥）的解構過程對中國武技無限制技擊能力的消解更為本質，因為這一現象呈現的是任何一種文化形態演化的必然規律。

2、需求的解構

前面分析了中國武技（無限制格鬥）急劇退化的原因，這些原因也同時導致中國武學從其本體功能（無限制格鬥）中解構，使得中國武學的內涵發生重大變化。

事物的生成、退化、解構、生長融入為新的結構是事物演化的基本規律。所以探究武學如何發展，不僅是指出武技必然要經歷解構這個過程，而且更要探究如何進行解構。

那麼在這里何為解構？

所謂解構就是某一文化形態從原來單一的目的（意義）演化為多種不同的目的（意義），換言之該文化形態從單核演化為多核，並使原來單一的目的（意義）弱化，甚至消失。

那麼針對中國武學這一文化形態的解構就是——從單一的無限制格鬥制勝這一目的（意義）演化為多種不同目的，如修身、健身、表演、競技體育、商業化活動、文化傳播、娛情、交友等。

之所以產生這一解構，其動力是因社會需求所致。中國武學文化的解構源自社會需求的解構。

中國武學從無限制格鬥制勝的單一目的解構為體育化的競技技擊、商業化的職業競技技擊以及修

身、健身、表演、娛情等形式，這不僅是中國傳統武技的演化歷程，也是世界上其他地區的武技隨著時代需求的變化而呈現出的一個必然性的解構過程。

但是中國武技在解構為體育化的競技技擊及商業化的職業競技技擊時，為何沒有歐美的拳擊、自由搏擊、綜合格鬥以及日本的柔術、泰國的泰拳那樣成功？

這是因為在這個解構過程的關鍵轉折時期，中國大陸的左傾政策閹割了傳統武技的技擊功能，切斷了這一功能的傳承鏈。造成中國傳統武技的技擊功能不僅在技擊技術、技法、技理上斷鏈，而且在文化理念上也幾乎被掩埋。而這些對具體的技擊技能的訓練都具有直接影響。

因此，當1979年中國大陸對技擊對抗運動解禁後，真正懂上乘傳統武技技擊練法的人已經沒有了。這是當代中國技擊運動（無論是現代競技技擊還是傳統武術技擊）與歐美、日本、泰國、巴西、俄羅斯等現代技擊運動的最大不同。當代中國武技的轉型（由無限制技擊轉型為現代體育競技技擊）是在失去了自身最優秀的種子——失去了孫祿堂武學技擊體系這個母體基因的條件下，以等而下之的武技為母體進行的嫁接。因此存在嚴重的先天不足。造成當代中國職業競技技擊技術主要是歐美拳擊+泰拳膝、肘、腿+源自日本柔術的格雷西柔術的技能組合，而源自中國傳統武術自身母體的技擊技術在規則相對開放的MMA競技中幾乎被淘汰殆盡。

中國武技的解構過程萌發于民國初期，在1949年前還處于一個自然解構的正常狀態中，受戰亂影響，雖然武技總體技擊水平呈逐漸下滑趨勢（見鄭懷賢給周劍南的信），但這一時期還沒有國家行政性政策來閹割中國武技技擊功能的傳承，這一時期有重要影響的代表人物有陳公哲、陳微明、張之江、李景林、馬鳳圖、孫存周、朱國福、鄭懷賢等。

陳公哲（1890～1961）

陳公哲（1890～1961）廣東香山人，生于上海，國學學于章太炎，復旦大學肄業，因同鄉關係，與孫中山時有過從，並與葉恭綽、楊千里、陳大年等文化界人士經常往來，受上述背景的影響，他率先嘗試把中國武技推向現代體育的軌道。他于1910年創立“精武體育會”，這是當時國內華人創辦的與西方體育思想最接近的武術組織。

關于精武體育會，當今社會一般人士認為是霍元甲所創立，事實並非如此。據陳公哲所撰《精武會50年》記載，1909年春，因有西洋力士奧皮音在上海北四川路的亞波羅影戲院表演舉重、健美等，表演到最後一場時曾揚言願與華人較力。見于報端後，滬人嘩然。因當時滬人少有技擊能手，欲聘請外地技擊名家登臺與賽。籌劃此事者中有農某認識河北技擊名家霍元甲，于是由農某請霍元甲及其徒劉振聲來滬，關于比賽規則曾數度商議，後奧皮音失約未賽。以後霍元甲在與海門習練南拳的張某及旅滬日僑的比武中獲勝而名動上海。于是陳公哲等希望霍元甲的武技能夠流傳。為了安頓霍元甲師徒，有人提議辦一間武術學校，接收學費，以維持師徒二人生活，當時定名為精武體操學校。據陳公哲講，之所以取這個名字，是因受義和團運動的影響，社會一般人士對拳字非常敏感，常將拳社與拳匪混為同類。故當時未敢用拳社一詞。斯時該校即無制度、章程，亦無時間表和設備，隨來隨教。後霍元甲因患有咯血癥，服用日人所賣仁丹藥後，病情加劇，不久，于1909年9月，霍元甲病逝于滬。當時精武體操學校僅有學生數名，且學校毫無組織，無人負責。因此陳公哲召集黎惠生、姚蟾伯商議後，決定結束精武體操學校，另起爐竈，創立精

武體育會，確定宗旨，厘定章程，征集會員。因此，精武體育會的主要創建者是陳公哲而非霍元甲。關于成立精武體育會的宗旨，陳公哲提出：

"運用武術以為國民教育。一則寓拳術于體育，一則移技擊術于養生，武術前途方能偉大。"

在此宗旨下，1919年陳公哲進而提出"精武精神"，其內容直到今天來看，對于武術如何進行體育化也具有重要的參考價值。故全文錄下：

精武精神

夫儒之宗旨為克己，佛之宗旨為平等，耶之宗旨為博愛。克己也，平等也，博愛也，儒佛耶之真精神也。今以觀于精武會員能融會貫通，無以偏駁。

賈子曰："貪夫徇財，烈士徇名"，財與名固世人所斤斤者也。惟我精武會員，人人知有義務，不知有權利。有時且犧牲一己之權利，助成義務而不居其名，斯其行誼深合儒家克己之旨而不流于虛。

貧富貴賤，兩兩相形，乃生芥蒂，惟我精武會員一視同仁，不分階級。其人而可以為善，雖鄙夫視若弟昆；其人而行檢攸虧，雖契友不稍寬假，斯其品性深合佛氏平等之旨而不流于誕。

人己之間，不無界域，為我主義，豈獨楊子為然，惟我精武會員善與人同，一以覺後為己任，己有所知惟恐人之不知；己有所能，惟恐人之不能，思其度量，深合耶教博愛之旨而不流于濫。

凡此種種，不過述其崖略，未足云全豹，然而精武之名稱已籍籍于社會，究其所以致此，會中人不自知也。會中人所日夕研究者，一以體育為主旨。卒之體育精進則軀干健而道德日以高尚；腦力充而智識日以開通，體育也而德育智育寓焉矣。

且也，有團體斯有優劣，有優劣斯有比較，有比較斯有競爭，有競爭斯有進步，萃群眾于一堂，互相觀摩，互相砥礪，優者以勉，劣者以奮，有此原因，用能使與斯會者，人人摒嗜欲，淡名利，務求實踐，力戒虛驕，期造成一世界最完善，最強固之民族。斯即精武之大希望也，亦即精武之真精神也。若拘拘于形式，不免淺之乎窺精武矣。

由此可見陳公哲創辦精武體育會符合武技體育化這個時代潮流。他所創建的精武體育會能夠迅速發展，與該會合乎社會潮流的需求不無關系。

精武體育會成立早于中央國術館18年，為後來官辦國術，成立中央國術館奠定了重要的社會基礎。陳公哲為此耗盡家資，殫精竭慮，嘔心瀝血，歷經劫難，堅持不懈，精武體育會先後在國內外設立分會43處，會員逾40萬人，成為中國近代最大的民辦武術體育教育組織，延續至今。陳公哲作為20世紀普及武術教育的先鋒人物，其武術教育思想和業績在中國20世紀體育史上占有重要一頁。

陳公哲在上海通過創建"精武體育會"推動中國武技的體育化進程，與此同時，天津同盟會的葉云表等人聯合武術界的李存義等人創建了中華武士會。中華武士會的宗旨、風格與精武體育會不同，相比而言，中華武士會更為固守中華武技本身，即無限制格鬥制勝的技藝。因受時代大環境的影響，此時中國武技已開始進入到解構時期，兩會後來發展的結局截然不同。兩會一南一北先後成立相差不到兩年，但到1928年時，精武體育會依然不斷發展，在漢口、廣州、香港、佛山、汕頭、廈門以及馬來西亞等地都成立了精武體育會分會。而這時天津的中華武士會已經關閉，其主要成員大多分散到各級國術館擔任教學骨干。

精武體育會的特點是不僅教授武技，而且還有健美、舞蹈、音樂、兵乓球、臺球、旅遊等項目，迎合眾多的符合時代特徵的社會需求。而中華武士會是單純的傳承傳統武技的機構，作為這樣一家在北方影響巨大的民間武術團體此時已難以維系，只得進入到政府建立的國術館體系內。由此可知在那個時期中國武技已經進入到解構的軌道。

中國武學從無限制技擊制勝的單核目的解構出的第一個目標方向就是健身強體。其中，陳微明南下上海傳播、普及太極拳，對推動中國武學向健身、養生社會化方向發展、演化起了巨大的推動作用。

陳微明（1881～1958）是晚清舉人，清史館篆修。

按照他自己的說法三十歲時頭發已經白了十之三四，身體孱弱。後來通過練拳使身體逐漸轉強。他通過創辦"致柔拳社"推動武技向健身、養生的方向轉型。

民國初期武術社很多，如果僅僅是創辦一個武術社，這個貢獻算不了什麼。但陳微明的"致柔拳社"有幾個特點是當時一般武術社所不具備的。其一因他個人屬于士大夫知識階層，從學者中不乏在社會上有影響的知識階層的人物，如胡樸安、伍朝樞、李石曾等。因此對社會普及太極拳產生重大影響。其二拳社參照

陈微明（1881～1958）

現代教育的模式，始創即訂有嚴格的章程，有明確的教學計劃。有不同類別的畢業標準：專為卻病、養生者一年畢業，求體用兼通可作師範者三年畢業。此外，有嚴格的考核制度：一學年以300天為度。每日來社學習必須"畫到"。凡學滿300天者為一年。凡3年期滿，經"考驗合格，給以憑證，將姓名登報宣布"後，方可在外教授及表演。其三是打破師徒制，實行學員制。因此，初具現代體育教學的性質，所以從學者甚眾。

陳微明為近代普及太極拳之先聲，其主要著作有《太極拳術》、《太極拳問答》、《太極劍》等，為今天太極拳的普及奠定了重要的社會基礎。

自1910年上海成立的精武體育會、1911年天津成立中華武士會以及1912年北京成立體育研究社，此後各地武術社團如雨後春筍，中國武術的發展有了廣泛的社會需求的基礎，同時，以孫祿堂為代表，對中國武術進行了整體性和體系性的鼎革立新，通過建立拳與道合的武學體系極大地提升了中國武術的技擊效能和文化價值，為把武術提升為與國學並重的國術構建了堅實的理論與技能基礎。在此情境下，國術運動應運而生，其成果就是從中央到地方的國術館體制的建立，使繼承和發展中華傳統武技進入到體制內，成為各級政府的一項職能。這項工作對中國武技的發展影響極大，具有劃時代的

意義，其主要代表人物是張之江、李景林和李烈鈞。

張之江（1882—1966），西北軍著名將領，在西北軍的地位僅次於馮玉祥。張之江的最大貢獻是他與譚延闓、李烈鈞、李景林、鈕永建等人創建了中央國術館及後來的國立國術體育師範專科學校。

中央國術館是中國歷史上第一個官辦的綜合了武術管理、研究、教學職能的機構，在武術的整理、傳播和人才培養上都有不可磨滅的貢獻。張之江所提出的"國術"概念，其含義是要將中國武技提升到與國學、國醫等具有相等的

張之江（1882—1966）

文化地位，以體現其文化價值。

在武學思想上，張之江十分認同孫祿堂的武學理念，1930年他在中央國術館紀念五卅運動的講話中提出研習武術的理念：中庸之道、中和之氣、恒毅之力、體用兼備。這4條標準與孫祿堂武學的核心理念高度一致。

張之江等人創辦中央國術館從體制上提升了中國固有武技的社會地位，使培養武技人才成為政府的一項職能，使拳師成為一項政府設立的職業。張之江等人的這個貢獻對提高中國武技的社會地位和促進中國武技向現代體育化的方向轉型意義極大。

李景林（1885～1931）為東北軍高級將領，下野後，積極從事發展傳統武術事業，是國術運動時期與張之江齊名的倡導者和推動者。

李景林不僅協助張之江擔任過中央國術館的副館長，並且親自創辦了山東省國術館。特別是他組織了中國歷史上兩次最大規模的徒手武技交流大會即擂臺比賽，浙江國術遊藝大會和上海國術大賽。李景林是這兩次大賽的籌備主任。這兩次大賽對檢驗各派拳術技法的實效性起到了一定作用。可以說浙江、上海舉行的這種不分

李景林（1885～1931）量級、不帶任何護具的全國性的徒手擂臺比賽，不僅史無前例，而且絕後于今。為研究中國武技如何向現代競技技擊轉型，做出了開拓性的實踐，起到了難得的先導作用。李景林在推動武技的無限制徒手技擊向競技體育技擊的轉型方面做出了重要貢獻。遺憾的是，這種與中國武技結合相對緊密的轉型實踐活動後來沒有延續下去，此後中國武技沒有繼續沿著這個方向開展和轉型，這是造成中國武技後來發展不良的原因之一。

此外，這一時期馬鳳圖、朱國福、孫存周、鄭懷賢以及後來的李小龍等也在中國武技轉型過程中，各自做出了具有代表性的成就。因此有必要對他們的業績也分別作一簡介。

馬鳳圖（1888～1973）畢業于北洋師範學院，他是通備武學思想的重要繼承人和發揚光大者。

根據其子馬明達的研究，其武學貢獻主要有以下三個方面：其一是創建武術機構，推動武技的體育化進程。1910年在陳公哲于上海創建"精武體育會"不久，1911年馬鳳圖參與了張繼、葉云表、李存義等在天津發起成立的"中華武士會"。"中華武士會"與陳公哲的"精武體育會"一南一北，成為當時國內最有影響的匯總多個武術流派的兩大民間武術組織。其二是倡導和推動武術交流。

馬鳳圖（1888～1973）

馬鳳圖是戚繼光的"各家拳法兼而習之"這一思想的實踐者和倡導者。不僅他本人融會了披掛、八極、翻子、戳腳、螳螂九手、鞭竿等多種武藝，而且在他的推動下，影響了後來一批武術家的成長。其三是建構通備武學體系。馬鳳圖堅持"融通兼備"的武術思想，對通備拳不斷加以宏闊和熔鑄，從而在理論與技術上形成了一個綜合性質的完整體系，這就是通備武學。這個體系繼承了明清以來一些古典兵器技法的精粹，融合長拳與短打兩類拳法為一體，創造出以"剛柔相濟、長短兼容"為理論指導的"通備勁"，形成"氣勢雄峻，身法矯健，勁力通透，打手洗練"的通備拳風格，傳人廣眾，影響至今。

朱國福（1891～1968）是中國近代歷史上把中國傳統武技與西方拳擊相結合，並在競技比賽中取

朱國福（1891～1968）

得一定成效的代表人物。

　　把中國武技與西方拳擊相結合帶來訓練方法的改變。中國傳統武技的技擊訓練尤其是拳術技擊的訓練，不帶護具也不戴拳套，因此在進行實戰練習時容易受傷，所以老一代的技擊家不少都精通跌打損傷的治療，有的甚至精通治療內傷的技術。因此傳統武技的訓練，其優點在于充分解放了手腳，可以相對充分地把所學到的技術通過實戰訓練進行檢驗。但其不足是由于容易受傷，造成實戰訓練的頻率容易降低。而戴上拳套的西方拳擊，限制了一部分技術的運用，但是由于實戰訓練相對安全，所以可以安排頻率相對高的實戰訓練。在一定程度上可以與中國武技的實戰訓練方法進行互補。因此，中外武技相結合、高頻率對抗訓練、廣泛使用護具是朱國福對傳統武技訓練方面的重大嘗試，並經過第二次國考的檢驗，顯示出一定的訓練效果。第二次國考成績最好的三個單位是中央國術館、湖南國術館和山東國術館。朱國福曾是中央國術館的教務處長，朱國福的三弟朱國禎是參加第二屆國術國考的湖南國術隊的主要教官之一。他們在推動傳統武技向現代競技體育轉型的過程中取得一定的成績。對現代競技散打運動的形成產生了一定的影響。以朱國福為代表的朱氏兄弟可以說是20世紀中國現代散打體系的先驅。

　　以朱國福為首的朱氏兄弟雖然兼練拳擊、摔跤等，但他們始終都是以形意拳為本，自他們學習形意拳開始直到晚年，他們始終都是把形意拳作為他們的主要研修功夫，所以他們散打技術的主體還是傳統中國武技。這是他們與當代職業競技格鬥技藝的區別。

孫存周（1893～1963）

　　孫存周（1893～1963）對武學的重大貢獻表現在時代大更疊、文化大沖突的時期，以其深厚的學養、高卓的見識和精深的武學造詣以及廣泛的技擊實踐，固守著拳與道合的武學思想和道藝武學體系的精髓，以其絕高的技擊功夫和道德修養，捍衛著道藝武學的巔峰地位，同時也積極借鑒現代體育訓練的模式和教學方法，為道藝武學體系註入了時代精神。在解決如何使建立在傳統文化基礎上的道藝武學與時代相接軌的方面做出了重要的貢獻，影響深遠。

　　孫存周的武學貢獻主要表現在如下五個方面：

　　1.繼承了孫祿堂提出的武學與道同符的思想，進而提煉出中國武術精神內涵的五個特征，即凜然無畏，誠中形外，從容中道，自強不息，圓融中和。倡導通過武技的鍛煉旨在提升生命的品質，培養自信心和自強不息的精神氣質，形成"文能素手發科，武能舍身臨陣"的氣概和能力。

　　2.繼承並梳理出孫祿堂武學中以自然為特征的武學思想、以簡明為特征的修習方法、以圓融為特征的技術結構、以實效為特征的訓練方式、以中庸為特征的價值理念這一架構。

　　3.以廣泛的技擊實踐和教學實踐印證了孫祿堂武學體系的正確與完備。孫存周19時黃袱獨杖，遊歷各地，訪各地名手較量武藝，未遇敵手，所過之處，聲譽鵲起。35歲時已功臻至誠之道可以前知之境，能于不聞不見中感而遂通、因敵制敵而致勝。由此印證道藝武藝技擊功效的卓絕。在教學方法上亦多有發明，在他的指導下成就了多位著名武術家如鄭懷賢、鄭佐平、葉大密、華春榮等以及幾位不世出的技擊實戰家如董岳山、牟八爺、駝五爺等。

4.丰富了不斷融合、不斷創新、和而不同、開放性的道藝武學體系。以"體外無法"為原則、以"反其道而行之"為戰術特點進行散手實戰訓練，在繼承孫氏拳特有的固定靶、移動靶訓練的基礎上，又整理出了技術——訓練——效果的"三三結構"。這是由技術、訓練、效果三個層次上的三大環節組成的三個閉合環，構成了技術融合、技術進步與技術創新體系。這就是：

1）由研究、教學、實戰三個環節構成的技術閉合環。要求研究、教學、實戰三個環節的內容要相互呼應，形成一體。

2）由質量、強度、恢復三個環節構成的訓練閉合環。要求大強度、高質量、全恢復的關系是強度要大，但要以高質量為前提，以全恢復為保障。

3）由感應、勁力、打法三個環節構成的效果閉合環。要求感應、勁力、打法三個環節要相互統一，要求三者要在一個瞬間通過一個技術動作來完成。

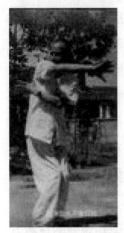

鄭懷賢（1897～1981）

5.倡導文武合藝，認為文武合藝才能相得益彰、完德復性。

孫存周所做的這些貢獻，在同時代的武術家中無疑是出類拔萃的，在極其困難的社會環境下，保存了道藝武學體系的許多珍貴內容。因此孫存周堪稱中國20世紀最傑出的武術家之一。

鄭懷賢（1897～1981）對武學領域里的突出貢獻首先體現在他系統地拓展了傳統武技的醫療功能。

自上世紀五十年代，國家體育主管部門開展反真功夫運動和批判"惟技擊論"，因此，研究技擊術及其教學已無相應的社會環境。于是鄭懷賢把研究重點轉到開拓武術的醫療保健功能方面，取得令人矚目的成就。1958年，鄭懷賢創建了成都體育學院附屬醫院，親自擔任院長，先後達23年。1960年，鄭懷賢又創辦了運動保健系和運動醫學研究室，擔任主任。他把傳統武術的點穴功法熔鑄在中醫骨傷科的治療方法中，取得了突出的治療效果，人稱"骨傷聖手"。他還創造了"指針經穴按摩"，摸索出55個新穴位。並經過不斷實踐與總結，上升為理論。代表作有《正骨學》、《傷科診療》、《傷科按摩》、《武術套路編制原則》，共130多萬字，曾獲1978年四川省重大科技成果獎。

中國拳術家精通骨傷科者不少，然而只有鄭懷賢將傳統武術中的骨傷醫治方法發展為一門在理論與技術上具有獨到方法體系和獨到功效的學科。鄭懷賢不僅在拓展傳統武術的醫療功能方面做出了重要貢獻，而且在武技訓練上也總結出一套自己的訓練體系，他以孫氏形意、八卦、太極三拳為骨架，融會戳腳、翻子、八極、劈劍、大槍等技藝，熔鑄為一個訓練體系。形成無中生有、剛柔相濟、長短兼備、動靜如一的勁力結構。

鄭懷賢相對他人更早認識到在政治環境劇變的社會中，如何將昔日武學的醫療功能進行開拓與發展，確立了他成為20世紀中國代表性的武醫大家。

1949年後，大陸的武技發展受左傾政策的影響愈加嚴重，乃至1954年後限制開展對抗性技擊活動，直到1979年才開始解禁，逐步恢復開展對抗性技擊，在這個過程中大陸加速了武技向健身、表演、體操化、醫療和娛情等多元化的方向解構。而這一時期，海外的中國武技雖然沒有受到左傾政策的影響，但人才資源稀缺，轉型期的母體是殘缺的。

如1955年臺灣舉辦國術擂臺大賽，鄭懷賢的學生、已經42歲的張英健在最後總決賽中于10秒內多次打倒太極拳拳手黃性賢，獲得總冠軍，反映出海外武技人才之稀缺。在1956年臺港澳國術擂臺大賽上，張英健的學生吳明哲在一個回合內把代表香港武林參賽的詠春拳名將黃淳梁踢下擂臺，黃淳梁被擔架擡走。吳明哲只是一個習拳沒有幾年的新手。反映出當時海外的中國武技總體水平不高。這一時期在海外武林中最具影響的人物是李小龍，李小龍通過把他所學的中國武技與世界其他武技相結合並向影視表演方向開拓做出了突出貢獻。

李小龍（1940～1973）

李小龍（1940～1973）是當代具有偶像效應的武術人物。

李小龍武技形成的年代正是大陸武術運動受左傾思想統治的年代。這一時期海外的武術雖然也受到西方現代體育的沖擊，以及受到拳師、拳種、資料、人才等傳統武術資源匱乏的制約，但終究沒有遭受到毀滅性的打擊。一些思想自由、見識卓越、勇于實踐又寄志于武術的人士，在努力尋找前人蹤跡的同時也積極實踐，努力探索武學的真諦。李小龍就是其中頗有代表性的一位。他一方面大量收集、努力學習前人的武學著作和資料，另一方面他也通過自己積極的實踐不斷去理解前人的武學思想，期望為中國武術找回散失已久的真諦。他所創立的截拳道，就是他實踐與探索的結果。李小龍在武術向技擊實效回歸方面，潛心實踐，勇于探索。他不僅研究中國諸多傳統武術，也研究國外的各類搏擊術，包括日本、韓國、泰國、菲律賓的武術以及拳擊、自由搏擊等。他繼承了中國傳統武術中"空而不空"的武學思想，強調空靜的作用和動作的突然性、實效性，以及追求勁力品質的訓練和博采眾長的實踐，體現了他對武術真諦追求的良苦用心。盡管從武學學術的層面上講，李小龍對武學的認識及其武學造詣並沒有達到前人的成就，在對技擊運動規律的探索方面尚不及前人揭示、總結的全面與深刻。但是在中國大陸的武技全面走入"沙漠化"的時期，正是李小龍的武學思想，尤其是他的功夫電影猶如沙漠中的一片綠洲，不僅使人們再次看到中國武技的希望，而且整整影響了一代人。尤其是他的功夫電影不僅讓國人對于傳統武技的認識為之一振，更使中國功夫開始走向世界，影響遍及東南亞、日本並波及歐美，並在一定程度上影響著文革後中國大陸的武術向武技的技擊本體上回歸。因此李小龍對已經嚴重退化的中國武技如何再次找回其真諦以及對中國傳統武技的宣傳方面都有彌足珍貴的貢獻。

第五節 結語

16世紀因北抗後金、南剿倭寇的社會需求，直接導致軍旅武藝的興起，促使中華武技得以復興。而以陣戰、齊勇為特徵的軍旅武藝能取得突出的實戰效果，則有賴于俞、唐、戚、程等人的個人創造和天賦。由此有了近500年來中華武藝復興的起點。

17世紀滿清入關，戰亂頻仍，人們對掌握武技的需求進一步提升。這一時期，一方面禁止漢人攜帶和私藏兵器，另一方面隨著西方火器的引入，造成陣戰中以齊勇協同為特徵的軍旅武藝向單兵技藝上演變。于是在武技方面出現冷兵技法向單兵上演化、武技向拳術上演化、技擊向養生上演化的轉折，吳殳、姬龍峰等是這一時期的主要代表人物。

18世紀，隨著社會矛盾的加劇，匪患不斷，鄉村之間群鬥也十分普遍，因此個人掌握技擊能力的這種需求得到進一步強化。這一時期，武技的單兵化、徒手化、養生化繼續沿著17世紀的方向深化，

導致技擊技法的進一步丰富和對技擊技法研究的日益深入，一些拳術理論相繼產生，突出表現為對手眼身法步相互關系認識的深入和規律性總結，尤其是已經關註到有關養生中中氣與技擊中神氣之間的相互關系，是這一趨勢下的必然結果。這一時期的曹煥斗、萇乃周、吳鐘、戴龍邦、馬學禮等對後世影響頗大。

19世紀，隨著天平天國、捻軍以及後來的義和團運動的興起，戰亂加劇，刺激人們對掌握武技的需求空前提升。催化了對技擊技法的研究已經深入到對改造身心機能以及神氣修為的層面，突出地表現為由以往註重對技法的研究逐漸深入到註重對勁性和人體機能的研究。這是武藝成就個性化之後，武學研究由淺入深、由表及里的必然結果。造成個人的武藝特征與自身的先天條件結合的更加緊密，並通過不同的勁性特征表現出來。經過董海川、楊露蟬、李能然、郭云深、李亦畬、趙洛燦、李云標、祁信、黃林彪、程庭華、李存義、張其維、高占魁、劉玉春等人的不斷融煉，集中地體現為八卦、太極、形意、通背、披掛、八極、戳腳、翻子、查拳、紅拳等幾大勁系。把千百種技法提煉為若干種勁性，無疑是武學技擊技能發展的一次重大飛躍。相比而言，南北武技的發育十分不平衡，北派武藝對拳勁以及對人體機能的研究更加系統、深入。因此，當20世紀初南北武技在杭州擂臺大交鋒的時候，習南派武技者無不潰不成軍。由此也可以看到，在武技研習中，把技法與力量上升為勁性後對提升技擊能力帶來的優勢。同時通過對勁性的凝練，也有助于促使技擊與養生的結合和技擊與修身的兼顧。

20世紀初，社會人群對掌握武技的需求延續著19世紀後期的慣性，同時一些有識之士力圖開拓和提升武技的文化價值。隨著對各大主要拳種勁性的研修與實踐的不斷深化，使得武技逐步深入到全面探求完善人體身心機能的層面，表現在尋求不同拳種的勁性之間是否存在共同基礎，以便相互融合、備萬貫一，追求技擊效能的極致，探究在技擊、養生與修身之間是否存在共同基礎等成為這一時期武學實踐與體認的核心問題。孫祿堂創立的以完備內勁為核心的武學體系——即中國道藝武學體系是這一趨勢下最重要的成就。

孫祿堂建構的中國道藝武學體系使內勁成為融合不同勁性于一體並產生最佳技擊效能的基礎。換言之，該體系以內勁統禦技擊制勝所需的全部技能並與道同符而立于不敗之地，同時其法則與養生、修身並行不悖，這是迄今為止近五百年來中國武學發展的最高成就。

此後由于受到文化潮流、火器進步、長期戰亂的影響，國人沒有認識到這一成就的文化價值，因此在武學認知和技擊能力上不僅沒有取得進一步的提升，而是出現急劇的衰退和分化。20世紀後五十年直到今天，中國武技受到政策環境的影響，使得中國道藝武學體系已經支離破碎，繼承者幾無，並逐漸解構為健身、娛情、養生、文化產業及體育競技等多元的文化形態。

21世紀，隨著國人對中國傳統文化的重新認識以及中西方文化之間廣泛而深入的交流，尤其是政府的政策引領，中國武學在修身、教育、產業、休閑、科研、實用技擊等領域的多元化發展，將成為這個世紀未來武學發展的必然。

而孫祿堂建構的中國道藝武學作為具有獨到功能的文化形態，其立足之本是具有對內勁的開啟與完備的效能。這也是中國武學未來能夠再次復興之本。因此研究中國武學的未來發展，就要研究代表中國武學最高成就的孫祿堂武學體系。

通過回顧近五百年來武學發展的歷程，可以清楚地呈現社會環境影響下的武學發展的內在邏輯和

規律，這就是：

武技得以提升的邏輯就是人的身心適應能力得以提升的邏輯，其規律是社會環境導致人們對掌握技擊能力的需求強度和持續性決定著技擊能力的提升與退化。當這一需求強度高且持久時，促使技擊技能與技理得以提升。當這一需求強度低且持續低迷時，導致技擊技能與技理的衰退和沒落。

此外，人的身心適應能力不斷提升的過程為人的精神自由和自我意識的覺醒提供了重要的實踐依據和啟發，因為提升真我身心的適應能力不同于喪失自我意志的被動順應，而是一個開啟和踐行自我意志去認知和掌握客觀規律的過程。隨著這一適應能力的不斷提升，逐漸達到真我與真理同一，其發展的極致就是孫祿堂依據其自身的武學經驗所言：

"心一思念，純是天理，身一動作皆是天道，故能不勉而中，不思而得，從容中道，此聖人所以與太虛同體，與天地並立也。"（見《八卦拳學》第23章）。

進而孫祿堂指出："前賢云：聖人之道無他，在啟良知良能，順其自然，作到極處，而成一個全知全能之完人耳。拳術亦然，凡初學習練時，但順其自然氣力練去，不必格外用力，練到極處，亦自成一個有體有用之英雄耳。"（見《八卦拳學》原序手稿）。所以武學對人的精神的作用在于"使人潛心玩味，以思其理，身體力行，以合其道，則能復其本來之性體，"（見《拳意述真》自序），最終達到"志之所期力足赴之"的境界（見《八卦拳學》陳微明序）。使得人的身心達到高度自由與自主的境域。

自明朝中期抗倭戰爭始到民國初期的前二十年這近三百年中，社會環境導致人們對技擊能力的需求強度總體上不斷增強，因此這一時期的武學發展處於上升期，其規律是技擊技能由齊勇到個勇，由博轉約，由分立到綜合，由身及心，再由心及身，最終達到身心高度統一到自由境界，即精神自由與身體自由的同一，漸臻拳與道合這樣一個發展歷程。

此後，隨著社會劇變以及文化、政治環境等多種原因，造成人們對技擊能力的需求持續性萎縮低迷，導致中國武技的技擊能力急劇衰退，並解構為多元的其他形態。

未來隨著政府提出對中國傳統文化精粹的重視與弘揚，中國武技的修身價值、健身價值、競技價值、表演價值、社交價值和作為一種文化產業的經濟價值將逐漸突顯，並成為未來中國武學發展的主流。

綜上所述，迄今為止近500年來中國武學的發展規律、演化歷程及建構與解構的脈絡大致可見。

附件2 孫祿堂辭去國術研究館（即中央國術館）任職實錄

1928年3月24日國術研究館（後改稱中央國術館，筆者註，下同）正式成立，此前已決定聘請孫祿堂擔任該館的教務主任兼武當門門長，因館方沒有孫祿堂新遷住處的聯系地址，故委托陳微明幫助聯系。

4月初，孫祿堂接到陳微明轉來的國術研究館聘請函，因陳微明邀請孫祿堂先途徑上海見面，再由上海去南京。孫祿堂于4月中下旬乘火車去天津，由天津乘船去上海，途中遇臺風，在海上停泊一周，至4月底到達上海。

孫祿堂到達上海後受到上海武術界各方的隆重歡迎，期間孫祿堂受邀表演了幾次武藝，震驚上海武術界，中華體育會、儉德儲蓄會、上海法科大學、精武體育會等多家機構力邀孫祿堂留在上海任教，講授其武學。

《申報》1928年4月29日　　　《民國日報》1928年4月30日　　　《申報》1928年5月5日

5月6日，國術研究館再次給陳微明來函，督請陳微明轉呈孫祿堂，請孫祿堂來國術研究館任教。于是孫祿堂于5月7日乘火車由上海到南京，5月11日國術研究館舉行歡迎孫祿堂大會暨國術研究館開課典禮。期間，孫祿堂竟收到匿名信，不知何人所為，信中皆是捏造的毀謗之言。孫祿堂見此環境，請陳微明轉告館方："我這次南來主要是來看看李督辦等故交，並非為館中任職而來。"當即辭職，退還聘書，拂袖而去。①

張之江、李景林見此，極力挽留，李景林請陳微明轉告孫祿堂："若不願意住在國術館中，即在我處住可也。高興時去看看，不必拘泥。"孫祿堂見此，勉強同意暫留，孫祿堂說："即如此說，我暫承乏，請督辦速物色人才。"②

《民國日報》1928年5月7日

但此後孫祿堂又接連收到匿名毀謗信，且在教學內容及課程安排上孫祿堂與張之江意見不同，孫祿堂最終掛冠而去。

斯時中華體育會（上海）、上海儉德儲蓄會、上海法科大學、精武體育會等多家機構皆下聘書邀請孫祿堂去講學。

鑒于孫祿堂武功卓絕，在國術界內外影響力巨大，李烈鈞、張之江、李景林等意欲必須請孫祿堂留在國術館體系內，見孫祿堂雖然平日待人態度謙和，但做事時極剛強果決，故與江蘇省省主席鈕永建商議，決定立即成立江蘇省國術分館（後改稱江蘇省國術館，下同），由鈕永建擔任館長，由孫祿堂擔任教務主任主理館中教務一切事項。同時，李景林請托孫祿堂推薦接替武當門門長的人選，孫祿堂先後推薦數人，如靳云亭等，卻因多種原因皆未能赴任，最後找來了高振東代理武當門門長。高振東到任月余後，竟發生少林、武當兩門門長比武事件。此後中央國術館取消武當、少林兩門的設置，改設教務處負責教務。李景林邀請陳微明擔任教務處長。陳微明以致柔拳社走不開為由，婉拒。

以上內容見1928年4月27日至5月12日的《申報》、《民國日報》、《中央日版》報道、中央國術館與江蘇省國術館課程設置以及1947年8月21日陳微明發表在《小日報》的回憶文章"近代武術聞見錄"等。

以上就是孫祿堂辭去國術研究館的原因以及整個過程，期間並沒有發生邢志良于2000年後出籠的"塵封了八十年之久的武林逸事（即《記武當門長高振東》）"及"天生我材必有用——高振東先生回憶錄"兩文中編造的王子平挑戰孫祿堂之事。

對孫祿堂因何來國術研究館又因何掛冠辭職這個過程深度參與其中的陳微明在1934年8月《國術統一月刊》發表的"孫祿堂先生傳"中"以忌之者眾，不合辭去。"概括性的記載這個事件，此後陳微明又在"近代武術聞見錄"中對此事作了如上所述的翔實記載，即孫祿堂是因國術研究館中有人針對自己頻頻發送匿名毀謗信，而提出辭職，掛冠而去。

然而在孫祿堂辭去國術研究館近八十年後，高振東的外孫邢志良先後在"塵封了八十年之久的武林逸事（又名《記武當門長高振東》）"以及"天生我材必有用——高振東先生回憶錄"兩文中利用訛傳和謊言對這一事件的發生過程進行了捏造。

關于邢志良為何要將捏造的謊言塞進"塵封了八十年之久的武林逸事（又名《記武當門長高振東》）"以及"天生我材必有用——高振東先生回憶錄"這兩文中？在本文後面我會談到。這里我先要闡明分析一個歷史事件背後原因的基本原則。

分析一個歷史事件背後的原因，第一要以確定的史實及相關史料記載為基礎。第二要在此基礎上，對相關史料進行甄別、辨析，依據史實和邏輯，分析其原因，揭示其真相。

那麼，關于孫祿堂辭去國術研究館的原因是什麼？

我揭示這一原因的方法是:根據已確定的史實和相關的史料記載→依據邏輯揭示孫祿堂辭去國術研究館任職這一現象的原因。

一、相關史實及史料依據如下:

史實一，國術研究館于1928年3月24日成立，籌備一個多月後，1928年5月11日舉辦開課典禮暨歡迎該館主任孫祿堂。因有針對孫祿堂的毀謗匿名信，孫祿堂當即退還聘書，掛冠而去。李景林請陳微明婉勸孫祿堂暫就。孫祿堂請館方速找接替者。國術研究館于5月下旬與江蘇省政府商議籌備成立江蘇省國術分

館,通過江蘇省政府委員會議決成立江蘇省國術分館,于1928年5月27日宣告成立,推定鈕永建為館長,錢佐伊為副館長,陳和銑、張之江、何玉書、茅祖權、張乃燕、孫少江為董事組織董事會。于6月29日開第一次董事會議,通過章程,著手組織本館分教務、事務二部,聘請孫祿堂為教務主任,孫少江為事務主任。江蘇省國術分館開始成立時,其地址設在南京道署街江蘇水陸公安管理處舊址。

《中央國術館匯刊》

史料證據:

1、《中央國術館匯刊·紀要》"本館籌備會紀事"一文(1928年7月出版)內中記載道:

方今熱心愛國之士,多以恢復國術為救國運動,先是國民政府主席譚組庵先生、常務委員李協和先生,特別註重,提倡最早。曾于民國十七年三月四日在國府開國術遊藝大會一次,與會人員,以寧滬兩埠到會者最多,表演各項國術。譚、李兩先生及張之江、李景林兩委員在國府歡宴與會之國術界同志,席間提議組設國術館,訂于5日午後2時假廖家巷1號張宅開籌備會,在席者均為籌備員。是日到會者有李景林、張之江,諸同志20余人,公推張之江先生為臨時主席,……,嗣經議決各案:

(1)呈報國府備案,並請以本館直接隸屬國府。(2)公推張之江先生為館長,李景林先生為副館長。(3)本館組織(另見規章欄本館組織大綱)。(4)本館經費,開辦籌備費,首由李協和先生撥二千元,以一千元為上海來京各同志旅費,一千為開辦費。……

《中央日報》1928年5月12日

2、《中央日報》1928年5月12日報道:"國術研究館已開課,並歡迎主任孫祿堂"。

3、《小日報》1947年8月21日"近代武術聞見錄"中記載:

486

組庵之尊人，與余先祖友善，余演畢，組庵與余周旋，詢問甚詳。不日即開會商辦中央國術館，余亦到會。諸公演說中國武術，優於歐美之各種運動，不可不提倡，以強種而衛國。遂決定開辦中央國術館，即席公舉張之江為館長，李景林為副館長。國術館之組織大概分武當門、少林門、摔角門、器械門，聘請孫祿堂為武當門主任，芳宸館長囑余寫信給祿堂師，請其速來。不久師來，國術館開會歡迎。然頻有毀謗之匿名信，祿堂師聞之曰：“我此次南遊，為看看李督辦，並非為此武當門主任而來。”即退還聘書。芳宸館長囑余婉勸孫師暫就之，“因武當門主任，有能擔任之資格者甚少，不能隨便請一門外漢來當，祿堂若不願意住館，即在我處住可也。高興時去看看，不必拘泥。”余即轉達孫師。師曰：“督辦即如此說，我暫承乏。請督辦速物色人才。”……

4、《江蘇省國術館年刊》“本館大事記”（中華民國十八年七月編印）記載：

十七年七月本館正式成立。

……乃由省政府委員會議決設立江蘇省國術分館，先于5月27日宣告成立，旋乃推定鈕主席永建兼任館長，錢佐伊為副館長，並推定陳和銑、張之江、何玉書、茅祖權、張乃燕、孫少江為董事組織董事會，于6月29日開第一次董事會議，通過章程，著手組織本館分教務、事務二部，聘請孫祿堂為教務主任，孫少江為事務主任。于7月1日籌備完成，乃于是日正式成立。當時地點設在南京道署街江蘇水陸公安管理處舊址。……

史實二，孫祿堂與張之江在武術思想上高度趨同，在國術教學宗旨上也多有相同之處，都認為國術教學在精不在多，但當落實在具體課程安排上，兩人意見不一。

孫劍雲講："先父從上海到南京不久，李烈鈞、張之江、鈕永建、李景林等設宴歡迎先父，席間張之江講'都知道老先生是萬能手，我不敢讓您留下千手萬手，每期留下個百八十手就行了。'先父講'一年下來能把三手學明白就不錯啦。'張之江問'哪三手？'先父講'無極式、三體式和劈拳。'張之江聽先父這麼講，就不說話了。露出不滿之色。以後傳出先父保守國術秘密的說法。先父察人甚明，感覺與張之江不容易合作，就提出辭職。張之江多次挽留，請李烈鈞、李景林來做說客，但先父去意已決。後來鈕永建來，說要成立江蘇省國術館，請先父去，鈕永建說'教什麼怎麼教都聽您的'，這樣先父就答應去了江蘇省國術館。"

孫劍雲這個說法是否可靠呢？

這從中央國術館與江蘇省國術館的課程安排上，可以清晰地發現二者在教學思想上的這種不同。

按照國民政府的要求，中央國術館及各省市國術分館的課程比例是術科（即國術）最多只能占總課時的60%，學科占40%，這個術科與學科的分配比例是不能變的。學科包括黨義、軍事訓練和文化三部分，其中黨義含（國恥課）占20%也是硬性規定，軍事訓練與文化課比例可以自行安排，基本各占10%。所以，真正用來國術教學的課時只有總課時的60%，而且師範班要求一年一期畢業，民眾班半年一期畢業。那麼在一年總課時60%的時間里教什麼、學什麼才合乎國術研究館這個名號，就反映主管者對國術的不同認識。

比如，孫祿堂主持的江蘇省國術館一年的術科內容只有3門課程：形意拳、太極拳和少林拳。而中央國術館一個季度的術科內容卻包括8門課程：形意拳、八卦拳、太極拳、翻子拳、戳腳、搏擊（拳擊）、摔跤、長短兵等。而且在術科中摔跤所占比例最大。

在同樣的教學時間內，江蘇國術館只開設3門拳術，而中央國術館開設十幾門拳術,一個季度就開設8門拳術。由此就清晰的反映出孫劍雲所講的，孫祿堂與張之江在國術的教學內容與科目安排上的分歧。張之江曾擔任西北軍的總司令，說一不二，不容易接受他人的意見，這一點在其他人的回憶中也有反映。孫祿堂也是一個極有自己原則的人，性格極為剛強。所以，盡管二人都提倡國術修身、術德並重這一宏觀宗旨，甚至張之江也提倡"練習國術在精不在多"（見張之江在中央國術館成立後第二次講演），但在如何落實上，在何謂多、何謂精的具體體現與取捨上，二人的觀點不同、意見相左。張之江為館長，館中教師不少人附和張之江的意見，這也是孫祿堂辭職的原因之一。同時，也是導致"忌之者眾，不合辭去"的根子。

因為孫祿堂"極簡"的教學思想勢必要導致一批中央國術館的拳師下崗，必然會引起眾人之忌。但師範班一年一期畢業，不如此，則不能保證教學效果，所以這又是孫祿堂所堅持的。顯然張之江那種"適度"的在精不在多的思路更容易得到眾人擁護。故孫祿堂因不合辭去。

史料證據:

江蘇省國術館課程安排和中央國術館春季課程表, 見下圖:

史實三, 當年孫祿堂面對挑釁時從不退縮。如中央國術館首屆國術國考時, 評判長之一的馬良突然要考試點錄人員宣稱讓受邀前來參觀的嘉賓孫祿堂參加考試, 引發孫祿堂走到場中高聲質問: "今日考試乃是國家大典, 為何不照考試規則, 我不是報考人員, 為何妄傳, 如果本次考試改為打擂, 我即上場比試。" 斯時國府常務委員、評判委員長之一的李烈鈞及其他人員都下到場中, 緩解氣氛, 並請孫祿堂去主席臺就坐。這時

江蘇省國術館師範班課程安排　　　　中央國術館師範班春季課程安排

臺上觀眾大喊"馬良評判不公, 趕快退席!" 馬良不得已, 下臺而去。

史料證據: 《小日報》1947年8月29日刊登陳微明撰寫的"近代武術聞見錄", 內中記載:

第三次乃南京中央國術館, 舉辦國術考試, 與前代之武科相仿。規模甚大。各省武術家, 到者甚眾。開幕之日, 林主席、蔣總司令及馮玉祥均到場演說。……

馬良為評判長, 極不公道, 其帶來之打手, 看勢要輸, 鐘點未到, 即吹笛停止。假使對方不支, 雖過時, 亦不吹笛, 至敗而止。其徒□□□, 在臺上用喇叭宣傳, 幾號幾號上臺比賽。比賽未完, 忽有一老頭上臺表演。演完之後, □□□用喇叭說, 請孫祿堂上臺比賽, 說了三回, 忽見孫師兄存周, 在臺下戟指, 大聲質問, 又見孫師亦到臺前質問, 秩序大亂。余與澄甫師七人下看臺, 問究竟何事? 聞孫師大聲呼曰: "今日考試, 乃是國家大典, 為何不照考試規則, 我未報名, 為何妄傳? 若是打擂臺, 我必上臺比試, 決不退蔥。" 質問甚屬。後來李協和及諸公下來, 請孫師至主席臺上坐看, 余等十餘人擁護而上。觀眾大呼: "馬良評判不公, 趕快退席。" 馬良不得已, 退席而去, 甚是無趣。……

史實四, 1929年11月浙江舉辦國術遊藝大會, 被後人稱為"千古一會", 把全國知名的武術家能匯聚一堂, 在此前的歷史上也是聞所未聞的舉措。當時浙江省政府有浙江財團的支持, 借西湖博覽大會的勢頭, 辦此

《小日報》1947年8月29日

空前盛舉。大會出錢、出路費並免費食宿招待，把全國各地知名拳師請來。這既是盛事，但也有很大的麻煩，麻煩不僅是招待，更要緊的是每位拳師的座次如何排才能使來者氣順誠服，花錢辦事，才能得到好的效果。因此，排座次就是件非常慎重的事。從當年各類報刊的報道上看，大會辦的很成功，舉辦者達到了目的。因此，上海又緊跟著辦了上海國術大賽，基本班底就是浙江國術遊藝大會這些人。

浙江國術遊藝大會聘請了布衣出身的孫祿堂擔任評判副委員長，與國府委員兼國府軍事委員李景林上將、國民衛生建設委員會委員長褚民誼一同作為本次大會的三位號召性人物主持本次大會、領銜與會的國術名家，並且聘請孫存周擔任首席檢查委員，領銜各位檢查委員。上海國術大賽又聘請孫祿堂擔任評判主任。

史料證據：

1、《浙江國術遊藝大會匯刊》浙江省國術館1930年3月出版。

2、《民國日報》（上海）1929年12月19日（滬訊）"上海國術比賽大會開幕"，內中報道"評判主任孫祿堂，與張兆東、姚馥春、吳鑒泉、劉百川、佟忠義、陳微明、李星階……"

《浙江國術遊藝大會匯刊》1930年3月出版

史實五，中央國術館《國術周刊》刊登"國術史"中對孫祿堂的評價："祿堂先生之為人，其技擊因已爐火純青，其道德之高尚，尤非沽名作偽者所可同日而語，術與道通，若先生者，可謂合道術二字而一爐共冶者也，世有挾技凌人者，應以先生為千秋金鑒。"

史料證據：中央國術館《國術周刊》152——153合刊"國術史（續18）孫祿堂"。

史實六，江蘇省國術分館成立後，該館最高行政實際由孫祿堂統領，館長鈕永建全面放權。這是孫祿堂接受江蘇省國術分館聘請的原因。而且這從孫祿堂到任後的實際管理中得到了證實。

史料依據：《大亞畫報》1932年12月10日刊登"一龍二虎記"，內中記載道："溯江蘇省國術館，初開辦時，鈕永建氏，適任第三屆省政府主席，乃自兼任該館館長一職。河北老拳師孫祿堂氏，則以教務長

名義，綰領館中最高行政，規劃一切，頗見周祥，鈕氏昇依尤殷，事無掣肘，是以該館雖在建設初期，而氣象嚴整，凡百俱見蒸蒸日上也。……"

八極拳序　許以謙

余少業沽，日與舖糟糗醫者伍，竊恐盧衆團體，則列為民衆團體，適於學校，則列為學校，適於軍除，則列為軍除……

（以下為報影印之國術史文字，字跡模糊，難以盡錄）

醉八仙八段歸詞

醉也醉八仙，頭顱兒仔細，見誰敗與周旋，臂膊兒……

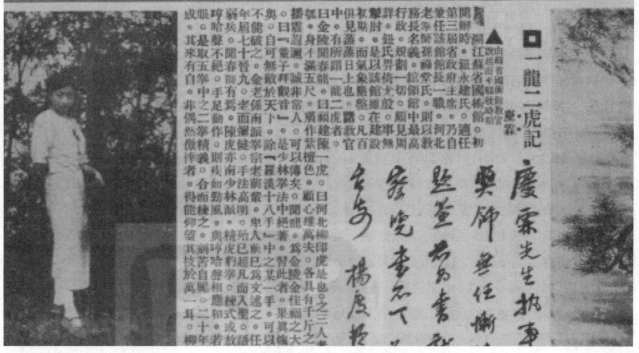

《大亞畫報》1932年12月10日

史實七，根據費隱濤在其"我的武術生涯"（發表在《人物春秋》）中自述，他13歲時拜王子平為師習武，3年後王子平帶他去鎮江向孫祿堂學習形意拳。由該自述亦可旁證當年不可能發生王子平挑戰孫祿堂一事，因此孫祿堂辭去國術研究館的職務一事與王子平沒有關系。

史料證據：費隱濤口述的"我的武術生涯"發表在《人物春秋》上，發表時費隱濤還健在，且發表後無人提出質疑，故可作為口述史證據。

史實八，在當年諸多史料記載中，皆對孫祿堂的武藝評價最高，相關史料見本書第六篇第16章。

二、孫祿堂辭職的原因

根據上述史實及相關的史料記載可知，孫祿堂辭去國術研究館的原因有二：

其一，孫祿堂剛上任即得知有針對自己的匿名毀謗信。因此，孫祿堂不滿意這里的人事環境，加之上海法科大學、中華體育會、儉德儲蓄會等多家武術機構力邀孫祿堂去任職。

其二，在國術研究館的具體課程安排上，孫祿堂與館長張之江意見不合。孫祿堂感到這里不能按照自己的教學思想進行教學。

鑒于上述這兩個原因，孫祿堂掛冠而去。

另外根據上述史實可知，孫祿堂在國術研究館期間，根本不存在王子平挑戰孫祿堂之事，此外，從當年已發生的各項史實上看，也不可能發生孫祿堂因有拳師挑戰，去找高振東替自己比武，而自己卻借此辭職之事。

證據如下：

首先根據史料記載看以下史實發生的時間：

5月11日國術研究館召開歡迎主任孫祿堂的儀式暨開課典禮。隨即孫祿堂知道有針對自己的匿名毀謗信，當即提出辭職。史料證據，史實一中史料證據2、3。

5月27日國術研究館與江蘇省政府達成一致，籌備成立江蘇省國術分館。史實一中史料證據4。

6月29日聘請孫祿堂擔任江蘇省國術分館教務主任，全面主持館務。史實一中史料證據4。

其次，倘若孫祿堂是因為遇到比武挑戰，需要找人替自己比武，而自己卻因此辭職逃避，那麼，當年孫祿堂在武術界的名譽必然掃地，江蘇省國術分館的董事會會請這樣一個在國術界沒有號召力的人來當教務主任、主持館務嗎？如果讓一個剛剛從同一個城市的國術研究館因躲避比武挑戰而辭職的人來這里擔任教務主任，有誰會來這里學習武術呢？

再者，張之江是籌備江蘇省國術分館董事會的董事。倘若孫祿堂是因為躲避比武挑戰而辭去國術研究館任職的，如果再有誰挑戰孫祿堂，孫祿堂再因此辭職怎麼辦？那真成了剛成立的江蘇省國術分館一個天大的笑話，這不是張之江及董事會的這些人故意給自己埋個雷、找麻煩嗎？

事實上，當時張之江的國術研究館剛開課，還沒有走入正軌，如果匆忙成立的這個江蘇省國術分館又鬧出這樣一個笑話，這是張之江也是其他董事們承受不起的。

因此說，倘若孫祿堂遇到比武挑戰，需要找他人替自己比武，並為了躲避比武挑戰而辭去國術研究館的任職，那麼，新成立的江蘇省國術分館就不可能聘請孫祿堂擔任江蘇省國術分館的教務主任，去主持那里的教務。而且此後杭州、上海舉辦的二次全國擂臺賽，李景林也不會請孫祿堂作為一位有號召力的人物先後擔任杭州、上海這兩次全國擂臺賽的副評判委員長和評判主任。所以，這些史實已經無可辯駁的說明，當年不可能發生孫祿堂找高振東替自己比武，並為了躲避比武挑戰而辭去國術研究館任職這類事。

此外，也不可能發生王子平挑戰孫祿堂這件事。根據王子平的弟子費隱濤的自述，他是在跟王子平拜師學藝三年後，即1931年，由王子平親自帶他去江蘇省國術館跟孫祿堂學習形意拳。見史實七，史料證據：費隱濤口述"我的武術生涯"，發表在《人物春秋》，發表時費隱濤還健在，且發表後無人提出質疑，故可為證據。

如果當年在國術研究館發生過王子平挑戰孫祿堂，並由此導致孫祿堂辭職，那麼王子平會將他的徒弟送到被他"嚇跑"的人那里去學拳嗎？所以，當年不可能發生因為王子平挑戰而導致孫祿堂辭去國術研究館任職這回事。

而且當年孫祿堂在國術界始終享有至高聲譽，例如中央國術館《國術周刊》刊登"國術史"中評價孫祿堂"其技擊因已爐火純青，其道德之高尚，尤非沽名作偽者所可同日而語，術與道通，若先生者，可謂合道術二字而一爐共冶者也，世有挾技凌人者，應以先生為千秋金鑒。"

這是一個在中央國術館因遇到比武挑戰，需要找他人替自己比武，而自己卻被嚇跑辭職的拳師能夠在中央國術館編纂的"國術史"中獲得的評價嗎？！

所以通過上述諸多史實及史料記載，任何一個心智正常的人都能得出那篇《記武當門長高振東》（後又改名為"塵封了八十年之久的武林逸事"）以及稍後出籠的那篇"天生我材必有用——高振東先生回憶錄"中描寫的在國術研究館孫祿堂因王子平挑戰，找高振東替自己比武，而自己卻為了躲避挑戰而最終辭職這一情節是一個漏洞百出的低劣謊言。

那篇《記武當門長高振東》（後又改名為"塵封了八十年之久的武林逸事"）以及稍後出籠的"天生我材必有用——高振東先生回憶錄"的編寫者是高振東的外孫邢志良。

那麼，邢志良為何要編造這個謊言呢？

早在20年前，邢志良把《記武當門長高振東》（後又改名為"塵封了八十年之久的武林逸事"）連續發表在"孫氏內家拳"網站上。

當時我就指出該文是打著"高振東回憶錄"的幌子，而實際上該文中所謂高振東"回憶"的一些內容是在高振東去世幾十年後才冒出來的訛傳，因此是高振東不可能回憶出來的場景，而是後人把自己捏造的情節塞進高振東回憶錄中。

如在《記武當門長高振東》一文中高振東竟有以下這段回憶：

"到京後我即刻去見孫先生，談話間李督辦也來了，他把我和孫先生叫到了一個比較安靜的地方，寒暄了幾句之後李督辦就說：'言歸正傳，振東，我給你的信你都知道了吧？可能孫先生也和你說了過了吧'，我說：'師伯剛要說你就進來了'，他接著說：'那好，我就簡單的說幾句，中央國術館是去年在國民政府全體會議上由張之江倡議的，得到了很多國府委員的支持而批準的，國家撥經費30萬元開辦國術館，國術館的權利機構有監督、理事、館長、科等，戴傳賢為監視長，于佑任為理事長，張之江任館長，我是付館長，教務方面以門長為武術之首，館內分設兩個科，第一科王子平是外家門長（少林），孫先生是內家門長（武當），兩個門長的地位一樣，工資也一樣，前些日子孫先生出版了形意拳譜，子平見了就說：你們內家拳說的那麼懸乎，我們比試比試吧，要不我和孫先生較量較量，館內的一些人也趁機煽動起來，如果叫你師伯和他比，我考慮你師伯年近花甲，不太適合，子平四十多歲，正在壯年，所以把你請來代替你師伯和他比武，'"

而在此後出籠的"天生我材必有用——高振東先生回憶錄"中，因之前我在與邢志良通話時曾指出該文存在的幾處硬傷，故該文編寫者對同一件事又進行了相應的刪改，該文寫到：

"到了民國十七年，即1928年約6月初的一天，孫祿堂先生的兒子孫存周、弟子李玉林兩位師弟突然由南京到上海來找我。他們帶著師伯孫祿堂先生的信，說南京有事讓我去。因當時我手頭的事脫不開身，托二位師弟上復師伯，替我說明情況，二人就返回南京了。第二天，倆師弟又急速返回上海在家等我。見面後，我問師弟，有什麼事這麼急著找我？師弟拿出督辦先生（南京國術館副館長李景林）的信和名片、孫師伯的信和名片。我說：我文化淺，你們念給我聽聽吧。信寫的很簡單，概況是王子平先生要和孫先生比武，要求我再忙也要把幾處的事停幾天，速來南京。倆師弟說，老師和督辦很著急，要你即刻起身到南京去，與我們一起走。我不敢耽擱，立刻拿著南京方面帶來的名片和信，告訴我教拳的幾個地方，各處都很理解，滿意我的安排，只是希望我早去早回。在去南京的車上，倆師弟進一步介紹了事情的詳細情況。到了南京，見過孫祿堂師伯。茶飯後回到住處，孫先生與我談話。談話間李督辦到。我見禮後，督辦安排孫先生和我到一個安靜地方喝茶說話。聊了幾句話後，李督辦說：話歸正題。振東，你倆師弟拿我和孫先生的名片和信都見了吧？孫先生也許和你談過了吧？我回答：師伯剛說督辦就到了。督辦說：好，那我就向你再簡單地說一遍。中央國術館是去年在國民政府全體會議上由張之江倡議，得到很多國府委員的贊成和支持，批準成立的國術管理機關。設監事、理事、館長、科長等。有關教學方面有門、科教授、教員等。戴傳賢為監事長，于右任為理事長，張之江為館長，我是副館長。下設科室。武術教務方面以門長為首。國術俗稱內外兩家，所以館內分設兩科。第一科王子平是外家門長（現在稱為少林門長）。第二科孫祿堂是內家門長（現在稱為武當門長）。兩個門長級別一樣，工資也一樣。上期，孫先生出版了形意拳譜。子平先生見了□□□□（此處省略四個字）。說把內家拳說這麼好，我不服，要和孫先生比武較量。館內有

人趁機煽動起來，于是館里批準他二人比武。唯今，考慮到你師伯早已年近古稀，和40多歲的人比武是有些差別。何況子平先生有"千斤王"之稱，不但武功好，還有摔跤本領。恐怕你的師弟們不能勝任，所以把你請來代替你師伯。"

然而，無論在其哪一個版本里，在這不長的一段陳述中，都有很多情節是高振東不可能回憶出來的場景，因為這是當年不曾發生的事。

以《記武當門長高振東》為例，至少有五件事是高振東不可能回憶出來的：

其一，在《記武當門長高振東》及"天生我材必有用——高振東先生回憶錄"兩文中記述高振東回憶出李景林對他講："中央國術館是去年（1927年）在國民政府全體會議上由張之江倡議的，得到了很多國府委員的支持而批準的。"

而事實是，倡導成立中央國術館是在1928年3月4日在南京舉行國術遊藝大會後，在譚祖庵、李烈鈞、張之江、李景林等宴請國術表演者時，在宴會期間眾人共同提議的。相關史料證據見上述史實一中的史料證據1《中央國術館匯刊·紀要》"本館籌備會紀事"（中央國術館1928年7月出版）。李景林就是這次宴會上的倡導者之一，他怎麼可能把兩三個月前（1928年3月）在宴請國術表演者宴會上發生的事，說成是"去年（1927年）在國民政府全體會議上由張之江倡議的"事？

難道李景林把七十年後才冒出來的訛傳說給高振東了？這是不是也太穿越了？高振東回憶錄中關於高振東去中央國術館這段描寫與當代神仙劇中時空穿越的劇情，如出一轍。

其二，《記武當門長高振東》一文中記述高振東又回憶出李景林對他講：

"國家撥經費30萬元開辦國術館，"

而事實是中央國術館成立時，其開辦資金十分緊張，不存在有三十萬元的開辦費，其開辦費只有區區一千元，見《中央國術館匯刊·紀要》"本館籌備會紀事"（中央國術館1928年7月出版）。因此，李景林怎麼可能對高振東講出"國家撥經費30萬元開辦國術館"這樣的話？高振東又怎麼可能回憶出開辦費30萬元這樣的話？

看來李景林或高振東又被《記武當門長高振東》一文的編寫者邢志良在歷史的時空里穿越了一次。

其三，《記武當門長高振東》及"天生我材必有用——高振東先生回憶錄"兩文中記述高振東還回憶出李景林講：

"國術館的權利機構有監督、理事、館長、科等，戴傳賢為監視長，于佑任為理事長，"

奇哉！根據《中央國術館匯刊》（中央國術館1928年7月出版）"請各省市征求在野國術人才舉行登記通電"中落款，當時中央國術館的理事長是李烈鈞（見右圖），此外，根據《中央國術館匯刊》中刊登的"中央國術館組織大綱"，中央國術館根本就沒有設監事長一職。李景林怎麼可能對高振東介紹說："戴傳賢為監事長，于右任為理事長"？

《中央國術館匯刊》1928年7月出版

由此看來《記武當門長高振東》及"天生我材必有用——高振東先生回憶錄"兩文中關於高振東來中央國術館這段描寫是按照"穿越劇"的劇情發展的。

其四，《記武當門長高振東》一文中記述高振東還回憶出李景林講：

"前些日子孫先生出版了形意拳譜，"

又是奇談！按照《記武當門長高振東》中的描述，李景林與高振東這段對話應該是在1928年6月，而此時的"前些日子"一般指此前的幾個月內，最多不應該超過一年內，方可為"前些日子"。而自1924年3月孫祿堂出版《拳意述真》後，直到1928年6月期間，在這4年多的時間內，孫祿堂並沒有出版過"形意拳譜"。然而在《記武當門長高振東》中竟然出現李景林講"前些日子孫先生出版了形意拳譜，"這一奇談，而這個奇談竟然成為導致王子平挑戰孫祿堂的原因。但事實上，這個"奇談"並不存在，也就是所謂王子平挑戰孫祿堂的這個原因並不存在。

其五，在《記武當門長高振東》一文中記述高振東回憶出李景林講：

"我考慮你師伯年近花甲，不太適合，"

1928年，孫祿堂68周歲，虛歲69歲，李景林是孫祿堂的盟弟，怎麼可能不知道孫祿堂的年齡，將69歲的孫祿堂說成是"年近花甲"？

其實在最早出籠的這部《記武當門長高振東》一文中，類似上述這類捏造的情節不止這五點，但在本文中我暫且先指出這五點"硬傷"。因為《記武當門長高振東》一文的編寫者邢志良一直在利用我指出因他編造而出現的這些漏洞，一邊修改，一邊繼續編造。

比如，當年我在《記武當門長高振東》出籠後，曾與其編寫者邢志良進行電話溝通，指出他不應該把他編造的東西塞進高振東的回憶錄中，邢志良則一口咬定說這就是他外公高振東的原始回憶。于是我指出上述所述五點漏洞中的以下三點漏洞，告訴他這是高振東不可能回憶出來的情節，因為這是根本不曾存在的事。

第一、孫祿堂在1928年的"不久前"並未出版過《形意拳學》，因此李景林不可能對高振東說這樣的話。所以在高振東的回憶中不可能有這類說法。這是高振東回憶錄中的一個硬傷。

第二，該文的另一個硬傷是1928年時孫祿堂已經68周歲，在此之前已與孫祿堂結拜為金蘭的李景林怎麼可能說成是"年近花甲"。因此，在高振東的回憶中更不可能出現此說。

第三，中央國術館成立時，其開辦資金十分緊張，不存在有三十萬元的開辦費，其開辦費只有區區一千元。高振東怎麼可能回憶出來開辦費達30萬元？顯然這是回憶錄的編寫者添加進去的。

于是邢志良在其後出籠了"天生我材必有用——高振東先生回憶錄"，他將《記武當門長高振東》一文中我曾指出的上述三點硬傷作了刪除和修補。只要對照前後兩文即知。

鑒于此，我暫不將邢志良在《記武當門長高振東》及"天生我材必有用——高振東先生回憶錄"這兩文中捏造的謊言硬傷都一一列出，我還在等他第三個版本的"高振東回憶錄"出籠。以便那時再行進一步的駁斥。

但無論怎樣，邢志良的這一修改恰恰證明，這個所謂"高振東先生回憶錄"中的內容並非都是出自高振東的原話——原始回憶，而是存在一些被其編寫者依據其自己的意願進行改編和增刪的內容，尤其是邢志良編造的李景林與高振東的這段談話，漏洞百出。

那麼，作為"高振東回憶錄"的編寫者邢志良為什麼要把他捏造的情節塞進所謂的"高振東回憶錄"中呢？

在當年我與邢志良的通話中，他明確表示這是因為他對1996年由張耀庭等人編纂的那本《中央國術館史》中關于高振東與王子平比武過程的描寫不滿，所以他要予以糾正。

誠然，《中央國術館史》中有關高振東與王子平比武過程的描寫缺少史實證據，從比武後兩位在國術界的影響來看，其描寫很可能存在失真之處。但是通過捏造謊言去否定另一個可能的謊言，則是非常錯誤的做法，可謂損人而不利己。

綜上，《記武當門長高振東》及"天生我材必有用——高振東先生回憶錄"這兩個版本的高振東回憶錄中存在的共同謬誤是：

把高振東本人回憶的內容與高振東的後人編造的內容摻混在一起，尤其是對高振東去中央國術館這段情節的敘述，對其主要情節的描寫是高振東回憶錄的編寫者捏造出來的場景。因為其中很多所謂高振東"回憶"的場景是在高振東去世多年後才冒出來的訛傳，這些所謂高振東"回憶"的場景實際上子虛烏有，在歷史上並不存在，因此是高振東不可能存在的記憶，其中最荒誕之處就是捏造所謂在中央國術館中孫祿堂因王子平的挑戰，請高振東來中央國術館替自己比武，而自己卻借機躲到上海這一不曾發生的、完全虛構的情節。

當代武術界某些曾經身居要職者、所謂的武術史專家出于他們的利益與立場的需要或認知的偏狹，死死抱住和利用邢志良編造的這個漏洞百出的謊言不放，慫恿一些人喪心病狂的借此詆毀孫祿堂，通過視頻、文章愚弄大眾輿論，上演一幕幕可鄙、可憐、可悲的鬧劇，其手段之卑劣，可謂無所不用其極。

註：

① 《小日報》1947年8月21日"近代武術聞見錄"，作者陳微明。

② 同上。

附件3 孫祿堂與武、楊兩派太極拳家交往實錄

長期以來，關于孫祿堂為什麼學習太極拳，一直有種種不實的傳言。一些人完全無視孫祿堂當年的自述，而是杜撰故事、捏造謊言，其中典型的例子就是關于孫祿堂與郝為真的交往，以及孫祿堂與楊式太極拳的交往。

下面根據史料記載和既成事實分別澄清真偽：

一、關于孫祿堂與郝為真交往始末辨析

孫祿堂在1916年寫的《八卦拳學》自序手稿中對自己與郝為真的這段交往有所記載。關于孫祿堂與郝為真的相識過程，在1924年3月出版的《拳意述真》中記載的更為詳細。十二年後，即在孫祿堂去世3年後的1935年，《山西國術體育旬刊》第一卷第17號上有篇筆名"力白"撰寫的"拳拳從錄，亦畬先生高足郝為真先生軼事"一文，內容是描寫孫祿堂與郝為真的相識過程。

這是有關文字方面的資料。前兩個材料與後一個材料在內容上多有不合之處。按成文時間的先後分別匯列如下：

1、《八卦拳學》自序手稿，該文是孫祿堂寫于1916年5月。有關部分是這樣記載的：

"後至民國元年，在北京得遇郝為真先生，先生精于太極拳學，初見面時相互愛慕。余因愛慕此技，即將先生請至家中，請先生傳授講習，三、四個月功夫，此技之勁，方知其所以然之理。自此以後晝夜習練，至三年豁然大悟，能將三家之勁合為一體。心中方無形意、八卦、太極之意。又始知三家皆三元之理。夫八卦天也，太極人也，形意地也，三家合一之理也。……余嘗自揣三元之性質，形意比如鋼球鐵球，內外誠實如一。八卦比如絨線與鐵絲盤球，周圍玲瓏透體。太極如皮球，內外虛靈，有有若無，實若虛之理，此是三元之性質也。"

2、《拳意述真》有兩處記載了這段交往的情況，其一是陳微明的序：

"先生年五十余，有郝先生為真者，自廣平來，郝善太極拳術，又從問其意，郝先生曰：'異哉！吾一言而子通悟，勝專習數十年者。'"

其二是在"郝為真"一節中：

"郝先生，諱和，字為真，直隸廣平府永年縣人。受太極拳術于亦畬先生。昔年訪友來北京，經友人介紹，與先生相識。見先生動止和順自然，余與先生遂相投契。未幾，先生患痢疾甚劇，因初次來京不久，朋友甚少，所識者惟同鄉楊健侯先生耳。余遂為先生請醫服藥，朝昔服侍，月余而愈。先生呼余曰：'吾二人本無至交，萍水相逢，如此相待實無可報。'余曰：'此事先生不必在心。俗云：四海之內皆朋友。況同道乎。'先生云：'我實心感，欲將我平生所學之拳術傳與君，願否？'余曰：'恐求之不得耳。'故請先生至家中，余朝昔受先生教授，數月得其大概。後先生返里，在本縣教授門徒頗多。……"

3、1935年《山西國術體育旬刊》有"力白"撰寫的"拳拳從錄，亦畬先生高足郝為真先生軼事"一文，該文道：

"民國三年秋，郝先生應友人之約，至北京遊覽，抵京後，寓武術學社。該社多系形意名家，先生賦性和藹，言語謙恭，向無門戶之見，與眾人處，甚相得，惟總不與人交手。有孫祿堂者，名福全，河北完縣人，長于形意、八卦各拳。因聞先生名，願拜門墻，先生謙遜不獲，略與講解，祿堂即心悅誠服，侍

奉甚殷。時先生因水土不服，患痢疾，夜半如廁，祿堂常扶之行，先生稍用意沈勁，祿堂即站立不穩。因曰：吾師瀉痢多日，日必十數次，尤能玩我若弄嬰兒，使我不服其技，烏乎可？但惜吾師不能常住京城，令弟子朝昔受教也。先生留京兩月余，即歸里，就河北省立中學武術教員。"

《山西國術體育旬刊》是山西省國術促進會會刊，該會會長是李槐蔭，付會長李棠蔭，秘書長郝長春（郝為真曾孫）。李槐蔭、李棠蔭都是李亦畬的孫子，並從郝為真學太極拳。

顯然上面三份文字資料中對孫、郝之間交往過程的描寫出入很大。

究竟哪一個是真實的情況呢？

由于兩位當事者已去世多年，所以不可能再從兩位當事者口中得到直接證明。唯一的辦法，就是根據史料的屬性和既成事實來分析、判斷其真偽。

（一）孫祿堂在其《八卦拳學》自序手稿中對太極拳的認識

該文成文于1916年5月，此時據孫祿堂結識郝為真的時間不超過4年，因此在有關兩人結識的時間及過程的記載上出現誤差的可能性較小，所以孫、郝結識的時間應該是該文所述的民國元年即1912年。

孫祿堂在這篇序文中並不認為太極拳比形意拳、八卦拳更高妙，而是認為經過他的多年研修與提煉，三家實為一理，三家拳學在天地人三元中各占一元。這是孫祿堂一貫的主張，在孫祿堂所有著作和文稿中都有所顯豁。由此說明，孫祿堂在與郝為真交流學習後，並不認為太極拳比形意拳、八卦拳更高妙，這是一個基本事實。

此外，根據陳微明在"近代武術聞見錄"（《小日報》1947年9月9日）記載：

"聞孫祿堂在校尉處，即往訪之。余遂從孫師學。本意想學太極，孫師曰：'太極容易，我先教你形意拳，形意拳學好，其他拳不難。'……"

由此證明孫祿堂在研究過郝為真的太極拳後，認為太極拳容易，而形意拳才是更核心、更根本的武藝。這在孫祿堂于1929年元旦《江蘇旬刊·元旦特刊》上發表的"江蘇全省國術運動的趨勢"一文中有更明確的提法：

"練習國術，當以形意拳為本也。"

（二）《拳意述真》中對孫、郝結識有兩處記載

其一，陳微明在該書序文中記載：

"先生年五十余，有郝先生為真者，自廣平來，郝善太極拳術，又從問其意，郝先生曰：'異哉！吾一言而子通悟，勝專習數十年者。'"（《拳意述真》陳序）

記載孫祿堂與郝為真經過短暫交流後，郝為真非常吃驚孫祿堂對太極拳竟已通悟，並認為超過了專門練習太極拳幾十年的人。

其二，在《拳意述真》中孫祿堂自述了與郝為真相識的經過，其要點有八：

1、是經朋友介紹相識。

2、兩人見面後相互投契。

3、在京城郝為真只認識楊健侯一人。

4、兩人相識後郝為真才患痢疾甚劇。

5、在兩人相識的過程中，直到郝為真病愈，孫祿堂並沒有主動提出要學郝為真的太極拳，更沒有提

出要拜郝為真為師。

6、因郝為真感到對孫祿堂的搭救之恩無以為報，于是主動提出要把自己的太極拳傳與孫祿堂。

7、孫祿堂因喜歡研究太極拳，所以接受了郝為真的提議。

8、傳授太極拳的時間約三、四個月。

《拳意述真》是1924年3月公開發行的著作，該書出版後，孫祿堂與郝為真之子郝月如的關系一直良好，孫劍雲講，每年郝月如都來北京看望孫祿堂，郝月如每次來，總要向孫祿堂請教《拳意述真》中講的一些練功竅奧。此外，孫祿堂擔任江蘇省國術館教務主任後不久，把郝月如介紹到江蘇省國術館任教。因此《拳意述真》上所記載的孫、郝結識的經過，是郝月如當年也認同的事實。

（三）《山西國術體育旬刊》中"拳拳從錄，亦畬先生高足郝為真先生軼事"一文中對孫、郝結識的描寫

其要點有九：

1、1914年秋，郝為真應友人之約去北京遊覽，住在武術社。

2、在該武術社，郝為真性情和藹、言語謙恭，與眾人處，甚相得，惟總不與人交手。

3、孫祿堂因聞郝為真之名，要拜郝為師，郝為真因為謙遜，沒有接受。

4、郝對自己的太極拳略作講解，就使孫祿堂立即心悅誠服，侍奉甚殷。

5、不久，郝為真因為水土不服而患痢疾。

6、郝為真瀉痢多日，每日至少腹瀉十數次。

7、在這種病情下，郝為真夜半上廁所時，常常要由孫祿堂攙扶，這時郝為真卻忽然來了興趣，要展示自己的太極功夫，略施沈勁，就使攙扶他上廁所的孫祿堂站不穩。

8、年過六旬又大病多日的郝為真玩弄孫祿堂如弄嬰兒，讓孫祿堂感嘆不服都不行。

9、因為郝不能久住京城，只待了兩個月就回老家了，所以讓孫非常遺憾（言外之意：沒有學到郝的功夫）。

顯然《山西國術體育旬刊》中"拳拳從錄，亦畬先生高足郝為真先生軼事"一文中所描繪的上述9處要點與孫祿堂在《拳意述真》中記載的8點以及與陳微明在《拳意述真》所作"序文"中的記載皆大相徑庭，究竟哪個更符合事實呢？

判斷哪一個記載更符合事實，首先要對史料的性質進行甄別。其次要在對史料甄別的基礎上，進行符合邏輯的分析和判斷。

首先，從對史料甄別上講，《拳意述真》與《山西國術體育旬刊》中"拳拳從錄，亦畬先生高足郝為真先生軼事"一文的可信度和公信力不同。

《山西國術體育旬刊》是山西省國術促進會的會刊，該會會長是李槐蔭，付會長李棠蔭，秘書長郝長春（郝為真曾孫）。李槐蔭、李棠蔭都是郝為真的太極拳老師李亦畬的孫子，二人又都從郝為真學拳。因此這個刊物其實是武氏太極拳的李、郝一支傳人自家的刊物。"拳拳從錄，亦畬先生高足郝為真先生軼事"一文的作者所用筆名"力白"，這種在雙方當事人皆已去世後，以筆名撰寫的軼事，其可靠度的權重遠低於當年的既成事實及當年雙方知情者都認同的當事人健在時公開發表的自述。因此"拳拳從錄，亦畬先生高足郝為真先生軼事"一文的可靠度權重即其真實性遠低於《拳意述真》中的相關記載。所以，在分

500

析這段歷史時，應以當事者的自述和既成事實作為權重更高的分析依據，即以《拳意述真》中的相關記載和當年的既成事實為主要依據。

其次，從邏輯分析上講，郝為真在身體健康的時候，言語謙恭，並且總不與人交手。但是在拉了多日痢疾，並且每日腹瀉不下十數次的情況下，夜半內急，在別人攙扶自己上廁所的時候，忽然有心情要展露一下自己動手的功夫了，要讓攙扶自己的人站立不穩。這種行為符合正常人的行為邏輯嗎？不知這種描寫是高擡郝為真，還是在糟改郝為真。

第三，由《拳意述真》陳微明序中的記載可知：孫祿堂與郝為真交流後，使郝為真非常驚訝，郝為真認為孫祿堂在太極拳上已經勝過專習太極拳數十年者。按照中國傳統文化的語境，郝為真對孫祿堂贊嘆："異哉！吾一言而子通悟，勝專習數十年者。'"這里的專習太極拳數十年者中，總不能排除郝為真自己吧，即此語表明郝為真認為孫祿堂對太極拳的體悟已經勝過自己。

最後，從既成事實上判斷。

事實是，孫祿堂在研究了郝為真的太極拳後，並沒有傳承郝為真的太極拳，而是創立了自己的太極拳。更重要的是，孫祿堂創立的孫氏太極拳在技理、技法的根本原理與體用原則上皆與郝為真的太極拳不同。相關論述見本書第二篇第一章和第四篇第一章。而且孫祿堂在研究過太極拳後始終認為形意拳是武藝的根本。如1915年，當陳微明拜訪孫祿堂時，孫祿堂對陳微明講："太極拳容易，形意拳學好，其他拳不難。"1929年元旦《江蘇旬刊》刊登了孫祿堂的文章，孫祿堂提出統一國術應該以形意拳為本。

1912年時，孫祿堂研修形意、八卦已數十年，因此，如果這時仍被郝為真"玩若嬰兒"的話，那不是說明其形意、八卦都白練了，兩門加在一起也比不上太極拳嗎？那麼孫祿堂怎麼可能得出"太極拳容易，形意拳學好，其他拳不難"的結論呢？又怎麼可能在自己的兒子孫存周還沒有學習太極拳的情況下，就放手讓他去闖蕩武林？又怎麼可能還去教自己子女學那些白費功夫的形意、八卦，而不讓他們都去學太極拳呢？然而事實是，無論孫存周、孫務滋，還是1923年才開始學拳的孫劍雲都是以形意、八卦為基礎，太極拳的學習只占不到1/3，而且學的太極拳不是郝為真的太極拳，而是孫祿堂創立的太極拳。

通過這些既成事實也可證明，孫祿堂與郝為真切磋時，不可能存在孫祿堂的技擊功夫不敵郝為真這種情況。更不可能出現被郝為真"玩若嬰兒"這種情況。

因此，"拳拳從錄，亦畲先生高足郝為真先生軼事"一文中的"時先生因水土不服，患痢疾，夜半如廁，祿堂常扶之行，先生稍用意沈勁，祿堂即站立不穩。因曰：吾師瀉痢多日，日必十數次，尤能玩我若弄嬰兒，使我不服其技，烏乎可？但惜吾師不能常住京城，令弟子朝昔受教也。"這一段描寫不可能是事實，純屬是捏造出來的情節。

事實上，按照了解孫、郝兩位功夫的當時武術界人士的公論，孫祿堂的武功在郝為真之上。如《近今北方健者傳》中記載了孫祿堂和郝為真，對孫祿堂的評價是形意、八卦、太極三家皆造其極，對郝為真的武藝沒有這麼高的評價。此外，太極拳名家許禹生的弟子鄭證因在《武林軼事》中記載："所以他（指孫祿堂，筆者註）對于拳術所得，于三派（指形意、八卦、太極三派，筆者註）中長幼兩代（指孫祿堂那一代和孫祿堂的上一代，筆者註），無出祿堂先生右者。"（《北平日報》1947年5月6日）這里所指的形意、八卦、太極三派的長幼兩代中，自然包括郝為真。

《近今北方健者傳》的作者楊明漪、《武林軼事》的作者鄭證因皆非孫祿堂的弟子、傳人，兩人當年

都是頗具武林公信力的武術記錄者，由此也說明，按照當時武林中的公論孫祿堂的武功造詣在郝為真等人之上。

通過上述分析，可以看出《山西國術體育旬刊》"拳拳從錄，亦畬先生高足郝為真先生軼事"一文中所描寫的孫、郝之間的交往情形與既成事實不符，所述純屬捏造。

上世紀九十年代吳文翰在《〈郝為真先生行略〉校註》一文中部分引用了《山西國術體育旬刊》中"拳拳從錄，亦畬先生高足郝為真先生軼事"的內容，孫劍雲看後，深感震驚，立即在《中華武術》1996年第3期上予以駁斥。說明當年孫劍雲也沒有看過《山西國術體育旬刊》中"拳拳從錄，亦畬先生高足郝為真先生軼事"一文。否則駁斥的時間就要大大提前了。

下面再看幾個口碑材料，有助於了解這段歷史的真實情況：

1、由劉子明對筆者轉述的李香遠的說法。李香遠是郝為真的弟子，1929年，李香遠遊歷南京時，在劉子明處中住了數日，期間曾談起郝為真與孫祿堂的這段交往。李香遠說："老為先生（即郝為真，筆者註）曾對我說：'你孫師兄的身手非常矯捷。我剛要發勁，他就退出一丈多遠，我剛一收住，他就回到我身前，若比散手我不能敵。……'老為先生還囑咐我們，如有機會要向孫師兄學學他的形意拳。"

2、傅鐘文言："有次我見郝少如也打形意拳，打得規矩。我問他跟誰學的，他說是跟孫祿堂先生學的。我說你家傳的是太極呵。他講他爺爺去世前曾囑咐他跟孫先生學形意拳。"

3、孫劍雲對筆者說："先父從來沒有講過太極拳比形意拳、八卦拳高妙，也從不認為太極拳比形意拳、八卦拳高妙，而是認為三家一理，各有擅場。並且教我們練拳都是從形意拳開始。民國十四年，郝月如帶著他的兒子郝少如來我家里住了很長日子，要少如拜先父為師，向先父學形意拳，先父講：'你要學什麼，我就教你什麼，咱們這種關系不用拜師了。'以後每年郝月如都帶少如來我們家里住上一陣子，向先父學形意拳。"

4、江蘇省國術館學員吳章淮言："郝月如先生在授課時對我們說：'論名聲和功夫，當年孫先生（指孫祿堂先生）均在我父親之上，然而孫先生為了研究拳理還能向先父虛心求教，學太極拳首重者就是虛心二字。"

5、李天驥對筆者言："民國元年，郝為真來北京拜訪同鄉楊健侯，但是當郝為真以訪鄉友的名義找到楊健侯時，卻受到楊健侯的冷遇，沒幾天就把郝為真打發走了。後來許禹生就把郝為真介紹到'四民武術社'。'四民武術社'當時由鄧云峰主持，當天晚上鄧云峰請郝為真乘黃包車去外面酒館吃飯，下車後郝為真要付車錢，鄧云峰忙用手阻攔，沒想到郝一卸力，鄧伸出去的手一時竟未能收回來。于是知道郝為真功夫不俗。飯後送走了郝為真，鄧云峰就趕到孫祿堂家，告訴孫祿堂遇到了一位好手，並請孫祿堂第二天去'四民'與郝為真會會。第二天孫、郝見面，談得很投機，並進行了切磋。開始時，郝為真靜立不動，孫祿堂一躍至面前咫尺，郝急出手，孫祿堂忽又退去丈外，待郝手剛收回，孫祿堂又至面前咫尺，一連試了數次，郝為真打不著孫祿堂，郝為真驚嘆孫祿堂輕靈矯捷世上沒有第二個。這時郝為真說：'太極拳需搭上手才能見其妙。'于是孫、郝搭手，未想一搭手，孫祿堂即將郝為真放出，郝為真幾乎跌倒，踉蹌了幾步靠在牆上。孫祿堂忙說：'這是按照您剛才的說法走的勁。'算是為郝為真打個圓場。郝為真很吃驚說：'真是奇了，怎麼就這幾句話，您就勝過了我這幾十年的功夫。'于是郝為真知道孫祿堂的功夫在自己之上。所以郝為真以後也就不到'四民'來了。不久郝為真染了痢疾，病倒在宣武門的一個旅店。孫祿堂聽說後，就把郝維禎

接到家中請醫餵藥。一個月後，郝為真痊愈。郝為真感其恩，無以為報，于是便主動提出把自己研究太極拳的心得竅奧告于孫祿堂，這正是當時孫祿堂求之不得的事情。于是孫祿堂對郝為真持弟子禮，前後向郝學習了三、四個月，後經反復研究揣摩，終將形意、八卦、太極三拳合而為一。"

又據孫劍雲講，她四、五歲時在家中曾見過郝為真，當時孫祿堂與郝為真一起喝酒，孫劍雲坐在父親身邊，孫劍雲記得酒從燙熱的酒壺中冒出來，郝為真指著冒出的酒，對孫劍雲說："酒仙！酒仙！這是酒仙過路。"于是孫劍雲每次燙酒時，常會提起這件事。

通過對既成事實和相關史料的辨析，以及參證各位前人的敘述可知，當年孫、郝交流時，孫祿堂的武功已在郝為真之上。孫祿堂之所以學太極拳，並不是因為太極拳比形意拳、八卦拳高妙，而是因為郝為真為了報恩，無以為報，主動提出來的。孫祿堂一生好學，因此又對郝為真的太極拳進行了研究，但研究之後，孫祿堂並沒有傳承郝為真的太極拳，而是創立了自己的太極拳。

綜上可知《山西國術體育旬刊》"拳拳從錄，亦畬先生高足郝為真先生軼事"一文中對孫、郝之間交往過程的描述與事實不符，系肆意捏造之言。

二、孫祿堂與楊式太極拳傳人的交往

社會上長期以來流傳著一個說法："孫祿堂曾找楊澄甫要求換藝，用自己的形意、八卦換楊澄甫的太極拳。結果遭到楊澄甫的拒絕，楊澄甫認為各守所成足矣。"

關于這個說法，我從孫祿堂的著作中找不到相關證據。

那麼，孫祿堂有沒有與楊式太極拳傳人進行過交流呢？答案是肯定的。有關孫祿堂與楊式太極拳傳人交流的記載有兩處。

其一是1931年5月《申報》報道，孫祿堂參加"致柔拳社"成立六周年的紀念會，在紀念會上孫祿堂講，自己在20多歲時曾與楊健侯一起研究過太極拳。

其二是在1916年孫祿堂在《八卦拳學》自序手稿（未刊用）中談到"乃至辛丑年，又遇同道張秀林，楊春甫二君，精於太極拳學。余心又有甚愛之。及與二君互相研究，詢問此拳之勁……後至民國元年，在北京得遇郝為真先生……三、四個月功夫，此技之勁，方知其所以然之理。自此以後晝夜習練，至三年豁然大悟，能將三家之勁合為一體。……"

按照孫祿堂所述，孫祿堂曾與楊健侯、陳秀峰、張秀林（楊健侯的弟子）、楊春甫和郝為真五位交流過太極拳。這里楊春甫是否是楊澄甫的諧音，待考。

又有人根據孫祿堂所寫"乃至辛丑年，又遇同道張秀林、楊春甫二君，精于太極拳學，余心又甚愛之。及與二君互相研究，詢問此拳之勁，心中大相駭異，覺作所練兩拳之勁，又有各家之法相助，然並不能與此技之勁相符合，"這一段話，杜撰說"孫祿堂是因為打不過練習太極拳的張秀林等，所以才要去學太極拳。"這更是無稽之談。

孫祿堂在這里分明是說自己的拳勁與張秀林、楊春甫的太極拳的勁不相符合，拳勁相不相符合與交手之勝負完全是兩個不同的概念。把拳勁不相符合偷換成是"打不過"，這是在偷換概念。

事實是歷史上不懂太極拳勁的拳家打敗了太極拳家的事例甚多，如1928年首屆中央國術館國術國考獲得最優等的15名中就沒有一個是練太極拳的，他們更不懂太極拳的勁，但是他們把參加國考中練太極拳的人打得落花流水。同樣還有浙江國術遊藝大會和上海國術大賽，結果都是如此。練太極拳者中沒有人能進

入前10名。所以，不符合太極拳的勁不等于不能夠打敗太極拳家，二者之間沒有因果關系。

那麼，孫祿堂後來為什麼沒有繼續研究楊式太極拳呢？

關于這個問題，孫劍雲生前曾明確地告訴我，孫祿堂發現，楊式太極拳在技擊與養生方面均存在一些不合理之處，而問題正是源自楊式太極拳的構架以及由此生成的勁力上。盡管現在沒有楊露蟬和楊健侯等人的拳照，但是只要看看楊澄甫早年時的拳照，便可窺其端倪：其大弓步以及揚頭、撅臀之式，的確有悖于技擊身勢原理（見右圖）。故而孫祿堂後來沒有繼續研究楊氏太極拳。

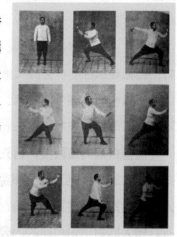

楊澄甫中年時拳照

根據孫祿堂自述，孫祿堂學習過的拳術多達十幾個門派，孫祿堂之所以學習這些門派的拳，既不存在打不過這些門派的傳人之事，也不存在這些拳術比形意、八卦更高妙之說，而是由于這些門派在某些技法上有可借鑒之處。事實上，諸多史料記載孫祿堂"與人較藝，未嘗負"，孫祿堂學習這些拳派技藝的目的是為了更全面、更深入的了解各派武藝，進而通過對各家武藝去蕪取精，鼎革理法，由此構建他的武學體系，使之更為完備。在這個創新與融合的過程中，只有針對具體技術的合理與不合理之分，根本就不涉及甲派與乙派誰更高明的問題。

由此可見那些謠言的杜撰者和訛傳的傳播者們其拳學認知的淺薄與狹隘。

三、陳微明向楊澄甫學習太極拳的原因

長期以來武術界總有一些人，熱衷于以訛傳訛，歪曲史實，有關陳微明為何從學于楊澄甫就是其中一例。有人杜撰說："陳微明先生向孫祿堂先生學了六年形意、八卦後，本想向孫祿堂先生學習太極拳，孫祿堂先生說，太極拳楊家為正宗，遂介紹陳微明先生向楊澄甫先生學拳。"根據陳微明的自述可知，上面這段話所講的內容完全是在捏造。

請看陳微明自述：

"余幼聞武當派太極拳之名，心慕之而未遇知者。乙卯（1915年）遊燕，得見完縣孫祿堂先生，授以形意、八卦。聞友言廣平楊氏世傳太極，丁巳（1917年）秋，訪得楊露蟬先生之孫澄甫，不介而往見，"——摘自《太極拳術》陳微明自序。

陳微明這段自述清楚的記載了自己從學楊澄甫的原因：其一，自幼聞太極拳之名，而"心慕之"。其二，陳微明聽他的一位朋友說，廣平楊氏世傳太極。於是陳微明"不介而往見"楊澄甫。什麼是"不介而往見"？就是沒有經過任何人介紹，自己就去登門拜訪。

根據陳微明自述，陳微明是在1917年，即在跟孫祿堂學習形意、八卦兩年（而不是六年）後，聽到他的一位朋友講（而不是聽孫祿堂講）："廣平楊氏世傳太極"。陳微明是很重師禮的人，他是不會把自己的老師孫祿堂稱為"友"的。並且陳微明明確記載自己拜訪並從學楊澄甫之事是沒有經過任何人介紹的。

所以，陳微明從學楊澄甫，不是孫祿堂介紹去的。更沒有任何史料記載孫祿堂說過"太極拳楊家為正宗"這類話。

四、關于俞善行散布的有關孫祿堂太極拳功夫的不實之詞

網絡上流傳著俞善行編纂的《太極拳參考資料》，在其第一章中俞善行作按，內稱："孫祿堂先生本

來擅長形意拳和八卦拳，太極拳不會。據一位同志（人行馮同志）得到友人的資料說：前清時太極拳的威名壓倒一切拳，孫祿堂和楊澄甫是武術界的上層人物，孫向楊提出交流形意和太極的拳藝，而楊不願意，孫的心里很氣。

一天，武術家某家宴客，表演所長，中有一人，兩手一攤，口里客氣的說，我來一下罷，而兩手一攤間，已把幾位很有功夫的人推動倒向一旁，練畢，孫即上前迎談，自後拜郝為師，此人即郝為真。

孫祿堂的太極不及形意，他和別人推手時，常常使人皮膚發痛，用的力氣太大，因此有人批評他太極不好，而形意八卦則功夫很好。郝派孫派也是後來別人稱呼他們的。"

俞善行寫的這段按，首先在資料的可靠性上就有問題。第一，俞善行講"據一位同志（人行馮同志）得到友人的資料說"，這種說法與肆意捏造沒有區別。馮同志是誰？馮同志的友人是誰？這位馮同志的友人的資料是什麼性質的資料？這份資料是他自己編寫的，還是誰編寫的？皆有很大的隨意性。換言之，沒有具體人能對這份資料的內容負責。第二，退一步講，這份資料所述的內容也與史實不符。因此如果不是在以訛傳訛，那麼分明就是在說謊。

俞善行這段所述與當年史實完全相悖，證據如下：

1、所謂"前清時太極拳的威名壓倒一切拳"之說毫無依據。

《清稗類鈔》是關于清代掌故遺聞的匯編，在《清稗類鈔》匯總的清代武術門類中根本就沒有太極拳。如果真有"前清時太極拳的威名壓倒一切拳"之事，在《清稗類鈔》列舉各派中是不會不列上太極拳一筆的。因此，所謂"前清時太極拳的威名壓倒一切拳"之說純屬杜撰。

2、所謂"孫祿堂和楊澄甫是武術界的上層人物，孫向楊提出交流形意和太極的拳藝，而楊不願意，孫的心里很氣。"之說完全是以訛傳訛。相關論證本文前面已述，在此不贅。

3、所謂"一天，武術家某家宴客，表演所長，中有一人，兩手一攤，口里客氣的說，我來一下罷，而兩手一攤間，已把幾位很有功夫的人推動倒向一旁，練畢，孫即上前迎談，自後拜郝為師，此人即郝為真。"這段描寫完全是在捏造。相關史料及論證本文前面已述。

4、所謂"孫祿堂的太極不及形意，他和別人推手時，常常使人皮膚發痛，用的力氣太大，因此有人批評他太極不好，而形意八卦則功夫很好。"之說與史實完全不符，純屬誣言。

本著孤證不立的原則，請看當年南北兩地多方文獻史料中對孫祿堂太極拳造詣的評價：

1）在1923年出版的《近今北方健者傳》中記載孫祿堂于太極、形意、八卦三家"均造其極"。《近今北方健者傳》的作者楊明漪是中華武士會秘書，他與當時太極拳家多有接觸，在《近今北方健者傳》中收錄了楊露禪、楊班候、郝為真、李瑞東等太極拳家，該書出版前，曾征求過多為同道的意見。所以根據當年史料記載，孫祿堂的太極拳功夫之高已臻登峰造極之境，而這份史料中對其他太極拳家沒有如此高的評價。

2）在1932年由李影塵為浙江省國術館寫的《國術史》這一教材中記載：孫氏太極拳近世頗負時譽。"該《國術史》中對當時其它各派太極拳及太極拳家皆無贊譽之詞。

楊澄甫在1929年6月到1931年期間曾任浙江省國術館教務長，浙江省國術館以及所在地杭州皆為楊式太極拳在江南的傳播重鎮。在這樣一個環境下，李影塵若不是以事實為依據，他是不可能這麼寫的。因此李影塵這一評價記錄了當時的真實情況。所以，事實是孫祿堂的太極拳功夫贏得了當時其它太極拳家沒能獲得的崇高聲譽。

3) 許禹生的弟子鄭證因記載孫祿堂的武功之高在形意、八卦、太極三派長幼兩代人中無出其右。所以，孫祿堂太極拳功夫之高超在當時是無出其右的。另據張文廣講："當年北平國術館副館長、太極拳名家許禹生也曾感嘆說'孫君祿堂氣質超邁，功力彌深，以禹生所躬遇而目睹者，南北拳家固未見其匹也。'"（《孫式太極拳劍》張文廣序）

4) 對太極拳有廣泛、深入考察的黃元秀在"武術偶談"中記載孫祿堂的太極、形意、八卦"皆負盛譽"。黃元秀是杭州名士，在太極拳方面從學于李景林、楊澄甫和田兆麟，與吳鑑泉等也很熟悉，並向孫祿堂請益過拳術。他作為楊式太極拳傳人與許禹生一樣不可能不顧事實地吹捧孫祿堂。因此，如果一個人"和別人推手時，常常使人皮膚發痛，用的力氣太大，"那麼他怎麼可能在太極拳上贏得眾多他派太極拳專家如此廣泛的盛贊呢？

5) 在1934年1月17日《申報》、1934年1月29日《京報》上皆記載孫祿堂是"我國太極拳術唯一名手。"這是當時對孫祿堂太極拳功夫蓋棺論定的評價。

以上這些史料記載皆非出自孫祿堂的傳人，然而結論一致，即：孫祿堂的太極拳功夫之高超在當時是無人能及的。因此，俞善行所寫的"孫祿堂的太極不及形意，他和別人推手時，常常使人皮膚發痛，用的力氣太大，因此有人批評他太極不好，"這段話與史實完全不符。

當然，上述這些史料的記載只是對孫祿堂太極拳造詣的一個概括性評價。下面讓我們再看看那些親身體驗過孫祿堂太極拳的人，他們又是怎麼描述孫祿堂推手特點的：

柳印虎，原中央國術館武當門科長，先後拜于李景林、李書文門下，後又拜于孫祿堂門下。柳印虎記載與孫祿堂推手的情景是：

"與孫夫子推手時，渾然不覺其法，只覺自身氣血隨夫子之意，時而自耳側直沖而上似欲沖出頭頂，時而又直落而下身體如墜深淵，自己全然無法把持，用意也罷、用力也罷，皆無助于事，身體似已不屬于自己。此為祿堂夫子之推手，乃造極之用也，然絕非常人所能企及。"①

再看看當代著名太極拳推手專家郝家俊的回憶：

"孫祿堂老師的太極拳打手精妙絕倫，與眾不同，完全體現了無為而無不為的境界，其中的精微奧妙非常人可以想象的。祿堂老師與人打手，常常僅用兩個手指一搭，對方就動不了了。欲退不出欲進不能，無論進退，五臟六腑感覺被無數根鋼絲扯住一般，動則欲碎。祿堂老師的手法卻極輕微。有時未見祿堂老師如何動作，自己的內臟就如被電擊，一下子就癱倒了，有時在不知不覺中，自己一下子飄出三丈外，卻完全沒有感到自己身上受力。祿堂老師的打手真是不可思議。如今我研究打手技術也有50多年了，遇見的各派名家也不少，沒有見過誰能達到或者接近祿堂老師的水平。"②

此外，顧留馨晚年時也談到："孫祿堂先生用兩個手指（左右手各一個手指）在對方兩臂上一搭，就把對方全身都控制住了。"③

以上的柳印虎、郝家俊和顧留馨等是與孫祿堂有過接觸或見過孫祿堂者，他們又都是太極拳名家，他們根據自身的親身經歷，記錄了孫祿堂在推手時僅用手指一搭對方，就把對方完全控制住了，因此根本不可能出現"使人皮膚發痛，用的力氣太大"這種情況。

因此，根據當年那些與孫祿堂推過手的太極拳名家的回憶，也證明了俞善行所寫的孫祿堂在推手時"常常使人皮膚發痛，用的力氣太大"之說是不符合事實的。

事實上，當年太極拳家在功夫上被人公開批評的事確實發生過，被批評者是吳鑒泉和于化行，批評者是山東省國術館教務長田鎮峰。田鎮峰在《求是月刊》第二卷第二期（1935年11月）上發表了他寫的"技擊漫談"一文，其中談到：

"……說到這里，我們知道太極拳是遭到極度的厄運了！不然的話，何而上海現又跑出來一個吳（鑒泉）派！並且接踵而起的尚有一個山東于（化行）派。固然，人人都能明白前三者的'派之形式'是技術的超勝，後二者的'派之形式'是特殊的力量，前者我們暫擱置不談，後者我可要說幾句良心話，甚至，倘要說出亂子來，也是命該如此！

上海之吳（鑒泉）派所以形成者，一，有國府要人（褚民誼）等作門徒。二，有多數學者來捧場。

山東之于（化行）派所以形成者，一，有主席熱好太極拳。二，有主席命令各機關學習太極拳。三，有一些為飯碗計，也就硬說他會冒充他會太極拳，並且還聲明是于派的太極拳。

既有了這種力量，所以也就逼得有些人格高尚真會太極拳的人們，就不得不退避三舍了。……"

顯然，在田鎮峰看來，吳鑒泉太極拳和于化行太極拳的出現是"太極拳遭到的極度厄運"，原因是吳、于兩派太極拳的技術並不超勝，而是靠"特殊的力量（關系）"形成的太極拳派別，其後果是"逼得有些人格高尚真會太極拳的人們，就不得不退避三舍了。"這篇文章寫于1935年11月，此時吳鑒泉已經在南北各地教拳多年，也許田鎮峰對吳鑒泉的太極拳可能存在偏見，但也確實反映出當時吳鑒泉的太極拳尚不能使田鎮峰這類講究技擊實驗的職業武術家們信服。我以為吳式太極拳和由吳式派生的常式太極拳于健身有益。也許田鎮峰是從技擊實戰這一個角度看問題，因此得出這樣的結論。其實近代以來太極拳能夠迅猛發展，其核心動力是在健身、養生、娛情方面的功效。

《求是月刊》1935年第二卷第二期

吳鑒泉的太極拳能夠成為一派，自然與當時國府要人褚民誼是吳鑒泉的門徒有很大關系，但不是唯一因素。同樣，于化行的太極拳得到韓馥榘的大力支持，但是于式太極拳最終沒有推廣開來。這一方面與韓馥榘的政治勢力覆滅甚早有關系，同時也與吳、于兩位在太極拳界的影響力不同有關系。早在1925年，向愷然已經把吳鑒泉列為北方有名的太極拳家，這是于化行不能比的。因此，田鎮峰將吳、于二位一並而論，似有不公允之處。

因此，我們運用史料時不能不加真偽辨析與綜合分析，就草率下結論，更不能把信口而來的"資料"與史料相混淆。

那麼，為什麼與孫祿堂沒有接觸過的俞善行要在其編纂的《太極拳參考資料》按語中寫上孫祿堂的太極拳不好呢？鑒于俞善行是吳鑒泉太極拳傳人這一事實，自然使人聯想到這是否與當年孫存周曾當眾令吳鑒泉難堪有關呢？也許這在俞善行及其師門中某些人的心里對此最清楚不過了吧。

註釋：

①柳印虎《行健錄》（摘自劉子明抄本）。

②郝家俊1982年8月6日給孫劍雲的信。

③"顧留馨談太極拳"一文日文版《武術》1986年第1期。

國術週刊 創刊號

時住涿州，得拜張先生(失其名)門下學形意拳，張乃劉奇蘭之門生，與單刀李為師兄弟行，時在涿州鹽店教拳，先兄既從學，得識胡華甫，周魯泉，師弟兄多人，後回京，胡周等相繼來京謀事，下榻余宅；余亦僅四歲，在室中床鋪之上，由牖外觀，只見彼等打毗撲劈崩炮等拳；先妣亦時臨觀，此種景象入余腦甚早，由於此時也，八九歲時，喜玩金錢豹悟空之提(又名猴棍)，十二歲學三皇炮捶，從會友鏢局靳先生(宣化府人)學之二年，即行停止，十六歲時，見隆福寺街鄰人雙二爺，能彈弓，文某能槍，只見彼二人皆持轉走，而不知其為八卦門也，後文因重案自盡，余始聞人言伊拳術非常高明，只好賭致如此懊懣，雙以善終，余得彈弓譜一冊抄存，余後向先兄之師弟胡華甫請學，伊以忘了為辭，只云活猴孫是名手，(祿堂係後易名之名，即孫老師之綽號)，若遇見可學，余以天涯之大，何日可遇？又欲往東四頭條某首師作內，某堂櫃學八卦，終日亂擾，藥業未會上進，於精神經濟不宜，故力阻止，民國元年後，余於北京青年會，遇之，余與胡華甫言砲拳事，並云孫氏所傳，胡驚以活猴孫歐相問，余返孫厲，蓋覓孫家昆仲名片不遺，惟未見孫老師之片，次日務滋之二兄存周至舍，欲見胡華甫，既見孫，以一二拳示之，胡稱善，後孫問胡中國拳家誰為至高至妙，胡云只活猴孫祿耳，孫問胡曾識面否，胡曰否，孫曰，孫先生即家嚴也，胡驚非常，蓋若言不善？即以拳中比試相見，余亦驚恐非常，胡向先兄言，孫先生可使二弟進學，先兄總躊躇未決，然余已起首從之四年春也，孫師在京第一班，即余等開端，於孫師家中，不教亦不收門人，即得見郝恩光，尚雲翔，程海亭，靳振起，於孫師乾李壽臣四人拜門，余斯時昌照相館照形意拳，同時余又識馬世卿名貴，因其少君與余日乘自行車，故往返馬先生家，後五龍字運動會，余與紀德字子修別號鐵背紀三者，

《國術周刊》（創刊號）"道德武學社"1935年2月17日出版

在由北京體育大學出版社出版的《意拳拳學》中的"王薌齋生平及大事記"裡，捏造了一系列關於孫福全（即孫祿堂，下同，筆者註）的謊言：如聲稱"1913年王薌齋聘師兄李奎元之弟子孫福全去陸軍武技教練所任該所教練。"又稱"1928年，在錢硯堂為王薌齋來上海舉辦的歡迎會上，師兄錢硯堂請孫、王表演拳術，王薌齋坐在一旁含笑不語，弟子趙道新站起來說道：'我來陪孫師兄玩玩吧。'二人搭手瞬間，孫福全年老不支"。

這兩條奇聞曾出現在1993年第四期的《精武》雜志上，由王選傑的弟子胥榮東編寫的"王薌齋傳略"中（又據胥榮東稱，此說源自1986年于永年等編寫的王薌齋傳略，並刊載在1989年《站樁》一書中），對此，北京市孫氏太極拳研究會早在1994年第三期《中華武術》上就進行了有力的駁斥。

一、孫福全（即孫祿堂）從未去過陸軍武技教練所任教

證一：在1929年由江蘇省教育廳審定的《江蘇省國術館年刊》中有"本館現任職教員履歷一覽"，在孫福全的履歷檔案中有自前清直至當時的所有履歷。其中根本就沒有去陸軍武技教練所任教的經歷。因此，所謂孫福全受王薌齋之聘去陸軍武技教練所任教練之說與孫福全當年的檔案資料不符。

證二：在1935年2月17日由天津"道德武學社"出版的《國術周刊》創刊號中有龔劍堂（號勉學齋主，生於1894年，時任海京洋行機械工程師）撰寫的"拳家自述習武經過"一文，內中記載："民四年

（1915年）春，孫師在京第一班，既余等開端，以前不教亦不收門人。余斯時得見郝恩光、尚云祥、程海亭、靳振起于孫師家中。"因此，孫福全1915年春在北京才開始有教拳活動，並且是在家中施教。這份史料明確記載了孫福全在1915年以前在北京既不公開教拳，也不收門人。因此，怎麼可能會有1913年到陸軍武技教練所去受聘教拳的事呢？由當年《國術周刊》上的這篇記載也證明了所謂孫福全受王薌齋之聘去陸軍武技教練所任教練之說與史實相悖。

證三：孫福全的女兒孫劍雲也說："先父從沒去過什麼陸軍武技教練所任過教。先父那時也不認識王薌齋。先父知道王薌齋是1925年前後，那時我已經10多歲了，清楚地記得當時有人詢問先父'是否認識王薌齋？並問及王薌齋是否是郭云深先生的弟子？'先父說他不認識這個王薌齋，也沒聽說過郭先生有這麼個徒弟。以後，先父還曾專門囑咐過我們：'有個王薌齋自稱是郭云深先生的徒弟，我沒聽說過，老宋先生（宋世榮，筆者註）也沒聽說過，我們不認。'所以，先父與王薌齋一直沒有來往。"

綜上，無論是根據文獻史料，還是根據當事人的記述與回憶，都以確鑿的史實證明了所謂孫福全受王薌齋之聘去陸軍武技教練所任教練之說與史實不符。

二、王薌齋當過陸軍武技教練所的教務長嗎？

20世紀80年代以來，意拳（大成拳）的一些門人不斷在其書中及刊物上稱王薌齋在1913年當過陸軍武技教練所的教務長。但是根據筆者去中國第二歷史檔案館核查史料，第一，陸軍武技教練所並非成立于1913年。第二，在陸軍武技教練所的歷屆教職員名錄中根本就沒有王薌齋、王尼寶、王政和或王宇僧這些王薌齋曾用過的名字。因此，沒有證據表明王薌齋曾擔任過陸軍武技教練所的教務長。

三、所謂1928年在上海趙道新使孫福全年邁不支之說純屬捏造的謊言。

證一：孫劍雲說："1928年，先父與錢硯堂先生在上海根本就沒有見過面。其實，先父在南方初次與錢硯堂見面還是一件在當時上海武術界頗有影響的事，見面的時間是在民國18年（1929年）冬，當時上海武術界給先父過七十歲生日。地點是在上海四馬路會賓樓。由于先父來南方後一直未曾與錢硯堂聯繫過，更沒有與錢硯堂見過面。所以，先父過生日也沒有給錢硯堂發請帖。但是當祝壽開始時，門外忽然報錢硯堂先生到，先父于是帶著眾弟子迎接錢硯堂先生，見面即給錢硯堂施大禮。錢硯堂一邊還禮一邊說：'早就得知您到南方，一直沒有機會登門拜訪。這麼多年沒見面，您還是那麼硬朗。我這回可是冒昧前來啊？'先父回過頭來對我們說：'這位錢先生是郭云深太老師的弟子，你們得叫師爺。'我們一看這錢師爺也就是40多歲，比先父的年紀小多了。當年上海武術界的老人每每提及此事都對先父尊重師道的行為讚賞不已。先父自南下以來直到1929年冬都不曾與錢硯堂見過面，因此又談何在1928年去上海參加錢硯堂召集的為王薌齋舉行的歡迎會呢？更何況先父一向鄙視王薌齋一些做法，根本不承認王薌齋是郭云深先生的弟子，退一步講就算知道有這麼個歡迎會，也不會去參加的。所以，王薌齋的門人稱1928年在這個由錢硯堂邀請的歡迎會上趙道新使先父年邁不支就更是無稽之談了。"

孫福全過70大壽時，孫劍雲就在其父身邊，所以，孫劍雲是直接人證。

證二：據1934年8月"國術統一月刊"上"孫祿堂先生傳"記載："先生道德極高，與人較藝未嘗負。"該傳的作者是清史館纂修之一的陳微明。陳微明自1925年南下上海創辦"致柔拳社"直到1932年1·28事變始終沒有離開上海。對上海武術界發生的事情頗為熟知。因此，無論陳微明從自身學問的清譽上（清史館纂修），還是從自己在上海武術界的現實影響上，陳微明都沒有必要更沒有可能為孫福全明目張膽說這類假話。因此陳微明當年的這個記述是可信的。所以，根據當時文獻史料上的記載，當年孫福全是

與人較藝未嘗負。根本不存在什麼"年老不支"之說。

　　證三：再看看趙道新的同門師兄姜容樵是如何記述的！趙道新的同門師兄姜容樵在其1930年完成的《當代武俠奇人傳》（又名近五十年國術家掌故）的第七卷第11頁上記載："孫祿堂不僅八卦掌入了化境，為同輩人所望塵莫及，就是五行十二形也是各盡其妙。……同輩師兄弟中就屬他年紀大，也就算他的能耐出類拔萃。所以無形中也就推他為斌字輩之魁首。他的技藝無一不精，刀槍劍戟都比別人來得高妙。所以當時南北馳名，差不多要壓倒那些老前輩。人家就送他一個綽號，叫做萬能手，也真稱得起是蓋世英豪。"姜容樵1928年在上海創立尚武進德會，在當時的上海武術界頗有影響。而趙道新與王薌齋等來上海後，當時也在上海的姜容樵對他這位師弟的活動不會不知道。然而按照姜容樵的記載，孫福全的功夫不僅是令同輩人望塵莫及的，而且當時被公認為是蓋世英豪。這同輩人中自然也包括趙道新。也就是說按照趙道新的同門師兄姜容樵的評價：孫福全當年的武功是令趙道新等望塵莫及的。姜容樵看在他的老師張兆東的份上，無論如何也不會在書中捧孫貶趙。因此按照趙道新的師兄姜容樵的記載，同樣得出所謂"趙道新使孫福全年老不支"之說與史實真相不符。

　　證四：當年趙道新的技擊實力如何？可從他參賽的成績上得到最直接的體現。趙道新曾參加1929年底的浙省國術遊藝大會和上海國術大賽。這兩次國術大賽都是采取雙敗淘汰制。即第一次失敗後，並不馬上被淘汰，而是進入負者組中再進行比賽，若再次失敗，才被淘汰，因此這兩次比賽的成績還是比較能夠相對客觀地反映拳手的實力的。趙道新在浙省國術遊藝大會上經朱國祿看在張兆東的面子上不戰自退（見《申報》1929年11月26日"國術比試第四、五兩日"之報道），才使趙道新勉強最終獲得第十三名（見《申報》1929年11月29日"浙省國術大會閉幕"及1930年3月出版的《浙省國術遊藝大會匯刊》）。至于趙道新在上海國術大賽的成績就更差，比賽只進行到一半時就遭淘汰（見《申報》1929年12月31日的報道），根本就沒有取得名次。而孫福全的弟子、學生在這兩次比賽中的成績比趙道新突出得多。如浙省國術遊藝大會最優等前6名中，孫福全的弟子占了3位，學生占了5位，其弟子為胡鳳山、曹宴海、馬承智（見《申報》1929年11月29日及《浙省國術遊藝大會匯刊》）。在上海國術大賽上，孫福全的弟子包攬了前三名，既曹宴海、馬承智、張熙堂，實力稍弱一點的袁偉也取得第8名的成績（見1930年1月7日《申報》）。因此，當年孫福全門下許多弟子的技擊實力遠在趙道新之上。而按照當時武術界的公論，孫福全所有的弟子、學生的技擊實力與孫福全相比還有很大差距。因此根據當年的比賽戰績，也充分地反映出趙道新當年完全不具備使孫福全年邁不支的實力。所以，當筆者就"年邁不支"的"故事"，向當年曾生活在滬寧杭的一些老拳家咨詢的時候，老人們都覺得這個"故事"荒誕不經，不值一駁。

　　證五：自1986年由王玉祥在《王薌齋大事記》中編造的"孫福全年老不支"這個說法出籠後，王薌齋的徒弟韓星垣的弟子涂行健曾去天津拜訪趙道新，並特意問及此事。趙道新說："我也是看見人家這麼寫的，才知道有這麼回事。有些人喜歡胡說八道。他寫是他自己就好了，老喜歡把別人拖下去，這樣子做不好。"（見《力與美》108期中"心意大成拳簡介"涂行健文）因此連趙道新本人都否定此事，斥之為胡說八道。

　　所以早在趙道新在世時（1990年以前），意拳自己的門人就已經證明此說純屬是胡說八道。1994年北京市孫氏太極拳研究會以史料揭露此說純屬謊言。1999年意拳門人涂行健也公開撰文澄清此說純屬偽造。

　　證六：自1993年這個"奇聞"在《精武》雜志上刊登以來，我曾就此請教過10多位老拳師，就孫福全與趙道新和王薌齋的關係進行了專題調研與采訪。下面我就將采訪的情況做一整理，使人們了解這一公案的背景。

1995年訪問李天驥時，李天驥談了對這個問題的看法，李天驥說：“據我所知孫先生不曾與趙道新、王薌齋比過武。但據趙道新自己講，他曾向孫先生請教過。解放初，郝家俊和趙道新來北京找過我。在談及孫先生時，趙道新曾感慨地說：‘當年在上海時，被孫先生兩個手指一搭，便全身不得勁，稍一勉強，我自己就跌了出去。當時我非常羞惱，然而孫先生卻說我這人適合當個急先鋒。’趙道新為人頗自負，論輩分又比我高兩輩，當時他的處境很不好，但說這話時，像又回到了當年，像個大孩子。據我父親（李玉琳，筆者註）講：趙道新在南方時對孫先生一向十分恭敬，盡管他們是同輩。如浙省國術遊藝大會閉幕時，孫先生作為這次大會的主要組織者和主持者之一，在會見獲獎者時，曾握著趙道新（第十三名，優等）的手說：‘小師弟功夫不錯。’趙道新聽到孫先生誇獎他，喜不自禁，到上海後還跟我父親講孫先生誇他的事。所以，孫先生與趙道新之間並無什麼矛盾，此外，年齡相差近半個世紀，也不可能有什麼大矛盾。不過許多老輩人全都知道孫先生確與王薌齋有隔閡。主要是孫先生看不上王薌齋的一些做法，包括充大輩，自稱是郭云深的弟子等。這個矛盾的公開是在1929年11月的浙省國術遊藝大會期間。”

　　據臺灣的武術史研究者周劍南回憶，其師姚馥春曾講過這樣一件事：“國術遊藝大會前，有一天一些評判委員正在聚會，突然王薌齋從外面跑進來，指著孫祿堂先生大罵，要找孫祿堂先生拼命。孫祿堂先生安坐如無所事。這時張兆東等人連忙攔住王薌齋說：‘你就不要胡鬧了，不要胡鬧了。’把王薌齋勸了出去。”

　　那麼，究竟為了什麼王薌齋要找孫祿堂先生拼命呢？

　　李天驥說：“據這次發起人之一黃元秀先生講，那時張兆東、李文亭、李子揚、王薌齋、趙道新等應邀初到杭州，由于張兆東是名師輩分又高，黃元秀為盡地主之誼，請張兆東和隨張同來的李文亭、李子揚、王薌齋和趙道新等到家中做客。閒談中，王薌齋以郭云深的弟子自居，並說現行的形意拳已把真東西弄丟了。當時黃元秀為了試試王薌齋是否有真功夫，就說如果由他約孫先生與王一比，王是否同意。當時王薌齋表示交手對他算不上什麼事。過了兩天，在李景林將軍宴請與會名家的宴會上，黃元秀將此事告訴了孫先生。孫先生聽後當即對黃說：‘請你跟他說，想比試一下，我可以奉陪。不過他要輸了，就請他從此摘下郭先生這塊招牌。如果我輸了，我就此回老家。’孫先生說這話時聲音雖很平靜，但傳得很遠。在相隔一桌坐著的王薌齋直往這邊看，孫先生見王往這邊看，便緩緩站起來對王說：‘你是要在這里試呀還是過兩天到臺上試？’王見狀連忙低著頭支吾說：‘孫先生誤會了。’由于王薌齋說話時幾乎是低著頭嘟噥，孫先生可能是沒有聽清王薌齋說些什麼，仍站著等王回答。這時與孫先生同桌的李景林趕快站起來打圓場，扶著孫先生說：‘吃過飯再說，吃過飯再說。’于是孫先生才坐下。散席後，王薌齋便匆匆離去，未提試手比武之事。這一下，黃元秀試出了王的虛實，以後黃元秀對王薌齋很不以為然。第二天，王薌齋為了李景林昨天出來打圓場之事去友常別墅向李表示感謝。正趕上黃元秀和褚桂亭以及胡鳳山和孫振岱一同向李景林學習武當劍。而與王同來的有李文亭、李子揚、章殿青和道新。寒暄之後，便一同看李景林教武當對劍。這時胡鳳山提出要與王薌齋試試手，王薌齋不知道胡鳳山的功夫硬，便與胡試手，胡鳳山一連三次擊倒了王薌齋。李景林、黃元秀和李文亭見苗頭不對，趕快勸住，說以後擂臺上還有機會。但王薌齋已是很丟面子，在以後整個大會期間，王既沒有登臺與人交手，也沒有表演一下形意拳。只是演示了幾下躜腳，哼了一段‘滄海龍吟’算是了事。自此以後孫先生與王薌齋再無什麼接觸。1982年，姚宗勛來找我時，曾提及往事，姚也承認從無來往。”

　　所以不難看出王薌齋找孫福全拼命的原因，由于孫福全的徒弟胡鳳山打敗了王薌齋，讓王在杭州待不

511

下去了，所以王要去拼命。孫福全念及王薌齋與自己的恩師郭云深有鄉誼關系，所以不與王薌齋計較。而王薌齋的某些傳人，因為歷史上存在的這種隔閡，他們不斷編造故事。他們編造的故事連他們自己的人也無法相信。如在武魂編輯部我還遇見了意拳門人敖石朋，當時敖已經80歲，當我問及所謂"孫福全與趙道新搭手時年邁不支"這個"傳聞"時，敖石朋斷然說道："這是胡說八道，根本不可能有這種事。趙道新與孫祿堂差著老大歲數呢。先不說誰的功夫怎麼樣，張兆東也不許趙道新這麼干呀。"

證七：關于《意拳拳學》大事記中有關孫福全的內容，我于2005年4月28日專程登門詢問了王薌齋的弟子于永年關于這個說法的根據，于永年說："後來我們也知道這個《大事記》中關于孫祿堂先生的這些內容是一些人捏造的。我向你保證，以後我的書再版時，不用這些內容。"于永年當即在他出版的《站樁》一書空白頁上寫了致歉的字條。見下圖。

內中寫道："童旭東先生指正本書附錄王薌齋生平大事記中關於武林名人的錯誤記載特此致謝深表歉意並保證再版時取消錯誤記載。"

證八：還有原中央國術館學員吳江平，當筆者問及此事時，吳江平說："孫祿堂先生既精內功也精外家功夫，是先師（寶來庚，山東國術館副館長）最佩服的老前輩。孫祿堂老先生的內外功夫在當時都是沒有誰能比的。那時我們都把孫祿堂老先生看作為武聖。如果真有你問的這種事，在當時早就轟動了，我絕不會到現在才頭一次聽說。"吳江平非孫門傳人，故所言應屬公正。

綜合上述八證，無論是當事人趙道新的自述，還是文獻史料的記載以及當年趙道新的戰績和幾位當年老人的敘述，從不同的方面都證明了同一個結論：即"趙道新使孫福全年邁不支"之說完全是一些人捏造的謊言。

于永年寫的致歉条

本書主要參考文獻:

1.俞大猷著《劍經》人民體育出版社2006年6月出版。

2.唐順之著《武編》同上。

3.戚繼光著《紀效新書》中華書局2001年6月出版。

4.吳殳著《手臂錄》逸文出版有限公司2003年4月出版

5.程宗猷著《耕余剩技》人民體育出版社2006年6月出版。

6.曹煥斗編《拳經拳法備要》人民體育出版社2006年6月出版。

7.《易筋經》人民體育出版社2006年6月出版。

8.《心意六合拳譜》手抄本。

9.《清史稿》中華書局1977年8月重印本。

10.《清稗類抄》技勇類,中華書局1986年3月出版。

11.孫祿堂著《形意拳學》,1915年出版。

12.孫祿堂著《八卦拳學》,1916年出版。

13.孫祿堂著《太極拳學》,1919年出版。

14.孫祿堂著《拳意述真》,1923年出版。

15.孫祿堂著《八卦劍學》,1927年出版。

16.孫祿堂著《八卦拳學》自序手稿,1916年。

17.孫祿堂著《論拳術內家、外家之別》,1929年。

18.孫祿堂著《詳論形意、八卦、太極之原理》,1932年。

19.《國術周刊》合訂本中央國術館(1929~1935年)出版。

20.《國術聲》,上海國術館1935年出版。

21.《江蘇省國術館年刊》,江蘇省國術館1929年7月編印。

22.《近今北方健者傳》,1923年出版。

23.《體育月刊》北平國術館(1932年~1940年)出版。

24.《國術統一月刊》,國術統一月刊社1934年出版。

25.李影塵著《國術史》,浙江省國術館1932年出版。

26.徐哲東著《國技論略》,1928年出版。

27.向愷然等編《國技論叢》,1923年出版。

28.天津道德武學社《國術周刊》,1935年出版。

29.《求是月刊》山東省國術館(1934~1936)出版。

30.徐震撰《太極拳考信錄》,正中書局1937年出版。

31.顧留馨著《太極拳研究》,人民體育出版社1964年出版,。

32.秦天壽編著《董海川與八卦掌》,天馬圖書有限公司,1993年10月出版。

33.《武學大師孫存周先生110周年紀念冊》,人民體育出版社出版2003年11月出版。

34.馬明達著《武學探真》（上下集），逸文出版有限公司2003年6月出版。

35.徐哲東著《太極拳譜理董辯偽合編》，1937年出版。

36.徐哲東整理《萇氏武技書》，1932年出版。

37.陳鑫著《陳氏太極拳圖說》，1933年出版。

38.陳公哲著《精武會五十年》，春風文藝出版社2001年5月出版。

39.《梁漱溟全集》第七卷，山東人民出版社2005年5月出版。

40.祝春亭著《功夫影帝李小龍傳》，廣東人民出版社1995年5月出版。

42.林伯源著《中國武術史》，1994年北京體育大學出版社出版。

43.唐豪著《少林武當考》，1930年出版。

44.唐豪著《行健齋隨筆》，1937年出版。

45.唐豪編輯《中國武藝圖籍考》，1940年出版。

46.《浙省國術遊藝大會匯刊》，1930年3月出版。

47.《中央國術館匯刊》，1928年7月出版。

48.《山西國術體育旬刊》，1934年8月10日──1935年10月10日。

49.《北派國術家掌故》，1930年出版。

50.《近世拳師譜》，1935年出版。

51.《江湖異人傳》，1925年出版。

52.《當代武俠奇人傳》，1930年出版。

53.《八卦掌精要》，1999年出版。

54.《國術名人錄》，1933年出版。

55.《申報》、《大公報》、《中央日報》、《民國日報》、《世界日報》、《京報》、《小日報》、《新報》、《新中華報》、《時事新報》、《北平日報》、《興華》、《今報》、《瓊報》、《大亞畫報》等（1925年──1947年）。

56.《江蘇省文史資料存稿選編》2007年出版。

後記

本書對代表中國武學最高成就的孫祿堂武學從哲理、技理、技法、歷史事件、人物事跡、中西哲思的互鏡以及文化成就等多個角度進行了探究。試圖為今天如何認識、發展中國武學提供一個新的視角。

筆者之所以幾十年來不遺余力地宣傳孫祿堂及其武學，並非有為往聖繼絕學之志，實乃良知未泯而已。孫祿堂建構的武學乃是中國武學之巔峰，但長期以來被一些人有意地淡化、歪曲、貶低、詆毀，他們以非史學、非客觀、非理性的態度評價孫祿堂，無視史料記載，混淆真偽，毀黃鐘，瓦釜鳴，利用種種謊言喪心病狂的中傷、詆毀孫祿堂。可謂行高于人，眾必非之，絕頂臨風不勝寒。因此幾十年來筆者以一己之力不斷地澄清史實，以正視聽，故得罪者甚多，耗費個人精力、物力、財力更難以計數，所得之者，唯來自不同方面不絕之詆毀與汙蔑。此景謂常。今作此書，誠為今日武學不彰之故，為振衰起瘵，添微薄之力，鞠躬盡瘁，死而後已。

最後，特別感謝冷先鋒先生的合作，使該書得以出版，特別感謝孫婉容先生、劉樹春先生為本書所作的序文，特別感謝趙子壯先生為本書提供了部分重要史料，特別感謝我的太太吳華女士多年來對我研究武學的支持。

童旭東

2021年6月15日竣稿

515

國際武術大講堂系列教程之一
《絕頂出青雲》

書　號：ISBN 978-988-75382-1-9
出　版：香港國際武術出版社
發　行：香港聯合書刊物流有限公司
代理商：台灣白象文化事業有限公司
審　定：香港國際武術總會有限公司

香港地址：香港九龍彌敦道 525 -543 號寶寧大廈 C 座 412 室
電話：00852-98500233 \ 91267932
深圳地址：深圳市羅湖區紅嶺中路 2118 號建設集團大廈 B 座 20A
電話：0755-25950376 \ 13352912626
臺灣地址：401 臺中市東區和平街 228 巷 44 號
電話：04-22208589
印次：2021 年 11 月第一次印刷
印數：1000 冊
總編輯：冷先鋒
責任印製：冷修寧
版面設計：明栩成

網站:www.hkiwa.com　Email: hkiwa2021@gmail.com

本書如有缺頁、倒頁等品質問題，請到所購圖書銷售部門聯繫調換。